Évelyne Bérard
Yves Canier
Christian Lavenne

# Tempo 2

## méthode
## de français

La conception de cet ouvrage trouve sa source
dans la réflexion et les pratiques méthodologiques
mises en œuvre depuis de nombreuses années
au Centre de Linguistique Appliquée de Besançon.

Didier / HATIER

**Couverture :**
(bg) Pix/Bavaria-Bildagentur, (hd) Explorer/A. Nicolas

**Intérieur :**
**p. 8** : (bg) Jerrican/Dianne, (bd) Campagne/Giannoulatos - **p. 11** : Giraudon / ADAGP 1996 - **p. 20** : Rapho/Ciccione - **p. 21** : (bd) Rapho/J.-P. Vieil, (md) Jerrican/Dufeu - **p. 22** : Chrisophe L. - **p. 26** : Pix/Klein & Hubert - **p. 27** : (hg) JD, (bg) Rapho/Frieman, (mg) Pix/J. Benazet, (md) Explorer/A. Thomas - **p. 29** : Air France - **p. 30** : Campagne/Thobois - **p. 32** : Philips, DR - **p. 33** : France Telecom - **p. 35** : Canier, Yves - **p. 38** : Rapho/H. Gritscher - **p. 39** : Campagne/Quéant - **p. 48** : Magic Eye, USA - **p. 53** : Marco Polo/F. Bouillot - **p. 56** : (hg) Marco Polo/F. Bouillot, (hm) Jerrican/Wolff, (hd) Marco Polo/F. Bouillot - **p. 63** : Rapho/J. Pickerell - **p. 64** : DR - **p. 65** : Banque de France - **p. 75** : La Société Nationale de Sauvetage en Mer - **p. 77** : Gallimard - **p. 78** : Pix/Bavaria-Bildagentur - **p. 79** : Campagne/Lemoine, (hm) Sipa/Roussier - **p. 81** : Eurosucre - **p. 105** : Diaf/H. Gyssels - **p. 107** : Gamma/Apesteguy-Simon - **p. 108** : Christophe L., Gallimard - **p. 110** : (m) Gamma/A. Buu, (bd) DR - **p. 111** : (mg) Gamma/M. Deville, (mg) Sipa Image/JC Bauchart, (bd) Gamma/P. Aventurier, (md) Association don d'organes - **p. 116** : Jerrican/Hanoteau - **p. 130** : (mg) AKG, (hd) Sygma/Basouls - **p. 131** : Intimité, n° 10, 6/96 - **p. 132** : (mg) Giraudon, (bd) CFES, (bd) Explorer/S. Cordier, (md) Explorer/JL Charmet - **p. 133** : (bg) Lipnitzki-Viollet, (hd) Roger Viollet, (hg) Enguerand, Brigitte, (bd) *Les Petits Lascars, le Grand Livre des Comptines* 1, © Éditions Didier - **p. 136** : Rapho/de Sazo - **p. 139** : Cinéstar - **p. 141** : (hm) Explorer/F. Jalain, (mg) Explorer/Ph. Roy, (hd) Gamma/CNES, (md) Sipa Press/Cham - **p. 145** : Sygma - **p. 146** : Gamma/A. Morvan - **p. 149** : Explorer/A. Nicolas - **p. 153** : Bernand - **p. 154** : (m) Gamma/J.M. Turpin, (bg) BSIP/LECA, (bd) Rapho/JM Charles - **p. 155** : (mg) Explorer/Elie, (md) Diaf/A. Le Bot, (bg) Gamma/R. Gaillarde, (hg) Sipa Image/Ginies - **p. 158** : SNCF - **p. 166** : Explorer/D. Dorval - **p. 167** : Explorer/E. Chino - **p. 169** : Rustica/Y. Busson - **p. 172** : Explorer/G. Sommier - **p. 176** : (bg) Hôtel Stella, (bd) Hôtel Pavillon de la Reine - **p. 177** : (hd) Formule 1, (mg) Chartier, (md) Lasserre, (bg) Vichnou - **p. 178** : Rapho/J.Grison - **p. 179** : (hg) Gilbert Dalgalian, (hd) Christian Puren - **p. 180** : Sipa Press/Gimiez - **p. 181** : Edimedia - **p. 185** : (hd) Explorer/L. Giraudou, (hg) Explorer/P. Roy - **p. 186** : France Telecom - **p. 190** (bd) J.-L. Charmet, (hg) Gamma/C. Vioujard, (hd) Edimedia - **p. 191** : (bg) Air France/Ph. Boulze, (bd) Branger Viollet, (hg) Explorer/JP Lescouret / Daniel Buren : *Les Deux Plateaux* sculpture in situ, Cour d'honneur du Palais-Royal, Paris 1985-1986 / ADAGP 1996, (md) Sipa Press/Malanca / ADAGP 1996, (mg) Bernard Venet - **p. 194** : Rapho/M. Baret - **p. 203** : Futuroscope, Poitiers - **p. 204** : Futuroscope, Poitiers - **p. 209** : (hg) Josse, (hd) Dagli Orti, (hm) Josse - **p. 210** : Giraudon - **p. 214** : *Astérix le Gaulois* et *Astérix chez les Bretons* ,1996 les Éditions Albert René/Goscinny-Uderzo - **p. 215** : Roger Viollet - **p. 216** : (hg) Sygma/L. de Raemy, (md) Métis Images/X. Lambours, (hd) Canard Enchaîné, (bg) Cabu *Je l'ai ma stature internationale* © Éditions de l'Archipel - **p. 217** : (d) DR, (m) Christophe L, (g) Christophe L - **p. 219** : Edimedia - **p. 221** : (hd) Unicef, DR - **p. 222** : Scope/D. Taulin-Hommell - **p. 224** : DR - **p. 225** : Sunset/Abeles - **p. 227** : Seuil - **p. 228** : Jacques Carelman - **p. 233** : Musée Calvet, Avignon - **p. 237** : B.C.R.C. - **p. 240** : Sunset/Fichaux - **p. 241** : Explorer/JL Bohin - **p. 242** : Edimedia - **p. 243** : (hg) DR, (mg) Kipa/Denize, (hd) Elle, Express, Ouest France, (1) Photothèque SDP/Arbios, (2) Stimpfling (Michel), (3) Jerrican/Gus - **p. 244** : (bg) Kipa/Russeil, (hd) Top/Fleurent, (bd) DR - **p. 245** : (mg) Keystone, (mg) DR, (md) Josse, (a) Edimedia, (b) Edimedia, (c) Pierre Soulages, *Peinture 114 cm x 165 cm, 16 déc. 1959*, Lauros Giraudon / ADAGP 1996 - **p. 246** : (bm) Rapho/Berretty, (md) Rea/Kobbeh, (bd) Rapho/Soldeville, (hd) Pix/Klein & Hubert, (mg) Banque de France.

**Dessinateurs :**
Gilles Bonotaux : pages 16, 30, 32, 34, 36, 48, 67, 93 (h), 109, 113 (h), 114, 116 (bd), 123 (b), 128, 139, 149, 169, 176, 182, 184, 188, 202, 205, 213, 220 (hd), 232, 235, 236.
André Sapolin : pages 18, 40, 57, 63, 100, 101, 129, 142, 166, 183, 192, 195, 230.
Jean-Louis Goussé : pages 9, 12, 15, 24, 25, 38, 45, 60, 61, 62, 76, 92, 97, 107, 116 (mg), 117, 123 (h), 126, 138, 143, 151, 156, 170, 197, 207, 212, 220 (m), 227, 231, 244, 245.
Jean-Marie Renard : pages 8, 10, 17, 26, 31, 35, 43, 51, 54, 55, 69, 93 (b), 103, 106, 113 (b), 116 (md), 124, 137, 150, 168, 186, 200, 206, 208, 211, 224.
Juliette Lévejac-Boum : pages 7, 14, 29, 37, 47, 59, 71, 74, 91, 113 (m), 116 (bg), 118, 135, 152, 165, 173, 174, 193, 220 (b).
Emmanuel Guibert : pages 94, 99.
Anne-Marie Vierge : page 233.

**Maquette et mise en page :** Esperluette
**Couverture :** Studio Favre & Lhaïk

**Réalisation de l'accompagnement sonore et musical :** Yves Hasselmann.

## UN NIVEAU 2 CENTRÉ SUR L'APPRENTISSAGE

Dans *Tempo 2*, nous avons choisi de concentrer toutes les ressources mises à la disposition des élèves et des enseignants pour poursuivre l'apprentissage de savoir-faire linguistiques et communicatifs, amorcés dans *Tempo 1*.

## LA MAÎTRISE DU DISCOURS

*Tempo 1*, en 120/150 heures, développe une compétence de communication permettant à l'élève de se débrouiller dans la plupart des situations de communication où des interactions sont mises en jeu pour faire connaissance, informer et s'informer, agir socialement, s'exprimer individuellement, tout en maîtrisant les notions essentielles à toute communication (temps, espace, quantification). **Tempo 2** va plus loin, et **vise la maîtrise du discours** dans des situations où la prise de parole va servir à présenter, informer, convaincre, argumenter, raconter, citer, des situations dans lesquelles il va falloir organiser de façon logique ce que l'on va dire, construire l'enchaînement des idées, s'adapter à son auditoire, sans pour autant abandonner un niveau d'interaction plus simple, où il faudra agir sur son interlocuteur, pour l'amener à faire quelque chose, émettre des propositions, argumenter des points de vue, ou alors exprimer un désaccord, un refus personnel.

## DES CONTENUS RICHES ET DIVERSIFIÉS

Cela nous a conduits à éviter de concevoir un niveau 2 à partir d'une thématique autour de laquelle s'organiserait toute une série d'activités satellites. Le noyau dur de *Tempo 2* reste l'apprentissage de savoir-faire linguistiques qui visent l'autonomie de la parole et la maîtrise de l'organisation du discours. Pour autant, les thèmes qui servent de support à *Tempo 2*, n'en demeurent pas moins riches et divers, proches des courants de pensée, des préoccupations, qui traversent toute société.

## DES ACTIVITÉS « CROISÉES »

*Tempo 2* se caractérise également par le choix que nous avons fait de multiplier les activités « croisées » mettant en jeu plusieurs compétences de communication (écrit / oral, compréhension / expression). C'est ainsi par exemple, qu'un document écrit, nécessitant au départ un travail de compréhension pourra servir de support à une activité d'expression orale. Notre but est d'habituer l'élève à puiser ses informations dans les sources les plus variées et de le préparer à construire son discours en se servant d'éléments issus de supports différents.

## UNITÉ 1 : EXPRIMER SON OPINION

L'élève qui a suivi *Tempo 1* dispose déjà d'un certain nombre d'outils linguistiques lui permettant, avec des moyens syntaxiques et lexicaux simples d'exprimer ses goûts et ses opinions sur un certain nombre de sujets. L'unité 1 de *Tempo 2* élargit, diversifie, affine, notamment au niveau de la maîtrise du lexique, les possibilités d'expression personnelle des élèves, tout en restant fidèle au principe de récurrence qui est, à nos yeux, le seul moyen de confirmer, consolider, fluidifier les possibilités de communiquer. Cette unité, en injectant un matériel lexical important, va permettre à l'élève d'exprimer des opinions plus fines, plus nuancées et de les appliquer à des sujets plus diversifiés.

## UNITÉ 2 : DIRE À QUELQU'UN
## DE FAIRE QUELQUE CHOSE.

Cette unité vise à la maîtrise d'interactions plus délicates, dans la mesure où elles agissent sur le comportement de l'autre. Elle implique la découverte de stratégies de communication, d'adapter les moyens linguistiques dont on dispose, de les choisir au cœur d'un éventail de possibilités en fonction des paramètres qui régissent toute interaction : qui parle à qui, dans quelle situation, avec quelles intentions de communication. L'écrit est également très présent dans cette unité, car les textes prescriptifs dont l'objectif est d'expliquer, conseiller, prévenir, interdire, conseiller, sont nombreux. C'est également au cours de cette unité qu'un travail de fond est proposé sur le subjonctif, l'infinitif ou l'impératif et le conditionnel, qui sont des outils linguistiques absolument indispensables, lorsqu'il s'agit d'agir sur l'autre. Le dossier de civilisation aborde les rites sociaux, la politesse qui peuvent varier d'une culture à l'autre et sans lesquels l'objectif visé ne pourrait s'accomplir.

## UNITÉ 3 : RACONTER

L'unité 3 vise la production de récits construits, structurés, mettant en jeu une chronologie, nécessitant la maîtrise de la totalité des temps verbaux, l'utilisation d'indicateurs de temps plus complexes (antériorité, simultanéité, postériorité). Le temps, fil conducteur des 12 unités de *Tempo 1*, reste une des préoccupations pédagogiques majeures de *Tempo 2*.

## UNITÉ 4 : PROPOSER, ACCEPTER, REFUSER

L'unité 4 aborde, à l'oral comme à l'écrit, l'apprentissage de savoir-faire linguistiques permettant d'interagir sur le comportement de l'autre en proposant, suggérant, mais aussi en réagissant pour négocier, prendre une décision, accepter, refuser, et, en s'appuyant sur des arguments, justifier sa réaction. L'élève va également découvrir l'existence de stratégies de communication qui sous-tendent presque systématiquement ce type de situation de communication.

## UNITÉ 5 : RAPPORTER LES PAROLES DE QUELQU'UN

L'unité 5 propose un travail de fond sur le discours rapporté qui consiste plus souvent à interpréter les intentions de communication d'un interlocuteur qu'à rapporter fidèlement tout ce qu'il a dit. Les outils nécessaires pour atteindre l'objectif fixé sont également plus complexes (concordance des temps, syntaxe des verbes du discours rapporté). L'unité 5 permet également à l'élève de mettre de la distance entre lui et ce qui est rapporté, notamment lorsque l'information rapportée n'est pas sûre.

## UNITÉ 6 : CAUSE, CONSÉQUENCE, HYPOTHÈSE

L'unité 6 est une première étape permettant de relier entre eux les acquis de *Tempo 1* et des unités précédentes de *Tempo 2* et contribue à préparer l'élève en fin de deuxième niveau à maîtriser une prise de parole en organisant les éléments constitutifs de son discours grâce à des liens logiques, et de s'en servir pour formuler des hypothèses, exprimer sa pensée.

## UNITÉ 7 : ARGUMENTER

Nous n'avons pas attendu l'unité 7 pour donner à l'élève des moyens lui permettant d'argumenter, donc de défendre son point de vue pour convaincre. Cette unité a pour ambition de lui permettre de développer une argumentation plus construite, mettant en jeu des articulateurs plus complexes ; plus nuancés. C'est de ce type d'argumentation qu'il aura besoin dans l'unité 8, pour développer une prise de parole ou dans l'unité 9, à l'écrit.

## UNITÉ 8 : EXPOSER, PRENDRE LA PAROLE

L'unité 8 représente le moment où le puzzle que *Tempo 2* a mis jusqu'ici patiemment en place, va se compléter, où l'élève

va passer d'une situation où dominaient des échanges brefs, en interaction avec un ou plusieurs interlocuteurs à une situation où il va devoir s'exprimer seul, pendant quelques minutes, car pour l'instant il ne s'agit pas d'en faire un conférencier. L'objectif est ici de construire son discours pour transmettre une information, d'analyser des faits, d'exprimer un point de vue, de se servir de diverses sources d'information pour illustrer, justifier, appuyer, argumenter son sujet.

### UNITÉ 9 : RÉDIGER

L'unité 9, sœur jumelle de l'unité 8, porte sur la rédaction de textes et devrait permettre à l'élève de se familiariser aux tâches proposées dans les dernières unités du DELF. Une part importante des activités de l'unité 9 porte ainsi sur le résumé de texte. Les supports oraux, moins nombreux, restent cependant présents dans cette unité.

***Tempo 2 représente entre 120 et 150 heures d'apprentissage, selon les conditions d'enseignement.***

### DÉROULEMENT DES ACTIVITÉS :

*Tempo 2* - nous l'avons dit plus haut - conserve la démarche d'apprentissage de *Tempo 1*, en poussant plus loin la maîtrise de la langue. C'est pourquoi l'élève retrouvera dans *Tempo 2* les rubriques de Tempo 1.

### MISE EN ROUTE

Les activités de *Mise en route* ont toujours pour fonction de développer des stratégies de compréhension globale par une approche synthétique. Le principe est de faciliter autant que possible, pour aller plus loin, la confrontation avec une difficulté nouvelle. Mais si la démarche dans la rubrique *Mise en route* demeure délibérément simple, les activités sont, bien sûr, plus étoffées dans *Tempo 2* parce que l'élève est plus avancé dans sa connaissance de la langue : les textes et les dialogues sont plus longs, les supports sont multipliés, le recours à des documents authentiques est plus fréquent.

### COMPRÉHENSION

Les activités de compréhension complètent la *Mise en route* à laquelle elles succèdent naturellement. Elles permettent d'isoler, en une démarche analytique, le point de langue à travailler, l'acquisition nouvelle que l'élève doit s'approprier. Ce sont systématiquement des activités de compréhension orale qui prennent des formes différentes : grilles à remplir, questionnaires à choix multiple, association de dessins et de dialogues. La réalisation de la tâche sanctionne en elle-même la compréhension par l'élève.

### À VOUS

Cette rubrique regroupe toutes les activités d'expression orale. Dans Tempo 2, cette compétence est exercée dans des situations de communication extrêmement diversifiées et sur des thèmes très variés. C'est également le lieu privilégié d'exploitation des supports croisés : l'élève puise des éléments d'information dans un texte (lettres, publicités, articles de presse) ou un document iconographique (bande dessinée, dessins, extrait de roman-photos, etc.) pour produire un discours oral.

### MISE EN FORME

Comme dans *Tempo 1*, cette rubrique présente des tableaux *Grammaire* qui éclairent, de façon claire et simple et en évitant tout métalangage, les principaux points de grammaire. D'autre part, les tableaux *Pour communiquer* expliquent les nuances de l'expression ou du lexique qui permettront à l'élève d'affiner son discours et de l'adapter précisément à la situation de communication. Cette rubrique est complétée, sous le titre *Entraînement*, par un abondant corpus de 110 exercices.

### ÉCRIT

L'écrit occupe une très grande place dans *Tempo 2*. Dans *Tempo 1*, nous avions choisi de privilégier la compréhension écrite, avec ce souci constant de facilitation qui caractérise notre démarche pédagogique. Dans *Tempo 2*, l'élève, mieux préparé, est invité à des productions écrites très variées : lettres, récits, prise de notes, synthèse d'informations, résumé de texte (dans la perspective des épreuves supérieures du DELF et du DALF). Nous présentons également un travail approfondi sur la lettre parce qu'elle correspond à la situation de communication écrite la plus courante. La lettre sert donc de support à de nombreuses activités de compréhension et d'expression écrites. L'élève apprend ainsi à rédiger une carte de vœux, une lettre de proposition, de refus, d'acceptation, une lettre de remerciement, une lettre d'excuse ou d'explication, une lettre de réclamation et de protestation. Nous avons d'autre part introduit quelques jeux-tests, sachant que ces exercices plaisent beaucoup aux élèves. Enfin, les exercices de compréhension ou d'expression écrite sont souvent l'occasion de découvrir des réalités civilisationnelles à travers la lecture de documents authentiques.

### LA LITTÉRATURE

Elle est très présente dans *Tempo 2*. Comme pour les contenus civilisationnels, nous avons choisi d'aborder la littérature de façon active, avec un choix de textes et d'activités à accomplir en étroite relation avec les acquis en cours, qui soient accessibles à l'élève et accompagnés, chaque fois que possible, d'éléments facilitants (images, photos, enregistrements).

### LA CIVILISATION

La civilisation, pour laquelle nous avons maintenu un principe d'approche active, à portée des moyens linguistiques dont dispose réellement l'apprenant, et en phase avec les objectifs d'apprentissage du moment, continue à être présente dans des moments forts, en fin d'unité, mais elle est plus omniprésente dans les différents supports qui servent de base aux différentes activités proposées au fil des unités.

### ÉVALUATION

Comme dans *Tempo 1*, l'élève trouvera à la fin de chaque unité une fiche d'évaluation des quatre compétences que le professeur pourra utiliser pour vérifier les acquisitions. À la fin de chaque ensemble de trois unités, on trouvera une série d'exercices complémentaires qui permettent à l'enseignant de conforter telle acquisition ponctuelle ou à l'élève de vérifier sa compréhension. En outre, nous avons bien entendu inclus des fiches d'évaluation axées sur les exigences du DELF : épreuves A2 à la fin de l'unité 3 et A3 - A4 au terme des unités 6 et 9.

*Comme pour* Tempo 1, Tempo 2 *doit beaucoup aux pratiques pédagogiques et aux recherches menées au CLA (Centre de Linguistique Appliquée de Besançon), tant dans le domaine de l'enseignement du français que dans celui de la formation des enseignants de FLE.*

LES AUTEURS

# SOMMAIRE

# OBJECTIFS D'APPRENTISSAGE

## Unité 1

### EXPRIMER SES GOÛTS, SON OPINION

**Savoir-faire linguistiques :**
- Exprimer ses goûts.
- Exprimer une opinion.
- Énoncer un jugement de valeur.
- Nuancer l'expression d'une opinion, d'un jugement.
- Comparer.

**Grammaire/Lexique :**
- Le lexique de l'opinion : adjectifs et adverbes.
- Le comparatif
- Le superlatif
- Verbes exprimant le goût
- La place des adjectifs
- Verbes d'opinion

**Écrit :**
- Comprendre une critique de restaurant.
- Évaluer comparativement.
- Comprendre une critique de film.
- Répondre à un test.

**Civilisation :**
- Les sondages d'opinion

**Littérature :**
- Textes de Prévert, Éluard, Desnos, Tardieu, Makine

## Unité 2

### DIRE À QUELQU'UN DE FAIRE QUELQUE CHOSE

**Savoir-faire linguistiques :**
- Dire à quelqu'un de faire quelque chose.
- Donner un conseil.
- Passer une consigne.
- L'interdiction.
- Registres de langue et interrelations.

**Grammaire/Lexique :**
- Impératif et infinitif (ordre, consigne, interdiction)
- Verbe + infinitif
- Le conditionnel
- Le futur
- Les valeurs de l'impératif
- Le subjonctif : formation et emplois
- La place des pronoms personnels

**Écrit :**
- Comprendre une notice, un mode d'emploi.
- Comprendre un texte prescriptif.
- Rédiger des consignes, un règlement.

**Civilisation :**
- Savoir-vivre et politesse à la française (approche interculturelle)

**Littérature :**
- Texte de Cocteau

## Unité 3

### RACONTER

**Savoir-faire linguistiques :**
- Se situer dans le temps.
- Le récit
- Féliciter.
- Utiliser plusieurs sources d'information orales et écrites.

**Grammaire/Lexique :**
- Les indicateurs de chronologie
- Le plus-que-parfait
- Le futur antérieur
- Antériorité, simultanéité, postériorité
- Le passif
- La nominalisation
- L'infinitif passé
- Le passé simple

**Écrit :**
- Le curriculum vitae
- La biographie
- Le fait divers
- Le texte informatif

**Civilisation :**
- Langage et culture des jeunes

**Littérature :**
- Textes d'A. Camus, D. Pennac

## Unité 4

### PROPOSER, ACCEPTER, REFUSER

**Savoir-faire linguistiques :**
- Proposer.
- Différentes façons d'accepter ou de refuser.
- Négocier.
- Prendre une décision.
- Justifier une décision.

**Grammaire :**
- Le conditionnel
- « Si » + imparfait

**Écrit :**
- Rédiger une lettre de proposition.
- Accepter ou refuser par écrit.

**Civilisation :**
- Refus et consensus social.

**Littérature :**
- René Fallet

## Unité 5

### RAPPORTER LES PAROLES DE QUELQU'UN

**Savoir-faire linguistiques :**
- Rapporter les paroles de quelqu'un.
- Interpréter les intentions d'un locuteur.
- Identifier les sources d'information.
- Caractériser le discours d'autrui.

**Grammaire :**
- Le discours rapporté
- La concordance des temps
- Les verbes introducteurs du discours rapporté et leur construction
- Le passé simple

**Écrit :**
- Le discours journalistique
- Le témoignage

**Civilisation :**
- Les grands mots

**Littérature :**
- Beaumarchais
- Le Clézio

## Unité 6

### CAUSE, CONSÉQUENCE, HYPOTHÈSE

**Savoir-faire linguistiques :**
- Établir une relation de cause/conséquence entre des événements, des faits.
- Émettre des hypothèses.
- Identifier les sources d'information.
- Construire un raisonnement sur une logique cause/conséquence/hypothèse.

**Grammaire :**
- Les articulateurs logiques de la cause/conséquence.
- Les verbes exprimant une relation de cause/conséquence.
- « Si » + présent/futur
- « Si » + imparfait/plus-que-parfait
- Le conditionnel passé

**Écrit :**
- La lettre d'excuse/d'explication.
- Un fax pour s'expliquer.
- L'accent circonflexe.

**Civilisation :**
- Les grandes mutations du xxe siècle

**Littérature :**
- Georges Courteline

## Unité 7

### ARGUMENTER

**Savoir-faire linguistiques :**
- Argumenter en faveur ou en défaveur de quelqu'un ou quelque chose.
- Convaincre.

**Grammaire :**
- L'opposition
- Syntaxe de « bien que », « quoique », « quoi que ».

**Écrit :**
- Rédiger une lettre de réclamation.
- Le passé simple dans le texte littéraire.
- Comparer deux argumentations opposées.
- Rédiger un texte ou un tract publicitaire.

**Civilisation :**
- Les erreurs de jugement

**Littérature :**
- Daniel Pennac
- Baba Moustapha (littérature africaine)

## Unité 8

### EXPOSER, PRENDRE LA PAROLE

**Savoir-faire linguistiques :**
- Prendre la parole.
- Présenter un exposé oral.
- Regrouper les informations.
- S'exprimer avec précision.
- Organiser le discours : le plan.
- Illustrer son propos.
- Intervenir en public.

**Grammaire :**
- Les pronoms relatifs (suite)
- L'apposition
- La comparaison
- La nominalisation

**Écrit :**
- La citation
- La prise de notes

**Civilisation :**
- L'humour

**Littérature :**
- Flaubert, Lamartine, La Fontaine

## Unité 9

### RÉDIGER

**Savoir-faire linguistiques :**
- Remercier.
- Repérer les principaux éléments d'information d'un texte.
- Définir.

**Grammaire / Lexique :**
- Les articulateurs logiques
- La métaphore

**Écrit :**
- Rédiger une carte de vœux.
- Rédiger un message à partir d'une conversation.
- Prendre des notes.
- Résumer un texte.

**Civilisation :**
- Quizz de civilisation portant sur *Tempo 1* et *Tempo 2*

**Littérature :**
- Alphonse Allais, Albert Camus, Marcel Proust, Verlaine, Prévert

## OBJECTIFS

**Savoir-faire linguistiques :**
- Exprimer ses goûts.
- Exprimer une opinion.
- Énoncer un jugement de valeur.
- Nuancer l'expression d'une opinion, d'un jugement.
- Comparer.

**Grammaire/Lexique :**
- Le lexique de l'opinion : adjectifs et adverbes.
- Le comparatif
- Le superlatif
- Verbes exprimant le goût
- La place des adjectifs
- Verbes d'opinion

**Écrit :**
- Comprendre une critique de restaurant.
- Évaluer comparativement.
- Comprendre une critique de film.
- Répondre à un test.

**Civilisation :**
- Les sondages d'opinion

**Littérature :**
- Textes de Prévert, Éluard, Desnos, Tardieu, Makine

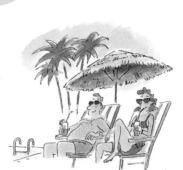

MISE EN ROUTE

a) – Vous avez passé de bonnes vacances ?
   – Non, il a plu pendant quinze jours.

b) – Vous avez passé de bonnes vacances ?
   – Nos vacances ? Fantastiques ! C'est beau, les Caraïbes !

■ *Identifiez le thème de chaque dialogue, puis dites si l'opinion exprimée est positive ou négative.*

| dialogue | thème | jugement positif | jugement négatif |
|---|---|---|---|
| dialogue témoin a | les vacances | | x |
| dialogue témoin b | les vacances | x | |
| 1 | | | |
| 2 | | | |
| 3 | | | |
| 4 | | | |
| 5 | | | |
| 6 | | | |
| 7 | | | |
| 8 | | | |

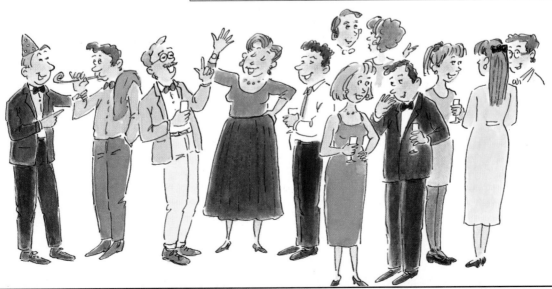

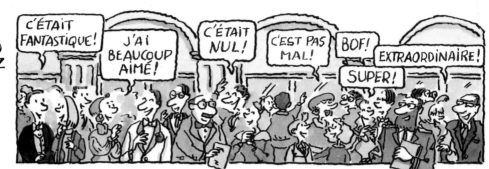

■ *Écoutez les enregistrements et dites si l'opinion exprimée est positive ou négative :*

| dialogue | 1 | 2 | 3 | 4 | 5 | 6 | 7 | 8 | 9 | 10 | 11 | 12 | 13 | 14 | 15 | 16 |
|----------|---|---|---|---|---|---|---|---|---|----|----|----|----|----|----|----|
| positif  |   |   |   |   |   |   |   |   |   |    |    |    |    |    |    |    |
| négatif  |   |   |   |   |   |   |   |   |   |    |    |    |    |    |    |    |

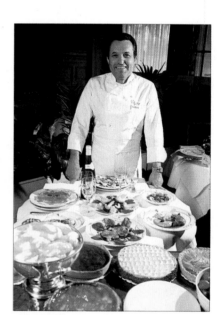

■ *Imaginez quelques petits dialogues où vous emploierez quelques-unes des expressions des deux listes ci-dessous à propos :*

- • *de l'art contemporain.*
- • *de la littérature.*
- • *de la gastronomie*

- • *de la publicité.*
- • *des artistes à la mode.*

| jugement positif | jugement négatif |
|------------------|------------------|
| j'adore | j'ai horreur de |
| c'est excellent | je ne supporte pas |
| c'est super/chouette | je déteste |
| j'aime vraiment beaucoup | je n'aime pas du tout |
| j'aime bien | je n'aime pas vraiment |
| je préfère | ça ne me plaît pas du tout |
| il/elle est bien | ça ne me plaît pas |
| ça me plaît / ça me plaît beaucoup | ce n'est pas très bien |
| il/elle me plaît | ce n'est pas vraiment bien |
| il/elle est pas mal | c'est nul |
| c'est pas mal | c'est mauvais |
| c'est pas trop mal | c'est sans intérêt |

MISE EN FORME

## GRAMMAIRE : exprimer son opinion avec des adjectifs ou des adverbes

**Pour exprimer vos goûts, votre opinion, vous pouvez utiliser des adjectifs ou des adverbes :**

C'est bien → c'est mal.   C'est passionnant → c'est ennuyeux.
C'est bon → c'est mauvais.   C'est juste   → c'est faux.

**Vous pouvez donner votre opinion sur quelqu'un, quelque chose :**

C'est un bon film   → c'est un mauvais film.
C'est une idée excellente   → c'est une mauvaise idée.
C'est un garçon sympathique → c'est un garçon déplaisant.
C'est un livre passionnant   → c'est un livre ennuyeux.

**Attention : « bien / mal » sont des adverbes (ils sont invariables) :**

**vous pouvez dire :**   **mais vous devez dire :**
Il est bien, ton rapport.   C'est un bon rapport.
Elle est bien, ta proposition.   C'est une bonne proposition.

**Vous pouvez nuancer votre opinion en utilisant « très », « plutôt », « assez » :**

C'est très bon.   C'est plutôt bon.   C'est assez bon.

**ou des expressions familières comme « super », « hyper », « vachement » :**

C'est super bon.   C'est hyper bon.   C'est vachement bon.

**Vous pouvez répéter « très » :**

C'est très très bon.

**Vous pouvez aussi utiliser la négation :**

Ce n'est pas bon = c'est mauvais.
Ce n'est pas mauvais = c'est bon / c'est plutôt bon.

**En combinant tous ces moyens, vous disposez de plusieurs nuances entre positif et négatif :**

**bon**
- hyper bon
- super bon      } expressions familières
- vachement bon
- excellent      → ou d'autres adjectifs : exquis,
- très très bon        succulent, passionnant, etc.
- très bon
- assez bon      } très, assez, plutôt
- plutôt bon
- pas mauvais    } négation
- pas trop mauvais

} POSITIF

**mauvais**
- pas bon        } négation
- pas très bon
- plutôt mauvais
- assez mauvais
- franchement mauvais } plutôt, assez, très, franchement
- très mauvais
- très très mauvais
- horrible       → ou d'autre adjectifs : affreux, nul,
- vachement mauvais       ennuyeux, etc.
- super mauvais  } expressions familières
- hyper mauvais

} NÉGATIF

# Exprimer ses goûts, son opinion

À VOUS !

Écoutez l'enregistrement, identifiez les bruits entendus et exprimez un avis, une réaction.

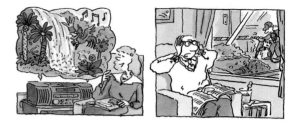

ENTRAÎNEMENT

opinions
positives/négatives

## Exercice 1

*Dans chacune des 4 séries (objet, activité, personne, événement), classez les opinions du plus positif au plus négatif :*

### OBJET

**1.** La télé, c'est fabuleux.
**2.** La télé, c'est nul.
**3.** La télé, c'est pas trop mal.
**4.** Moi, la télé, j'aime pas du tout.
**5.** La télé, c'est parfois intéressant.
**6.** Moi, je ne supporte pas la télé.

**votre classement :**

|  |  |  |  |  |  |
|--|--|--|--|--|--|
|  |  |  |  |  |  |

### PERSONNE

**1.** Ce type est formidable.
**2.** Il est pas mal, ce type.
**3.** Lui, je le déteste.
**4.** Oh ! je l'adore ce type.
**5.** Ce type ? Il n'est pas trop mal.
**6.** J'apprécie beaucoup ce garçon.

**votre classement :**

|  |  |  |  |  |  |
|--|--|--|--|--|--|
|  |  |  |  |  |  |

### ACTIVITÉ

**1.** Le ski ?  Bof…
**2.** Le ski, j'adore ça, j'en fais chaque week-end.
**3.** Le ski, je n'aime pas.
**4.** Le ski, c'est super quand il fait beau.
**5.** Ça me plaît bien le ski.
**6.** J'ai horreur du ski.

**votre classement :**

|  |  |  |  |  |  |
|--|--|--|--|--|--|
|  |  |  |  |  |  |

### ÉVÉNEMENT

**1.** Moi j'aime beaucoup Noël.
**2.** Noël, c'est super.
**3.** Je déteste Noël.
**4.** J'aime bien Noël.
**5.** C'est sympa, Noël.
**6.** Noël ? C'est un jour merveilleux. Je suis resté un grand enfant.

**votre classement :**

|  |  |  |  |  |  |
|--|--|--|--|--|--|
|  |  |  |  |  |  |

LITTÉRATURE

■ **1.** *Lisez le texte d'Andreï Makine et faites le même classement que celui de l'écrivain avec « grand / petit », « bête / intelligent », « bon / mauvais ».*

C'est un jeu ancien. On choisit un adjectif exprimant une qualité extrême : « abominable », par exemple. Puis, on lui trouve un synonyme qui, tout en étant très proche, traduit la même qualité de façon légèrement moins forte : « horrible », si l'on veut. Le terme suivant répétera cet imperceptible affaiblissement : « affreux ». Et ainsi de suite, en descendant chaque fois une minuscule marche dans la qualité annoncée : « pénible », « intolé- rable », « désagréable » … Pour en arriver enfin à tout simplement « mauvais » et, en passant par « médiocre », « moyen », « quelconque », commencer à remonter la pente avec « modeste », « satisfaisant », « acceptable », « conve- nable », « agréable », « bon ». Et parvenir, une dizaine de mots après, jusqu'à « remarquable », « excellent », « sublime ».

Andreï Makine, *Le testament français* (Prix Goncourt - Prix Médicis 1995), © Mercure de France.

COMPRÉHENSION

– Tu as vu l'expo Soulages ?
– Oui, c'était très bien. Mais il y avait trop de monde. J'ai fait la queue pendant une heure. Mais ça ne fait rien, il faut absolument y aller parce que c'est vraiment exceptionnel.

*Pierre Soulages*
*Peinture 146 x 114 cm,*
*1950*

■ *Écoutez chaque dialogue et identifiez les arguments* **pour** *et/ou* **contre** *que vous avez entendus :*

|  | dialogue 1 | dialogue 2 | dialogue 3 |
|---|---|---|---|
| c'est loin |  |  |  |
| ce n'est pas loin |  |  |  |
| c'est cher |  |  |  |
| ce n'est pas cher |  |  |  |
| c'est un sport de plein air |  |  |  |
| c'est bon pour la santé |  |  |  |
| ce n'est pas bon pour la santé |  |  |  |
| c'est coloré |  |  |  |
| la chaleur, c'est agréable |  |  |  |
| la chaleur, c'est désagréable |  |  |  |
| j'aime les voyages |  |  |  |
| je n'aime pas les voyages |  |  |  |
| on oublie ses soucis |  |  |  |
| le froid, c'est agréable |  |  |  |
| le froid, c'est désagréable |  |  |  |
| c'est calme |  |  |  |
| c'est animé |  |  |  |
| c'est vivant |  |  |  |

ENTRAÎNEMENT
**exprimer son opinion**

## Exercice 2

*Faites correspondre les questions de la liste A avec les réponses de la liste B :*

**A**

**1.** – Que pensez-vous de la décision du premier ministre ?
**2.** – Comment tu le trouves, le mari de Chantal ?
**3.** – Le dernier film de Claude Sautet, tu aimes ?
**4.** – Tu trouves que c'est intelligent, ce qu'il a fait ?
**5.** – Vous pensez qu'il faut interdire les voitures dans les villes ?
**6.** – Vous la trouvez sérieuse, la nouvelle secrétaire ?

**B**

**1.** – Ça ne m'a pas vraiment intéressé. C'est trop triste !
**2.** – Non, pas très.
**3.** – Absolument, elle est très efficace.
**4.** – Je ne crois pas, c'est une proposition trop radicale.
**5.** – C'est très courageux, mais je ne sais pas si ce sera efficace.
**6.** – Sérieux, intelligent, mais pas très sympathique.

COMPRÉHENSION

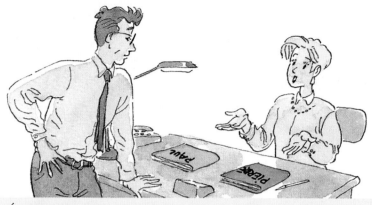

■ *Écoutez le dialogue et choisissez (en cochant la case qui convient) le candidat qui présente les plus grandes qualités.*

– Écoute, je ne sais vraiment pas quoi faire. Le patron me demande de choisir entre Pierre et Paul pour le poste de directeur commercial.

| qualités | Pierre | Paul |
|---|---|---|
| sympathie | ☐ | ☐ |
| humour | ☐ | ☐ |
| efficacité | ☐ | ☐ |
| organisation | ☐ | ☐ |
| carnet d'adresses | ☐ | ☐ |
| expérience | ☐ | ☐ |
| jeunesse | ☐ | ☐ |
| dynamisme | ☐ | ☐ |
| motivation | ☐ | ☐ |
| chiffre de ventes | ☐ | ☐ |

À VOUS !

■ **1.** *En vous servant du tableau suivant, comparez les qualités respectives de Julie et Angélique :*

| qualités | Julie | Angélique |
|---|---|---|
| gentillesse | | x |
| sérieux | x | |
| dynamisme | x | |
| esprit d'initiative | x | |
| sens du contact humain | | x |
| ponctualité | | x |
| patience | | x |
| organisation | x | |
| expérience | | x |

PHONÉTIQUE

**intonations positives ou négatives**

■ *Écoutez l'enregistrement et dites si la réaction est positive ou négative.*

**1.** – J'ai cassé la voiture.
   – Bravo !

**2.** – J'ai réussi mon examen !
   – Bravo !

**3.** – J'ai gagné au loto.
   – Ce n'est pas vrai !

**4.** – Je suis nommé à New York.
   – C'est super !

**5.** – J'ai encore raté mon permis de conduire.
   – Ce n'est pas vrai.

**6.** – Ma mère vient à la maison, ce soir.
   – C'est super.

**7.** – Je me marie la semaine prochaine.
   – Félicitations.

**8.** – Je me suis encore fait arrêter pour excès de vitesse.
   – Félicitations !

## GRAMMAIRE : comparatif et superlatif

**Pour exprimer ses goûts, son opinion, il est souvent nécessaire de comparer deux choses, deux personnes :**

moins... que...    Pierre est **moins** sympathique **que** René.
plus... que...     Il est **plus** travailleur **que** moi.
aussi... que...    Il est **aussi** compétent **que** toi.

**Construction :**

moins ⎫             ⎧ + que    + moi, toi, lui, elle, nous, vous, eux, elles
plus  ⎬ + adjectif ⎨ + que    + nom (Pierre, le prof de géographie, la cousine de Roland)
aussi ⎭             ⎩ + que    + lieu, moment, etc.

Vous pouvez aussi utiliser les comparatifs avec un verbe :
Il travaille **plus que** moi.       Il travaille **moins que** moi.       Il travaille **autant que** moi.

**Attention avec « bon » :**                                    **avec « bien » :**
  Aujourd'hui, c'est moins bon qu'hier.                          Il travaille moins bien que toi.
  Aujourd'hui, c'est aussi bon qu'hier.                          Il travaille aussi bien que toi.
  Aujourd'hui, c'est **meilleur** qu'hier (~~plus bon~~ n'existe pas).   Il travaille **mieux** que toi (~~plus bien~~ :
                                                                 impossible).

**Vous pouvez également utiliser « meilleur » suivi d'un nom :**
  C'est mon meilleur ami.
  C'est mon meilleur score.
  J'ai une meilleure idée.

**« Pire » :**
  – Quel sale temps aujourd'hui !
  – Oui, c'est **pire** qu'hier.

**Pour placer quelqu'un ou quelque chose (en numéro un ou en dernier) dans un groupe :**
le plus... de...    C'est le plus beau jour de ma vie.       C'est le plus beau de la classe.
                    C'est le meilleur prof du lycée.

le moins... de...   C'est le restaurant le moins cher de la ville.   C'est le moins bête de tous.

## ENTRAÎNEMENT
### les comparatifs

## Exercice 3

*À partir des éléments d'information suivants, établissez une comparaison :*

**1.** Pierre : 1 m 85
   Jean-Louis : 1 m 67

**2.** Lyon : 1,24 million d'habitants
   Marseille : 800 000 habitants

**3.** Libération : 7 francs
   Le Monde : 8 francs

**4.** Consommation de la Renault : 6 litres aux 100 km
   Consommation de la Peugeot : 7 litres aux 100 km

**5.** Altitude de La Paz : 3 700 mètres
   Altitude de Mexico : 2 270 mètres

**6.** Paris / Dakar : 4 224 km
   Paris / Lomé : 4 765 km

**7.** Paris / Lyon par le TGV : 2 heures
   Paris / Lyon en voiture : 5 heures

**8.** Température hivernale moyenne :
   Athènes : 8°    Madrid : 4°
   Moscou : -10°   Montréal : -11°

**9.** Salaire de Georges : 14 000 francs
   Salaire d'Irène : 18 000 francs

**10.** Espérance moyenne de vie en France :
   hommes : 73 ans   femmes : 81 ans

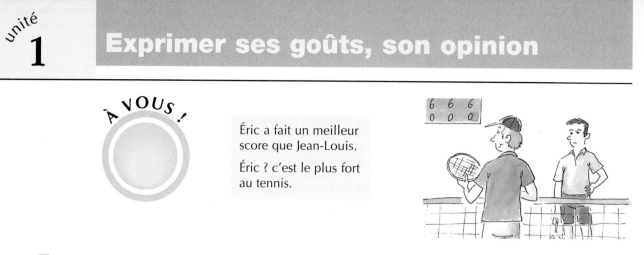

Éric a fait un meilleur score que Jean-Louis.

Éric ? c'est le plus fort au tennis.

■ **1.** *Exprimez une opinion positive ou négative sur chaque personnage, situation ou objet évoqué par les images.*

■ **2.** *Établissez une comparaison entre les deux éléments de chaque image.*

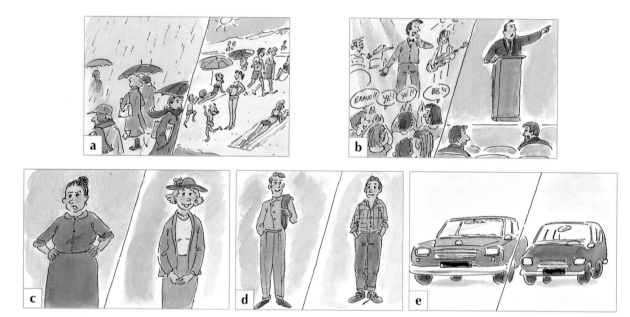

## POUR COMMUNIQUER : exprimer une opinion positive ou négative à l'aide d'adjectifs

**En utilisant des adjectifs, vous pouvez donner :**

• **une opinion positive sur**

| | |
|---|---|
| une personne : | beau/belle, sympathique, élégant(e), dynamique, franc/franche, sérieux/sérieuse, génial(e) |
| un objet : | beau, original, fonctionnel, pratique, moderne, superbe |
| un film, un livre : | intéressant, extraordinaire, super, génial |
| un plat : | excellent, délicieux, bon |
| un appartement : | agréable, calme, bien situé |

• **une opinion négative sur**

| | |
|---|---|
| une personne : | antipathique, laid(e), bête, menteur/menteuse, moche (fam.) |
| un objet : | laid, pas pratique |
| un livre, un film : | nul, mauvais |
| un plat : | mauvais, immangeable, dégueulasse (fam.) |
| un appartement : | laid, sale, bruyant, mal situé |

**ÉCRIT**

■ **1.** *Lisez les textes, regardez les images et dites quel texte correspond à chaque image.*

■ **2.** *Donnez une appréciation sur les restaurants en utilisant les signes ci-dessous :*

| | | | |
|---|---|---|---|
| *** | Excellent | S | Sympa, pas cher |
| ** | Très bien | X | À éviter |
| * | Bien | | |

### Le Petit Palais

Dans une ambiance intime, idéale pour les amoureux du calme, les maîtres de ces lieux vous présentent une cuisine soignée.

L'assiette ne déçoit pas, elle est de tradition.

Le service est fort prévenant.

### La Rotonde

Si le décor de la salle à manger est superbe, la terrasse en rotonde fort plaisante, en revanche, la cuisine ne brille pas par l'originalité et les prétentions. Une honnête cuisine de « chaîne », servie rapidement à des prix raisonnables.

### La Brasserie du Parc

Une brasserie qui ne vaut le détour que pour sa terrasse agréable en été. Une cuisine sans intérêt, un service très long... Quel dommage qu'un site si joli ne soit pas mieux exploité !

### Chez Gino

Une des plus anciennes adresses en matière de cuisine italienne. Malheureusement, les pizzas ne sont plus ce qu'elles étaient, au grand regret des nostalgiques de la belle époque de cette pizzeria.

### Chez Suzette

On peut y manger une infinité de crêpes, bien préparées.

Petits prix et ambiance décontractée.

### La Tour Dorée

Un restaurant qui se hisse, désormais à la table des grands...

Une vue exceptionnelle sur la région. Monsieur Galieri, cuisinier d'un classicisme accompli, ajoute sa touche personnelle à une cuisine raffinée pour lui donner sa note originale.

Ses spécialités sont aussi savoureuses les unes que les autres et donnent réellement envie d'être goûtées...

Le service est à la hauteur des ambitions de la maison : discret et stylé.

### Le Marrakech

Un merveilleux couscous avec des produits frais et variés, des merguez excellentes, des prix imbattables dans une ambiance décontractée.

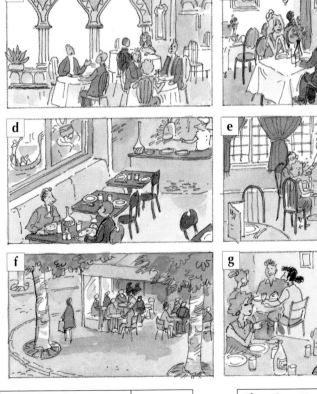

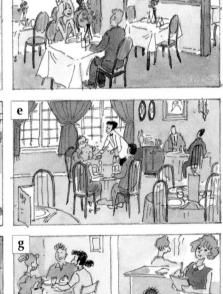

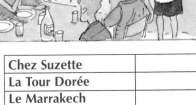

**Votre appréciation :**

| Le Petit Palais | | Chez Suzette | |
|---|---|---|---|
| La Rotonde | | La Tour Dorée | |
| La Brasserie du Parc | | Le Marrakech | |
| Chez Gino | | | |

VOCABULAIRE

– J'adore les soirées au coin du feu...

■ *Écoutez les dialogues et exprimez votre jugement sur les personnes qui parlent :*

| votre jugement | dialogue 1 A | dialogue 1 B |
|---|---|---|
| poli | | |
| malpoli, impoli | | |
| courtois | | |
| grossier | | |
| ennuyeux | | |
| amusant | | |

| votre jugement | dialogue 2 A | dialogue 2 B |
|---|---|---|
| généreux | | |
| honnête | | |
| malhonnête | | |
| gentil | | |
| amusant | | |

| votre jugement | dialogue 3 A | dialogue 3 B |
|---|---|---|
| optimiste | | |
| pessimiste | | |
| confiant | | |
| irréaliste | | |
| réaliste | | |
| timide | | |
| original | | |

| votre jugement | dialogue 4 A | dialogue 4 B |
|---|---|---|
| gai | | |
| triste | | |
| confiant | | |
| enthousiaste | | |
| volontaire | | |
| ennuyeux | | |
| amusant | | |

| votre jugement | dialogue 5 A | dialogue 5 B |
|---|---|---|
| romantique | | |
| réaliste | | |
| cynique | | |
| conciliant | | |
| généreux | | |
| intelligent | | |
| bête | | |

| votre jugement | dialogue 6 A | dialogue 6 B |
|---|---|---|
| amusant | | |
| bête | | |
| drôle | | |
| pas drôle | | |
| triste | | |
| pas sérieux | | |
| sérieux | | |

| votre jugement | dialogue 7 A | dialogue 7 B |
|---|---|---|
| clair | | |
| pas clair | | |
| précis | | |
| professionnel | | |
| compétent | | |
| incompétent | | |
| sérieux | | |
| pas sérieux | | |

| votre jugement | dialogue 8 A | dialogue 8 B |
|---|---|---|
| brouillon | | |
| ordonné | | |
| organisé | | |
| travailleur | | |
| fainéant | | |
| pas sérieux | | |
| on ne peut pas compter sur lui | | |
| on peut compter sur lui | | |

À VOUS !

■ *Regardez les images et exprimez votre opinion sur les personnages :*

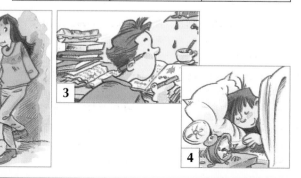

3

1

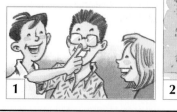

2

4

ENTRAÎNEMENT

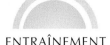

**vocabulaire de l'opinion**

## Exercice 4

*Dans chaque phrase, l'expression en caractères gras peut être remplacée par deux des expressions proposées. La troisième signifie exactement le contraire.*

1. Claude, c'est un enfant très **intelligent**.
   - ❑ C'est un garçon très éveillé.
   - ❑ Le petit Claude, ce n'est pas une lumière.
   - ❑ Il est très en avance pour son âge !

2. C'est un homme très **chaleureux**.
   - ❑ Qu'est-ce qu'il est sympathique !
   - ❑ Il est très agréable.
   - ❑ Il est glacial, ce type !

3. Méfie-toi de lui ! **C'est un sale menteur !**
   - ❑ Il est franc comme l'or.
   - ❑ C'est le roi des hypocrites.
   - ❑ C'est un vrai comédien.

4. Quelle **bavarde**, cette Marie-Hélène !
   - ❑ Marie-Hélène ? Une vraie pie !
   - ❑ C'est une fille très renfermée.
   - ❑ Quel moulin à paroles !

5. Joëlle est très **timide**.
   - ❑ Elle est plutôt réservée.
   - ❑ Elle est très discrète.
   - ❑ Joëlle, elle n'a pas froid aux yeux. Elle est très volontaire.

6. Fais attention ! François, c'est un type **bizarre**.
   - ❑ C'est un drôle de type.
   - ❑ Il est étrange.
   - ❑ C'est quelqu'un de très clair.

7. Xavier, je le trouve très **vulgaire**.
   - ❑ Il est grossier.
   - ❑ Il est courtois.
   - ❑ Il est mal élevé.

8. C'est un homme très **fin**.
   - ❑ Il est très subtil.
   - ❑ Il est tout à fait perspicace.
   - ❑ Il est un peu lourd.

9. C'est un élève souvent **distrait**.
   - ❑ Il est attentif.
   - ❑ Il est tête en l'air.
   - ❑ Il est toujours dans les nuages.

10. Notre nouveau directeur me semble quelqu'un de très **désordonné**.
    - ❑ Il est méthodique.
    - ❑ Il n'a aucun sens de l'organisation.
    - ❑ Il est brouillon.

ENTRAÎNEMENT

**vocabulaire de l'opinion**

## Exercice 5

*Complétez les phrases avec l'adjectif qui convient :*

1. Il a été très .......... : il a accepté toutes mes propositions.
   - ❑ intransigeant     ❑ conciliant

2. Votre nièce est une fille .......... : on ne l'a pas entendue de toute la soirée.
   - ❑ discrète     ❑ bavarde

3. Il a été .......... pendant toute la soirée. Il s'est fâché avec tout le monde.
   - ❑ agressif     ❑ charmant

4. Le nouveau directeur est un .......... En trois jours, il a réorganisé toute la production.
   - ❑ incapable     ❑ homme efficace

5. Victor a beaucoup de chance : sa fiancée est vraiment très ..........
   - ❑ mignonne     ❑ laide

6. Merci pour vos fleurs. C'est très .......... d'avoir pensé à mon anniversaire.
   - ❑ gentil     ❑ impoli

7. Les voisins sont .......... : ils ont joué du trombone et de la batterie toute la nuit.
   - ❑ adorables     ❑ insupportables

8. J'ai vu *La Station Champbaudet* au Théâtre municipal : j'ai ri sans arrêt. Labiche est un auteur vraiment ..........
   - ❑ drôle     ❑ ennuyeux

9. Richard est un garçon très .......... : il a fait le trajet à plus de 200 à l'heure !
   - ❑ rassurant     ❑ imprudent

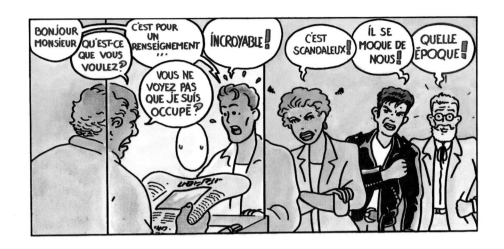

Réagissez à chacun des six dialogues :

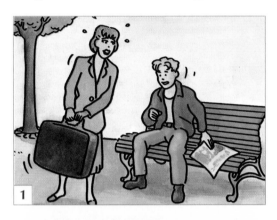

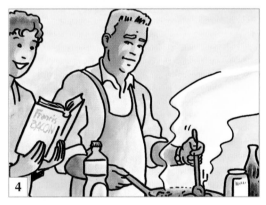

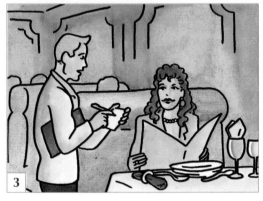

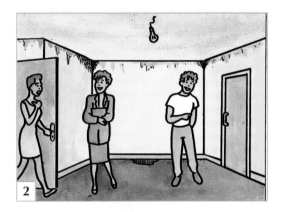

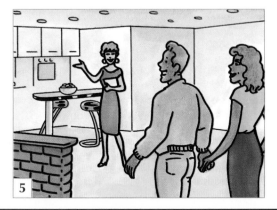

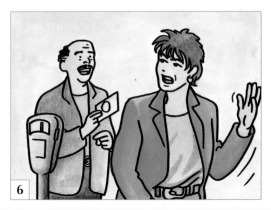

## MISE EN FORME

### POUR COMMUNIQUER : exprimer une opinion personnelle

**Pour donner son avis, exprimer son opinion on peut**

**L'énoncer directement :**
Ce livre est passionnant.
Cet acteur est très bon dans ce rôle.
Cet endroit me plaît beaucoup.

**Renforcer l'expression d'une opinion personnelle en utilisant « je pense que... , je trouve que..., je crois que..., j'ai l'impression que..., à mon avis ..., d'après moi..., selon moi... »**
Je trouve que ce film est complètement raté.
Selon moi, c'est son meilleur rôle.
À mon avis, c'est quelqu'un qui va faire une belle carrière.
Je pense que ce n'est pas une bonne solution.
Je crois que nous allons passer une bonne soirée.
J'ai l'impression qu'il va pleuvoir.

**Lorsque ces verbes exprimant une opinion sont employés avec la négation, ils peuvent être suivis du subjonctif :**
Je crois qu'il viendra.
mais :
Je ne crois pas qu'il vienne (ou : qu'il viendra).

**Donner des arguments :**
J'adore ce type (fam.), il est très drôle.
J'aime beaucoup ce film parce qu'il y a une ambiance intéressante.
Je déteste Paul parce qu'il est vraiment bête.
J'aime beaucoup cette fille : elle est très intelligente.

**Nuancer une opinion par une opposition :**
Il est gentil, mais un peu bête.
C'est un film intéressant mais qui manque un peu de rythme.

**Nuancer une opinion en la soumettant à condition :**
C'est une excellente idée, à condition que tout le monde soit d'accord.

**Nuancer une opinion en émettant une restriction :**
C'est un excellent film, même si la fin est un peu longue.
C'est une région magnifique, même s'il pleut souvent.

---

### Exercice 6

*Dites le contraire :*

Exemple : C'est très bon.
→ C'est franchement mauvais.

1. C'est un garçon très intelligent.
2. Cet appartement est très ensoleillé.
3. Elle est très jolie, ta sœur !
4. Ne va pas voir ce film, c'est complètement nul !
5. Le copain de Julie, je le trouve très élégant !
6. J'habite dans un quartier très calme.

7. Hier, j'ai mangé au restaurant « Chez Georges ». La cuisine est excellente, le service rapide et ce n'est pas très cher.
8. C'est un très bon spectacle : c'est très drôle et les acteurs sont excellents.
9. Je le trouve un peu excité, ton copain !
10. Il est bête comme ses pieds.

■ *Réagissez sur le modèle suivant :*

– Il est fabuleux ce spectacle. Tu ne trouves pas ?
– Tu as raison, c'est FA-BU-LEUX !

1. – Incroyable cette histoire ? N'est-ce pas ?
2. – Magnifique ce coucher de soleil ! Tu ne crois pas ?
3. – Ils sont délicieux, ces gâteaux !
4. – C'est une soirée inoubliable ! Pas vrai ?
5. – C'est inouï, ce qui lui est arrivé !

6. – Je crois que c'est une excellente idée.
7. – C'est un roman passionnant ! Tu es d'accord ?
8. – C'est un garçon adorable, tu ne trouves pas ?
9. – Le téléphone, c'est une invention fantastique !
10. – Les vacances, c'est merveilleux !

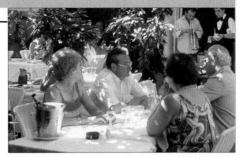

■ *Voici des textes de critiques gastronomiques parues dans le même guide mais à plusieurs années d'intervalle. Énoncez un avis sur l'évolution du restaurant : c'est mieux ... c'est moins bien ... c'est la même chose ...*

## ~ 1993 ~

**• AU RENDEZ-VOUS DES MARINS**
Frédéric, le sympathique barman du lieu, vous attend et vous fera passer un bon moment. Rendez-vous là-bas ce soir ! Une petite attention sympathique : des amuse-gueule à l'apéritif pour une clientèle variée.

**• BRASSERIE DE LA FONTAINE AUX ÉCUS**
Un emplacement remarquable pour une des plus belles brasseries de la ville. Terrasse fort agréable lorsque reviennent les beaux jours. Nous attendons désespérément une amélioration de la cuisine...

**• LE PLANTEUR**
Une cuisine qui suit le fil des saisons, une cuisine de tradition régionale : salades, assiettes composées, viandes garnies. Service rapide et sympathique.

**• LA BELLE ÉPOQUE**
Une adresse à éviter : la dorade qu'on m'y a servi était, elle aussi, « d'époque » et de fraîcheur douteuse. Elle n'avait rien de « belle » ! Gastronomes, passez votre chemin !

**• LE SOLEIL LEVANT**
Une cuisine taillée au couteau dans un cadre aux chaudes couleurs, imprégné de parfums épicés. Un restaurant où l'on va de surprise en délices et où nous avons pu apprécier à sa juste valeur la cuisine japonaise.

**• LA RASCASSE**
Une adresse qui base sa cuisine essentiellement sur les poissons. Les préparations sont réalisées avec simplicité à partir de produits très frais : marmite du pêcheur, bouillabaisse, filets de poissons divers. Un bon rapport qualité/prix.

**• FLASH' BOUF**
Des « méga-sandwichs » : vous avez l'assurance de calmer votre faim ! Rapport qualité/prix incomparable. Salades, assiettes froides à prendre sur place ou à emporter.

## ~ 1997 ~

**• AU RENDEZ-VOUS DES MARINS**
Le « Rendez-vous » a changé de mains, tout en conservant son nom, mais qu'a-t-il fait de son âme ? Cuisine traditionnelle : terrine de foie de volailles, civet de canard, tartes.

**• BRASSERIE DE LA FONTAINE AUX ÉCUS**
Un cadre prestigieux qui, à lui seul, justifie la visite. La Brasserie de la Fontaine aux Écus fait partie de l'Histoire de notre ville. La cuisine a été revue et corrigée et la carte est aujourd'hui attrayante et complète.

**• LE PLANTEUR**
Un gentil petit endroit ! Ambiance chaleureuse, en toute simplicité. Des produits « maison » et des produits frais et de qualité pour une addition tout à fait raisonnable.

**• LA BELLE ÉPOQUE**
Une adresse qui ne fait pas partie du peloton de tête des tables remarquables.

Tagliatelles à 45 francs, pot-au-feu à 95 francs, perches en papillotes à 80 francs.

**• LE SOLEIL LEVANT**
La seule table japonaise de notre ville. Les connaisseurs apprécieront l'authenticité de la cuisine et la qualité de l'accueil. Une bonne adresse, unique en son genre. À découvrir.

**• LA RASCASSE**
La carte accorde la place la plus importante aux poissons et aux fruits de mer (plateau de fruits de mer pour deux à 320 francs). La cuisine est bonne et copieuse. L'accueil est sympathique. Un point faible : les prix sont un peu élevés.

**• FLASH' BOUF**
Restauration rapide : hamburgers, sandwichs, frites, salades. Son seul atout est d'être le seul présent dans le quartier... Possibilité de manger sur place... si vous en avez le courage.

LITTÉRATURE

**1.** *Lisez les 4 poèmes suivants et dites quels sont ceux que vous aimez ou n'aimez pas :*

## Air vif

J'ai regardé devant moi
Dans la foule je t'ai vue
Parmi les blés je t'ai vue

Au bout de tous mes voyages
Au fond de tous mes tourments
Au tournant de tous les rires
Sortant de l'eau et du feu

L'été l'hiver je t'ai vue
Dans ma maison je t'ai vue
Entre mes bras je t'ai vue
Dans mes rêves je t'ai vue
Je ne te quitterai plus

**Paul ÉLUARD**
in *Le Phénix* © Éditions Seghers

## Le bonbon

Je je suis suis le le roi roi
    des montagnes
j'ai de de beaux beaux bobos beaux beaux yeux yeux
    il fait une chaleur chaleur

j'ai nez
j'ai doigt doigt doigt doigt doigt à à
    chaque main main

j'ai dent dent dent dent dent dent dent
    dent dent dent dent dent dent dent
    dent dent dent dent dent dent dent
    dent dent dent dent dent dent dent
    dent dent dent dent

Tu tu me me fais fais souffrir
mais peu m'importe m'importe
    la la porte porte.

**Robert DESNOS**
in *Corps et biens* © Éditions Gallimard

## Le petit optimiste

Dès le matin j'ai regardé
j'ai regardé par la fenêtre :
j'ai vu passer des enfants.

Une heure après, c'étaient des gens.
Une heure après, des vieillards tremblants.

Comme ils vieillissent vite, pensai-je !
Et moi qui rajeunis à chaque instant !

**Jean TARDIEU**
in « *Monsieur Monsieur* » recueilli dans
*Le fleuve caché* © Éditions Gallimard

## Chanson

Quel jour sommes-nous
Nous sommes tous les jours
  Mon amie
Nous sommes toute la vie
  Mon amour
Nous nous aimons et nous vivons
Nous vivons et nous nous aimons
Et nous ne savons pas ce que c'est que la vie
Et nous ne savons pas ce que c'est que le jour
Et nous ne savons pas ce que c'est que l'amour

**Jacques PRÉVERT**
in *Paroles* © Éditions Gallimard

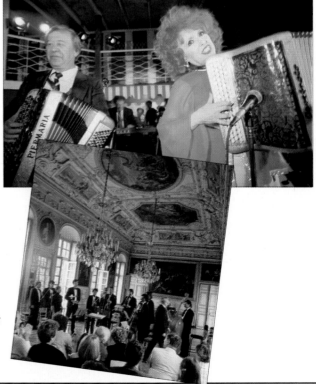

**2.** *Écoutez les 6 extraits musicaux et dites ce que vous aimez ou n'aimez pas :*
(*Rock / Classique / Reggae / Mambo / Valse / Jazz*).

ÉCRIT

■ **1.** *Lisez les 5 critiques de films.*

■ **2.** *Classez les articles critiques du plus défavorable au plus favorable en portant le titre correspondant à l'article dans le tableau.*

### • Persée l'invincible

*Par Alberto de Martino.*
*Un grand navet pour la soupe mythologique hebdomadaire.*
Ici, à *Téléobs,* on aime bien les péplums. C'est un cinéma où l'on ne se pose pas trop de questions, ce qui fait du bien, quand on sait que certains auteurs ont réponse à tout.
Mais, il y a des limites. « Persée l'invincible », du très mauvais Alberto de Martino, lequel a passé sa vie cinématographique à copier ce que les autres avaient fait, est d'une consternante nullité. On nous parle d'effets spéciaux, il n'y a que des effets ratés. On ne rit même pas, c'est dire. Le pire, dans ce film, c'est que tout est laid. Les costumes, les décors et même les acteurs.
Un navet sinistre, à éviter absolument.

François Cérésa, Téléobs n° 1621

### • Confidences à un inconnu

*de Georges Bardawill, avec Sandrine Bonnaire et William Hurt.*
Saint-Pétersbourg, 1907. Entre deux révolutions, un mari encombrant et quelques amants, la jolie Natalia déambule avec une vague inquiétude intérieure... Entre romance convenue et intrigue policière désarmante de pauvreté, ce film franchement éprouvant confirme que les projets décorativo-culturels dotés d'une distribution internationale donnent parfois naissance à de singuliers navets. Mon dieu, quelle tristesse !

L'Événement du Jeudi n° 585 BIS

### • Le péril jeune

*de Cédric Klapisch.*
*Tableau attachant d'une jeunesse à la fois grave et légère.*
*Le péril jeune* est un vrai bonheur. Portrait d'une jeunesse envolée, le film nous conte les aventures de cinq lycéens du Lycée Montesquieu, l'année de leur bac, en 1975. Après la mort par overdose de Tomasi (Romain Duris), le plus séduisant d'entre eux, le plus rebelle et le plus libre, ils se retrouvent dix ans plus tard et se souviennent.
Insouciance, humour, gravité et légèreté, faux cynisme, timidité, sentiments bruts et mal de vivre : Cédric Klapisch restitue en un tableau mouvementé, coloré et subtil, tout le charme de la jeunesse. Les artistes qui servent cette petite mélopée mélancolique sont époustouflants de naturel et de grâce.

Marlène Amar, Téléobs n°1628

### • Apocalypse Now

*de Francis Ford Coppola, avec Martin Sheen, Robert Duvall et Marlon Brando (1979, 153')*
Avec cette sombre plongée dans l'univers de la guerre du Vietnam, Coppola a signé ce qui demeure à ce jour son meilleur film. Itinéraire existentiel où la folie et l'autodestruction règnent, *Apocalypse Now* radiographie simultanément la désolation d'individus et celle d'une collectivité américaine embourbée dans le crassier de la guerre. Empruntant autant à l'œuvre de Joseph Conrad qu'aux mélodies funèbres des Doors, ce chef d'œuvre est tout simplement un des plus beaux films de ces vingt dernières années.

### • Profil bas

*de Claude Zidi, avec Patrick Bruel, Didier Besace, Jean Yanne et Sandra Speichert.*

Cocktail de violence, de sexe et de suspense, le scénario de ce polar est un brin stéréotypé.
Mais les dialogues percutants, le rythme soutenu et la prestation de Patrick Bruel, convaincant dans le rôle de flic désabusé, en font malgré tout un film divertissant.

| INSUPPORTABLE | MAUVAIS | À VOIR ÉVENTUELLEMENT | BON FILM | CHEF-D'ŒUVRE |
|---|---|---|---|---|
| .................... | .................... | .................... | .................... | .................... |

■ **3.** *Relevez les expressions, adjectifs, adverbes, noms positifs et négatifs.*

MISE EN FORME

## GRAMMAIRE : la place des adjectifs

**1. avant le nom**

| | |
|---|---|
| petit | un petit village |
| grand | une grande chambre |
| gros | un gros monsieur |
| joli | une jolie fille |
| beau / belle | un beau soleil |

**2. après le nom**
- les adjectifs de couleurs : une carte **bleue**, une robe **jaune**, une chemise **blanche**
- les adjectifs de nationalité : un restaurant **italien**, la livre **anglaise**, un ami **australien**
- les adjectifs qui indiquent une forme : une table **ronde**, une forme **ovale**, une jupe **courte**

- les adjectifs dérivés d'un participe passé : une langue **parlée**, une maison **habitée**, un ami **disparu**, un travail **terminé**, un objet **trouvé**

**3. avant ou après le nom avec changement de sens :**
    C'est un **brave** homme (il est gentil, sympathique)
    C'est un homme **brave** (il est courageux, il n'a pas peur)

**4. avant ou après le nom sans changement de sens :**
    Quelle soirée **magnifique** !
    Quelle **magnifique** soirée !

ENTRAÎNEMENT

la place
des adjectifs

## Exercice 7

*Écoutez et dites si l'adjectif utilisé est placé avant ou après un nom :*

| | avant | après |
|---|---|---|
| petit | | |
| grand | | |
| bon | | |
| mauvais | | |
| gros | | |
| vieux | | |
| beau | | |
| bleu | | |
| français | | |
| rond | | |
| interdit | | |
| sympathique | | |
| magnifique | | |
| extraordinaire | | |
| fort | | |
| pauvre | | |
| léger | | |
| cher | | |
| ancien | | |

PHONÉTIQUE

renforcer une
opinion négative
grâce à l'intonation

**1.** *Écoutez l'exemple et transformez les opinions émises sur le modèle suivant :*

– Je trouve ce film totalement nul.
– Ce film ? Totalement nul !

**2.** *Écoutez les enregistrements et essayez de reproduire les intonations utilisées :*

1. Cette histoire, je la trouve parfaitement abracadabrante.
2. Je trouve que son dernier roman est totalement raté.
3. Je crois que ce garçon est tout à fait incompétent.
4. J'estime que votre bilan est tout à fait catastrophique.
5. À mon avis, ce projet est absolument sans intérêt.
6. Je trouve que cette soirée était absolument épouvantable.
7. Je trouve votre proposition complètement ignoble.
8. Je pense que sa politique est totalement inefficace.
9. D'après moi, cette fille est parfaitement idiote.
10. Je trouve cette idée tout à fait absurde.

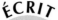

■ **1.** *Testez votre personnalité :*

**1. Vous marchez sur le pied de quelqu'un. Vous lui dites :**
a. Excusez-moi. Je vous ai fait mal ?
b. Vous ne pouvez pas faire attention ?
c. Vous ne pouvez pas regarder où vous allez ?

**2. On vous présente quelqu'un (garçon ou fille) :**
a. Vous attendez qu'il (elle) vous pose des questions.
b. Vous lui demandez s'il (elle) est libre ce soir.
c. Vous rougissez.

**3. Associez une couleur à votre vie :**
a. Rose
b. Noir
c. Gris

**4. Le spectacle que vous préférez :**
a. Un coucher de soleil.
b. Un orage.
c. Une journée pluvieuse.

**5. Vous avez vu le mari de votre meilleure amie avec une jeune fille :**
a. Vous le dites à votre amie.
b. Vous ne dites rien.
c. Vous le racontez à tout le monde.

**6. Une vieille dame s'est assise à votre place dans le train :**
a. Vous lui demandez de changer de place.
b. Vous cherchez une autre place.
c. Vous appelez le contrôleur.

**7. Il y a une fête chez les voisins du dessus et ils font beaucoup de bruit :**
a. Vous appelez la police.
b. Vous vous mettez du coton dans les oreilles.
c. Vous leur demandez si vous pouvez participer à leur fête.

**8. Vous recevez une lettre anonyme :**
a. Vous portez plainte à la police.
b. Vous publiez une lettre ouverte dans le journal local.
c. Vous faites comme si vous n'aviez rien reçu.

**9. Un automobiliste vous fait une queue de poisson :**
a. Vous accélérez pour le dépasser à tout prix.
b. Vous klaxonnez, faites de grands gestes, vous l'insultez.
c. Vous continuez imperturbablement votre route.

**10. L'endroit que vous préférez :**
a. Une île déserte.
b. Le désert.
c. Le métro aux heures de pointe.

**11. Vous êtes dans une file d'attente. Quelqu'un passe devant vous :**
a. Vous protestez énergiquement.
b. Vous ne dites rien.
c. Vous lui demandez gentiment de prendre sa place dans la file.

**12. Ce que vous détestez le plus :**
a. La foule.
b. La solitude.
c. La vulgarité.

**13. Accepteriez-vous de mentir :**
a. Pour obtenir de l'argent ?
b. Pour ne pas faire de peine à quelqu'un ?
c. Pour ne pas risquer de problème ?

**14. Votre rêve :**
a. L'amour.
b. L'amitié.
c. La tranquillité.

**15. Choisissez vos prochaines vacances :**
a. La traversée du Sahara en 4x4.
b. Un séjour dans un camping.
c. Vous restez chez vous.

**16. Ce que vous aimez le plus :**
a. Une crème au chocolat.
b. Un hamburger.
c. Un homard.

**17. Votre film préféré :**
a. « Rambo ».
b. « Love Story ».
c. « Le grand bleu ».

**18. À la télévision, vous préférez regarder :**
a. Les émissions culturelles.
b. Les informations.
c. Les débats.

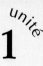
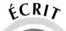
ÉCRIT

■ **2.** *Pour chaque question du test, entourez la réponse que vous avez choisie (a, b ou c). Lorsque vous avez répondu à toutes les questions (une seule réponse par question), faites le total des réponses choisies dans chaque colonne et consultez le résultat du test.*

| questions | A | B | C | D |
|:---:|:---:|:---:|:---:|:---:|
| 1 | a  b | c | | |
| 2 | | | a  c | b |
| 3 | | | b  c | a |
| 4 | | b | a  c | |
| 5 | | c | b | a |
| 6 | b | a | | c |
| 7 | | a | c | b |
| 8 | | a | | b  c |
| 9 | | a | c | b |
| 10 | c | | a  b | |
| 11 | c | a | b | |
| 12 | b  c | a | | |
| 13 | | a | b  c | |
| 14 | b | | a  c | |
| 15 | | a | c | b |
| 16 | b | | a | c |
| 17 | | a | b | c |
| 18 | a | | | b  c |
| **TOTAL** | .......... | .......... | .......... | .......... |

**• Si c'est dans la colonne A que vous avez le plus de réponses :**
Vous êtes un être d'une exquise délicatesse. En toutes circonstances, vous savez conserver votre sang-froid. Vous accordez la plus grande importance à l'image de vous-même que vous souhaitez donner à autrui. Le bon goût, la mesure, le sens de la nuance sont à vos yeux des impératifs absolus. Vous fuyez l'excès en toutes choses. Vous êtes une personne éminemment sociable et vous êtes une relation de choix pour vos nombreux amis.

**• Si c'est dans la colonne B que vous avez le plus de réponses :**
« Butor ! Voyou ! Rustre ! ». Tels sont les qualificatifs que vous méritez. Vous ignorez absolument le sens du mot « concession » et la brutalité constitue la règle de votre conduite. Vous devriez débarrasser le monde de votre grossière présence et vivre seul sur une île déserte. Comparé à vous, le dernier des malpolis est un gentleman. Apprenez la civilité, la civilisation ou... disparaissez !

**• Si c'est dans la colonne C que vous avez le plus de réponses :**
Vous puisez en vous-même les forces qui vous permettent d'affronter les difficultés de la vie. Vous avez donc l'habitude de ne pas trop compter sur les autres en dehors du cercle limité de vos relations proches. Volontiers rêveur, vous aimez la compagnie des livres et savez « cultiver votre jardin ». Sans illusion sur la nature humaine, vous avez soin, cependant, de choisir vos amis et vous croyez au grand amour.

**• Si c'est dans la colonne D que vous avez le plus de réponses :**
Vous êtes doué d'une forte personnalité. Vous savez donc vous affirmer en face d'autrui. En toutes circonstances, on sait que vous êtes là. Contrarié, vous réagissez assez vivement et vous avez à cœur de défendre vos idées. Vous pouvez parfois vous emporter et laisser les mots dépasser votre pensée. Mais vous respectez fondamentalement les autres et vos qualités humaines vous ramènent à la raison. Vous faites partie de ces gens que la colère – brève folie ! – peut mal conseiller, mais vous êtes aussi capable de vous excuser sincèrement.

## CIVILISATION

# LES FRANÇAIS À LA LOUPE...

## *« Des goûts et des couleurs, il ne faut pas discuter. »*
## *(Proverbe)*

Les sondages d'opinion, les enquêtes les plus diverses, les études de consommation constituent en France un véritable sport national. Les goûts, les opinions et les habitudes des Français sont ainsi analysés, disséqués, pesés, évalués, quantifiés... Exemple caractéristique : le sondage politique. Il ne se passe pas une semaine sans qu'un ou plusieurs journaux ne révèlent à leurs lecteurs les gains ou pertes de faveur des gouvernants ou des hommes politiques qui font l'actualité. Quelques grands organismes se partagent le marché du sondage : l'I.N.S.E.E., B.V.A., C.S.A., I.F.O.P., etc.

Ces enquêtes sont commandées par le gouvernement, les médias, les entreprises, les partis politiques, etc. Avec les moyens modernes de communication (Minitel, téléphone à touches) est apparu un nouveau type de sondage dont la télévision et les radios sont friandes : le sondage en direct. Au cours de l'émission, le téléspectateur ou l'auditeur est invité à donner son avis sur un problème de société ou un sujet d'actualité.

En moyenne, les Français sont sondés plus de 660 fois par an, ce qui représente près de 2 sondages par jour.

Les thèmes des sondages réalisés dépendent souvent des préoccupations du moment (l'humanitaire a succédé à l'écologie). Il est fréquent qu'un même sondage soit interprété de façon différente : à propos d'un sondage sur l'Europe, *Le Monde* titre « L'inquiétude des Français s'accroît face à la construction de l'Europe » tandis que *Libération* conclut que « 2 Français sur 3 voient la vie en rose ».

La formulation des questions a aussi son importance. La question « Êtes-vous pour ou contre le développement des centrales nucléaires ? », posée par EDF (Électricité De France), obtient 52 % d'opinions positives tandis que la question « D'après vous quelle est la source d'énergie la plus importante (solaire, charbon, pétrole, nucléaire) ? » obtient 72 % de réponses en faveur de l'énergie solaire.

*N.B. La plupart de ces informations proviennent de* Francoscopie 95 *de Gérard Mermet © Larousse.*

## Les champions de la pantoufle

Les Français achètent chaque année un peu plus d'une paire de pantoufles en moyenne, soit trois fois plus que les Allemands, quatre fois plus que les Danois, sept fois plus que les Italiens, cent fois plus que les Portugais ! Le mauvais temps est un facteur favorable, surtout pour ceux qui habitent dans des maisons et disposent de jardins.

FNICF

## Les saisons du cœur

60 % des mariages sont célébrés entre juin et septembre, avec une forte pointe en juin, une autre en septembre. Ils sont plus étalés dans les villes que dans les campagnes, où les interdits et les coutumes d'origine religieuse suggèrent d'éviter la période de Carême, entre mardi gras et Pâques (« noce de mai, noce de mort », « mois des fleurs, mois des pleurs ») ou novembre (« mois des morts »).

Plus de 80 % des unions sont célébrées le samedi (dont 4 % pour le dernier samedi du mois de juin). Une sur dix a lieu le vendredi (une sur deux pour les cadres). Les artisans et les commerçants se marient le plus souvent le lundi, jour de fermeture de nombreux magasins.

INSEE

## Les animaux

58 % des foyers français possèdent un animal domestique.
34 % possèdent un chien, 31 % un chat, 11 % des poissons, 8 % un oiseau, 6 % un lapin.
La France compte :
– 10 millions de chiens
– 7 millions de chats
– 9 millions d'oiseaux
– 8 millions de poissons
– 2 millions de hamsters, singes, tortues, etc.

## Le retour du rire

Les Français riaient, paraît-il, 19 minutes par jour en moyenne en 1939 ; ils ne riraient plus aujourd'hui que 5 minutes ! S'il est vrai que l'époque n'est guère propice au fou rire (mais l'était-elle à la veille de la Seconde Guerre mondiale ?), on peut observer que les Français continuent de s'intéresser à l'humour.. Les cassettes humoristiques se vendent très bien (350 000 ventes pour Les Inconnus, 150 000 pour Muriel Robin). Enfin, la télévision consacre une part de plus en plus importante au rire dans ses programmes.

## Les Français et le coiffeur

Les Français vont chez le coiffeur en moyenne 7,5 fois par an, 10 % n'y vont jamais, 3 % s'y rendent au moins une fois par semaine (surtout des femmes), 20 % une fois par quinzaine, 57 % un fois par mois, 18 % une fois par trimestre, 2 % moins souvent.

Gérard Mermet, *Francoscopie 95*, © Larousse 1994.

### CHIFFRES EN VRAC

- **46 %** des Français portent des lunettes.
- **55 %** des Français ont les yeux foncés, **31 %** ont les yeux bleus ou verts, **14 %** gris. (Quid)
- **66 %** s'estiment plutôt en forme.
- Ils regardent la télévision **2 h 45 mn** par jour.
- Les hommes mesurent en moyenne **1,72 m** et les femmes **1,60 m**.
- Les hommes pèsent en moyenne **75 kilos**, les femmes **60**.
- **88 %** se disent heureux ou très heureux. (Sofres)
- **10 millions** de Français ont déjà utilisé le service de voyants ou d'astrologues.
- **41** divorces **pour 100** mariages.
- Dans **66 %** des cas, c'est la femme qui gère l'argent du couple.
- **1** Français **sur 3** est célibataire. (INSEE)
- **1** mariage **sur 7** est mixte (un des conjoints est étranger) (1/20 en 75).
- **70 %** des Français trouvent normal qu'une femme prenne l'initiative d'un rendez-vous amoureux, **30 %** non.

Gérard Mermet, *Francoscopie 95*, © Larousse, 1994.

## Les vacances

56 % des Français partent en vacances (dont 50 % en hébergement familial ou gratuit, 8 % partent en avion) 79 % des vacanciers sont restés en France (dont 44 % à la mer)
Un Français sur deux pratique un sport en vacances.
Les formules de vacances-aventure (trekking, escalade, descentes de rivières en canoë, circuits à pied, randonnées dans le désert, circuits en voiture toutterrain, sont à la mode.

## Les vacances culturelles

Beaucoup de Français souhaitent profiter de leurs vacances pour enrichir leurs connaissances.
Les organisateurs de vacances multiplient les formules culturelles, artistiques, qui permettent à chacun de révéler ou de réveiller une vocation enfouie.

■ *Dites en quoi les habitants de votre pays se rapprochent ou se distinguent des Français.*

ÉVALUATION

## Compréhension orale (CO)

*Écoutez les dialogues et dites :*

■ **1.** *de qui ou de quoi l'on parle,*

■ **2.** *si le jugement formulé est positif ou négatif :*

| Qui ou quoi ? | Positif | Négatif |
|---|---|---|
| **1.** a un appartement<br>b un village | | |
| **2.** a un réfrigérateur<br>b un homme | | |
| **3.** a un homme<br>b un chien | | |
| **4.** a un ami<br>b un magnétoscope | | |
| **5.** a une salle de cinéma<br>b un restaurant | | |
| **6.** a un homme courtois<br>b un homme mal élevé | | |
| **7.** a un jeune homme<br>b un vêtement | | |
| **8.** a une femme<br>b une voiture | | |
| **9.** a un voyage<br>b une journée à Paris | | |
| **10.** a un objet<br>b un homme | | |

## Expression orale (EO)

■ *Faites le portrait de quelqu'un que vous aimez bien et de quelqu'un que vous n'aimez pas ou de l'homme ou de la femme idéal(e).*

## Compréhension écrite (CE)

■ *Lisez les textes suivants et répondez aux questions :*

### Traditions

Une parfumerie très haut de gamme, pour une clientèle aisée. Monique est là pour vous conseiller de façon judicieuse. Le personnel connaît son métier et vous réserve un accueil charmant et attentif. Les produits proposés ne sont pas à la portée de toutes les bourses. Étudiantes et chômeuses, s'abstenir.

|  | vrai | faux |
|---|---|---|
| **1.** Monique donne de bons conseils. | ☐ | ☐ |
| **2.** Ce n'est pas cher. | ☐ | ☐ |
| **3.** L'accueil n'est pas très bon. | ☐ | ☐ |
| **4.** C'est une boutique pour les jeunes. | ☐ | ☐ |
| **5.** Les employés sont très professionnels. | ☐ | ☐ |

### Deux fois 20 ans.

*Téléfilm franco-italien de Livia Gian Palmo*
Ne cherchez pas l'intrigue, il n'y en a pas, puisqu'il s'agit d'une chronique (trop) quotidienne au sein d'une famille. Bref, les états d'âme de la jeune fille romantique en conflit avec ses parents ne nous émeuvent pas. Sans grand intérêt malgré la présence de deux excellents acteurs, Maria Angela Melato et Jean-François Stévenin. Un conseil : choisissez un bon livre et éteignez votre TV.

B.J. Télé Z n° 696

|  | vrai | faux |
|---|---|---|
| **1.** C'est un film passionnant. | ☐ | ☐ |
| **2.** Le scénario est original. | ☐ | ☐ |
| **3.** Les acteurs sont très bons. | ☐ | ☐ |
| **4.** Il faut éviter ce film. | ☐ | ☐ |
| **5.** Le film est émouvant. | ☐ | ☐ |

## Expression écrite (EE)

■ *Regardez ces 2 fiches évaluant les qualités ou les défauts de deux restaurants et rédigez une petite fiche critique pour chacun d'eux.*

|  | Restaurant « La casserole » | Restaurant « Chez Bruno » |
|---|---|---|
| **Cadre** | magnifique | sympathique |
| **Accueil** | stylé | chaleureux |
| **Service** | lent | rapide |
| **Prix** | élevés | modestes |
| **Cuisine** | raffinée | familiale |
| **Clientèle** | bourgeoise | jeune |
| **Ambiance** | intime | décontractée |
| **Spécialité** | homard à la sauce Thermidor | moules frites |

| vos résultats | |
|---|---|
| CO | ... /10 |
| EO | ... /10 |
| CE | ... /10 |
| EE | ... /10 |

## OBJECTIFS

**Savoir-faire linguistiques :**
- Dire à quelqu'un de faire quelque chose.
- Donner un conseil.
- Passer une consigne.
- L'interdiction.
- Registres de langue et interrelations.

**Grammaire/Lexique :**
- Impératif et infinitif (ordre, consigne, interdiction)
- Verbe + infinitif
- Le conditionnel
- Le futur
- Les valeurs de l'impératif
- Le subjonctif : formation et emplois
- La place des pronoms personnels

**Écrit :**
- Comprendre une notice, un mode d'emploi.
- Comprendre un texte prescriptif.
- Rédiger des consignes, un règlement.

**Civilisation :**
- Savoir-vivre et politesse à la française (approche interculturelle)

**Littérature :**
- Texte de Cocteau

MISE EN ROUTE

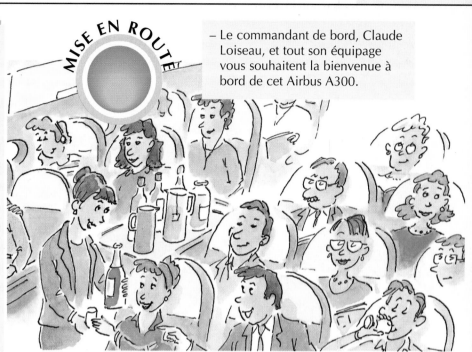

– Le commandant de bord, Claude Loiseau, et tout son équipage vous souhaitent la bienvenue à bord de cet Airbus A300.

■ *Écoutez le document sonore et dites, pour chaque instruction donnée, si elle est illustrée par une des images ci-dessous. Si oui, dites laquelle :*

c

a

d

b

e

■ *Écoutez l'enregistrement et mettez les instructions écrites dans l'ordre correspondant aux instructions données oralement, en numérotant les cases qui conviennent :*

**Recette de cuisine : la pâte brisée et la tarte aux pommes**

Ingrédients : 250 grammes de farine, 125 grammes de beurre, une demi-cuillère à café de sel, 1 verre d'eau, 1 kilo de pommes

- ☐ Beurrer un moule à tarte.
- ☐ Couper le beurre en petits morceaux.
- ☐ Disposer les tranches de pommes sur la pâte.
- ☐ Placer la pâte dans le moule.
- ☐ Saupoudrer la table de farine.
- ☐ Étendre la pâte au rouleau.
- ☐ Pétrir la pâte rapidement.
- ☐ Mélanger avec la farine et le sel.
- ☐ Verser l'eau au fur et à mesure.
- ☐ Cuire à feu doux (thermostat 6) pendant 35 à 40 minutes.

MISE EN FORME

## GRAMMAIRE : l'impératif / l'infinitif

**Pour donner des consignes, des instructions à l'écrit, on peut utiliser l'impératif ou l'infinitif :**
Ajouter une cuillère d'huile d'olive. (infinitif)
Salez, poivrez et faites cuire à feu doux. (impératif)

**L'IMPÉRATIF :**

**En général, il s'agit de la forme utilisée au présent avec « tu », « nous » et « vous » :**
tu viens → viens !
nous venons → venons !
vous venez → venez !

**Verbes en « er » : attention à l'orthographe ! Le « s » que vous devez écrire au présent avec « tu », disparaît à l'impératif :**
tu manges → mange !
tu parles → parle !

**Attention au verbe aller :**
tu vas → va !
*mais :* → vas-y (à cause de la prononciation)

**Verbes « être, avoir, savoir, vouloir » : on utilise le subjonctif pour former l'impératif :**

**être**
que tu sois → sois sage
que nous soyons → soyons sages
que vous soyez → soyez sages

**avoir**
que tu aies → aie confiance !
que nous ayons → ayons confiance !
que vous ayez → ayez confiance !

**savoir**
que tu saches → sache que…
→ sachons que…
→ sachez que…

**vouloir**
que tu veuilles → veuillez vous asseoir

**FORME NÉGATIVE :**

**Infinitif :**
ne pas + infinitif → **Ne pas** laisser à portée des enfants.

**Impératif :**
ne + impératif + pas → **Ne** laissez **pas** ce produit à portée des enfants.

**1.** *Lisez la recette et cochez dans la série d'images les ingrédients nécessaires à la recette puis complétez la liste des ingrédients.*

**2.** *Imaginez un dialogue où quelqu'un explique la recette à une autre personne.*

À VOUS !

## Recette de cuisine

### • Salade Paprika

*Ingrédients :*

1 belle ..........
6 .......... bien rouges
3 .......... durs
200 g de .......... au naturel en boîte
200 g de .......... décortiquées surgelées
400 g de .......... de Paris frais
1 jus de ..........

*Vinaigrette :*
3 à 4 cuillères à soupe d' ..........
1 à 2 cuillères à soupe de .......... de vin
1 cuillère à soupe de .......... de Dijon
1 pincée de .......... moulu

• Couper le bout terreux des champignons. Bien laver les champignons en les passant sous l'eau fraîche et les égoutter. Les couper en lamelles dans une assiette creuse et les arroser de jus de citron.
• Plonger les crevettes surgelées dans de l'eau bouillante bien salée pendant 3 minutes, puis les rincer à l'eau froide.
• Couper la salade en fines lamelles avec des ciseaux. Couper les tomates en rondelles et les œufs en quartiers. Égoutter le thon et l'émietter en petits morceaux. Disposer l'ensemble dans un saladier.
• Faire une vinaigrette (huile d'olive, vinaigre, moutarde, sel et poivre) et y incorporer le paprika. Servir la vinaigrette à part.

---

ENTRAÎNEMENT
**présent ou impératif**

## Exercice 8

*Écoutez l'enregistrement et dites si c'est le présent de l'indicatif ou l'impératif (ou ni l'un, ni l'autre) que vous avez entendu :*

|    | présent | impératif | ni l'un, ni l'autre |
|----|---------|-----------|---------------------|
| 1  |         |           |                     |
| 2  |         |           |                     |
| 3  |         |           |                     |
| 4  |         |           |                     |
| 5  |         |           |                     |
| 6  |         |           |                     |
| 7  |         |           |                     |
| 8  |         |           |                     |
| 9  |         |           |                     |
| 10 |         |           |                     |
| 11 |         |           |                     |
| 12 |         |           |                     |

ENTRAÎNEMENT
**infinitif impératif**

## Exercice 9

*Écoutez l'enregistrement et dites si c'est l'impératif ou l'infinitif que vous avez entendu :*

|    | impératif | infinitif |
|----|-----------|-----------|
| 1  |           |           |
| 2  |           |           |
| 3  |           |           |
| 4  |           |           |
| 5  |           |           |
| 6  |           |           |
| 7  |           |           |
| 8  |           |           |
| 9  |           |           |
| 10 |           |           |
| 11 |           |           |
| 12 |           |           |

**COMPRÉHENSION**

■ **1.** *Écoutez les trois dialogues et identifiez les situations de communication correspondant à chaque dialogue :*

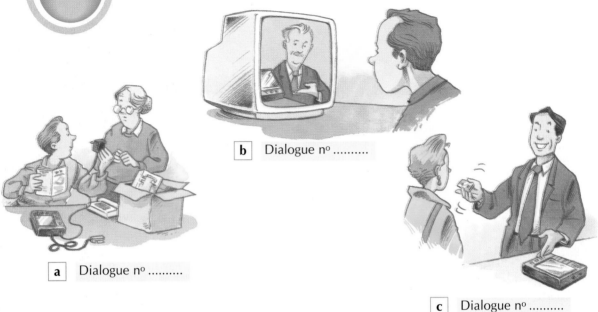

**b** | Dialogue nº .........

**a** | Dialogue nº .........

**c** | Dialogue nº .........

■ **2.** *Écoutez à nouveau les dialogues et identifiez l'opération décrite dans chacun d'eux :*

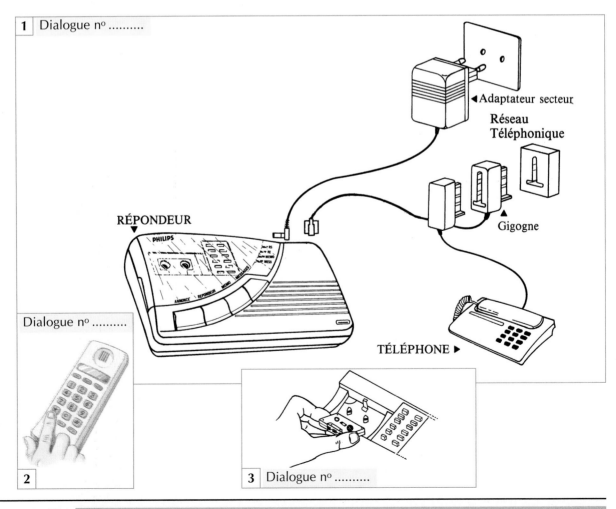

**1** | Dialogue nº .........

◄ Adaptateur secteur

Réseau
Téléphonique

▲ Gigogne

RÉPONDEUR
▼

PHILIPS

TÉLÉPHONE ►

Dialogue nº .........

**2**

**3** | Dialogue nº .........

# Dire à quelqu'un de faire quelque chose

unité
2

■ **3.** *Écoutez une dernière fois les trois dialogues et identifiez les extraits du mode d'emploi correspondant à chaque dialogue :*

Le *répondeur.*

---

**1** **Mise en service rapide**

Pour que le répondeur puisse traiter son premier appel, suivre point par point les étapes suivantes :
- Brancher l'adaptateur secteur sur une prise électrique.
- Relier le fil d'alimentation de l'adaptateur secteur au répondeur.
- Relier le répondeur à la prise téléphonique.
- Mettre la microcassette dans son logement.
- Enregistrer votre message.
- Mettre le répondeur en marche.

---

**2** **Enregistrement de votre annonce**

- Introduisez la microcassette dans son logement.
- Appuyez sur la touche **RE** pour rembobiner la cassette.
- Attendez que le voyant rouge s'éteigne.
- Appuyez sur la touche **ANNONCE**.
- Parlez (maximum 1 mn 30 sec).
BONJOUR, VOUS ÊTES BIEN SUR LE RÉPONDEUR DE MONSIEUR… JE SUIS ABSENT QUELQUES INSTANTS. MERCI DE LAISSER VOTRE MESSAGE APRÈS LE BIP SONORE. JE VOUS APPELLERAI À MON RETOUR. À BIENTÔT.
- Appuyez de nouveau sur la touche **ANNONCE**.

---

**3** **Comment interroger votre répondeur à distance ?**

- Composez votre numéro personnel. Dès que le répondeur prend la ligne, il diffuse l'annonce.
- Dès le début de l'annonce, composez * suivi des quatre chiffres de votre code d'accès.
- Le répondeur diffuse une mélodie, le temps de positionner la cassette. La lecture des messages commence.

À VOUS !

■ *Élaborez le message que vous laisseriez sur votre propre répondeur téléphonique.*

---

**PHONÉTIQUE**

**intonation : l'insistance**

■ *Écoutez les dialogues et complétez-les sur le modèle suivant :*

– Je veux voir le directeur.
– Il n'est pas là.
– Je veux le voir.
– **Je vous dis qu'il n'est pas là !**

**1.** – Vous dansez, Mademoiselle ?
– Non, je suis fatiguée.
– Allez, juste une danse. Un slow, ce n'est pas fatigant.
– ..........

**2.** – Mademoiselle ! Mademoiselle !
– Je n'ai pas le temps.
– S'il vous plaît, Mademoiselle.
– ..........

**3.** – Il est où René ?
– Je ne sais pas.
– Allez ! Dis-moi où il est !
– ..........

**4.** – Tu viens ?
– Je ne peux pas !
– Allez, tu viens ?
– ..........

**5.** – Tu peux me prêter 100 francs ?
– Je n'ai pas d'argent.
– Ce n'est pas beaucoup 100 francs.
– ..........

**6.** – Un peu de fromage, Karen ?
– Je n'aime pas le fromage.
– Goûte ce munster. Il est délicieux.
– ..........

**7.** – Allez debout ! Il est midi !
– Je suis malade.
– Lève-toi.
– ..........

**8.** – J'ai deux billets pour la finale.
– Je déteste le foot.
– Mais c'est la finale !
– ..........

**9.** – Allez, reste encore un peu.
– Non, je m'en vais.
– Mais il n'est pas tard.
– ..........

**10.** – Un pastis ?
– Je ne bois jamais d'alcool.
– Alors une bière ?
– ..........

**ÉCRIT**

**L'œuf dans la bouteille**

■ *Écoutez le dialogue et rédigez les consignes pour réaliser cette expérience.*

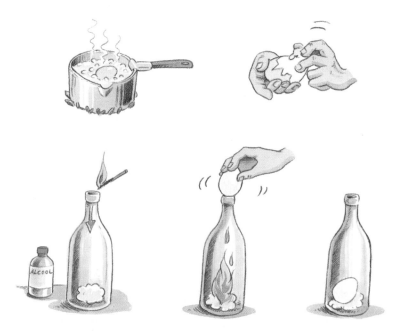

**ENTRAÎNEMENT**

**l'impératif**

## Exercice 10

*Reformulez la demande, l'ordre ou la recommandation en utilisant l'impératif :*

**1.** Tu pourrais me poster cette lettre ?

**2.** Tu veux bien m'aider à porter ma valise ?

**3.** J'aimerais bien que tu fasses les courses demain matin.

**4.** Est-ce que vous pouvez, s'il vous plaît, répondre à mes questions ?

**5.** Je souhaiterais que tu travailles davantage.

**6.** Tu ne veux pas finir ce plat ?

**7.** Est-ce que vous pouvez me prêter votre voiture jusqu'à lundi ?

**8.** Il faut absolument que tu termines ce travail avant ce soir.

**9.** Tu devrais arrêter de fumer.

**10.** Vous pouvez me montrer les papiers du véhicule, s'il vous plaît ?

### GRAMMAIRE : verbe + infinitif

**Règle :** Lorsque deux verbes se suivent, le second est toujours à l'infinitif.

Vous **pouvez fermer** la fenêtre, s'il vous plaît ?
**Faites cuire** à feux doux pendant 45 minutes.
**Laissez reposer** la pâte pendant 2 heures.
Il ne **faut** pas **laisser** ce produit à portée des enfants.

Lorsqu'il s'agit d'une consigne, d'une instruction, le premier verbe peut lui-même être à l'infinitif :

**Faire contrôler** les freins tous les 50 000 kilomètres.
**Laisser agir** le produit pendant 30 minutes.

**ÉCRIT**

Il est interdit de stationner.
Ne pas stationner.
Interdiction de stationner.
Stationnement interdit.

■ *Formulez les consignes ou interdictions correspondant aux logos suivants :*

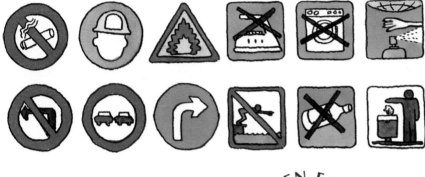

*MISE EN FORME*

## GRAMMAIRE : formuler une interdiction à l'aide de l'infinitif

**Pour formuler une consigne, une interdiction, plusieurs constructions, plusieurs formulations sont possibles :**

**ne pas + infinitif**
Ne pas déranger.
Ne pas utiliser à portée d'une flamme.
Ne pas consommer au-delà de la date limite.
Ne pas hésiter à nous téléphoner en cas de problème.
**ou :**
**Entrée interdite** à toute personne étrangère au service.
**Stationnement interdit** de 18 à 20 heures.

**Vous pouvez renforcer l'interdiction à l'aide de « absolu(e), absolument, strictement, formel(le), formellement » :**
Défense **absolue** de fumer.
Il est **strictement** interdit de fumer.
Il est **absolument** interdit de fumer.
Il est **formellement** interdit de fumer.

**Interdiction de + infinitif / Défense de + infinitif**
Interdiction de stationner.
Défense d'entrer.

**Il est interdit de + infinitif**
Il est interdit de fumer.

**ENTRAÎNEMENT**

**infinitif
impératif**

## Exercice 11

*Choisissez le verbe qui convient et complétez en mettant à l'infinitif ou l'impératif le verbe choisi :*

**1.** Ne pas .......... à portée des enfants.
❑ laisser  ❑ donner

**2.** N'.......... pas à nous téléphoner en cas de problème.
❑ avoir peur  ❑ hésiter

**3.** Ne pas .......... en machine.
❑ cuire  ❑ laver

**4.** En cas de panne ne pas ..........
l'appareil. Faire appel à un spécialiste.
❑ casser  ❑ ouvrir

**5.** Ne vous .......... pas de souci. Nous nous chargeons de tout !
❑ faire  ❑ être

**6.** Ne pas .......... les portières avant l'arrêt complet du train.
❑ ouvrir  ❑ fermer

**7.** N'.......... pas de nous répondre rapidement.
❑ oublier  ❑ hésiter

**8.** Ne .......... pas inquiet. Ça ne fait pas mal.
❑ avoir  ❑ être

À VOUS !

*Écoutez le document sonore et essayez d'imaginer une réponse à chacun des problèmes posés, en vous servant des documents suivants :*

---

### Quelques petits trucs pour se passer le hoquet

- Manger du sucre.
- Boire un verre d'eau à petites gorgées sans respirer.
- Ne pas respirer le plus longtemps possible.
- Faire peur à celui qui a le hoquet.
- Avaler 3 fois sa salive sans respirer.
- Prendre une cuillerée de sucre mélangé avec du vinaigre.
- Boire un verre à l'envers en se mettant la tête en bas.
- Respirer 2 minutes la tête dans un sac.
- Se boucher le nez, arrêter de respirer et dire :

  « J'ai le hoquet !
  Dieu me l'a fait !
  Je ne l'ai plus !
  Vive Jésus ! »

*Le hoquet correspond à une secousse involontaire des muscles qui servent à inspirer. Toutes les méthodes préconisées, ont pour but d'augmenter provisoirement le taux de gaz carbonique dans le sang. Celui-ci est en effet capable de ralentir le hoquet.*

---

### Comment éliminer les taches ?

**HERBE.** Savonnez soigneusement, traitez à l'eau de Javel diluée. Pour les lainages, l'alcool à 90° peut donner de bons résultats.

**CRAYON À BILLE - FEUTRE.** Tamponnez à l'aide d'un chiffon propre imbibé d'alcool à 90°. Prenez soin de ne pas étaler la tache.

**ROUILLE.** Utilisez un produit anti-rouille en suivant attentivement les conseils du fabricant.

**CHEWING-GUM.** Diluez-le à l'aide d'un dissolvant pour vernis à ongle puis enlevez-le à l'aide d'un chiffon propre. Assurez-vous que la nature du textile supporte le dissolvant.

**CAMBOUIS – GOUDRON.** Étalez un peu de beurre frais sur la tache, laissez reposer puis tamponnez avec de l'essence de térébenthine.

**ROUGE À LÈVRES.** Tamponnez à l'éther s'il s'agit de lainage ou de coton ou au trichloréthylène si l'article est en soie.

**VERNIS À ONGLES.** Posez la face tachée du tissu sur un papier absorbant, puis humectez l'envers du tissu avec du dissolvant pour vernis à ongles en prenant soin de changer fréquemment le papier se trouvant sous la tache. Assurez-vous que la nature du textile supporte le dissolvant.

**PEINTURE.** Ne laissez pas sécher les dépôts de peinture. Traitez-les immédiatement avec le solvant indiqué sur la boîte de peinture (eau, térébenthine, white spirit). Savonnez, puis rincez.

**BOUGIE.** Grattez la cire avec une lame non coupante afin d'en retirer le plus possible, puis repassez en intercalant une feuille de papier de soie entre le fer chaud et le tissu taché.

---

## LA CARTIER des bas quartiers

« **L**a » Cartier – cadran rectangulaire – extraplate, est sans aucun doute l'une des préférées de l'élite, mais aussi des faussaires. Là encore, sans une originale avec laquelle comparer, vous serez bien avancé si l'on vous dit que les originales sont plus fines que les copies… et qu'à leur prix s'ajoutent quelques zéros. En revanche, ces quelques trucs vous permettront de reconnaître les chics des tocs, les frimeurs et les autres…

*Le nom de Cartier ❶ apparaît en tout petit dans le chiffre VII ou le X selon le modèle.*

*Les aiguilles sont ❷ en forme de glaive.*

*Le chiffre quatre ❸ est écrit IIII et non IV comme le voudrait la numérotation romaine habituelle.*

*❹ Le bracelet est bordé d'une fine couture qui maintient sa doublure.*

*❺ Un numéro d'identification similaire doit être gravé dans le cadran, mais aussi sous la fermeture du bracelet.*

*❻ Le remontoir est coiffé d'un petit cabochon, d'une pierre noire, d'un saphir, ou encore d'une spinelle.*

*Réponse à tout n° 66, janvier 96.*

COMPRÉHENSION

« Essayez d'aller à votre travail à pied et faites des repas un peu moins copieux et plus équilibrés. »

■ *Écoutez les dialogues et dites pour chacun d'eux :*
– *quel est le problème évoqué (a, b ou c),*
– *quelle est la solution proposée ou le conseil donné (1, 2 ou 3).*

| | Problèmes | Conseils |
|---|---|---|
| **1.** | **a)** Maurice n'a pas d'argent. <br> **b)** Maurice est malade. <br> **c)** Maurice ne veut pas payer ses impôts. | **1.** Demander de l'argent à sa mère. <br> **2.** Demander un crédit à sa banque. <br> **3.** Vendre sa voiture. |
| **2.** | **a)** Martine n'a plus de travail. <br> **b)** Martine a mal à la tête. <br> **c)** Martine est fatiguée. | **1.** Passer un week-end à Venise. <br> **2.** Suivre un week-end de remise en forme. <br> **3.** Aller chez le médecin. |
| **3.** | **a)** Marc est en colère. <br> **b)** Marc a de mauvaises notes. <br> **c)** Marc n'aime pas la gymnastique. | **1.** Regarder la télévision. <br> **2.** Ne pas lire. <br> **3.** Travailler plus. |
| **4.** | **a)** Marie a des problèmes avec son mari. <br> **b)** Marie n'écoute pas son mari. <br> **c)** Marie et René discutent beaucoup. | **1.** Divorcer. <br> **2.** Partir en voyage. <br> **3.** Se séparer. |
| **5.** | **a)** Josiane ne sait pas où partir en vacances. <br> **b)** Josiane a une coiffure qui ne lui va pas. <br> **c)** Josiane a grossi. | **1.** Changer de coiffeur. <br> **2.** Partir en vacances. <br> **3.** Faire du sport. |
| **6.** | **a)** Lucie ne s'intéresse pas à Pierre. <br> **b)** Lucie s'intéresse trop à Pierre. <br> **c)** Lucie est myope. | **1.** Se moquer d'elle. <br> **2.** Être gentil avec elle. <br> **3.** L'ignorer. |

■ *Quelle est l'expression familière utilisée à la place des mots suivants ?*

travail : ..........     fatigué : ..........     furieux : ..........     un livre : ..........     un restaurant : ..........

MISE EN FORME

## GRAMMAIRE : impératif ou conditionnel pour donner un conseil

**Pour donner un conseil, vous pouvez utiliser :**

**L'impératif :**
– Je suis fatigué…
– **Va** te coucher !

**Le conditionnel avec le verbe « devoir » :**
– J'ai pris 6 kilos en un mois…
– **Tu devrais** faire un régime

**si + imparfait**
– Et **si tu prenais** quelques jours de vacances ?

**Vous pouvez vous impliquer dans le conseil donné, dire ce que vous feriez dans la même situation :**
– Je suis épuisé…
– **Si j'étais toi**, je prendrais quelques jours de vacances.

**ou :**
– **Je serais toi** (fam.), je prendrais quelques jours de vacances.

**ou :**
– Moi, **à ta place**, je prendrais quelques jours de vacances.

**À VOUS !**

■ **1.** *Pour les dix règles de sécurité ci-dessous, cochez dans le tableau la formulation utilisée pour chacune d'entre elles (impératif ou devoir + infinitif).*

■ **2.** *Reformulez chaque consigne en utilisant :*
*– soit l'impératif à la place de « devoir » + infinitif,*
*– soit « devoir » + infinitif à la place de l'impératif.*

| | impératif | devoir + infinitif |
|---|---|---|
| 1 | | |
| 2 | | |
| 3 | | |
| 4 | | |
| 5 | | |
| 6 | | |
| 7 | | |
| 8 | | |
| 9 | | |
| 10 | | |

## 10 RÈGLES DE SÉCURITÉ POUR VOTRE PETIT EXPLORATEUR

**1.** Les produits ménagers qui rendent la vie facile doivent être rangés hors de portée de l'enfant.

**2.** Les médicaments doivent être regroupés au même endroit, à l'abri des petits curieux.

**3.** Les petits objets que bébé peut mettre à la bouche, voire manger, ne doivent pas traîner : micro-piles, billes, cacahuètes.

**4.** Certaines plantes sont toxiques. Demandez conseil à votre fleuriste.

**5.** Votre enfant a faim. Vérifiez la température du lait dans le biberon ou dans le bol.

**6.** Après usage d'un appareil électrique, débranchez aussi la rallonge.

**7.** Évitez le gros chien pour les tout-petits. Préférez la peluche.

**8.** Votre enfant prend son bain. Ne le laissez pas seul, même quelques secondes.

**9.** Vous changez votre bébé sur une table à langer, ne vous éloignez pas de lui.

**10.** Placez les meubles inutilisés (coffre, réfrigérateur…) dans des dépendances inaccessibles à l'enfant.

■ **3.** *Relevez les éléments qui, dans cette cuisine, présentent un danger pour un jeune enfant. Énoncez la règle de sécurité correspondant à la situation dangereuse (sous forme de conseil, de consigne ou d'interdiction).*

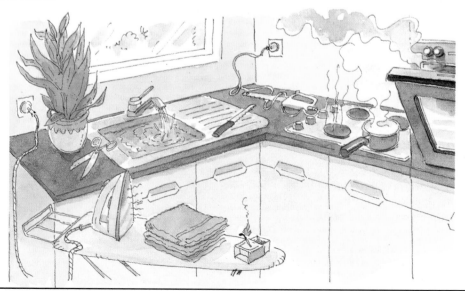

**ÉCRIT**

■ *Lisez le texte et répondez au questionnaire.*

# 10 conseils pour respecter la nature

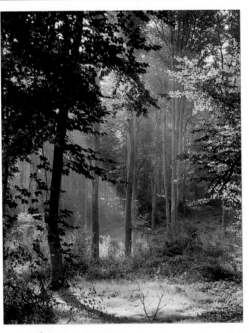

**1.** En forêt, promenez-vous calmement, asseyez-vous doucement, marchez délicatement... Respectez le silence et évitez d'effrayer les animaux que vous aurez la chance de rencontrer. Que ce moment exceptionnel soit l'objet de tout votre respect.

**2.** Prenez le temps de prendre le temps ! Respirez, sentez, ressentez, écoutez, regardez, et essayez de ne plus penser à vos soucis quotidiens. Une bonne hygiène et une meilleure oxygénation passent aussi par le calme mental. La forêt vous permet de vous mettre « entre parenthèses du temps ». Regardez tout simplement couler la vie en vous et autour de vous.

**3.** Lors d'une cueillette de champignons, ne devenez pas un bulldozer. Épargnez ceux dont vous ne voulez pas ou qui ne sont pas consommables : laissez-les vivre !

**4.** Avez-vous remarqué comme il est parfois difficile de marcher sur les petits sentiers sans un bâton pour écarter les herbes folles ou repousser les branches rebelles ? Choisissez alors du bois mort. Ne cassez pas la branche d'un arbre. Il est vivant, et vous le blesseriez.

**5.** N'oubliez jamais le mot d'ordre absolu : pas de feu, pas de cigarette ! Trop de nos forêts en font la cuisante expérience tous les étés.

**6.** Quand vous cueillez des fleurs, ne coupez que les tiges. Laissez le bulbe ou la racine en terre pour lui donner une chance de refleurir.

**7.** Respectez les arbres. Graver vos prénoms dans l'écorce vous vaudra de 1 300 à 2 500 F d'amende. Si les dégradations entraînent la mort de l'arbre, il vous en coûtera 5 000 F et dix jours de prison en cas de récidive.

**8.** On peut courir la campagne à travers champs ou dans les sous-bois. S'ils sont clos ou signalés par le panneau « propriété privée », il vous faut l'accord du propriétaire pour y pénétrer.

**9.** Ne marchez pas dans un champ préparé ou ensemencé. Même si vous ne causez aucun dommage, vous pouvez être redevable de 30 F à 250 F d'amende.

**10.** Avant de partir en promenade, pensez à emporter un sac en guise de poubelle. Attachez-vous toujours à ce que votre passage soit le moins visible possible, sans piétinements inutiles des sous-bois, sans déchets en surface ou enterrés. Pas d'emballages, de bouteilles, pas de mégots ni de chewing-gums... rien !

Ronald Mary, *Top Santé n° 59*, août 95.

**Questionnaire :**

| | vrai | faux |
|---|---|---|
| Il faut détruire les champignons qui ne sont pas comestibles. | ❑ | ❑ |
| Vous pouvez laisser vos ordures dans la nature à condition de les enterrer. | ❑ | ❑ |
| Il ne faut pas faire peur aux animaux. | ❑ | ❑ |
| Vous risquez la prison si vous écrivez votre nom sur un arbre. | ❑ | ❑ |
| Il faut prendre du bois mort pour faire un bâton. | ❑ | ❑ |
| On peut pénétrer dans une propriété privée même si le propriétaire n'est pas d'accord. | ❑ | ❑ |
| On ne doit pas allumer de feu en forêt. | ❑ | ❑ |
| Il est interdit de cueillir des fleurs en forêt. | ❑ | ❑ |
| On ne doit pas marcher dans un champ cultivé. | ❑ | ❑ |
| Un sac poubelle est indispensable à une promenade en forêt. | ❑ | ❑ |

COMPRÉHENSION

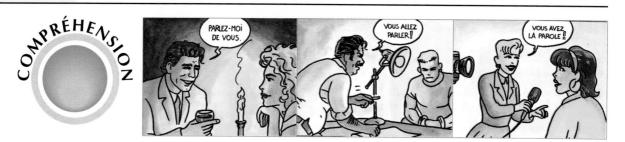

■ **1.** *Pour chaque groupe de trois images, imaginez ce que disent les personnages.*

■ **2.** *Écoutez les dialogues et mettez en relation dialogues et images :*

1
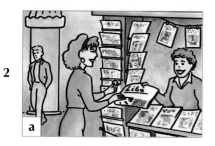
a

b

c

2
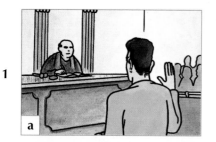
a

b

c

3
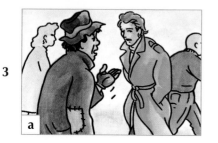
a

b
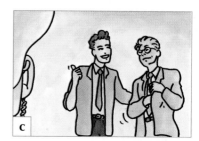
c

4
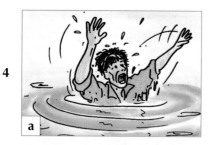
a
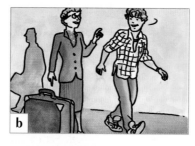
b
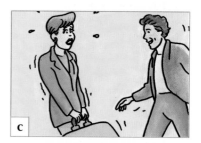
c

5

a
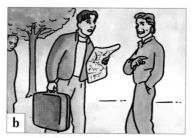
b

c

MISE EN FORME

## POUR COMMUNIQUER : comment dire à quelqu'un de faire quelque chose

**Pour dire à quelqu'un de faire quelque chose, vous pouvez le demander :**

• **de façon très polie :**
**S'il vous plaît,** Mademoiselle Meunier, est-ce que **vous pourriez** téléphoner à M. Chabrol pour annuler mon rendez-vous de cet après-midi ?
**en utilisant :**
une formule de politesse (s'il vous plaît),
le conditionnel (vous pourriez),
le vouvoiement.

• **de façon polie :**
**S'il te plaît,** Jacques, **tu peux** m'emmener à l'aéroport ?
**en utilisant :**
une formule de politesse (s'il vous plaît, s'il te plaît),
le verbe « pouvoir » (tu peux, vous pouvez),
« tu » ou « vous » selon la situation.

• **de façon directe :**
Josiane, **passez-moi** le dossier Marchand. (rapport de hiérarchie)
**Dépêche-toi**, tu vas être en retard ! (rapports amicaux, familiaux)
**en utilisant :**
l'impératif.

• **de façon indirecte :**
Tu as vu l'heure ? (= dépêche-toi !)
J'ai une faim de loup (= allons manger),
etc.

• **de façon familière :**
**File-moi** un coup de main ! Allez, **grouille-toi.**
**en utilisant :**
des mots du lexique familier.
filer = donner
se grouiller = se dépêcher, etc.

ENTRAÎNEMENT
**poli**

ENTRAÎNEMENT
**familier**

## Exercice 12

*Reformulez les phrases suivantes de façon très polie :*

1. Passe-moi le sel !
2. Prête-moi 100 francs, je n'ai plus un sou !
3. Passe-moi ton stylo !
4. Aidez-moi !
5. Expliquez-moi votre problème !
6. Ferme la porte !
7. Taisez-vous !
8. Un kilo de riz !
9. Tu as du feu ?
10. Parlez doucement !
11. Éteignez la lumière.
12. Ouvrez la fenêtre.
13. Apportez-moi le courrier.
14. Réponds-moi vite !
15. Tu me prêtes ton parapluie ?
16. Téléphonez-moi avant 18 heures.
17. « Le Monde » !
18. Paie-nous à boire !
19. Dis-moi ce qui ne va pas…
20. Attendez-moi !

## Exercice 13

*Reformulez les phrases suivantes de façon familière :*

1. Est-ce que vous pourriez m'expliquer ça calmement ?
2. Excusez-moi, Monsieur, est-ce que vous pourriez m'aider ?
3. Est-ce que tu pourrais sortir quelques instants ?
4. Pardon, est-ce que vous pourriez me prêter votre stylo ?
5. Vous pourriez me déposer rue de la République ?
6. Est-ce que tu pourrais téléphoner à Pierre ?
7. Vous pourriez faire un peu moins de bruit ?
8. Est-ce que tu pourrais me donner ton numéro de téléphone ?
9. Est-ce que vous pourriez vous dépêcher ? J'ai un avion dans une heure.
10. Pourriez-vous terminer ce travail pour ce soir ?

## À VOUS !

**1.** *De quelles façons les « commandements » sont-ils exprimés ?*

**2.** *Remplissez le tableau en écrivant l'infinitif des verbes employés.*

**3.** *Inventez un texte énumérant les dix commandements, au choix :*
*de l'écologiste*
*de l'automobiliste*
*de l'homme amoureux / de la femme amoureuse*
*du gastronome*
*de l'élève / étudiant en français*
*du professeur, etc.*

| | |
|---|---|
| 1 | ............................ |
| 2 | ............................ |
| 3 | ............................ |
| 4 | ............................ |
| 5 | ............................ |
| 6 | ............................ |
| 7 | ............................ |
| 8 | ............................ |
| 9 | ............................ |
| 10 | ............................ |

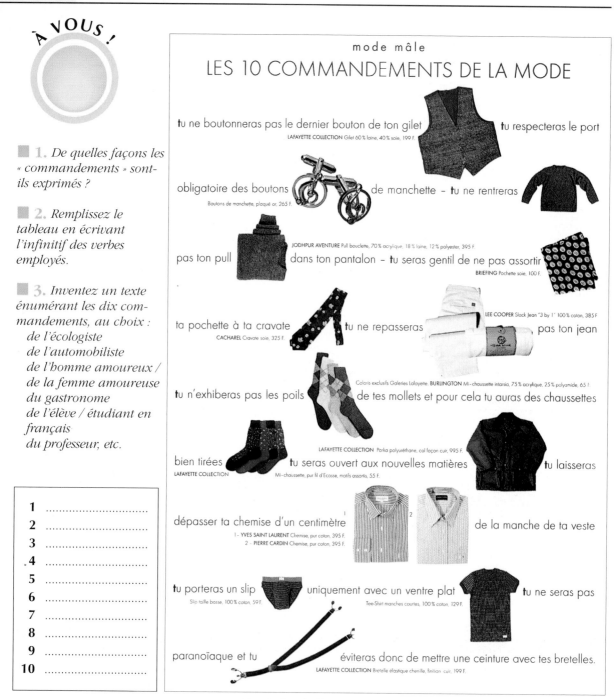

mode mâle
## LES 10 COMMANDEMENTS DE LA MODE

tu ne boutonneras pas le dernier bouton de ton gilet
LAFAYETTE COLLECTION Gilet 60 % laine, 40 % soie, 199 F.
tu respecteras le port

obligatoire des boutons
Boutons de manchette, plaqué or, 265 F.
de manchette – tu ne rentreras

pas ton pull
JODHPUR AVENTURE Pull bouclette, 70 % acrylique, 18 % laine, 12 % polyester, 395 F.
dans ton pantalon – tu seras gentil de ne pas assortir
BRIEFING Pochette soie, 100 F.

ta pochette à ta cravate
CACHAREL Cravate soie, 325 F.
tu ne repasseras
LEE COOPER Slack Jean "3 by 1" 100 % coton, 385 F.
pas ton jean

tu n'exhiberas pas les poils
Coloris exclusifs Galeries Lafayette. BURLINGTON Mi-chaussette intarsia, 75 % acrylique, 25 % polyamide, 65 F.
de tes mollets et pour cela tu auras des chaussettes

bien tirées
LAFAYETTE COLLECTION Mi-chaussette, pur fil d'Écosse, motifs assortis, 55 F.
tu seras ouvert aux nouvelles matières
LAFAYETTE COLLECTION Parka polyuréthane, col façon cuir, 995 F.
tu laisseras

dépasser ta chemise d'un centimètre
1 - YVES SAINT LAURENT Chemise, pur coton, 395 F.
2 - PIERRE CARDIN Chemise, pur coton, 395 F.
de la manche de ta veste

tu porteras un slip
Slip taille basse, 100 % coton, 59 F.
uniquement avec un ventre plat
Tee-Shirt manches courtes, 100 % coton, 129 F.
tu ne seras pas

paranoïaque et tu
LAFAYETTE COLLECTION Bretelle élastique chenille, finition cuir, 199 F.
éviteras donc de mettre une ceinture avec tes bretelles.

*L'esprit d'aujourd'hui - Le magazine des Nouvelles Galeries - n° 2 - octobre 1995*

## MISE EN FORME

### GRAMMAIRE : le futur à valeur d'impératif

**On peut utiliser le futur pour :**

| **Donner des conseils** | **Demander quelque chose** | **Donner un ordre** |
|---|---|---|
| Tu feras attention sur la route : il y a du verglas. | Tu me prêteras ta voiture, la semaine prochaine ? | Mademoiselle, vous me réserverez une place sur le vol Paris-Athènes de demain matin. |

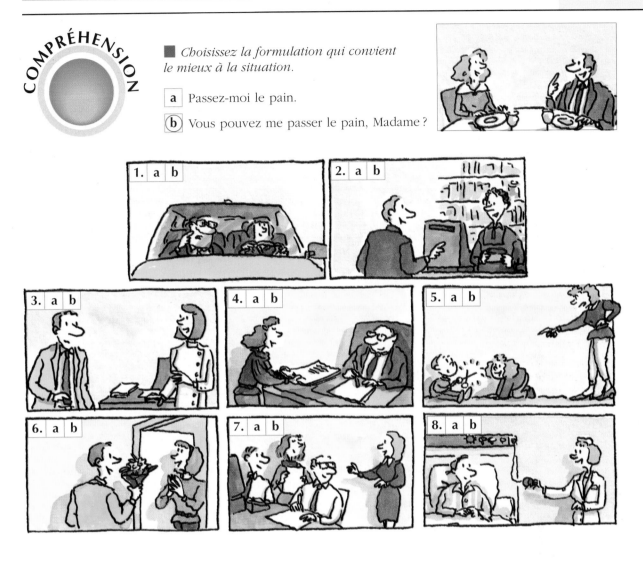

**COMPRÉHENSION**

■ *Choisissez la formulation qui convient
le mieux à la situation.*

**a** Passez-moi le pain.

**ⓑ** Vous pouvez me passer le pain, Madame ?

1. a b

2. a b

3. a b

4. a b

5. a b

6. a b

7. a b

8. a b

**MISE EN FORME**

## GRAMMAIRE : emploi de l'impératif

**Pour dire à quelqu'un de faire quelque
chose, on peut utiliser l'impératif :**

**a) Lorsqu'il y a une situation d'urgence :**

**Dépêchez-vous !** Le train va partir !
La rue Laënnec… c'est là ! Vite ! **Prends**
la première à droite !

**b) Lorsqu'on s'adresse à quelqu'un dans un
certain rapport de familiarité (famille, amis,
collègues, etc.)**

• En disant « tu ».
Roger, **viens** vite !
**Passe-moi** le journal !
**Prête-moi** un stylo !

• Et même en disant « vous ».
Josette, **passez-moi** le directeur des ventes, s'il
vous plaît.

Lorsqu'il y a un rapport de hiérarchie, ou lorsqu'on
veut exprimer une certaine distance ou un certain
respect par rapport à son interlocuteur, on peut
atténuer la brutalité de la demande en utilisant
« pouvoir », « devoir », « falloir », au conditionnel.

Est-ce que vous **pourriez** m'emmener jusqu'à
la prochaine station service ? Je suis en panne.
Tu **devrais** lui écrire plus souvent.
**Il faudrait** lui téléphoner.

ENTRAÎNEMENT

**sens de l'impératif**

## Exercice 14

*Pour chaque phrase, précisez le sens de l'impératif :*
Exemple :
Dépêchez-vous, Monsieur le Premier Ministre, l'avion du président arrive !
❑ ordre
❑ demande familière
☒ situation d'urgence

**1.** Vite ! Passe-moi l'extincteur !
❑ ordre
❑ menace
❑ situation d'urgence

**2.** Éteins la lumière, j'ai sommeil !
❑ menace
❑ demande familière
❑ situation d'urgence

**3.** Prenez votre livre à la page 320 !
❑ ordre
❑ menace
❑ conseil

**4.** Va voir mon banquier ! Il est très sympa. Je suis sûr qu'il va te proposer une solution.
❑ menace
❑ conseil
❑ situation d'urgence

**5.** Taisez-vous ou je mets zéro à tout le monde !
❑ menace
❑ demande familière
❑ situation d'urgence

**6.** Entrez vite ! Le film va commencer !
❑ ordre
❑ conseil
❑ situation d'urgence

**7.** Apportez-moi le rapport Dumont ! J'en ai besoin immédiatement !
❑ ordre
❑ demande familière
❑ situation d'urgence

**8.** Mange ta soupe ou je t'envoie au lit tout de suite !
❑ ordre
❑ menace
❑ conseil

**9.** Arrête la radio ! J'ai du travail !
❑ menace
❑ situation d'urgence
❑ demande familière

**10.** Contrôle douanier ! Ouvrez votre coffre !
❑ demande familière
❑ menace
❑ ordre

**11.** Attachez votre ceinture, Monsieur, nous allons atterrir !
❑ ordre
❑ conseil
❑ menace

**12.** Passe par la rue Paradis. On évitera tous les feux rouges.
❑ ordre
❑ conseil
❑ situation d'urgence

ENTRAÎNEMENT

**dire de faire : différentes formulations**

## Exercice 15

*Faites correspondre les phrases qui ont la même signification :*

**1.** Il y a quelqu'un qui descend en ville ?

**2.** Eh ! Tu n'es pas transparent !

**3.** J'ai un peu froid.

**4.** On ne s'entend plus, ici !

**5.** Tu en as encore pour longtemps ?

**6.** Excusez-moi, je n'ai pas de stylo.

**7.** On boit de bons coups mais les coups sont rares !

**8.** Moi, je ne suis pas tranquille.

**9.** Tu l'as bientôt fini, ce bouquin ?

**10.** C'est vraiment délicieux. J'en reprendrais volontiers.

**a.** Silence ! Taisez-vous !

**b.** Ralentis : tu conduis trop vite !

**c.** Tu peux me servir à boire ?

**d.** Resservez-moi.

**e.** Vous pouvez fermer la fenêtre, s'il vous plaît ?

**f.** Tu pourras me prêter ton livre ?

**g.** Pousse-toi : tu m'empêches de voir.

**h.** Prêtez-moi de quoi écrire.

**i.** Je n'ai pas de voiture. Emmenez-moi dans la vôtre.

**j.** Dépêche-toi un peu.

**Le répondeur téléphonique**

■ *Écoutez les annonces et imaginez pour chaque situation proposée le message que la personne va laisser sur le répondeur :*

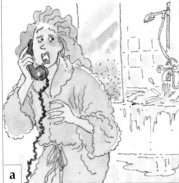
a

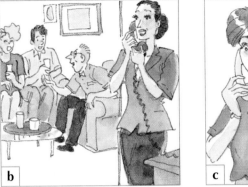
b

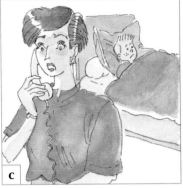
c

■ *Répondez au test suivant. Vérifiez vos résultats avec votre professeur, puis donnez le maximum de conseils de sécurité en vous servant des thèmes traités par le texte.*

■ *Y a-t-il des différences entre les règles du code de la route français et celles qui sont appliquées dans votre pays ?*

## Connaissez-vous bien le Code de la route ?

**1. Vous croisez ce panneau :**

**Cela signifie que :**

❑ Vous avez la priorité à la prochaine intersection.
❑ Vous êtes sur une route prioritaire.
❑ La priorité est à droite.

**2. Vous êtes passager à l'avant. Vous n'attachez pas votre ceinture. Qui va payer l'amende ?**

❑ Vous
❑ Le conducteur

**3. Un demi de bière (25 cl) contient-il autant d'alcool qu'un verre de vin (12 cl).**

❑ Oui
❑ Non

**4. Pour passer d'un taux d'alcoolémie de 0,7 g à 0 g, combien faut-il de temps ?**

❑ 2 heures
❑ 4 heures
❑ 8 heures

**5. Quand vous doublez un deux roues, quelle est la distance que vous devez observer entre lui et votre véhicule ?**

❑ Entre 50 cm et 1 m
❑ Au moins 1 m
❑ Au moins 1,50 m

**6. Que symbolisent pour vous les panneaux de forme triangulaire ?**

❑ Un danger
❑ Un ordre
❑ Une indication

**7. La nuit, dans une ville éclairée, on peut circuler en feux :**

❑ de route
❑ de croisement
❑ de position

**8. Sur autoroute, on a le droit de s'arrêter sur la bande d'arrêt d'urgence :**

❑ En cas de panne
❑ En cas de malaise
❑ Pour lire une carte

**9. Sur une autoroute à 3 voies, est-il permis de dépasser sur la droite ?**

❑ Oui
❑ Non

**10. L'accès des autoroutes est limité aux véhicules roulant à plus de 40 km/h. Mais quelle est la vitesse minimale pour emprunter la voie de gauche ?**

❑ 60 km/h
❑ 80 km/h
❑ 90 km/h

*Femme Actuelle, n° 559, juin 1995.*

## GRAMMAIRE : formation du subjonctif

Exemple : verbe **VENIR**

| PRÉSENT (indicatif) | SUBJONCTIF | IMPARFAIT |
|---|---|---|
| je viens | il faut que je **vienne** | je venais |
| tu viens | que tu **viennes** | tu venais |
| il vient | qu'il **vienne** | il venait |
| nous venons | que nous **venions** | **nous venions** |
| vous venez | que vous **veniez** | **vous veniez** |
| **ils viennent** | qu'ils **viennent** | ils venaient |

Pour la presque totalité des verbes français, le subjonctif se conjugue à partir de formes connues :

**1. Avec « je, tu, il (ou elle) » et « ils (ou elles) » on utilisera la forme du présent employée avec « ils » :**

| | | |
|---|---|---|
| ils partent | → | que je parte |
| ils comprennent | → | que je comprenne |
| ils finissent | → | que je finisse |
| ils dorment | → | que je dorme |
| ils boivent | → | que je boive |
| etc. | | |

**2. Pour « nous » et « vous », c'est la forme de l'imparfait qu'il faut utiliser :**

| | | |
|---|---|---|
| nous partions | → | que nous partions, vous partiez |
| nous comprenions | → | que nous comprenions, vous compreniez |
| nous finissions | → | que nous finissions, vous finissiez |
| nous dormions | → | que nous dormions, vous dormiez |
| nous buvions | → | que nous buvions, vous buviez |

Huit verbes échappent à cette règle de formation du subjonctif et utilisent une forme totalement nouvelle :

| **ALLER** | | **FAIRE** | | **ÊTRE** | | **AVOIR** | |
|---|---|---|---|---|---|---|---|
| que | j'aille | que | je fasse | que | je sois | que | j'aie |
| | tu ailles | | tu fasses | | tu sois | | tu aies |
| qu' | il aille | qu' | il fasse | qu' | il soit | qu' | il ait |
| que | nous allions | que | nous fassions | que | nous soyons | que | nous ayons |
| | vous alliez | | vous fassiez | | vous soyez | | vous ayez |
| qu' | ils aillent | qu' | ils fassent | qu' | ils soient | qu' | ils aient |

| **POUVOIR** | | **VOULOIR** | | **SAVOIR** | | **VALOIR** | |
|---|---|---|---|---|---|---|---|
| que | je puisse | que | je veuille | que | je sache | que | je vaille |
| | tu puisses | | tu veuilles | | tu saches | | tu vailles |
| qu' | il puisse | qu' | il veuille | qu' | il sache | qu' | il vaille |
| que | nous puissions | que | nous voulions | que | nous sachions | que | nous valions |
| | vous puissiez | | vous vouliez | | vous sachiez | | vous valiez |
| qu' | ils puissent | qu' | ils veuillent | qu' | ils sachent | qu' | ils vaillent |

ENTRAÎNEMENT

**le subjonctif**

## Exercice **16**

*Dites si c'est le subjonctif ou le présent de l'indicatif qui est utilisé dans chacune des phrases suivantes :*

| | subjonctif | présent |
|---|---|---|
| **1.** Il faut que vous vous dépêchiez ! | | |
| **2.** J'aimerais que tu viennes à la maison ce soir. | | |
| **3.** Je crois qu'ils ne sont pas là. | | |
| **4.** Il faut qu'il fasse attention ! | | |
| **5.** Je ne pense pas qu'il pleuve avant demain. | | |
| **6.** Je crains qu'il ne comprenne pas. | | |
| **7.** Je voudrais que tu ailles le voir. | | |
| **8.** Il dit que vous devez patienter. | | |
| **9.** Je souhaiterais que tu m'accompagnes à Paris. | | |
| **10.** Il ne faut pas que vous mangiez trop de sucre. | | |

À VOUS !

*Regardez les images et imaginez un dialogue pour chacune d'elles :*

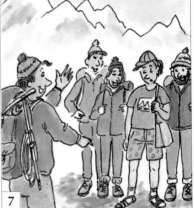

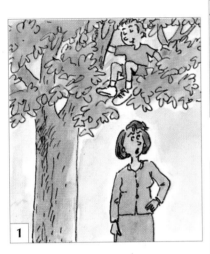

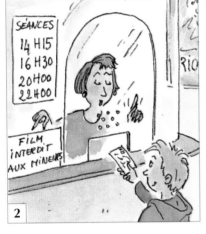

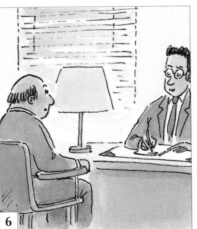

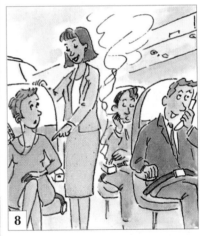

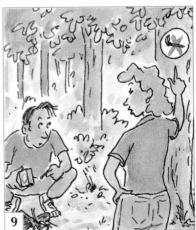

ÉCRIT

■ **1.** *Essayez de réaliser le tour de carte expliqué ci-dessous.*
*Donnez les consignes orales adressées aux spectateurs :*

## La carte retrouvée

Il suffit, pour réussir ce tour, de connaître la dernière carte du jeu.
Faire tirer une carte par un spectateur qui la regarde, la montre à tout le monde, puis la pose sur la table, sans la montrer, bien entendu à celui qui exécute le tour.
Poser ensuite tout le jeu sur cette carte tirée.
La carte tirée et la carte connue sont maintenant juxtaposées.
Faire couper le jeu par un spectateur.
Reprendre le jeu en annonçant qu'on retrouvera la carte tirée en la touchant.
Abattre les cartes, une par une, en commençant par le dessus, et en faisant semblant de les palper avant de les jeter sur la table, faces visibles.
Quand on voit apparaître la carte connue, on sait que la suivante sera la carte tirée.
On la palpe comme les cartes précédentes, en annonçant « la voici ! »

■ **2.** *Pour voir en trois dimensions l'image suivante, lisez les conseils donnés :*

## Comment regarder un stéréogramme

Peut-être pourrez-vous distinguer l'image tridimensionnelle au bout de quelques minutes, sans avoir lu ces instructions. Mais il est aussi possible qu'une demi-heure d'entraînement vous soit nécessaire.
Une chose est certaine : quand vous aurez réussi à « voir » l'image tridimensionnelle, quel que soit le temps passé pour la première fois, vous n'aurez aucune difficulté à regarder correctement en quelques secondes d'autres images du même type.
Si vous êtes doué, il suffit de contempler le stéréogramme sans vous impatienter. Vous devez en quelque sorte vous y plonger en rêvant et attendre un peu. Si cela ne réussit pas, il faut procéder de façon plus technique : posez l'image sur une surface plane. Approchez-vous, de manière à ne plus pouvoir en distinguer nettement les contours. Vos yeux devraient alors se trouver à une dizaine de centimètres de l'image. N'essayez pas de distinguer les motifs, au contraire, laissez-les devenir encore plus flous. Quand vous aurez atteint ce stade, déplacez avec précaution vos yeux. Lorsque vous vous serez suffisamment éloigné du stéréogramme (env. 40-50 cm), vous pourrez accommoder votre vision, afin que les contours des motifs deviennent nets.

## GRAMMAIRE : impératif et place des pronoms personnels

### Présent, imparfait, futur, passé composé : les pronoms sont placés avant le verbe

**Le/la/les**
J'appelle Pierre.  → Je l'appelle.

**Me/nous**
Tu m'appelles demain.
Tu nous appelles à ton retour.

**En**
Je prends du café.  → J'en prends.
Je prends un sucre.  → J'en prends un.

**Y**
Je vais au travail.  → J'y vais.

**Lui/leur**
Je parle à Pierre.  → Je lui parle.
Je parle aux voisins.  → Je leur parle.

#### Doubles pronoms

Je donne mon adresse à Pierre.  → Je **la lui** donne.
Tu me donnes du lait ?  → Tu **m'en** donnes ?
Tu lui donnes du café ?  → Tu **lui en** donnes ?
Donne ton adresse
à Pierre !  → Donne-**la lui** !
Donne-moi du lait !  → Donne-**m'en**.
Donne-lui du café !  → Donne-**lui en**.

### Impératif : les pronoms sont placés après le verbe

**Le/la/les**
Appelle Pierre !  → Appelle-le !

**Moi/nous**
Appelle-moi demain !
Appelle-nous à ton arrivée !

**En**
Prends du café !  → Prends-en.
Prends un sucre.  → Prends-en un.

**Y**
Va au travail ! Vas-y ! Allons-y ! Allez-y !

**Lui/leur**
Parle à Pierre !  → Parle-lui.
Parle aux voisins !  → Parle-leur !

#### Verbes pronominaux

Tu te dépêches ?  → Dépêche-toi !
Vous vous dépêchez ?  → Dépêchez-vous !
Nous nous dépêchons.  → Dépêchons-nous !

#### « Ça » peut remplacer un objet, dont on parle, ou qui est présent, visible :

Tu me donnes ce livre ? → Donne-moi **ça** !

#### Impératif négatif

Écoute-les !  → Ne les écoute pas !
Manges-en !  → N'en mange pas !
Vas-y !  → N'y va pas !

## Exercice 17

*Refaites les phrases en employant les pronoms personnels qui conviennent :*
Exemple : Écoute ton professeur ! → Écoute-le !
 **1.** Relis cette lettre !
 **2.** Réponds à tes parents !
 **3.** Écris à ta mère !
 **4.** Téléphone au médecin !
 **5.** Invite ta sœur !
 **6.** Appelle le plombier !
 **7.** Mange ta soupe !
 **8.** Éteins la télé !
 **9.** Gare la voiture !
**10.** Vide le cendrier !

## Exercice 18

*Refaites les phrases en employant les pronoms personnels qui conviennent :*
Exemple : Tu me passes le verre ? → Passe-le moi !
 **1.** Tu lui donnes le portefeuille ?
 **2.** Tu leur montre les photos ?
 **3.** Tu lui rends son sac ?
 **4.** Vous me donnez le journal ?
 **5.** Vous nous racontez cette histoire ?
 **6.** Vous nous faxez la réponse ?
 **7.** Vous pouvez me décrire la ville ?
 **8.** Vous me donnez votre numéro de téléphone ?
 **9.** Tu pourrais me prêter ta voiture ?
**10.** Tu devrais donner ces livres à Julie !

**1.** *Dites si c'est le subjonctif ou l'indicatif qui a été utilisé dans les phrases suivantes :*

|  | subjonctif | indicatif |
|---|---|---|
| **1.** Je voudrais que vous **m'expliquiez** comment vous avez organisé cette expédition au pôle Nord. |  |  |
| **2.** Il est important que vous **passiez** me voir avant la fin de la semaine. |  |  |
| **3.** Je souhaite que vous **repreniez** très vite votre travail et que cet accident ne soit plus qu'un mauvais souvenir. |  |  |
| **4.** Je ne pense pas qu'il **soit** d'accord avec nos propositions. |  |  |
| **5.** J'espère que vous **passerez** un excellent séjour en France. |  |  |
| **6.** Il faut qu'il **aille** chez le médecin. Il a vraiment l'air très malade. |  |  |
| **7.** Il est normal que vous **soyez** fatigué. Vous travaillez trop ! |  |  |
| **8.** Je pense qu'il **arrivera** par le train de 18 heures. Celui-là est direct. |  |  |
| **9.** Il est possible que j'**aille** à Paris à la fin du mois. Dans ce cas je passerai vous voir. |  |  |
| **10.** Je ne crois pas qu'il **faille** annuler la réunion. Nous avons des décisions importantes à prendre. |  |  |
| **12.** Il est normal qu'avec le temps, le visage **perde** de sa fermeté. Mélibiose soutient le contraire. |  |  |
| **13.** Beaucoup de femmes pensent qu'il **faut** choisir entre confort et beauté. Pas nous. |  |  |
| **14.** Il n'est pas indispensable que vous **dépensiez** une fortune pour être belle. |  |  |
| **15.** Je crois qu'il **va** pleuvoir. |  |  |

**2.** *Complétez le tableau suivant (verbes qui se construisent avec le subjonctif) :*

|  | + subjonctif | + indicatif |
|---|---|---|
| **Vouloir que** |  |  |
| **Souhaiter que** |  |  |
| **Il faut que** |  |  |
| **Il est important que** |  |  |
| **Il est possible que** |  |  |
| **Il est normal que** |  |  |

|  | + subjonctif | + indicatif |
|---|---|---|
| **Il est indispensable que** |  |  |
| **Penser que** |  |  |
| **Ne pas penser que** |  |  |
| **Croire que** |  |  |
| **Ne pas croire que** |  |  |
| **Espérer que** |  |  |

## GRAMMAIRE : emplois du subjonctif

**Vous devez utiliser obligatoirement le subjonctif avec certains verbes dont les plus fréquents sont :**

| vouloir | Je veux qu'il sorte. |
|---|---|
| souhaiter | Je souhaite qu'elle vienne. |
| il faut que | Il faut que vous m'invitiez. |

**Avec « penser », « croire », à la forme négative (mais ce n'est pas obligatoire)**
Je ne pense pas qu'il vienne (ou : je ne pense pas qu'il viendra).
Je ne crois pas qu'il vienne (ou : je ne crois pas qu'il viendra).

**Avec les expressions « il est » + adjectif + « que » :**

| Il est indispensable que | Il est indispensable que vous preniez ce médicament. |
|---|---|
| Il est normal que | Il est normal que vous soyez fatiguée. |
| Il est possible que | Il est possible que nous soyons en retard. |

## ÉCRIT

*Observez les dessins. Identifiez les problèmes et rédigez les règlements qui permettraient de remédier à ces problèmes :*

ENTRAÎNEMENT
**impératif +
doubles pronoms**

ENTRAÎNEMENT
**différentes façons
de dire de faire**

## Exercice 19

*Récrivez les phrases en employant les pronoms
personnels qui conviennent :*

Exemple :  Prête ton vélo à ta sœur.
→ Prête-le lui !

**1.** Parle de tes ennuis à ton banquier !
**2.** Laisse les clés de ton appartement à ta voisine !
**3.** Ressers-moi du gâteau !
**4.** Rappelez-moi ce rendez-vous !
**5.** Rapporte le sac à l'épicier !
**6.** Dis à ta copine que tu l'aimes !
**7.** Rends le dictionnaire à Marie !
**8.** Achète la voiture à Vincent !
**9.** Montre ton travail au professeur !
**10.** Offre des fleurs à ta mère !

## Exercice 20

*Dites ce que signifie chacune des phrases
suivantes :*

Travaille ! / Travaillez ! – Parle ! / Parlez ! –
Tais-toi ! / Taisez-vous ! – Écoute ! / Écoutez !

**1.** Silence ! On tourne.
**2.** On ne t'entend pas beaucoup.
**3.** Je te parle !
**4.** Tu ne te fatigues pas beaucoup !
**5.** Votre attention, s'il vous plaît !
**6.** On n'entend que toi !
**7.** On n'est pas là pour s'amuser.
**8.** On ne s'entend plus ici !
**9.** Bon ! Eh bien ! La sieste, c'est fini !
**10.** Allez ! Encore un petit effort !
**11.** Tu as perdu ta langue ?
**12.** Allez ! Au boulot !

ENTRAÎNEMENT
**le subjonctif**

## Exercice 21

*Complétez les phrases suivantes en mettant le verbe entre parenthèses au subjonctif :*

**1.** Je m'attends à ce qu'il .......... (se mettre) en colère quand il apprendra la nouvelle.
**2.** C'est tout à fait possible qu'il nous .......... (mentir) : je n'ai jamais eu confiance en lui.
**3.** Tu veux que je te .......... (rappeler) demain matin ?
**4.** Il vaut mieux rentrer avant qu'il .......... (pleuvoir).
**5.** Je regrette vraiment que tu ne .......... (connaître) pas Géraldine : c'est une fille formidable.
**6.** Excuse-moi : il faut que je.......... (dormir) un peu, avant de reprendre la route.
**7.** Téléphone à Céline pour qu'elle te .......... (dire) si elle viendra à la fête de jeudi.
**8.** Si tu veux être à Paris pour 10 heures, il faudrait que tu .......... (partir) vers 7 heures.
**9.** Écoute, Antoine, si tu veux avoir de meilleurs notes, il faut que tu .......... (apprendre) tes leçons !
**10.** J'attends avec impatience que les Martin nous .......... (écrire) pour savoir s'ils vont bien.

## Exercice 22

*Complétez les phrases suivantes en mettant le verbe entre parenthèses au subjonctif :*

**1.** Je ne pense pas qu'ils .......... (venir) avant plusieurs jours.
**2.** Nous sommes très heureux que vous .......... (faire) partie de notre nouvelle équipe.
**3.** Il faut absolument que tu .......... (aller) chez le dentiste : tu ne peux pas rester comme ça.
**4.** Il faut que nous .......... (être) plus nombreux pour faire ce travail.
**5.** J'aimerais bien que tu me ..........(répondre) assez vite. D'accord ?
**6.** Il faudrait que je .......... (pouvoir) partir assez tôt : j'ai une longue route à faire.
**7.** Je veux que tu .......... (savoir) que je ne suis absolument pas d'accord avec toi !
**8.** Il ne faut pas que René .......... (avoir) peur : c'est une opération sans gravité.
**9.** Je ne suis pas sûre que Claire .......... (vouloir) nous accompagner.
**10.** Je ne crois pas que cela .......... (valoir) la peine d'appeler le médecin. C'est un simple malaise. C'est à cause de la chaleur.

– Mange ta soupe !
– Tiens-toi droit !
– Mange lentement !
– Ne mange pas si vite !
– Bois en mangeant !
– Coupe ta viande en petits morceaux !
– Tu ne fais que mordre et avaler !
– Ne joue pas avec ton couteau !
– Ce n'est pas comme ça qu'on tient sa fourchette !
– On ne parle pas à table.
– Finis ton assiette !
– Ne te balance pas sur ta chaise !
– Tu ne seras content que lorsque tu auras cassé cette chaise !
– Finis ton pain !
– Ne touche pas ta figure avec tes mains sales !
– Mâche !
– Tu t'es lavé les mains ?
– Ne parle pas la bouche pleine !
– Tes mains !
– Ne mets pas les coudes sur la table !
– Ne donne pas des coups de pieds à la table.
– Ramasse ta serviette !
– Ne ris pas bêtement.
– Ne mange pas tes ongles !
– Tu veux que je t'aide ?
– Ne fais pas de bruit en mangeant !
– On croirait que tu le fais exprès.
– Tu sortiras de table quand tu auras fini.
– Pousse avec ton pain.
– Tu vas renverser ton verre.
– Essuie ta bouche avant de m'embrasser.
– Tu ne t'en iras pas avant d'avoir plié ta serviette.

Jean Cocteau,
*À croquer ou l'ivre de cuisine.*
D.R.

■ *Parmi ces ordres, quels sont ceux que vous avez entendus quand vous étiez enfant ?*
*Quels sont ceux que vous donneriez à vos propres enfants ?*
*Quels sont ceux que vous n'acceptez pas ?*

## CIVILISATION

# LES USAGES ET LE SAVOIR-VIVRE

### POUR ABORDER QUELQU'UN : LE RITUEL DES PRÉSENTATIONS

Lorsqu'on aborde quelqu'un qu'on connaît peu, il convient de prendre quelques précautions oratoires : « Vous êtes sûr que je ne vous dérange pas ? » « Excusez-moi, je passe simplement pour vous dire… » « Puis-je me permettre de me présenter ? » En retour, votre interlocuteur vous adresse généralement un mot agréable : « C'est un plaisir de vous voir… » « C'est gentil à vous d'être venu… » « Je vous en prie, je vous écoute… »

### Les présentations :

Les présentations constituent un ensemble de règles strictes qui traduisent les inégalités de la hiérarchie sociale.

**1)** La courtoisie exige que l'on présente toujours un homme à une femme et les personnes les plus jeunes aux plus âgées. Ainsi, c'est une grave incorrection que de nommer la femme la première, sauf si on la présente à un prêtre, à un vieillard ou à un personnage officiel important.

**2)** Un homme doit toujours se lever, aussi bien pour présenter que pour être présenté, sauf s'il est très âgé. Une femme doit se lever pour présenter ou pour être présentée à une femme plus âgée qu'elle. Mais elle reste assise lorsqu'on lui présente un homme, sauf s'il est très âgé, si c'est un ecclésiastique ou un personnage très important.

**3)** C'est toujours à la personne en position de supériorité par sa situation ou son âge de tendre la main la première.

C'est la femme qui tend la main la première, sauf si elle est présentée à un ecclésiastique ou à un personnage très important. Si la femme se contente d'incliner la tête sans tendre la main, l'homme ne doit pas tendre la sienne.

**4)** Lorsqu'on est présenté ou lorsqu'on se présente, on ne doit pas fumer. Si on a une cigarette entre les doigts, on doit la poser ou la jeter.

**5)** Les formules de présentation sont mentionnées dans tous les manuels de savoir-vivre. Elles sont simples : « Permettez-moi de vous présenter… / Puis-je vous présenter monsieur Redon ? » Puis, on ajoute, au besoin, quelques précisions : « … qui est ingénieur agronome. » On nomme ensuite la personne à qui l'on présente : « Le docteur Petit » et on précise : « … qui est notre médecin de famille. »

– Lorsqu'il s'agit d'un couple, on présente d'abord l'homme, puis la femme : « Monsieur et madame Martin. »

**6)** Lorsqu'on présente un membre de sa famille, on doit le nommer en premier lieu : « Permettez-moi de vous présenter mon fils Roger. »

**7)** C'est ensuite la personne en position haute qui engage la conversation. Les formules de réponse sont : (Pour les hommes) « Mes hommages, madame/Mes respects… »

« Bonjour monsieur/madame » peut être employé en toutes circonstances.

« Enchanté » « Très heureux » se sont affaiblis et sont devenus insignifiants.

D'après Dominique Picard, *Les rituels du savoir-vivre,*
© Éditions du Seuil, 1995.

■ *Relevez et commentez les infractions au code du savoir-vivre par rapport aux règles énoncées dans le texte ci-dessus :*

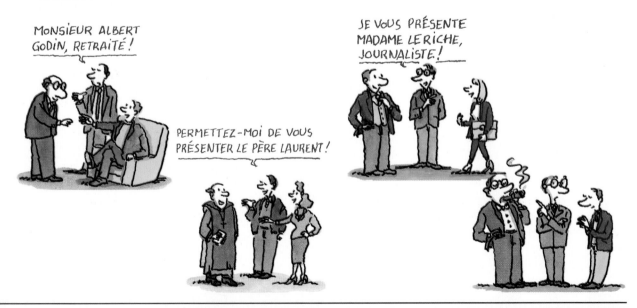

## CIVILISATION

# LA POLITESSE
## Quand la séduction n'est plus à table

*« La politesse n'exprime plus un état de l'âme,
une conception de la vie.
Elle tend à devenir un ensemble de rites,
dont le sens original échappe », disait Bernanos.*

### UN RIRE TONITRUANT

Il parle fort et son rire est de plus en plus dérangeant. Un malheureux fume dans l'espace réservé aux non-fumeurs.
Il se plaint, proteste. Le fumeur écrase son mégot.
La jeune femme voudrait disparaître sous la table.
Il ne déguste pas son caviar, il l'engloutit.
Puis il décortique le homard avec ses doigts. Et il se plaint : C'est trop salé, le service lui déplaît, le champagne a tiédi.
De la sauce Thermidor macule la nappe, il devient vulgaire.
Que reste-t-il du ravissant garçon qu'elle avait cru aimer, l'homme de sa vie ?
Il manquait par trop de savoir-vivre.

### À ne pas faire

Choisir la table, sauf si c'est vous qui invitez.
Commander les plats les plus chers. Restez dans la moyenne, et laissez la personne qui invite choisir apéritifs et vins.
S'aventurer dans des pièges dangereux. Il n'est guère facile de déguster bouillabaisse ou crustacés, asperges, poissons non préparés. Si vous n'êtes pas très sûr(e) de vous, mieux vaut y renoncer.
Couper sa salade avec un couteau. Utilisez la tranche de votre fourchette, en vous aidant d'un bout de pain.
Employer une fourchette pour le fromage. On doit se servir d'un petit couteau et de pain. On ne peut porter le couteau à sa bouche.
Critiquer l'endroit et le service.
Se servir de ses doigts pour porter les aliments à sa bouche, sauf s'il s'agit de crustacés ou de pain.
Saucer son assiette avec ses doigts. On doit délicatement piquer son pain de la pointe de sa fourchette.
Parler la bouche pleine, ce qui est fort désagréable à regarder.
S'empiffrer sans mesure et se resservir soi-même de boisson.
Examiner l'addition, qui ne vous regarde pas.

*D'après Isaure de Saint Pierre, Santé magazine n°237.*

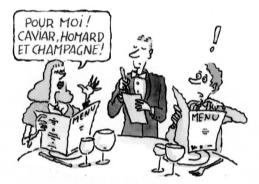

### L'ÉPREUVE DU RESTAURANT

Il vient, croit-il, de rencontrer la femme de sa vie, belle, brillante et sûre d'elle.
Et c'est le premier soir, le premier dîner.
Il s'efface pour la laisser entrer, elle oublie de retenir la porte, qui manque de fracasser le nez de son amoureux.
Simple distraction, se dit-il.
Sans l'attendre, la sirène ondoie vers une table, déjà réservée, on leur en donne une autre et elle s'indigne. Il se sent gêné.
Assise avant qu'il n'ait pu lui tenir sa chaise, elle réclame à la cantonade : champagne ! Mais comme elle lui adresse son plus beau sourire, il s'apaise et lui tend le menu.
Et elle commande, sans l'ombre d'une hésitation, caviar et homard Thermidor.
Heureusement qu'il s'était muni de sa carte bleue !

### À faire

De gentilles attentions rendront le repas plus convivial.
Remarquer la saveur d'un plat ou d'un vin, ce qui est agréable et flatteur pour qui vous invite.
Vanter le menu d'un restaurant, sans exagération et sans hypocrisie.
Remercier chaque fois que l'on vous sert et vous adresser de façon aimable au personnel.
Demander si la fumée ne gêne personne avant d'allumer votre cigarette, ce que vous ne devez faire qu'au moment du café.

■ **1**. *Imaginez une scène dans un restaurant où vous respecteriez les règles de savoir-vivre (à la française) données par ce texte.*

■ **2**. *Imaginez la scène inverse où quelqu'un ne respecterait aucune de ces règles et, au contraire, accumulerait toutes les erreurs.*

■ **3**. *Existe-t-il dans votre pays des règles particulières de savoir-vivre à respecter dans ce genre de situation ?*

## Faire la bise à quelqu'un...

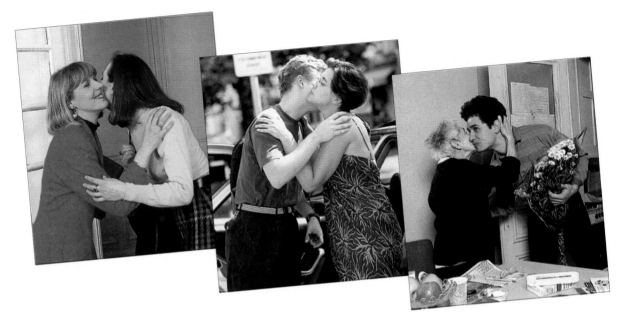

■ **1**. *Pour vous, personnellement, ou alors par rapport à votre propre culture, y a-t-il des attitudes ou des comportements à adopter ou à éviter ?*

■ **2**. *Parmi ces comportements, dites celui qui, pour vous, est le plus insupportable, puis dites celui qui, par rapport à votre société, correspond à un manque total de savoir-vivre :*

❑ Ne pas saluer en entrant dans une pièce.

❑ Téléphoner à quelqu'un à quatre heures du matin sans raison importante.

❑ Ouvrir son courrier devant quelqu'un.

❑ Demander son âge à une dame.

❑ Tutoyer quelqu'un qu'on ne connaît pas et qui est plus âgé que vous.

❑ Dire combien on a payé le cadeau qu'on offre à quelqu'un.

❑ Ouvrir le paquet du cadeau qu'on vient de recevoir en présence de celui qui vous l'a offert.

❑ Lorsqu'on est un homme, laisser une femme ouvrir la porte elle-même quand on entre dans une pièce.

❑ Garder son chapeau à table.

❑ Montrer quelqu'un du doigt.

❑ Couper la parole à quelqu'un.

❑ Arriver en retard à un rendez-vous.

❑ Faire la bise à quelqu'un (homme/homme, homme/femme, femme/femme).

❑ Toucher quelqu'un, avoir un contact physique avec quelqu'un.

❑ Fumer à table, pendant un repas.

■ **3**. *Essayez de trouver quelques conseils que vous donneriez à une Française, un Français, ou à un étranger qui ne connaît pas votre culture, votre société.*
*Quel(s) comportement(s) doit-il éviter ?*

## Compréhension orale (CO)

*Écoutez les 5 dialogues et identifiez le logo auquel chaque dialogue fait référence :*

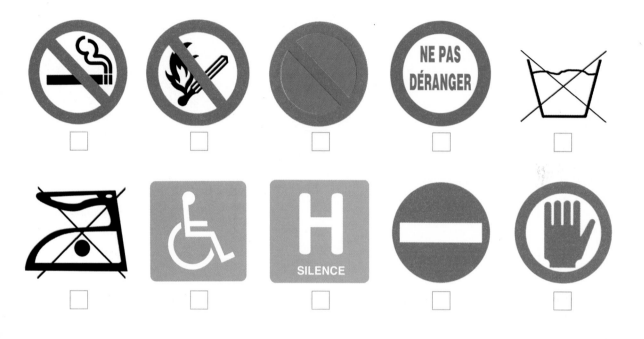

## Expression orale (EO)

*Regardez les images et donnez 5 consignes à respecter en cas d'incendie et dites ce qu'il ne faut pas faire :*

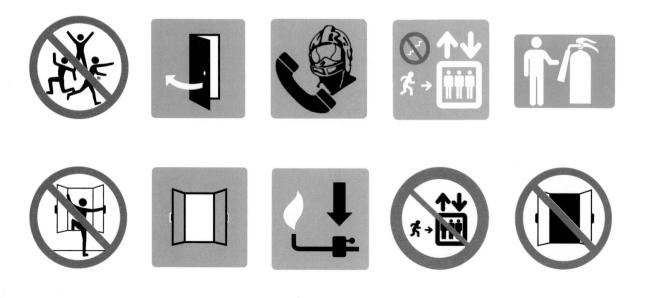

**ÉVALUATION**

## Compréhension écrite (CE)

*Lisez le texte et indiquez si les conseils qui suivent sont vrais ou faux :*

# ROULER EN TOUTE SÉCURITÉ

### CONSEILS DE CONDUITE

Tout d'abord, être en bonne condition pour partir : avec le ventre plein (mais pas trop) et sans avoir ingéré d'alcool ni de médicaments provoquant un état de somnolence. Sur la route, il est impératif de s'arrêter toutes les deux heures pour se détendre.

En cas de pluie (ou de brouillard), 3 réflexes : réduire sa vitesse, allumer les feux de croisement et augmenter la distance avec le véhicule qui vous précède.

De nuit : vérifier, avant le départ, l'état des feux et les nettoyer.

Surtout, évitez de partir vers 3 ou 4 heures du matin, heures auxquelles la capacité d'attention est la plus faible.

En suivant ces quelques conseils, votre trajet sera plus sûr et beaucoup plus agréable. Alors, bonne route !

### QUE FAIRE EN CAS D'ACCIDENT ?

Prévenir les services de secours (en composant le 15, le 17 ou le 18) et baliser le lieu de l'accident afin d'éviter d'autres collisions.

Porter secours aux victimes, en les réconfortant, en leur parlant afin qu'elles gardent contact avec la réalité, et en les couvrant avec des couvertures.

Il faut éviter de leur donner à boire et de les déplacer si elles sont blessées, car cela peut aggraver les blessures. Enfin, si elles ont un casque, il ne faut surtout pas le leur ôter.

### LA CEINTURE DE SÉCURITÉ

Un chiffre qui en dit long : il y a deux fois plus de morts dans les accidents où les passagers ne sont pas protégés par la ceinture.

En effet, la ceinture est pratiquement la seule sécurité qui permette de rester conscient et de s'extirper de son véhicule après le choc.

Après un tonneau, l'éjection d'un passager est mortelle dans neuf cas sur dix.

Sans oublier que la ceinture à l'arrière est obligatoire. Or un Français sur deux ne l'attache jamais.

Marie-claude Réau, *Femme actuelle* n° 559, juin 95.

|  | vrai | faux |
|---|---|---|
| **1.** Il ne faut pas manger avant de prendre le volant. | ❑ | ❑ |
| **2.** Quand il pleut, ralentissez ! | ❑ | ❑ |
| **3.** On doit prendre des médicaments pour ne pas s'endormir en conduisant. | ❑ | ❑ |
| **4.** Il faut réchauffer un blessé à l'aide d'une couverture. | ❑ | ❑ |
| **5.** Pour faire venir les secours en cas d'accident, appelez le 15, le 17, ou le 18. | ❑ | ❑ |
| **6.** Faites comme un Français sur deux : n'attachez pas votre ceinture à l'arrière ! | ❑ | ❑ |
| **7.** On ne doit pas donner à boire à un blessé. | ❑ | ❑ |
| **8.** Il est préférable de partir vers 3 h ou 4 h du matin, car il y a moins de circulation. | ❑ | ❑ |
| **9.** Avant de prendre la route de nuit, il faut nettoyer les phares et les feux du véhicule. | ❑ | ❑ |
| **10.** Il est conseillé de s'arrêter régulièrement pour se détendre. | ❑ | ❑ |

## Expression écrite (EE)

*Trouvez 10 conseils pour garder la forme.*

## OBJECTIFS

**Savoir-faire linguistiques :**
- Se situer dans le temps.
- Le récit
- Féliciter.
- Utiliser plusieurs sources d'information orales et écrites.

**Grammaire/Lexique :**
- Les indicateurs de chronologie
- Le plus-que-parfait
- Le futur antérieur
- Antériorité, simultanéité, postériorité
- Le passif
- La nominalisation
- L'infinitif passé
- Le passé simple

**Écrit :**
- Le curriculum vitae
- La biographie
- Le fait divers
- Le texte informatif

**Civilisation :**
- Langage et culture des jeunes

**Littérature :**
- Textes d'A. Camus, D. Pennac

MISE EN ROUTE

■ Écoutez le dialogue et remettez les images dans l'ordre correspondant au récit de Monsieur Merle.

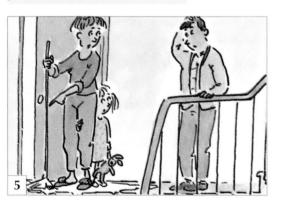

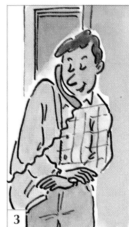

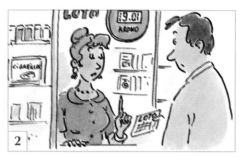

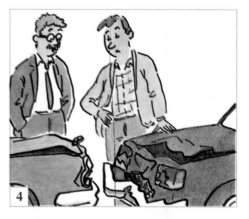

■ *Situez dans le temps les malheurs de M. Catastrophe en cochant la case qui convient :*

| Événements | Enfance | 20 ans - 40 ans | 40 ans - 50 ans |
|---|---|---|---|
| Inondation de la maison | | | |
| Séjour de 6 mois à l'hôpital | | | |
| Achat de la première voiture | | | |
| Fracture des 2 jambes | | | |
| Achat de la maison de campagne | | | |
| Brûlure accidentelle | | | |
| Le pied dans le plâtre | | | |
| Fracture du poignet | | | |

À VOUS !

■ *Racontez une catastrophe, petite ou grande, qui vous est arrivée ou qui est arrivée à une personne que vous connaissez.*

PHONÉTIQUE
**expression de la surprise**

■ *Sur le modèle suivant réagissez aux informations données :*

Exemple :  – Pierre est parti !
– Avec qui ?
– Avec Lili.
**– Parti ? Avec Lili ?**

**1.** – Roger s'est battu !
– Avec qui ?
– Avec André.
..........

**2.** – Marie a gagné !
– À quoi ?
– Au tiercé.
..........

**3.** – Jean-Louis s'est marié !
– Avec qui ?
– Avec Simone.
..........

**4.** – Maurice a été opéré !
– De quoi ?
– De l'appendicite.
..........

**5.** – Mon père a été décoré !
– De quoi ?
– De la Légion d'honneur.
..........

**6.** – Mon frère a été arrêté.
– Par qui ?
– Par la police.
..........

**7.** – Jean est rentré chez lui !
– Comment ?
– À pied.
..........

**8.** – Son fils a disparu !
– Depuis quand ?
– Depuis un mois.
..........

COMPRÉHENSION

■ *Écoutez l'enregistrement et répondez aux questions :*

**1.** L'homme s'appelle :
❑ Gérard
❑ Gérald
❑ Marcel

**2.** La femme s'appelle :
❑ Marcelle
❑ Géraldine
❑ Marielle

**3.** L'homme a :
❑ 55 ans
❑ 65 ans
❑ 75 ans

**4.** Ils voyagent en :
❑ moto
❑ vélo
❑ auto

**5.** L'homme est :
❑ gardien de camping
❑ soldat
❑ boucher

**6.** Il habitent :
❑ à Athènes
❑ à Lyon
❑ à Annemasse

|  | Vrai | Faux |
|---|---|---|
| **7.** Les parents de l'homme sont morts pendant la guerre. | ❑ | ❑ |
| **8.** L'homme et la femme travaillent encore. | ❑ | ❑ |
| **9.** L'homme a divorcé plusieurs fois. | ❑ | ❑ |
| **10.** Ils font partie d'une association. | ❑ | ❑ |
| **11.** L'homme a eu une enfance heureuse. | ❑ | ❑ |
| **12.** Ils ont acheté une boulangerie. | ❑ | ❑ |
| **13.** Quand ils voyagent, ils vont à l'hôtel. | ❑ | ❑ |

À VOUS !

 *En utilisant le tableau ci-dessous, racontez la vie des deux personnages, en respectant l'ordre chronologique :*

| Année | Événements |
|---|---|
| 1931 | Naissance de Gérald |
| 1943 | Gérald est orphelin |
| 1944 | Il entre en apprentissage |
| 1955 | Gérald rencontre Marcelle |
| 1956 | Mariage de Gérald et Marcelle |
| 1958 | Naissance de leur fils |

| Année | Événements |
|---|---|
| 1975 | Achat de leur première moto |
| 1987 | Achat de la Gold Wing 1500 |
| 1988 | La route des Pyramides – Égypte |
| 1989 | La route des casbahs – Maroc |
| 1992 | Départ en retraite |
| 1996 | La route des oliviers – Grèce |

MISE EN FORME

## POUR COMMUNIQUER : exprimer la chronologie

Les éléments qui permettent d'indiquer l'ordre dans lequel plusieurs actions se sont déroulées sont :
• **les indicateurs de temps :**
au début, d'abord, auparavant, avant/ensuite, après, puis/enfin, finalement, à la fin
• **le temps des verbes :**

| Première action | Deuxième action | |
|---|---|---|
| passé composé | présent | J'ai beaucoup travaillé, je suis fatigué. |
| plus-que-parfait | passé composé | Elle avait bien préparé son intervention. Elle a été très applaudie. |
| futur antérieur | futur | En juillet, nous aurons terminé ce travail. Nous serons plus libre. |
| infinitif présent | avant de + infinitif présent | Avant de brancher l'appareil, vérifier le voltage. |
| avant de + infinitif passé | infinitif présent négatif | Ne pas brancher l'appareil avant d'avoir vérifié le voltage. |
| après + infinitif passé | infinitif présent | Après avoir vérifié le voltage, brancher l'appareil. |

COMPRÉHENSION

▮ *Écoutez les 3 dialogues et dites quel est celui qui correspond aux informations données dans l'article ci-dessous :*

---

# Cherche son vaisseau désespérément

À la recherche de son vaisseau spatial dont il avait malheureusement oublié le numéro d'immatriculation, Stéphane, 27 ans, a eu pour seul recours de s'adresser aux policiers de Montpellier pour tenter de repartir sur sa planète : il a été aiguillé dans un premier temps sur l'hôpital psychiatrique de la ville.

Stéphane, né officiellement à Reims (Marne) mais « arrivé sur terre il y a environ 300 ans », s'est présenté à l'hôtel de police de Montpellier pour signaler la disparition de son vaisseau spatial dont il ne connaissait que la couleur « noire ».

Stéphane a rassuré les policiers en affirmant que sa planète ne se trouvait « qu'à deux jours de vaisseau spatial, mais à pied ou en voiture, c'est loin ».

Le jeune homme s'était d'abord adressé à l'émission « Perdu de vue » qui lui a « conseillé de téléphoner à la police ».

*L'Est Républicain* (27/1/96)

---

PHONÉTIQUE
**doute / insistance**

▮ *Écoutez les dialogues et complétez sur le modèle suivant :*

– Fernand s'est coupé les cheveux !
– Ça m'étonnerait !
**– Mais si, je t'assure ! Il s'est coupé les cheveux !**

**1.** – J'ai perdu dix kilos en une semaine !
– Tu plaisantes !
..........

**2.** – Nadine attend des jumeaux !
– Je ne te crois pas !
..........

**3.** – Georges a acheté une Cadillac !
– Cela m'étonnerait. Il n'a pas un sou !
..........

**4.** – Henri a offert un cheval à son fils !
– Et il va le mettre où ? Dans sa salle de bains ?
..........

**5.** – L'essence va augmenter !
– Pas possible ! Elle vient déjà d'augmenter de 20 centimes.
..........

**6.** – Ma voiture ? Je l'ai payée 25 000 F !
– Tu te moques de moi. Elle a l'air toute neuve !
..........

**7.** – J'ai arrêté de fumer !
– Mon œil !
..........

**8.** – J'ai réparé ma télé moi-même !
– Sans blague !
..........

**9.** – Je ne sais pas nager !
– Tu m'étonnes !
– ..........

**10.** – J'adore le travail !
– Je ne m'en étais jamais aperçu !
..........

COMPRÉHENSION

Avant

Pendant

■ *Dites si ce que vous avez entendu évoque le début, le déroulement ou la fin de quelque chose :*

| dialogue | début | milieu | fin |
|----------|-------|--------|-----|
| 1 | | | |
| 2 | | | |
| 3 | | | |
| 4 | | | |
| 5 | | | |
| 6 | | | |
| 7 | | | |
| 8 | | | |
| 9 | | | |
| 10 | | | |
| 11 | | | |
| 12 | | | |
| 13 | | | |
| 14 | | | |
| 15 | | | |

Après

ÉCRIT

■ *Développez le curriculum vitae sous la forme d'un récit biographique en choisissant les informations qui vous conviennent :*

---

**CURRICULUM VITAE**

**Monsieur Nicolas FAVRE**
**Date de naissance : 20 avril 1951 à Épinal**
**Divorcé – Deux enfants**
**Adresse : 12, impasse des Pénitents 54000 NANCY**

**ÉTUDES**

| | |
|---|---|
| **1961-1969** | Scolarité secondaire au lycée de Châtillon sur Semur. Baccalauréat A |
| **1969-1973** | Études universitaires : licence et maîtrise de langue et civilisation italiennes à la Faculté des Lettres de Grenoble. |
| **1973-1974** | Diplôme d'Études Approfondies (D.E.A.) : Sujet : *Le temps et l'espace dans la Vita Nuova de Dante Alighieri* |

**EXPÉRIENCE PROFESSIONNELLE**

| | |
|---|---|
| **1974-1976** | Service militaire effectué au titre de la Coopération (Volontaire du Service National Actif) en Libye – Lecteur de français et d'italien à l'Université de Tripoli. |
| **1976-1986** | Professeur d'italien au collège Stendhal de Bourg-lès-Valence. |
| **1987** | Publication, aux éditions Plantier, d'un premier roman : *Le printemps de Vérone.* |
| **1988** | Entrée aux éditions Plantier en qualité de directeur adjoint aux ventes. |
| **1989** | Éditorialiste au journal *Les Échos.* |
| **1993** | Publication d'un deuxième roman : *Débâcles.* |
| **1994-1995** | Année sabbatique : voyage en Chine et en Asie du sud-est. Séjour aux États-Unis. Publication régulière d'articles dans la revue *Horizons.* |
| **1996** | Parution d'un troisième roman : *Rivages lointains.* |
| **1997** | Grand reportage en Birmanie pour la revue *Géo.* |

**LANGUES**
**Italien** (parlé et écrit)
**Anglais** (parlé)
**Chinois** (rudiments)

ÉCRIT

■ **1.** *Reconstituez le texte suivant en remettant les phrases dans l'ordre narratif. (Aidez-vous de la grille ci-dessous pour organiser votre reconstitution avant de récrire le texte) :*

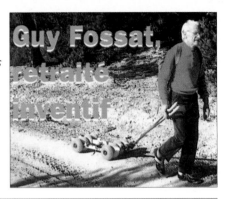

Guy Fossat, retraité inventif

| 1 | 2 | 3 | 4 | 5 | 6 | 7 | 8 |
|---|---|---|---|---|---|---|---|
| E | | | | | | | |

---

### UN RETRAITÉ ACTIF

**A.** Quelques années plus tard, il a débuté sa carrière professionnelle comme apprenti dans une fabrique de cycles – l'occasion de développer ses connaissances en mécanique – avant de s'orienter vers l'éducation physique.

**B.** S'inspirant des skis à roulettes qu'utilisent les spécialistes du ski de fond pour leur entraînement, il transforme le modèle initial, adapte les matières, travaille sur un système de freinage et élargit peu à peu son projet.

**C.** Retraité depuis 1982, Guy FOSSAT déclare avoir consacré une grande partie de son temps à la création puis au développement de ses skis à roues.

**D.** Successivement chargé d'enseignement physique et assistant moniteur de ski, il n'en continue pas moins de bricoler à tour de bras, fabriquant entre autres une moto bineuse, un chauffe-eau solaire, etc.

**E.** À 72 ans, Guy FOSSAT a plus que jamais la passion de l'invention.

**F.** « Depuis mon départ à la retraite, j'ai bien dû passer 15 000 heures sur ce projet. Au point que j'ai renoncé à la voile et à la pêche à la truite, faute de temps ! »

**G.** Jusqu'au jour où il décide de mettre au point une nouvelle activité à pratiquer l'été dans les stations de sports d'hiver : le ski à roues.

**H.** Une passion qui s'est éveillée en lui très tôt : à 10 ans, il était déjà un fidèle lecteur du « *Petit inventeur* ».

d'après *Valeurs Mutualistes*, Revue de la M.G.E.N. n° 176, mai 1996.

---

■ **2.** *Placez dans le tableau ci-dessous les mots, les indicateurs chronologiques et logiques qui vous ont aidé à remettre le texte dans l'ordre :*

■ **3.** *Proposez un autre titre à l'article reconstitué :*

| | Mots ayant servi à rétablir la chronologie du texte |
|---|---|
| 1 | |
| 2 | |
| 3 | |
| 4 | |
| 5 | |
| 6 | |
| 7 | |
| 8 | |

COMPRÉHENSION

■ *En choisissant les informations qui vous paraissent les plus importantes, racontez la vie de Saint-Exupéry :*

**1900** Naissance d'Antoine de Saint-Exupéry.

**1909** Entrée au collège des Jésuites du Mans.

**1912** Baptême de l'air sur l'aérodrome d'Ambérieu.

**1917** Baccalauréat.

**1919** Fin de ses études.

**1921** Service militaire dans l'aviation – Brevet de pilote.

**1923** Accident d'avion – Fin du service militaire.

**1924** Travail dans une entreprise de camions.

**1926** Publication d'une nouvelle : *L'Aviateur.*
Recrutement comme pilote chez Latécoère (fondateur de l'Aéropostale).

**1927** Pilote sur la ligne Toulouse-Casablanca-Dakar.
Ses amis : Mermoz, Guillaumet.

**1927** Chef d'escale à Cap Juby pour la Compagnie Générale Aéropostale.

**1927** Publication de *Courrier Sud.*

**1930** Année en Argentine.

**1931** Mariage – Pilote sur la ligne Casablanca – Amérique du Sud – Publication de *Vol de Nuit* (Prix Fémina).

**1932** Pilote sur la ligne Marseille-Alger.

**1935** Accident d'avion dans le désert de Lybie.

**1936** Disparition de son ami Mermoz.

**1937** Reportage en Espagne.

**1939** Publication de *Terre des hommes,* Grand Prix du Roman de l'Académie française : immense succès aux États-Unis.

**1940** Arrivée à New York – Séjour aux États-Unis.

**1942** Publication de *Pilote de Guerre aux États-Unis* (National Book Award).

**1943** Publication du *Petit Prince* aux États-Unis. Arrivée à Alger – reprend sa place au groupe de reconnaissance aérienne 2/33.

**31 juillet 1944** Dernière mission – Disparition.

J'ai ainsi vécu seul, sans personne avec qui parler véritablement, jusqu'à une panne dans le désert du Sahara, il y a six ans. Quelque chose s'était cassé dans mon moteur. Et comme je n'avais avec moi ni mécanicien, ni passagers, je me préparai à essayer de réussir, tout seul, une réparation difficile. C'était pour moi une question de vie ou de mort. J'avais à peine de l'eau à boire pour huit jours.
Le premier soir je me suis donc endormi sur le sable à mille milles de toute terre habitée. J'étais bien plus isolé qu'un naufragé sur un radeau au milieu de l'océan. Alors vous imaginez ma surprise, au lever du jour, quand une drôle de petite voix m'a réveillé. Elle disait :
– S'il vous plaît... dessine-moi un mouton !
– Hein !
– Dessine-moi un mouton...
J'ai sauté sur mes pieds comme si j'avais été frappé par la foudre. J'ai bien frotté mes yeux. J'ai bien regardé. Et j'ai vu un petit bonhomme tout à fait extraordinaire qui me considérait gravement.

Antoine de Saint-Exupéry, *Le Petit Prince,*
© Éditions Gallimard.

■ *Écoutez l'enregistrement et dites si les informations données ci-dessous sont VRAIES ou FAUSSES :*

|  | vrai | faux |
|---|---|---|
| **1.** Paul Carnot a épousé Chantal Tournoux à la fin de ses études. | ❑ | ❑ |
| **2.** Il a connu le chanteur André Lamour alors que celui-ci n'avait pas encore de succès. | ❑ | ❑ |
| **3.** Paul et la personne qui parle se connaissaient très bien avant la grève. | ❑ | ❑ |
| **4.** La personne qui parle a vu Jean-François deux fois depuis 1989. | ❑ | ❑ |
| **5.** Claude est toujours bien habillé depuis qu'il s'est marié. | ❑ | ❑ |
| **6.** Michel a passé sa thèse avant de partir au service militaire. | ❑ | ❑ |
| **7.** M. Lefort était directeur commercial quand il a fait un stage en Suisse. | ❑ | ❑ |
| **8.** Julie prépare H.E.C. Elle fera ses études. Elle partira ensuite à l'étranger. | ❑ | ❑ |
| **9.** Anne-Marie s'est mariée avec Pascal il y a plusieurs années. | ❑ | ❑ |
| **10.** Claudio et Amélie ont visité San Andrès après le Mexique. | ❑ | ❑ |

**ÉCRIT**

■ **1.** *Écoutez l'interview du réalisateur et rédigez un petit texte pour le présenter dans le programme d'un festival de cinéma :*
– *Naissance, enfance, parents.*
– *Débuts.*
– *Réalisations.*
– *Dernier film, dernier livre.*

■ **2.** *En vous servant des biographies des écrivains ci-dessous, faites une brève présentation de chacun d'entre eux :*

**Aris Fakinos**
Né en 1935, à Marousi, au cœur de l'Attique, Aris Fakinos, qui partage son temps entre la Grèce et la France, est reconnu comme un des plus grands écrivains grecs contemporains. Ses romans sont de véritables épopées de l'histoire et de la mémoire, aux personnages aussi universels que ceux de la littérature grecque classique, dont ils prolongent et perpétuent la tradition.

**Jorge Amado**
Cet écrivain universel, traduit dans toutes les langues fut député communiste dans sa jeunesse, emprisonné dans son pays, le Brésil, exilé à Prague, interdit de séjour à Paris et à Lisbonne. Aujourd'hui, il est salué et honoré partout pour cette même obstination à défendre les droits des déshérités.

**Carlos Fuentes**
Né à Mexico en 1928. Fils de diplomate, il a poursuivi ses études au Chili, en Argentine, aux États-Unis. Ambassadeur du Mexique à Paris de 1975 à 1977, il enseigne actuellement aux États-Unis. Quatre romans, un recueil de nouvelles et deux pièces de théâtre de Carlos Fuentes ont paru en langue française. *Terra nostra*, son œuvre maîtresse, est en cours de traduction.

**Manuel Vásquez Montalbán**
Né en 1939 à Barcelone, c'est en prison, sous Franco, que Manuel Vásquez Montalbán a fait ses premiers pas d'écrivain. Poèmes, essais, romans ont été, depuis, écrasés par la gloire de Pepe Carvalho, son détective privé philosophe, sceptique, cynique et gourmet dont il tient la chronique depuis vingt ans.
Montalbán, journaliste à *El Pais*, vit actuellement à Barcelone. Il a reçu en 1981 le Grand Prix de la littérature policière.

**Andrée Chedid**
Femme de lettres égyptienne d'origine syro-libanaise (Le Caire 1920). Installée en France depuis 1946, elle a publié en langue française une vingtaine de recueils d'un lyrisme contenu (*Terre regardée*, 1957 ; *Double-Pays*, 1965 ; *Cavernes et Soleils*, 1979). Dans ses romans, elle s'interroge sur la vie et le destin de l'homme (*Le sommeil délivré*, 1952 ; *Le sixième jour*, 1960…). On lui doit également des nouvelles, des pièces de théâtre et des essais.

D'après le *Dictionnaire historique, thématique et technique des Littératures.* Larousse, 1985.

**Umberto Eco**
Né à Alexandrie (Piémont) en 1932. Il a obtenu sa licence de philosophie de l'université de Turin en 1954 avec un mémoire sur *Le problème esthétique chez saint Thomas*, traduit aux PUF en 1993. À partir de 1961, Eco enseigne l'esthétique à l'université de Turin, les communications visuelles à la faculté d'architecture de Florence et la sémiotique à l'université de Milan. Depuis 1975, il occupe la chaire de sémiotique à l'université de Bologne où il a participé à la création récente d'un Institut des disciplines de la communication.

LITTÉRATURE

Voici le récit, par Albert Camus, d'une séance à l'époque du cinéma muet...
*Le premier homme* a été publié en 1994 à partir d'un manuscrit inachevé
conservé par la fille d'Albert Camus.

■ **1.** *Regardez les images (inspirées du texte) et essayez de reconstituez
l'anecdote qu'elles évoquent.*

■ **2.** *Lisez le texte et essayez d'associer chaque image à un passage du texte :*

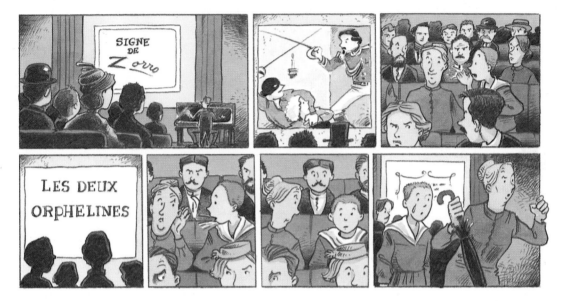

L es films, étant muets, comportaient de nombreuses projections de texte écrit qui vi-
saient à éclairer l'action. Comme la grand-mère ne savait pas lire, le rôle de Jacques
consistait à les lui lire. Malgré son âge, la grand-mère n'était nullement sourde. Mais
il fallait d'abord dominer le bruit du piano et celui de la salle, dont les réactions étaient gé-
néreuses. De plus, malgré l'extrême simplicité de ces textes, beaucoup des mots qu'ils com-
portaient n'étaient pas familiers à la grand-mère et certains même lui étaient étrangers.

Jacques, de son côté, désireux d'une part de ne pas gêner les voisins et soucieux surtout
de ne pas annoncer à la salle entière que la grand-mère ne savait pas lire (elle-même par-
fois, prise de pudeur, lui disait à haute voix, au début de la séance : « tu me liras, j'ai oublié
mes lunettes »), Jacques donc ne lisait pas les textes aussi fort qu'il eût pu le faire.

Le résultat était que la grand-mère ne comprenait qu'à moitié, exigeait qu'il répète le
texte et qu'il le répète plus fort. Jacques tentait de parler plus fort, des « chut » le jetaient
alors dans une vilaine honte, il bafouillait, la grand-mère le grondait et bientôt le texte sui-
vant arrivait, plus obscur encore pour la pauvre vieille qui n'avait pas compris le précédent.

La confusion augmentait alors jusqu'à ce que Jacques retrouve assez de présence d'es-
prit pour résumer en deux mots un moment crucial du *Signe de Zorro,* par exemple, avec
Douglas Fairbanks père. « Le vilain veut lui enlever la jeune fille », articulait fermement
Jacques en profitant d'une pause du piano ou de la salle.

Tout s'éclairait, le film continuait et l'enfant respirait. En général, les ennuis s'arrêtaient
là. Mais certains films du genre *Les deux orphelines* étaient vraiment trop compliqués, et,
coincé entre les exigences de la grand-mère et les remontrances de plus en plus irritées de
ses voisins, Jacques finissait par rester coi.

Il gardait encore le souvenir d'une de ces séances où la grand-mère, hors d'elle, avait fini
par sortir, pendant qu'il la suivait en pleurant, bouleversé à l'idée qu'il avait gâché l'un des
rares plaisirs de la malheureuse et le pauvre argent dont il avait fallu le payer.

Albert Camus, *Le Premier Homme,* © Éditions Gallimard.

## GRAMMAIRE : le plus-que-parfait

**1. Formation :** C'est très simple, si vous connaissez le passé composé d'un verbe :

**Passé composé :**
Présent de être ou avoir + participe passé :
  Il est parti.
  Il a téléphoné.

**Plus-que-parfait :**
Imparfait de être ou avoir + participe passé
  Il était parti.
  Il avait téléphoné.

**2. Emploi :** Le plus-que-parfait évoque une action qui s'est passée avant une autre action passée.

**Emploi isolé (plus-que-parfait seul)**

Vous bousculez quelqu'un :
  Excusez-moi, je ne vous avais pas vu.
Action 1 : ne pas voir quelqu'un.
Action 2 : bousculer quelqu'un.

Le serveur s'est trompé :
  J'avais demandé un café, pas un chocolat !
Action 1 : demander un café.
Action 2 : obtenir un chocolat.

**Passé composé + plus-que-parfait :**

  Quand il s'est marié, il avait déjà fini ses études.
Action 1 : plus-que-parfait (finir ses études)
Action 2 : passé composé (se marier)

  Je t'ai téléphoné vers midi, mais tu étais déjà parti.
Action 1 : plus-que-parfait (partir)
Action 2 : passé composé (téléphoner)

### Exercice 23

ENTRAÎNEMENT
**le plus-que-parfait**

*Dites si c'est l'imparfait ou le plus-que-parfait qui est utilisé :*

|  | imparfait | plus-que-parfait |
|---|---|---|
| **1.** Excuse-moi, je ne t'avais pas vu. |  |  |
| **2.** Je ne voulais pas te déranger. |  |  |
| **3.** Ce n'est pas ce que j'avais compris. |  |  |
| **4.** Je te l'avais bien dit : il n'y a plus de café. |  |  |
| **5.** Il passait par là, alors il est monté. |  |  |
| **6.** Je t'avais prévenu, mais tu ne m'écoutes jamais. |  |  |
| **7.** Je suis désolé : je pensais vous faire plaisir. |  |  |
| **8.** Nous avions tout prévu, sauf la panne d'électricité. |  |  |
| **9.** Je me souviens, vous m'en aviez parlé, de ce film. |  |  |
| **10.** Garçon, j'avais demandé une bière fraîche, pas une bière fraise ! |  |  |

### Exercice 24

ENTRAÎNEMENT

**sens du plus-que-parfait**

*Identifiez l'intention de communication.*

**1.** Je n'avais pas imaginé que ça tournerait aussi mal !
  ❑ Étonnement  ❑ Regret  ❑ Excuse

**2.** Tu m'avais promis de t'arrêter de fumer.
  ❑ Promesse  ❑ Reproche  ❑ Explication

**3.** J'avais compris que nous avions rendez-vous à neuf heures.
  ❑ Reproche  ❑ Excuse  ❑ Regret

**4.** J'avais tout préparé, mais elle n'est pas venue.
  ❑ Regret  ❑ Explication  ❑ Excuse

**5.** Nous sommes passés à midi mais elle était déjà partie.
  ❑ Promesse  ❑ Reproche  ❑ Explication

**6.** Je vous avais demandé de ne pas me déranger.
  ❑ Regret  ❑ Étonnement  ❑ Reproche

**7.** J'avais décidé de venir, mais vraiment je n'ai pas pu.
  ❑ Regret  ❑ Excuse  ❑ Promesse

**8.** Je n'avais jamais passé une aussi bonne soirée !
  ❑ Explication  ❑ Excuse  ❑ Remerciement

COMPRÉHENSION

■ **1.** *Écoutez les enregistrements et remettez les images dans l'ordre chronologique.*

■ **2.** *Notez pour chaque enregistrement les indicateurs marquant le début (1), le milieu (2) et la fin (3) de l'information donnée ou des événements évoqués.*

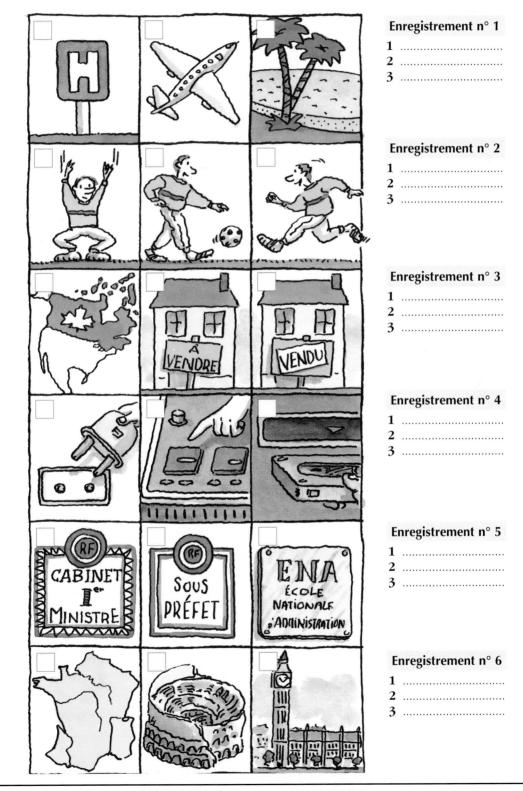

**Enregistrement n° 1**

1 .............................
2 .............................
3 .............................

**Enregistrement n° 2**

1 .............................
2 .............................
3 .............................

**Enregistrement n° 3**

1 .............................
2 .............................
3 .............................

**Enregistrement n° 4**

1 .............................
2 .............................
3 .............................

**Enregistrement n° 5**

1 .............................
2 .............................
3 .............................

**Enregistrement n° 6**

1 .............................
2 .............................
3 .............................

## GRAMMAIRE : le futur antérieur

**1. Formation :**

C'est très simple, si vous connaissez le passé composé d'un verbe,

**Passé composé :**
Présent de « être » ou « avoir » + participe passé :
Il est parti.
Il a téléphoné.

**Futur antérieur :**
Futur de « être » ou « avoir » + participe passé :
Il sera parti.
Il aura téléphoné.

**2. Emploi :**

Le futur antérieur évoque une action future
qui se passera avant une autre action future.
    Quand il aura fini ses études, il se mariera.
ou :
    Il se mariera quand il aura fini ses études.
Action 1 : futur antérieur (finir ses études)
Action 2 : futur (se marier)

**3. Conjugaison :**

| avec « avoir » | avec « être » |
|---|---|
| j'aurai fini | je serai allé(e) |
| tu auras fini | tu seras allé(e) |
| il/elle aura fini | il/elle sera allé(e) |
| nous aurons fini | nous serons allé(e)s |
| vous aurez fini | vous serez allé(e)(s) |
| ils/elles auront fini | ils/elles seront allé(e)s |

ENTRAÎNEMENT

**antériorité
postériorité**

## Exercice 25

*Dites dans quel ordre vont se dérouler les actions :*

Exemple : J'achèterai mon billet quinze jours avant de partir.
                  acheter le billet ① 2          partir 1 ②

**1.** Dès que tu auras fini, préviens-moi.
finir **1 2**          prévenir **1 2**

**2.** Quand tu auras fini de manger, tu feras la vaisselle.
manger **1 2**          faire la vaisselle **1 2**

**3.** Je suis arrivé avec mon cadeau d'anniversaire, mais elle était déjà partie.
arriver **1 2**          partir **1 2**

**4.** Elle a commencé à travailler après avoir obtenu un diplôme à l'école de commerce.
travailler **1 2**          obtenir un diplôme **1 2**

**5.** Téléphone-moi dès que tu seras arrivée.
téléphoner **1 2**          arriver **1 2**

**6.** Passe-moi un coup de fil avant de partir.
téléphoner **1 2**          partir **1 2**

**7.** Quand tu auras terminé de lire ton journal, tu pourras m'aider à traduire cette lettre en anglais ?
aider à traduire **1 2**
terminer de lire le journal **1 2**

**8.** Je ne l'avais pas vue depuis trois ans quand je l'ai rencontrée par hasard.
voir **1 2**          rencontrer **1 2**

**9.** Donne-moi une réponse quand tu auras pris ta décision.
donner une réponse **1 2**
prendre une décision **1 2**

**10.** Quand vous aurez terminé la vidange, vous pourrez me vérifier les pneus ?
terminer **1 2**          vérifier **1 2**

**11.** Je vous avais bien dit de ne pas toucher le bouton rouge, Monsieur le Président !
dire **1 2**          toucher **1 2**

**12.** Vous m'aviez promis de me rappeler.
promettre **1 2**          rappeler **1 2**

**13.** Ferme la porte à clef avant de sortir.
fermer **1 2**          sortir **1 2**

**14.** J'avais fini de dîner quand les Martin sont arrivés.
dîner **1 2**          arriver **1 2**

## À VOUS !

■ *Racontez l'histoire de Jacques POTT et Rita VERNY.*

| DESTIN DE JACQUES POTT | DESTIN DE RITA VERNY |
|---|---|

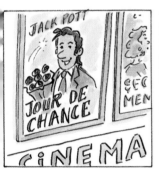

## GRAMMAIRE : le passif

**Le passif sert à parler d'une action réalisée par quelqu'un :**
La TGB (Très Grande Bibliothèque) **a été créée** par François Mitterrand.

**On peut toujours transformer la phrase passive en phrase active :**
François Mitterrand **a créé** la TGB.

**À la forme active (présent, imparfait, passé composé, futur, etc.), l'ordre des informations données est le suivant :**

|  | 1 | 2 | 3 |
|---|---|---|---|
|  | Quelqu'un | fait | quelque chose. |

**Avec le passif, l'ordre est le suivant :**

|  | 3 | 2 | 1 |
|---|---|---|---|
|  | Quelque chose | est fait | par quelqu'un. |

**Le passif se construit avec le verbe « être » et le participe passé du verbe (suivi éventuellement de « par » + nom, si l'on veut indiquer qui fait l'action) :**
En ce moment même, le directeur de la SGM **est interrogé par** le juge Dubois.

| | | |
|---|---|---|
| Passif présent : | présent de « être » + participe passé | Je suis interrogé(e). |
| Passif imparfait : | imparfait de « être » + participe passé | J'étais interrogé(e). |
| Passif passé composé : | passé composé de « être » + participe passé | J'ai été interrogé(e). |
| Passif plus-que-parfait : | plus-que-parfait de « être » + participe passé | J'avais été interrogé(e). |
| Passif futur : | futur de « être » + participe passé | Je serai interrogé(e). |
| Passif futur antérieur : | futur antérieur de « être » + participe passé | J'aurai été interrogé(e). |
| Passif subjonctif : | subjonctif de « être » + participe passé | Que je sois interrogé(e). |
| Passif passé simple : | passé simple de « être » + participe passé | Je fus interrogé(e). |

**Quand on utilise le passif, on met en valeur l'action et celui qui la subit plutôt que la personne qui l'a réalisée.**
Les malfaiteurs **ont été arrêtés** par la police.
**Le passif permet également de ne pas citer la personne qui a réalisé l'action.**
Les malfaiteurs **ont été arrêtés**.

**Remarque : Au présent « actif », « on » peut avoir une valeur passive :**
En 1995, en France, on a élu Jacques Chirac Président de la République...
(on = « les Français », ce que tout le monde comprend).
**Cette phrase équivaut à peu près à :**
En 1995, en France, Jacques Chirac a été élu Président de la République...
(La précision n'est pas nécessaire, car on sait que ce sont les Français et non pas les Belges, les Italiens ou les Espagnols qui l'ont élu).

**Mais s'il est important de citer qui a réalisé l'action (pour apporter une précision, par exemple) on dira plutôt :**
Un peu plus de 53 % des Français ont élu Jacques Chirac Président de la République.
**ou :**
Jacques Chirac a été élu Président de la République par un peu plus de 53 % des Français.

---

ENTRAÎNEMENT
**le passif**

### Exercice 26

*Reformulez les phrases selon le modèle suivant, en précisant qui est l'auteur de l'action :*
François Mitterrand a été élu Président de la République en mai 81.
→ Les Français ont élu François Mitterrand Président de la République en mai 81.

**1.** L'Amérique a été découverte en 1492.
**2.** Les malfaiteurs ont été arrêtés à la frontière.
**3.** Le premier Spoutnik a été lancé en 1957.
**4.** L'incendie a été rapidement maîtrisé.
**5.** Il a été condamné à 2 ans de prison.
**6.** L'imprimerie a été inventée au milieu du 15e siècle.
**7.** La Tour Eiffel a été construite entre 1887 et 1889.
**8.** La loi a été votée par 345 voix contre 128.

## GRAMMAIRE : formation des noms exprimant une action à partir des verbes

Il y a, en français, de très nombreuses façons de former des noms à partir de verbes.
**En voici quelques exemples :**

| perdre | la perte |
|---|---|
| attendre | l'attente |
| employer | l'emploi |
| finir | la fin |
| partir | le départ |
| etc. | |

**Noms exprimant une action :**

| -tion | disparaître | → la disparition |
|---|---|---|
| -son | guérir | → la guérison |
| -ion | réunir | → la réunion |
| -sion | exploser | → l'explosion |
| -ment/-ement | enlever | → l'enlèvement |
| | payer | → le paiement |
| -age | élever | → l'élevage |
| -ance/-ence | connaître | → la connaissance |
| | savoir | → la science |

*Remarque : les noms en -tion, -son, -sion, -ance/-ence, dérivés de verbes sont tous féminins. Les noms en -ment, -ement, sont tous masculins.*

**Noms exprimant le résultat d'une action :**

| -ure | blesser | → la blessure |
|---|---|---|
| -aille | trouver | → la trouvaille |
| -ation | réparer | → la réparation |
| -ition | punir | → la punition |
| -issement | aboutir | → l'aboutissement |
| -age | partager | → le partage |
| -ie | calomnier | → la calomnie |
| -ande | offrir | → l'offrande |

*Attention !* **À partir d'un même verbe, on peut former des mots de sens différents :**

| adhérer | → **l'adhérence** (d'une colle, d'un pneu sur la route) = sens concret |
|---|---|
| | → **l'adhésion** (à un club, à une société) = sens abstrait |
| user | → **l'usage** (action d'utiliser) |
| | → **l'usure** (le fait de s'user) |
| chanter | → **le chant** |
| | → **la chanson** |
| | → **le chantage** |

ENTRAÎNEMENT
**nominalisation**

## Exercice 27

*Transformez selon le modèle suivant :*
    Pierre Morand est né en 1966.
→ 1966 : naissance de Pierre Morand.

1. Laurence et Sébastien se sont mariés en 1985.
2. Robert Martin a traversé l'Atlantique en solitaire en 1993.
3. Le *Grand Bleu* a été tourné en 1989.
4. Les essais nucléaires français se sont achevés en 1996.
5. Jacques Chirac a été élu Président de la République en 1995.
6. La deuxième guerre mondiale s'est terminée en 1945.
7. Le Clézio a publié son premier roman en 1965.
8. La Très Grande Bibliothèque a été construite en 1994.
9. Louis Pasteur a découvert le vaccin contre la rage en 1885.
10. Le tunnel sous la Manche a été inauguré en 1994.

ENTRAÎNEMENT
**nominalisation**

## Exercice 28

*Transformez selon le modèle suivant :*
    Hier : lancement d'une nouvelle campagne de lutte contre le sida.
→ Une nouvelle campagne de lutte contre le sida a été lancée hier.

1. Mardi : réunion des syndicats et du premier ministre.
2. Lundi : départ de Pierre.
3. Hier : enlèvement du P.-D.G de *France Sécurité* par deux mystérieux inconnus.
4. 1996 : changement de politique du gouvernement.
5. Mars : augmentation du nombre de chômeurs de 0,2 %.
6. 1981 (France) : abolition de la peine de mort.
7. Juillet : disparition mystérieuse de Pierre Legrand.
8. 1996 : diminution de 5 % du nombre de blessés sur les routes.

**À VOUS !**

Lisez les documents suivants, écoutez l'enregistrement (un entretien radiophonique avec Paul Moreau).

À partir de ces documents, imaginez la façon dont on présenterait Paul Moreau :
– au président du Conseil général,
– à un chef d'entreprise italien francophone,
– à une jolie et jeune veuve,
– à la présidente du Rotary Club,
– au premier ministre chargé de lui remettre la Légion d'honneur :

### UN PDG PRESSÉ

Quelle n'a pas été la surprise de la brigade de Gendarmerie de Mâcon en consultant l'écran du radar qu'ils avaient installé sur l'autoroute A4, lors d'un contrôle de vitesse. Le véhicule contrôlé, une Porsche gris métallisé, accusait une vitesse de 240 km/h.

Arrêté quelques kilomètres plus loin, le conducteur, le riche industriel Paul Moreau, a vainement tenté d'expliquer aux gendarmes qu'il avait un rendez-vous très important à Lyon.

Le PDG pressé, dont le permis de conduire a été suspendu, devra se contenter pour éprouver l'ivresse de la vitesse, du TGV, dont les pointes, rappelons-le, dépassent largement les 240 km/h.

### PAUL MOREAU VA ÉPOUSER LOLA MONTI

Depuis qu'on a vu l'actrice Lola Monti au bras de Paul Moreau, le riche industriel, lors de la cérémonie de clôture du festival de Cannes 96, les rumeurs vont bon train. « Scandale » dont la devise est « Pas

de secrets pour nos lecteurs » est aujourd'hui en mesure de vous révéler, grâce à quelques indiscrétions récoltées par nos reporters, que Lola Monti, dont c'est le 3e mariage et Paul Moreau, dont c'est le second, vont unir leurs destinées. Nous pouvons même vous préciser le lieu et la date : le mariage sera célébré à Monaco, le 21 septembre prochain.

### BOURSE : ROBOTRONIC, UNE VALEUR QUI MONTE

Le groupe Robotronic, dirigé par le célèbre Paul Moreau, a connu cette année une progression époustouflante, puisque ses actions ont presque doublé, un an à peine après son introduction en bourse.

Ce succès s'explique par le dynamisme que Paul Moreau a su insuffler à son entreprise, qui a remporté le titre envié de meilleur exportateur de l'année 1996.

ENTRAÎNEMENT

**avant de + infinitif**

## Exercice 29

*Reformulez les informations suivantes en utilisant « avant de » :*

Exemple : a) lire attentivement la notice    b) utiliser l'appareil
→ Avant d'utiliser l'appareil, lire attentivement la notice.

**1.** a) vérifier la pression des pneus.
b) prendre la route.

**2.** a) couper l'eau, l'électricité, le gaz.
b) partir.

**3.** a) réfléchir.
b) prendre une décision importante.

**4.** a) mettre le poisson dans un bocal.
b) changer l'eau de l'aquarium.

**5.** a) éplucher les pommes de terre.
b) laver les pommes de terre.

**6.** a) bien nettoyer les murs.
b) peindre

**7.** a) couper l'électricité.
b) brancher les fils.

**8.** a) laver le riz.
b) cuire le riz.

**9.** a) demander un devis.
b) réaliser les travaux.

**Féliciter quelqu'un**

■ **1.** *Rédigez le discours que prononcera le Préfet à l'occasion de la cérémonie de remise de décoration à Monsieur Pierre SAUVEUR :*
*– Formule d'introduction,*
*– Rappel des faits,*
*– Félicitations.*

**Médaille pour acte de courage et de dévouement créée par décision royale de Louis XVIII, du 2 mars 1820.**

Les Préfets, par délégation du Ministère de l'Intérieur, décernent des récompenses (environ 400 par an) pour des actes de courage et de dévouement hors des eaux maritimes : lettre de félicitations, médaille de bronze, d'argent, de vermeil et d'or.

*D'après Quid 1994.*

## ÉCRIT

### UN ENFANT SAUVÉ DE LA NOYADE PAR UN AUTOMOBILISTE COURAGEUX

Le lundi 12 novembre 1995, Monsieur Pierre Sauveur, alors qu'il longeait le canal du Midi, aperçut un enfant qui se débattait dans les eaux, glaciales en cette saison. N'écoutant que son courage, Monsieur Sauveur (qui porte bien son nom !) plongea sans hésiter et réussit à ramener sur la berge le jeune Yvon, 7 ans. L'enfant avait échappé à la surveillance de ses parents, Monsieur et Madame Marin, éclusiers, qui résident dans la maison-nette située au bord du canal. Monsieur Sauveur, qui par bonheur avait suivi des cours de secourisme, réussit après bien des efforts à ranimer le jeune imprudent.

*Extrait du journal L'Indépendant*

■ **2.** *Prononcez votre discours.*

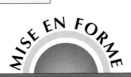

## MISE EN FORME

### POUR COMMUNIQUER : féliciter quelqu'un

**Les félicitations officielles :**

- J'ai l'honneur de (remettre la médaille…)
- J'ai l'insigne honneur de (décorer…)
- J'ai le plaisir de…
- C'est pour moi un grand honneur de… / plaisir de…
- Je tiens à féliciter…
- J'adresse toutes mes félicitations à… (pour son acte de courage / son action en faveur de… / son heureuse initiative, etc.)
- Je félicite chaleureusement…
- Je voudrais exprimer mes félicitations / mon admiration pour…
- Permettez-moi de vous féliciter pour…

**Les félicitations non formelles :**

- Je voulais te dire bravo pour ton article sur la construction du Grand Canal.
- Félicitations pour ton bac !
- Je te félicite pour ta conférence. C'était absolument passionnant.

**Exemple :**

C'est pour moi un grand honneur de remettre à Agnès Desarthe le prix Inter 1996 pour son roman *Un secret sans importance*. Le prix Inter est décerné chaque année par un jury d'auditeurs de France Inter. Il est, cette année, présidé par Jorge Semprun.
Je voudrais féliciter Agnès Desarthe dont c'est le second roman pour ce livre tendre et drôle que je recommande à tous de lire…

**LITTÉRATURE**

■ **1.** *À partir des dessins, essayez de raconter ce qui se passe (description des lieux, des personnages, des événements, etc.).*

■ **2.** *Lisez le texte de Pennac (dont ces images sont inspirées) et dites quels sont les éléments du texte qui sont repris dans les images.*

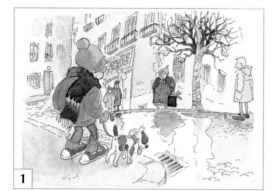

## lexique

**Belleville :** quartier populaire de Paris
**le verglas :** la glace, l'eau gelée sur le sol, en hiver
**une charentaise :** une pantoufle, chaussure d'intérieur confortable et chaude
**un cabas :** un sac
**un châle :** pièce de tissu jetée sur les épaules pour se protéger du froid
**la saignée de l'oreille :** la partie arrière de l'oreille
**une supputation :** une hypothèse, une réflexion, une pensée
**un loden :** un manteau épais

**se casser la figure :** tomber
**se rétamer** (argotique) : tomber, faire une chute
**la banquise :** énorme masse de glace qui se trouve aux pôles nord et sud
**un Maghrébin :** personne originaire d'un des pays du Maghreb (Algérie, Maroc, Tunisie)
**gamberger** (argotique) : réfléchir
**travailler** (quelqu'un) : préoccuper, déranger, ennuyer
**l'arsenal :** ensemble des armes
**cogner :** frapper

C'était l'hiver sur Belleville et il y avait cinq personnages. Six, en comptant la plaque de verglas. Sept, même, avec le chien qui accompagnait le Petit à la boulangerie. Un chien épileptique, sa langue pendait sur le côté.

La plaque de verglas ressemblait à une carte d'Afrique et recouvrait toute la surface du carrefour que la vieille dame avait entrepris de traverser. Oui, sur la plaque de verglas, il y avait une femme, très vieille, debout, chancelante. Elle glissait une charentaise devant l'autre, avec une millimétrique prudence. Elle portait un cabas d'où dépassait un poireau de récupération, un vieux châle sur ses épaules et un appareil acoustique dans la saignée de son oreille. À force de progression reptante, ses charentaises l'avaient menée, disons, jusqu'au milieu du Sahara, sur la plaque à forme d'Afrique. Il lui fallait encore se farcir tout le sud, les pays de l'apartheid et tout ça. À moins qu'elle ne coupât par l'Érythrée ou la Somalie, mais la mer Rouge était affreusement gelée dans le caniveau. Ces supputations gambadaient sous la brosse du blondinet à loden vert qui observait la vieille depuis le trottoir. Et il se trouvait une assez jolie imagination, en l'occurrence, le blondinet. Soudain, le châle de la vieille se déploya comme une voilure de chauve-souris et tout s'immobilisa. Elle avait perdu l'équilibre ; elle venait de le retrouver. Déçu, le blondinet jura entre ses dents. Il avait toujours trouvé amusant de voir quelqu'un se casser la figure. Cela faisait partie du désordre de sa tête blonde. Pourtant, vue du dehors, impeccable, la petite tête. Pas un poil plus haut que l'autre, à la surface drue de la brosse. Mais il n'aimait pas trop les vieux. Il les trouvait vaguement sales (…).

Daniel Pennac
La fée carabine

Il était donc là, à se demander si la vieille allait se rétamer ou non sur cette banquise africaine, quand il aperçut deux autres personnages sur le trottoir d'en face, qui n'étaient d'ailleurs pas sans rapport avec l'Afrique : des Arabes. Deux. Des Africains du Nord, ou des Maghrébins, c'est selon (…).

Bref, la vieille, la plaque en forme d'Afrique, les deux Arabes sur le trottoir d'en face, le Petit avec son chien épileptique, et le blondinet qui gamberge… Il s'appelait Vanini, il était inspecteur de police et c'était surtout les problème de Sécurité qui le travaillaient, lui. D'où sa présence ici et celle des autres inspecteurs en civil disséminés dans Belleville. D'où la paire de menottes chromées bringuebalant sur sa fesse droite. D'où son arme de service, serrée dans son holster, sous son aisselle. D'où le poing américain dans sa poche et la bombe paralysante dans sa manche, apport personnel à l'arsenal réglementaire. Utiliser d'abord celle-ci pour cogner tranquillement avec celui-là, un truc à lui, qui avait fait ses preuves. Parce qu'il y avait tout de même le problème de l'Insécurité ! Les quatre vieilles dames égorgées à Belleville en moins d'un mois ne s'étaient pas ouvertes toutes seules en deux !

Violence…

Eh ! oui, violence…

Daniel Pennac, *La fée carabine*,
© Éditions Gallimard.

MISE EN FORME

## GRAMMAIRE : le passé simple

### 1. Formation :

Verbes en -er : Ils font leur passé simple en **ai, as, a, âmes, âtes, èrent**

| je | travaill**ai** | commencer | je commençai |
| tu | travaill**as** | acheter | j'achetai |
| il | travaill**a** | envoyer | j'envoyai |
| nous travaill**âmes** | | aller | j'allai |
| vous travaill**âtes** | | dîner | je dînai |
| ils | travaill**èrent** | manger | je mangeai |

### 2. Emploi :

Le passé simple est un temps utilisé seulement à l'écrit. Vous le rencontrerez donc si vous lisez des récits écrits : romans, contes, nouvelles, magazines, rapports d'événements historiques, etc.

Quand le commissaire **arriva**, il **demanda** à téléphoner.

• **Vous ne l'utiliserez jamais à l'oral mais vous devez être capable de l'identifier à l'écrit.**
*On peut toujours le remplacer par le passé composé.*

Christophe Colomb **arriva** en Amérique en 1492 = Christophe Colomb **est arrivé** en Amérique en 1492.

• **L'emploi des formes avec « tu » et « vous » est très rare.**

## CIVILISATION

# LANGAGE ET CULTURE DES JEUNES

### RACONTE...

# UN SOUVENIR D'AMOUR CRAQUANT !

**S**i tu as une anecdote, une histoire incroyable à raconter, si tu as déjà vécu la honte de ta vie, écris-la et envoie-nous ton courrier à Top Secrets / Raconte, 49 rue d'Alleray, 75015 Paris.

## Caroline

J'étais assise tranquille sur un banc avec mon petit copain devant la maison. Il s'est mis à me raconter qu'il avait rêvé de son ancienne nana. J'avais les boules, je ne voulais pas l'écouter. Sur le coup, il n'a pas compris pourquoi et je lui ai dit au revoir, froide comme un glaçon. Le lendemain, j'ai trouvé une rose sur le paillasson. Il avait écrit un mot : « Pardon. La vraie fille de mes rêves c'est toi. » J'ai regretté de m'être fâchée aussi vite !

## Marion

« Je venais de me disputer avec Luc. C'était plutôt normal, vu que je l'avais surpris en plein délire avec Audrey le boudin, une fille que je ne peux pas voir en peinture. Comme je devais le voir jouer à son match de hockey sur glace, j'ai décidé de ne pas y aller pour me venger. Quelques heures plus tard, on a sonné chez moi ! C'étaient des garçons de l'équipe de Luc qui venaient m'apporter un bouquet de fleurs de sa part. Évidemment, c'était tellement mignon que je lui ai tout de suite pardonné ! »

## Julie

« J'avais rendez-vous avec un de mes copains, Pierre. Il est super mignon, et j'avoue qu'il me faisait bien craquer. Manque de bol, j'ai attrapé la grippe et ma mère m'a interdit de sortir ce jour-là. J'étais désespérée, surtout que c'était la première fois que j'avais rendez-vous en tête-à-tête avec lui. En fait, ce qui s'est passé, c'est que Pierre a appelé chez moi, ma mère a dit que j'étais malade et il a demandé s'il pouvait venir. Elle a dit O.K. Il est arrivé avec une peluche, des films vidéo et j'ai passé le plus bel après-midi de ma vie ! Il m'a câlinée et on est sortis ensemble deux semaines après, une fois que j'étais bien guérie ! »

### RACONTE...

## Coralie

« J'ai rencontré un anglais, Allan, cet hiver au ski. Il était avec sa famille dans le même village que moi et on était tout le temps fourrés ensemble. Pas très loin des pistes, il y avait une boutique de bijoux fantaisie et j'avais complètement craqué pour une bague. Je la regardais à chaque fois que je passais devant. Ma mère m'avait promis de me l'acheter pour mon anniv'. Mais quelqu'un a été plus rapide : Allan me l'a offerte, en me disant que c'était la plus belle bague pour la plus belle fille qu'il connaissait ».

## Laura

« Une fois, je suis allée passer la journée chez mon petit ami. Mais en partant, j'ai oublié mon pull. Il n'a pas voulu me le rendre car il m'a dit qu'il voulait dormir avec toutes les nuits pour sentir mon parfum... »

## Nadège

« Il y avait un mec du lycée qui me tournait autour depuis pas mal de temps, et je me demandais vraiment ce qu'il pouvait me trouver. C'est vrai, je suis timide et même si on me dit mignonne, moi je ne me trouve pas terrible. En fait, lui ne s'est pas gêné et il m'a écrit une déclaration d'amour sur le tableau de ma classe. Comme ses copains sont venus me répéter que c'était vrai, j'étais bien obligée d'y croire, et moi aussi, je suis tombée complètement folle d'amour ! ! ! »

D'après *Top Secrets* n° 131 – mars 1996.

■ *En vous inspirant des textes de « Top secret », récrivez le texte suivant en utilisant des mots ou expressions familières utilisées par les jeunes Français (voir lexique)*

Le 15 mai, à mon anniversaire, il y avait un garçon qui me plaisait beaucoup car il était vraiment très beau. Il a cherché à m'aborder. Depuis ce jour-là, on ne se quitte plus. Hier, pas de chance, je le rencontre avec Josiane, une fille que je ne supporte pas. Je me suis mise en colère et je lui ai dit que si, moi, je n'étais pas très jolie, elle, par contre était vraiment très laide.

J'aimerais savoir si j'ai eu tort de réagir comme ça.

### LEXIQUE

**super mignon :** très beau
**mon anniv' :** mon anniversaire
**une nana :** une fille
**un mec :** un garçon
**manque de bol :** pas de chance !
**être fourrés ensemble :** être toujours ensemble
**tourner autour :** chercher à aborder
**avoir les boules :** être en colère
**craquer pour :** été séduit, ému, attiré par
**pas terrible :** pas beau, pas intéressant
**un boudin :** une fille laide
**ne pas pouvoir voir quelqu'un en peinture :**
    détester / ne pas supporter quelqu'un

Quelles sont les valeurs qui comptent le plus pour vous, qui vous paraissent les plus fondamentales ? (réponses des 15-25 ans en %)

| | | | | | |
|---|---|---|---|---|---|
| La tolérance | 46 | La solidarité | 19 | Le respect de la propriété | 8 |
| L'honnêteté | 44 | Le sens de la famille | 17 | Le sens du devoir | 7 |
| La politesse | 39 | La réussite sociale | 16 | L'autorité | 6 |
| Le respect de l'environnement | 32 | Le courage | 15 | La recherche spirituelle, la foi | 5 |
| L'obéissance | 26 | La patience, la persévérance | 13 | Le respect de la tradition | 5 |
| La générosité | 25 | La fidélité, la loyauté | 13 | L'attachement à la patrie | 4 |
| Le goût du travail, de l'effort | 21 | Le sens de la justice | 10 | Le civisme | 3 |

Gérard Mermet, *Francoscopie 1995*,
© Larousse

*Renaud*

***Tonton David***

## CHANSON DE RENAUD « LAISSE BÉTON »

J'étais tranquille, j'étais peinard, accoudé au flipper
Le type est entré dans le bar,
A commandé un jambon-beurre,
Puis il s'est approché de moi,
Puis il m'a regardé comme ça :
Tu as des bottes, mon pote, elles me bottent !
Je parie que c'est des Santiag ;
Viens faire un tour dans le terrain vague,
Je vais t'apprendre un jeu rigolo
À grand coups de chaîne de vélo,
Je te fais tes bottes à la baston !
Moi j'y ai dit :
Laisse béton !
Il m'a filé une beigne, j'y ai filé une torgnole,
M'a filé une châtaigne, je lui ai filé mes groles.

### LEXIQUE

**Peinard :** tranquille
**Le flipper :** billard électrique que l'on trouve dans les cafés.
**Le type :** l'homme
**Un jambon-beurre :** sandwich beurré avec jambon
**Un pote :** un ami
**Elles me bottent :** elles me conviennent, elles me plaisent.
**Je parie :** je suis sûr
**Des Santiag :** bottes latino-américaines (Santiago) au bout très pointu.
**Rigolo :** amusant
**Je te fais tes bottes :** je te prends/te vole tes bottes.
**À la baston :** à la bagarre, en se battant
**J'y ai dit :** Je lui ai dit
**Filer :** donner
**Les groles :** les chaussures
**Une beigne, un marron, une torgnole, une châtaigne :** une gifle, un coup de poing.

Les sujets de conversation les plus fréquents des garçons et des filles de 13 à 18 ans sont (respectivement) :
les filles et les garçons (65 %, 69 %)
la musique (37 %, 58 %)
les « fringues » (les vêtements) (31 %, 62 %)
l'amour (34 %, 42 %)
l'école (28 %, 45 %)
le sport (54 %, 19 %)
la sexualité (39 %, 27 %)
la télévision (33 %, 24 %)

## VERLAN : (LANVER = L'ENVERS)

Le procédé consiste à inverser l'ordre des syllabes puis éventuellement, quand le résultat n'est pas facilement prononçable, de modifier phonétiquement le mot obtenu.
Certains de ces mots sont entrés dans le langage familier, alors que, la plupart du temps, ce langage n'est pas compréhensible pour un adulte non initié.
Exemple :
Laisse béton = laisse tomber
Les keufs = les flics (la police)
Les meufs = les femmes
Chébran = branché

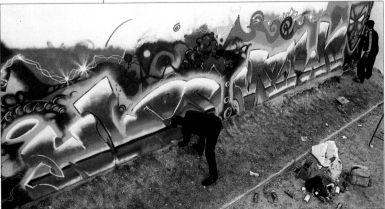

*Un mode d'expression des jeunes : le tag.*

*ÉVALUATION*

## Compréhension orale

■ *Écoutez l'enregistrement et répondez aux questions suivantes :*

**1.** Il a écrit son premier roman à l'âge de : ..........
**2.** Il a publié son premier roman en : ..........
**3.** L'interview a lieu en : ..........
**4.** Il aime écrire depuis : ..........
**5.** Son âge au moment de l'interview : ..........

Ses activités littéraires :
**6.** pendant son enfance : ..........
**7.** pendant son adolescence : ..........
**8.** pendant sa vie étudiante : ..........
**9.** actuelles : ..........
**10.** La date de sortie de son film : ..........

## Expression écrite

■ *Vous recevez le faire-part suivant :*

> ***Mes parents et ma sœur Claudine
> se réjouissent de mon arrivée.
> Je suis né le 18 février 1996
> et je m'appelle Hervé.***
>
> ***Monsieur et Madame Claude PICHEROUX
> 128, rue des Petits Champs
> 91360 GRATIN SUR ORGE***

■ *Vous écrivez aux PICHEROUX pour les féliciter.*

## Expression orale

■ *Imaginez le discours de présentation du personnage au ministre :*

Un député demande à un de ses collaborateurs :
– Vous pourriez me faire une fiche sur Monsieur X ? Je dois le présenter au ministre de l'Environnement.
– Oui, je crois que c'est le plus jeune bachelier de France de la session 1986. Il a fait Langues O. Il parle couramment le chinois. Il est ceinture noire de karaté et c'est le grand spécialiste français de l'histoire des sports de combat. Il a séjourné en Chine de 1990 à 1992. Il a été élu maire de Champignac, puis député de sa circonscription ; il est pressenti pour entrer au gouvernement.

## Compréhension écrite

■ *Lisez ce texte et dites quelles sont les grandes dates de la carrière d'Adamo.*

### Adamo au pays du Soleil Levant

C'était en 1963, en première partie de Cliff Richard et des Shadows. Deux ans plus tard, Adamo passait en vedette à l'Olympia. Trente ans après, le même dans la même salle. Avec 400 chansons en plus et 90 millions de disques vendus.
*« Ce soir / C'est le bal des gens bien / Mademoiselle que vous êtes jolie... »*
Ce fils d'immigré, un petit Rital, né dans les baraquements, vendait autant de disques que les Beatles.
En pleine époque yé-yé, Salvador Adamo occupait les premières places des hit-parades.
Mais le combat changea vite d'âme, poussé par une boulimie de décibels, il dut s'expatrier.
L'Allemagne, les Pays-Bas, l'Espagne, le Canada, le Japon surtout lui ouvrirent leurs bras.
Étrangement, c'est le Japon, le pays du karakoé et du magnolia qui assura le succès d'Adamo.
« Je m'y suis produit 29 fois. Je suis sans doute le seul francophone qui ait chanté au Budo Kahn Hall, à Tokyo, 15 000 places. Là-bas, le public est le plus respectueux du monde. »
Comme ambassadeur bénévole de l'Unicef, il va au Viêt-nam inaugurer des pompes à eau potable. Il prépare pour l'an prochain un duo caritatif avec Maurane, avec une chanson toute nouvelle sur la Bosnie.
Ses débuts ont eu lieu en Belgique. À 16 ans, il se présente à Mons à une éliminatoire du Crochet de Radio Luxembourg. Il gagne. Il apprend son métier en chantant sans micro, dans les kermesses, les restaurants, la voix couverte par le bruit des fourchettes.
Dès lors, les succès s'enchaînent. Son père mineur l'aide, le protège, l'accompagne aux portes de Paris.

D'après un article de *l'Événement du Jeudi*,
n° 579 du 7 au 13 décembre 95.

| vos résultats | |
|---|---|
| CO | ... /10 |
| EO | ... /10 |
| CE | ... /10 |
| EE | ... /10 |

*Préparation au DELF-A2*

## Oral

### A2 Oral 1

*Choisissez un sujet dans la liste suivante (préparation : 15 minutes), et dites si vous êtes d'accord ou pas avec ce qui est affirmé :*

**Affirmations :**
- Le féminisme a rendu les hommes irresponsables.
- L'amitié entre un homme et une femme est impossible.
- L'argent fait le bonheur.
- Il n'est pas indispensable de parler plusieurs langues pour vivre aujourd'hui.
- Dans 50 ans, les villes ne seront plus vivables.
- La télévision tue le cinéma.

### A2 Oral 2

*Décrivez ce document. Dites ce qu'il vous inspire.*

## Écrit

### A2 Écrit 1

**1.** *Lisez ces différents points de vue sur un court métrage de Mathieu Kassowitz « Fierrot le pou ».*

1. Ce film est étonnant d'émotion. Le face à face entre un jeune adolescent blanc et une jeune fille noire, chacun faisant face à un panier de basket. Sans paroles, ce court métrage est rythmé par le bruit des ballons qui rebondissent. Regards échangés, arrêt sur les visages, la tendresse qui naît entre les deux personnages m'a laissé sans voix.
2. Je n'aime pas ce film, il est trop angoissant, le son est obsédant.
3. J'ai été séduit par la métaphore, le jeune blanc qui veut devenir noir et jouer au basket comme un grand champion. Il y a l'inquiétude de l'adolescence, la fascination de l'autre, différent.

4. Kassowitz utilise de manière facile mouvements de caméra et bande sonore. Court métrage quelconque.
5. C'est un film résolument optimiste, au milieu de la difficulté de vivre des jeunes actuellement, message d'espoir dans la complicité qui s'installe entre les deux personnages. J'ai été touché par la construction de ce petit film de 10 minutes, par la rapidité des plans, les arrêts, par le rythme en somme que le réalisateur a su donner.

**2.** *Pour chaque extrait, répondez aux questions :*

**1.** Quel est l'adjectif qui caractérise chaque texte ?
- ❏ Facile
- ❏ Angoissant
- ❏ Intéressant
- ❏ Séducteur
- ❏ Obsédant
- ❏ Optimiste
- ❏ Touchant
- ❏ Quelconque
- ❏ Bien fait
- ❏ Rythmé

**2.** Qu'est-ce que l'auteur du texte 5 a le plus apprécié ?
Qu'est-ce que l'auteur du texte 1 a le plus apprécié ?
Pourquoi l'appréciation 4 reste-t-elle négative ?

**3.** *Attribuez à chacun des cinq extraits les opinions suivantes :*

- Ce film est sans intérêt.
- Je n'ai pas supporté la bande sonore du film.
- C'est un excellent petit film qui montre que malgré les difficultés, l'espérance existe.
- J'ai été impressionnée par la tendresse qui existe entre les 2 personnages.
- Ce qui m'a plu dans ce film, c'est la façon dont il montre la fascination du jeune blanc pour le monde des noirs.

### A2 Écrit 2

*Commentez ce tableau et dites ce qui vous fait le plus peur.*

**Parmi ces menaces qui existent aujourd'hui, quelles sont celles qui vous font le plus peur ?**

| (en %) | Étrangers | Français d'origine étrangère | Français des DOM-TOM | Ensemble des Français |
|---|---|---|---|---|
| le chômage | 58 | 57 | 65 | 74 |
| le racisme | 56 | 61 | 56 | 27 |
| le sida | 53 | 61 | 63 | 50 |
| la pauvreté, l'exclusion | 53 | 53 | 69 | 53 |
| la drogue | 40 | 41 | 33 | 40 |
| l'insécurité | 31 | 32 | 34 | 31 |
| l'intégrisme religieux | 28 | 27 | 33 | 25 |
| la pollution | 23 | 17 | 24 | 28 |
| ne se prononcent pas | 2 | 1 | - | - |

## 30. Opinions positives/négatives

*Évaluez les jugements suivants :*

| | très positif | positif | négatif | très négatif |
|---|---|---|---|---|
| **1.** Je n'aime pas tellement les bruns. | | | | |
| **2.** C'est un film intéressant, mais sans plus. | | | | |
| **3.** Tu sais, Georges, il n'est pas aussi sympa que tu crois. | | | | |
| **4.** Comme voiture, on ne peut pas faire mieux. | | | | |
| **5.** Alors, vraiment, ça, c'est du cinéma ! | | | | |
| **6.** Ce type, je ne l'aime pas vraiment ; je me méfie de lui. | | | | |
| **7.** Jean-Pierre ? Je n'ai rien contre lui. | | | | |
| **8.** Ce livre ? Tu peux le lire si tu veux, mais ce n'est pas vraiment intéressant. | | | | |
| **9.** Qu'est-ce qu'il est gentil, Rémi ! | | | | |
| **10.** Oh ! Marcel, il est génial ! | | | | |

## 31. Opinions positives/négatives : bon/mauvais

*Classez les appréciations de la plus négative à la plus positive :*

1. C'est excellent.
2. Beurk…
3. C'est délicieux.
4. Ce n'est pas bon du tout.
5. C'est très bon.
6. Ce n'est pas très bon.
7. C'est immangeable.
8. C'est super bon.
9. C'est horrible.
10. Ce n'est pas mauvais.
11. C'est franchement mauvais.
12. C'est exquis.

## 32. Grand/petit :

*Classez les appréciations du plus petit au plus grand :*

1. C'est immense.
2. C'est tout petit.
3. C'est minuscule.
4. Ce n'est pas très grand.
5. C'est très très grand.
6. Ce n'est pas grand.
7. C'est plutôt petit.
8. C'est assez grand.
9. C'est grand.
10. C'est vraiment petit.

## 33. Opinions positives/négatives : beau/laid

*Classez les appréciations de la plus négative à la plus positive :*

1. Il est moche (familier).
2. Il est très laid.
3. Elle est mignonne.
4. Elle est très jolie.
5. Il est pas mal.
6. Il n'est pas très beau.
7. Il est plutôt mignon.
8. Il est super beau (familier).
9. Il est hyper moche (familier).
10. Elle n'est pas très jolie.

## 34. Expression de l'opinion

*Trouvez l'opinion contraire :*

1. Madame Dupuis est d'une honnêteté insoupçonnable.
   - ❏ Je ne lui confierais pas mon portefeuille.
   - ❏ J'admire son intégrité.
   - ❏ C'est une personne de toute confiance.

2. Il est très irascible.
   - ❏ Il se fâche pour un rien.
   - ❏ Il est doux comme un agneau.
   - ❏ Il a mauvais caractère.

3. Patrick est insupportable.
   - ❏ Patrick est adorable.
   - ❏ Il est très pénible.
   - ❏ Patrick est détestable.

## 35. Opinions positives/négatives

*Dites si les opinions exprimées sont positives ou négatives :*

| | positif | négatif |
|---|---|---|
| **1.** Pierre c'est un garçon charmant, toujours discret, attentionné... | | |
| **2.** Roger, il n'a pas inventé l'eau chaude. | | |
| **3.** C'est un grossier personnage. On ne lui a jamais appris la politesse. | | |
| **4.** Il a été très clair, très précis et en plus plein d'humour. Cette conférence était passionnante… | | |
| **5.** Elle est très compétente. C'est très agréable de travailler avec elle. Toujours patiente, souriante et, en même temps, très efficace. | | |
| **6.** C'est une plaisanterie de très mauvais goût, ce n'est vraiment pas très intelligent de votre part. | | |
| **7.** Il est très drôle, avec lui on ne s'ennuie pas. | | |
| **8.** C'est un drôle de garçon, il a toujours des idées bizarres, je n'ai pas très confiance en lui. | | |
| **9.** Je n'ai rien compris, c'était flou, imprécis, ça manquait de clarté et de logique. | | |
| **10.** Il est sectaire, il pense qu'il a toujours raison, et si vous n'êtes pas d'accord avec lui, il se met en colère. | | |

## 36. Lexique du jugement des objets

*Complétez en choisissant la bonne réponse :*

**1.** Un copieur très ..........
Compact, .........., .......... (8 kg), ce copieur ne nécessite aucun entretien.
Existe en 2 versions, feuille à feuille (5 300 F) ou multicopie programmable (6 500 F).
En vente dans toutes les grandes surfaces et magasins spécialisés.
❑ élégant   ❑ performant ❑ léger
❑ lourd   ❑ portable

**2.** Étui mains libres
.........., cet étui à lunettes s'accroche à la ceinture et laisse les mains libres. 4 coloris. 120 F.
❑ Astucieux  ❑ Complexe  ❑ Performant

**3.** Chantons sous la pluie
Destiné à la mesure des précipitations de pluie, le pluviomètre est un appareil ..........
Très .........., son support en forme de lyre se fiche dans le sol. 30 F.
❑ décoratif  ❑ complexe  ❑ simple  ❑ laid

**4.** Découvrez la .......... et la .......... sport du Gel-douche Splatch pour homme.
❑ fraîcheur ❑ douceur   ❑ minceur
❑ performance

**5.** Très .......... malgré sa puissance, .......... et maniable, avec l'aspirateur Ouragan, faire le ménage devient un ..........
❑ bruyant   ❑ silencieux ❑ léger
❑ lourd   ❑ plaisir   ❑ travail

## 37. Vocabulaire de l'opinion

*Dans chacune des phrases suivantes, l'expression en caractères gras peut être remplacée par deux des expressions proposées. La troisième signifie exactement le contraire.*

**1.** C'est un garçon très **compétent**. Il a installé mon programme en deux minutes.
❑ C'est un génie de l'informatique.
❑ C'est un professionnel.
❑ Il est vraiment nul.

**2.** C'est une fille vraiment **désagréable**.
❑ Elle est antipathique.
❑ Quelle charmante jeune personne !
❑ Elle est sympathique comme une porte de prison !

**3.** Cette fille est d'une **élégance !**
❑ Elle a beaucoup de classe.
❑ Elle est très chic.
❑ Elle s'habille avec mauvais goût.

**4.** J'aime beaucoup travailler avec Paul. Il est très **créatif**.
❑ C'est un garçon très inventif.
❑ Il manque d'idées.
❑ C'est quelqu'un qui fait toujours preuve d'imagination.

**5.** Il est très **marrant**, ton copain !
❑ Il est gai comme un pinson.
❑ Qu'est-ce qu'il est ennuyeux !
❑ Comme il est amusant ton copain !

## 38. Différentes façons de dire à quelqu'un de faire quelque chose

*Dites ce que signifie chacune des phrases suivantes :*

1. À ce rythme, on est encore là demain !
2. Tu dors ou quoi ?
3. Tu en as encore pour longtemps ?
4. On ne fait pas la course.
5. On a le temps.
6. Oh ! Il est déjà 7 heures.
7. Il n'y a pas le feu !
8. Tu ne crois pas qu'on va arriver en retard ?
9. Je n'en peux plus.
10. C'est pour aujourd'hui ou pour demain ?
11. Vas-y molo !
12. Je te rappelle que notre train est à 11 h moins dix.

| | plus vite | moins vite |
|---|---|---|
| 1 | | |
| 2 | | |
| 3 | | |
| 4 | | |
| 5 | | |
| 6 | | |
| 7 | | |
| 8 | | |
| 9 | | |
| 10 | | |
| 11 | | |
| 12 | | |

## 39. Dire à quelqu'un de faire quelque chose (différentes valeurs du futur)

*Dites quelle est l'intention de communication qui a été exprimée :*

1. J'espère que vous serez à l'heure, pour une fois.
   ❑ reproche  ❑ invitation  ❑ encouragement
2. Vous prendrez bien un verre ?
   ❑ ordre  ❑ doute  ❑ invitation
3. Vous n'y arriverez jamais !
   ❑ encouragement  ❑ doute  ❑ refus
4. 1998 sera l'année de la relance économique.
   ❑ prévision  ❑ doute  ❑ suggestion
5. Tu le regretteras !
   ❑ doute  ❑ avertissement  ❑ suggestion
6. Vas-y. Tu verras bien !
   ❑ ordre  ❑ prévision  ❑ encouragement
7. Je ne le répéterai pas.
   ❑ reproche  ❑ avertissement  ❑ refus
8. Vous fermerez la porte en partant.
   ❑ ordre  ❑ prévision  ❑ avertissement
9. Vous me ferez bien une petite réduction ?
   ❑ suggestion  ❑ ordre  ❑ menace
10. Vous y arriverez, j'en suis sûr.
    ❑ doute  ❑ ordre  ❑ encouragement
11. Mademoiselle, vous me taperez cette lettre en trois exemplaires.
    ❑ refus  ❑ invitation  ❑ ordre
12. Au premier retard, j'en parlerai au directeur.
    ❑ menace  ❑ refus  ❑ invitation
13. Allez, reste ! Tu prendras le train de dix-huit heures cinq !
    ❑ ordre  ❑ invitation  ❑ menace
14. Vous voudrez bien remplir cette demande en trois exemplaires.
    ❑ reproche  ❑ refus  ❑ ordre

## 40. Différentes façons de dire à quelqu'un de faire quelque chose

*Dites ce que signifie chacune des phrases suivantes :*

1. J'ai un petit creux !
2. J'ai soif !
3. J'ai une faim de loup !
4. Tu n'as rien de frais dans ton frigo ?
5. J'ai l'estomac dans les talons.
6. On se met à table ?
7. Tu n'as pas quelque chose à grignoter ?
8. Tu m'offres un pot ?
9. On se fait un petit casse-croûte ?
10. Je voudrais quelque chose qui désaltère.
11. Je crève de chaud !
12. Tu m'offres l'apéro ?

| Donnez-moi à manger | Donnez-moi à boire |
|---|---|
| | |
| | |
| | |
| | |
| | |
| | |
| | |
| | |
| | |
| | |
| | |
| | |

## 41. Le futur antérieur

*Transformez les phrases en utilisant le futur et le futur antérieur sur le modèle suivant :*

Vous terminez ce rapport et ensuite vous pouvez partir !

→ Vous partirez quand vous aurez terminé ce rapport !

1. Je finis mes études et après nous nous marions.
2. Dès qu'il sort de l'hôpital, il reprend l'entraînement.
3. Je signe le contrat et ensuite je passe à votre bureau.
4. Il termine son repas et ensuite il vous reçoit.
5. Il répond à mes questions et je pars !
6. Vous remplissez cette fiche et je vous donne l'autorisation d'entrer.
7. Il prend une décision et il m'appelle.
8. Je trouve du travail et je cherche un appartement.
9. Il termine son roman et il prend quelques semaines de vacances.
10. Vous terminez vos bavardages et nous commençons la réunion.

## 42. « Après » + infinitif passé

*Reformulez sur le modèle suivant :*

J'ai séjourné plusieurs années au Honduras, puis je me suis installé au Mexique.

→ Je me suis installé au Mexique après avoir séjourné plusieurs années au Honduras.

ou :

→ Après avoir séjourné plusieurs années au Honduras, je me suis installé au Mexique.

1. J'ai exercé de nombreux petits boulots. Et puis j'ai créé une entreprise de dépannage en tous genres.
2. Il a longtemps hésité sur sa carrière. Il s'est finalement consacré à la musique.
3. Elle s'est trompée plusieurs fois. Elle a enfin rencontré l'homme de sa vie.
4. Le véhicule est sorti de la route et a fait plusieurs tonneaux.
5. Le premier ministre a rencontré le Président des États-Unis. Il s'est ensuite rendu au Canada.
6. Le Président de la République assistera au défilé du 14 Juillet et donnera une conférence de presse dans les jardins de l'Élysée.
7. Il a travaillé toute sa vie à la SNCF. Il prend aujourd'hui une retraite bien méritée.
8. Vous avez d'abord fait une belle carrière comme acteur. Puis vous avez écrit plusieurs romans à succès.

## 43. Indicateurs de chronologie

*Complétez le tableau en indiquant les actions réalisées ou à réaliser dans l'ordre chronologique.*

1. Ce soir, nous irons dîner chez Isabelle mais, avant, on ira prendre l'apéritif au centre-ville. On ne rentrera pas trop tard, avant minuit, parce que, demain matin, je dois me lever tôt.
2. La semaine prochaine, je vais à Rome. Demain, je serai à Paris et mercredi à Genève.
3. D'abord, j'ai hésité à poser ma candidature. Ensuite, j'ai eu un entretien avec le P.D.G. et finalement je suis très content d'avoir accepté ce poste.
4. Épluchez les oignons, puis faites-les griller et ajoutez la viande.
5. Demain, j'ai maths à 8 h 30. Après, j'ai anglais et, pour finir, gymnastique.
6. Va d'abord à la boulangerie. Ensuite, tu vas à la boucherie : c'est tout près. Mais avant, en passant, prends le journal.
7. Avant de se marier, il sortait beaucoup. Maintenant on ne le voit plus.
8. Avant d'acheter sa voiture, il circulait à moby-lette. Et avant, il allait à pied.

|   | Action 1 | Action 2 | Action 3 |
|---|----------|----------|----------|
| 1 |          |          |          |
| 2 |          |          |          |
| 3 |          |          |          |
| 4 |          |          |          |
| 5 |          |          |          |
| 6 |          |          |          |
| 7 |          |          |          |
| 8 |          |          |          |

## 44. De A à Z. Place et sens des adjectifs

*Mettez l'adjectif à la place qui convient :*

**Affreux**
1. Ici, il fait un .......... temps .......... Nous n'avons pas vu le soleil depuis une semaine.
2. Il a été victime d'une .......... méprise .......... On l'a pris pour un malfaiteur.

**Ancien**
1. Si tu achètes une .......... maison .........., tu as intérêt à être bricoleur.
2. Je suis très ami avec celui qui a acheté mon .......... maison ..........
3. Il ne va jamais recevoir ma lettre, je l'ai envoyée à son .......... adresse ..........
4. J'ai le plaisir de recevoir à 7/7 l'.......... ministre .......... des Affaires étrangères, monsieur François Jacques.

**5.** J'ai une passion pour toutes les ......... langues ........., en particulier pour le grec.

**6.** Je suis antiquaire. J'achète des ......... meubles .........

**7.** Ma fille va passer ses vacances chez mon ......... mari .........

## Bas

**1.** Il a adopté le ......... profil .........

**2.** Il a accompli sa ......... besogne .........

**3.** Nous allons manger sur la ......... table .........

**4.** C'est une ......... maison ......... à l'entrée du village.

## Brave

**1.** Heureusement, j'ai rencontré une .......... femme ......... qui m'a indiqué le chemin.

**2.** Je félicite les ......... soldats du feu ......... qui ont fait preuve d'un immense courage pour éteindre cet incendie.

**3.** C'est un ......... homme ......... Il n'a pas hésité à sauter du 3e étage.

## Bref

**1.** Pendant un ......... instant ........... j'ai cru qu'il se moquait de moi.

**2.** Les papillons ont la ......... vie .........

**3.** Après de ......... éclaircies ........., le temps retournera à la pluie.

**4.** Il a parlé d'un ......... ton .........

## Brillant

**1.** Quelle ......... idée ......... !

**2.** C'est un ......... garçon ......... Il réussira.

**3.** J'ai peint toute la maison d'une ......... couleur .........

**4.** Dans le ciel, j'ai aperçu une ......... lumière .........

**5.** Au terme d'une ......... carrière ......... dans l'administration, il vient d'être nommé secrétaire d'état au Ministère de l'Agriculture.

## Brusque

**1.** Après de ......... orages ......... dans la moitié sud du pays, le soleil reviendra de façon durable.

**2.** Il a fait un ......... mouvement ......... et s'est retourné vers moi.

**3.** Je n'aime pas ses ......... gestes ........., ni ses ......... accès de colère ..............

## Brutal

**1.** La Bourse de Paris a connu un ....... accès ......... de folie pendant lequel tous les cours se sont effondrés.

**2.** C'est un ....... homme ......... Il ne pense qu'à se battre.

## Certain

**1.** Une marée noire, c'est la ......... disparition ......... de milliers d'oiseaux.

**2.** Il m'a parlé avec une ......... franchise ......... des problèmes que connaissait son entreprise.

## Cher

**1.** Mes ......... amis ........., je dois malheureusement vous quitter !

**2.** Halte à la ......... vie ......... !

**3.** Je vais revoir mon ......... pays .........

**4.** C'est triste de perdre un ......... être .........

## Chic

**1.** C'est un ........ type .........

**2.** Elle porte des ......... vêtements .........

## Classique

**1.** Il ne s'agit là que d'un ......... fait-divers .........

**2.** Je n'écoute que de la ......... musique .........

## Complet

**1.** Il m'a écouté avec une ......... indifférence .........

**2.** Le spectacle s'est joué devant moins de cinquante spectateurs. C'était un ......... échec .........

**3.** Cela fait une semaine que je n'ai pas fait un ......... repas ......... J'ai une de ces faims !

**4.** Il ne mange que du ......... riz ......... et de la salade.

## Court

**1.** Les travaux recommenceront après une ......... pause ......... de 20 minutes.

**2.** Ça te va très bien les ......... cheveux .........

**3.** Il l'a emporté d'une ......... tête .........

## Curieux/curieuse

**1.** C'est une ......... fille ........., elle veut tout savoir.

**2.** Grâce à une ......... coïncidence ......... nous nous sommes retrouvés tous les deux à la même heure, au même endroit. Le monde est petit, parfois.

**3.** Il a une ......... façon ......... de parler. On dirait un anglais.

## Différent

**1.** Je connais une ......... version ......... de cette histoire.

**2.** Il a évoqué les ......... manières ......... de gagner de l'argent.

**3.** Je rêve d'une ......... vie ..........., faite de hasards et de joie.

## Dur

**1.** Je viens de terminer une ......... journée .........

**2.** C'est un ......... homme ......... et cruel.

**3.** Vous voulez un ......... œuf ......... ou un œuf à la coque ?

## Entier

**1.** Il m'a donné ......... satisfaction .........

**2.** Je suis resté une ........ semaine ........ sans dormir.

**3.** Il a mangé un ......... poulet ......... à lui tout seul.

**Éternel**

**1.** Sur sa tombe, il est écrit : « ......... regrets ......... »

**2.** Il nous a répété ses ......... conseils ......... de prudence.

**3.** Toujours aussi jeune ! Il vit un ......... printemps .........

**4.** Il a franchi l'Himalaya et ses ......... neiges .........

**Étroit**

**1.** Il lui reste une ......... marge ......... de manœuvre.

**2.** Il passa avec difficulté par la ......... porte ......... .

**3.** C'est un charmant village fait d' ......... ruelles ......... et de places ombragées.

**Faible**

**1.** On lui donne une ......... chance ......... de réussite.

**2.** La gourmandise, c'est mon ......... point .........

**3.** Il reste un ......... espoir ......... de guérison.

**Fameux/fameuse**

**1.** C'est Jean qui prépare le repas. C'est un ......... cordon bleu .........

**2.** C'est un ......... vin ........., exporté dans le monde entier.

**3.** J'ai visité les ......... terrasses ......... de Baalbeck.

**Faux/fausse**

**1.** Il voyage sous un ......... nom .........

**2.** Il a joué l'*Adagio* d'Albinoni sans une ......... note .........

**3.** C'est peut-être une ......... impression ........., mais je crois qu'il me ment.

**4.** Il a été arrêté en possession d'un ......... passeport ......... au nom de Yvan Dubois.

**Fier/fière**

**1.** Je lui dois une ......... chandelle .........

**2.** Il lui lança un ......... regard ......... et quitta la salle.

**3.** Il m'a rendu un ......... service .........

**Fin**

**1.** Méfie-toi d'elle, c'est une ......... mouche .........

**2.** Il nous servit des ......... vins ......... et du champagne.

**3.** J'ai perdu ma ......... taille .........

**Formidable**

**1.** J'ai passé une ......... soirée ......... ! Au revoir ! À bientôt !

**2.** Ce film a connu un ......... succès ......... en Europe et aux États-Unis.

**3.** Tu devrais le rencontrer, c'est un ......... type ......... !

**Fort**

**1.** Il m'a fait payer le ......... prix ......... Je n'ai plus un sou !

**2.** On assiste actuellement à une ......... hausse ......... du prix du baril de pétrole.

**3.** Je vais le recoller à la ......... colle .........

**4.** Il a de ......... chances ......... d'obtenir ce poste.

**Fou/folle**

**1.** Son ......... regard ......... me fait froid dans le dos.

**2.** J'ai une ......... envie ......... de rentrer à la maison.

**3.** Il m'est venu une ......... idée ......... Si nous partions en vacances aujourd'hui même ?

**4.** Cela coûte un ......... prix ......... ! Tu vas te ruiner !

**5.** Je me rappellerai à jamais cette ......... journée ....... !

**Fragile**

**1.** Malgré son ......... apparence ........., elle obtenait toujours ce qu'elle voulait.

**2.** C'est un ......... tissu ......... dont il faut prendre le plus grand soin.

**3.** Il a une ......... santé ......... Il faut le surveiller.

**Franc/franche**

**1.** Ce livre a remporté un ......... succès .........

**2.** J'aime les ......... réponses .........

**Furieux**

**1.** J'ai une ......... envie ......... de lui dire ce que je pense de lui.

**2.** Attention ! Méfiez-vous ! C'est un ......... fou ......... !

**Futur**

**1.** Je vous présente mon ......... mari ......... !

**2.** La situation devrait s'améliorer dans les ......... années .........

**3.** Sauvegarder l'environnement, c'est penser aux ......... générations .........

**Généreux**

**1.** C'est une ......... fille ......... Elle a le cœur sur la main.

**2.** Il m'a donné un ......... pourboire .........

**3.** Cet ensemble met en valeur ses ......... formes .........

**Grave**

**1.** Après les ......... incidents ......... qui ont éclaté entre les forces de l'ordre et les manifestants, on déplore de nombreux blessés de part et d'autre.

**2.** Il a pris un ......... air ......... pour nous annoncer la nouvelle.

**Gros**

**1.** J'ai un ......... problème ......... d'argent.

**2.** J'ai fait un ......... gâteau .........

**Grossier**

**1.** Il a fait une .......... erreur .......... d'appréciation.

**2.** C'est un .......... personnage ..........

**3.** Il a prononcé des .......... mots ..........

**Haut**

**1.** Je n'ai pas une .......... estime .......... de lui.

**2.** Nous quitterons le port à .......... marée ..........

**Heureux**

**1.** Par un .......... hasard .........., ce jour-là, j'étais resté à la maison.

**2.** Depuis qu'il s'est marié, c'est un .......... homme ..........

**3.** Je vous souhaite un .......... anniversaire ..........

**Honnête/malhonnête**

**1.** Malgré un ........... salaire .............., il n'a jamais un sou.

**2.** C'est un .......... homme ........... Vous pouvez lui faire confiance.

**3.** C'est un ........... garçon ............. Il m'a escroqué de 500 francs.

**Intime**

**1.** Il m'a fait part de son .......... conviction .......... : Le juge est certain de son innocence !

**2.** C'est un .......... ami .......... On se connaît depuis l'enfance.

**Jeune**

**1.** C'est un .......... homme .......... Il a l'avenir devant lui.

**2.** Il y a une .......... fille .......... qui veut te voir.

**3.** C'est un .......... pays .......... dont la moyenne d'âge est de 35 ans.

**4.** Excusez-moi, .......... homme .......... ! Vous pourriez m'indiquer où se trouve la poste ?

**Joyeux**

**1.** .......... anniversaire .......... Maman !

**2.** J'ai la nostalgie de mes .......... années .......... d'étudiant.

**3.** Il est arrivé avec un .......... sourire .......... !

**Juste**

**1.** Il a trouvé le .......... ton .......... pour lui parler.

**2.** Je l'ai payé à son .......... prix ..........

**3.** Tu t'es trompé, ce n'est pas le .......... compte ..........

**Large**

**1.** Il a remporté les élections à une .......... majorité ..........

**2.** La mode est aux .......... pantalons ..........

**Léger/lourd**

**1.** Je ne me sens pas bien. J'ai la .......... tête ..........

**2.** Il aborde le dernier virage avec une .......... avance .......... sur les autres concurrents.

**3.** Il est trompettiste dans un orchestre de .......... musique ..........

**4.** Il est chauffeur de .......... poids ..........

**5.** Elle était vêtue d'une .......... robe .......... et d'un chapeau à fleurs.

**6.** C'est une .......... femme .......... et frivole.

**7.** Tu as eu la .......... main .........., c'est trop salé.

**8.** Même les .......... cigarettes .......... sont dangereuses pour la santé.

**Libre**

**1.** J'ai attendu une heure avant de trouver un .......... taxi ..........

**2.** C'est un fervent partisan de la .......... entreprise ..........

**3.** Dès que j'aurai un peu de .......... temps .........., je repeins la maison.

**Lointain**

**1.** Il a une .......... ressemblance .......... avec Pierre.

**2.** Il vient d'un .......... pays ..........

**3.** On entendait le ....... bruit ...... de l'orage.

**Long**

**1.** J'ai une .......... habitude .......... de ce genre de situation.

**2.** J'ai une bonne bibliothèque pour occuper mes .......... nuits d'hiver ..........

**3.** Méfiez-vous de lui, il a les .......... dents ..........

**4.** Je reviens après une .......... absence ..........

**5.** Les .......... cheveux .........., ce n'est plus à la mode.

**Maigre/gras**

**1.** Demain c'est dimanche. Je vais faire la .......... matinée ..........

**2.** Il a fait beaucoup d'efforts pour de .......... résultats ..........

**3.** Il avait un .......... visage .........., marqué par la faim et les privations.

**4.** Pour maigrir, évitez les .......... matières ..........

**5.** C'est une région désertique, recouverte par endroits d'une .......... végétation ..........

**6.** À chaque plaisanterie douteuse, il éclatait d'un .......... rire ..........

**Malheureux/heureux**

**1.** Par un .......... concours .......... de circonstances, je me suis trouvé là au moment de l'explosion.

**2.** Ils ont mené une .......... vie .........., sans soucis d'argent, entourés de l'affection de leurs enfants.

**3.** Les .......... victimes .......... de l'accident ont été transportées à l'hôpital dans un état grave.

**4.** C'est un .......... homme .......... depuis la mort de sa femme.

**Malin**

**1.** Il éprouve un .......... plaisir .......... à se moquer de moi.

**2.** C'est un ........ enfant ........ Il est très débrouillard.

## Méchant

1. Attention ......... chien ......... !
2. Il est au lit à la suite d'une ......... grippe ......... .
3. Il est très gentil malgré son ......... air ......... .

## Mince/gros

1. Il a risqué le tout pour le tout malgré ses ......... chances ......... de réussite et, à la surprise générale, il l'a emporté au cours du 3e set.
2. C'est une ......... femme ......... et élégante.
3. Le pays a connu de ......... difficultés ......... économiques, ce qui explique le taux de chômage élevé.
4. Ce n'est pas une ......... affaire ......... que d'élever 8 enfants !
5. L'île est reliée à la terre par une ......... bande ......... de sable recouverte par la mer à marée haute.

## Mûr

1. Il est tombé comme un ......... fruit ......... .
2. Après ......... réflexion ........., j'ai pris une importante décision.
3. C'est un ......... homme ......... proche de la cinquantaine.

## Net

1. Le temps connaîtra une ......... amélioration ......... à partir de dimanche.
2. Il a l'air gêné. Il n'a pas la ......... conscience ......... .
3. Il y a une ......... différence ......... entre ton analyse de la situation et la mienne.

## Nouveau/nouvelle

1. On s'attend à de ......... tensions ......... sociales.
2. Il a une ......... voiture ......... .
3. Le ......... beaujolais ......... est arrivé.
4. Il a tenté une ......... fois ......... sans succès de battre le record du monde de vitesse.
5. Ses ......... idées ......... ont séduit une large partie de l'électorat.

## Pâle

1. C'est un ......... reflet ......... de l'original.
2. Il était vêtu d'un costume ......... bleu ......... .

## Parfait

1. Il l'a regardée avec une ......... indifférence ......... .
2. C'est un ......... imbécile ......... .
3. Il a accompli un ......... travail ........., jusque dans les moindres détails

## Pauvre/riche

1. Le ......... garçon ......... ! Il me fait pitié !
2. Il faut aider les ......... pays ......... .
3. Quelle ......... idée ......... de prendre quelques jours de vacances !

## Précieux

1. Je vous remercie pour votre ......... collaboration ......... .

2. On lui a volé des ......... pierres ......... .
3. Il utilise un ......... langage ........., d'une autre époque.

## Prochain

1. J'aurai fini la ......... semaine ......... .
2. La ......... éclipse ......... de lune aura lieu en 1998.
3. Son ......... livre ......... aura pour titre « Le bruit du silence ».
4. La ......... fois ........., préviens-moi !

## Profond

1. Il éprouve une ......... répugnance ......... à accomplir cette sale besogne.
2. Il naviguait dans les ......... eaux ......... du fleuve.

## Pur

1. Visitez la Franche-Comté et profitez de son ......... air ......... !
2. Nous nous sommes rencontrés par un ......... hasard ......... .

## Rare

1. C'est un ......... timbre ......... .
2. Le temps de demain sera marqué par de ......... apparitions ......... du soleil.

## Rude

1. C'est une ......... journée ......... qui nous attend.
2. C'est un ......... homme ........., mais au fond, il est très gentil.

## Sale

1. Va te laver, tu as les ......... mains ......... !
2. Quel ......... temps ......... ! La pluie, toujours la pluie !
3. Il m'est arrivé une ......... histoire ......... .

## Sale/propre

1. C'est un ......... type ......... ! Je ne peux pas le supporter.
2. Je n'en croyais pas mes ......... oreilles ......... .
3. Si vous voulez prendre une douche, j'ai mis des ......... serviettes ......... dans la salle de bains.
4. Il a été trompé par son ......... fils ......... !
5. Quelle ......... histoire ......... !
6. Donne-moi les ......... serviettes ........., je vais les laver.
7. Mets des ......... chaussettes ......... pour aller à l'école !
8. Quel ......... temps ......... , on se croirait en hiver !
9. Il est au lit à cause d'une ......... grippe ......... .
10. Il s'est pris à son ......... jeu ......... .

## Sérieux

1. À louer chambre meublée à ......... jeune fille ......... .
2. Il a de ......... chances ......... de gagner.

**3.** C'est un ......... garçon ........., tu peux avoir confiance en lui.

**4.** Notre entreprise connaît de ......... problèmes ......... de communication.

### Seul

**1.** C'est un ......... homme ........., il ne voit personne.

**2.** La ......... solution ........., c'est de travailler.

**3.** Il n'a pas prononcé un ......... mot ......... de la soirée.

**4.** Il a une ......... idée ......... : gagner le match.

### Sévère

**1.** Son père est un ......... homme .........

**2.** Il a formulé de ......... critiques ......... sur la politique du gouvernement.

### Simple

**1.** Il est resté un ......... homme ........., malgré sa fortune.

**2.** Je dois faire une ......... vérification ......... de votre installation électrique.

**3.** Vous voulez une ......... chambre ......... ou double ?

**4.** Pour un ......... problème ......... , il faut une ......... solution .........

### Sinistre

**1.** Ici, il fait un ......... temps ........., cela fait plusieurs jours qu'on n'a pas vu le soleil.

**2.** Il a eu la ......... idée ......... d'allumer une cigarette. Tout a explosé.

### Solide

**1.** Il a un ......... appétit ........., il a repris 3 fois du rôti.

**2.** C'est un ......... matériau ......... Il résiste très bien aux chocs.

**3.** Il a un ......... sens ......... des réalités.

### Sombre

**1.** C'est une ......... histoire ......... d'argent.

**2.** Je n'aime pas les ......... couleurs .........

### Sombre/clair

**1.** Ce matin, je n'ai pas les ......... idées .........

**2.** Il a été impliqué dans une ......... affaire ......... de corruption.

**3.** C'est une ......... pièce ........., elle manque de lumière.

**4.** Il est né pendant les ......... années ......... de la guerre.

**5.** Je veux une ......... explication .........

**6.** Il a fait de ......... prédictions ......... sur l'avenir de l'entreprise.

**7.** C'est une ......... brute ......... !

**8.** Je vais mettre un ......... costume ........., le jaune ou peut-être le rose.

### Subtil

**1.** C'est une ......... fille ........., d'une grande intelligence.

**2.** « Fragrance », un ......... parfum ......... pour les femmes de goût.

**3.** Il y avait une ......... odeur ......... de terre mouillée.

### Tendre

**1.** C'est une ......... viande ......... qu'il ne faut pas trop cuire.

**2.** C'est une ......... histoire ......... et romantique.

**3.** Je vous présente Marie, ma ......... épouse .........

### Unique

**1.** Vous avez droit à un ......... essai .........

**2.** 2 000 francs ! C'est une ......... occasion .........

**3.** Claude, il a été l' ......... amour ......... de ma vie.

**4.** C'est l'......... épicerie ......... ouverte le dimanche.

### Vague

**1.** C'est un ......... cousin .........

**2.** Il a un ......... projet ......... de voyage en Amérique du Sud.

**3.** Derrière chez moi, il y avait un ......... terrain .........

**4.** J'ai une ......... impression ......... qu'il se moque de moi.

### Vain

Après une ......... tentative ................... de conciliation, la réunion a été interrompue.

### Véritable

**1.** Cette opération a été pour moi une ......... épreuve .........

**2.** C'est une ......... catastrophe .........

**3.** Je voudrais savoir si ce bijou est en ......... or .........

### Vrai/faux

**1.** J'ai une ......... passion ......... pour le théâtre.

**2.** Attention aux ......... billets ......... de 500 francs !

**3.** Georges ? C'est un ......... diplomate ......... . Il devrait travailler dans une ambassade.

**4.** Le dentiste lui a mis deux ,......... dents ......... .

### Vif/vive

**1.** En hiver, il fait un ......... froid ......... sur tout le plateau.

**2.** Je vous exprime ma ......... reconnaissance ......... pour tous les services que vous m'avez rendus.

**3.** Il a été salué par de ......... applaudissements .........

## OBJECTIFS

**Savoir-faire linguistiques :**
- Proposer
- Différentes façons d'accepter ou de refuser.
- Négocier
- Prendre une décision.
- Justifier une décision.

**Grammaire :**
- Le conditionnel
- « Si » + imparfait

**Écrit :**
- Rédiger une lettre de proposition.
- Accepter ou refuser par écrit.

**Civilisation :**
- Refus et consensus social.

**Littérature :**
- René Fallet

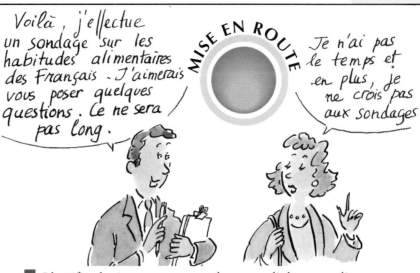

*Voilà, j'effectue un sondage sur les habitudes alimentaires des Français. J'aimerais vous poser quelques questions. Ce ne sera pas long.*

MISE EN ROUTE

*Je n'ai pas le temps et, en plus, je ne crois pas aux sondages*

■ *Identifiez les images correspondant aux dialogues et dites, pour chaque dialogue, si la proposition a été acceptée ou refusée :*

| dialogue | image | acceptation | refus |
|----------|-------|-------------|-------|
| 1 | | | |
| 2 | | | |
| 3 | | | |
| 4 | | | |
| 5 | | | |

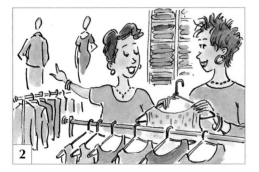

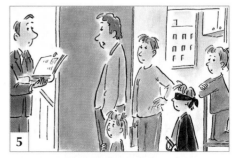

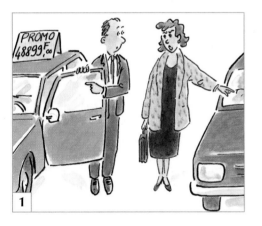

# Proposer, accepter, refuser

**COMPRÉHENSION**

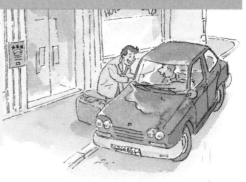

– Si vous voulez, je peux passer vous prendre à 8 heures, ici, à votre hôtel…
– C'est très gentil de votre part. Je vous attendrai dans le hall.

*Écoutez les dialogues. Identifiez pour chaque dialogue :*

■ **1.** *L'objet de la proposition.*

■ **2.** *L'expression utilisée pour proposer.*

| dialogue | objet de la proposition |
|----------|-------------------------|
| .......... | prendre un café |
| .......... | manger au restaurant |
| .......... | aller à Poitiers |
| .......... | manger du poisson |
| .......... | aller à Venise |
| .......... | rentrer |
| .......... | inviter des amis |
| .......... | aller manger au bord de l'eau |
| .......... | acheter un ordinateur |
| .......... | manger un steak |

| dialogue | expression utilisée |
|----------|---------------------|
| .......... | ça te plairait ? |
| .......... | ça te dirait ? |
| .......... | ça te ferait plaisir ? |
| .......... | ça t'intéresse ? |
| .......... | tu n'aurais pas envie ? |
| .......... | tu n'as pas envie ? |
| .......... | je peux |
| .......... | on pourrait |
| .......... | si tu veux |
| .......... | si on + imparfait |

**MISE EN FORME**

## POUR COMMUNIQUER : comment faire une proposition

### SCHÉMA POSSIBLE :

**1. S'informer avant de proposer :**
Tu as quelque chose de prévu ce week-end ?
Vous êtes libre jeudi soir ?

**2. Évoquer l'objet de la proposition :**
Il y a un petit restaurant antillais qui vient d'ouvrir…
J'organise une fête pour mon anniversaire…

**3. Proposer :**

**Avec le conditionnel**

| | | |
|---|---|---|
| Tu n'aurais pas envie de… ? | + infinitif | Tu n'aurais pas envie de faire du ski à Noël ? |
| | + nom | Tu n'aurais pas envie d'un week-end à la mer ? |
| On pourrait… | + infinitif | On pourrait sortir ce soir… |
| Qu'est-ce que tu dirais de… ? | + infinitif ou + nom | Qu'est-ce que tu dirais d'une partie d'échec ? |
| Ça te dirait de… ? | + infinitif ou + nom | Ça te dirait (de faire) une balade dans la forêt ? |
| Tu n'aimerais pas… ? | + infinitif ou + nom | Tu n'aimerais pas faire un petit tour en Italie ? |
| Ça te plairait de… ? | + infinitif ou + nom | Ça te plairait de rencontrer mes parents ? |
| Tu ne voudrais pas… ? | + infinitif ou + nom | Tu ne voudrais pas prendre un café ? |
| Tu ne voudrais pas que… ? | + subjonctif | Vous ne voudriez pas que je vienne avec vous ? |
| Ça te ferait plaisir… ? | + infinitif ou + nom | Ça te ferait plaisir un bon film ? |

**Directement**

| | | |
|---|---|---|
| Proposer | + de + infinitif | Je vous propose de commencer la réunion. |
| On peut / je peux… | + infinitif | Je peux vous faire visiter la ville. |
| Inviter | + infinitif ou + nom | Je t'invite à mon mariage. |
| Emmener | + lieu | Je vous emmène à votre hôtel ? |
| Tu veux que… | + subjonctif | Tu veux que je te présente à mes amis ? |

**Avec « si »**

| | |
|---|---|
| Si tu veux… je peux… | Si tu veux, je peux faire à manger. |
| Si on + imparfait | Si on prenait l'apéritif ? |

**COMPRÉHENSION**

– Écoute, je viens de signer un gros contrat pour des lunettes avec la Corée. Je sais que tu as vécu là-bas pendant quatre ans. Ça te dirait de m'accompagner ?

*Écoutez les dialogues et précisez pour chaque dialogue :*

■ **1.** *Si on s'est informé ou si on a fourni une information avant de proposer :*
*Tu as quelque chose de prévu ce week-end ?*
*Vous êtes libre jeudi soir ?*

■ **2.** *Si on a évoqué l'objet de la proposition :*
*Il y a un petit restaurant antillais qui vient d'ouvrir…*
*J'organise une fête pour mon anniversaire…*

■ **3.** *Quelle est la formule utilisée pour proposer : conditionnel, proposition directe, « si » + imparfait (voir fiche « pour communiquer » précédente) ?*

| dialogue | 1. Information donnée ou demandée avant de proposer | 2. Objet de la proposition | 3. Formule utilisée |
|---|---|---|---|
| | signature d'un contrat | voyage en Corée | ça te dirait de… ? |
| **1** | | | |
| **2** | | | |
| **3** | | | |
| **4** | | | |
| **5** | | | |

**À VOUS !**

■ **1.** *Écoutez les réponses à des propositions et imaginez la proposition qui a été faite.*

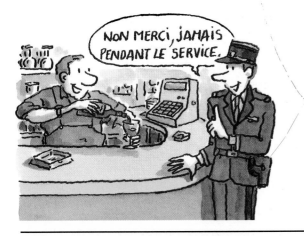

NON MERCI, JAMAIS PENDANT LE SERVICE.

■ **2.** *Formulez une proposition en fonction des problèmes évoqués :*

**1.** – Ça ne va pas aujourd'hui. Il pleut, j'ai mal à la tête. Il n'y a rien d'intéressant à la télé.

**2.** – Je cherche du travail.

**3.** – Je ne sais pas où aller en vacances cet été.

**4.** – Je n'ai pas eu le temps de faire les courses et le frigo est vide.

**5.** – Je ne sais pas faire un curriculum vitae.

**6.** – Zut ! j'ai oublié les clefs de ma voiture !

**1.** *Écoutez les dialogues et identifiez les images évoquées par chacun d'eux.*

**2.** *Utilisez chacune des cinq images suivantes pour faire la « une » d'un magazine (titre, sous-titre, légende, etc.) :*

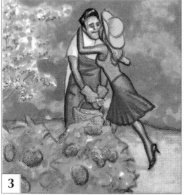

1

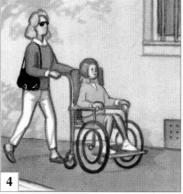

2

3

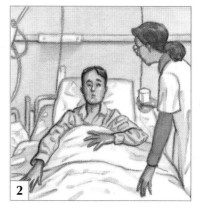

4

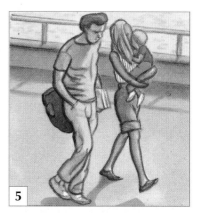

5

À VOUS !

*Utilisez chacune des images ci-contre pour faire « la une » d'un magazine. Faites des propositions pour trouver le titre du magazine et la légende de l'image :*

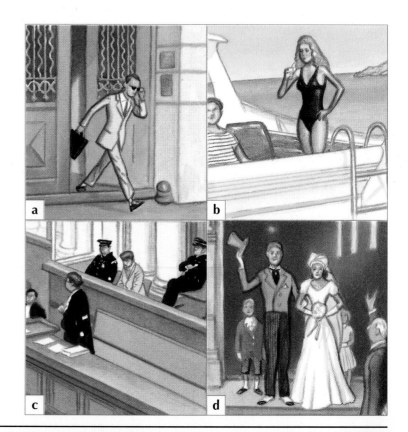

a

b

c

d

MISE EN FORME

## GRAMMAIRE : récapitulatif des emplois du conditionnel

**Conditionnel de politesse :**
Est-ce que vous pourriez m'aider ?
Je voudrais un aller-retour Paris-Lyon.

**Pour formuler une suggestion :**
On pourrait peut-être sortir ce soir ?

**Pour formuler une proposition :**
Ça te dirait de passer quelques jours en Italie ?

**Pour formuler un conseil :**
Vous devriez arrêter de fumer.

**Pour formuler un reproche :**
Tu pourrais faire attention !

**Pour formuler un ordre poli :**
Il faudrait que vous terminiez ce travail avant mercredi.

ENTRAÎNEMENT

les emplois
du conditionnel

### Exercice 45

*Dites si c'est une demande, une proposition ou autre chose que vous avez entendu :*

**1.** Tu pourrais être poli !
❑ proposition ❑ reproche ❑ suggestion

**2.** Vous n'auriez pas le journal d'aujourd'hui, s'il vous plaît ?
❑ proposition ❑ suggestion ❑ demande

**3.** Vous n'aimeriez pas faire un petit tour à la campagne ?
❑ proposition ❑ ordre poli ❑ demande

**4.** Ça te dirait de m'accompagner à La Baule lundi prochain ? J'ai un client à voir.
❑ demande ❑ proposition ❑ ordre poli

**5.** On pourrait y aller en train. Il y en a un qui part vers 10 heures.
❑ demande ❑ reproche ❑ suggestion

**6.** Vous pourriez m'accorder quelques instants ?
❑ demande ❑ ordre poli ❑ conseil

**7.** Vous pourriez peut-être essayer de lui téléphoner.
❑ conseil ❑ ordre poli ❑ demande

**8.** À mon avis, vous devriez lui envoyer une lettre d'excuse.
❑ demande ❑ conseil ❑ proposition

**9.** Tu pourrais me passer le café ?
❑ ordre poli ❑ demande ❑ suggestion

**10.** Il faudrait que tu ailles le voir le plus rapidement possible.
❑ ordre poli ❑ demande ❑ suggestion

ENTRAÎNEMENT

proposition
formes verbales

### Exercice 46

*Complétez les phrases suivantes :*

**1.** Si on ......... un peu. Je suis fatigué.
❑ s'arrêterait ❑ s'arrêtait ❑ s'arrêtera

**2.** Tu es libre ce soir ? On ......... dîner ensemble ?
❑ pouvait ❑ pourrait ❑ aura pu

**3.** Ça vous ......... de visiter la ville ? Si vous ..........,
je vous emmène.
❑ intéressait ❑ voudriez
❑ intéresserait ❑ voulez
❑ intéresseriez ❑ vouliez

**4.** Si tu veux, je t'......... chez le médecin.
❑ accompagnais ❑ accompagnerais
❑ accompagne

**5.** Samedi soir, je vous ......... à mon anniversaire.
❑ invite ❑ invitais ❑ inviterais

**6.** Vous n'......... pas passer quelques jours en Bretagne ? J'y vais pour les vacances de Pâques.
❑ aimez ❑ aimeriez ❑ aimerez

**7.** Si vous en ......... envie, il y a des boissons fraîches dans le frigo.
❑ avez ❑ aurez ❑ auriez

**8.** Si quelqu'un .........., dites-lui que je suis absent.
❑ téléphonera ❑ téléphonerait ❑ téléphone

**ÉCRIT**

■ *Lisez le document suivant et repérez chaque partie :*

**1.** Cadre, circonstance et nature de la proposition.
A : Rappel de la situation qui motive la lettre.
B : Rappel de l'objet de la proposition.

**2.** Nature, description de la proposition, choix possibles entre plusieurs propositions.

**3.** Souhaits d'accord et formule de politesse.

**4.** Note pour préciser si des documents (plans, schémas, textes, etc.) sont joints au courrier ou seront expédiés plus tard.

**5.** Éventuellement : post-scriptum.

---

Claude Legrand
Directeur
PUB2001
20, avenue des Champs-Élysées
75008 Paris
Tél. : 01 45 67 87 87
Fax : 01 45 67 87 88

**PUB 2001**

Paris, le 20 mars 1997.

Monsieur André Martin
Directeur commercial
Ets SPLATCH
22, av. Jules Ferry
92200 Nanterre

Monsieur le Directeur,

Suite à notre conversation téléphonique du 6 mars concernant les possibilités de collaboration entre notre agence de publicité et votre entreprise, j'ai le plaisir de vous adresser une première proposition de campagne de promotion pour la nouvelle crème épilatoire que vous fabriquez.

Je vous envoie également une première liste de propositions pour le nom de ce nouveau produit. J'ai en outre demandé à notre atelier de graphisme de réaliser quelques essais de logo que je soumets à votre choix.

J'attends vos réactions.

Je joins à ce courrier quelques exemples de campagnes publicitaires que nous avons récemment réalisées (avec succès, je dois le préciser).

Dans l'attente d'une prochaine rencontre et dans l'espoir d'une collaboration à venir, je vous prie d'agréer, Monsieur le Directeur, mes salutations distinguées.

Claude Legrand

*Claude Legrand*

P.S. : En ce qui me concerne, je trouve qu' « Attila » serait un nom porteur pour votre produit.

PUB2001 - 20, avenue des Champs-Élysées - 75008 Paris - Tél. : 01 45 67 87 87 - Fax : 01 45 67 87 88

ÉCRIT

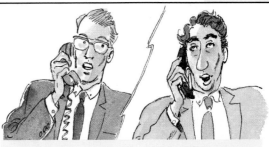

– Est-ce que vous pourriez me mettre tout ça par écrit ?

■ *Écoutez le dialogue et rédigez le fax destiné au client en vous servant du schéma suivant :*

---

## POUR COMMUNIQUER : faire une proposition écrite

**Structure possible pour ce type de texte :**

**1. Cadre, circonstance et nature de la proposition.**

**Rappeler la situation qui motive la lettre :**
Comme nous l'avons décidé le + date…
Suite à notre réunion/conversation téléphonique du (date)…
En réponse à votre courrier/fax du (date)…

**Rappeler l'objet de la proposition :**
… je vous adresse / vous trouverez ci-joint…
un devis / une (ou plusieurs) proposition(s) concernant :
    un repas
    un projet
    l'organisation de quelque chose
    etc.

**2. Nature, description de la proposition, conditions, choix possibles entre plusieurs propositions.**
**Cette partie peut être formulée de façon très schématique.**

**3. Souhaits d'accord et formule de politesse.**
Dans l'attente d'une réponse que nous espérons positive…
En espérant que l'une de ces propositions retiendra votre attention…
… je vous adresse mes sentiments les meilleurs.
… je vous prie d'agréer l'expression de mes sentiments distingués.

**4. Dire si des documents (plans, schémas, textes, etc.) sont joints au courrier ou seront expédiés plus tard :**
Ci-joint…
Vous trouverez ci-joint…
Nous vous adresserons dans…
Vous recevrez dans un prochain courrier…

**5. Éventuellement : post-scriptum**
P.S. : Je reste à votre entière disposition pour toute information ou précision qui vous serait nécessaire.
P.S. : Mes amitiés à…

---

ENTRAÎNEMENT

**Proposer en langage familier**

## Exercice 47

*Dites quel est le sens de ces propositions exprimées dans un langage familier :*

**1.** Je pourrais **bigophoner** à Jean, et lui demander de nous préparer **une petite bouffe.**
  a) Téléphoner à Jean pour qu'il prépare à manger.
  b) Écrire à Jean pour qu'il prépare un voyage.
  c) Demander à Jean de préparer une fête.

**2.** Et si on se mettait à **bosser ?**
  a) On danse ?   b) On mange ?   c) On travaille ?

**3.** Si on allait se **taper un casse-croûte** chez Jojo ?
  a) Manger un sandwich.   b) Boire un verre.
  c) Prendre un café.

**4.** Il fait chaud ! Si on allait **prendre un pot ?**
  a) Boire un verre.     b) Aller à la piscine.
  c) Aller manger.

**5.** On prend **ma bagnole ?**
  a) On y va en bus ?   b) On y va à pied ?
  c) On y va en voiture ?

**6.** On se retrouve devant **l'hosto ?**
  a) Rendez-vous devant l'hôtel.
  b) Rendez-vous devant l'hôpital.
  c) Rendez-vous devant l'église.

ENTRAÎNEMENT

**les emplois du conditionnel**

## Exercice 48

*Transformez, sur le modèle suivant, en utilisant le conditionnel :*

Exemple : On peut faire une petite pause ? → On pourrait faire une petite pause ?

**1.** Vous ne voulez pas prendre un peu l'air ? → ..........
**2.** Vous ne connaissez pas un médecin, par hasard ? → ..........
**3.** Vous n'allez pas au centre ville, par hasard ? → ..........
**4.** Ça vous plaît de travailler ? → ..........
**5.** Il doit arrêter de fumer. → ..........
**6.** Nous pouvons manger. → ..........
**7.** Moi, je choisis le numéro 10. → ..........
**8.** Ils souhaitent quelques explications. → ..........

ENTRAÎNEMENT

**faire une proposition**

## Exercice 49

*Écoutez et dites s'il s'agit d'une proposition ou non :*

|    | oui | non |
|----|-----|-----|
| 1  | ☐   | ☐   |
| 2  | ☐   | ☐   |
| 3  | ☐   | ☐   |
| 4  | ☐   | ☐   |
| 5  | ☐   | ☐   |
| 6  | ☐   | ☐   |
| 7  | ☐   | ☐   |
| 8  | ☐   | ☐   |
| 9  | ☐   | ☐   |
| 10 | ☐   | ☐   |

PHONÉTIQUE

**intonation
acceptation
refus
hésitation**

■ **1.** *Écoutez et dites si on accepte, refuse, ou si on hésite.*

■ **2.** *Essayez de reproduire chaque réponse.*

■ **3.** *Imaginez la proposition qui a pu amener une acceptation, un refus ou une hésitation.*

|    | acceptation | refus | hésitation |
|----|-------------|-------|------------|
| 1  | ☐           | ☐     | ☐          |
| 2  | ☐           | ☐     | ☐          |
| 3  | ☐           | ☐     | ☐          |
| 4  | ☐           | ☐     | ☐          |
| 5  | ☐           | ☐     | ☐          |
| 6  | ☐           | ☐     | ☐          |
| 7  | ☐           | ☐     | ☐          |
| 8  | ☐           | ☐     | ☐          |
| 9  | ☐           | ☐     | ☐          |
| 10 | ☐           | ☐     | ☐          |
| 11 | ☐           | ☐     | ☐          |
| 12 | ☐           | ☐     | ☐          |

ENTRAÎNEMENT

**proposer
syntaxe des verbes**

## Exercice 50

*Complétez en choisissant :*

**1.** Tu veux que je .......... du café ?
☐ fais   ☐ fasse   ☐ ferai

**2.** Si on .......... quelques jours de vacances ? Ça nous ferait du bien.
☐ prends   ☐ prendrait   ☐ prenait

**3.** J'aimerais .......... à New-York.
☐ que vous m'accompagniez
☐ que vous m'accompagnez
☐ m'accompagner

**4.** Tu n'as pas envie .......... une petite sieste ?
☐ que tu fasses   ☐ de faire   ☐ qu'on ferait

**5.** Ça vous plairait .......... à Nice tous les deux pour le week-end ?
☐ que vous iriez   ☐ qu'on aille   ☐ que j'aille

**6.** Je vous invite .......... quelques jours à la mer.
☐ de passer   ☐ que vous passiez   ☐ à passer

**1.** *Choisissez un nom et un slogan publicitaire pour le parfum évoqué ci-dessous :*

**Nom :**

- Essentiel
- Rosée du matin
- Lui
- Masculin
- Sensation forte
- Charme
- Douceur
- Cosaque
- Barbare
- Poème
- Marine

**Slogan publicitaire :**

- Le parfum que les femmes empruntent à leur mari.
- Strictement masculin.
- L'air des steppes.
- Fort et authentique.
- Luxe, calme et volupté.
- L'essence et les sens.
- Le souffle du large.

**2.** *Imaginez un nom et un slogan publicitaire pour chacun des objets présentés ci-dessous :*

ÉCRIT

## Êtes-vous diplomate ?

**1** Vous êtes invité(e) chez des amis, on vous propose un plat que vous n'aimez pas. Que dites-vous ?

a) Non merci, je déteste ça !

b) Je suis désolé(e), mais en ce moment, je suis un régime. Mais je vais en prendre un tout petit peu, pour goûter.

c) J'adore ça, mais je n'ai vraiment plus faim. Mais comme ça a l'air très bon, j'en emporterais bien un petit peu à la maison.

d) Ça se mange, ça ? On dirait de la nourriture pour chien !

**2** Pour votre anniversaire, on vous offre un vêtement dont la couleur est justement celle que vous détestez le plus. Vous dites :

a) Oh ! merci beaucoup, j'ai failli l'acheter hier. Comment as-tu deviné que j'aimais le rose ?

b) C'est une blague ou quoi ? Je vais être ridicule avec ça.

c) C'est très joli, je vais le mettre pour carnaval.

d) Tu sais, j'ai un peu grossi. Tu crois que je pourrais changer de taille ?

**3** Un ami vous invite à dîner chez lui mardi soir. Vous êtes libre, mais il vous précise que les Dupont (que vous détestez), que Paul (que vous ne trouvez pas drôle) et Simone (qui dit du mal de tout le monde) seront là.

a) C'est très gentil de votre part, mais ça va être difficile, je dois terminer un rapport pour mercredi. Comment faire ? Je pourrais passer prendre l'apéritif, pour saluer tout le monde. Vous ne m'en voudrez pas si je ne mange pas avec vous ?

b) Je suis désolé(e), mais mardi, ma mère vient dîner à la maison. C'est dommage parce que ça m'aurait fait plaisir de revoir tous tes amis. Ils sont tellement sympas…

c) Pas question. Les Dupont, je ne les supporte pas, Paul va encore nous raconter des histoires qu'il est le seul à croire drôles, et Simone va dire du mal de la terre entière. Et puis, mardi, il y a un bon film à la télévision.

d) Je préfère te dire non. Il y a quelqu'un que je n'ai pas envie de rencontrer.

**4** Un ami vous propose de vous emmener passer le week-end dans sa maison de campagne, située à 200 km de chez vous. L'idée de la campagne vous plaît bien, mais votre ami conduit toujours comme un fou.

a) C'est une bonne idée. Tu sais que je pense acheter la même voiture que toi. Tu ne pourrais pas me laisser conduire ? J'aimerais bien l'essayer…

b) Ça va pas, la tête ! Je suis jeune, je n'ai pas envie de finir contre un platane !

c) D'accord, mais je vais prendre le train. Je te parie que c'est moi qui arrive avant toi. Pari tenu ?

d) J'ai besoin de prendre l'air. On pourrait partir tôt, pour prendre le temps de flâner et d'admirer la campagne.

**5** On vous propose de faire un petit discours à l'occasion de l'anniversaire de quelqu'un. Vous avez horreur de faire des discours.

a) Je veux bien, mais tu sais ce que je pense de lui. Il ne va peut-être pas apprécier ce que je vais dire.

b) Tu sais que j'ai horreur des discours.

c) Je ne suis pas très doué(e) pour les discours. Mais je veux bien dire quelques mots gentils. Les meilleurs discours sont les plus courts…

d) D'accord. On peut l'écrire ensemble ?

**6** Un ami vous demande de lui prêter votre chaîne stéréo pour le week-end. Vous savez qu'il est très maladroit et casse tout ce qu'il touche.

a) Je te la prête, mais prends-en soin, j'y tiens beaucoup.

## ÉCRIT

### Êtes-vous diplomate ? *(suite)*

**b)** Non, je regrette mais la dernière fois que je t'ai prêté quelque chose, ça a été la catastrophe. Rappelle-toi le caméscope tout neuf que tu as laissé tomber dans la piscine. Et le jour où je t'ai prêté ma voiture ! Tu sais dans quel état je l'ai retrouvée !

**c)** Ça tombe mal, elle est chez le réparateur en ce moment...

**d)** Si c'est pour te rendre service... Si tu veux je viendrai l'installer. Je pourrai même m'occuper de la musique.

**7** **On vous propose pour ce week-end de sauter à l'élastique du haut d'une grue de 80 mètres. Vous êtes courageux (se), mais pas téméraire.**

**a)** J'ai déjà sauté 3 fois. Pour moi, ce n'est pas nouveau. Tu n'as rien de mieux à me proposer ?

**b)** Ce n'est pas que j'aie peur, mais je trouve ça complètement débile.

**c)** Ça fait longtemps que j'ai envie d'essayer, mais ce week-end, je suis pris(e). Bonne chance, parce qu'il y a souvent des accidents.

**d)** Bon, je suppose que si je te dis non, tu vas penser que j'ai peur.

**8** **Votre voisine vous demande de garder son chat pendant le week-end. Vous détestez les animaux.**

**a)** J'adore les animaux, mais j'ai de l'asthme et je suis allergique aux poils de chats.

**b)** Est-ce que je vous ai jamais demandé de garder mon poisson rouge, moi ?

**c)** Ce serait avec plaisir, mais je vais être absent(e) une grande partie de la journée. Si vous voulez, vous me laissez la clef et je lui apporterai à manger samedi soir...

**d)** J'espère qu'il va bien s'entendre avec mon poisson rouge.

**9** **Dans une soirée, on vous invite à danser. La personne qui vous fait cette proposition ne vous plaît pas. Vous lui dites :**

**a)** Désolé(e), mais je n'ai pas envie.

**b)** Pas maintenant, mais un peu plus tard. Vous n'êtes pas fâché(e) ?

**c)** Non, j'ai horreur du ridicule.

**d)** Bon, mais vous savez, je ne danse pas très bien.

**10** **Quelqu'un vient chez vous et vous propose de faire la démonstration d'un nouvel appareil génial et pas cher.**

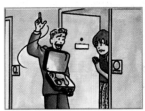

**a)** Vous ne le laissez pas entrer.

**b)** Vous lui demandez quelques précisions, puis vous lui dites que ça ne vous intéresse pas.

**c)** Vous le laissez faire sa démonstration tout en sachant que vous n'achèterez pas son appareil. Vous lui posez même une foule de questions pour lui faire croire que ça vous intéresse.

**d)** Vous lui demandez si vous pouvez payer par chèque ?

■ *Entourez dans chaque colonne, la réponse (a, b ou c) que vous avez choisie. Faites ensuite le total de vos réponses et lisez le résultat du test en page 102.*

|    | 1 | 2 | 3 | 4 |
|----|---|---|---|---|
| 1  | b | a | d | c |
| 2  | d | b | c | a |
| 3  | a | d | c | b |
| 4  | a | c | b | d |
| 5  | a | b | c | d |
| 6  | d | c | b | a |
| 7  | d | b | c | a |
| 8  | c | a | b | d |
| 9  | b | a | c | d |
| 10 | b | a | c | d |
|    | Total colonne 1 : ......... | Total colonne 2 : ......... | Total colonne 3 : ......... | Total colonne 4 : ......... |

## ÉCRIT

### Êtes-vous diplomate ?

**RÉSULTATS DU TEST**

**Si c'est dans la colonne 1 que vous avez le plus de réponses :**

Vous savez transformer un refus en une preuve de bonne volonté. Même si cela vous déplaît, vous êtes capable de faire les concessions qui donneront de vous l'image d'un être serviable, sur qui on peut toujours compter. Vous êtes capable de vous tirer des situations les plus embarrassantes sans vexer ni choquer vos interlocuteurs. Bravo ! Vous devriez envisager une carrière dans la diplomatie.

**Si c'est dans la colonne 2 que vous avez le plus de réponses :**

D'accord, la sincérité, la franchise sont des qualités. Mais êtes-vous vraiment obligé(e) de gâcher cela en y ajoutant brutalité, voire mépris ou ironie blessante ? Pensez qu'un jour les rôles peuvent s'inverser et que lorsque ce sera à vous de formuler une proposition, de demander un service, on se souviendra de votre manque d'entraide et de coopération et qu'on vous le fera payer.

**Si c'est dans la colonne 3 que vous avez le plus de réponses :**

Votre façon de dire « non » forme un cocktail plutôt explosif : un doigt d'impertinence, un zeste de provocation, auxquels nous ajouterons deux doigts de machiavélisme mélangé à une dose légère de ruse et de mystification. Agitez le tout, ne pas oublier les glaçons (comme vous, le breuvage ne doit pas dégager de chaleur !) et vous obtiendrez un mélange détonnant, plutôt amer, voire acide, à avaler d'un trait. Nommé(e) à la tête d'une ambassade, nous ne vous donnons pas trois jours avant d'avoir ruiné tous les efforts diplomatiques de votre pays. Peut-être seriez-vous plus à l'aise dans la politique. Mais rassurez-vous, cela se soigne : apprenez à faire des compromis, à rendre de temps en temps un petit service. Vous verrez qu'il est tout à fait possible d'être sincère sans pour autant se brouiller avec le reste de la terre.

**Si c'est dans la colonne 4 que vous avez le plus de réponses :**

De la dignité ! Il y a des circonstances où il faut savoir dire « non », sous peine de se renier. Vous poussez trop loin le souci de ne pas mécontenter ou blesser vos interlocuteurs, ce qui vous conduit parfois à travestir la vérité, à formuler de petits mensonges, à dire le contraire de ce que vous pensez réellement et à faire l'inverse de ce que vous souhaitez.

### À VOUS !

■ *1. Dans les tests, il arrive souvent qu'aucune des solutions proposées ne corresponde à ce que vous feriez dans les situations proposées. Dites comment vous réagiriez à chacune des dix situations évoquées par le test.*

■ *2. Imaginez pour chacune des situations suivantes une ou plusieurs façons d'accepter ou de refuser :*

**1.** Un ami vient chez vous pour vous emprunter de l'argent. Ce n'est pas la première fois et il ne vous a jamais rendu ce que vous lui aviez prêté.

**2.** Un ami vous demande si vous pouvez l'emmener à la gare. Son train est à 6 heures du matin et vous aviez décidé de faire la grasse matinée.

**3.** Un ami vous offre un vase que vous trouvez très laid.

**4.** On vous demande de choisir le cadeau d'anniversaire pour quelqu'un que vous détestez.

**COMPRÉHENSION**

– Vous dansez, Mademoiselle ?
– Oui, j'adore la salsa.

– Si on dansait un peu ?
– Je voudrais bien, mais j'ai une migraine terrible…

■ *Écoutez les dialogues et dites si la personne qui parle accepte ou refuse ce qu'on lui propose.*
*Précisez la nature de l'acceptation ou du refus exprimés :*

| dialogue | acceptation |
|---|---|
| | neutre |
| | avec contentement |
| | avec demande de précision |
| | avec appréciation, commentaire |
| | avec intention commune |
| | ni oui, ni non |

| dialogue | refus |
|---|---|
| | catégorique |
| | poli |
| | avec justification |
| | réponse différée dans le temps |

**MISE EN FORME**

## POUR COMMUNIQUER : différentes façons d'accepter ou de refuser

**Lorsqu'on refuse ou accepte une proposition, différentes stratégies peuvent être adoptées :**

### ACCEPTATION

**De façon neutre :**
D'accord !
Entendu !
Pourquoi pas ?

**En exprimant votre contentement :**
Avec plaisir !
C'est une bonne idée !
Volontiers !

**En demandant des précisions :**
C'est possible. On se retrouve à quelle heure ?
Volontiers ! Vous voulez que j'apporte le dessert ?

**En ajoutant une appréciation :**
Pourquoi pas ? Il paraît que c'est un très bon film.
C'est une excellente idée. J'ai besoin de me détendre.

**En montrant à votre interlocuteur que vous partagez la même intention :**
J'allais vous le proposer !
Les grands esprits se rencontrent !

### REFUS

**De façon catégorique :**
Il n'en est pas question !
Tu es fou !

**De façon polie :**
C'est très gentil de votre part, mais c'est impossible.
Je suis absolument désolé, mais je ne pourrai pas venir…

**En ne disant ni oui ni non :**
Je vais voir…
Je vais réfléchir…
Ça demande réflexion…
Je ne te promets rien…

**En invoquant une excuse un prétexte :**
Non, en ce moment, j'ai trop de travail…
Désolé, mais demain je dois me lever très tôt…
Pas ce soir, je suis pris.

**En différant sa réponse :**
On en reparle la semaine prochaine ?
Je ne sais pas si ça va être possible. On se téléphone ?

## POUR COMMUNIQUER : exprimer un refus, une acceptation par écrit

**Structure possible pour ce type de texte :**

**1. Cadre et circonstance qui motivent la lettre :**
**Rappeler la situation qui motive la lettre :** Suite à votre lettre / conversation téléphonique du... En réponse à votre courrier / fax du ...

**Exemple :**
Nous accusons réception de votre lettre de candidature du ... (date) concernant l'offre d'emploi de gérant de magasin que nous avons fait paraître dans la presse.

**2. Décision (acceptation/refus) :**
Quelques types d'acceptation ou de refus :
• Accord sans réserve

• Accord avec réserve (sélection, entretien)
• Réponse soumise à conditions (demande de précisions, de documents complémentaires)
• Refus provisoire, sans rupture de contact
• Refus motivé
• Refus non motivé

**3. Formule de politesse**
Je vous adresse l'expression de mes sentiments dévoués.

Veuillez recevoir l'expression de mes sentiments respectueux.

Veuillez agréer, Mademoiselle / Madame / Monsieur, l'expression de nos sentiments distingués.

ÉCRIT

■ **1.** *Dites à quel type d'accord ou de refus correspond chacun des textes suivants :*

**Texte 1**
Votre candidature a retenu notre attention.
Cependant, nous souhaiterions avoir quelques précisions complémentaires vous concernant : pratique de l'anglais, expérience à l'étranger, et, si possible, lettres de recommandation de vos précédents employeurs.

**Texte 2**
Votre candidature a retenu toute notre attention. Vous faites partie des dix candidats susceptibles d'être choisis.
Nous souhaiterions vous rencontrer pour un entretien, de préférence entre le 15 et le 22 mars.
Veuillez prendre contact le plus rapidement possible avec notre service du personnel.

**Texte 5**
Votre candidature correspond tout à fait au profil de la personne que nous recherchons. Nous vous proposons, après entretien, de vous recruter à l'essai pour une période de deux mois, à l'issue de laquelle nous vous engagerons définitivement.

**Texte 6**
Nous avons le regret de vous faire savoir que nous ne sommes pas en mesure de donner une suite favorable à votre demande d'emploi.
Cependant, les perspectives de développement de notre entreprise peuvent nous amener à recruter du personnel dans les six mois à venir.
C'est pourquoi, nous vous invitons à renouveler prochainement votre demande et à rester en contact avec notre service du personnel.

**Texte 3**
Nous sommes au regret de vous informer que votre candidature n'a pas été retenue.

**Texte 4**
Nous regrettons de ne pouvoir vous engager, votre expérience en matière de marketing nous paraissant insuffisante.

| Accord sans réserve | Accord avec réserve | Réponse soumise à conditions | Refus provisoire | Refus motivé | Refus non motivé |
|---|---|---|---|---|---|
| Texte ... | Texte ... | Texte ... | Texte ... | Texte ... | Texte ... |

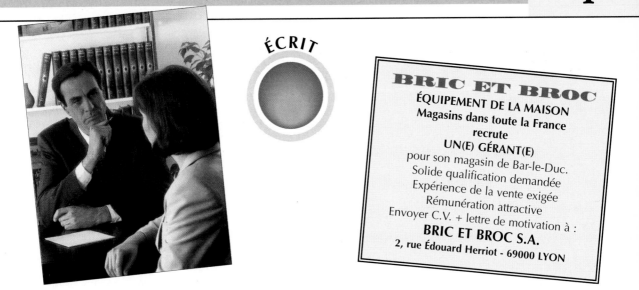

**ÉCRIT**

**BRIC ET BROC**
ÉQUIPEMENT DE LA MAISON
Magasins dans toute la France
recrute
**UN(E) GÉRANT(E)**
pour son magasin de Bar-le-Duc.
Solide qualification demandée
Expérience de la vente exigée
Rémunération attractive
Envoyer C.V. + lettre de motivation à :
**BRIC ET BROC S.A.**
2, rue Édouard Herriot - 69000 LYON

■ **2.** *En vous servant de la fiche « Pour communiquer » précédente et des curriculums suivants, utilisez le type d'acceptation ou de refus correspondant au candidat que vous avez choisi ci-dessous :*

Accord sans réserve – Accord avec réserve – Décision en attente – Refus provisoire – Refus motivé – Refus non motivé.

| Nom | DAVID | LEROUX | PERROD | TOURNIER | CLOVIS | VENTOUX |
|---|---|---|---|---|---|---|
| Prénom | Jean-Louis | Nathalie | Michel | Henri | Alain | Georges |
| Qualification | Licence de lettres | BTS de communication | Sans | Diplômé des Arts-Déco (option décorateur-paysagiste) | Sans | CAP vente et commerce |
| Expérience | Vente de muguet le 1er mai | Représentante de commerce dans le secteur agro-alimentaire | Aménagement intérieur d'une usine d'automobiles | Technicien dans une entreprise d'électroménager | Conseiller décorateur dans des salons internationaux | Responsable du rayon ameublement aux Galeries Lafayette. |
| Formation | Néant | Psycho-sociologie de l'entreprise | Stage professionnel dans une fabrique de meubles | Menuiserie industrielle | Vente par correspondance dans le domaine de l'équipement | Vente et marketing chez IKEA |

**ENTRAÎNEMENT**

**Formuler un refus/ une acceptation**

## Exercice 51

*Choisissez l'expression qui correspond à l'acceptation ou au refus :*

1. .......... de vous annoncer que votre projet de reportage sur la Nouvelle-Calédonie a été retenu par notre chaîne.
   ❏ J'ai le plaisir
   ❏ J'ai le regret
   ❏ Je suis triste

2. .......... nous ne pouvons pas donner suite à votre demande d'emploi.
   ❏ Malheureusement
   ❏ Heureusement
   ❏ Par chance

3. Nous avons consulté avec intérêt votre dossier, mais ..........
   ❏ votre candidature a retenu toute notre attention.
   ❏ il ne nous est pas possible d'y donner suite pour l'instant.
   ❏ nous sommes heureux de votre proposition.

4. .......... de vous faire savoir que nous avons décidé de nous passer désormais de vos services.
   ❏ Nous avons le regret
   ❏ Nous sommes heureux
   ❏ Nous avons la joie

**COMPRÉHENSION**

■ *Écoutez les dialogues et dites pour chaque dialogue quelle est la stratégie utilisée (voir texte ci-dessous).*

## COMMENT SE DÉBARRASSER D'UNE PERSONNE IMPORTUNE ?

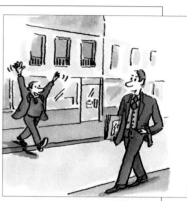

Vous le (ou la) croisez dans la rue, ou quelque part. Vous aviez pourtant fait semblant de ne pas le (la) voir en prenant l'air de quelqu'un qui est perdu dans ses pensées. Mais lui (elle) vous a vu(e) et traverse, radieux(se) et vous interpelle, joyeux(se). Vous voilà pris(e) au piège et vous savez déjà ce qui vous attend : il (elle) va vous proposer un café pour bavarder un peu. Si vous acceptez, vous aurez droit à une invitation au restaurant, à une séance de cinéma, ou à toute autre proposition qu'il va falloir à tout prix éviter.

L'autre jour, en parlant de lui (d'elle), vous disiez : « Si tu veux savoir quel film il faut absolument éviter, demande-lui ce qu'il (elle) a vu récemment », car en plus vous ne partagez aucun de ses goûts. Bref, c'est celui (celle) que vous redoutez le plus d'avoir à supporter. Il va donc falloir adopter une stratégie et cela risque d'être difficile car il (elle) est du genre « collant(e) ».

**10 petits « trucs » (que personne n'oserait jamais utiliser) pour résister aux avances et propositions de l'importun(e) :**

**1** Avoir toujours un rendez-vous urgent dans les 5 minutes qui viennent. Attention, il (elle) peut insister pour vous accompagner.

**2** Le (la) mettre en contact avec une de vos connaissances, même lointaine, et s'éclipser sans lui laisser le temps de réagir.

**3** Lui demander un service, par exemple de l'argent s'il (elle) est radin (e) ou lui demander de vous aider à porter vos courses, s'il (elle) est un peu « flemmard (e) ». Cela devrait suffire à le (la) faire fuir.

**4** Lui demander d'aller vous acheter des cigarettes ou le journal et en profiter pour vous éclipser.

**5** Vous jeter sur la première connaissance qui passe et dire : « Excuse-moi de te laisser, mais on a plein de choses à se dire ».

**6** Lui dire : « D'accord, mais j'ai une course à faire. J'en ai pour deux minutes. Je te retrouve au café. » Bien entendu, vous ne revenez pas.

**7** Dire que vous avez une méchante grippe et qu'en plus c'est très contagieux.

**8** Ne lui dire que des choses désagréables, par exemple : « Tu as grossi, tu as une drôle de tête, cette coiffure ne te va pas du tout, etc. »

**9** Prétexter un coup de téléphone à donner et rester le plus longtemps possible en communication en espérant qu'il (elle) va se lasser.

**10** Si vous n'avez pu échapper au café, montrez-vous maladroit (e) et renversez votre café ou votre diabolo fraise sur son beau pantalon blanc. Il (elle) hésitera peut-être à vous inviter lorsqu'il (elle) vous rencontrera la prochaine fois.

**À VOUS !**

■ *Et vous ? Quel serait votre « truc » ? N'hésitez pas à faire vous aussi un effort d'humour et d'imagination comme dans le texte ci-dessus !*

## Le plan de table impossible

■ *Vous êtes chef du protocole dans une ambassade. L'ambassadeur vous demande de faire un « plan de table », c'est-à-dire de disposer autour d'une table les invités à un repas (voir liste et renseignements ci-dessous) en respectant les règles suivantes :*

1. *Chacun doit pouvoir communiquer avec son voisin d'à côté (problème de langue) et si possible avec au moins un de ses voisins d'en face.*

2. *Regrouper quand c'est possible les invités en fonction de leurs affinités.*

3. *Respecter une alternance homme/femme.*

4. *Placer aux côtés de M. l'ambassadeur les deux personnages les plus importants parmi les invités.*

## LISTE DES INVITÉS

**A.** Monsieur l'Ambassadeur

**B.** Un cinéaste anglais

**C.** Un archéologue chinois

**D.** Une journaliste canadienne

**E.** Une conférencière française spécialiste de l'art de la Chine ancienne

**F.** Un industriel de Taiwan

**G.** Un attaché militaire suisse

**H.** La déléguée australienne de l'association Greenpeace

**I.** La rédactrice en chef de la revue « L'Économiste »

**J.** Un cardinal irlandais francophone

**K.** Géraldine de Saint-Point, historienne, membre de l'Académie française

**L.** Dick Rivière, rocker, chanteur du groupe Dynamic Destroy

**M.** Frida Lambert, auteur du dictionnaire « Parlez jeune ! »

• **Question subsidiaire :**

Ils sont treize à table ! (une superstition veut que cela porte malheur). Vous devez donc inviter une quatorzième personne. Précisez qui elle pourrait être et où vous la placeriez.

LITTÉRATURE

■ *Lisez le texte suivant.*

Jamais Plantin n'avait rien vu de plus beau que cette femme et tant de beauté le calma comme un bain.

Elle passa devant lui, à un mètre de lui, si près qu'il en sentit l'amer parfum de fruit interdit. Il faillit avoir un geste fou pour l'empêcher de s'en aller, de disparaître. (…) Mais il n'en eut pas le courage. Elle n'était pas pour lui. Trop belle. « Plantin, mon vieux, soyez donc raisonnable ! » Il grelotta dans cette raison froide.

La robe rouge s'éloignait, Plantin demeurait adossé à la pierre plus dure que les pierres.

Puis ses yeux perdirent la robe rouge, et ces yeux étaient vagues de larmes, et Plantin secoua la tête. Mirage, la robe rouge, mirage comme le tiercé, comme la joie, comme tout. Il regarda la Seine, non pour y voir éclore les petits ronds de gobages des ablettes, mais avec l'envie sourde de s'y jeter et d'y finir sa vie de médiocre, de besogneux. Souvent, hélas, l'homme n'est pas seul à décider ; il lui faut porter son chagrin pour n'en pas faire aux autres, qu'indiffère pourtant le sien.

René Fallet
Paris au mois d'août

« Ça passera, souffla-t-il, ça passera. Ça m'est venu de trop regarder les toits la nuit. Si ça se trouve, ça se guérit par des médicaments, je demanderai au Dr Bouillot. Faut pas que je me laisse aller, j'ai trois gosses. »

Il fit un signe idiot aux ablettes et se mit à marcher vers le Châtelet.

Une robe rouge venait à lui. On frappa les trois coups dans le cœur de Plantin. Est-ce que… c'était… il y a tant… de robes rouges… à Paris… au mois d'août…

Oui ! Il y avait des cheveux blonds et pâles au-dessus de la robe rouge !

Cette fois, il lui emboîterait le pas, de loin, très loin. Il marcherait derrière elle et, comme un clochard suit avec entêtement un fumeur de cigare pour ramasser le mégot, il suivrait la robe rouge pour en respirer, amer ou non, le parfum.

La jeune femme n'était plus qu'à dix mètres de lui qui, bouleversé, s'arrêta pour allumer une cigarette.

Elle eut un sourire en l'apercevant, s'arrêta, elle aussi, devant lui, presque à le toucher. Et parla. Lui parla. À lui.

« Monsieur… S'il vous plaît… Je suis perdue… »

Elle avait un attendrissant, un ineffable accent anglais, et prononçait « perdoue ».

Il la contemplait, ahuri. Elle rit et reprit :

« Je voulais aller… au Panthéon. »

Qu'elle articulait, la délicieuse, « Panthéone ». Il comprit qu'il lui fallait répondre, et vite, sans quoi elle le prendrait pour un fou et le quitterait. Il bredouilla, la gorge en bois :

« Vous voulez aller au Panthéon ?

– Oui.

– Eh bien, voilà… Vous prenez le premier pont à droite, vous traversez la Cité en passant devant le Palais de Justice… »

Elle fronçait le nez pour saisir le sens de ce Français écarlate qui parlait si vite. Elle rit encore :

« Pardon. Vous parlez très vite. Je ne comprends pas. » (…)

Plantin n'avait jamais approché de teint plus frais ni de peau plus douce, ornée de

quelques taches de rousseur posées là par un créateur de génie. Il osa un sourire et, le bras tendu vers le Pont au Change, reprit avec lenteur ses explications. Elle l'écoutait, attentive à ne pas lasser ce monsieur complaisant.

« Vous avez compris ? »

Elle murmura un « oui » sans conviction et soupira :

« C'est grand, Paris. »

Il prit son élan pour lancer :

« Je peux vous accompagner.

– Accompagner ?

– Oui... Aller avec vous, au Panthéone. »

Elle s'éclaira :

« Vous pouvez ? »

Se rembrunit :

« ... Non. Je vous... disturb... dérange. Dérange ?

– Oui, c'est ça, dérange. Vous ne me dérangez pas du tout.

– Pas du tout ?

– Au contraire. »

Il se fit désinvolte :

« J'ai tout mon temps. Je me promène. »

Elle le remercia :

« Vous êtes très gentil. Si. Si. Très. »

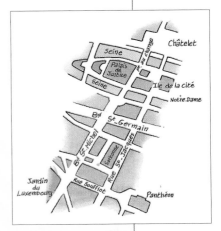

Il n'avait pas l'allure de certains Français dont les arrière-pensées manquaient par trop de discrétion. Son côté embarrassé paraissait à l'Anglaise des plus rassurants.

« Venez », fit-il.

Ils marchèrent côte à côte, lentement. Plantin n'était pas pressé de la perdre, adoptait un pas de flâneur des deux rives. Elle balançait, heureuse, un petit sac à main noir. Oui, elle était heureuse, épanouie, jeune et vive. Elle devait avoir vingt-cinq ans, ou vingt-six. Elle était même un peu plus grande que lui. Il est vrai qu'elle était anglaise. Henri n'avait jamais parlé à une Anglaise. C'était pour lui un bien grand charme que d'être à ce point anglaise. (...)

L'Anglaise reprenait :

« C'est très bien, de marcher pas vite. J'ai marché toute la journée. Paris est très beau, mais très grand pour mes jambes. Vous êtes gentil d'ac... de m'ac... Comment ?

– De m'accompagner.

– De m'accompagner. De m'accompagner. Il faut que je me souviens. Comment trouvez-vous mon français ? »

Il la fixa, étonné :

– Quel Français ?

– Le mien. Le français que je parle. »

Il éclata de rire. Ce fut à elle de le considérer avec surprise.

« Excusez-moi, mademoiselle. J'avais compris « mon Français ». Un homme. »

Elle rit à son tour, et il eut alors la terrible impression qu'elle le regardait pour de bon, et qu'il volerait en morceaux lamentables après un pareil examen. Mais non, elle souriait :

« Vous avez le sens de l'humour, monsieur. « Mon Français », c'est très drôle.

– Vous croyez ? » murmura-t-il, peu convaincu.

<div align="right">

René Fallet, *Paris au mois d'août,* © Éditions Denoël.

</div>

**1.** *Essayez de repérer sur le plan les lieux cités par les deux personnages.*

**2.** *Essayez de corriger les fautes de syntaxe qu'a commises la jeune Anglaise.*

**3.** *Essayez de reproduire la partie dialoguée du texte.*

**4.** *Écoutez l'enregistrement.*

## CIVILISATION

# Quand les Français disent OUI ou NON

Pays aux racines profondes, la France a constitué son unité au fil des siècles, à travers les grandes étapes d'une histoire mouvementée. Elle a traversé des périodes dramatiques au cours desquelles elle a été profondément divisée : guerres de religion au XVIe siècle, tourmente de la Révolution au XVIIIe, période de l'Occupation entre 1940 et 1945.

Si la France est aujourd'hui définitivement constituée en nation, au sein de la Communauté européenne, dont elle est évidemment partie prenante, il n'en reste pas moins que son opinion publique est divisée sur un certain nombre de sujets de société et d'engagements politiques, de choix économiques et sociaux.

## Les pommes de discorde

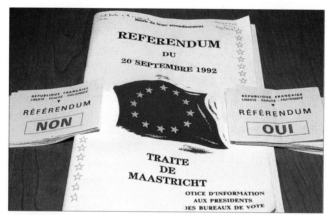

Le mouvement écologiste rappelle épisodiquement au pouvoir politique que les revendications des « Verts » doivent être prises en considération. Il manifeste son opposition à des grands travaux qui risquent de bouleverser l'équilibre écologique de régions entières : percement du tunnel du Somport dans les Pyrénées ou du Grand Canal dans l'est du pays, tracé du T.G.V. dans son tronçon sud, etc. D'autre part, les écologistes ont toujours professé la plus grande méfiance à l'égard de l'énergie nucléaire. Ils constituent un contre-pouvoir vigilant qui incite le gouvernement à plus de transparence, notamment en ce qui concerne l'information sur les risques et la sécurité.

La peine de mort, abolie en 1982, fait souvent l'objet de débats à l'occasion d'affaires criminelles. Une grande partie de l'opinion publique se déclare favorable à son rétablissement dans le cas de crimes particulièrement odieux. Mais la ratification du traité de Maastricht en 1992, après consultation du peuple par référendum, rend tout à fait improbable le rétablissement de la peine de mort : la France doit

*Le 20 septembre 1992, les Français ont dit « oui » au traité de Maastricht, mais à une très faible majorité.*

faire sienne la législation européenne en la matière.

L'Europe constitue d'ailleurs un sujet d'opposition au sein de la classe politique. Même si nul ne remet plus en cause l'appartenance à l'Europe et l'ouverture des frontières, les choix économiques qu'elle implique font l'objet de vives discussions : alignement de l'économie du pays sur les critères de Maastricht, mise en place de la monnaie unique, politique agricole commune, etc.

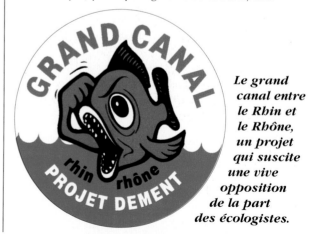

*Le grand canal entre le Rhin et le Rhône, un projet qui suscite une vive opposition de la part des écologistes.*

Les problèmes socio-économiques constituent la matière même du débat politique. Les préoccupations majeures du corps social sont, bien sûr, le chômage et les solutions à lui apporter mais aussi la question de la durée du travail (revendication de la semaine de 35 heures) ou le choix économique entre l'ultra-libéralisme et une certaine part d'interventionnisme étatique.

Mais l'une des questions de société les plus épineuses est le problème de l'immigration. Confrontée aux difficultés économiques et au chômage, une frange de l'opinion se radicalise et est tentée de remettre en cause la tradition d'ouverture et d'accueil aux étrangers qui est celle de la France. La question de l'immigration est aujourd'hui devenue un enjeu politique important.

*Chaque année, plus de 250 000 couples disent oui devant monsieur le maire.*

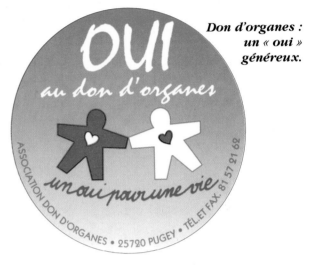

*Don d'organes : un « oui » généreux.*

*En de multiples occasions, les jeunes Français manifestent leur refus de la xénophobie et du racisme.*

*Non à la bombe !*

■ **1.** *Quels sont, dans votre pays, les grands sujets de débats qui traversent votre société ?*

■ **2.** *Est-ce que certains des sujets évoqués par ce dossier, font partie des préoccupations de la population de votre pays ?*

■ **3.** *Quel est le sujet qui vous tient particulièrement à cœur ?*

ÉVALUATION

## Compréhension orale (CO)

*Écoutez les dialogues et, pour chaque dialogue, identifiez :*
*– le problème évoqué*
*– la solution proposée.*
*Dites si la proposition est acceptée ou refusée :*

| dialogue | problème évoqué | solution proposée | acceptation | refus |
|---|---|---|---|---|
| **1** | | | | |
| **2** | | | | |
| **3** | | | | |
| **4** | | | | |
| **5** | | | | |

## Expression orale (EO)

*Formulez une proposition pour chacun des problèmes évoqués :*

**1.** Un(e) de vos ami(e)s a fait une dépression nerveuse. Vous cherchez avec d'autres amis communs ce que vous pourriez faire pour lui remonter le moral.

**2.** Un(e) de vos ami(e)s se marie. Vous cherchez quel cadeau original vous pourriez lui faire à l'occasion de son mariage.

**3.** Vous avez invité à manger trois amis. L'un est végétarien, l'autre musulman, le troisième a du diabète. Proposez un menu qui convienne à tout le monde.

**4.** Vous cherchez un projet d'excursion ou de visite pour un groupe de lycéens français que vous recevez dans votre ville.

## Expression écrite (EE)

*Faites une proposition pour organiser un séjour d'un week-end dans votre ville ou votre région, pour un groupe de jeunes Français. Précisez les activités, les visites, les excursions que vous pourriez proposer :*

## Compréhension écrite (CE)

*Parmi ces deux propositions, choisissez celle qui vous paraît le mieux correspondre à la demande. Justifiez vos choix.*

Couple, 3 enfants cherche petite maison à louer pour les vacances d'été (juillet) en bord de mer ou à proximité. Tranquillité recherchée. Loyer raisonnable. Faire propositions à Monsieur et Madame Plançon, 22, rue des Jonquilles 63 000 Clermont-Ferrand.

Suite à votre petite annonce parue dans le journal « La Montagne », j'ai le plaisir de vous proposer la location d'une maisonnette totalement indépendante, à la Grande-Motte. Elle comporte cuisine, salle de bains, un grand séjour et 2 chambres. Pour vos enfants nous pourrions installer un lit supplémentaire dans la plus grande des deux chambres. En outre, elle dispose d'un jardinet équipé de jeux (balançoire, toboggan) ce qui serait idéal pour vos enfants.

Elle est située à 15 minutes de la plage et nous pouvons, si vous le désirez, mettre à votre disposition des bicyclettes. Le loyer est de 6 000 francs, charges comprises, ce qui n'est pas cher pour la région.

Si cette proposition vous intéressait, nous pourrions vous envoyer une série de photos.

Nous vous conseillons de prendre une décision rapide, car les demandes sont nombreuses pour une offre de ce type. Nous vous donnons la priorité car nous sommes, ma femme et moi, originaires de Clermont et nous serions heureux d'accueillir quelqu'un du pays.

Veuillez agréer l'expression de nos sentiments les meilleurs.

En réponse à votre petite annonce du 12 mars, j'ai le plaisir de vous offrir la possibilité d'un séjour dans un cadre exceptionnel et à des tarifs défiant toute concurrence à La Grande-Motte. Nous disposons en effet d'une dizaine d'appartements type F3 ou F4., avec accès direct à la plage, vue sur la mer, et tous les commerces à proximité (centre commercial au pied de l'immeuble). Les loyers sont respectivement de 9 000 et 11 000 francs selon qu'il s'agit d'un F3 ou d'un F4. Cuisine entièrement équipée. Accès à une aire de jeux, court de tennis.

Si cette proposition vous convient, je vous conseille de réserver rapidement (versement de 3000 francs à la réservation).

En espérant que cette offre exceptionnelle retiendra votre attention, veuillez recevoir l'expression de nos sentiments respectueux.

| vos résultats | |
|---|---|
| **CO** | … /10 |
| **EO** | … /10 |
| **CE** | … /10 |
| **EE** | … /10 |

## OBJECTIFS

**Savoir-faire linguistiques :**
- Rapporter les paroles de quelqu'un.
- Interpréter les intentions d'un locuteur.
- Identifier les sources d'information.
- Caractériser le discours d'autrui.

**Grammaire :**
- Le discours rapporté
- La concordance des temps
- Les verbes introducteurs du discours rapporté et leur construction
- Le passé simple

**Écrit :**
- Le discours journalistique
- Le témoignage

**Civilisation :**
- Les grands mots

**Littérature :**
- Beaumarchais
- Le Clézio

MISE EN ROUTE

■ *Écoutez les dialogues et dites à quel document se réfère chacun d'eux :*

**a**

NICE : la baie des Anges

Nice, le 18 Août

Chers Robert et Christine,

Je vais très bien. C'est la grande forme. Je passe de bonnes vacances. Nice est une ville très agréable. J'espère que vous allez bien aussi. Pourquoi ne viendriez-vous pas me rendre visite ? Je suis sûr qu'un petit week-end au soleil vous ferait le plus grand bien. Pourriez-vous passer chez moi et demander à la concierge si j'ai reçu du courrier ? Dans ce cas, ce serait gentil de me le renvoyer à mon hôtel (l'adresse est sur l'enveloppe).

Merci d'avance et venez me voir.

À bientôt j'espère

Jean-Besson

**b**

Saint-Étienne, le 2 février

Cher Jean-Louis,

C'est Élise qui m'a raconté l'accident de voiture qui t'est arrivé. Je suis soulagée de savoir que tu te remets petit à petit.

Nous avons l'intention, Simon et moi, de profiter du week-end pour aller te voir à l'hôpital samedi prochain. Fais-nous savoir par un mot si cela est possible et si nous ne te dérangerons pas. Dis-nous aussi (éventuellement par téléphone) si tu as besoin de quelque chose : vêtements, livres, boissons, fruits, etc. Nous t'apporterons des journaux et des magazines. (Nous savons bien que tu ne peux pas vivre sans ton Nouvel Obs hebdomadaire !)

Courage ! Nous pensons à toi et nous sommes sûrs que tu nous reviendras en pleine forme. À Samedi.

Bises

Lucile

**c**

Toulouse, le 16 Septembre

Chère Madame, cher Monsieur,

Je vous envoie ces quelques mots pour vous remercier de l'accueil que vous avez réservé à Marie.

Elle n'est pas près d'oublier son séjour. Mon mari et moi serions contents de vous accueillir à notre tour en France. Nous avons une petite maison de campagne dans les Landes, donc pas très loin de l'Espagne. Cela nous ferait très plaisir de vous rencontrer.

Pourriez-vous nous envoyer la recette du gaspacho ? Marie a adoré ça et dit que le vôtre est le meilleur qu'elle ait jamais mangé.

En espérant que vous accepterez notre proposition, recevez encore tous mes remerciements.

Pascale Legrand

P.S. : Si vous voulez, je peux vous envoyer quelques recettes françaises, de celles que m'a apprises ma maman qui est un fin cordon bleu.

**d**

| Bulletin trimestriel de l'élève : Hervé DULAC CLASSE : 4e 3 | NOTES | OBSERVATIONS |
|---|---|---|
| FRANÇAIS | 14,5/20 | Bon trimestre. Travail sérieux. |
| MATHÉMATIQUES | 12/20 | Participation insuffisante en classe mais les résultats sont satisfaisants à l'écrit. |
| LANGUE VIVANTE 1 (Anglais) | 13/20 | Il faut encore fournir des efforts. Mais c'est bien dans l'ensemble. |
| SCIENCES PHYSIQUES | 10/20 | Des progrès mais c'est encore trop moyen : il faut persévérer. |
| LANGUE VIVANTE 2 (Allemand) | 9,5/20 | Hervé doit veiller à apprendre régulièrement ses leçons. |

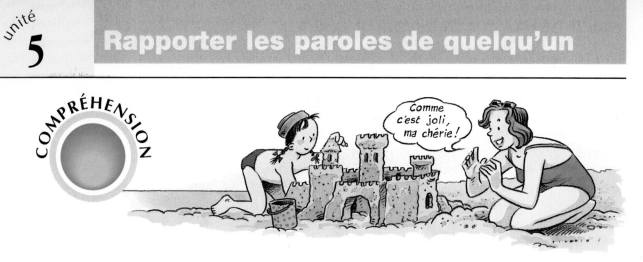

COMPRÉHENSION

*Comme c'est joli, ma chérie !*

■ *Écoutez les enregistrements et choisissez la meilleure façon de rapporter ce qui a été dit :*

1. ❑ Elle m'a félicité.
   ❑ Elle m'a remercié.

2. ❑ Il m'a félicité.
   ❑ Il m'a menacé de me licencier.

3. ❑ Elle a refusé de m'aider.
   ❑ Elle m'a demandé d'attendre.

4. ❑ Elle a affirmé que la situation économique allait s'améliorer.
   ❑ Elle espère que la situation économique va s'améliorer.

5. ❑ Il m'a proposé de m'aider.
   ❑ Il m'a demandé de l'aider.

6. ❑ Elle m'a conseillé de ralentir.
   ❑ Elle m'a demandé de ralentir.

7. ❑ Il souhaite que j'aille à Lyon.
   ❑ Il m'a ordonné de me rendre à Lyon.

8. ❑ Elle a refusé d'attendre.
   ❑ Elle a proposé d'attendre.

9. ❑ Il pense pouvoir réaliser le travail demandé.
   ❑ Il souhaite réaliser le travail.

10. ❑ Elle a adoré le film.
    ❑ Elle a détesté le film.

ENTRAÎNEMENT

**rapporter des faits passés ou à venir**

## Exercice 52

*Dites si les propos rapportés concernent un fait passé ou à venir :*

|  | Passé | Futur |
|---|---|---|
| 1. Il m'a dit qu'il viendrait nous voir ce week-end. | ❑ | ❑ |
| 2. Elle m'a dit qu'elle avait trouvé du travail. | ❑ | ❑ |
| 3. Elle m'a demandé si nous pourrions l'aider à déménager. | ❑ | ❑ |
| 4. Il m'a proposé de l'accompagner à Berlin. J'hésite. | ❑ | ❑ |
| 5. Il m'a annoncé qu'il avait été reçu à son examen. | ❑ | ❑ |
| 6. Elle m'a dit qu'elle n'irait pas en cours ce lundi. | ❑ | ❑ |
| 7. Elle m'a dit qu'elle t'avait attendu pendant deux heures. | ❑ | ❑ |
| 8. Il m'a expliqué qu'il n'avait pas pu venir à cause des grèves. | ❑ | ❑ |
| 9. Il m'a demandé pourquoi tu t'étais fâchée à la fin de la réunion. | ❑ | ❑ |
| 10. Elle m'a annoncé ce matin qu'elle allait se marier. | ❑ | ❑ |

ENTRAÎNEMENT

**la concordance des temps**

## Exercice 53

*Trouvez ce qui a été dit :*

Exemple : Il m'a dit qu'il avait trouvé du travail ? → J'ai trouvé du travail.

1. La météo a annoncé qu'il avait neigé au-dessus de 1 000 m.
2. Les Dupin nous ont prévenus qu'ils ne viendraient pas.
3. Françoise m'a demandé si j'avais bien noté la date du rendez-vous.
4. Il m'a dit qu'il ne pourrait pas me rembourser avant la fin du mois.
5. Il m'a expliqué qu'il avait eu de gros problèmes financiers.
6. Adrien m'a dit au téléphone qu'il allait bien en ce moment.
7. Je lui ai dit qu'elle était mignonne.
8. Je leur ai dit qu'ils devraient patienter jusqu'à lundi.

## GRAMMAIRE : la concordance des temps

**Ce qui a été dit est :**

**au présent**
Je travaille beaucoup.

**au futur**
Je la rappellerai plus tard.

**au futur « proche »**
Je vais déménager.

**au passé composé**
J'ai rencontré Jean-Louis.

**au conditionnel**
J'aimerais collaborer avec vous.

**à l'imparfait**
Je croyais que vous ne viendriez pas.

**Ce qui est rapporté est :**

**à l'imparfait**
Elle m'a dit qu'elle travaillait beaucoup.

**au conditionnel**
Il m'a dit qu'il la rappellerait plus tard.

**à l'imparfait**
Il m'a dit qu'il allait déménager.

**au plus-que-parfait**
Elle m'a dit qu'elle avait rencontré Jean-Louis.

**au conditionnel**
Il m'a dit qu'il aimerait collaborer avec nous.

**à l'imparfait**
Il m'a dit qu'il croyait que je ne viendrais pas.

**Lorsqu'on rapporte des paroles au moment où elles sont prononcées, il n'y a pas de concordance à appliquer. C'est souvent le cas lorsqu'on rapporte les paroles de quelqu'un avec qui on est en train de parler au téléphone.**

**Exemple :** – Qu'est-ce qu'elle dit ?
– Elle dit que tout va bien. Qu'elle a passé de bonnes vacances et qu'elle rentrera demain.

ENTRAÎNEMENT

la concordance
des temps

### Exercice 54

*Écoutez ce que disent les personnages et choisissez la bonne solution pour rapporter leurs paroles :*

**1.** ❑ Elle a dit qu'elle arriverait ce soir.
❑ Elle dit qu'elle est arrivée.
❑ Elle demande si elle est arrivée.

**2.** ❑ Il dit qu'il va réparer la panne.
❑ Il a dit qu'il avait réparé la panne.
❑ Il dit qu'il répare la panne.

**3.** ❑ Il a dit qu'il avait terminé.
❑ Il dit qu'il a terminé.
❑ Il a dit qu'il terminait.

**4.** ❑ Elle a dit : «Je vous attends la semaine prochaine.»
❑ Elle a dit qu'ils s'étaient vus.
❑ Elle dit qu'ils se sont vus.

**5.** ❑ Elle a dit qu'elle avait beaucoup travaillé.
❑ Elle dit qu'elle travaille beaucoup.
❑ Elle dit qu'elle a beaucoup travaillé.

**6.** ❑ Il a dit qu'il passait de bonnes vacances.
❑ Il a dit qu'il passe de bonnes vacances.
❑ Il a dit qu'il avait passé de bonnes vacances.

**7.** ❑ On a demandé à Jean s'il viendrait.
❑ On demande à Jean s'il est venu.
❑ On a demandé à Jean s'il était venu.

**8.** ❑ Elle dit que ça ira mieux.
❑ Elle a dit qu'elle allait mieux.
❑ Elle a dit que ça irait mieux.

**9.** ❑ Il dit qu'il a de la chance.
❑ Il a dit qu'il avait de la chance.
❑ Il dit qu'il a eu de la chance.

**10.** ❑ Il a dit qu'il partirait.
❑ Il a dit qu'il était parti.
❑ Il dit qu'il est parti.

À VOUS !

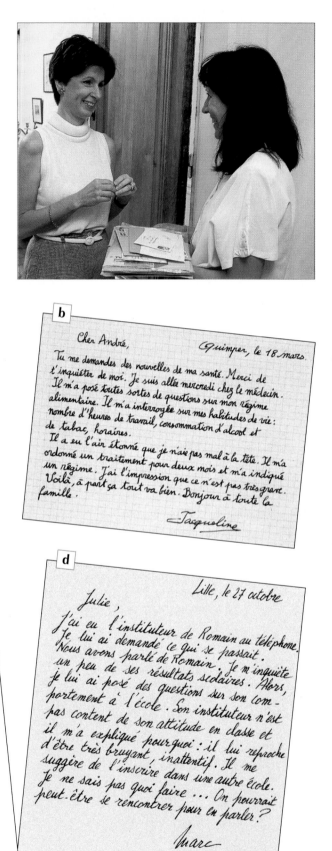

■ *Choisissez un document écrit et essayez de reconstituer le dialogue qui est à l'origine du document : dialogue entre Guy et le directeur, entre Jacqueline et le médecin, entre Claude et la concierge, ou entre Marc et l'instituteur.*

**a**

Ajaccio, le 8 Avril

Salut Gilles,

Je t'avais promis de te dire comment s'était passé mon entretien.

Le directeur a commencé à me poser quelques questions sur ma vie, ma situation professionnelle. Il a eu l'air d'apprécier mon expérience dans l'informatique et le fait que je sois célibataire et prêt à voyager.

Par contre, j'ai eu l'impression qu'il me trouvait un peu trop âgé.

Il m'a proposé un mois à l'essai et promis que si tout se passait bien, il me ferait un contrat définitif.

Je commence demain.

Bonne chance pour toi. À dans 8 jours.

Guy.

**b**

Cher André,

Quimper, le 18 mars

Tu me demandes des nouvelles de ma santé. Merci de t'inquiéter de moi. Je suis allée mercredi chez le médecin. Il m'a posé toutes sortes de questions sur mon régime alimentaire. Il m'a interrogée sur mes habitudes de vie : nombre d'heures de travail, consommation d'alcool et de tabac, horaires.

Il a eu l'air étonné que je n'aie pas mal à la tête. Il m'a ordonné un traitement pour deux mois et m'a indiqué un régime. J'ai l'impression que ce n'est pas très grave. Voilà, à part ça tout va bien. Bonjour à toute la famille.

Jacqueline

**c**

Avignon, le 26 octobre

Chère Rosine,

Depuis que tu es partie, je ne sais plus à qui parler. Ce matin, j'ai croisé la concierge, Madame Bignolle, dans l'escalier. On a parlé de la pluie et du beau temps. Ensuite, elle m'a demandé des nouvelles de mes parents. Elle a eu l'air heureuse de savoir que tout va bien. On a parlé aussi de son mari, qui est hospitalisé depuis un mois. Elle se fait du souci, Madame Bignolle. Alors je l'ai réconfortée.

Ainsi va la vie.

Je t'embrasse. Reviens vite !

Claude

**d**

Lille, le 27 octobre

Julie,

J'ai eu l'instituteur de Romain au téléphone. Je lui ai demandé ce qui se passait. Nous avons parlé de Romain, je m'inquiète un peu de ses résultats scolaires. Alors, je lui ai posé des questions sur son comportement à l'école. Son instituteur n'est pas content de son attitude en classe et il m'a expliqué pourquoi : il lui reproche d'être très bruyant, inattentif. Il me suggère de l'inscrire dans une autre école. Je ne sais pas quoi faire ... On pourrait peut-être se rencontrer pour en parler ?

Marc

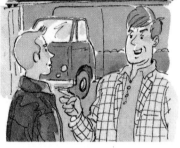

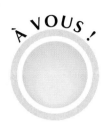

■ *Écoutez les dialogues et complétez les amorces de conversations suivantes en rapportant ce qui a été dit par l'un des interlocuteurs :*

– Qu'est-ce que vous faites en ce moment ?
– Je suis au chômage.
– Ah ! j'ai peut-être quelque chose pour vous. Je cherche un chauffeur. Ça vous intéresserait ?

– Alors tu as vu M. Caron ?
– Oui, il m'a proposé du travail.

**Dialogue 1 :**
– Allô Jean ? C'est Marc. Hier, j'ai rencontré Jean-Claude…

**Dialogue 2 :**
– Tiens, je viens de voir Marine au supermarché !
– Qu'est-ce qu'elle t'a dit ?
– ..........

**Dialogue 3 :**
– Gérald, viens on va jouer avec le chien du voisin !
– ...........

**Dialogue 4 :**
– Tu parlais de qui avec André ?
– Des Pochard.
– Je parie qu'il t'a dit du mal d'eux. André, il est plutôt « mauvaise langue ».
– Non, au contraire, ..........

**Dialogue 5 :**
– Dis, Maria, qu'est-ce qu'il te disait le prof ?
– ...........

MISE EN FORME

## GRAMMAIRE : les verbes du discours indirect ou rapporté

**Dire que** (pour rapporter une affirmation) :
« Je peux vous aider »
– Il m'**a dit qu**'il pouvait m'aider.

**Dire de** (pour rapporter un ordre, une demande, une instruction) :
« Faites-moi une proposition par écrit ! »
– Il m'**a dit de** lui faire une proposition par écrit.

**Proposer de** (pour rapporter une proposition, une suggestion) :
« Si vous voulez, nous pouvons voyager ensemble. »
– Il m'**a proposé de** voyager avec lui.

**Répondre que** (pour rapporter une réponse à une question) :
« Vous pouvez m'aider ? »
« Ce n'est pas possible. »
– Je lui **ai répondu que** ce n'était pas possible.

**Demander si** (pour rapporter une simple question) :
« Vous parlez anglais couramment ? »
– Il m'**a demandé si** je parlais anglais couramment.

**Demander de** (pour rapporter une demande, un ordre, une instruction formulés sous forme de question) :
« Vous pourriez contacter Monsieur Girard ? »
– Il m'**a demandé de** contacter Monsieur Girard.

**Demander + mot interrogatif (quand, pourquoi, où, etc.) :**
« Quand désirez-vous commencer ? »
– Il m'**a demandé quand** je désirais commencer.
« Où voulez-vous qu'on se rencontre ? »
– Il m'**a demandé où** je voulais qu'on se rencontre.
« Pourquoi est-ce que vous ne m'avez pas prévenu ? »
– Il m'**a demandé pourquoi** je ne l'avais pas prévenu.

## ÉCRIT

■ *Lisez le texte suivant et attribuez les déclarations à chacun des personnages cités :*

**Pierre Faucheur**

**Le commissaire Grosset**

**Mme Dutoc**

**La vieille dame**

**Le libraire**

**L'employée**

### CAMBRIOLAGE DE LA BIJOUTERIE DUTOC : LE COUPABLE AVOUE

Interrogé par la police, Pierre Faucheur a reconnu être l'auteur du vol de bijoux. Il a par contre nié avoir agi avec des complices. Le malfaiteur a refusé d'expliquer comment il avait réussi à déjouer les systèmes d'alarme pourtant sophistiqués qui protégeaient la bijouterie.

Le commissaire Grosset, chargé de l'enquête, estime quant à lui que le voleur n'a pu agir sans complicité, le système d'alarme étant d'une conception tout à fait nouvelle, et encore à l'état expérimental.

Le propriétaire de la bijouterie, M. Dutoc, que nous avons cherché à joindre, aurait disparu de la circulation depuis plusieurs jours, selon une employée de la bijouterie, alors que sa femme affirme qu'il serait en voyage d'affaires en Afrique du Sud, où il procéderait à des achats de pierres précieuses.

Deux témoins, le libraire voisin de la bijouterie et une vieille dame habitant l'immeuble d'en face, signalent la présence d'une voiture suspecte, le soir du cambriolage, une 605 Peugeot selon le libraire M. Lapage, un break Renault, selon la vieille dame. Ils précisent que quelqu'un était à bord du véhicule et que celui-ci aurait stationné plusieurs heures à hauteur de la bijouterie, mais les témoignages divergent sur son signalement. Était-il brun avec une moustache comme le prétend le commerçant, ou blond à lunettes comme l'affirme Mme Leguet, la voisine d'en face ?

### Déclarations :

1. Bon d'accord, j'avoue. C'est moi qui ai cambriolé la bijouterie Dutoc.

2. C'était un grand blond à lunettes, ça j'en suis sûre.

3. Devant la bijouterie, il y avait une voiture avec un homme à bord, une Peugeot 605, je crois.

4. Il n'a pas fait cela tout seul. J'en suis persuadé.

5. Il y avait une grande voiture, un break Renault devant la bijouterie. Elle est restée là plusieurs heures.

6. J'ai fait cela tout seul.

7. Je ne vous dirai jamais comment j'ai fait.

8. L'homme était plutôt brun, avec une petite moustache.

9. Mon mari est en voyage d'affaires. Il est allé acheter des diamants à Johannesburg.

10. Mon patron ? Je ne l'ai pas vu depuis plusieurs jours. J'ai trouvé ça bizarre. D'habitude, il nous prévient quand il part.

| Personnages | déclarations | |
|---|---|---|
| Pierre Faucheur | | |
| Le commissaire Grosset | | |
| La vieille dame | | |
| Mme Dutoc | | |
| L'employée de M. Dutoc | | |
| M. Lapage | | |
| Mme Leguet | | |

À VOUS !

■ *Imaginez l'interrogatoire des différents personnages par le commissaire Grosset.*

■ *Quelle est votre opinion personnelle sur cette affaire ?*

## POUR COMMUNIQUER : les verbes qui servent à rapporter les paroles de quelqu'un

Le verbe « dire » sert à rapporter les paroles de quelqu'un de façon neutre.
Mais d'autres verbes permettent de préciser les intentions de celui qui parle.
Ces verbes :

**1. situent les paroles dans une chronologie :**
répéter, commencer, conclure, répliquer, ressasser, interrompre, etc.

**2. précisent l'intensité de la voix :**
crier, chuchoter, souffler, hurler, etc.

**3. caractérisent le discours :**
bégayer, rugir, vociférer, hésiter, etc.

**4. manifestent des intentions ou des dispositions d'esprit :**
ordonner, féliciter, protester, avertir, approuver, commenter, etc.

ENTRAÎNEMENT
**verbes du discours rapporté**

## Exercice 55

*Choisissez le verbe qui convient :*

**1.** René .......... de mon état de santé : il trouve que j'ai mauvaise mine.
❑ s'est inquiété ❑ s'est réjoui ❑ s'est félicité

**2.** Le rédacteur en chef .......... mon dernier article. Il a trouvé que j'avais très bien analysé la situation.
❑ a condamné ❑ a approuvé ❑ a critiqué

**3.** Notre client allemand .......... sa commande de notre dernier modèle de téléviseur en précisant que c'est un excellent produit.
❑ a confirmé ❑ a annulé ❑ a dénoncé

**4.** Il m' .......... plusieurs fois d'être prudent.
❑ a conclu ❑ a confié ❑ a répété

**5.** Je lui .......... qu'il avait tort.
❑ ai prouvé ❑ ai avoué ❑ ai proposé

**6.** L'avocat .......... toute déclaration.
❑ a proposé ❑ s'est refusé à ❑ a suggéré

**7.** Un policier nous .......... de nous enfuir tout de suite. Trente secondes plus tard, l'immeuble explosait !
❑ a crié ❑ a proposé ❑ a suggéré

**8.** Le médecin m'a .......... de fumer.
❑ recommandé ❑ conseillé ❑ interdit

## Exercice 56

*Remplacez le verbe « dire » par un verbe plus précis, choisi dans la liste suivante :*

crier            protester        avouer          conclure
expliquer        proposer         consoler        répéter

**1.** « Et si nous passions à table ? », a dit la maîtresse de maison.

**2.** « C'est moi qui ai cassé le vélo de mon frère », a dit le petit garçon.

**3.** Il a dit : « Ah non ! Ce n'est pas juste. Ce n'est pas moi qui fais la vaisselle aujourd'hui ! »

**4.** Il a dit : « Aïe ! Arrête ! Tu me fais mal. »

**5.** Elle a dit encore une fois : « Ceux qui ne souhaitent pas rester peuvent partir maintenant. »

**6.** L'orateur a dit : « J'espère que mon exposé a été suffisamment clair. Je suis prêt à répondre à toutes les questions. »

**7.** Le vendeur s'est tourné vers moi et m'a dit : « Eh bien regardez : c'est très simple de faire fonctionner cet appareil. Il suffit d'appuyer sur ce bouton. »

**8.** La mère a pris la petite fille dans ses bras et lui a dit : « Ce n'est pas grave, ma chérie, je vais la réparer, ta poupée. »

■ *Écoutez les dialogues et dites quel est celui des deux dialogues qui correspond exactement à chacune des conversations dont nous vous donnons la transcription. Justifiez vos choix en précisant ce qui a été dit, demandé ou proposé, dans chaque dialogue :*

**Conversation 1**

– Tu as eu Brigitte au téléphone ?
– Oui.
– Alors, on va au cinéma tous les trois, ce soir ?
– Elle m'a dit qu'elle avait un boulot à terminer.
– Alors, comment on fait ?
– Elle va me rappeler à 8 heures.

**Dialogue correspondant :**

❑ **Dialogue N° 1**

❑ **Dialogue N° 2**

**Conversation 2**

– Alors, finalement, tu as déménagé ?
– Non. Pas encore. J'ai contacté une agence. Ils m'ont dit que je ne gagnais pas assez pour louer l'appartement que je veux.
– Mais tu n'as pas insisté ?
– Si, mais ils m'ont expliqué qu'il fallait que je trouve une caution. Je vais demander à mes parents. J'ai intérêt à faire vite.

**Dialogue correspondant :**

❑ **Dialogue N° 1**

❑ **Dialogue N° 2**

**Conversation 3**

– Et ces vacances ?
– J'ai reçu un coup de fil cette semaine pour un petit appartement à Calvi.
– C'est bien ?
– Oui, ils me disent que c'est au bord de la mer, à dix minutes du centre ville. Très calme et tout confort. L'idéal pour terminer ma thèse.
– Tu vas le prendre ?
– Le problème, c'est qu'ils m'ont averti que ça ne serait pas libre avant le 15 août.

**Dialogue correspondant :**

❑ **Dialogue N° 1**

❑ **Dialogue N° 2**

**PHONÉTIQUE**

**l'intonation du refus**

■ *Sur le modèle suivant, écoutez puis complétez les dialogues :*

Je voudrais un aller-retour Paris-Bruxelles.
– Le guichet est fermé !
– Mais mon train va partir !
→ **Je viens de vous dire que le guichet était fermé.**

**1.** – Papa, je peux regarder la télé ?
– Non, il faut aller au lit.
– Oh ! Papa, juste cinq minutes...
– ..............................................

**2.** – Chéri, tu m'accompagnes chez le coiffeur ?
– Non, j'ai du travail.
– Allons, chéri, sois gentil !
– ..............................................

**3.** – Tu pourrais dire à Jacques de passer à la maison ?
– Je vais le voir ce soir.
– Tu ne pourrais pas lui téléphoner tout de suite ?
– ..............................................

**4.** – Mange ta soupe !
– Je n'ai pas faim.
– Allez, une cuillère pour papa, une cuillère pour maman...
– ..............................................

Faites correspondre l'élément de discours direct et celui de discours rapporté.

Exemple : « Vous êtes une équipe très efficace » = Il nous a félicités.

| DISCOURS DIRECT | DISCOURS RAPPORTÉ |
|---|---|
| **1.** « Je trouve que votre intervention est excellente. » | **A.** Il nous ordonne de rester. |
| **2.** « Ce que vous avez fait est inqualifiable. » | **B.** Il a protesté violemment. |
| **3.** « Je vous recommande Marlin : c'est un excellent commercial. » | **C.** Il a attiré notre attention sur les problèmes de sécurité dans l'entreprise. |
| **4.** « Je ne vous autorise pas à partir. » | **D.** Il a apprécié. |
| **5.** « Soyez attentifs à la prévention des accidents. » | **E.** Il s'est refusé à toute déclaration. |
| **6.** « Je ne parlerai qu'en présence de mon avocat. » | **F.** Il a démenti catégoriquement. |
| **7.** « Pour finir, je pense que la situation devrait évoluer favorablement d'ici quelques jours. » | **G.** Il a conclu sur une note optimiste. |
| **8.** « Je suis entièrement d'accord avec le Premier ministre. » | **H.** Il nous a recommandé la prudence. |
| **9.** « Oui… Euh… peut-être… mais… » | **I.** Il est intervenu en faveur de quelqu'un. |
| **10.** « Je m'élève énergiquement contre une entreprise qui constitue un danger pour l'environnement. » | **J.** Il a approuvé l'action du gouvernement. |
| **11.** « Surtout, faites attention ! Cette zone est dangereuse. » | **K.** Il a condamné son action. |
| **12.** « Je trouve que votre proposition est intéressante. » | **L.** Il a bafouillé. |
| **13.** « Ma conviction, mesdames et messieurs, s'exprime en trois mots : justice, solidarité, efficacité. » | **M.** Il a résumé sa pensée. |
| **14.** « Les propos qu'on me prête dans la presse sont dénués de tout fondement. » | **N.** Il a accueilli favorablement notre proposition. |

**Solutions :**

| 1 | 2 | 3 | 4 | 5 | 6 | 7 | 8 | 9 | 10 | 11 | 12 | 13 | 14 |
|---|---|---|---|---|---|---|---|---|---|---|---|---|---|
|   |   |   |   |   |   |   |   |   |    |    |    |    |    |

## POUR COMMUNIQUER : rapporter les paroles de quelqu'un en mettant l'accent sur un des éléments du discours.

Lorsqu'on rapporte les paroles de quelqu'un, il est rare que l'on répète tout ce qui a été dit. Très souvent on se contente d'interpréter globalement les paroles de son interlocuteur. Il est également très fréquent qu'on se limite à rapporter un seul des éléments d'une conversation :

**La forme :**
Il a été très clair.
Il a bien parlé.

**L'intention principale de celui qui a parlé :**
Il nous a proposé une réorganisation de l'entreprise.
Il a exigé que nous arrivions à l'heure.
Il s'est plaint de la situation économique.

**La manière dont cela s'est passé :**
Il a été très chaleureux.
Il nous a mis tout de suite à l'aise.
Il nous a très bien accueillis.

**Les éléments psychologiques :**
Il nous a fait une déclaration très émouvante.
Il était très tendu.
Il nous a parlé d'une manière très décontractée.

**La construction du discours :**
Il a fait une synthèse de la situation de l'entreprise.
Il nous a démontré par a plus b que nous avions tort.
Il nous a tenu des propos incohérents.

*En utilisant la liste de verbes ci-dessous, rapportez ce qui a été dit :*

apprécier + nom
condamner + nom
féliciter quelqu'un
interdire de + infinitif

protester contre + nom
recommander de + infinitif
déconseiller de + infinitif
refuser de + infinitif

**1.** L'entraîneur au champion cycliste : « Tu as vraiment été extraordinaire ! C'est ta meilleure course de la saison ! »

**2.** Le journaliste : « Le dernier attentat du groupe extrémiste Novembre Bleu a provoqué la mort de cinq personnes innocentes. C'est un acte barbare et inhumain. »

**3.** Le critique gastronomique : « J'ai beaucoup aimé la qualité du service et l'originalité de la cuisine de ce restaurant. »

**4.** Le maire : « Il n'est absolument pas question de délivrer des permis de construire dans cette zone inondable. »

**5.** La radio : « La circulation sur l'autoroute est extrêmement difficile en ce premier jour du week-end de Pâques. Évitez de partir avant seize heures. »

**6.** Le commissaire de police : « Je n'ai aucune déclaration à faire à la presse pour le moment. »

**7.** Le critique : « Le dernier film de Klapisch est plein d'invention et de fraîcheur. Allez le voir ! »

**8.** L'avocat : « Je trouve l'attitude de la police inacceptable. »

ENTRAÎNEMENT

**les verbes du discours rapporté**

## Exercice 57

*Rapportez les conversations suivantes en utilisant le ou les verbes indiqués :*

**1. promettre de**
– Je passerai vous voir pendant les vacances de Noël.
– Tu dis ça et, au dernier moment, tu as toujours quelque chose à faire…
– Non, c'est juré !

**2. refuser de / préciser que**
– Monsieur le ministre, que pensez-vous des récentes déclarations de Roland Lejeune à propos de l'absence de politique sociale du gouvernement ?
– Messieurs les journalistes, je vous l'ai déjà dit, je ne ferai aucune déclaration ! Je tiendrai une conférence de presse demain à 17 heures et là, je répondrai à toutes vos questions.

**3. demander ce que / répondre de**
– Qu'est-ce que je dois faire ?
– Débrouillez-vous !

**4. regretter de**
– Je suis vraiment désolé, mais je ne pourrai pas assister à la réunion de lundi.

**5. décider de**
– Vous avez pris une décision ?
– Oui, je vais me présenter aux élections présidentielles.

**6. proposer de**
– Si vous êtes d'accord, nous pourrions nous rencontrer lundi à 17 heures.

**7. informer que**
– Il n'y aura pas cours mardi prochain.

**8. annoncer que**
– Je vais me marier avec Annie.

**9. souhaiter que + subjonctif**
– J'aimerais que vous me fassiez un rapport sur la société Dupond et Dupont.

**10. penser que**
– D'après moi, c'est Marseille qui va gagner la coupe de France de football.

**COMPRÉHENSION**

– C'est plus qu'une collaboratrice qui nous quitte aujourd'hui pour une retraite bien méritée...

■ **1.** *Écoutez l'enregistrement et répondez au questionnaire suivant :*

|  | vrai | faux |
|---|---|---|
| **1.** Agnès a fait un petit discours à l'occasion de l'anniversaire de Jeanne. | ❑ | ❑ |
| **2.** Jeanne et Agnès travaillent dans la même entreprise. | ❑ | ❑ |
| **3.** Jeanne a 30 ans. | ❑ | ❑ |
| **4.** Jeanne est directrice du marketing. | ❑ | ❑ |
| **5.** C'est Agnès qui va remplacer Jeanne. | ❑ | ❑ |

■ **2.** *Écoutez à nouveau l'enregistrement et dites si ce qui est rapporté est vrai ou faux :*

**Ce qui a été dit par Agnès à propos de Jeanne :**

|  | vrai | faux |
|---|---|---|
| **1.** Agnès a violemment attaqué Jeanne. | ❑ | ❑ |
| **2.** Agnès a relevé les principales qualités de Jeanne. | ❑ | ❑ |
| **3.** Agnès a exprimé son amitié pour Jeanne. | ❑ | ❑ |
| **4.** Agnès a légèrement critiqué Jeanne. | ❑ | ❑ |
| **5.** Agnès a passé en revue tous les défauts de Jeanne. | ❑ | ❑ |
| **6.** Agnès a fermement défendu Jeanne. | ❑ | ❑ |
| **7.** Agnès a manqué de respect vis-à-vis de Jeanne. | ❑ | ❑ |
| **8.** Agnès a été très hostile envers Jeanne. | ❑ | ❑ |
| **9.** Agnès a fait un portrait ironique de Jeanne. | ❑ | ❑ |
| **10.** Agnès s'est moquée de Jeanne. | ❑ | ❑ |
| **11.** Agnès a été très positive vis-à-vis de Jeanne. | ❑ | ❑ |
| **12.** Agnès a regretté le départ de Jeanne. | ❑ | ❑ |

**ÉCRIT**

■ *Écoutez le dialogue, et rédigez la lettre que Robert vient d'écrire à Monique. Imaginez le petit mot poétique que sa femme a ajouté en bas de la lettre :*

– Qu'est-ce que tu fais ?
– J'écris une lettre à Monique, pour la remercier de s'être occupée de Philippe quand il est allé à Paris pour passer son concours d'entrée à l'école de journalisme, mais à part ça, je ne sais pas trop quoi lui dire...

À VOUS !

■ **1.** *Regardez la bande dessinée et dites si elle illustre ou non le texte.*

## LA CALOMNIE

D'abord un bruit léger, rasant le sol comme hirondelle avant l'orage, pianissimo murmure et file, et sème en courant le trait empoisonné. Telle bouche le recueille, et piano, piano, vous le glisse en l'oreille adroitement. Le mal est fait ; il germe, il rampe, il chemine, et rinforzando de bouche en bouche il va le diable ; puis tout à coup, [je] ne sais comment, vous voyez [la] calomnie se dresser, siffler, s'enfler, grandir à vue d'œil. Elle s'élance, étend son vol, tourbillonne, enveloppe, arrache, entraîne, éclate et tonne, et devient, grâce au Ciel, un cri général, un crescendo public, un chorus universel de haine et de proscription.
Qui diable y résisterait ?

Beaumarchais, *Le Barbier de Séville,* Acte II, Scène 8

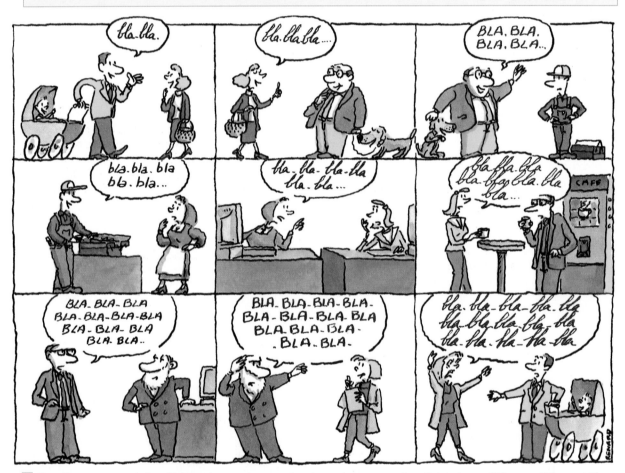

■ **2.** *Choisissez une des déclarations suivantes (ou inventez-en une) et faites-la se déformer (du positif au négatif) chaque fois que cette déclaration est rapportée à quelqu'un :*

« Ma femme est merveilleuse.
Elle sourit du matin au soir.
C'est le rayon de soleil de ma vie.
Grâce à elle, mon existence est un vrai bonheur. »

« Joséphine Boulanger est une femme exceptionnelle. J'admire son courage, sa volonté.
Ce qu'elle a fait est admirable.
Pourtant elle a su rester simple et modeste. »

« Madame Lemoine est une personne charmante.
J'ai de la chance de l'avoir comme voisine.
Elle est toujours prête à rendre un service.
Je ne l'ai jamais entendue dire du mal de quelqu'un. »

« J'ai lu le livre de Carole Martin.
C'est passionnant, et surtout très bien écrit.
Voilà de la vraie littérature !
Elle mériterait un prix littéraire. »

**ÉCRIT**

■ *Pour chacun des textes suivants :*
*précisez la source de l'information,*
*dites si l'information donnée est sûre ou non.*

**1** L'attaché de presse du chanteur a fait savoir que le bénéfice du concert serait entièrement reversé aux Restaurants du Cœur.

**2** Selon une dépêche de l'agence AFP, les combats auraient fait plusieurs dizaines de blessés.

**3** Le Premier ministre a présenté hier soir à TF1 un bilan plutôt optimiste de la situation économique actuelle.

**4** D'après la météo nationale, les températures seront douces pour la saison et atteindront 23 degrés à Marseille, Nice et Ajaccio. Temps plus frais dans l'ouest, à cause de la pluie, mais on notera quand même 16 degrés à Brest. Le temps sera couvert en Île de France et les températures ne dépasseront pas les 18 degrés à Paris.

**5** L'accident serait dû, selon les experts, à un défaut de construction de l'immeuble.

**6** D'après certaines indiscrétions provenant des milieux gouvernementaux, des élections anticipées pourraient avoir lieu en avril prochain.

**7** Nous pourrions assister, si l'on en croit les derniers sondages, à une remontée de l'opposition à quelques jours des élections législatives.

**8** Selon un récent sondage, plus de la moitié des Français considèrent que leurs conditions de vie ne se sont pas améliorées au cours de l'année écoulée. Ils sont cependant 46 % à déclarer avoir confiance dans la politique du gouvernement, contre 41 % qui pensent le contraire.

**9** D'après l'hebdomadaire « Le Point », d'importantes sommes d'argent auraient été détournées par l'industriel Paul Leroux.

**10** D'après une étude de l'INSEE, l'espérance de vie des Français est de 83 ans pour les femmes et 76 ans pour les hommes.

| texte | source de l'information | information sûre | information non sûre |
|:---:|:---:|:---:|:---:|
| 1 | **L'attaché de presse du chanteur** | x | |
| 2 | | | |
| 3 | | | |
| 4 | | | |
| 5 | | | |
| 6 | | | |
| 7 | | | |
| 8 | | | |
| 9 | | | |
| 10 | | | |

# Rapporter les paroles de quelqu'un

MISE EN FORME

## POUR COMMUNIQUER : le discours journalistique et les sources de l'information

Dans les textes de presse, on donne souvent des informations dont les sources sont diverses (déclarations, écrits, témoignages), et dont la véracité n'est pas toujours sûre.

### Déclarer

« Aucun changement dans le gouvernement n'est prévu dans l'immédiat », **a déclaré** le porte-parole du gouvernement.

### Selon/d'après

**D'après** le porte-parole du gouvernement, aucun changement ministériel n'est à l'ordre du jour.
**Selon** un sondage BVA, 45 % des Français sont satisfaits de la politique du gouvernement.

### Conditionnel pour parler d'un événement dont on n'est pas certain :

Selon certaines rumeurs, des changements au sein du gouvernement **pourraient** intervenir dans les jours qui viennent.
Selon les mêmes rumeurs, le premier ministre **aurait présenté** sa démission.

### Il semble (semblerait) que + subjonctif… / il paraît (paraîtrait) que… Il se peut (pourrait) que… + subjonctif

**Il semblerait que** nous soyons à la veille de changements au sein du gouvernement.
**Il se pourrait que** nous assistions, dans les semaines qui viennent, à une polémique au sein du gouvernement…

COMPRÉHENSION

– Raoul ! Un discours !
Raoul ! Un discours !

■ *Écoutez le discours de Raoul et cochez les affirmations qui conviennent :*

|  | Vrai | Faux |
|---|---|---|
| **1.** Raoul aime faire des discours. | ❑ | ❑ |
| **2.** Robert se marie avec Annie. | ❑ | ❑ |
| **3.** Robert est vieux. | ❑ | ❑ |
| **4.** Raoul et Robert sont de grands amis. | ❑ | ❑ |
| **5.** Robert est sportif. | ❑ | ❑ |
| **6.** Robert est tout petit. | ❑ | ❑ |
| **7.** Robert parle beaucoup. | ❑ | ❑ |

■ *Écoutez de nouveau l'enregistrement et choisissez les interprétations qui vous paraissent correspondre au discours de Raoul :*

|  | Vrai | Faux |
|---|---|---|
| **1.** Raoul s'est moqué gentiment de Robert. | ❑ | ❑ |
| **2.** Raoul a attaqué Robert. | ❑ | ❑ |
| **3.** Raoul a montré son amitié à Robert. | ❑ | ❑ |
| **4.** Raoul s'est cruellement moqué de Robert. | ❑ | ❑ |
| **5.** Raoul a fait des reproches à Robert. | ❑ | ❑ |
| **6.** Raoul a fait des compliments à Robert. | ❑ | ❑ |
| **7.** Raoul a critiqué Robert. | ❑ | ❑ |
| **8.** Raoul a défendu Robert. | ❑ | ❑ |
| **9.** Raoul a insulté Robert. | ❑ | ❑ |
| **10.** Raoul s'est montré chaleureux vis-à-vis de Robert. | ❑ | ❑ |
| **11.** Raoul a été un peu ironique par rapport à Robert. | ❑ | ❑ |
| **12.** Raoul a été très élogieux envers Robert. | ❑ | ❑ |

ÉCRIT

■ *En vous servant des sources d'information données ci-dessous, rédigez un petit texte informatif destiné à paraître dans le journal du 23 mai. Vous préciserez :*

- *où ?*
- *quand ?*
- *qui s'est exprimé ?*
- *l'attitude générale, et les intentions de communication de ceux que vous citez.*
- *ce qui a été dit.*
- *comment ça a été dit.*
- *quelles sont les sources de l'information.*

### Dépêche AFP 20 mai :

Le premier ministre s'adressera aux Français lundi 21 mai à 20 heures sur la chaîne TF1. L'essentiel de l'émission sera consacré à la politique économique du gouvernement et aux récentes mesures prises pour lutter contre le chômage.

### Sondage 15 mai :

- Vos conditions de vie se sont-elles améliorées cette année ?
  Oui : 36 %.
  Non : 52 %.
  Sans opinion : 12 %.
- Faites-vous confiance à la politique du gouvernement dans le domaine économique ?
  Oui : 46 %
  Non : 41 %
  Sans opinion : 13 %
- Pensez-vous que les mesures prises par le gouvernement sont efficaces pour lutter contre le chômage ?
  Oui : 34 %
  Non : 58 %
  Sans opinion : 8 %

### Extraits du discours du premier Ministre 21 mai :

« La situation économique de la France s'est nettement améliorée. Le chômage est stabilisé. On note une nette reprise de la consommation. »
« Nous venons de prendre ou nous allons prendre dans les semaines qui viennent toute une série de mesures énergiques destinées à lutter contre le chômage. »
« J'ai confiance en l'avenir. Tous les indicateurs économiques le montrent : nous assistons actuellement à une reprise mondiale de la croissance. »

### Les réactions de l'opposition 22 mai :

« Les chiffres donnés par le premier ministre sont faux. Ils ne tiennent pas compte du chômage des travailleurs à temps partiel. Il y a en France plusieurs centaines de milliers de chômeurs oubliés par les statistiques. »

### Les réactions des syndicats :

« C'est le 3e plan de lutte contre le chômage qu'on nous présente en quelques mois. Je ne pense pas que celui-ci sera plus efficace que les précédents. »

ENTRAÎNEMENT

**rapporter des paroles
expressions imagées**

### Exercice 58

*Choisissez la phrase qui correspond à l'expression :*

**1.** Pendant toute la soirée, Alexandre n'a pas arrêté de **casser du sucre sur** Raymond.
❑ Alexandre a dit beaucoup de bien de Raymond.
❑ Alexandre a dit beaucoup de mal de Raymond.
❑ Alexandre a fait l'éloge de Raymond.

**2.** Je crois qu'**il s'est payé notre tête :** toutes ses promesses, c'est du vent !
❑ Il s'est moqué de nous.
❑ Il a tenu ses promesses.
❑ Il nous a donné de l'argent.

**3.** Ce matin, le directeur a convoqué toute l'équipe : **il nous a passé un sacré savon.**
❑ Il nous a remercié de notre travail.
❑ Il nous a donné des conseils de propreté.
❑ Il nous a fait de vifs reproches.

**4.** J'étais là quand Jacqueline et François se sont expliqués : **elle n'a pas mâché ses mots.**
❑ Elle a dit n'importe quoi.
❑ Elle l'a insulté.
❑ Elle lui a dit tout ce qu'elle pensait.

# Rapporter les paroles de quelqu'un

COMPRÉHENSION

C'était interminable. Il a mis plus d'une heure pour définir ce qu'était ou n'était pas le multimédia. Aucun humour. Rien que des banalités. Et on appelle ça un spécialiste !

■ *Écoutez les dialogues. Chaque dialogue essaie de rapporter les paroles d'un personnage en mettant l'accent soit sur l'attitude générale du personnage, soit sur la forme du discours. Associez chaque dialogue avec une des images suivantes :*

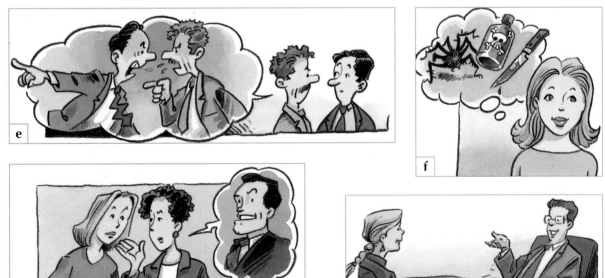

*Écoutez les dialogues et :*

■ **1.** *Résumez en quelques mots chaque conversation entendue.*

■ **2.** *Rapportez de façon précise ce qui a été dit.*

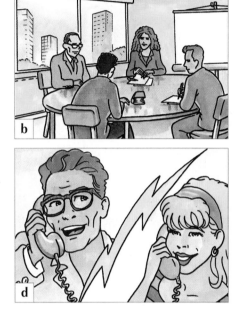

MISE EN FORME

## GRAMMAIRE : le passé simple (suite)

**1.** Verbes en **ir**, **ire**, **uire**, **dre**, **tre**, **cre** : ils font leur passé simple en : **is, is, it, îmes, îtes, irent**

| | | | | | |
|---|---|---|---|---|---|
| je | fin**is** | je | rend**is** | dire | je d**is** |
| tu | fin**is** | tu | rend**is** | écrire | j'écriv**is** |
| il | fin**it** | il | rend**it** | apprendre | j'appr**is** |
| nous | fin**îmes** | nous | rend**îmes** | suivre | je suiv**is** |
| vous | fin**îtes** | vous | rend**îtes** | rire | je r**is** |
| ils | fin**irent** | ils | rend**irent** | sortir | je sort**is** |

sauf : mourir (je mourus) ; courir (je courus) ; venir / tenir (voir plus loin)…

**2.** Verbes en **oir**, **oire**, **aître**, **oître**, **aire**, et **ure** : ils font leur passé simple en **us, us, ut, ûmes, ûtes, urent**

| | | | | | |
|---|---|---|---|---|---|
| je | cr**us** | pouvoir | je p**us** | être | je f**us** |
| tu | cr**us** | vouloir | je voul**us** | avoir | j' e**us** |
| il | cr**ut** | savoir | je s**us** | boire | je b**us** |
| nous | cr**ûmes** | vivre | je véc**us** | accroître | j'accr**us** |
| vous | cr**ûtes** | paraître | je par**us** | conclure | je concl**us** |
| ils | cr**urent** | plaire | je pl**us** | | |

sauf : faire (je fis) ; naître (je naquis) ; voir (je vis) ; s'asseoir (je m'assis)

**3.** Verbes **tenir** et **venir** : ils font leur passé simple en : **ins, ins, int, înmes, întes, inrent**

| | | | |
|---|---|---|---|
| je | t**ins** | je | v**ins** |
| tu | t**ins** | tu | v**ins** |
| il | t**int** | il | v**int** |
| nous | t**înmes** | nous | v**înmes** |
| vous | t**întes** | vous | v**întes** |
| ils | t**inrent** | ils | v**inrent** |

LITTÉRATURE

■ **1.** *Lisez ce texte de Le Clézio et imaginez ce que va dire Roch en répondant à la question de sa femme (« Pourquoi écrit-elle ? »).*

■ **2.** *Dites si la carte postale correspond à la description qui en est faite ?*

■ **3.** *Soulignez les formes du passé simple dans le texte ci-dessous.*

Roch entra dans la chambre ; sur le lit défait, il y avait le journal et une lettre. Roch retourna dans la cuisine, s'assit sur un tabouret, posa le journal sur la table, à côté d'une assiette, et ouvrit l'enveloppe avec la pointe d'un couteau.
« On mange bientôt ? », demanda-t-il en dépliant la lettre.
« Cinq minutes », dit sa femme ; « tu as faim ? »
« Hm... »
« Les pommes de terre seront cuites dans cinq minutes. »
Roch commença à lire la lettre. C'était écrit d'une petite écriture fine, au stylo, sur du papier à carreaux.

« Mon cher Roch, chère Élisabeth,

« Je vous envoie ce petit mot d'Italie, où je continue mon périple. Je suis passée par Milan et Bologne, et aujourd'hui, je fais étape à Florence. Tu trouveras d'ailleurs dans l'enveloppe une carte

postale achetée à Florence. Ici la chaleur est très forte mais le paysage n'en est que plus beau. J'ai visité tous les monuments et tous les musées et j'ai vu pratiquement tout ce qu'il y a à voir ici. C'est très beau. J'espère que vous aurez l'occasion de faire ce voyage un de ces jours, je crois que ça en vaut la peine. J'ai écrit l'autre jour à maman pour lui donner des nouvelles. – J'espère que sa sciatique ne la fait pas trop souffrir. J'espère que tout va bien de votre côté, et que vous ne souffrez pas trop de la chaleur. L'autre jour, à Milan, j'ai rencontré Emmanuel qui était là de passage avec sa femme. Nous avons évoqué quelques souvenirs. Il m'a dit qu'il comptait passer vous voir à la fin des vacances, avant de rentrer à Paris. Il paraît qu'il travaille maintenant pour une fabrique de
réfrigérateurs et qu'il est très bien payé. Voilà les nouvelles. Je serai à Venise mardi prochain, et j'y resterai une quinzaine de jours. Je ne te donne pas mon adresse, mon cher Roch, parce que je sais que tu ne m'écriras pas. À bientôt donc, je vous embrasse. »

« Antoinette »

Roch se pencha sur son tabouret, chercha l'enveloppe et sortit la carte postale. Sur la photographie, on voyait une sorte de jardin plein d'herbes, des fleurs rouges, un cèdre et, un peu partout autour de l'herbe, des colonnes jaunes qui formaient des arcades. L'ombre du cèdre rayait le sol, sous les arcades, avec des zébrures régulières, et le coin de ciel, à gauche de la photographie, était colorié en bleu criard.
De l'autre côté de la carte, au dessus de l'emplacement réservé à la correspondance, il y avait écrit :
Firenze
Museo S. Marco – Il Chiosto
Musée de S. Marc – Le Cloître
Museum of S. Marc – The Cloister
Markus Museum – Der Kreuzgang

Quand Roch eut fini de tout lire, il déposa la carte postale et la lettre sur la table, près de l'enveloppe. Élisabeth sortit les pommes de terre de la casserole et les mit dans les assiettes ; puis elle déplia un papier gras, en retira deux tranches de jambon et les posa dans chaque assiette, à côté des pommes de terre.
« Qui est-ce ? », demanda-t-elle.
« Rien, ma sœur », dit Roch.
« Pourquoi écrit-elle ? »

J.M.G. Le Clézio, *La Fièvre*, Éditions Gallimard.

**1.** *Lisez cette page extraite d'un roman photo.*

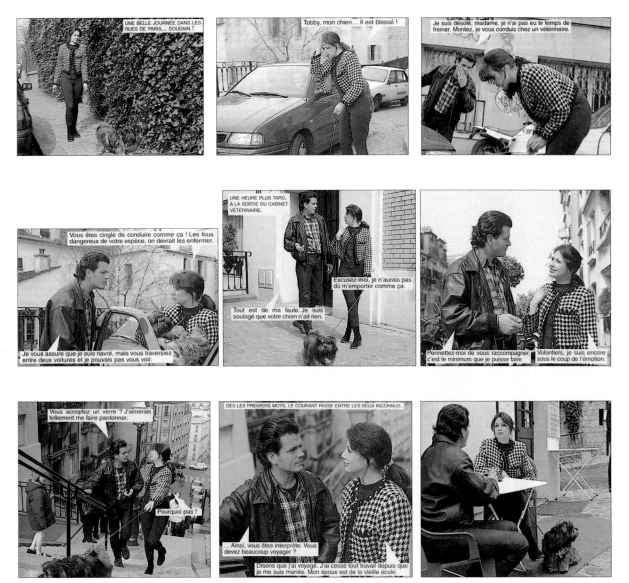

**2.** *Liz et Cyril rapportent la scène de leur rencontre et la conversation qu'ils ont eue. Choisissez un interlocuteur et les sentiments que vous lui faites adopter. Imaginez le dialogue correspondant aux choix que vous venez de faire.*

| LIZ | CYRIL |
|---|---|
| **– Tu ne sais pas ce qui m'est arrivé hier ?**<br>**Je promenais Tobby, dans la rue…** | **– Figure-toi qu'hier, j'ai rencontré une jeune femme très sympathique…** |

| | LIZ | | | CYRIL | |
|---|---|---|---|---|---|
| Interlocuteur | son mari | ❏ | Interlocuteur | son frère | ❏ |
| | une amie | ❏ | | son meilleur ami | ❏ |
| | sa mère | ❏ | | un collègue de bureau | ❏ |
| État d'esprit | enthousiaste | ❏ | État d'esprit | enthousiaste | ❏ |
| | méfiante | ❏ | | mécontent | ❏ |
| | fâchée | ❏ | | déçu | ❏ |

## CIVILISATION

# LES PAROLES QUI RESTENT

La mémoire collective des Français est faite de petits airs de musique, de paroles de chansons, de bribes de poèmes, de citations dont on a bien souvent oublié l'origine. Cette mémoire collective s'enrichit constamment, à l'occasion de campagnes publicitaires dont on retiendra un slogan (« Tu t'es vu quand t'as bu ? » : campagne contre l'alcoolisme réalisée au début des années 90), d'une petite phrase prononcée par un homme politique (« Il faut laisser du temps au temps » François Mitterrand), du titre d'un film, d'une chanson, etc.

**I. A. Pils,** Rouget de Lisle chantant la Marseillaise chez Dietrich.

## La marseillaise

### Premier couplet

*Allons enfants de la patrie*
*Le jour de gloire est arrivé !*
*Contre nous de la tyrannie*
*L'étendard sanglant est levé !* (bis)
*Entendez-vous dans les campagnes*
*Mugir ces féroces soldats ?*
*Ils viennent jusque dans nos bras*
*Égorger nos fils, nos compagnes !*

### Refrain

*Aux armes citoyens !*
*Formez vos bataillons !*
*Marchons ! marchons !*
*Qu'un sang impur*
*Abreuve nos sillons !*

Écrite par Rouget de Lisle, *La Marseillaise* est devenue l'hymne national. Son texte est quelquefois critiqué, parce que jugé par certains très belliqueux et non représentatif de la France, mais il est improbable qu'on en modifie la teneur, tant *La Marseillaise* incarne le symbole de la France et de sa révolution.

## Les fables de La Fontaine

Tous les enfants ont appris à l'école les plus connues de ces fables : *Le Corbeau et le Renard, Le Lièvre et la Tortue, Le Loup et la Cigogne.* La morale de ces fables est souvent citée :

«*Rien ne sert de courir, il faut partir à point.*»
«*Tout flatteur vit aux dépens de celui qui l'écoute.*»
«*On a souvent besoin d'un plus petit que soi.*»
«*La raison du plus fort est toujours la meilleure.*»
«*Petit poisson deviendra grand pourvu que Dieu lui prête vie.*»

*Petit Papa Noël :* une chanson que tout le monde a fredonnée.

**" *Un verre, ça va...*
*Trois verres, bonjour les dégâts !* "**

## Les grands classiques

La découverte au collège et au lycée de la littérature (Corneille, Racine) laisse également des traces dans la mémoire collective. Passé le temps de l'école, il n'en reste, la plupart du temps, que quelques vers :

« Pour qui sont ces serpents qui sifflent sur nos têtes ? » (Jean Racine, *Andromaque*)
« Ô rage ! Ô désespoir ! Ô vieillesse ennemie ! » (Pierre Corneille, *Le Cid*)
« L'appétit vient en mangeant » (François Rabelais)
« Qu'allait-il faire dans cette galère ? » (Molière, *Les fourberies de Scapin*)
« Il faut manger pour vivre, et non vivre pour manger » (Molière, *L'avare*)
Il en va de même de la poésie :
« Il pleure dans mon cœur, comme il pleut sur la ville » (Paul Verlaine)
« On n'est pas sérieux quand on a 17 ans » (Arthur Rimbaud)
« Sous le pont Mirabeau coule la Seine et nos amours » (Guillaume Apollinaire)
« Ô temps suspends ton vol ! » (Alphonse de Lamartine)

Sans oublier le célèbre « Je pense, donc je suis » du philosophe René Descartes.

### L'histoire

L'histoire, elle, a laissé quelques petites phrases :
« Je vous ai compris ! » (de Gaulle à Alger)
« La France a perdu une bataille, mais elle n'a pas perdu la guerre » (encore de Gaulle)
« Paris vaut bien une messe » (Henri IV)

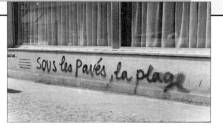

**L'actualité,** les révoltes, les soubresauts de la société laissent également leur lot de formules toutes faites. Mai 68 a légué un certain nombre de slogans :
« Sous les pavés, la plage »
« Il est interdit d'interdire »
Les mouvements de jeunes luttant contre le racisme (SOS Racisme) ont inventé des slogans que l'on décline.
« Touche pas à mon pote » pourra donner « Touche pas à mon quartier », « Touche pas à mon job », selon la nature de la protestation.

## Les proverbes

« Bien mal acquis ne profite jamais. »
« Il ne faut pas vendre la peau de l'ours avant de l'avoir tué. »
« En avril, ne te découvre pas d'un fil. »
« En mai, fais ce qu'il te plaît. »
« La fin (ne) justifie (pas) les moyens. »
« Il ne faut pas courir deux lièvres à la fois »

## Les comptines

Elles participent aux jeux des enfants dès leur plus jeune âge. On n'oublie jamais leurs paroles, même devenu adulte.

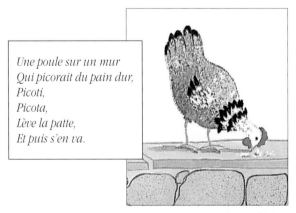

*Une poule sur un mur*
*Qui picorait du pain dur,*
*Picoti,*
*Picota,*
*Lève la patte,*
*Et puis s'en va.*

■ *Trouvez, dans votre langue, des phrases que tout le monde connaît ou des proverbes. Essayez de les traduire ou de les expliquer en français.*

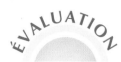

ÉVALUATION

## Compréhension orale (CO)

*Écoutez les enregistrements et dites à quel enregistrement correspondent les phrases suivantes :*

|  | enreg. |
|---|---|
| Il m'a conseillé de faire du sport. |  |
| Il m'a félicité pour mon projet. |  |
| Elle m'a conseillé de faire un régime. |  |
| Elle m'a suggéré de revoir mon budget. |  |
| Elle a critiqué mon projet. |  |

## Expression orale (EO)

*Écoutez la conversation téléphonique et essayez de rapporter ce qui a été dit.*

## Compréhension écrite (CE)

*Lisez le texte suivant et répondez au questionnaire.*

« L'attitude de l'élève RIBOULET est inquali-fiable. C'est un garçon violent qui s'est battu très souvent avec d'autres élèves de l'établissement. Indiscipliné, insolent, grossier, il se fait renvoyer des cours ou des salles d'études. Il a insulté à plusieurs reprises des professeurs ou des membres de l'administration. Ses résultats sco-laires sont catastrophiques. Je demande donc que le conseil de discipline prenne une sanction sévère. »

**Ce qui a été dit par la directrice de l'école :**

|  | vrai | faux |
|---|---|---|
| **1.** Elle l'a chaleureusement félicité. | ❑ | ❑ |
| **2.** Elle lui a reproché ses agissements. | ❑ | ❑ |
| **3.** Elle l'a couvert de compliments. | ❑ | ❑ |
| **4.** Elle a été très sévère. | ❑ | ❑ |
| **5.** Elle a été bienveillante. | ❑ | ❑ |
| **6.** Elle a souligné ses qualités. | ❑ | ❑ |
| **7.** Elle a insisté sur ses défauts. | ❑ | ❑ |
| **8.** Elle l'a violemment blâmé. | ❑ | ❑ |
| **9.** Elle l'a défendu de toutes ses forces. | ❑ | ❑ |
| **10.** Elle est prête à lui pardonner. | ❑ | ❑ |
| **11.** Elle s'est montrée compréhensive. | ❑ | ❑ |
| **12.** Elle n'a pas été indulgente. | ❑ | ❑ |

## Expression écrite (EE)

*En vous servant des différentes déclarations reproduites ci-dessous, écrivez un petit texte évoquant l'inauguration d'une salle de spectacle destinée à permettre aux jeunes musiciens d'organiser des concerts.*

**Le maire de Neuville :**

– Cette salle représente pour les jeunes de Neuville le lieu d'expression et de rencontres qui manquait à notre ville.

**Le chanteur du groupe « Rockoco et ses frères » :**

– C'est une très bonne initiative. Avant, on jouait dans une cave. La salle est très bien équipée.
Ce soir ça va être notre premier concert dans une vraie salle avec un vrai public.

**Un habitant du quartier :**

– Nous sommes inquiets, avec tous ces jeunes qui vont arriver dans le quartier.

**Un autre habitant du quartier :**

– C'est bien, ça va mettre un peu d'animation dans le quartier.

**Le ministre de la Culture :**

– Je souhaite que de telles salles naissent dans d'autres villes de France. Aujourd'hui c'est le 21 juin, le jour de la fête de la musique.
À Neuville, c'est toute l'année que la musique sera en fête.

| vos résultats | |
|---|---|
| CO | ... /10 |
| EO | ... /10 |
| CE | ... /10 |
| EE | ... /10 |

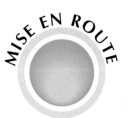

MISE EN ROUTE

■ *Lisez le texte.*
*Complétez le tableau ci-dessous en distinguant les causes et les conséquences évoquées par le texte :*

(1)     J'ai le regret de vous annoncer qu'à partir du 1ᵉʳ janvier, nous avons décidé de nous passer de vos services au sein de notre société d'import/export « INTERÉCHANGES ». En effet, le comportement que nous avons pu observer de votre part ces derniers mois a sérieusement perturbé la bonne marche de la société, la mettant même en péril sur le plan financier.

(2)     Votre passion immodérée pour les jeux informatiques, auxquels vous consacriez de nombreuses heures quotidiennes de votre travail, est directement responsable de l'introduction d'un virus informatique qui a, entre autres, détruit la totalité de notre fichier clients pour les États-Unis et l'Asie du Sud-Est.

(3)     Les nombreuses erreurs que vous avez commises dans la gestion des commandes à l'étranger ont fait que la Mauritanie et le Sénégal ont reçu les 200 000 luges et les 60 000 paires de ski destinées au Groenland qui nous a retourné les 150 000 climatiseurs expédiés par votre service.

(4)     Ceci n'est pas le plus grave : l'erreur que vous avez commise en établissant notre bilan financier de fin d'année (en inversant les colonnes *Bénéfices* et *Pertes*) a fait croire à des pertes de 400 millions de francs, d'où une baisse de plus de 50 % de nos actions en bourse, ce qui a causé le rachat de 3 de nos plus importantes filiales à l'étranger, et ceci, à un prix inférieur à plus de 60 % de leur valeur réelle.

|   | Cause | Conséquence |
|---|---|---|
| **1** | | Il a été licencié le 1ᵉʳ janvier. |
| **2** | Il s'amusait à des jeux informatiques. | |
| **3** | | La Mauritanie et le Sénégal ont reçu des luges. Le Groenland a retourné 150 000 climatiseurs. |
| **4** | | |

COMPRÉHENSION

■ **1.** *Relevez, dans les articles ci-dessous, les éléments de phrase qui précisent les causes et les conséquences des événements évoqués.*

■ **2.** *En vous servant des articles suivants, imaginez le bulletin d'informations radio qui va rendre compte des événements évoqués :*

### 1

## L'INCENDIE DE L'AÉROPORT DE DÜSSELDORF DÛ À UN COURT-CIRCUIT

Un court-circuit serait à l'origine de l'incendie qui a ravagé l'aéroport de Düsseldorf. Ce sinistre a provoqué la mort de 6 personnes et a fait 55 blessés. Une enquête est en cours pour déterminer pourquoi les secours sont arrivés si tard.

### 2

## UN ENFANT SAUVÉ GRÂCE AU SANG-FROID D'UN AUTOMOBILISTE

Quelle n'a pas été la surprise d'un automobiliste circulant dimanche matin sur l'autoroute A4 entre Marseille et Aix-en-Provence de voir un enfant seul sur la bande d'arrêt d'urgence de l'autoroute.

C'est au moment où le bambin, âgé de quatre ans, s'apprêtait à traverser, que l'automobiliste qui s'était garé en catastrophe quelques centaines de mètres plus loin, a surgi au terme d'une course effrénée et a saisi l'imprudent. Celui-ci avait échappé à la surveillance de ses parents stationnés un peu plus loin, sur le parking d'une station service.

### 3

## VACANCES D'HIVER : DES CENTAINES DE KILOMÈTRES DE BOUCHONS À LA SORTIE DE PARIS ET SUR LES AUTOROUTES ALPINES.

Bison Futé l'avait annoncé : il fallait éviter la journée de samedi pour partir en direction des stations d'hiver. Le conseil n'a apparemment pas été entendu par des dizaines de milliers de Parisiens, pressés de profiter des récentes chutes de neige et du soleil annoncé par la météo.

Ceux-ci ont dû subir un double calvaire, le premier, au départ de Paris, dont tous les axes en direction du sud ont été totalement bloqués à partir de 11 heures, le second, à l'arrivée, où nombreux sont ceux qui ont dû dormir dans leur voiture, en attendant que la situation se débloque.

Pour aujourd'hui et demain, on s'attend à un trafic plus fluide, surtout pour ceux qui auront la sagesse d'attendre lundi pour se rendre sur les pistes.

### 4

## LE BROUILLARD À L'ORIGINE D'UN CARAMBOLAGE SUR L'AUTOROUTE A32 : 4 BLESSÉS LÉGERS

C'est une nappe de brouillard, qui a été à l'origine, hier matin vers 8 h 30, sur l'autoroute A32, à hauteur de Belfort, d'un énorme carambolage dont ont été victimes plus de 30 automobilistes.

Si la collision a causé d'énormes dégâts matériels, elle n'a, en revanche, pas provoqué de blessures graves parmi les victimes de l'accident.

Les secours, arrivés rapidement sur les lieux, ont évacué, par hélicoptère, 4 blessés légers. La circulation, interrompue par cet accident, a pu reprendre un peu avant midi.

| Articles | Causes | Conséquences |
|---|---|---|
| 1 | | |
| 2 | | |
| 3 | | |
| 4 | | |

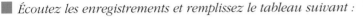

# Cause, conséquence, hypothèse

Comme j'étais pressé, je n'ai pas pu lui dire au revoir.

■ *Écoutez les enregistrements et remplissez le tableau suivant :*

| | Cause | Conséquence | Expression utilisée |
|---|---|---|---|
| 1 | j'étais pressé | je n'ai pas pu lui dire « au revoir » | comme |
| 2 | | | |
| 3 | | | |
| 4 | | | |
| 5 | | | |
| 6 | | | |
| 7 | | | |
| 8 | | | |
| 9 | | | |
| 10 | | | |

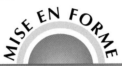

## POUR COMMUNIQUER : exprimer une relation de cause/conséquence

Lorsqu'on met en rapport deux éléments, deux informations, deux faits, il est fréquent qu'ils soient liés par une relation de cause/conséquence, l'un des deux éléments étant la cause, l'autre la conséquence. Dans chacun des exemples suivants, la cause est mise en *italique*.
Il existe différents moyens de formuler une relation de cause et de conséquence :

**1. En juxtaposant deux informations :**
*Un incendie s'est déclaré hier, rue Morand.*
Un immeuble a été complètement détruit.

**2. À l'aide d'un verbe, d'une locution verbale :**
provoquer, causer, être à l'origine de…, être dû à…
*Les orages* **ont provoqué** de nombreuses inondations dans le sud de la France.
*Les violents orages* **ont causé** d'énormes dégâts dans les vignobles du sud-ouest.
C'est *une fuite de gaz* qui **est à l'origine de** l'incendie qui s'est déclaré samedi, rue Morand.
L'incendie **est dû à** *une fuite de gaz.*

**3. À cause de/grâce à :**
**À cause de** annonce une conséquence négative.
**Grâce à** annonce une conséquence positive.
Le match a été annulé **à cause de** *la neige.*
La coupe du monde de ski s'est déroulée dans de bonnes conditions **grâce à** *une neige abondante et de bonne qualité.*

**4. Suite à…, en raison de…**
Il a été hospitalisé **suite à** *une longue maladie.*

Le match a été reporté **en raison du** *mauvais temps.*

**5. Parce que**
Pour répondre à une demande d'explication :
– Pourquoi est-ce que tu es partie si vite ?
– **Parce que** *je m'ennuyais.*
Pour formuler une explication complète :
Je suis partie **parce que** *je m'ennuyais.*

**6. Comme/puisque**
**Comme** sert à formuler une explication complète.
**Puisque** évoque une cause évidente pour tout le monde.
**Comme** *il n'était pas là,* nous avons annulé la réunion.
**Puisqu'***il n'est pas là,* nous annulons la réunion.

**7. Alors**
**Alors** met l'accent sur la conséquence.
*Tout le monde est là ?* **Alors,** on commence la réunion.

**8. Si bien que** met l'accent sur la conséquence.
*J'ai été dérangé sans arrêt,* **si bien que** je n'ai pas pu terminer mon rapport.

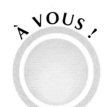

**1.** *Regardez les groupes de deux images et essayez de relier les deux faits que ces images évoquent par une relation de cause/conséquence.*

**2.** *En vous servant de la fiche « Pour communiquer » précédente, essayez de formuler de plusieurs façons chaque relation de cause/conséquence.*

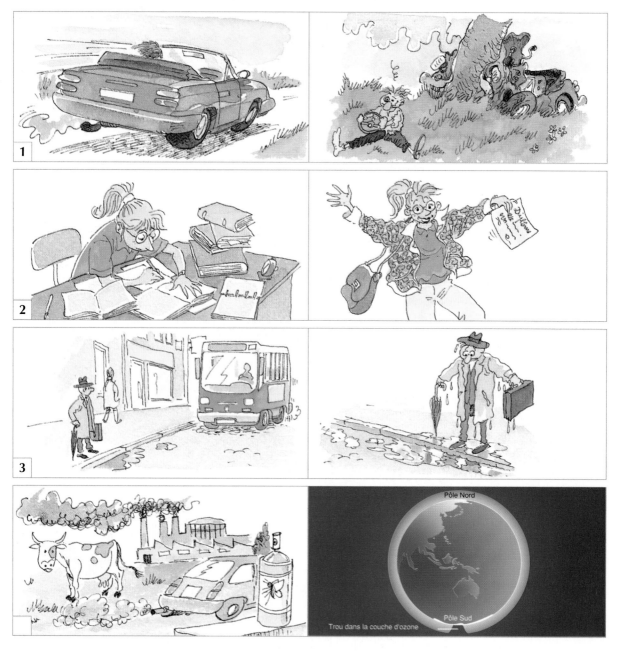

### Exercice 59

ENTRAÎNEMENT

**pourquoi**
**parce que**

*Trouvez la question (en utilisant « pourquoi ») :*

1. Parce que je n'aime pas ça.
2. Parce que j'étais malade.
3. Parce que j'ai mal aux pieds.
4. Parce que j'ai changé d'avis.
5. Parce qu'il fait trop chaud.
6. Parce que j'ai déjà mangé.
7. Parce que je ne supporte pas le bruit.
8. Parce que je ne sais pas nager.
9. Parce que je déteste le sport.
10. Parce que j'ai peur en avion.

– Madame Renée, comment êtes-vous devenue actrice ?

– Je n'avais pas de parents, si bien que j'ai été obligée de me débrouiller toute seule. J'ai fait toutes sortes de petits métiers : standardiste, femme de ménage, veilleuse de nuit. J'ai eu un petit rôle dans le premier film de Klapisch. Comme j'aime beaucoup les chats – j'en ai 15 à la maison – j'étais le personnage qui convenait pour jouer le rôle de la vieille dame de « Chacun cherche son chat ».

■ *Pour chaque dialogue, dites comment, pourquoi, chacun des personnages interrogés est devenu ce qu'il est :*

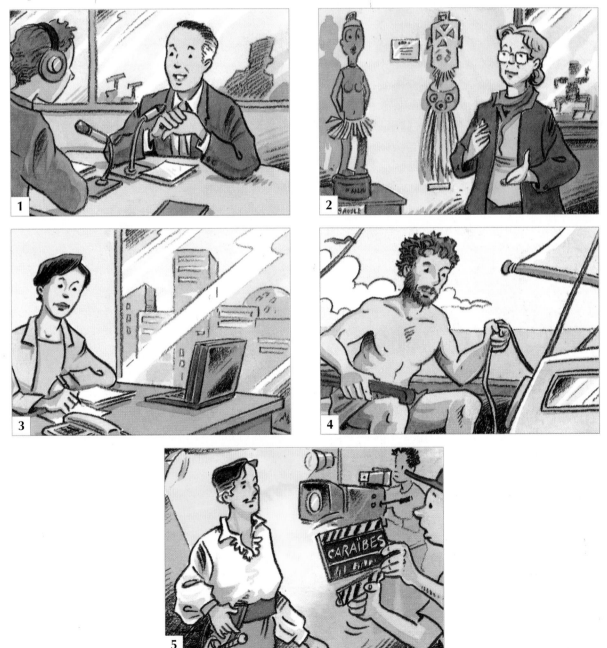

### GRAMMAIRE : verbes exprimant une relation de cause/conséquence

Certains verbes, employés à la voix active ou à la voix passive, expriment un rapport de cause/conséquence :

Un campeur imprudent **a provoqué** un incendie.

Un incendie **a été provoqué** par un campeur imprudent.

**VOIX ACTIVE**

**Cause** {
provoquer
causer
entraîner
produire
favoriser
modifier
conditionner
influencer
expliquer
} **Conséquence**

**VOIX PASSIVE**

**Conséquence** {
être provoqué(e) par
être causé(e) par
être entraîné(e) par
être produit(e) par
etc.
} **Cause**

Certains verbes imposent l'ordre suivant :
CAUSE + verbe + CONSÉQUENCE
L'imprudence d'un campeur **est la cause de** l'incendie.

**Cause** {
être la cause de
avoir pour résultat
avoir pour effet
avoir pour conséquence
donner naissance à
conduire à
avoir une influence sur
avoir des répercussions sur
influer sur
tendre à
} **Conséquence**

D'autres verbes imposent l'ordre suivant :
CONSÉQUENCE + verbe + CAUSE
L'incendie **résulte de** l'imprudence d'un campeur.

**Conséquence** {
résulter de
être le résultat de
être la conséquence de
être l'effet de
découler de
être dû à
dépendre de
être fonction de
} **Cause**

---

ENTRAÎNEMENT
**cause/conséquence**

### Exercice 60

*Complétez les phrases en utilisant l'expression qui convient :*

**1.** L'automobiliste a perdu le contrôle de son véhicule .......... il roulait à une vitesse excessive.
❏ comme    ❏ parce qu'    ❏ si bien qu'

**2.** .......... la sécheresse, les récoltes ont diminué cette année.
❏ À cause de    ❏ Grâce à    ❏ Parce que

**3.** La plupart des vols de la journée ont été annulés .......... la météo est défavorable.
❏ en effet    ❏ comme    ❏ parce que

**4.** .......... la température a considérablement baissé cette nuit, beaucoup de routes sont verglacées.
❏ À cause de    ❏ Comme    ❏ Alors

**5.** L'immeuble a explosé .......... une fuite de gaz.
❏ grâce à    ❏ à la suite d'    ❏ parce que

**6.** Roger et Suzanne se sont disputés .......... ils n'étaient pas d'accord sur le menu !
❏ comme    ❏ parce qu'    ❏ puisque

**7.** .......... les salaires ont diminué de 2 %, les ouvriers se sont mis en grève.
❏ Alors    ❏ Comme    ❏ Si bien que

**8.** La circulation est détournée .......... travaux sur l'autoroute.
❏ à cause de    ❏ grâce aux    ❏ à l'origine de

**9.** .......... le principal invité n'était pas là, nous avons annulé la cérémonie.
❏ Si bien que    ❏ Puisque    ❏ Alors que

**10.** Ses tarifs étaient trop chers .......... nous avons refusé.
❏ si bien que    ❏ parce que    ❏ comme

À VOUS !

■ **1.** *Imaginez la, ou les causes, qui sont à l'origine des situations évoquées par chaque image.*

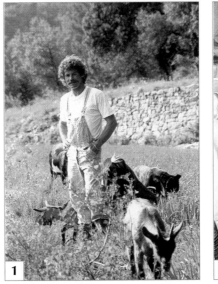

■ **2.** *Expliquez pourquoi vous avez changé :*    – *de travail*
   – *de ville*
   – *d'école*
   – *de quartier*
   – *etc.*

ENTRAÎNEMENT

**grâce à**
**à cause de**

### Exercice 61

*Complétez en choisissant « grâce à » ou « à cause de » :*

**1.** Elle s'est évanouie .......... la chaleur.

**2.** Il a été sauvé .......... courage de son frère.

**3.** C'est .......... Pierre que j'ai trouvé du travail.

**4.** Il a raté son train .......... embouteillages.

**5.** Toute la ville a été plongée dans le noir .......... une panne d'électricité.

**6.** Tous les vols sont annulés .......... brouillard.

**7.** .......... vaccinations, de nombreuses maladies ont totalement disparu.

**8.** J'ai trouvé facilement mon chemin .......... plan que tu m'as donné.

**9.** Merci, .......... vous, j'ai passé une excellente soirée !

**10.** La circulation au centre ville a été interdite .......... pollution.

**11.** .......... lui, l'entreprise a fait faillite.

**12.** Si nous avons gagné, c'est .......... toute l'équipe.

## À VOUS !

■ 1. *Écoutez le dialogue et cherchez, dans les textes ci-dessous, les réponses aux questions posées.*

■ 2. *Formulez ces réponses.*

### ● D'où vient la légende selon laquelle les cigognes amènent les bébés à leurs parents ?

Apparemment, ce sont les Scandinaves qui semblent avoir été les premiers à mentionner les cigognes et les bébés. Peut-être en raison de leur habitude de fabriquer leur nid sur des cheminées – et donc près de l'homme –, mais aussi parce qu'il s'agit d'un oiseau monogame et fidèle, et qui fait preuve d'une remarquable douceur envers les autres membres de son espèce. Cependant, ce n'est qu'au XIXᵉ siècle, et grâce aux contes d'Andersen – un Danois –, que le mythe s'est popularisé dans le reste du monde occidental.

*Réponse à tout n° 66*, janvier 96.

### ● Pourquoi bâille-t-on ?

Bâille-t-on réellement d'ennui ? En fait les bâillements sont provoqués par l'hypothalamus – une glande située à la base du cerveau – et qui joue un rôle dans le phénomène du sommeil. Lequel ? Difficile d'être précis, puisque les médecins eux-mêmes s'acharnent encore à tenter de comprendre son mécanisme... Toujours est-il que ce réflexe est involontaire, et que la bouche s'ouvre pour essayer d'apporter davantage d'oxygène aux poumons, afin de lutter contre la fatigue. De fait, on bâille lorsqu'on a trop de dioxyde de carbone et pas assez d'oxygène dans le sang, et il est fréquent qu'on s'étire en même temps, ce qui donne un léger coup de fouet au corps en stimulant la circulation sanguine. Reste à savoir pourquoi les bâillements sont aussi contagieux. Et là, les médecins et les psychologues sont en mal d'explications logiques. Plus curieux encore, si les adultes ont tendance à bâiller de concert, il est rare qu'ils se mettent à le faire lorsqu'un enfant ou un animal bâille. Allez donc comprendre...

*Réponse à tout n° 66*, janvier 96.

### ● Est-il vrai que les restaurants français n'offrent jamais de table n° 13 ?

Vrai ! En fait, mis à part le Fouquet's à Paris et quelques restaurants fermement cartésiens, la plupart des restaurants passent immédiatement de la table 12 à la table 14, ou lui inventent un autre nom comme la 12 bis, X, Y, ou Z. Il ne faut pas l'oublier : le client, lui aussi peut être superstitieux et refuser une table 13. À propos de superstition, les Américains n'ont jamais d'étage n° 13 dans leurs gratte-ciel. Du coup, les ascenseurs passent du douzième au quatorzième étage et certains architectes poussent même le vice jus-

qu'à créer un vide à la place du fameux treizième étage. D'ailleurs, en levant la tête dans les rues de n'importe quelle ville des USA, vous pourrez facilement trouver un de ces buildings. À la place de l'étage fatidique, on ne pose que des poutrelles de métal reliant ainsi le douzième au quatorzième. Une étude américaine a par ailleurs prouvé que les appartements dont les numéros commençaient par 13 ou qui se trouvaient au treizième étage, se vendaient beaucoup plus difficilement que les appartements identiques mais situés au douzième. Qui a dit que nous avions quitté le Moyen-Âge ?

*Réponse à tout n° 68*, mars 96.

### ● Pourquoi faut-il un accent circonflexe sur le « e » de certains mots, comme « fenêtre » ?

L'orthographe du français, fixée en 1694 par l'Académie française, essaie de témoigner de l'histoire de la langue. La présence d'un accent circonflexe indique souvent que dans le passé, il existait un « s » (fenestre/fenêtre, teste/tête, pâte (pasta), etc. L'accent circonflexe permet aussi de distinguer deux mots identiques mais de sens différent (sur et sûr, mur et mûr, etc.).

## MISE EN FORME

### GRAMMAIRE : les mystères de l'accent circonflexe

• On peut trouver l'accent circonflexe sur les voyelles **a, i, e, o, u**.

• L'accent circonflexe rappelle souvent l'origine et l'étymologie d'un mot. Il marque la disparition d'une ou plusieurs lettres, et très souvent de la lettre **s**, au cours de l'histoire du mot à travers les siècles. On retrouve alors parfois ces lettres disparues dans certains mots de la même famille.

EXEMPLE : l'accent circonflexe du mot **maître** vient de la disparition d'une lettre **s** étymologique :

Mot latin : *magister* → *maistre* → maître

On retrouve souvent les lettres disparues dans des mots de la même famille : **magistral**, un **magistrat**, la **magistrature**.

• L'accent circonflexe sert parfois à distinguer, à l'écrit, deux mots qui se prononcent de la même façon :

Le livre est **sur** la table.        Je suis ***sûr*** de moi.

L'affiche est sur tous les **murs**.        Ces raisins sont trop ***mûrs !***

ENTRAÎNEMENT
**l'accent circonflexe**

### Exercice 62

*Faites correspondre le mot où l'accent circonflexe rappelle une lettre disparue avec le mot de la même famille qui a conservé cette lettre.*
*Essayez d'expliquer le rapport de sens entre les deux mots.*

| | | | |
|---|---|---|---|
| **1** | le côté | **A** | un festival/un festin |
| **2** | un hôtel/un hôte | **B** | forestier/la déforestation |
| **3** | arrêter | **C** | une pastille |
| **4** | la croûte | **D** | une veste |
| **5** | la fenêtre | **E** | déguster/une dégustation |
| **6** | l'intérêt | **F** | l'hospitalité |
| **7** | un vêtement | **G** | accoster |
| **8** | la fête | **H** | intéresser |
| **9** | un ancêtre | **I** | défenestrer |
| **10** | la forêt | **J** | une arrestation |
| **11** | la pâte | **K** | ancestral |
| **12** | le goût/goûter | **L** | croustillant |

| **1** | **2** | **3** | **4** | **5** | **6** | **7** | **8** | **9** | **10** | **11** | **12** |
|---|---|---|---|---|---|---|---|---|---|---|---|
| | | | | | | | | | | | |

ENTRAÎNEMENT
**cause/conséquence**

## Exercice 63

*Reformulez les informations suivantes en utilisant les expressions proposées :*

**1.** Verglas : nombreux accidents sur l'autoroute du nord.
   **a.** provoquer
   **b.** à cause de

**2.** Pluie : inondations en Lorraine.
   **a.** causer
   **b.** provoquer

**3.** Ceinture de sécurité : des milliers de vies sauvées chaque année en France.
   **a.** grâce
   **b.** parce que

**4.** Épidémie de grippe : de nombreuses écoles fermées.
   **a.** à cause de…
   **b.** suite à…

**5.** Grève des contrôleurs aériens : de nombreux vols annulés.
   **a.** en raison de…
   **b.** causer

## Exercice 64

*Reformulez les informations suivantes en utilisant l'expression proposée :*

**1.** Je n'ai pas pu venir. J'avais la grippe. (comme)

**2.** Fête de la musique : circulation interdite au centre-ville. (en raison de…)

**3.** Piscine fermée du 20 au 28 juin pour travaux. (pour cause de…)

**4.** J'ai mis deux heures pour rentrer chez moi. Il y avait du brouillard. (à cause)

**5.** Je me tais ! Personne ne veut m'écouter. (puisque)

**6.** Travaux de percement du tunnel : circulation déviée. (en raison de…)

**7.** Il n'y avait plus de place sur le vol de lundi, alors on a pris le train. (parce que)

**8.** Mauvaises conditions météorologiques. Départ de la fusée Ariane reporté. (étant donné)

ÉCRIT

■ *Trouvez un titre aux petits textes suivants :*

**1**

La grève des transports parisiens a provoqué d'énormes embouteillages aux portes de Paris. Les bouchons ont atteint plusieurs dizaines de kilomètres.

**2**

L'histoire se passe en Alsace. Hans Schäffer se livre à son passe-temps favori, la chasse, quand tout à coup son chien débusque un lièvre. Notre chasseur épaule et tire mais c'est le chien qui s'écroule, truffé de plombs. De rage, Hans Schäffer jette son fusil sur le sol. Le coup part et c'est notre Nemrod qui se retrouve criblé de chevrotines. Quand au lièvre, il court encore.

**3**

Les scientifiques attribuent aux gaz CFT contenus dans les aérosols ou servant, entre autres, dans la fabrication des réfrigérateurs, les trous observés dans la couche d'ozone qui protège la terre des effets néfastes des rayons ultra-violets.

**4**

Une protéine, nommée « prion » par les scientifiques, a été identifiée comme la cause de la maladie dite « de la vache folle ». Plusieurs cas suspects de la maladie de Kreutzfeld Jakob pourraient être attribués à la consommation de viande bovine contaminée. Des études ont lieu actuellement pour déterminer si cette maladie est transmissible à des humains.

## À VOUS !

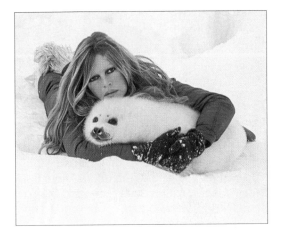

■ *Donnez 5 bonnes raisons pour :*

- vous arrêter de fumer,
- commencer un régime,
- laisser votre voiture au garage et vous déplacer à pied,
- ne pas mettre de manteau de fourrure,
- acheter un ordinateur.

■ *Imaginez une réponse explicative aux reproches suivants :*

Pourquoi tu n'as pas…

- payé ton loyer ?
- téléphoné à tes parents ?
- répondu à ce questionnaire ?
- lavé la vaisselle ?

- fait ton devoir d'anglais ?
- fait les courses ?
- posté ma lettre ?
- sorti la poubelle ?

- donné à manger au chat ?
- pris une photo ?
- passé l'aspirateur ?

## ÉCRIT

■ *Rédigez une lettre expliquant pourquoi vous n'irez pas ou n'êtes pas allé :*
*au travail*
*à une compétition sportive*
*à un mariage*
*à un rendez-vous*

**Exemple de schéma possible :**

**1.** Rappel des circonstances.

**2.** Je ne suis pas allé / Je n'irai pas.

**3.** Motif :
En effet…
parce que…
etc.

**4.** Excuses/regrets

**5.** Salutations, formules de politesse.

**6.** Possibilité d'ouverture (autre possibilité, hypothèse, etc.)

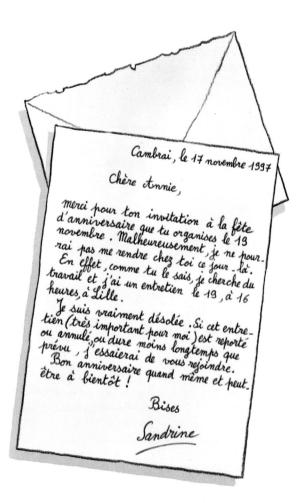

*Cambrai, le 17 novembre 1997*

*Chère Annie,*

*merci pour ton invitation à la fête d'anniversaire que tu organises le 19 novembre. Malheureusement, je ne pourrai pas me rendre chez toi ce jour-là.*
*En effet, comme tu le sais, je cherche du travail et j'ai un entretien le 19, à 16 heures, à Lille.*
*Je suis vraiment désolée. Si cet entretien (très important pour moi) est reporté ou annulé, ou dure moins longtemps que prévu, j'essaierai de vous rejoindre.*
*Bon anniversaire quand même et peut-être à bientôt !*

*Bises*

*Sandrine*

ÉCRIT

Moirans-en-Montagne est un village tranquille du département du Jura. Jusqu'à la fin de l'année 1995, Moirans n'était connu que pour être la capitale française du jouet. Mais durant quelques semaines, le paisible village a fait la une de tous les journaux et a suscité l'intérêt des médias parce que des faits longtemps inexpliqués s'y sont déroulés.
En effet, des incendies se sont mis à éclater dans un quartier de Moirans sans qu'on puisse apporter une explication plausible au phénomène. Les textes cités sont parus dans le journal régional « Le progrès de Lyon » entre le 23/1/96 et le 4/2/96.

■ **1.** *Lisez les quatre articles ci-dessous et identifiez les hypothèses faites pour expliquer le phénomène :*

### 1. Gaz, champs magnétiques, radioactivité, hautes fréquences ?

Le procureur à requis de nouveaux experts qui doivent rendre leurs premières conclusions sous 24 heures, à compter d'hier après-midi.
France Télécom doit mesurer les ondes hertziennes, TDF les hautes fréquences, d'autres, les champs magnétiques et la radioactivité. Un soi-disant chercheur du CNRS, qui aurait travaillé sur des faits similaires à Nancy il y a quelques années, s'est proposé de venir effectuer un certain nombre de mesures. Il parle de possibilités liées au gaz.

### 2. Et le surnaturel…

L'annonce par tous les médias nationaux des phénomènes étranges a commencé hier à attirer de nombreux originaux, « spécialistes de l'étrange ». Coups de fil évoquant mauvais sort et autres malédictions ont submergé la gendarmerie, comme de nombreuses aides paranormales. Un sourcier, dans la rue où se sont déroulés les incendies, a détecté deux courants souterrains. « Cela ne m'étonne pas, avec cette ligne de 20 000 volts qu'ils ont enterrée, ils (EDF) ont attiré tous les courants souterrains qui viennent du lac et vont sur les collines. » Péremptoire, il désigne même une maison intacte et lance « eux aussi vont brûler ».
Les habitants du village plus cartésiens attendent, eux, avec impatience, l'arrivée des experts. Des sorciers du xxe siècle.

### 3. Les experts au travail

« À part celui survenu un jeudi de novembre, nous avons constaté que les sinistres se déclarent toujours en fin de semaine, entre le vendredi midi et le dimanche soir », a précisé le maire.

Depuis dimanche, deux experts sont au travail, l'un est spécialiste de l'électricité, l'autre des incendies. Ce dernier est entre autres, à la recherche de traces, notamment de magnésium ou de matières inflammables, qui pourraient venir à l'appui de la thèse criminelle. L'une des moins probables en l'état de l'enquête. On ne voit pas très bien, de fait, où pourrait se trouver l'intervention humaine dans le début de feu qui a pris à l'intérieur d'une armoire dépourvue de système électrique et en présence des propriétaires de la maison, victimes quelques heures plus tôt d'un autre incendie. De même, dans le cas de ce poste de télévision qui s'est enflammé simultanément avec l'enveloppe de sacs de ciment, à l'intérieur d'une cave fermée.

### 4. Moirans-en-Montagne : les recherches continuent.

Les experts sont à pied d'œuvre dans le petit village victime d'une série de feux inexpliqués. L'enquête ne privilégie aucune piste, même si la thèse des hautes fréquences semble pour l'instant la plus plausible. Des mesures de sécurité maximum ont été prises pour éviter de nouveaux drames.

| Hypothèse | 1 | 2 | 3 | 4 |
|---|---|---|---|---|
| Gaz | | | | |
| Phénomènes paranormaux | | | | |
| Courants souterrains | | | | |
| Hydrogène | | | | |
| Hautes fréquences (effet micro-onde) | | | | |
| Ondes hertziennes | | | | |
| Champs magnétiques | | | | |
| Radioactivité | | | | |
| Matières inflammables | | | | |
| Intervention humaine | | | | |
| Causes sismiques | | | | |

■ **2.** *Quelle est l'hypothèse la moins plausible ? La plus plausible ?*

**3.** *Lisez les cinq textes ci-dessous et relevez les différentes hypothèses émises.*
*Classez les hypothèses selon leur degré de probabilité en cochant la colonne qui vous parait correcte :*

| Hypothèse | retenue | exclue | simplement émise |
|---|---|---|---|
| **Gaz** | | | |
| **Phénomènes paranormaux** | | | |
| **Température anormalement élevée** | | | |
| **Humidité du sous-sol** | | | |
| **Défaut de construction des maisons** | | | |
| **Radioactivité** | | | |
| **Électricité** | | | |
| **Intervention criminelle** | | | |
| **Causes sismiques** | | | |

### 1. Le gaz à l'origine des incendies ?

L'hypothèse du gaz, soutenue notamment par Jean Meunier, chercheur du CNRS, présent à titre privé à Moirans la semaine dernière, pourrait donner une partie des réponses. Pascal Bernard, de l'Institut de physique du Globe de Paris affirme lui aussi que les incendies pourraient avoir comme origine des remontées de gaz provenant d'effondrements dans le relief karstique de la région.

### 2. Moirans : toujours le mystère

Mais d'autres hypothèses peuvent être formulées. D'abord le quartier des Cares est construit sur une zone marécageuse. Il pourrait rester dans le sous-sol des matières susceptibles de produire des gaz inflammables en fermentant. On percevrait dans ce cas, une odeur de soufre caractéristique que personne n'a relevée. On peut également envisager des hypothèses géologiques. Un chercheur du CNRS explique : « Moirans est construit sur une faille sismique de laquelle pourrait monter de l'hydrogène ionisé. Celui-ci, très inflammable en présence de métal,

pourrait déclencher une explosion à l'origine des incendies. »

### 3. Hautes températures

On a entendu parler pour ces incendies de très hautes températures. Cette observation est basée sur des rumeurs disant que les robinets en laiton avaient fondu, ce qui se produit à 1300 degrés environ.
Or un pompier qui a visité la maison victime de 5 incendies est formel : seul les joints des robinets avaient fondu, le laiton restant intact ! La température des incendies ne serait donc pas supérieure à 700/800 degrés.

### 4. L'invraisemblable est arrivé !

Le feu a pris une nouvelle fois rue des Cares. Une armoire s'est soudainement enflammée. Vite maîtrisé, cet incendie, le douzième dans la même rue, devrait permettre d'apporter de nouveaux indices. Des questions en suspens.
L'enquête devrait progresser avec ce nouvel incendie. Plusieurs thèses sont déjà écartées (sismique, radioactive et gaz), et les pistes restantes (électrique, criminelle, voire une conjonction de plusieurs facteurs physiques) vont être

réexaminées avec les nouveaux indices recueillis hier.
D'ores et déjà, plusieurs questions se posent :
Pourquoi les feux ne se déclenchent-ils que dans trois maisons, non mitoyennes ? Auraient-elles été construites avec les mêmes techniques ou auraient-elles les mêmes défauts (mauvais raccord à la terre, importante armature métallique ?)
Pourquoi le feu a-t-il pris aujourd'hui ? Serait-ce parce que le sol est meilleur conducteur depuis qu'il a plu ? Y aurait-il une corrélation entre l'humidité du sol et le déclenchement des feux ?

### 5. Phénomènes « paranormaux » ?

La thèse « paranormale » n'a toujours pas de légitimité et le départ d'une bonne partie des « spécialistes de l'étrange » devrait calmer de nombreux esprits.
Le laboratoire de Parapsychologie de Toulouse, seul organisme du genre existant en France, a tenu à faire savoir « qu'aucun indice actuellement disponible ne permet d'attribuer ces incendies à des causes explicables… »

**À VOUS !**

**1.** *Quelle est votre explication personnelle des mystères de Moirans-en-Montagne ?*

**2.** *Avez-vous déjà entendu parler de phénomènes mystérieux, que l'on ne peut pas expliquer de façon rationnelle ?*

**3.** *Lisez l'article expliquant la clé du mystère (reproduit dans le guide pédagogique), et dites quel(s) article(s) cite(nt) cette explication.*

■ **1.** *Écoutez les enregistrements et identifiez, pour chacun d'eux, l'expression servant à formuler une hypothèse.*

■ **2.** *Reformulez chaque enregistrement en utilisant « si ».*

Exemple : Au cas où il pleuvrait, le repas aurait lieu chez moi.
Expression utilisée : « au cas où »
Reformulation : S'il pleut, le repas aura lieu chez moi.

| | Expression utilisée | Reformulation avec « si » |
|---|---|---|
| **1** | | |
| **2** | | |
| **3** | | |
| **4** | | |
| **5** | | |
| **6** | | |
| **7** | | |
| **8** | | |

## GRAMMAIRE : l'hypothèse

**1. Si + présent, + présent (généralement à valeur de futur).**
S'il n'est pas là d'ici une heure, je m'en vais.

**2. Si + présent, + futur.**
S'il fait beau, on mangera sur la terrasse.

**3. Si + imparfait, + conditionnel présent.**
Si j'avais le temps, je t'expliquerais ça en détail.

**4. Si + plus que parfait, + conditionnel passé.**
Si j'avais su ça avant, je n'aurais pas invité ton frère.

**ENTRAÎNEMENT**

**sens des phrases avec « si »**

## Exercice 65

*Identifiez le sens des formulations avec « si » + conditionnel présent ou passé :*

**1.** Si tu m'avais prévenu, je ne t'aurais pas attendu toute la matinée.
❏ reproche  ❏ remerciement  ❏ avertissement

**2.** Si tu ne m'avais pas aidé, je n'aurais jamais terminé ce travail.
❏ reproche  ❏ remerciement  ❏ hypothèse

**3.** Si tu avais 5 minutes à m'accorder, j'aimerais te parler.
❏ demande  ❏ reproche

**4.** Si tu branchais la prise, ça marcherait mieux.
❏ conseil  ❏ proposition

**5.** Si tu ne parlais pas tout le temps, on pourrait regarder le film.
❏ conseil  ❏ proposition  ❏ reproche

**ENTRAÎNEMENT**

**conditionnel présent/passé**

## Exercice 66

*Complétez en utilisant le conditionnel présent ou passé :*

**1.** Si tu ne m'avais pas fait de plan, je .......... (ne pas trouver)
**2.** Si j'avais une secrétaire, je .......... passer plus de temps sur le terrain. (pouvoir)
**3.** Ça me .......... tellement plaisir, si vous acceptiez mon invitation. (faire)
**4.** Si vous aviez écouté mes conseils, vous .......... depuis longtemps. (terminer)
**5.** Si vous arrêtiez la radio, je ........ travailler ! (pouvoir)
**6.** Si je perdais mon travail, je crois que j' .......... un petit restaurant à la campagne. (ouvrir)
**7.** Si je gagnais au loto, je .......... un grand voyage autour du monde. (faire)
**8.** Si vous m'aviez prévenu, je .......... chez moi. (rester)
**9.** Si j'en avais la possibilité, je .......... de voiture. (changer)
**10.** Si tu ne m'avais pas dit qu'il était incompétent, je l' .......... (engager)

À VOUS !

En vous servant des documents proposés essayez d'expliquer à un jeune enfant les causes de certains phénomènes naturels :

**Le souffle de la Terre**
Les Grecs de l'Antiquité croyaient que le vent était dû à la respiration de la terre. On sait aujourd'hui qu'il n'est rien d'autre que le mouvement de l'air.

**1. L'air s'humidifie.**
La vapeur d'eau qui se trouve dans l'air provient des océans et des lacs. C'est la chaleur du soleil qui évapore des millions de litres d'eau dans l'atmosphère. Les gros nuages, qui contiennent beaucoup d'eau, donnent de la pluie.

**Souffle humide**
En expirant, tu envoies de la vapeur d'eau dans l'air. Si l'air est très froid, cette vapeur se change en des millions de gouttelettes qui te donnent l'impression de fumer comme une locomotive.

**2. La pluie tombe.**
Quand un nuage est assez gros, les gouttes d'eau qui le constituent s'assemblent peu à peu. Elles deviennent si lourdes qu'elles tombent sous forme de pluie. Une fois qu'ils ont donné de la pluie, les nuages disparaissent.

Documents extraits de *Explorateurs en herbe.*
*Le temps qu'il fait : observer et comprendre le temps et ses changements,* © Éditions du Seuil, 1995.

Essayez de donner une explication simple, destinée à un jeune enfant, de l'un ou de plusieurs des phénomènes naturels suivants :

Pourquoi il pleut ?

Pourquoi les jours sont plus courts en hiver qu'en été ?

Pourquoi il y a des marées ?

Pourquoi le jour et la nuit ?

Pourquoi les climats ?

Pourquoi le vent ?

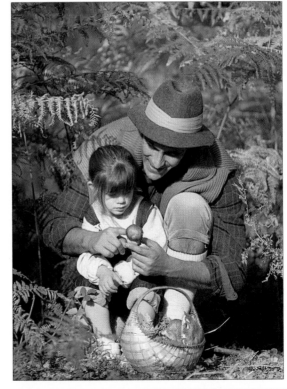

ÉCRIT

■ *Rédigez le fax annoncé par le message électronique en vous servant des images pour préciser les causes et les conséquences :*

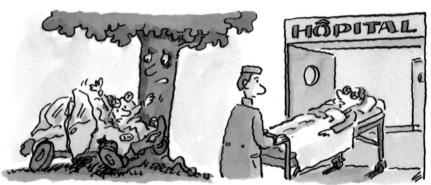

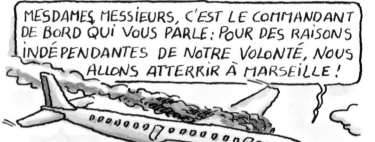

À VOUS !

■ *Maintenant racontez les aventures de ce monsieur malchanceux.*

*Essayez de résoudre chacune des énigmes suivantes :*

Un homme flotte sur une piscine, assis sur une bouée. Il tient à la main un verre contenant un cube de glace. S'il jette le cube dans la piscine, le niveau de l'eau montera-t-il :
❑ à l'instant où le cube tombe à l'eau ?
❑ lorsque le cube aura complètement fondu ?

Un prince oriental, grand amateur d'échecs, est sur son lit de mort et se préoccupe de léguer son immense fortune à l'un de ses trois fils. Cette fortune consiste tout entière en un jeu d'échecs de diamants et de rubis.
Il décide de donner le jeu à celui de ses fils qui saura jouer un nombre de parties d'échec, égal à la moitié des jours qu'il lui reste à vivre.
Le fils aîné refuse, en disant qu'il ignore combien de jours il lui reste à vivre.
Le cadet refuse pour la même raison.
Le plus jeune accepte. Comment s'y prend-il ?

Un canot pneumatique flotte sur l'eau d'une piscine. Quelle action fera monter le niveau d'eau le plus haut ?
❑ Lancer une pièce de un franc sur le canot ?
❑ Lancer une pièce de un franc dans l'eau ?

---

### ÉNIGME

Lebrun, Lenoir et Leblanc, travaillent ensemble dans une même entreprise. Ils sont : comptable, magasinier et représentant, mais peut-être dans un ordre différent.
Le représentant, qui est célibataire, est le plus petit des trois.
Lebrun, qui est le gendre de Lenoir, est plus grand que le magasinier.
Quel est le métier de chacun ?

Pierre Berloquin, *100 jeux logiques,*
Le Livre de Poche, © Librairie Française 1973.

# Cause, conséquence, hypothèse

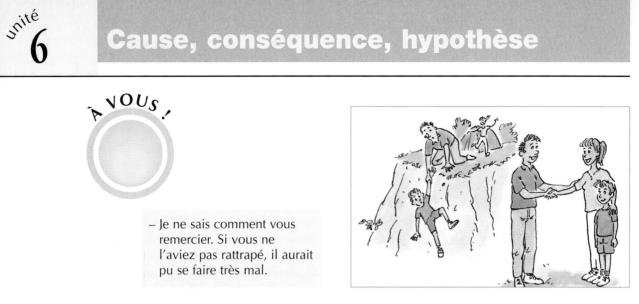

À VOUS !

– Je ne sais comment vous remercier. Si vous ne l'aviez pas rattrapé, il aurait pu se faire très mal.

*Imaginez ce que les personnages se sont dit, après l'événement évoqué par les images :*

MISE EN FORME

## GRAMMAIRE : Si + plus que parfait + conditionnel passé

Cette construction permet de formuler une hypothèse sur un fait qui n'a pas eu lieu (irréel du passé) et d'imaginer les conséquences généralement négatives qui auraient pu se produire.

**Ce qui a eu lieu :**          **Conséquence :**
L'arbitre a refusé le but.      L'équipe de France a perdu le match.

**Hypothèse :**          **Conséquence :**
L'arbitre accepte le but.      L'équipe de France gagne le match.

**Formulation :**
          plus-que-parfait                    conditionnel passé
Si l'arbitre **n'avait pas refusé** le but, l'équipe de France **aurait gagné** le match.
**ou :**
Si l'arbitre **avait accepté** le but, l'équipe de France **aurait gagné** le match.

**LITTÉRATURE**

■ **1.** *Lisez le texte et écrivez la lettre de licenciement de Monsieur Badin. N'oubliez pas de justifier ce licenciement.*

■ **2.** *Essayez de jouer la partie de la scène signalée par une flèche.*

## LE MARTYRE DE MONSIEUR BADIN

M. BADIN : Tous les matins, je me raisonne, je me dis : « Va au bureau, Badin ; voilà plus de huit jours que tu n'y es allé ! « Je m'habille, alors, et je pars ; je me dirige vers le bureau. Mais, ouitche ! j'entre à la brasserie ; je prends un bock…, deux bocks…, trois bocks ! Je regarde marcher l'horloge, pensant : « Quand elle marquera l'heure, je me rendrai à mon ministère. » Malheureusement, quand elle a marqué l'heure, j'attends qu'elle marque le quart ; quand elle a marqué le quart, j'attends qu'elle marque la demie ! …

LE DIRECTEUR : Quand elle a marqué la demie, vous vous donnez le quart d'heure de grâce…

M. BADIN : Parfaitement ! Après quoi je me dis : « Il est trop tard. J'aurais l'air de me moquer du monde. Ce sera pour une autre fois ! « Quelle existence ! Quelle existence ! Moi qui avais un si bon estomac, un si bon sommeil, une si belle gaieté, je ne prends plus plaisir à rien, tout ce que je mange me semble amer comme du fiel ! Si je sors, je longe les murs comme un voleur, l'œil aux aguets, avec la peur incessante de rencontrer un de mes chefs ! Si je rentre, c'est avec l'idée que je vais trouver chez le concierge mon arrêté de révocation ! Je vis sous la crainte du renvoi comme un patient sous le couperet ! … Ah ! Dieu ! …

Lé DIRECTEUR : Une question, monsieur Badin. Est-ce que vous parlez sérieusement ?

M. BADIN : J'ai bien le cœur à la plaisanterie ! … Mais réfléchissez donc, monsieur le directeur. Les deux cents francs qu'on me donne ici, je n'ai que cela pour vivre, moi ! que deviendrai-je, le jour inévitable, hélas ! où on ne me les donnera plus ? Car, enfin, je ne me fais aucune illusion : j'ai trente-cinq ans, âge terrible où le malheureux qui a laissé échapper son pain doit renoncer à l'espoir de le retrouver jamais ! … Oui, ah ! ce n'est pas gai, tout cela ! Aussi, je me fais un sang ! … Monsieur, j'ai maigri de vingt livres depuis que je ne suis jamais au ministère ! (Il relève son pantalon) Regardez plutôt mes mollets, si on ne dirait pas des bougies. (…) Avec ça, je tousse la nuit, j'ai des transpirations : je me lève des cinq et six fois pour aller boire au pot à eau ! … (Hochant la tête) Ah ! ça finira mal, tout cela ; ça me jouera un mauvais tour.

LE DIRECTEUR, ému : Eh bien ! mais, venez au bureau, monsieur Badin.

M. BADIN : Impossible, monsieur le directeur.

LE DIRECTEUR : Pourquoi ?

M. BADIN : Je ne peux pas… Ça m'embête.

LE DIRECTEUR : Si tous vos collègues tenaient ce langage…

M. BADIN, un peu sec : Je vous ferai remarquer, monsieur le directeur, avec tout le respect que je vous dois, qu'il n'y a pas de comparaison à établir entre moi et mes collègues. Mes collègues ne donnent au bureau que leur zèle, leur activité, leur intelligence et leur temps : moi, c'est ma vie que je lui sacrifie ! (Désespéré.) Ah ! tenez, monsieur, ce n'est plus tenable !

LE DIRECTEUR, se levant : C'est assez mon avis.

M. BADIN, se levant également : N'est-ce pas ?

LE DIRECTEUR : Absolument. Remettez-moi votre démission ; je la transmettrai au ministre.

M. BADIN, étonné : Ma démission ? Mais, monsieur, je ne songe pas à démissionner ! Je demande seulement une augmentation.

LE DIRECTEUR : Comment, une augmentation !

M. BADIN, sur le seuil de la porte : Dame, monsieur, il faut être juste. Je ne peux pourtant pas me tuer pour deux cents francs par mois.

Georges Courteline, *Monsieur Badin.*

## Cause, conséquence, hypothèse

# Les grandes mutations du XXᵉ siècle

Le XXᵉ siècle aura été celui qui a connu le plus grand nombre de mutations sociales et technologiques et surtout, celui où se sont produits les changements les plus rapides. Aujourd'hui, une génération donnée est appelée à connaître plusieurs mutations au cours de son existence. La France n'a pas échappé à cette évolution accélérée de la société.

La durée de la vie a augmenté de 33 ans depuis le début du siècle. Actuellement, l'espérance de vie est de plus de 73 ans pour les hommes et de plus de 81 ans pour les femmes. On estime à 6000 le nombre de centenaires en l'an 2000. 20 % des Français ont plus de 60 ans, soit un adulte sur 3.

*Jeanne Calment, doyenne des Français et de l'humanité jusqu'en 1997, est décédée à l'âge de 122 ans.*

Après le « baby boom » de l'après-guerre, la France ne renouvelle plus ses générations, malgré un taux de natalité plutôt élevé, si on le compare à la moyenne des pays européens. Conséquence : la population vieillit.
On prévoit que vers 2005, le paiement des retraites ne pourra plus être assuré par les cotisations de la population active. Le principe de la retraite est le suivant : ceux qui travaillent (et leurs employeurs) reversent une partie de leur salaire qui permet d'assurer une retraite à ceux qui ne travaillent plus. L'âge légal de la retraite est passé de 65 à 60 ans en 82. Un certain nombre de mesures gouvernementales, prises depuis 93, aboutissent à un allongement de la durée de la vie active.

*Médecine assistée par ordinateur.*

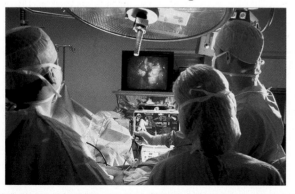

### Le chômage

Depuis la fin des années 70, la France est confrontée au problème du chômage. Le phénomène semble impossible à enrayer. Les causes évoquées sont la technologie qui remplace souvent l'homme par la machine, et la mondialisation de l'économie qui oblige à produire moins cher pour rester compétitif (on compte plus de 3 millions de chômeurs soit 12 % de la population active).

Par rapport aux 60 millions de Français, la population active représente un Français sur trois.
L'hypothèse d'une reprise de l'activité grâce à une croissance forte est de plus en plus mise en doute par les experts économiques. La capacité de répondre à ce défi sera l'enjeu de la prochaine décennie, d'où une nouvelle forme d'organisation de la société pourrait surgir. L'idée que « rien ne sera plus jamais comme avant » semble de plus en plus admise, sans que personne ne puisse en prévoir les formes et les moyens.

### La famille

Les femmes n'ont le droit de vote que depuis 1947. La majorité à 18 ans date de 1974. La famille a également suivi des évolutions très rapides. Le nombre de divorces a augmenté (1 pour 3 mariages). Les familles mono-

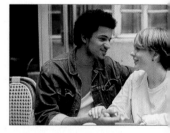

parentales [enfants élevés par le père seul (1 %) ou la mère seule (9 %)] sont de plus en plus nombreuses. Les enfants vivant dans des couples recomposés, partageant le foyer avec des demi-frères et demi-sœurs, est évalué à 6 %. Les couples mixtes sont également en progression : dans un mariage sur sept, un des conjoints est d'origine étrangère.

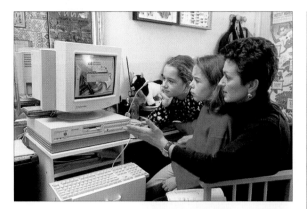

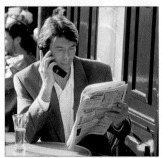

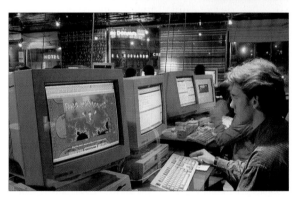

## L'éducation de masse

L'éducation de masse : 63 % des jeunes parviennent au niveau du baccalauréat (contre 34 % en 1980). Objectif : 80 % de bacheliers en l'an 2000. Deux millions d'étudiants sont inscrits à l'Université en 93, alors qu'ils n'étaient qu'un million dans les années 80.

Les études sont de plus en plus longues, mais les diplômes représentent de moins en moins l'assurance de trouver un emploi.

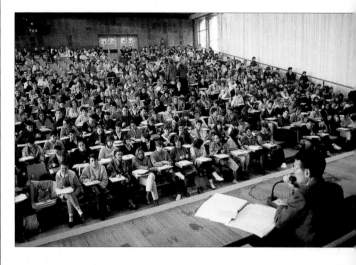

■ **1.** *Quelles sont les innovations technologiques évoquées dans ce texte paru fin 94 qui existent à l'heure actuelle ?*

■ **2.** *Quelles sont les conséquences qu'entraîneraient d'après vous des outils comme le visiophone ?*

Une autoroute de l'information, oui, mais pour quoi faire ? Pour les particuliers, ce sera comme un super minitel, en plus rapide (ouf !), doté de l'image et du son. Comme aujourd'hui, on consultera des banques de données, mais on pourra atteindre toutes les sources de l'information – les journaux, les bibliothèques, les musées... – du monde entier. On réservera des billets de train et d'avion, mais l'ordinateur composera lui-même le meilleur trajet au meilleur prix. On consultera un catalogue des villas à louer en Toscane ou dans les Alpes pour l'été. Les achats à domicile se développeront : *La Redoute* et *Les Trois Suisses* préparent déjà cette révolution. On pourra essayer des vêtements sur ordinateur, ou le canapé dont on rêve avec des dizaines de tissus différents. Les enfants pourront charger des cassettes de jeux vidéo en se branchant sur le terminal. Les parents choisiront leurs films ou leur musique.

Pourtant, le cœur du marché sera sans doute ailleurs, dans des zones qui nous semblent à peine concevables aujourd'hui. Les experts prédisent ainsi un bel avenir à la télé-médecine. Le médecin généraliste ne se déplacera plus la nuit : il vous auscultera par visiophone. Idem pour les grands malades : ils pourront consulter les spécialistes de Paris ou New-York en restant au fond de leur campagne.

Le télé-enseignement est aussi promis au développement, ainsi que la télésurveillance, un marché déjà en pleine croissance. Toutes ces nouveautés permettront l'essor du télé-travail. Les amoureux de la vie calme pourront quitter les grandes villes. Conclusion : « Le marché total des téléservices en France est évalué aujourd'hui à 33 milliards de francs. En 2005, il serait compris entre 86 et 195 milliards de francs » écrit Thierry Breton dans *Les téléservices en France. Quels marchés pour les autoroutes de l'information ?*

*Le Nouvel Observateur*
n° 1567, 17 - 23/11/94

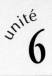

ÉVALUATION

## Compréhension orale (CO)

Écoutez les enregistrements et identifiez la situation, les causes et les conséquences :

|   | lieu, situation | causes | conséquences |
|---|---|---|---|
| 1 |  |  |  |
| 2 |  |  |  |
| 3 |  |  |  |
| 4 |  |  |  |
| 5 |  |  |  |

## Expression orale (EO)

Regardez les images suivantes et imaginez ce que dirait le présentateur du journal télévisé en commentant ces images. Précisez bien la nature de l'événement, ainsi que ses causes et ses conséquences :

## Expression écrite (EE)

En une quinzaine de lignes, dites par écrit quel est pour vous le principal problème de société (pollution, surpopulation, chômage, etc.). Développez-en les conséquences. Expliquez-en les causes et proposez vos solutions.

| vos résultats | |
|---|---|
| CO | ... /10 |
| EO | ... /10 |
| CE | ... /10 |
| EE | ... /10 |

## Compréhension écrite (CE)

**1.** Lisez le texte et faites la liste des conséquences de l'éruption du Chichon :

### Le volcan qui bouleverse le climat.

Les explosions qui se sont succédé entre le 28 mars et le 3 avril 1982 au cœur du volcan Chichon, au sud-est du Mexique, ont provoqué la mort de milliers de personnes. Une colonne de cendre a alors traversé la troposphère, créant un nuage de 20 millions de tonnes de poussières. Entraînées par les vents, ces particules volcaniques ont effectué le tour du globe en 21 jours et ont recouvert entièrement la Terre. Résultat : le nuage a stoppé 25 % du rayonnement solaire, pendant 3 ans, en haute altitude. La baisse de 1 degré de la température s'est traduite par des records de froid aux États-Unis, en 1983-84, puis en Europe.

**2.** Lisez le texte et citez 3 hypothèses concernant les dinosaures :

### Dinosaures : ils ont vécu en Alaska !

Stupeur chez les paléontologues : des dinosaures ont été retrouvés en Alaska. Une découverte qui semble confirmer l'hypothèse selon laquelle les dinosaures, à l'inverse des autres reptiles, pouvaient vivre au froid grâce à un système de thermorégulation. Une polémique de plus : depuis le début des années 80, ils sont au cœur de débats animés qui fascinent le grand public. On discute de leur intelligence, de la couleur de leur peau et surtout… de leur disparition. Qui est responsable ? Les volcans du Deccan (Inde) ou les météorites ?

**3.** Y a-t-il un lien entre ces deux textes ?

Préparation au DELF-A3

## Écrit

### A3 Écrit 1

**1.** *Lisez les présentations de livres suivantes :*

**1**

La vie et l'œuvre du souverain préféré des Français par un historien, par ailleurs ministre.
Les réformes de ce grand roi, dans sa volonté de développement agricole et industriel, dans sa réflexion sur l'éducation, dans son désir de paix, rappellent de manière troublante notre époque.

**2**

Elle est ambassadeur, il est chanteur. Ils vont vivre ensemble des aventures étonnantes, de l'Amérique Latine au Kazakhstan en passant par Beyrouth et le Vatican.

**3**

Biographie d'un de nos plus grands comiques, disparu trop tôt. Une manière de se replonger dans ses écrits, un moment de plaisir et d'humour.

**4**

Après la dernière guerre, les habitants de Quatre-Terre reconstituent une civilisation. Mais les forces du mal veillent et pour empêcher le désastre, Shéa doit s'emparer du glaive sacré de Shennara.

**5**

Peter refuse d'épouser Maria tant qu'il n'aura pas suffisamment d'argent pour payer les dettes accumulées par sa famille. Maria, sûre de son amour, attendra Peter embarqué sur un paquebot, pour réunir l'argent nécessaire. Petit à petit, le doute s'installe.

**6**

Merveilleux guide pour découvrir le site du Machu Pichu. Au delà de la présentation du lieu, les éléments de civilisation pour faire vivre ce lieu. La passion de l'écriture est associée à un choix de photographies de grande qualité.

**7**

Cinq témoignages de femmes et d'hommes qui ont voulu changer de vie. Qui d'entre nous n'a pas eu ce fantasme ? Je quitte tout et je vis en harmonie avec moi-même. Il est important de les écouter raconter leur voyage vers « l'ailleurs ».

**8**

Une femme assassinée dans le dernier T.G.V. qui s'arrête à Vallorbe. Deux policiers qui regardent la vie s'écouler dans cette petite ville. Tout le monde attend. Décapant.

**2.** *Notez les numéros des présentations de livres en face des titres correspondants :*

❑ Desproges et le rire
❑ Drôle de femme de marin
❑ Le dernier T.G.V. de Vallorbe
❑ Le mari de l'ambassadeur
❑ Henri IV
❑ Changer tout
❑ Le glaive de Shannara
❑ Machu Pichu

**3.** *Comment classeriez-vous les livres à partir des résumés ?*

❑ Science-fiction
❑ Amour
❑ Biographie
❑ Roman policier
❑ Histoire
❑ Roman d'aventures
❑ Découverte - voyages
❑ Histoires vécues

**4.** *Dites à quel livre cette critique se rapporte :*

> *Un roman extraordinaire. Histoire de couple et de pouvoir. Tout au long de ce livre, on se demande qui est le plus fort. Elle a la force d'aller jusqu'au bout de l'intenable. Il se croit indépendant. Mais c'est d'elle que viendra la surprise. Elle refusera et l'argent et l'amour devenu désormais illusion.*

## A3 Écrit 2

*Vous choisissez une publicité et vous écrivez pour demander des informations sur :*
– dates,
– période de l'année pendant laquelle ces tarifs sont valables,
– contenu du séjour,
– conditions particulières (enfants).

*Vous posez une question de votre choix.*

Offrez-lui un Goya.

Madrid
à partir de
350 F
Trainhotel Talgo

*Pour ce voyage à deux que vous lui aviez promis depuis longtemps. Prenez le Trainhotel Talgo Francisco de Goya en Gare d'Austerlitz, le soir. Apéritif dans le bar, dîner plaisant au restaurant. Après une nuit de sommeil confortable, vous arriverez à Madrid, en savourant le petit déjeuner. Frais et dispos* pour découvrir ensemble le charme de cette ville gaie et accueillante. Pour aller visiter au Musée du Prado ce tableau de Goya qu'elle aime tant. Elle saura vous en remercier. Et puis, au retour, faites pareil. Vous aurez économisé ainsi deux nuits d'hôtel. Trainhotel Talgo. L'Art de Voyager.

**À NOUS DE VOUS FAIRE PRÉFÉRER LE TRAIN.** ▬ *SNCF*

---

### Oral

## A3 Oral

*Lisez ce texte et présentez-le en indiquant :*
– De quel type de texte il s'agit ?
– De quel journal est-il extrait ?
– Qu'est-ce qui est commenté ?
– Quel est le thème principal ?
– Quel est le point de vue de l'auteur ?
– Quel est votre avis personnel ?

***La révolution du travail est partout. Elle ne fait pas couler le sang mais les larmes.***

Votre emploi ne vous appartiendra plus jamais. C'est ce que les Américains - et pas eux seulement - doivent apprendre maintenant au berceau. Vous ne vieillirez pas dans votre entreprise. Vous changerez peut-être fois d'employeur dans votre vie. Vous vivrez sous le signe de la précarité. C'est la révolution du travail qu'un excellent reportage de Canal+ a montré dans toute sa cruauté. Ces ouvriers de Boeing, fiers d'appartenir à la grande entreprise, licenciés du jour au lendemain, ces cadres supérieurs enfoncés dans leur fauteuil de directeur, éjectés en une heure, cette masse humaine bousculée, broyée, choquée nous rappelait, hélas, quelque chose. C'est que la révolution du travail est partout. Encore l'Amérique a-t-elle à peu près résorbé ses chômeurs. Mais le marché de l'emploi a changé. On est engagé pour un temps déterminé. Après quoi, il faut chercher ailleurs. On vit dans un état d'insécurité permanente. D'anxiété.

Certains préfèrent se mettre à leur compte. Parfois ils y parviennent. Des exemples furent donnés, là comme ici, de cadres licenciés qui ont réussi à créer une petite affaire. Là, au moins, on est son maître. Mais d'autres disent : tout faire pour ne pas divorcer de l'entreprise. Ainsi en France, ce travailleur d'une fonderie qui a accepté de travailler trois jours par semaine, dont le samedi. Ou cet employé d'Aérospatiale qui travaille le samedi et le dimanche. En semaine, il s'occupe de ses enfants. Tous s'interrogent sur la place du travail dans la vie. Elle a été la première, c'est fini. Peut-être n'est-ce pas si mal ? Mais ce formidable effort d'adaptation à la réalité d'aujourd'hui et de demain, combien vont s'y plier sans trop de casse ? L'exemple des États-Unis où l'on est, théoriquement, plus mobile que chez nous montre que c'est au prix d'une vraie douleur. Cruelle, inéluctable, c'est la révolution du travail. Elle ne fait pas couler le sang mais les larmes.

Françoise Giroud, *Le Nouvel Observateur*, 14/11/96.

## 67. Accepter/refuser

*Écoutez et dites si on accepte ou on refuse :*

|  | Accord | Refus |
|---|---|---|
| 1 |  |  |
| 2 |  |  |
| 3 |  |  |
| 4 |  |  |
| 5 |  |  |
| 6 |  |  |
| 7 |  |  |
| 8 |  |  |
| 9 |  |  |
| 10 |  |  |

## 68. Accord / refus / hésitation

*Écoutez et dites si on accepte, refuse ou hésite :*

|  | Accord | Refus | Hésitation |
|---|---|---|---|
| 1 |  |  |  |
| 2 |  |  |  |
| 3 |  |  |  |
| 4 |  |  |  |
| 5 |  |  |  |
| 6 |  |  |  |
| 7 |  |  |  |
| 8 |  |  |  |
| 9 |  |  |  |
| 10 |  |  |  |
| 11 |  |  |  |
| 12 |  |  |  |

## 69. Exprimer son accord

*Écoutez et identifiez les différentes façons d'exprimer son accord :*

| Intentions | dialogue(s) |
|---|---|
| neutre |  |
| en manifestant son contentement |  |
| avec demande de précision |  |
| en montrant qu'on partage la même intention |  |
| accord soumis à condition |  |
| accord reporté à plus tard |  |

## 70. Syntaxe des verbes permettant de proposer, accepter, refuser.

*Complétez en choisissant :*

1. Il n'est pas question que .......... ce soir !
   - ❏ tu sors
   - ❏ tu sortes
   - ❏ tu sortiras

2. Je ne souhaite pas qu' .......... à mon anniversaire.
   - ❏ elle vienne
   - ❏ elle vient
   - ❏ elle viendrait

3. Je suis d'accord pour que .......... ce travail.
   - ❏ tu feras
   - ❏ tu fasses
   - ❏ tu fais

4. OK, mais il est possible que .......... en retard.
   - ❏ je sois
   - ❏ je suis
   - ❏ je serai

5. Tu n'as pas envie .......... te coucher ?
   - ❏ que tu ailles
   - ❏ d'aller
   - ❏ aller

6. Si j'étais à votre place, .......... cette proposition.
   - ❏ j'accepte
   - ❏ j'accepterai
   - ❏ j'accepterais

7. J'aimerais que .......... la semaine prochaine.
   - ❏ tu viendras
   - ❏ tu viens
   - ❏ tu viennes

8. Je refuse ........ à sa place.
   - ❏ de partir
   - ❏ que je parte
   - ❏ à partir

9. Et si .......... au cinéma ?
   - ❏ on allait
   - ❏ on irait
   - ❏ on ira

10. Si on .........., on risque de ne pas avoir de place.
    - ❏ réservait pas
    - ❏ ne réserve pas
    - ❏ ne réserverait pas

## 71. Proposer : syntaxe des verbes

*Complétez en choisissant :*

**1.** Est-ce que tu veux que je te .......... à la gare ?
❏ conduis
❏ conduirai
❏ conduise

**2.** Si on .......... les volets ? Il fait sombre !
❏ ouvrait
❏ ouvrirait
❏ ouvre

**3.** Je vous suggère .......... le feuilleté aux poires et son coulis de framboises. C'est délicieux.
❏ de prendre
❏ qu'on prend
❏ qu'on prendra

**4.** Ce serait bien si .......... avec moi à Brest. Qu'en pensez-vous ?
❏ vous viendriez
❏ vous viendrez
❏ vous veniez

**5.** Tu n'as pas envie .......... cinq minutes au bord de la route ?
❏ qu'on s'arrêtera
❏ qu'on s'arrêterait
❏ qu'on s'arrête

## 72. Demande, reproche, suggestion, etc.

*Identifiez l'intention de communication :*

**1.** Tu pourrais m'aider !
❏ reproche
❏ proposition
❏ demande

**2.** Tu ne pourras jamais y arriver toute seule !
❏ reproche
❏ avertissement
❏ suggestion

**3.** Si on va au ciné, je vais rater le match à la télé !
❏ accord
❏ suggestion
❏ hypothèse

**4.** Si tu allais au ciné avec ta sœur, je pourrais regarder tranquillement le match à la télé !
❏ suggestion
❏ invitation
❏ ordre

**5.** Tu pourrais venir deux minutes ? J'ai un problème.
❏ demande
❏ proposition
❏ ordre

## 73. Infinitif / subjonctif passé

*Complétez en choisissant :*

**1.** Je suis très heureux que .......... ma proposition de la semaine dernière.
❏ tu acceptes
❏ tu aies accepté
❏ tu as accepté

**2.** Nous regrettons .......... te voir hier, mais nous étions tous très occupés.
❏ de n'avoir pas pu
❏ de ne pas pouvoir
❏ que je n'ai pas pu

**3.** C'est dommage que .......... au concert car c'était vraiment très bien.
❏ tu n'aies pas assisté
❏ tu n'assistes pas
❏ tu n'avait pas assisté

**4.** Je regrette sincèrement que .......... de la prochaine promotion.
❏ tu n'aies pas fait partie
❏ tu ne feras pas partie
❏ tu ne fasses pas partie

**5.** Il est vraiment désolé .......... plus tôt. Ce mois-ci il a été totalement débordé.
❏ de ne pas vous répondre
❏ de ne pas vous avoir répondu
❏ qu'il ne vous ait pas répondu

**6.** Je suis enchanté .......... votre connaissance à l'occasion de ce colloque.
❏ que j'aie fait
❏ que j'ai fait
❏ d'avoir fait

**7.** Il est regrettable .......... hier à l'aéroport.
❏ que nous nous soyons manqués
❏ que nous nous manquions
❏ de nous manquer

**8.** Il est inadmissible que .......... sur un ton aussi désagréable !
❏ vous me répondiez
❏ que vous m'avez répondu
❏ que vous me répondriez

**9.** J'ai beaucoup apprécié ..........
❏ de vous avoir rencontrée.
❏ que je vous aie rencontrée.
❏ que je vous rencontre.

**10.** Vous êtes gentille .......... à mon anniversaire.
❏ que vous avez pensé
❏ d'avoir pensé
❏ que vous ayez pensé

## 74. Formules de réponses positives ou négatives

*Complétez en choisissant :*

**1.** C'est avec .......... que je serai des vôtres pour l'anniversaire de mon filleul.
❏ plaisir
❏ regret
❏ peine

**2.** Je .......... du succès d'Antoine au concours d'entrée à H.E.C.
❏ suis consterné
❏ me félicite
❏ regrette

**3.** J'.......... de vous annoncer le décès de notre cousin Gaston.
❏ ai la joie
❏ ai la tristesse
❏ ai le plaisir

**4.** J'.......... de vous présenter celle que vous attendez tous, j'ai nommé Julie Lenoir !
❏ l'honneur et l'avantage
❏ la tristesse
❏ le regret

**5.** Je .......... de ne pas pouvoir participer à votre petite fête de samedi, mais je dois me rendre d'urgence à Francfort.
❏ regrette
❏ suis heureux
❏ me félicite

## 75. Concordance des temps

*Transformez les phrases en employant : « Il/elle m'a dit que... ».*

**1.** J'ai oublié mes clefs.

**2.** Nous ne partirons pas demain, mais samedi.

**3.** J'aimerais bien visiter la Sicile.

**4.** L'administration des Impôts n'a même pas répondu à ma lettre !

**5.** Les Parisot seront très heureux de vous revoir.

**6.** Nous n'avons pas encore entrepris les démarches pour obtenir les visas.

**7.** J'attends une réponse d'un jour à l'autre.

**8.** J'ai terminé la lecture du deuxième tome et j'attaque le troisième.

**9.** Notre entreprise attend beaucoup de notre collaboration à venir avec nos partenaires chinois.

**10.** Tu devrais voir un médecin, parce que ce genre de maladie peut présenter des complications.

## 76. Concordance des temps

*Dites quelle est la phrase qui est rapportée.*

**1.** Il m'a dit qu'il arriverait vers 15 h 30.
❏ J'arriverai vers 15 h 30.
❏ Je suis arrivé vers 15 h 30.
❏ J'arrivais vers 15 h 30.

**2.** Il m'a dit qu'il ne resterait pas longtemps.
❏ Je ne suis pas rester longtemps.
❏ Je ne vais pas rester longtemps.
❏ Je n'étais pas resté longtemps.

**3.** Il m'a dit qu'il ne pouvait pas accepter ça.
❏ Je ne peux pas accepter ça.
❏ Je n'ai pas pu accepter ça.
❏ Je ne pourrai pas accepter ça.

**4.** Il m'a dit qu'il avait été malade.
❏ Je suis malade.
❏ J'étais malade.
❏ J'ai été malade.

**5.** Il m'a dit de me dépêcher.
❏ Dépêche-toi !
❏ Je me dépêche.
❏ Je me suis dépêché.

**6.** Il m'a dit qu'il allait me trouver du travail.
❏ Je t'ai trouvé du travail.
❏ Je vais te trouver du travail.
❏ Je te trouve du travail.

## 77. Syntaxe des verbes du discours rapporté

*Complétez les phrases en rapportant les paroles.*

**1.** « Nous avons passé de bonnes vacances. »
Ils m'ont dit ..........

**2.** « Passez à mon bureau immédiatement. »
Il m'a dit ..........

**3.** « Nous verrons ça plus tard. »
Elle m'a dit ..........

**4.** « Pierre va mieux ? »
Elle m'a demandé ..........

**5.** « Vous pouvez m'aider ? »
Elle m'a demandé ..........

**6.** « Et si nous allions ensemble à Londres ? »
Il m'a proposé ..........

**7.** « Je ne veux pas partir. »
Il a refusé ..........

**8.** « Bon, d'accord. Je vais vous aider. »
Il a accepté ..........

## 78. Dire de / dire que

*Choisissez la phrase qui rapporte exactement les paroles suivantes :*

**1**. « Prends des fruits à l'épicerie ! »
❏ Il m'a dit qu'il prenait des fruits à l'épicerie.
❏ Il m'a dit de prendre des fruits à l'épicerie.
❏ Il m'a dit qu'il avait pris des fruits à l'épicerie.

**2.** « Nous serons chez vous avant 8 heures. »
❏ Elle m'a dit qu'ils seraient chez nous avant 8 heures.
❏ Elle m'a dit d'être chez eux avant 8 heures.
❏ Elle m'a dit qu'elle serait chez nous avant 8 heures.

**3.** « Nous vous donnerons une réponse lundi prochain. »
❏ Il m'a dit qu'ils nous avaient donné une réponse lundi.
❏ Il m'a dit qu'il nous donnerait une réponse lundi prochain.
❏ Il m'a dit qu'ils nous donneraient une réponse lundi prochain.

**4.** « Je ne suis pas d'accord avec vous tous. »
❏ Il m'a dit qu'il était d'accord avec eux.
❏ Il m'a dit qu'il n'était pas d'accord avec moi.
❏ Il m'a dit qu'il n'était pas d'accord avec nous.

**5.** « J'ai bien reçu votre carte de Biarritz. »
❏ Elle m'a dit qu'elle avait bien reçu ma carte de Biarritz.
❏ Elle m'a dit qu'elle allait recevoir ma carte de Biarritz.
❏ Elle m'a dit qu'elle m'écrivait de Biarritz.

**6.** « Ne te fâche pas ! »
❏ Il m'a dit qu'il était fâché.
❏ Il m'a dit que j'étais fâché.
❏ Il m'a dit de ne pas me fâcher.

**7.** « Vous serez prêt à 9 heures ? »
❏ Elle m'a demandé si je serais prêt à 9 heures.
❏ Elle m'a demandé d'être prêt à 9 heures.
❏ Elle m'a dit qu'elle était prête à 9 heures.

**8.** « Je peux venir la semaine prochaine. »
❏ Elle m'a dit de venir la semaine prochaine.
❏ Elle m'a dit qu'elle viendrait la semaine prochaine.
❏ Elle m'a demandé de venir la semaine prochaine.

## 79. Verbes introducteurs du discours rapporté

*Rapportez les paroles en utilisant le verbe proposé :*

**1.** « Je n'ai pas très confiance en lui .» (avouer)
**2.** « C'est vrai, j'ai tort. » (reconnaître)
**3.** « J'ai beaucoup de problèmes en ce moment. » (préciser)
**4.** « Faites attention. » (conseiller)
**5.** « Surtout, ne dites rien. » (recommander)
**6.** « Je ne peux pas vous aider. » (refuser)
**7.** « Est-ce que je peux faire quelque chose pour vous ? » (demander)
**8.** « Nous pourrions travailler ensemble. » (proposer)
**9.** « Bon, d'accord. Je vais parler au directeur. » (accepter)
**10.** « Je ferai attention la prochaine fois. » (promettre)

## 80. Les verbes du discours rapporté

*Remplacez le verbe « dire » par un verbe plus précis choisi dans la liste suivante :*

hésiter    approuver    confirmer    insinuer
menacer    supplier    s'excuser    s'inquiéter

**1.** Il a dit : « Ne me quitte pas. Je ne peux pas vivre sans toi. »

**2.** Le professeur a dit : « Si vous continuez à faire du bruit, je donne une punition à toute la classe ».

**3.** Vexé par la remarque de son vieil ami, il a dit : « Et si c'était toi qui avais commis cette faute pendant mon absence ? »

**4.** Tous ont dit : « Oui, ça c'est vraiment une proposition intéressante. »

**5.** L'employé a dit : « Je suis un peu en retard : j'ai eu un petit accident en sortant du parking. »

**6.** Au téléphone, une personne a dit : « Nous avons bien enregistré votre commande. Vous recevrez votre colis dans une quinzaine de jours. »

**7.** Examinant les deux modèles de voiture, le vieux monsieur a dit : « J'aime bien la couleur rouge, mais la peinture est un peu foncée. Bien sûr, elle est moins chère mais c'est une trois portes. »

**8.** Un témoin a dit : « Vous allez bien ? Vous vous sentez mieux, maintenant ? Vous êtes encore un peu pâle. Vous voulez que nous appelions un médecin ? »

## 81. Dire qu'une information est sûre ou non

*Dites si l'information donnée est sûre ou non.*

| Information : | sûre | non sûre |
|---|:---:|:---:|
| **1.** Selon des sources non gouvernementales, le Premier ministre aurait présenté sa démission. | ❑ | ❑ |
| **2.** Le prévenu affirme qu'il n'était pas sur les lieux à l'heure du crime. | ❑ | ❑ |
| **3.** Jérémie prétend qu'il m'a rendu les clefs. | ❑ | ❑ |
| **4.** Un certificat atteste qu'il est malade. | ❑ | ❑ |
| **5.** Ses affirmations sont exactes. | ❑ | ❑ |
| **6.** Des rumeurs circulent actuellement à propos d'un éventuel changement de gouvernement. | ❑ | ❑ |
| **7.** Il paraît que les impôts vont augmenter. | ❑ | ❑ |
| **8.** On s'acheminerait vers une solution négociée du conflit. | ❑ | ❑ |
| **9.** Il est probable que le temps s'améliorera dans les deux jours qui viennent. | ❑ | ❑ |
| **10.** L'accident a été constaté par de nombreux témoins. | ❑ | ❑ |
| **11.** La direction a pris des engagements très fermes concernant le maintien des emplois. | ❑ | ❑ |
| **12.** Ce n'est pas lui qui a volé le portefeuille de Jean : c'est du moins ce qu'il affirme. | ❑ | ❑ |

## 82. Rapporter le discours de quelqu'un

*Écoutez le discours de Guy, le mécanicien de l'aéroclub,*
*et cochez les affirmations qui conviennent.*

| | Vrai | Faux |
|---|:---:|:---:|
| **1.** Guy, le mécanicien, va partir en retraite. | ❑ | ❑ |
| **2.** Il n'est pas très ému. | ❑ | ❑ |
| **3.** Il se moque méchamment des membres de l'aéroclub. | ❑ | ❑ |
| **4.** Il ne regrette pas d'avoir travaillé à l'aéroclub. | ❑ | ❑ |
| **5.** Il n'a pas souvent rencontré des difficultés dans son travail. | ❑ | ❑ |
| **6.** Il est un peu ironique avec ses amis de l'aéroclub. | ❑ | ❑ |
| **7.** Les relations humaines sont parfois plus difficiles que la mécanique. | ❑ | ❑ |
| **8.** Il critique gentiment les membres de l'aéroclub. | ❑ | ❑ |
| **9.** Le mécanicien garde un bon souvenir de ses années de travail. | ❑ | ❑ |
| **10.** Il est très content de partir. | ❑ | ❑ |
| **11.** Il adresse ses remerciements à tout le monde. | ❑ | ❑ |

## 83. Rapporter le discours de quelqu'un

*Écoutez le discours de Stéphanie Dupin, la Présidente de l'Association BOUQUINER,*
*et cochez les affirmations qui conviennent.*

| | Vrai | Faux |
|---|:---:|:---:|
| **1.** Stéphanie Dupin a travaillé seule à l'organisation de la Fête du Livre. | ❑ | ❑ |
| **2.** Elle félicite chaleureusement les volontaires qui l'ont aidée. | ❑ | ❑ |
| **3.** Elle adresse des reproches à Monsieur Girardot. | ❑ | ❑ |
| **4.** Elle remercie particulièrement Madame Geoffroy. | ❑ | ❑ |
| **5.** Elle remercie également la municipalité. | ❑ | ❑ |
| **6.** Elle regrette que la municipalité n'ait pas participé à l'organisation de la fête. | ❑ | ❑ |
| **7.** Elle attaque le maire. | ❑ | ❑ |
| **8.** Elle critique ceux qui ne sont pas allés jusqu'au bout. | ❑ | ❑ |
| **9.** Elle fait de l'ironie à propos du maire. | ❑ | ❑ |
| **10.** Elle félicite Monsieur Girardot pour son grand savoir. | ❑ | ❑ |

## 84. Dire que / demander si

*Rapportez les paroles suivantes en utilisant « dire que », lorsqu'il s'agit d'une affirmation et « demander si » lorsqu'il s'agit d'une question.*

1. – Je vais prendre quelques jours de vacances.
2. – Vous aimez le théâtre ?
3. – Est-ce que vous connaissez quelqu'un à Tokyo ?
4. – Je n'ai pas aimé ce film.
5. – Vous pouvez m'accompagner ?
6. – Est-ce que vous aurez fini votre enquête avant la fin du mois ?
7. – Vous avez fait du bon travail.
8. – Je suis journaliste.
9. – Je serai absent pendant une semaine.
10. – Vous êtes mariée ?
11. – Est-ce que vous avez reçu mon chèque ?
12. – Je vous donnerai une réponse définitive la semaine prochaine.

## 85. Cause / conséquence

*Identifiez la phrase qui exprime la cause et celle qui exprime la conséquence.*

1. J'ai mal aux dents. Je vais chez le dentiste.
2. J'ai raté le début du film. Je suis arrivé trop tard.
3. Je n'ai pas pu vous appeler. Mon portable était en dérangement.
4. Le chauffard s'est trompé de direction. Il s'est retrouvé à contresens sur l'autoroute.
5. Le colis ne m'est pas parvenu. L'expéditeur s'est trompé d'adresse.
6. Je descends à la cave. Il n'y a plus de vin.
7. Prenez le raccourci. Vous arriverez plus vite.
8. La radio ne marche plus. Je dois changer les piles.
9. J'ai visité l'exposition Picasso au Grand Palais. Mon professeur de dessin me l'avait conseillée.
10. Les pneus de ma voiture étaient usés. Je les ai changés.
11. Mon réveille-matin n'a pas sonné. Je n'ai pas pu prendre le train de 7 h 14.
12. L'ascenseur est en panne. Il faut que vous preniez l'escalier de service.

*Refaites les phrases en soulignant le rapport de cause.*

*Refaites les phrases en soulignant le rapport de conséquence.*

## 86. Expression de la cause

*Reliez les phrases en utilisant l'expression proposée.*

1. **pour + infinitif passé**
   Il a volé une boîte de sardines : 2 mois de prison.

2. **à cause de**
   Tempête : un chalutier a chaviré au large de Brest.

3. **en raison de**
   Poste fermée samedi (pont du 15 août).

4. **grâce à**
   Les Français ont été généreux : 15 000 000 de francs récoltés en faveur de la lutte contre le SIDA.

5. **causer**
   Manifestation des agriculteurs : nombreux embouteillages.

6. **suite à**
   Grève des employés du péage : autoroute gratuite.

7. **pour**
   Veuillez nous excuser. Nous sommes légèrement en retard.

8. **pour cause de**
   Magasin fermé : travaux.

9. **faute de + infinitif passé**
   Il n'a pas été prévenu à temps : il est arrivé en retard.

10. **faute de**
    L'élève n'a pas pu terminer. Il n'a pas eu assez de temps.

11. **provoquer**
    Abondantes chutes de neige : embouteillage monstre sur le périphérique !

12. **à la suite de**
    Téléphérique du Grand-Pic. Rupture d'un câble principal : deux blessés graves.

## OBJECTIFS

**Savoir-faire linguistiques :**
- Argumenter en faveur ou en défaveur de quelqu'un ou quelque chose.
- Convaincre

**Grammaire :**
- L'opposition
- Syntaxe de « bien que », « quoique », « quoi que ».

**Écrit :**
- Rédiger une lettre de réclamation.
- Le passé simple dans le texte littéraire.
- Comparer deux argumentations opposées.
- Rédiger un texte ou un tract publicitaire.

**Civilisation :**
- Les erreurs de jugement.

**Littérature :**
- Daniel Pennac
- Baba Moustapha (littérature africaine)

*Écoutez l'enregistrement et cochez les arguments selon qu'ils sont pour ou contre le choix de l'appartement :*

|  | pour | contre |
|---|---|---|
| le papier peint du couloir |  |  |
| les dimensions du couloir |  |  |
| les dimensions de la salle de séjour |  |  |
| la vue depuis la salle de séjour |  |  |
| le parc au pied de l'immeuble |  |  |
| la proximité de l'arrêt de bus |  |  |
| la situation par rapport à l'école |  |  |
| l'aménagement de la cuisine |  |  |
| les couleurs de la cuisine |  |  |
| les dimensions de la cuisine |  |  |
| la situation des chambres |  |  |
| la taille des chambres |  |  |
| la décoration de la chambre d'enfants |  |  |
| la décoration de la chambre des parents |  |  |
| l'appartement dans son ensemble |  |  |

COMPRÉHENSION

– La vie à la campagne, c'est merveilleux !
Le temps de vivre, l'air pur, le calme…
Plus jamais je ne revivrai en ville.
– Oui, mais tu perds tout ce que t'offre la
ville : les contacts faciles, la culture…
– D'accord, mais est-ce que tu connais tes
voisins ?
– Non, pas très bien.
– Moi si. Et mes copains, je les vois tous les week-end.

*Mur peint
de Fabio Rieti*

■ **1.** *Identifiez le thème évoqué dans chaque dialogue et dites quelle est l'image correspondante.*

■ **2.** *Identifiez les arguments (pour ou contre) donnés.*

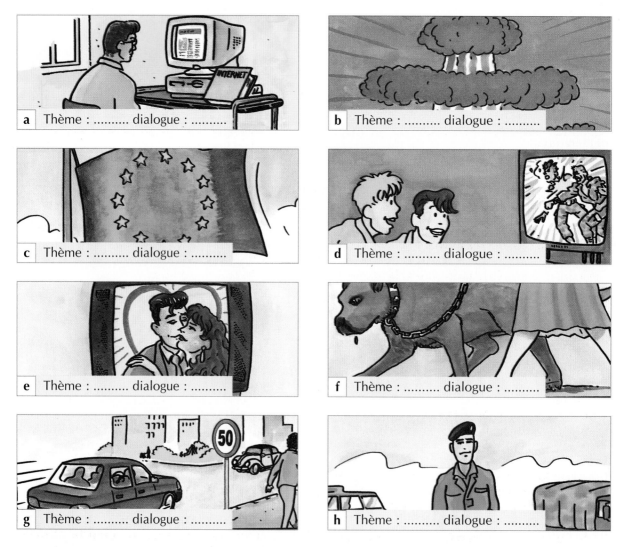

a Thème : ………. dialogue : ……….

b Thème : ………. dialogue : ……….

c Thème : ………. dialogue : ……….

d Thème : ………. dialogue : ……….

e Thème : ………. dialogue : ……….

f Thème : ………. dialogue : ……….

g Thème : ………. dialogue : ……….

h Thème : ………. dialogue : ……….

À VOUS !

■ *Pour chacun des thèmes cités, donnez vos propres arguments en faveur ou en défaveur du sujet évoqué.*

COMPRÉHENSION

– J'aime bien la coupe de ce modèle. Par contre, la couleur me semble un peu terne pour une robe d'été.

■ *Écoutez les enregistrements et identifiez :*
– *objets, personnes ou événements évoqués.*
– *qualités ou défauts attribués à ces objets, personnes ou événements.*
– *expression utilisée dans chacune des oppositions exprimées.*

| dialogue | Objet / personne / événement | Qualité | Défaut | Expression utilisée |
|:---:|:---:|:---:|:---:|:---:|
| 1 | robe | bonne coupe | couleur terne | Par contre |
| 2 | | | | |
| 3 | | | | |
| 4 | | | | |
| 5 | | | | |
| 6 | | | | |
| 7 | | | | |
| 8 | | | | |
| 9 | | | | |
| 10 | | | | |

## GRAMMAIRE : l'opposition

**Pour développer une idée, une opinion, des arguments, vous devrez mettre en opposition des faits, des informations, des jugements. Vous disposez pour cela d'un certains nombre d'expressions dont voici les principales :**

### Mais
Pour corriger du négatif au positif ou du positif au négatif une information ou un jugement donnés.
> C'est petit (négatif) **mais** très ensoleillé (positif).
> C'est un bon commercial (positif), **mais** il ne parle pas anglais (négatif).

### Toutefois / Cependant / Néanmoins
Pour émettre une réserve, se donner ou demander un délai etc. (ces trois expressions sont interchangeables).
> Je suis tout à fait favorable à ce projet. J'aimerais **toutefois** disposer de quelques jours de réflexion avant de prendre une décision définitive.
> Je crois que vous avez raison. Je pense **toutefois** que nous devons prendre des précautions.
> Cet appartement me plaît beaucoup. J'aimerais **cependant** être tout à fait sûr qu'il plaise à ma femme.
> Elle est très compétente. Elle a **cependant** du mal à concrétiser ses projets.

> Mon rapport est prêt. Je voudrais **néanmoins** le relire avant de vous l'envoyer.
> C'est excellent. Cela manque **néanmoins** d'un peu de sel.

### En revanche
Permet d'offrir une alternative, une seconde possibilité à quelque chose qui ne peut pas se réaliser.
> Je n'ai pas de Twingo d'occasion en ce moment. **En revanche,** j'ai une Citroën CX pas chère et en excellent état à vous proposer.
> Je te déconseille le menu à 60 francs. **En revanche,** le plat du jour est excellent.

**En revanche** permet également de mettre « dans la balance » un argument positif face à un argument négatif (sens proche de « **mais** »).
> Les hôtels sont chers. **En revanche,** la nourriture est très bon marché.
> La cuisine est toute petite. **En revanche,** la salle de bains est immense.

### Par contre
Sens voisin de **en revanche :**
> Les hôtels sont chers. **Par contre,** la nourriture est très bon marché.

Commentez les images suivantes en essayant de mettre en opposition les éléments positifs et négatifs évoqués par chaque image :

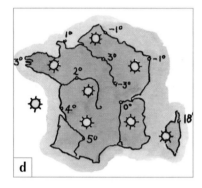

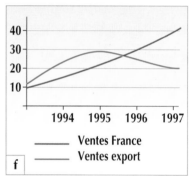

## MISE EN FORME

## GRAMMAIRE : l'opposition (suite)

### Au contraire
Souvent associé à « alors que », **au contraire** permet d'évoquer un événement qui se réalise à l'inverse de ce que l'on avait pensé ou prévu.
– On me l'avait décrit comme quelqu'un de très exigeant **alors qu'au contraire**, il est très conciliant.
– Je ne te dérange pas ?
– **Au contraire !** Je voulais te voir !

### À l'inverse de + nom
Permet d'évoquer une opinion contraire, une situation opposée.
**À l'inverse** d'une majorité de Français, je pense que la reprise économique est très proche.

### Contrairement à + nom
**Contrairement à** leurs parents, les jeunes Français sont confrontés au problème du chômage.

### Alors que
Permet d'opposer deux informations contradictoires, simultanées dans le temps.
Il a acheté une voiture, **alors qu'**il est sans travail depuis plus d'un an.
Je suis à Paris, sous la pluie, **alors que** vous êtes sous le soleil des tropiques.

### Tandis que
Sens voisin de « alors que ».
Je travaille, **tandis que** vous, vous dormez.

### En fait / en réalité
Permet d'évoquer (en se référant à une expérience) quelque chose qui est totalement différent de ce que l'on attendait.
Je m'attendais à une soirée ennuyeuse. **En fait**, je me suis bien amusé et j'ai rencontré des gens sympas et intéressants.
On m'avait dit que cette région n'était pas très hospitalière. **En réalité**, j'ai été très bien accueilli et je me suis fait beaucoup d'amis.

COMPRÉHENSION

– J'imaginais Lille comme une ville triste et grise. En réalité, c'est une ville très animée et les gens sont très chaleureux.

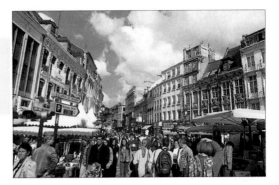

■ *Écoutez les enregistrements et dites si les affirmations sont vraies ou fausses.*
*Identifiez les expressions utilisées pour marquer l'opposition.*

| dialogue | Affirmation | Vrai | Faux | Expression utilisée |
|---|---|---|---|---|
| 1 | Lille est une ville triste. | | x | En réalité |
| 2 | Georges est différent des autres. | | | |
| 3 | Sa carrière de coureur cycliste n'est pas terminée. | | | |
| 4 | Géraldine a brillamment réussi. | | | |
| 5 | Les Français se ressemblent tous. | | | |
| 6 | Il a brillamment réussi son examen. | | | |
| 7 | Le mari de Françoise a fait des études scientifiques. | | | |
| 8 | Il est le seul à penser que tout va bien. | | | |

À VOUS !

■ *À partir des images ou documents suivants, essayez d'exprimer les contradictions ou oppositions qu'ils évoquent :*

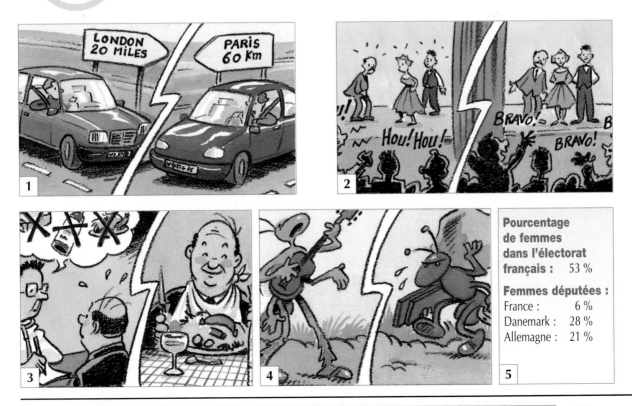

**Pourcentage de femmes dans l'électorat français :** 53 %

**Femmes députées :**
France : 6 %
Danemark : 28 %
Allemagne : 21 %

À VOUS !

■ *Imaginez un dialogue entre le jeune couple et l'agent immobilier :*

À louer petit appartement type F2
avec ascenseur. Vue dégagée,
quartier calme, prix intéressant.
Contacter agence Immo-Plus
22, rue des Rossignols
92130 Issy-les-Moulineaux
01 53 22 48 10

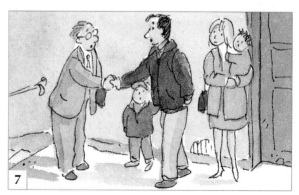

## GRAMMAIRE : l'opposition (suite)

Lorsque des faits, des informations, des jugements sont opposés entre eux, les expressions suivantes vous permettent de préciser la nature de cette opposition.

**Bien que + subjonctif présent ou passé**
Permet d'émettre une remarque (négative ou positive). Cette remarque ne modifie pas l'information principale.
    J'ai terminé dans les délais, **bien que** personne ne m'ait aidé.
    Je vais le recevoir, **bien que** je n'en aie pas trop envie.

**Bien que** peut se construire sans verbe.
    **Bien que** très compétente, elle n'arrive pas à trouver du travail.

**Malgré + nom** (Sens voisin de bien que). **Malgré** s'utilise suivi d'un nom.
    Il travaille encore **malgré** son grand âge.
    Le match a eu lieu **malgré** la pluie.

**En dépit de + nom**
Sens voisin de malgré. Indique que quelqu'un a fait l'inverse de ce qu'il aurait dû faire.
    Il a agi **en dépit de** mes conseils. (= il n'a pas écouté mes conseils, il a fait l'inverse)
    Il a roulé **en dépit de** toute prudence.
    Il a fait cela **en dépit du** bon sens.

**Et pourtant**
Pour évoquer un résultat inverse du résultat logique ou prévisible.
    Je suis malade **et pourtant** je travaille.
    C'est totalement incohérent, **et pourtant** ça marche.

**Même si + verbe à l'indicatif**
**Même si** permet d'évoquer une réserve, un obstacle qui ne met pas en cause l'information principale.
    C'est un excellent film (information principale), **même si** la fin est un peu décevante (restriction, réserve).
    Le match aura lieu, **même s'**il pleut.

**Quoi que + subjonctif**
L'action évoquée avec **quoi que** n'a aucune influence sur l'information principale.
    Il ne m'écoute pas, **quoi que** je dise.
    **Quoi que** je fasse, il est mécontent.

**Quoique** (sens et emploi voisin de bien que) + **adjectif ou verbe au subjonctif.**
    **Quoique** très riche, il a gardé des goûts simples.
    **Quoiqu'**il soit devenu très riche, il a gardé des goûts simples.

---

ENTRAÎNEMENT

**expression de l'opposition**

**Exercice 87**

*Complétez en choisissant l'expression qui convient :*

**1.** .......... une légère amélioration en mai, les chiffres du chômage restent préoccupants.
❑ Bien que  ❑ Malgré  ❑ Quoique

**2.** Si le gouvernement a réussi à maîtriser l'inflation, .......... il n'a pas réussi à faire reculer le chômage.
❑ mais  ❑ bien que  ❑ en revanche

**3.** La météo avait annoncé la pluie pour le week-end. .......... c'est le soleil qui a dominé sur toute la France.
❑ En réalité  ❑ Bien que  ❑ Quoique

**4.** Il a échoué au baccalauréat, ..........
ses excellents résultats pendant son année scolaire.
❑ quoique ❑ en dépit de ❑ cependant

**5.** Ici, il fait très chaud .......... il pleuve.
❑ malgré  ❑ bien qu'  ❑ pourtant

**6.** C'était lui le plus fort, .......... il a perdu.
❑ et pourtant  ❑ malgré  ❑ bien qu'

**7.** Il n'acceptera jamais, .......... c'est moi qui le lui demande.
❑ bien que  ❑ au contraire
❑ même si

**8.** Il a gagné .......... tout le monde le donnait perdant.
❑ alors que  ❑ quoique  ❑ malgré

**9.** Je ne peux pas vous recevoir demain matin. .........., je suis libre l'après-midi.
❑ Pourtant  ❑ En revanche
❑ Même si

**10.** Je croyais qu'il allait se fâcher et .......... il m'a félicité pour mon travail.
❑ au contraire  ❑ pourtant

# Argumenter

– La récolte a été plutôt bonne malgré la sécheresse.

■ *Écoutez les enregistrements et identifiez :*
– *objets, personnes ou événements évoqués,*
– *aspects positifs et négatifs attribués à ces objets, personnes ou événements,*
– *expression utilisée dans chacune des oppositions exprimées.*

| dialogue | Objet / personne / événements | Problème, obstacle, point négatif | Résultat, point positif | Expression utilisée |
|---|---|---|---|---|
| 1 | la récolte | la sécheresse | bonne récolte | malgré |
| 2 | | | | |
| 3 | | | | |
| 4 | | | | |
| 5 | | | | |
| 6 | | | | |
| 7 | | | | |
| 8 | | | | |
| 9 | | | | |

**ENTRAÎNEMENT**

**expression de l'opposition**

**Exercice 88**

*Complétez la phrase avec l'expression qui convient :*

**1.** Il est très compétent malgré ..........
❑ son manque d'expérience.
❑ sa très grande expérience.
❑ ses nombreux diplômes.

**2.** C'est une personne que j'aime beaucoup, même si ..........
❑ je suis toujours d'accord avec elle.
❑ je ne suis pas toujours d'accord avec elle.
❑ elle est très sympathique.

**3.** Le spectacle aura lieu même s'..........
❑ la salle est pleine.
❑ il n'y a pas beaucoup de spectateurs.
❑ les spectateurs sont venus nombreux.

**4.** Il est arrivé à l'heure bien qu'..........
❑ il habite tout près.
❑ il soit toujours ponctuel.
❑ il vienne de loin.

**5.** La météo avait prévu du mauvais temps, et pourtant ..........
❑ il pleut.
❑ il neige.
❑ il fait un grand soleil.

**6.** Roger est un garçon très dynamique en dépit de ..........
❑ ses problèmes de santé.
❑ sa forme physique.
❑ sa bonne santé.

**7.** Je l'ai reconnu tout de suite bien qu'..........
❑ il m'ait dit son nom.
❑ il n'ait pas du tout changé.
❑ je ne l'aie pas vu depuis 10 ans.

**8.** Je prendrai le temps d'aller voir ce film même si ..........
❑ il m'intéresse.
❑ j'ai beaucoup de travail.
❑ je n'ai rien à faire.

**9.** J'ai très bien dormi malgré ..........
❑ le bruit.
❑ le sommeil.
❑ le silence.

**10.** Il a travaillé six mois aux États-Unis bien qu'..........
❑ il ne parle pas un mot d'anglais.
❑ il parle couramment l'anglais.
❑ il aime voyager.

Vous êtes le réalisateur du film La ferme sanglante. *Vous discutez avec le producteur du film en argumentant, à partir du scénario et des fiches, pour choisir les acteurs. Le budget de ce film est de 6 millions de francs.*

DÉBUT DU SCÉNARIO :
Deux adolescents font une randonnée dans la campagne. Surpris par l'orage, ils trouvent refuge dans une vieille ferme. La ferme est habitée par un couple inquiétant (genre Thénardier dans *Les Misérables*).
La première nuit, les deux adolescents sont réveillés par des bruits suspects. À travers la vitre de la fenêtre, à la lueur de la lune, ils aperçoivent une tête qui les observe.
Le lendemain, quand ils se lèvent, il n'y a personne dans la ferme. Un vieillard qu'ils rencontrent dans le café du village voisin où ils se sont rendus, leur dit que la ferme est inhabitée depuis vingt-cinq ans. Une jeune femme, à l'aspect inquiétant et mystérieux, leur dit qu'ils devraient se méfier ou partir. Ils se lient d'amitié avec la jeune employée de la boulangerie qu'ils invitent à venir passer la soirée à la ferme…

**Acteur n° 1**
– Daniel LOLLI
– Âge : 15 ans
– A tourné dans :
*Les Dents de Dracula*
*Terreur dans la nuit*
*La Montagne maudite*
*Carnage*
Cachet demandé :
500 000 F

**Acteur n° 2**
– Olivier ARDIET
– Âge : 26 ans
– A joué dans :
*Tartuffe* (Molière)
*Mr Badin* (Courteline)
*Occupe-toi d'Amélie* (G. Feydeau)
*Le voyage de M. Périchon* (Labiche)
Cachet demandé :
2 000 000 F

**Acteur n° 3**
– Claude RABUFETTI
– Âge : 53 ans
– A tourné dans :
*La Belle et la Bête*
dans le rôle de la Bête
*Notre-Dame de Paris*
dans le rôle de Quasimodo
Cachet demandé :
350 000 F

**Actrice n° 4**
– Isabelle DEJOUR
– Âge : 16 ans
– A tourné dans :
*Les années lycée*
*Premier amour*
*Rêves d'ados*
*Vanille fraise*
*Palme d'or à Cannes*
Cachet demandé :
1 500 000 F

**Actrice n° 5**
– Josiane TABASCO
– Âge : 30 ans
– A tourné dans :
*Brèves rencontres*
*Les complices*
*Nuit de folie*
*Panique à bord*

Cachet demandé :
3 000 000 F

**Acteur n° 6**
– Vincent ORENGO
– Âge : 62 ans
– A tourné dans :
*Les Feuilles mortes*
*Le chanteur à la voix d'or*
*La traversée de la Chine*
*Robinson Crusoë*

Cachet demandé :
100 000 F

**Acteur n° 7**
– Jean PERNIN
– Âge : 17 ans
– A tourné dans :
*Rendez-vous à Maastricht*
*Pêcheurs d'Irlande*
*Coup de balai dans le milieu*
Cachet demandé :
500 000 F

**Acteur n° 8**
– Jean-Louis SIMON
– Âge : 48 ans
– A tourné dans :
*Voyage à Beyrouth*
*Une Américaine à Paris*

Cachet demandé :
185 000 F

**Acteur n° 9**
– Antoine AMIOTTE
– Âge : 72 ans
– A tourné dans :
*Films publicitaires*
(aliments pour chats,
chèques postaux, S.N.C.F.)
Cachet demandé :
70 000 F

**Actrice n° 10**
– Nadine DERIEN
– Âge : 22 ans
– A tourné dans :
*La femme du boulanger*
*Hémoglobine*
*Le cimetière de la terreur*
*Enfer chez les zombies*
Cachet demandé :
800 000 F

**Actrice n° 11**
– Juliette DUFFAIT
– Âge : 35 ans
– A tourné dans :
*Une vraie histoire d'amour*
*Un cœur sincère*
*Romance*

Cachet demandé :
250 000 F

**Actrice n° 12**
– Roseline PARISOT
– Âge : 47 ans
– A tourné dans :
*Les vacances*
*Prise d'otages*
*Police criminelle*

Cachet demandé :
300 000 F

**ÉCRIT**

■ *Rédigez un texte ou un tract publicitaire sur le thème « Quelques bonnes raisons d'apprendre le français (ou une autre langue de votre choix) », en vous inspirant des arguments suivants ou d'autres arguments qui vous sembleraient pertinents, soit par rapport à vous, soit par rapport à votre pays.*

C'est une langue internationale.
C'est une langue facile.
Cela permet de comprendre les derniers succès de la chanson.
C'est une langue parlée par des millions de personnes dans le monde.
C'est la langue de la culture.
Cela permet de lire des chefs-d'œuvre de la littérature dans leur langue d'origine.
Cela permet d'avoir accès à de nombreux canaux de télévision diffusés par satellite.
C'est une langue qui s'est imposée comme langue technico-commerciale.
C'est beau, c'est musical.
Cela permet de communiquer sur Internet.
Cela permet de lire de nombreuses revues scientifiques ou techniques.
On la parle sur tous les continents.
Cela est utile lorsqu'on recherche un emploi.

**ÉCRIT**

■ **1.** *Lisez les affirmations ci-dessous :*

1. Les Français sont cartésiens.
2. Les Français sont de gros mangeurs de pain.
3. Les Français sont les plus grands consommateurs de vin du monde.
4. Les Français sont très attachés à leur gastronomie nationale.
5. Les hommes conduisent mieux que les femmes.
6. Le pouvoir d'achat des Français a baissé.
7. Les Français sont des amis des bêtes.
8. Le niveau des écoliers français est en baisse.

■ **2.** *En vous appuyant sur les textes, commentez chaque affirmation, soit pour la contredire, soit pour la confirmer. (Sources :* L'Événement du jeudi, *du 16 au 22 mai 1996)*

## FRANCHEMENT CRÉDULES.

Ils se vantent d'être cartésiens et seuls 25 % s'avouent superstitieux. Des statistiques révèlent pourtant que 10 millions de Français consultent des voyantes chaque année. En outre, 57 % de femmes, un peu moins d'hommes, font confiance à leur zodiaque. Les autres ne peuvent s'empêcher d'y jeter un coup d'œil. Ils préfèrent éviter de passer sous une échelle, de croiser un chat noir et de poser le pain à l'envers. S'avouer superstitieux : ça porte malheur.

## MAÎTRES DU PAIN.

Un Français, c'est le béret et... la baguette sous le bras ! Un cliché, alors que nous mangeons de moins en moins de pain. Au début du siècle, on engloutissait 900 grammes de pain par jour, l'équivalent de trois baguettes ! Cette proportion a chuté à une demi-baguette. Le choix de nourriture s'est diversifié avec le raffinement de nos palais. La mode préfère les poids légers. Notre image, vue de l'étranger, est à revoir. Que l'on se rassure, les médecins ont réintroduit le pain dans les régimes et vive le retour des rondeurs !

## CARRÉMENT GOINFRES.

Questionnés en décembre 1995 par Ipsos sur leurs plats préférés, 71 % des Français ont répondu le steak-frites, 67 % le gigot et presque autant... le couscous ! La paella devance le cassoulet et la bouillabaisse. Dans la recette du pot-au-feu, plat traditionnel par excellence, 17 % mettent des travers de porc, 8 %... des haricots verts et 6 % des pâtes ! Plus d'un tiers montent la mayonnaise avec un œuf entier. France, terre des gastronomes ?

## PEUVENT MIEUX FAIRE.

D'après une récente étude de la Direction de l'évaluation et de la prospective, menée sur quarante ans et dans des disciplines diverses, les meilleurs étudiants d'aujourd'hui sont globalement plus forts que ceux d'hier. Mais, tandis que l'élite de nos grandes écoles joue les super-cracks, une autre étude de la DEP révèle que 26 % des élèves entrant en sixième se trouvent déjà en échec scolaire, ne maîtrisant pas plus les bases du calcul que celles de la lecture...

## DE L'EAU DANS LE VIN.

Avec quelque 63,5 l par an et par habitant, la France reste la première consommatrice de vin au monde. Normal : elle se situe au deuxième rang des pays producteurs derrière l'Italie. Mais si la consommation baisse dans les pays traditionnellement amateurs, c'est en France qu'elle a le plus chuté depuis 1960 (120 litres par personne à l'époque)... tandis que Britanniques, Hollandais ou Américains devraient, selon les experts, apprécier de plus en plus les vertus du cépage en l'an 2000. Il faut dire que les Français, dont les trois quarts achètent de l'eau minérale, figurent parmi les plus grands buveurs d'eau du monde.

## CHAUFFARDS MACHOS.

« Une femme au volant, la mort au tournant ! » Un dicton bien français, qui ne résiste pas aux statistiques. Les conductrices provoquent légèrement plus d'accidents que les hommes, mais à partir de 30 ans seulement, et surtout des accrochages. Ce sont les hommes (trois quarts des automobilistes) qui occasionnent le plus de morts sur la route. Pour un tiers, à cause de l'alcool.

## UN PEU RADINS.

Les Français sont convaincus que leur pouvoir d'achat diminue. Une illusion : en termes de pouvoir d'achat, la France se situait, en 1994, dans le peloton de tête des pays communautaires (au cinquième rang). Comme en 1985. Il n'a baissé qu'une seule année : en 1987. Et il a plus que doublé depuis 1960 (en francs constants). C'est le rythme de croissance de notre pouvoir d'achat qui, lui, diminue. Nuance.

## SURTOUT BÊTES.

8,2 millions de chats, 7,6 millions de chiens, 6 millions d'oiseaux et 1,5 de rongeurs : les Français adorent les animaux ! Record européen : 58 % des ménages possèdent une bestiole, principalement en milieu rural et dans les régions du Nord, de l'Ouest et du Sud-Ouest. Première motivation : avant le désir de meubler sa solitude ou la nécessité de céder aux bambins : l'amour des bêtes. Mais tous les ans 100 000 d'entre elles sont abandonnées sur la route des vacances.

À VOUS !

■ **1.** *En vous servant des informations sonores et écrites, choisissez un hôtel et un ou plusieurs restaurants pour organiser le séjour à Paris :*
*– d'un groupe de jeunes étudiants étrangers,*
*– d'un club du troisième âge,*
*– d'un groupe de dentistes pour un congrès international,*
*– d'un couple d'amoureux en week-end.*

■ **2.** *Donnez des arguments pour justifier votre choix de l'hôtel et du restaurant : situation, catégorie, prix, confort, commodités.*

■ **3.** *Après avoir arrêté votre choix, écrivez au destinataire choisi pour expliquer votre projet d'hébergement.*

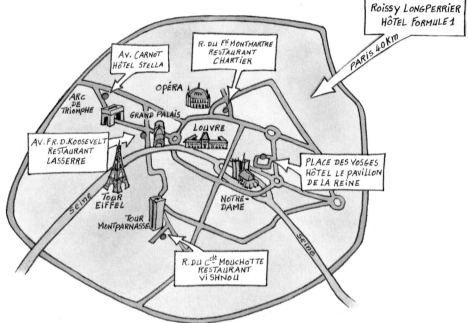

---

## 1. LES HÔTELS :

**HÔTEL STELLA***
20 avenue Carnot
75017 PARIS
Tél : 01. 43.80.84.50

*Ch : de 440 F à 680 F*
*Pet. déj : 42 F*

Un petit hôtel de 36 chambres entièrement rénovées, assez spacieuses et confortables (20 avec bains, 16 avec douche, TV par satellite, mini-bar) et proche de l'Étoile, à des prix raisonnables.
Vraiment à 2 pas du R.E.R. (pour aller à Eurodisney !), des Champs-Élysées, à 7 mn à pied pour accéder au Palais des Congrès. Pas mal !
D'autant qu'un parking de 300 places fait face à l'hôtel.

**LE PAVILLON**
**DE LA REINE ****
28, Place des Vosges
75003 PARIS
Tél : 01 42 77 96 40
*Ch : 1 300 F*
*Appartement : 2 500 F*
*Petit déjeuner : 85 F*

Le Pavillon de la Reine a le double privilège de donner sur la magnifique place des Vosges et d'être un peu en retrait. Beaucoup de charme dans cet hôtel de 4 étages, qui donne sur un patio fleuri et offre 55 chambres (dont 20 suites) d'un rustique raffiné (boiseries, poutres, cheminée, mobilier Louis XIII ou ancien), très confortables (avec salle de bains, TV-satellite, téléphone direct, mini-bar).
À proximité des Musées Picasso et Carnavalet.
Garage privé.

## HÔTEL FORMULE 1

### ROISSY LONGPERRIER

ZA du Pré-de-la-Noue RD 401
77230 LONGPERRIER
Tél : 01.60.03.79.79
À 7 km de l'aéroport Roissy-Charles-de-Gaulle,
15 km du Parc Astérix et 25 km de Disneyland.

*Chambre : 140 F pour 1, 2, 3 personnes*
*Petit-déjeuner : 22 F en libre service*

L'hôtel est accessible 24 heures sur 24. Les gérants
vous accueillent de 6 h 30 à 10 h 00 et de 17 h 00 à

22 h 00. Les réservations sont garanties jusqu'à 19 h 00. En dehors de ces heures, les chambres sont vendues automatiquement aux porteurs de Carte Bleue Eurocard- Mastercard françaises et internationales de 12 h 00 à 17 h 00 et de 22 h 00 à 6 h 30. Des parkings libres et gratuits partout. Parfois aussi des parkings complémentaires payants fermés la nuit.

## 2. LES RESTAURANTS :

### CHARTIER

7, rue du Faubourg
Montmartre
75009 PARIS
Tél : 01.47.70.86.29

*Menu : 82 F (avec le vin)  Carte : 70 F - 100 F*
Pour combattre la crise dans une atmosphère
fin du siècle dernier !

l'esprit, une nourriture toute en nuances et en saveurs, excluant la médiocrité : mutton roganjosh (dés de gigot d'agneau parfumés aux aromates façon Cachemire), chicken makhanwala (désossé de volaille grillé au tandoor, servi avec une sauce aux épices fraîches), goan prawns (crevettes à la mode de... Goa), jusqu'aux desserts, les fameux gulab jamun.

### CHEZ LASSERRE

17, av. Franklin Roosevelt
75008 PARIS
Tél : 01.43.59.53.43

*Carte : de 500 F (déjeuner) à 800 F.*

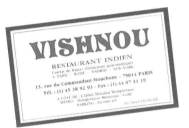

### RESTAURANT VISHNOU

13, rue du Cdt
Mouchotte
75014 PARIS
Tél : 01.45.38.92.93

*Menu : 95 F et 150 F (déjeuner avec vin) 230 F
(dîner avec vin) 220 F (tradition) Carte : 250 F - 320 F*
Dîner jusqu'à 23 h 30 (minuit le vendredi et
le samedi)
Salon de 25 à 50 couverts. Fermé le dimanche.
Pour une soirée entre amis, pour une soirée évasion
et pour une cuisine de parfums : VISHNOU. Créé en
1979 à l'Opéra, Vishnou a traversé la Seine en 1991
pour s'installer au cœur de la rive gauche. Son implantation lui permet d'accueillir à dîner et à souper
les amoureux du cinéma comme les spectateurs du
boulevard Montparnasse et de la rue de la Gaîté,
attirés par le plus beau décor de « brasserie » indienne
que l'on puisse rêver. Les patrons de cet établissement ont su reconstituer, dans un environnement de
béton vite oublié, toute la magie d'un univers raffiné,
offrant pour l'équilibre du corps et l'apaisement de

Dîner jusqu'à 22 h 30. Salons de 6 à 55 couverts.
Fermé les dimanche, lundi midi et du 31 juillet
au 29 août.
Le voiturier, le chasseur puis le groom de l'ascenseur,
qui vous conduit au 7e ciel (au 1er étage) vous recevront comme un « grand ». Le personnel de la somptueuse salle à manger aussi, car M. Louis veille à ce
que la perfection égale la gentillesse. Une grande
maison incontournable avec l'une des meilleures
cuisines classiques de la capitale : le vrai canard de
Challans à l'orange, découpé à l'ancienne devant
vous, de délicieuses palourdes aux noisettes cuites
dans leur coquille, parmentier de morue fraîche aux
saint-jacques, soufflé chaud au cacao amer...
Quand le pianiste de service interprète sa dernière
mélodie et que le toit ouvrant coulisse pour qu'on
admire le ciel étoilé, « Lasserre » devient le roi. Un
monument d'histoire qui mérite d'être classé, à découvrir avec un couple d'amis que l'on veut gâter.

ÉCRIT

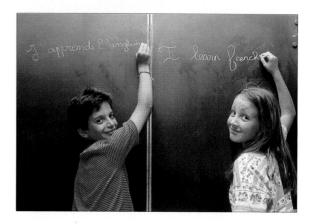

■ **1.** *Lisez les deux argumentations opposées*
*(Article* Ça m'intéresse *N° 187 – Septembre 1996).*

■ **2.** *Retrouvez dans le texte les arguments présentés*
*et attribuez-les à leur auteur en cochant la case qui*
*convient (Attention ! Un même argument peut être*
*avancé par les deux personnes).*

| | Gilbert DALGALIAN « Je suis POUR l'enseignement des langues dès le plus jeune âge ». | Christian PUREN « Je suis CONTRE l'actuel enseignement précoce des langues ». |
|---|---|---|
| – La science n'a jamais prouvé que les jeunes enfants ont plus de facilités pour apprendre les langues que les adultes. | | |
| – Il n'est pas indispensable de parler une langue avec un accent parfait. | | |
| – Apprendre une deuxième langue, c'est participer à la construction de l'Europe. | | |
| – D'une façon générale, la question de l'enseignement des langues étrangères en France est un problème très important dont il faut absolument discuter. | | |
| – Les jeunes enfants apprennent plus facilement une langue étrangère. | | |
| – C'est une bonne idée que d'enseigner certaines matières dans une langue étrangère. | | |
| – Il faut diversifier les langues enseignées et ne pas se limiter à l'anglais. | | |
| – Apprendre une langue étrangère, c'est faciliter l'apprentissage à venir de toutes les langues et même de toutes les matières. | | |
| – On risque d'ennuyer les élèves en allongeant le nombre d'années d'enseignement de la langue étrangère. | | |
| – L'enseignement à l'école maternelle est inefficace parce qu'il est limité à un quart d'heure par jour. | | |
| – Les élèves français qui ont des difficultés dans leur propre langue en auront encore plus dans une langue étrangère. | | |

# POUR OU CONTRE ?
## Les arguments pour comprendre
### *Faut-il enseigner l'anglais dès l'école maternelle ?*

| POUR | CONTRE |
|---|---|

### Gilbert Dalgalian
*Linguiste, vice-président du centre mondial d'information sur l'éducation bilingue et d'Europe Éducation. Auteur du rapport sur la diversité linguistique en Europe.*

### Christian Puren
*Professeur d'espagnol, président de l'Association des professeurs de langues vivantes (APLV-Paris).*

**POUR**

« Je suis pour l'enseignement des langues dès le plus jeune âge. Mais pourquoi du seul anglais ? Bien sûr, quand on apprend une langue tardivement, il faut choisir celle qui servira plus tard. Mais, à l'école maternelle, le choix d'une langue vivante ne se fait pas en fonction de l'avenir scolaire et professionnel de l'enfant, mais bien pour qu'il développe une compétence linguistique, transférable par la suite à l'apprentissage d'autres langues. Comme l'attestent les psycholinguistes, les capacités linguistiques des enfants entre 0 et 6 ans sont propices aux acquisitions précoces et augmentent l'efficacité des apprentissages ultérieurs, des langues comme des matières abstraites. Ainsi, le bilingue précoce va aborder sa 2e langue étrangère à 10/11 ans avec plus d'aisance et de rapidité qu'un monolingue du même âge, parce qu'il a une compétence linguistique de base supérieure. Certes, à travers le code de sa langue maternelle, un enfant accède toujours aux universaux de la langue. Mais le bilingue a un outillage phonologique, morpho-syntaxique, sémantique, culturel et civilisationnel plus étendu. Sur le plan politique, les enjeux du bilinguisme précoce sont fondamentaux. La construction des États unis d'Europe ne se fera que dans le respect et la promotion du pluralisme linguistique. D'où la nécessité de mettre en place l'apprentissage précoce intensif de la 2e langue qui découle de la situation familiale ou géographique : langue d'origine, de proximité ou régionale, éliminant ainsi l'écueil du « tout-anglais » qui peut alors s'apprendre facilement en 3e ou 4e langue. C'est à l'école de mettre en place un tel système, plus tôt et mieux qu'elle ne le fait aujourd'hui au CE1, avec un quart d'heure quotidien. Certes, cette sensibilisation peut développer chez les élèves un appétit pour la langue. Mais on est loin du contexte leur permettant de percevoir l'utilité ludique, intellectuelle et sociale de cette 2e langue, qui doit être véhicule d'apprentissage et de savoirs, et évaluée comme tel. Dans cette perspective, il reste à organiser la formation des professeurs des écoles, les échanges de professeurs venant enseigner leur discipline dans leur langue, pour démocratiser l'accès à une éducation plurilingue, et lui faire perdre son caractère élitiste. »

> *Le bilingue précoce abordera sa deuxième langue étrangère avec plus d'aisance.*

**CONTRE**

« Je suis contre l'actuel enseignement précoce des langues. Sur le plan scientifique, rien ne permet d'affirmer que les enfants apprennent les langues plus facilement que les adolescents et les adultes. Apprendre une langue ne consiste pas à reproduire telles quelles des phrases entendues mais à se construire une grammaire interne pour en créer de nouvelles. Pour cela, la capacité d'abstraction et la maîtrise réfléchie de sa langue maternelle sont des atouts décisifs. Certes, un bain linguistique intense favorise la mise en route inconsciente de tels mécanismes. Certaines matières pourraient, bien sûr, se faire en langue étrangère, mais que deviendraient les élèves en difficulté, et ceux qui peinent déjà avec le français ? Certes, ce n'est pas le risque qu'ils courent avec le quart d'heure quotidien dispensé à ce jour, ridiculement insuffisant ! Mais on peut déjà prévoir qu'en allongeant sur onze années l'apprentissage de la première langue vivante, on accélérera et aggravera les phénomènes de lassitude et de régression constatés en classes de 3e ou 2e. Pour ces motifs, et en raison de l'effort financier considérable exigé, la généralisation d'un bain linguistique efficace n'est pas raisonnablement envisageable à court et moyen terme. On prétend aussi que les jeunes enfants acquièrent mieux « l'accent », mais est-ce un objectif si important ? Le cas de Jacques Delors montre que l'on peut maîtriser une langue avec un accent imparfait. Et garder ainsi l'accent de son terroir, qui fait partie de son identité. Enfin, quelle crédibilité conserve encore la politique française de soutien de sa langue et de sa culture à l'étranger ? D'un côté, nous laissons l'anglais devenir la première langue au détriment des autres langues. Ainsi, 71,9 % des élèves du 1er degré apprennent l'anglais. De l'autre, nous revendiquons que le français soit enseigné autant que les autres langues à l'étranger ! Je suis favorable à une diversification des langues enseignées et des objectifs visés - apprentissage à différents niveaux de compréhension écrite/orale, périodes d'apprentissage intensif. Face aux idées reçues des défenseurs du statu quo comme des promoteurs d'un chimérique bilinguisme pour tous, il faut de toute urgence susciter en France un débat sur la politique linguistique de notre pays. »

> *Apprendre durant 11 ans une première langue entraîne lassitude et régression.*

Mme Sansonnetti, *Ça m'intéresse*, n° 187, septembre 1996.

À VOUS !

En vous servant d'arguments tirés des textes suivants, défendez l'un de ces points de vue :
– La télévision tue le livre.
– Il faut améliorer l'apprentissage de la lecture à l'école.

## LES FRANÇAIS NE SAVENT PLUS LIRE !

Décembre 1995 : La presse révèle un fait surprenant : 40 % des Français sont illettrés, c'est-à-dire qu'ils ont bel et bien appris à lire et à écrire à l'école mais qu'ils ont oublié après qu'ils sont sortis du système scolaire.

Ce phénomène social inquiétant constitue le sujet d'un film de Claude Chabrol, *La cérémonie*, sorti sur les écrans français à l'automne 1995. Le film conte l'histoire d'une jeune femme analphabète, employée de maison dans une famille bourgeoise et cultivée. Son handicap socioculturel, l'incompréhension et la souffrance qu'il occasionne la conduiront jusqu'au meurtre.

L'illettrisme a également fait l'objet d'une émission de reportages très suivie par les téléspectateurs, *Envoyé spécial*. L'illettrisme n'est qu'une facette du problème de l'exclusion sociale : chômage sur fond de marasme économique, crise du logement et loyers trop chers pour un nombre croissant de S.D.F. (= Sans Domicile Fixe), crise de la famille, isolement dans une société de plus en plus inhumaine, solitude.

L'opinion publique a été réellement choquée par l'annonce de ce pourcentage considérable d'illettrés dans la population française. On explique le phénomène par différentes causes. Ainsi, on remet régulièrement en question les méthodes d'apprentissage de la lecture à l'école primaire. Beaucoup d'enfants abordent la scolarité secondaire au collège, à l'âge de 11 ans, sans véritablement maîtriser la lecture. 15 à 20 % d'entre eux sortent de l'école sans savoir lire ni écrire. C'est le constat que font les enseignants des petites classes du secondaire. On avance également l'emprise de la télévision sur les enfants qui passent de trois à cinq heures par jour devant le petit écran. La conséquence en serait un abandon des pratiques de lecture. D'autre part, beaucoup de gens, après avoir quitté l'école, sont mal à l'aise avec le texte écrit et utilisent des stratégies d'évitement pour ne pas avoir recours à la lecture : dans les magasins, on prétexte une mauvaise vue pour demander le prix des denrées à un client complaisant. On recourt systématiquement au téléphone pour régler les problèmes de la vie quotidienne. On demande l'aide des membres de la famille en cours de scolarité pour lire les documents administratifs et y répondre.

« France, mère des arts, des armes et des lois » est-ce à dire que ta culture « fout le camp » ?

## LES LIVRES TROP LONGS

Un rapport réalisé par le sociologue François de Singly pour l'Éducation nationale montre que les jeunes (15-28 ans) ont de plus en plus de difficulté à lire. C'est la longueur des livres qui représente l'obstacle le plus important. Le mode de culture imposé par l'audiovisuel, qui privilégie l'image par rapport aux mots et favorise les formats courts (clips), a transformé la relation au livre. Les jeunes trouvent à la télévision ou dans les jeux vidéo une satisfaction plus immédiate que dans la lecture. Enfin, la pression exercée par les parents pour inciter leurs enfants à lire et à prendre du plaisir à cette activité aboutit à l'effet inverse, comme le remarque Daniel Pennac dans son livre *Comme un roman* (Gallimard), qui s'est d'ailleurs vendu à plus de 200 000 exemplaires.

Gérard Mermet, *Francoscopie 1995*, © Larousse.

Le verbe lire ne supporte pas l'impératif. Aversion qu'il partage avec quelques autres : le verbe « aimer »... le verbe « rêver »...
On peut toujours essayer, bien sûr. Allez-y : « Aime-moi ! » « Rêve ! » « Lis ! » « Lis ! Mais lis donc, bon sang, je t'ordonne de lire ! »
– Monte dans ta chambre et lis !
Résultat ?
Néant.

Daniel Pennac, *Comme un roman*, © Éd. Gallimard.

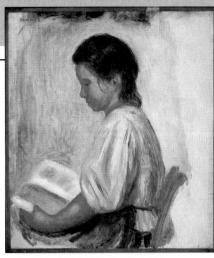

**Auguste Renoir,** *Jeune fille lisant.*

# PLUS DE 3 MILLIONS D'ADULTES SONT ILLETTRÉS.

Sur les 37 millions de personnes de plus de 18 ans vivant en France métropolitaine, 3,3 millions (soit près de 1 sur 10) éprouvent de graves difficultés à parler, lire, écrire ou comprendre la langue française, dont 1,9 millions de Français et 1,4 millions d'étrangers. On estime qu'un émigré sur quatre a des difficultés graves avec la langue : 16 % ne savent pas parler, 7 % parlent mais ne savent pas lire. Parmi les 400 000 appelés d'une classe d'âge, un cinquième n'est pas en mesure de lire normalement et de comprendre un texte simple de 70 mots. 1 % sont analphabètes complets (ne sachant ni lire ni écrire).

Gérard Mermet, *Francoscopie 1995*, © Larousse.

# LES JEUNES LISENT MOINS QU'AVANT, MAIS LE DÉCLIN SEMBLE AUJOURD'HUI ENRAYÉ.

En vingt ans, la lecture de livres chez les 15-28 ans a baissé de 30 %. Un jeune sur cinq lit plus de trois livres par mois, deux sur trois en lisent moins d'un. 34 % lisent souvent ou de temps en temps des classiques de la littérature, mais 72 % des garçons et 59 % des filles en lisent rarement ou jamais. Les habitudes de lecture en fonction du milieu social se sont beaucoup rapprochées, mais ce mouvement s'est opéré vers le bas. Entre 1967 et 1988 la proportion de « grands lecteurs » chez les enfants de cadres supérieurs est passée de 62 % à 21 % alors qu'elle passait de 21 % à 19 % chez les enfants d'ouvriers. Les jeunes aiment la lecture, mais ils considèrent qu'elle nécessite un effort plus grand que les autres loisirs, en particulier audiovisuels. On constate cependant que ceux qui disposent du maximum d'équipements culturels (télévision, magnétoscope, micro-ordinateur...) sont ceux qui lisent le plus.

La lecture est un autre domaine où les individus ont la possibilité de se créer un monde à eux. Les Allemands, les Hollandais et les Anglais en font tous leur passe-temps favori plus fréquemment que les Français. En Angleterre, où les femmes lisent beaucoup plus que partout en Europe, on dépense près de 50 % de plus pour les livres, qu'on emprunte aussi douze fois plus qu'en France où les bibliothèques publiques sont très peu nombreuses. Mais les Français donnent l'impression d'être de grands amateurs de livres, car ils ont une classe pour qui la vie semble se résumer à la lecture : 12 % d'entre eux lisent plus de cinquante ouvrages par année, et 9 % entre vingt-cinq et cinquante. Contrairement aux anglaises, qui se nourrissent essentiellement de romans, les lecteurs français manifestent beaucoup d'intérêt pour les sciences sociales, l'histoire de l'art et l'anthropologie.

Théodore Zeldin, *Les Français*, © Seuil.

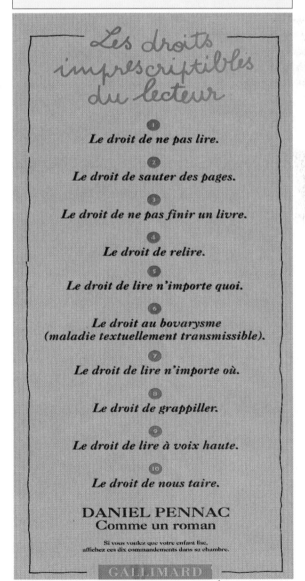

*Les droits imprescriptibles du lecteur*

① *Le droit de ne pas lire.*

② *Le droit de sauter des pages.*

③ *Le droit de ne pas finir un livre.*

④ *Le droit de relire.*

⑤ *Le droit de lire n'importe quoi.*

⑥ *Le droit au bovarysme (maladie textuellement transmissible).*

⑦ *Le droit de lire n'importe où.*

⑧ *Le droit de grappiller.*

⑨ *Le droit de lire à voix haute.*

⑩ *Le droit de nous taire.*

**DANIEL PENNAC**
**Comme un roman**

Si vous voulez que votre enfant lise,
affichez ces dix commandements dans sa chambre.

GALLIMARD

Daniel Pennac, *Comme un roman*, © Éd. Gallimard.

ÉCRIT

■ **1.** *Écoutez le dialogue et dites ce que vous pensez de ce genre de publicité et de ceux qui y croient :*

De plus, elle augmente de façon extraordinaire votre capital chance.

### ET CE N'EST PAS TOUT !

Elle peut vous faire aimer de la personne de votre choix, à condition, bien entendu que vous lui ayez préalablement offert l'exemplaire jumeau de votre Pierre des Druides.

Commandez au plus vite la Pierre des Druides, la garantie de votre bonheur (comme le prouvent les témoignages de quelques uns de ses heureux possesseurs).

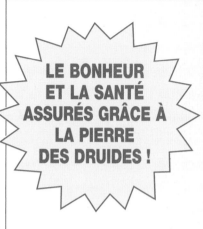

## LE BONHEUR ET LA SANTÉ ASSURÉS GRÂCE À LA PIERRE DES DRUIDES !

Connue depuis la plus haute antiquité, la Pierre des Druides a le pouvoir de capter les ondes bénéfiques. Elle les diffuse tout au long de la journée à travers votre corps et peut soigner ainsi les rhumatismes, les maux de dents, les migraines et les douleurs de toutes origines.

*Monsieur Filoux*
*Directeur Commercial*
*Société la Pierre des Druides*
*56340 Carnac Cedex*

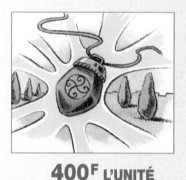

Pierre Pigeon
4, allées Paul Riquet
34000 Béziers

Béziers, le 4 janvier

à Monsieur Filoux
Directeur Commercial
La Pierre des Druides

Monsieur,

Suite à une publicité parue dans la presse, j'ai acheté votre Pierre des Druides qui me garantissait santé, bonheur et amour. Or, c'est tout à fait l'inverse qui m'est arrivé, car depuis que je la porte j'ai successivement perdu mon travail, ma fiancée et, de plus, j'ai été victime d'un accident qui m'a gravement handicapé. Contrairement à ce que vous affirmiez, cette pierre ne m'a apporté que des malheurs.

C'est pourquoi, je vous demande le remboursement de mon achat, dans la mesure où je n'en ai pas été satisfait.

En espérant que vous donnerez une suite rapide et favorable à ma demande, veuillez, Monsieur, agréer mes salutations distinguées.

Pierre Pigeon

**400ᶠ L'UNITÉ**
**700ᶠ ACCOMPAGNÉE DE SA PIERRE JUMELLE.**

■ **2.** *Écoutez le dialogue et rédigez une lettre de réclamation adressée au Magasin Publiconfort.*

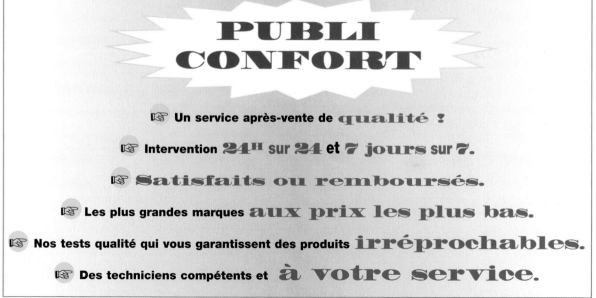

## PUBLI CONFORT

☞ **Un service après-vente de qualité !**

☞ **Intervention 24ᴴ sur 24 et 7 jours sur 7.**

☞ **Satisfaits ou remboursés.**

☞ **Les plus grandes marques aux prix les plus bas.**

☞ **Nos tests qualité qui vous garantissent des produits irréprochables.**

☞ **Des techniciens compétents et à votre service.**

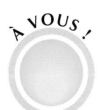

Imaginez un litige concernant un ou plusieurs des produits évoqués par les dessins :
1. Sous la forme d'un dialogue.
2. Sous la forme d'une lettre de réclamation.

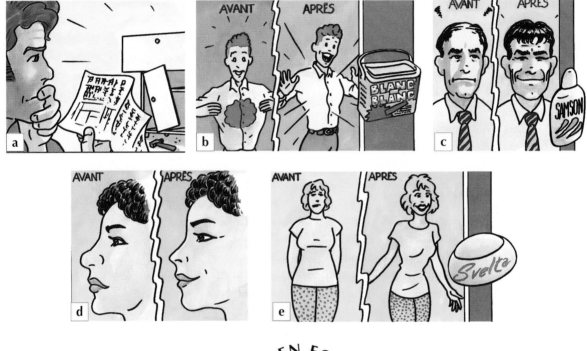

## POUR COMMUNIQUER : la lettre de réclamation

La lettre de réclamation repose sur une argumentation : vous n'êtes pas satisfait et vous exposez votre point de vue en opposant vos arguments à ceux de votre interlocuteur.

**Démarche, schéma possible pour ce type de correspondance :**

| | |
|---|---|
| • **Rappel de la situation :** | Le 6 octobre, je vous ai acheté un magnétoscope… |
| • **Précision** | … de marque Vidéomax (modèle KWX 7343)… |
| • **Présentation du litige, description du problème** | … Or, cet appareil ne marche pas, il refuse d'éjecter les cassettes… |
| • **Rappel ou citation des garanties ou engagements qui ont été donnés** | … Cependant votre publicité prétendait que le Vidéomax KWX 7343 était le magnétoscope le plus fiable du marché… |
| • **Rappel éventuel des démarches effectuées (lettres, appels télé-phoniques, réclamations, etc.)** | … Malgré les deux lettres recommandées que je vous ai adressées, je n'ai reçu aucune réponse de votre service après-vente… |
| • **Exposé de vos exigences** | … Je vous prie de bien vouloir me rembourser ou me remplacer mon achat… |
| • **Formule finale standard et/ou** | … Veuillez recevoir l'expression de mes sentiments distingués… |
| • **le rappel de votre mécontentement** | … Bien que très irrité par ce problème, je vous adresse néanmoins l'expression de mes sentiments distingués… |

À VOUS !

■ *Choisissez un des objets décrits ci-dessous et recherchez :*

*1. Quels pourraient être les arguments à utiliser pour convaincre quelqu'un d'acheter cet objet.*

*2. Quels pourraient être les arguments à utiliser pour refuser d'acheter cet objet.*

## Veste à la vanille, jupe à la fraise

Le créateur Jean-François Perrin est l'inventeur du tissu parfumé. Présenté il y a quelques semaines au salon Première Vision (nouveautés textiles), cette découverte apparaît comme révolutionnaire. Et les grands noms du parfum et de la couture comptent s'y associer. Ce procédé repose sur l'utilisation d'huiles essentielles emprisonnées dans des capsules de collagène de la taille du micron. Il suffit d'un simple frottement ou des mouvements naturels du corps pour que le tissu exhale les arômes dont on l'a enrichi. La technique s'avère efficace pendant sept ans, si toutefois le tissu n'est pas trop porté et pas trop lavé. Une dizaine de nettoyages à sec ne viennent pas à bout du parfum.

*Femme Actuelle n° 561*

## Une pomme à puce

Vous venez de trouver un fruit abîmé dans votre kilo de pommes ? Dites-vous que c'est la dernière fois, et ceci, grâce à la pomme électronique qui sera bientôt cachée dans les cageots. Du calibre du fruit, une boule enregistre les chocs et les retransmet sur un ordinateur. Ceci va permettre aux chercheurs du Centre technique interprofessionnel des fruits et légumes de détecter le moment où les pommes sont les plus maltraitées (à la récolte ou au conditionnement). Un procédé qui devrait améliorer la qualité de la chaîne. Jean-Marc Jourdain, l'inventeur, planche sur les pêches et les tomates, avant de s'attaquer aux carottes et aux pommes de terre.

*Femme Actuelle n° 562*

## 1000 CV sur des bouteilles

Fronton, le vignoble toulousain, va apposer pendant 6 mois mille curriculum vitae de jeunes de moins de 25 ans, en quête d'un premier emploi, sur des bouteilles de vin. Chaque proposition d'employeur sera vérifiée et filtrée par le Conseil général de Haute-Garonne avant de communiquer les coordonnées des jeunes concernés.

*Femme Actuelle n° 562*

## Construisez votre avion

La dernière folie américaine, le Berkut, est un véritable avion à monter soi-même. Avis aux amateurs de Meccano (qui ont tout de même besoin d'un brevet de pilote), ce petit bolide en kit est livré avec un manuel d'instructions et 60 h de vidéo. Délai de construction : il faut compter de 1 500 à 2 000 heures de travail ! Cet engin est aussi maniable qu'un avion de chasse et moins cher qu'une grosse voiture (environ 150 000 francs).

*Femme Actuelle n° 562*

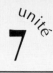

ÉCRIT
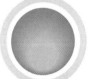

■ **1.** *Lisez le texte.*

■ **2.** *Relevez les arguments en faveur du marché.*

■ **3.** *Écoutez les enregistrements et dites s'ils évoquent un marché ou un hypermarché.*

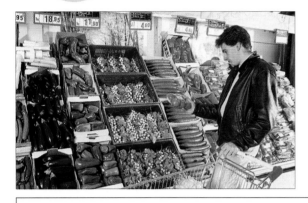

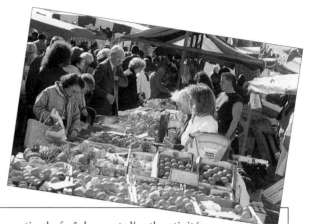

# *Hypers contre marchés ?*

## *Le marché :*

On s'ennuie dans les hyper et les supermarchés : c'est à peine si l'on y voit quelques maigres animations pour la promotion de certains produits. Or les clients sont aussi des badauds : ils veulent du spectacle. Au marché, il se passe plein de choses ! Des petits conflits, par exemple, avec un vainqueur et un vaincu. Ainsi, un marchand de vêtements arrive avec sa camionnette et trouve un marchand de literie installé à sa place, un non-abonné c'est-à-dire quelqu'un qui n'a pas d'existence ! Contestation, dispute, attroupement. Mais on n'en viendra pas aux mains parce que le marché, depuis l'origine des sociétés humaines, est un espace policé. On se calme, on attend le placier : c'est lui qui perçoit les taxes et attribue les emplacements. C'est donc lui le juge. Il ne lui faut que quelques secondes pour trancher l'affaire et chasser l'intrus qui plie bagage sans demander son reste. L'assistance approuve le jugement.

Faire son marché, ce n'est pas comme faire ses courses. C'est un plaisir, pas une corvée. « Le marché, ça creuse l'appétit et c'est bon pour la santé, parce qu'on est en plein air », dit une jeune femme devant les étals de la rue Lepic. Sur le marché, on a également l'impression d'acheter des produits qui viennent directement de la campagne : le marché est perçu comme une garantie de fraîcheur et d'authenticité.

En allant au marché, le citadin a le sentiment d'échapper aux produits industriels et standardisés. Il cesse d'être un consommateur pour redevenir un amateur et un gourmet, comme ses ancêtres imaginaires, grâce à sa débrouillardise et à son flair. Le marché flatte le goût bien français de l'individualisme.

Le marché est une machine à remonter le temps : il berce nos nostalgies paysannes. On a ses marchands favoris qui nous reconnaissent d'un clin d'œil, et ceux qu'on n'aime pas, et chez qui on n'ira jamais. Le marché nous fournit ainsi en amis et en ennemis alors qu'il est difficile d'avoir des rapports passionnels dans une grande surface. Le marché est un village de substitution. Ce sentiment de l'appartenance à une communauté est nécessaire à l'équilibre psychique des citadins. C'est pourquoi les marchés résistent aux supers et aux hypers. Ainsi, il y a 60 000 marchands forains en France et toutes les communes de plus de 5 000 habitants ont leur marché. Les professionnels de la distribution s'en étonnent.

Mais c'est que le marché, c'est d'abord le plaisir ! La preuve que le marché est une fête, c'est que les maris, qui ne se battent jamais vraiment pour faire les courses, insistent pour y aller le dimanche matin. On en voit s'y promener, humer des melons, faire semblant de s'y connaître en radis et en salades. Ils ont souvent une casquette, un pantalon de velours et quelquefois une veste de chasse. Ils se déguisent en gentlemen-farmers pour aller acheter des patates et du persil. Le marché est un théâtre où tout le monde peut jouer.

D'après François Caviglioli,
*Le Nouvel Observateur*, n° 1647

**À VOUS !**

■ *Le téléphone portable.*
– *Citez plusieurs arguments en faveur du téléphone portable.*
– *Donnez un argument contre cet appareil.*
– *Donnez un exemple ou racontez une anecdote à propos de ce nouveau moyen de communication.*
– *Citez des chiffres.*

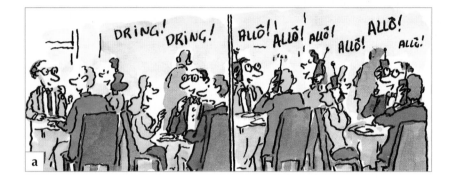

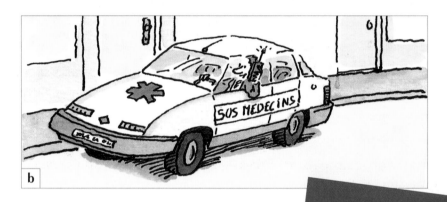

# PORTABLE :
## le téléphone qui change tout...

Aujourd'hui, on ne s'écrit plus, on s'appelle... Et les Français, insatiables, en redemandent. Voilà que les portables s'installent en force. La preuve ? 1,3 million de Français sont équipés d'un portable. Deux fois plus qu'il y a dix mois. Le nombre de télécopieurs a doublé en deux ans. Quant aux cabines, elles se multiplient : 210 000, contre 168 000 voilà dix ans.

Le téléphone, c'est peu de le dire, a bouleversé notre vie, privée et professionnelle. Est-il, comme certains l'affirment, le moyen idéal pour rapprocher les gens, ou, comme le soutiennent d'autres, un outil aux effets pervers ?

D'après *Le Point* n° 1225, 9 mars 1996.

**c**

**①tineris**
Nokia 1610 Itineris

On va beaucoup *Plus* loin avec Itineris

France Telecom
Mobiles

**ÉCRIT**

■ *Dans les textes suivants* (Le Livre des bizarres), *soulignez les verbes au passé simple et écrivez-les à l'infinitif :*

Un homme d'affaires américain, John TRAIN, a publié à New York, en 1978, un recueil d'histoires vraies remarquables où il raconte, en particulier, qu'un jeune homme de Taïpeï écrivit plus de sept cents lettres d'amour à sa petite amie, en lui demandant vainement de l'épouser. La jeune fille finit par épouser le facteur.

À Londres, en 1975, quelques mois après son divorce, Walter DAVIS consulta une agence matrimoniale pour trouver une seconde épouse. L'ordinateur sélectionna le nom de sa première épouse, qui avait consulté la même agence. Obéissants, ils se remarièrent.

C'est au chapitre des extraordinaires malchances qu'il faut ranger l'histoire survenue à George Walter APPLEBY, de Brisbane (Australie). Il attendait un matin l'autobus qui devait l'emmener à son bureau, quand il se sentit brusquement projeté vers le haut. Une fuite de gaz avait provoqué une explosion dans les égouts et George APPLEBY se trouvait sur une plaque d'égout, qui fut projetée en l'air. Il retomba précisément dans l'orifice, pataugea un instant, parvint à en sortir tout boueux et contusionné et se retrouva un peu plus loin sur le trottoir. Une deuxième plaque d'égout explosa encore plus violemment que la première et projeta George APPLEBY sur le toit d'une maison voisine. Il s'y accrocha à une antenne de télévision et refusa d'obéir aux injonctions des pompiers qui lui demandaient de descendre. On l'arracha de force et on ne put le séparer de l'antenne qu'à l'hôpital, en l'anesthésiant.

*Le Livre des bizarres,* Guy Bechtel Jean-Claude Carrière, *Bouquins,* © Laffont, 1991. Article *Faits divers.*

**À VOUS !**

■ *Dites quelle est l'histoire qui vous paraît la plus extraordinaire. Justifiez votre choix.*

**ENTRAÎNEMENT**

**le passé simple indicateurs de discours**

## Exercice 89

*Dans les phrases suivantes, remplacez le verbe « dire » par un verbe plus précis choisi dans la liste.*

| | | | |
|---|---|---|---|
| susurra-t-il | bégaya-t-il | s'écria-t-il | ordonna-t-il |
| reconnut-il | promit-il | insinua-t-il | chuchota-t-il |
| menaça-t-il | chevrota-t-il | hésita-t-il | protesta-t-il |

**1.** « Est-ce que vous pouvez m'aider à traverser la rue ? », dit le vieux monsieur d'une voix tremblante.

**2.** « Je ne sais pas ce qu'il faut faire… », dit-il avec hésitation.

**3.** « Mettez-vous en rang par deux », dit-il.

**4.** « Vous… vous… ne… ne… voulez pas… danser avec moi ? », dit-il.

**5.** « Au voleur ! au voleur ! », dit-il.

**6.** « Ah non ! Vous ne pouvez pas faire ça », dit-il.

**7.** « Attention, vous allez le réveiller », dit-il à mi-voix.

**8.** « C'est vrai que mon idée n'était pas très bonne », dit-il.

**9.** « Tu as de beaux yeux, tu sais », dit-il.

**10.** « Vous allez me payer ça ! », dit-il.

**11.** « C'est la dernière fois que je vous dérange », dit-il.

**12.** « Ça n'est pas vous qui seriez l'auteur de ce mauvais coup ? », dit-il.

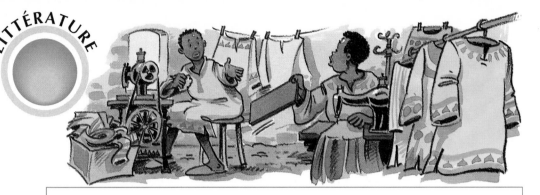

LITTÉRATURE

Thomas, assis sur un tabouret en face de sa machine à coudre, paraissait visiblement préoccupé. Il se baissa et prit à côté de la pédale un morceau de planche. Il présenta à son compagnon la surface noire de celle-ci :

– Regarde, lui dit-il, tout est prêt, il reste seulement à trouver quelque chose à écrire dessus.

– Je veux bien, répondit Yacoubou qui achevait de nettoyer sa machine. Il ne débordait pas d'enthousiasme.

Thomas sembla réfléchir un instant puis suggéra :

– Nous pouvons écrire : « Ici, établissement des rois des bouboutiers. » Non, plutôt : « Ici, empereur des bouboutiers ; » c'est ça, « empereurs des bouboutiers » !

– Comment, lui fit remarquer Yacoubou en désignant la planche, comment espères-tu mettre tout ceci sur ce petit rectangle de bois ?

Thomas apprécia les dimensions de la planche et se rendit compte qu'en effet, elle était trop petite. Cela tempéra son enthousiasme. Cependant, il eut une idée :

– On peut raccourcir. Au lieu de « établissement », nous mettrons simplement « éta. », ça peut se faire ; puisque « empereur » est trop long, ce sera « roi » : roi et empereur veulent, de toute façon, dire la même chose. Comme cela, on lira : « Ici, ét. des rois des bouboutiers ».

– Qui veux-tu donc qui le lise ? fit judicieusement observer son compagnon. La plupart de nos clients ne savent ni lire ni écrire. Moi-même je ne suis pas allé à l'école…

– Ça y est, s'exclama l'obstiné Thomas ; qu'est-ce que je disais ? Tu ne comprendras jamais rien au monde moderne. La radio fait de la publicité pour la chicorée en français ! Pourtant, oui ou non, bois-tu de la chicorée ?

– Oui, répondit Yacoubou.

– Tu vois ! s'écria Thomas satisfait, c'est ça la publicité ! La publicité attire les clients comme la flamme attire les papillons de nuit. Ils ne savent pas, ils viennent. C'est ça le monde moderne. Ça brille, ça attire. C'est la flamme dans la nuit ; la valse des étoiles sur le béton froid ; le feu d'artifice où la lumière pleut : c'est la fleur de cristal aux pétales de néon qui frissonne sur sa tige de verre et de métal, tourne, éclaboussant d'or la nuit exorcisée où des démons de verre bavent… L'électricité, c'est ça, Yacoubou, la publicité !

La phrase qui palpite dans la voie lactée. Les mots déphasés clignotant en paragraphe, en périphrase, à contre-phrase :

     ICI. ICI. ICI. ÉTA. DES ROIS DES BOUBOUTIERS.

     ICI. ICI. ÉTA. DES ROIS. ÉTA . DES ROIS.

     ROIS DES BOUBOUS.

     TIERS ÉTA. DES BOU.

     BOU.

     TIERS ÉTA DES BOU.

     ROIS. ROIS. ROIS.

     ROIS DES ÉTA. DES BOU.

     ROIS DES BOU.

     ICI. ICI. ICI. ÉTA. DES ROIS DES BOUBOUTIERS.

     ICI. ICI.

– Attention, malheureux, intervint Yacoubou, excédé par tant d'irréalisme, le papillon de nuit c'est toi et tu vas te faire brûler par la publicité.

– Alors, demanda Thomas extasié, que dis-tu de : « Ici. éta. des rois des bouboutiers » ?

– Si tu veux mon avis, lui répondit Yacoubou, roi ou empereur, cela ne change rien à la réalité. La réalité, c'est que depuis que nous sommes arrivés, nous n'avons pas vu une seule culotte à coudre. D'ailleurs, est-ce qu'on dit bouboutier en français ?

– Pourquoi pas ? répliqua Thomas. Puis il se mit à expliquer avec véhémence, une pointe d'agacement dans la voix : on dit bien un kolatier, un cocotier ; le fabricant de bijoux s'appelle bien un bijoutier ; pourquoi veux-tu qu'on nomme autrement le fabricant de boubous ?

– Nous fabriquons aussi des robes, Thomas, de petits caleçons pour les enfants. Cet argument désarçonna un peu l'illuminé Thomas.

Baba Moustapha, *La couture de Paris*,
in *Le fossoyeur et sept autres nouvelles*, © Hatier, 1986.

■ **1.** *Complétez le tableau ci-dessous en utilisant les arguments de Thomas et les contre-arguments de Yacoubou que vous trouverez dans le texte.*

■ **2.** *Est-ce que quelqu'un a le dernier mot dans cette discussion ?*

| THOMAS<br>Argument favorable à la publicité | YACOUBOU<br>Contre-argument défavorable |
|---|---|
| Tout est prêt : on peut écrire sur la planche : « Ici, empereurs des bouboutiers » | |
| On peut raccourcir et écrire « éta. » au lieu de : « établissement » et « roi » au lieu de : « empereur ». | |
| Tu ne comprends rien au monde moderne : l'électricité, c'est ça la publicité ! | C'est toi le papillon qui vas te faire brûler par la publicité. |
| | Roi ou empereur, cela ne change rien à la réalité. |
| | D'ailleurs, est-ce qu'on dit bouboutier en français ? |
| Pourquoi veux-tu qu'on nomme autrement le fabricant de boubous ? | |

À VOUS !

■ *Donnez votre propre opinion sur la publicité en général, en argumentant votre point de vue.*

## CIVILISATION

# TOUT LE MONDE PEUT SE TROMPER !

*Exposition Picasso au Grand Palais, à Paris.*

### Le douanier Rousseau

En 1885 le douanier Rousseau expose au Salon. Une de ses toiles est crevée d'un coup de canif. Les premières critiques malveillantes paraissent dans L'événement.

1887 : provoquant rires et moqueries parmi le public et la critique, Rousseau a cependant reçu quelques critiques favorables : « c'est un sincère et il nous rappelle un peu les primitifs. »

Courteline, un des grands auteurs de comédie du XIXe siècle, avait acheté, par dérision, deux tableaux du Douanier Rousseau pour les faire figurer dans son « musée des horreurs »

Picasso, lui, ne s'y était pas trompé. Il a gardé très longtemps dans son atelier le Portrait de femme d'Henri Rousseau, acheté 5 francs chez un brocanteur.

*Portrait de Pierre Loti par Le douanier Rousseau*

### PICASSO

« M. Picasso est illustre pour avoir inventé le tableau qui n'a ni endroit ni envers ».

Camille MAUCLAIR, critique d'art, *Le Figaro*, 1930.

« Picasso, non seulement dessine de façon sommaire et maladroite, mais encore il peint mal, délibérément ».

Gérard Messadié, 1989.

### La tour Eiffel

« Lorsque nous entendons parler aujourd'hui des sept merveilles du monde, une vision de beauté passe devant nos yeux. Nous savons que ces chefs-d'œuvre ont fait l'admiration du monde antique, si épris de grandeur imposante et de perfection artistique. Aujourd'hui, veut-on attirer le monde entier ? On élève la tour Eiffel. Quand auront été dispersés les derniers boulons de ce monstre de fer, quel souvenir laissera-t-il de lui-même ? Celui d'avoir été aussi laid qu'il a été d'ailleurs inutile. »

*Lectures pour tous*, octobre 1898,
in *Dictionnaire de la bêtise et des erreurs de jugement*,
Guy Bechtel Jean-Claude Carrière, *Bouquins*, © Laffont 1991.

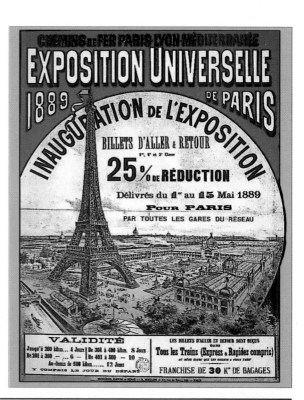

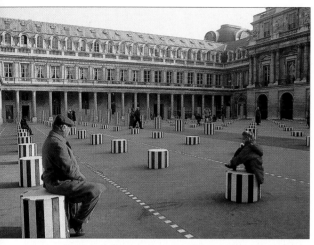

*Les colonnes de Buren au Palais Royal à Paris.*

## Les colonnes de Buren

***Quelques réactions du public au moment de leur construction qui a suscité de nombreuses polémiques :***

– Je les vois plutôt à Venise. Je pense que ce n'est pas leur place. Elles sont belles, mais ce n'est pas leur place.

– Sur le moment, ça ne me plaît pas mais je ne suis pas réellement contre.

– Je peux vous dire que je trouve que ceci est un scandale.

– C'est fantastique ces colonnes, vous savez. Avant, il y avait des voitures. Entre les colonnes et les voitures, je préfère franchement les colonnes.

*La ligne indéterminée par Bernard Venet.*

*Cristo emballe le Pont-Neuf à Paris.*

## Aviation :

« Il a été démontré par l'inutilité de mille tentatives, qu'il n'est pas possible qu'une machine, mise en mouvement par ses propres ressorts, ait assez de force pour s'élever et se soutenir en l'air ».

M. de Marles, 1847.

« Je ne crois pas du tout que l'aéronautique entre jamais en jeu pour modifier de façon importante les moyens de transport ».

H.G. Wells, *Anticipation*, 1902.

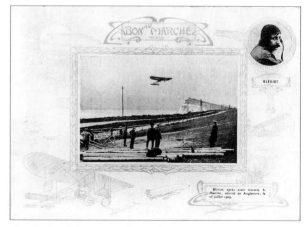

*Arrivée de Louis Blériot en Angleterre.*

■ *Est-ce que vous pouvez citer d'autres créations techniques ou artistiques qui ont été incomprises au moment de leur apparition et qui ont par la suite obtenu un succès mondial ?*

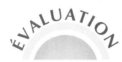
ÉVALUATION

## Compréhension écrite (CE)

*Lisez les trois articles suivants. Écoutez l'enregistrement et conseillez ce monsieur dans le choix de l'ordinateur qui lui convient.*

### Les traitements de texte, la PAO.

L'ordinateur peut faire de vous un écrivain ou plus modestement vous aider à rédiger courrier, cartes d'invitation, petites affiches. Équipé d'un scanner, vous pourrez même stocker votre courrier ou les textes et les images qui vous intéressent.

### L'ordinateur à tout faire

Depuis quelques années, l'ordinateur fait partie du décor familial, au même titre que la télévision, le magnétoscope, le téléphone. D'ailleurs, il peut faire tout ça : diffuser des images animées, voire des films, retransmettre sur son écran vos émissions préférées normalement diffusées sur celui de votre téléviseur. Si votre ordinateur est connecté au réseau téléphonique, vous pourrez transmettre et recevoir des fax, communiquer avec l'ensemble de la planète grâce au réseau Internet.

### L'ordinateur éducatif

Les premiers programmes éducatifs parus dans les années 80 paraissent bien désuets aujourd'hui. Grâce à la révolution du multimédia, l'ordinateur peut vous donner accès, à partir d'un simple disque appelé CD ROM, au musée du Louvre, à l'Encyclopédie Universalis, aux trésors de la Grèce antique et à quantité de programmes qui permettront aux jeunes têtes blondes d'apprendre en s'amusant toutes sortes de choses comme les mathématiques, le français, les langues vivantes.

## Expression écrite (EE)

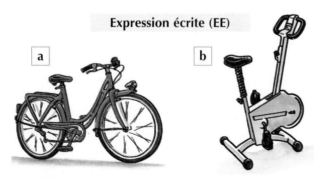
a
b

*Vous avez commandé l'un de ces deux vélos. Vous avez reçu l'autre. Écrivez une petite lettre de réclamation et essayez d'y ajouter une petite note d'humour.*

## Compréhension orale (CO)

*Écoutez le dialogue et dites quels arguments ont été cités et s'ils concernent M. Giraud ou M. Forestier :*

| Arguments | Giraud | Forestier |
|---|---|---|
| a été convaincant | | |
| a été crédible | | |
| a été agressif | | |
| a été clair | | |
| n'a rien dit de nouveau | | |
| s'est tu | | |
| connaît bien son sujet | | |
| représente le changement | | |
| a fait preuve d'humour | | |
| a insulté son adversaire | | |
| a réalisé de bonnes choses | | |
| a mis son adversaire en difficulté | | |
| a violemment critiqué son adversaire | | |
| n'a jamais rien réalisé | | |

## Expression orale (EO)

*Choisissez une ou plusieurs de ces causes et trouvez des arguments pour convaincre quelqu'un d'agir.*

### LES GRANDES CAUSES

Les causes qui paraissent les plus importantes aux jeunes de 18 à 24 ans :
- La prévention su sida (79 %) ;
- La prévention de la drogue (69 %) ;
- L'aide aux malades et aux handicapés (49 %) ;
- La défense de l'environnement (49 %) ;
- Les causes humanitaires dans le monde (40 %) ;
- La lutte contre le racisme (40 %) ;

D'après Daniel Mermet, *Francoscopie 1995* p. 159.

| vos résultats | |
|---|---|
| CO | ... /10 |
| EO | ... /10 |
| CE | ... /10 |
| EE | ... /10 |

## OBJECTIFS

**Savoir-faire linguistiques :**
- Prendre la parole.
- Présenter un exposé oral.
- Regrouper les informations.
- S'exprimer avec précision.
- Organiser le discours : le plan.
- Illustrer son propos.
- Intervenir en public.

**Grammaire :**
- Les pronoms relatifs (suite)
- L'apposition
- La comparaison
- La nominalisation

**Écrit :**
- La citation
- La prise de notes

**Civilisation :**
- L'humour

**Littérature :**
- Flaubert, Lamartine, La Fontaine

MISE EN ROUTE

– Aujourd'hui, nous allons commencer l'étude de la géographie des pays qui constituent l'Europe. Voyons, François, est-ce que tu peux me donner la liste de ces pays ?

*Écoutez les dialogues et faites correspondre chaque dialogue avec une image.*
*Identifiez l'orateur et son auditoire, ainsi que les circonstances de chaque prise de parole.*

**1**

**2**

**3**

**4**

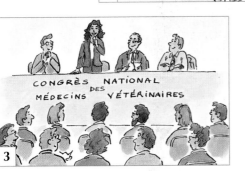

**5**

**6**

COMPRÉHENSION

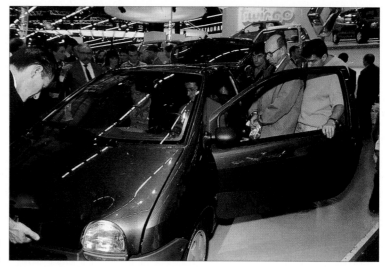

*Salon de l'auto
à Paris.*

■ *Écoutez les enregistrements et pour chaque groupe d'enregistrements identifiez les informations qui ont été reprises.*

| | 1 A | 1 B | 1 C |
|---|---|---|---|
| Elle a reçu le titre de voiture de l'année 1997. | | | |
| C'est une 5 CV fiscaux. | | | |
| C'est une petite voiture. | | | |
| Elle est très confortable. | | | |
| Elle est très économique (5 litres aux cent kilomètres). | | | |
| Elle ne coûte que 85 000 F. | | | |
| Elle est livrée avec toutes les options (vitres électriques, verrouillage centralisé des portières, climatisation). | | | |

| | 2 A | 2 B | 2 C |
|---|---|---|---|
| Arbois est une ville de 5 000 habitants. | | | |
| Arbois est situé au cœur d'un vignoble. | | | |
| Ce vignoble s'appelle le vignoble d'Arbois. | | | |
| Les vins d'Arbois sont célèbres. | | | |
| À Arbois, il y aura un festival folklorique. | | | |
| Ce festival existe depuis 10 ans. | | | |
| Il a lieu en juillet. | | | |
| Le succès de ce festival augmente chaque année. | | | |

| | 3 A | 3 B | 3 C |
|---|---|---|---|
| Il s'appelle Jean Durand. | | | |
| Presque personne ne le connaît. | | | |
| Il a reçu le prix Nobel. | | | |
| Il l'a reçu cette année. | | | |
| C'est un physicien. | | | |
| Il fait des recherches depuis 20 ans. | | | |
| Il travaille sur la structure atomique de la matière. | | | |

| | 4 A | 4 B | 4 C |
|---|---|---|---|
| « Enfants du Monde » est une organisation humanitaire. | | | |
| Elle lutte en faveur de l'enfance. | | | |
| Elle existe depuis 10 ans. | | | |
| Elle reçoit de nombreux dons d'argent. | | | |
| Des centaines de personnes y travaillent bénévolement. | | | |
| Elle est très efficace. | | | |

**À VOUS !**

*En vous servant des informations suivantes, essayez de présenter de la façon la plus économique possible le personnage, le lieu ou l'objet concernés :*

**Personnage :**

Elle s'appelle Marie Lenormand. C'est une excellente actrice. Elle a interprété le rôle de Marie-Antoinette dans le film « Madame la Reine ». Il y a un an, elle a obtenu le prix d'interprétation féminine au Festival de Cannes. Elle vient présenter son deuxième film « Déclic ». Dans « Déclic », elle joue le rôle d'un inspecteur de police. Son deuxième rôle est très différent du premier.

**Objet :**

Une nouvelle revue. Son titre : *Fémina*. Public : féminin. Parution du numéro 1 : cette semaine. Originalité : s'adresse aux femmes actives. Rubriques : emploi, communication, techniques, gestion. Mais aussi : mode, forme, vie familiale.

**Lieu :**

La Bretagne. C'est une région maritime. Elle est bordée par la mer sur les 4/5 de son pourtour. Sa côte abrite de nombreux ports de pêche. Une péninsule de 27 200 km². Extrémité occidentale de l'Europe. Elle jouit d'un climat océanique très doux.

**MISE EN FORME**

## POUR COMMUNIQUER : concentrer l'information

Lorsqu'on prend la parole pour transmettre une information, il est nécessaire de mettre en pratique un principe d'économie du langage de façon à être le plus clair, le plus précis, le plus synthétique possible lors de la transmission de cette information.
Pour cela, on dispose de différents outils :

**1. Les pronoms relatifs : ils servent à relier les informations entre elles.**

**information 1 :** Georges Kleber a écrit de nombreuses musiques de film.
**information 2 :** Ces musiques sont connues de tous.
  Georges Kleber a écrit de nombreuses musiques de films **dont** les airs sont sur toutes les lèvres.
**information 1 :** C'est un petit village.
**information 2 :** Il a acquis sa renommée grâce à son spectacle son et lumière « Les nuits médiévales ».
  C'est un petit village **qui** a acquis sa renommée grâce à son spectacle son et lumière « Les nuits médiévales ».

**2. Les adjectifs :**
• en se servant de la possibilité de cumuler plusieurs adjectifs autour d'un substantif :
  Un **magnifique** paysage **montagneux**.
  Une **petite** voiture **économique**.

• en utilisant des outils de coordination (addition ou opposition) :
  C'est une belle région variée **et** pittoresque.
  C'est un moyen de transport rapide **mais** un peu cher.
• en employant des procédés d'énumération :
  C'est un garçon sympathique, intelligent, très compétent et surtout très disponible.

**3. Les adverbes :**
Connu dans le monde entier = mondialement, internationalement, universellement.
Par tout le monde = unanimement.
**information 1 :** C'est un spécialiste de l'art gothique.
**information 2 :** Il est connu dans le monde entier.
  Je vous présente Fernand Borel, spécialiste **internationalement** connu de l'art gothique.

Tous ces procédés peuvent éventuellement être associés dans une même phrase :
  Je vous présente Fernand Borel, spécialiste **internationalement** connu de l'art gothique, auteur d'ouvrages historiques **dont** l'importance est **unanimement** reconnue **mais aussi** écrivain de grand talent **et brillant** conférencier, comme vous aurez le plaisir de le constater dans quelques instants.

## GRAMMAIRE : les pronoms relatifs (suite)

**Les pronoms relatifs** servent à organiser une information, en réunissant plusieurs éléments en une seule phrase.
1. Je vais citer quelques chiffres.
2. Ces chiffres illustrent le sujet.
3. Je vais vous parler de la natalité en France.
Je vais citer quelques chiffres **qui** illustrent très bien le sujet **dont** je vais vous parler : la natalité en France.

Ils servent également à inclure **une remarque, une précision** par rapport à un mot :
Je vais vous raconter une anecdote qui illustre très bien **l'humour dont** savent faire preuve les Anglais en toutes circonstances.
Les **chiffres que** j'ai cités sont tous extraits d'un récent rapport de l'INSEE.

**Le choix** du pronom relatif dépend de la **construction** du nom ou du verbe auquel il est associé.
Cette anecdote illustre très bien…
→ Une anecdote **qui** illustre très bien…
J'ai cité des chiffres…
→ Les chiffres **que** j'ai cités…
Les Anglais savent faire preuve d'humour…
→ L'humour **dont** les Anglais savent faire preuve…

Je vais faire référence à des faits anciens.
→ Les faits **auxquels** je vais faire référence sont anciens…

**Constructions :**
Sujet + verbe → **qui** : J'ai un ami **qui** travaille au Pérou (mon ami travaille).
Verbe + complément → **que** : C'est le plat **que** je préfère (je préfère ce plat).
Verbe + de → **dont** : C'est l'homme **dont** je t'ai parlé hier (je t'ai parlé de cet homme).
Nom + de → **dont** : Tous ceux **dont** le numéro se termine par 2 ont gagné (le numéro de ceux…).
Verbe + à → **auquel** : C'est un objet **auquel** je tiens beaucoup (je tiens à cet objet).

**Remarque :**
**qui / que / dont** sont invariables, mais **auquel** est variable (féminin/pluriel) : **auquel, à laquelle, auxquels, auxquelles.**
C'est une question **à laquelle** je ne m'attendais pas.
**Ce qui / Ce que** évoquent une phrase ou une idée qui viennent d'être énoncées.
82 % des Français ont voté, **ce qui** prouve qu'ils se sont passionnés pour ces élections.
Les conditions de vie des Français ont changé durant la dernière décennie. C'est **ce que** je vais tenter de vous démontrer.

## ENTRAÎNEMENT
**les pronoms relatifs**

### Exercice 90

*Complétez en utilisant le pronom relatif qui convient :*

1. Je vous présente Roger Danrey, .......... vous connaissez tous et .......... est l'auteur de l'essai « La politique du pire ».
2. Les événements .......... j'ai fait allusion dans mon introduction sont d'une importance capitale.
3. Nous sommes heureux d'accueillir ce soir un conférencier .......... les travaux sont publiés dans les meilleures revues spécialisées.
4. J'en viens maintenant au problème .......... constitue le point essentiel de mon exposé.
5. Je voudrais remercier les organisateurs de ces « Huitièmes rencontres du cinéma » .......... je dois d'être parmi vous ce soir.
6. Le sujet .......... je vous entretiendrai aujourd'hui est au cœur des interrogations de notre siècle.

7. Je devine qui est la personne .......... vous pensez.
8. Pouvez-vous revenir sur la période 1952-1957 de la vie de Picasso, .......... vous avez déjà évoquée dans la deuxième partie de votre exposé ?
9. Le collaborateur .......... nous fêtons aujourd'hui la promotion a largement contribué à l'expansion de notre entreprise.
10. L'incendie, .......... les causes sont pour l'instant inconnues, s'est produit peu après 18 heures.
11. La seule chose .......... je suis sûr, c'est que je ne suis sûr de rien.
12. Qui sont les responsables .......... vous avez fait allusion ?

À VOUS !

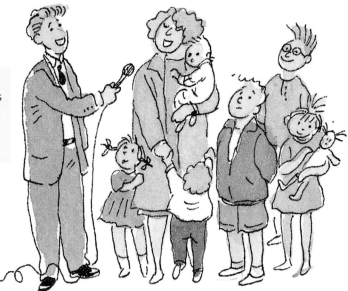

– 12 enfants ! Madame
Duperrier, en cette fin des
années 90, cela ne vous
paraît pas excessif ?
– Non.

■ **1.** *Écoutez le premier dialogue, puis, en vous
servant des notes, présentez de la façon la plus
économique possible Mme Duperrier.*

> 12 enfants (1er à 18 ans 1/2 fin du lycée / raté son
> bac).
> Vendeuse dans magasin de vêtements, 6e enfant.
> Mari fonctionnaire (tri postal).
> 12 enfants = facile si organisation sauf
> anniversaires.
> Pas de 13e (superstitieuse).

■ **2.** *Écoutez le second dialogue, puis, sous forme
de prise de notes, sélectionnez les informations qui
vous paraissent les plus importantes.
Essayez ensuite de résumer ces informations
de la façon la plus économique possible.*

ENTRAÎNEMENT

**la nominalisation**

### Exercice 91

*Complétez en utilisant une forme nominale représentant l'action exprimée
par le verbe en caractères gras :*

**1.** Les conditions de vie des Français **ont changé**
en 20 ans. Je vais vous expliquer les raisons
de ce ..........

**2.** Je vais vous **apprendre** à faire fonctionner ce
caméscope. Lorsque cet .......... sera terminé,
nous passerons à quelques exercices
pratiques.

**3.** Les parents **ne comprennent pas** toujours
leurs enfants. Cette .......... peut s'expliquer de
différentes façons.

**4.** Il nous **avait promis** le Pérou quand il était
candidat aux élections, mais il n'a tenu aucune
de ses ..........

**5.** Je vous **propose** un abonnement à des
conditions très avantageuses. Si cette ..........
vous intéresse, vous n'avez qu'à signer ici.

**6. J'ai vérifié** tous vos comptes. Malgré ces
.........., il y a encore une erreur de plus de
20 000 francs que je n'arrive pas à expliquer.

**7.** Nous **avons créé** deux nouvelles entreprises.
Ces deux .......... ont permis à notre groupe
de doubler nos exportations.

**8.** Nous **avons équipé** nos bureaux de
plusieurs ordinateurs. Grâce à cet ..........,
nous avons nettement amélioré notre gestion.

**9.** Il est maintenant temps de **conclure** cette
réunion. Ma .......... sera brève : je vous
souhaite bonne chance à tous !

**10.** Je lui **ai suggéré** de réviser nos prévisions à
la baisse, mais il n'a pas accepté ma ..........

## GRAMMAIRE : l'apposition

C'est un moyen économique de donner une information complémentaire.
L'apposition est mise en relief à l'oral par une pause, par une virgule à l'écrit.

Exemples :

Information 1 :  Victor Hugo est né en 1802 à Besançon.
Information 2 :  C'est l'un des écrivains français les plus connus.
→ *Né en 1802 à Besançon,* Victor Hugo est l'un des écrivains français les plus connus.

Information 1 :  Henri est dynamique, sympathique, jeune.
Information 2 :  Il est appelé à une brillante carrière dans notre entreprise.
→ *Dynamique, sympathique et jeune,* Henri est appelé à une brillante carrière dans notre entreprise.

Information 1 :  Le cinéma est une distraction populaire.
Information 2 :  Il est apprécié par les jeunes.
→ *Distraction populaire,* le cinéma est apprécié par les jeunes.

**Remarque :** Lorsque le mot apposé est un nom, il est employé sans article (un / une / le / la, etc.).

**L'apposition peut apporter une précision, indiquer une cause, souligner une opposition, etc. :**
**précision :**     Nous allons étudier aujourd'hui la Chine, *le pays le plus vaste de la planète.*
**cause :**       *Malade,* le chanteur a dû annuler son concert.
= Comme le chanteur était malade, il a dû annuler son concert.
**opposition :**   *À peine remis de sa chute,* Gilles a repris la pratique de l'alpinisme.
= Alors qu'il était à peine remis de sa chute, Gilles a repris la pratique de l'alpinisme.

**ENTRAÎNEMENT**

l'apposition

**Exercice 92**

*Récrivez la phrase en utilisant une apposition :*

**1.** Daniel Henri est un champion de très haut niveau. Il représentera son pays aux jeux olympiques.
..........

**2.** La numérotation téléphonique à dix chiffres a été introduite en France le 18 octobre 1996. Elle permet de disposer d'un plus grand nombre de lignes.
..........

**3.** Le client était mécontent. Il a rapporté le produit au magasin et a demandé qu'on le rembourse.
..........

**4.** Les spectateurs étaient trop nombreux. Ils n'ont pas pu tous pénétrer dans le stade.
..........

**5.** Ma sœur est couturière. Elle me donne de très bons conseils pour choisir mes vêtements.
..........

**6.** Si vous voulez des renseignements, adressez-vous à Madame Dupin. C'est la conseillère en communication.
..........

**7.** Je vous invite à goûter ce fromage. C'est un produit de notre région.
..........

**8.** L'Airbus est un appareil très performant. Il a été produit à de nombreux exemplaires.
..........

## POUR COMMUNIQUER : la précision du vocabulaire

Lorsqu'on prend la parole pour développer un sujet, une thèse ou tout simplement pour transmettre une information, le choix d'un vocabulaire plus précis, plus riche est un des moyens qui vous permet d'améliorer la qualité de votre discours.

**être** = consister en/dans/à – résider dans

**il y a** = il existe

**faire :**
• faire du café = préparer du café
• faire une lettre = rédiger une lettre
• faire des travaux = réaliser des travaux
• faire une demande de… = solliciter
• faire du ski = pratiquer le ski
• faire un travail = accomplir un travail, réaliser, effectuer mettre en œuvre opérer mener à bien

**aller** = se rendre à, se diriger vers, s'acheminer vers

**ça va** = cela convient

**il va bien** = il se porte bien

**pouvoir** = être à même de - avoir toutes les compétences pour

**vouloir** = souhaiter - désirer - manifester l'intention de - entreprendre de

**finir** = mener à son terme - exécuter - terminer - achever

**dire** = affirmer - soutenir - déclarer - énoncer un avis (selon lequel…)

**donner** = offrir - gratifier de - faire cadeau de - faire don de - céder - accorder

**habiter** = résider, demeurer

**prendre** = emprunter

**rester** = demeurer

**manger** = déjeuner, dîner, déguster

**jouer** = pratiquer

**voir** = apercevoir

**entrer** = pénétrer

**penser** = envisager de, avoir l'intention de

**travailler**, être + profession = exercer la profession de…

**facile** = enfantin, aisé

**difficile** = complexe, malaisé

**une ville** = une cité

**je suis content de** = il m'est agréable de

**dans** = au sein de

---

ENTRAÎNEMENT
**choix du vocabulaire**

### Exercice 93

*Reformulez les phrases suivantes en remplaçant l'expression en caractère gras par une expression plus précise :*

1. **Il y a** un problème dans la société française.

2. **Il n'y a** pas de solution miracle.

3. Je préfère **habiter** en ville qu'à la campagne.

4. Il **est** instituteur.

5. Ce soir, on **mange** ensemble ?

6. C'est **une ville** très touristique.

7. Il **est resté** silencieux toute la soirée.

8. Je **vais** à mon travail à pied.

9. Je **pense** aller à Paris en juillet.

10. Je **pense** faire des travaux dans ma maison de campagne.

11. Des associations humanitaires **ont fait** une distribution de vivres et de produits de première nécessité dans la zone sinistrée.

12. Nous **allons** vers une crise sociale.

13. Frédéric m'**a donné** son ancienne voiture.

14. Le ministre de l'Économie **a dit** que l'inflation allait diminuer dans les six prochains mois.

15. Dans ce restaurant, on peut **manger** une excellente bouillabaisse.

16. Les élus locaux **veulent** consulter la population du village sur la construction d'une nouvelle route.

17. Je vous félicite d'**avoir fini** en si peu de temps un travail aussi difficile.

18. Cher Monsieur, notre établissement et son personnel **peuvent** vous donner toute satisfaction.

19. L'avantage des transports en commun **est** la diminution de la pollution et des coûts.

20. Il **habite** en banlieue.

– Dans cette conférence, je vais vous dire ce qu'est la régionalisation. En France, il y a 26 régions. Toutes les régions ont un Conseil régional. Les conseillers régionaux sont élus. C'est les habitants de la région qui élisent les conseillers régionaux. Après, le Conseil régional élit un président. Le président, c'est un des conseillers régionaux. La région s'occupe des lycées. Elle s'occupe aussi des routes et des transports régionaux. La région s'occupe de bien d'autres choses encore. C'est le département qui s'occupe des collèges. C'est la commune qui s'occupe des écoles primaires. En France, dans une région, il y a des choses qui dépendent de la région, d'autres qui dépendent du département. En France, il y a 90 départements. Il y a aussi des choses qui dépendent de la commune. Une commune, c'est une ville, ou un village.
Ah oui, j'oubliais, le Conseil régional est élu pour 6 ans, ça se fait depuis 1986.

**1.** *Écoutez le premier enregistrement et essayez d'améliorer la qualité de ce qui a été dit (servez-vous de la transcription et du document ci-dessous pour compléter ou remettre un peu d'ordre dans ce qui a été dit).*

**2.** *Écoutez les enregistrements 2 et 3 et choisissez celui qui vous paraît le plus synthétique, le mieux construit, le plus efficace, le plus précis.*

**Rôles des communes, départements ou régions, dans les domaines de l'enseignement, de l'économie et du développement local, des transports.**

| | Commune | Département | Région |
|---|---|---|---|
| Enseignement | Enseignement primaire | Collèges | Lycées<br>Établissements d'éducation spéciale |
| Économie et développement local | Aides indirectes<br>Aides directes complémentaires<br>Plans intercommunaux d'aménagement | Aides indirectes<br>Aides directes complémentaires<br>Équipement rural | Formation professionnelle continue<br>Pôles de recherche<br>Développement économique<br>Aides directes et indirectes<br>Aménagement du territoire<br>Contrat de plan avec l'état<br>Parc naturel régional |
| Transports | Urbains | Non urbains<br>Plan départemental des transports<br>Transports scolaires | Liaisons d'intérêt régional |

(extrait de *La France aux cent visages*
Annie Monnerie Hatier/Didier)

**POUR COMMUNIQUER : quelques conseils pour améliorer la qualité de votre discours**

- Évitez les répétitions :
  en vous servant de synonymes,
  en utilisant des substituts (pronoms).
- Utilisez un vocabulaire plus précis, plus riche.
- Construisez d'une façon cohérente ce que vous allez dire.
- Concentrez l'information.
- Préférez des phrases un peu plus complexes à la juxtaposition de phrases simples.
- Évitez les mots familiers ou les tournures incorrectes.

**ÉCRIT**

■ *Écoutez et identifiez les conseils correspondant à chaque enregistrement.*

*Sueurs froides, tremblements… Prendre la parole est souvent une épreuve. Pourtant, parler devant un auditoire n'est pas si difficile. Il suffit de maîtriser quelques astuces toutes simples.*

## DEUX JOURS AVANT

**1. Mettez vos idées sur le papier.**
Après avoir dressé la liste des idées que vous voulez faire passer, élaborez un plan pour qu'elles se suivent « naturellement ». Pensez à préparer quelques petites anecdotes ou métaphores qui auront l'air improvisé.

**2. Répétez à voix haute.**
Relire son discours à voix haute permet de mémoriser, mais aussi de s'apercevoir que l'on est trop long ou ennuyeux. Répétez donc devant votre miroir : une tendance à l'immobilité, un visage fermé, ou des gestes saccadés se voient tout de suite.

## LE MATIN MÊME

**3. Choisissez une tenue confortable.**
La bonne tenue est celle adaptée à votre public, mais surtout à votre confort. Si vous êtes allergique à la cravate, ne vous contraignez pas à la porter le jour J. Et choisissez plutôt des vêtements que vous avez l'habitude de porter : amples et légers pour ne pas avoir trop chaud.

**4. Mangez léger.**
Rien de pire que d'arriver à jeun et d'entendre d'incessants gargouillis ou de ressentir un coup de pompe. Un petit en-cas facile à digérer fait parfaitement l'affaire. On peut ensuite croquer un sucre ou un carré de chocolat avant de commencer. À proscrire : l'alcool, les boissons gazeuses, mais aussi le café, ou encore les cacahuètes, qui rendent la bouche pâteuse. Et n'oubliez pas le verre d'eau avant de parler.

## CINQ MINUTES AVANT

**5. Passez aux toilettes.**
Avant de commencer, allez aux toilettes. Pour la pause pipi d'abord, mais aussi pour jeter un dernier coup d'œil à votre tenue. Dents impec-cables, braguette et boutons bien fermés, cravate ou col ajustés, chemise immaculée, chaussures brillantes, vous pouvez passer à l'attaque.

**6. Videz vos poches.**
Trousseau de clés, monnaie et autres objets sonnants et trébuchants doivent être délogés des poches.
Combien d'orateurs nerveux se mettent-ils à les triturer même sans s'en rendre compte !

**7. Inspirez, soufflez…**
Évitez le calmant qui risque de vous faire perdre tous vos moyens. Vous pouvez en revanche vous décontracter en respirant profondément. Les inspirations basses, qui gonflent le ventre au lieu de le creuser sont les plus efficaces. Expirez longuement à fond, en vous concentrant.

**8. Éclaircissez votre voix.**
Plutôt que de rester silencieux alors que vous cherchez la concentration, mieux vaut échanger quelques mots avec les personnes autour de vous. Cela permet non seulement de se détendre, mais aussi de se dénouer la gorge et d'éclaircir sa voix.

## PENDANT LE DISCOURS

**9. Débutez par une phrase d'humour.**
Ne commencez pas votre discours sérieusement. Attaquez avec un petit trait d'humour, une anecdote, qui accrochent l'attention et détendent l'atmosphère. Adressez-vous ensuite à chacun de vos auditeurs, en les regardant et en cherchant à les convaincre individuellement. Dans une grande assemblée, fixez des personnes situées dans différents points de la salle.

**10. Parlez peu, mais parlez bien.**
Les phrases courtes sont, comme les plaisanteries, les meilleures. Éliminez le superflu et employez des termes compréhensibles par tous. Ainsi vous ne risquez pas de perdre la moitié de votre auditoire en cours de route.

**11. Variez le ton.**
Pour être écouté, il faut avoir la voix posée. Les femmes doivent donc s'efforcer de la maintenir relativement basse. Messieurs, veillez à ne pas la laisser tomber dans les graves. Le ton doit varier exactement comme dans une conversation courante, avec des pauses, des accélérations et des changements d'intonation.

**12. Bougez !**
En joignant le geste à la parole, vous serez beaucoup plus convaincant. Les mains jouent un rôle primordial, à condition de ne pas les agiter dans tous les sens.

**13. Maintenez l'attention de votre public.**
Bâillements, chaises qui craquent, conversations dans la salle, sont autant d'indices d'une lassitude du public. Mais rien ne sert d'augmenter le débit pour en finir au plus vite. Développez un exemple amusant, utilisez une métaphore surprenante qui fasse rire. Alors, l'attention reviendra automatiquement.

**14 Ralentissez en cas de panne.**
Trou de mémoire, blanc, bafouillement… Ce n'est pas le moment d'accélérer mais bien celui de ralentir, de s'appliquer à articuler. On peut, par exemple, se raccrocher à la dernière idée que l'on vient de développer, en attendant de retrouver le fil de son discours.

**15. Souriez pour conclure.**
Finir en beauté, c'est finir avec un sourire et un mot plaisant. Le mieux que l'on puisse espérer est un véritable éclat de rire dans la salle, qui laisse un bon souvenir de l'orateur, sans pour autant gommer l'intérêt réel du discours.

Agnès Galletier, *Quo*, nov. 96.

– Eh bien, oui, c'est donc sur un score de 3 à 1 que s'achève ce match Nantes Bordeaux, 3 à 1 en faveur du club bordelais qui ouvre ainsi brillamment la nouvelle saison de football. On peut dire, Jean-Michel, que ça a été une belle rencontre, malgré un début de match difficile qui a vu la blessure d'un avant-centre nantais à la suite d'un choc frontal entre deux joueurs. Cette victoire du club bordelais l'installe en tête du championnat, ce qui nous promet de belles confrontations dans les semaines qui viennent.

■ *Écoutez les extraits de discours et précisez s'il s'agit du début, du milieu, ou de la fin de l'intervention de l'orateur. Précisez ensuite le thème de son intervention.*

| dialogue | début | milieu | fin | thème |
|----------|-------|--------|-----|-------|
| 1 | | | x | **match de football** |
| 2 | | | | |
| 3 | | | | |
| 4 | | | | |
| 5 | | | | |
| 6 | | | | |
| 7 | | | | |
| 8 | | | | |
| 9 | | | | |
| 10 | | | | |

## POUR COMMUNIQUER : quelques moments de la prise de parole

**1. La présentation du sujet que l'on va traiter :**
On peut :
• Préciser qui on est.
• S'adresser au public, le remercier, lui dire un mot gentil, etc.
• Présenter le sujet que l'on va exposer.
• Présenter le plan qui va être suivi.
• Poser un problème (que, bien sûr, on va résoudre).

**2. Le développement du sujet choisi :**
On peut choisir un développement « cartésien » du sujet :
• Thèse (qui représente votre point de vue, ce que vous voulez prouver, démontrer).
• Antithèse (la prise en compte des arguments défavorables, des éléments que l'on va pouvoir opposer à votre point de vue précédemment exposé).
La contestation de ces arguments
• Synthèse (qui peut-être un compromis entre les éléments pris en compte en A et B ou une réfutation des éléments développés en B).

**D'autres types de plans sont possibles :**
• Organisation chronologique du thème à développer.
• Organisation thématique du sujet.

**3. Conclusion :**
C'est le point final de votre exposé, le « résumé » de ce qui a été dit auparavant, la réaffirmation de votre point de vue.

*Remarque : ce mode d'organisation d'un discours, est très « français », très « cartésien » (hérité du philosophe René Descartes), donc très marqué culturellement. Il est enseigné dans les lycées et collèges de France (rédaction, dissertation). Il n'est pas un mode de raisonnement universel. Mais si vous assistez à une conférence, à un exposé réalisé par un Français, vous retrouverez certainement la plupart de ces éléments. Ceci dit, le talent d'un conférencier consiste souvent à échapper à ce schéma classique, voire un peu scolaire.*

À VOUS !

En vous servant des documents suivants, préparez puis présentez un projet de visite du Futuroscope de Poitiers.
Essayez d'organiser cette présentation sur le plan suivant :

## Proposition de plan :

1. présenter le projet
2. localiser Poitiers
3. identifier ce qu'est le Futuroscope
4. historique
5. description des activités, possibilités
6. moyens de transport
7. possibilités d'hébergement
8. coût
9. dates
10. demander l'avis de l'assistance

Situé à 10 kilomètres au nord de Poitiers, le Futuroscope peut se définir comme le parc européen de l'image, ordonné autour de trois pôles : loisirs, formation, activités économiques. Une architecture futuriste, conçue par Denis Laming, et de nouvelles technologies permettent de proposer des spectacles fondés sur des systèmes de projections d'images innovants : cinéma circulaire, cinéma en relief, etc. Le système Imax Solido présente des images stéréoscopiques en couleurs sur un écran en forme de dôme ; elles sont perçues grâce à des lunettes à cristaux liquides pilotées par infrarouge. Créé en décembre 1984, ouvert au public en juin 1987, le parc s'enrichit chaque année d'un nouveau pavillon abritant un spectacle original.

Le projet associe aussi dès l'origine l'enseignement et la recherche aux activités de loisirs. Ainsi, le lycée pilote Innovaut prépare les élèves aux baccalauréats de toutes les filières et au B.T.S. en informatique industrielle, et l'École nationale supérieure de mécanique et d'aérotechnique (E.N.S.M.A.) forme des spécialistes dans les domaines de l'aérodynamique, des matériaux, de l'électronique et de la cinétique chimique.

Troisième pôle du Futuroscope, l'aire d'activité économique offre des outils de travail de pointe. Ainsi, le téléport aménagé avec France-Télécom permet aux entreprises câblées de communiquer vers le monde entier par le son, l'image ou l'écrit. Le centre d'informations et de renseignements juridiques internationaux est doté d'une capacité d'expertise et peut fournir une traduction ou un dossier documentaire dans de nombreuses langues. Le Palais des congrès est équipé d'une infrastructure de vidéotransmission, de visioconférence et de traduction simultanée.

Depuis l'ouverture, plus de cinquante entreprises s'y sont installées, qui ont généré plus de cinq cents emplois. Le Futuroscope contribue ainsi largement à la reprise économique du département de la Vienne tout en se montrant un parc de loisirs très rentable (plus de 2,5 millions de visiteurs en 1994).

*Universalia 1995*, © Encyclopaedia Universalis éditeur.

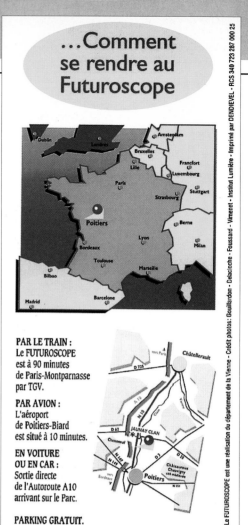

L a Vienne comme si vous y étiez. Un écran géant de 300 m². Des fauteuils mobiles disposés par paires... et vous voilà invité à profiter sans limite des plaisirs sportifs et touristiques de la Vienne. Quelle meilleure idée qu'un simulateur donnant l'impression au spectateur d'être lui même acteur du film pour évoquer avec un parfait réalisme les ressources inépuisables de la Vienne?

## LES FORMULES DU FUTUROSCOPE

Les formules 2 jours
Ces formules applicables toute l'année, comprennent :
un billet d'entrée au Futuroscope valable deux jours
un dîner à menu fixe le premier soir
une nuit d'hôtel entre les deux jours de visite
un petit déjeuner le deuxième jour

### PRIX PAR PERSONNE

|  | jeunes | adultes |
|---|---|---|
| 4 personnes par chambre | 350 F | 460 F |
| 3 personnes par chambre | 370 F | 480 F |
| 2 personnes par chambre | 410 F | 520 F |
| 1 personne par chambre | 530 F | 640 F |

**Le Pavillon du Futuroscope :** Un hommage à l'esprit de découverte, depuis Christophe Colomb jusqu'à nos jours. Découverte de l'hologramme.
**Le Pavillon de la Vienne :** Un gigantesque mur d'images de 850 écrans.
**Le Pavillon de la Communication :** Le Showscan (60 images par seconde) permet de découvrir une image haute définition.
**Les Images de Demain :** La plus importante concentration au monde de salles de projection dotées de systèmes plus révolutionnaires les uns que les autres.

- Les Cinémas Dynamiques : Les sièges bougent au rythme des images.
- Le Cinéma en Relief
- Le Solido : image hémisphérique en relief
- Le Tapis Magique : permet de flotter au-dessus d'images grandioses.
- Le 360° : Écran circulaire : Vision totale.
- Le Kinémax : Le plus grand écran plat d'Europe (600 m²)
- L'Omnimax : L'image est projetée sur une gigantesque coupole.
- Images-Studio : À bord d'une nacelle, un voyage à la découverte de cent ans d'images.
- L'Aquascope : Spectacle interactif permettant de tester ses connaissances sur le thème de l'eau.
- Le Cinéautomate : Le spectateur conçoit lui-même son scénario.

**PAR LE TRAIN :**
Le FUTUROSCOPE est à 90 minutes de Paris-Montparnasse par TGV.

**PAR AVION :**
L'aéroport de Poitiers-Biard est situé à 10 minutes.

**EN VOITURE OU EN CAR :**
Sortie directe de l'Autoroute A10 arrivant sur le Parc.

**PARKING GRATUIT.**

## CONNAÎTRE LA VIENNE :

Entre vallées verdoyantes, forêts et cours d'eau tumultueux, la Vienne a su conserver un environnement de qualité et mettre en valeur les témoignages prestigieux de son histoire.
- La Vienne, c'est le pays de l'Art Roman et d'un passé médiéval riche de son patrimoine monumental.
- La Vienne, à la jonction de la plaine et de la montagne, offre des paysages d'une grande diversité.
- La Vienne, à l'image du FUTUROSCOPE, a développé depuis plusieurs années des activités de loisirs organisées pour tous les goûts.

## COMITÉ DÉPARTEMENTAL DU TOURISME

15, rue Carnot - BP 287 - 86007 POITIERS CEDEX
Tél. :05 49 37 48 48 - Fax :05 49 37 48 50
Minitel : 3615 LA VIENNE
Organiser son séjour dans la Vienne : en groupe ou en famille, pour les scolaires ou les aînés, des séjours à thème, à la carte, sont proposés avec hébergement :
- en hôtels toutes catégories
- en hébergement collectifs
- chez l'habitant, en gîte rural ou en chambre d'hôtes,
- en châteaux ou hôtels de caractère, pour des séjours personnalisés.
Tél. : 05.49.49.59.59 - Fax : 05.49.49.59.60

**COMPRÉHENSION**

– Ma conférence sur la francophonie comportera trois parties : une première partie où je tenterai de définir la francophonie, dont la diversité représente à mes yeux une richesse plutôt qu'un obstacle. Je présenterai ensuite les principales institutions qui fédèrent le monde francophone. Enfin, pour terminer, j'essaierai de dégager l'avenir du concept de francophonie à l'aube du XXIe siècle.

■ *Écoutez les enregistrements (présentation d'un sujet de conférence, d'un exposé), et pour chaque enregistrement identifiez les éléments présentés dans chaque tableau.*

**1. Thème :**

| enr. | Sujet abordé |
|------|-------------|
| 1 | |
| 2 | |
| 3 | |
| 4 | |
| 5 | |

**2. Présentation du plan qui va être suivi :**

| dial. | Plan annoncé |
|-------|-------------|
| 1 | ❏ oui / ❏ non |
| 2 | ❏ oui / ❏ non |
| 3 | ❏ oui / ❏ non |
| 4 | ❏ oui / ❏ non |
| 5 | ❏ oui / ❏ non |

**3. Expressions utilisées pour présenter un plan :**

| Expressions : | dial. 1 | dial. 2 | dial. 3 | dial. 4 | dial. 5 |
|---------------|---------|---------|---------|---------|---------|
| D'abord | | | | | |
| Tout d'abord | | | | | |
| Dans un premier temps | | | | | |
| Après | | | | | |
| Puis | | | | | |
| Ensuite | | | | | |
| Je consacrerai une deuxième partie à… | | | | | |
| Dans un troisième temps | | | | | |
| Enfin | | | | | |
| Je conclurai | | | | | |

**4. S'est-on adressé au public ?**

| dial. | oui | non |
|-------|-----|-----|
| 1 | | |
| 2 | | |
| 3 | | |
| 4 | | |
| 5 | | |

**5. Référence à la situation, au lieu où l'on se trouve :**

| dial. | oui | non |
|-------|-----|-----|
| 1 | | |
| 2 | | |
| 3 | | |
| 4 | | |
| 5 | | |

**6. Dans quel dialogue fait-on une citation ?**
**De qui est cette citation ?**

**7. Quel est le titre des 3 romans cités dans le dialogue 4 ?**
**À qui compare-t-on le héros de ces romans ?**

**8. Indiquez 3 solutions au problème du chômage.**

**9. Reconstituez l'itinéraire iranien du conférencier du dialogue 3.**

**MISE EN FORME**

## POUR COMMUNIQUER : quelques éléments qui permettent d'agrémenter un discours, un exposé, une prise de parole

**Faire une citation :**
Pour montrer que d'autres (et plus illustres que vous) ont leur opinion sur le problème traité.
Pour faire preuve d'érudition.

**Faire une comparaison :**
Entre deux choses opposées.
Entre deux choses similaires.

**Donner un exemple :**
Pour appuyer son point de vue.
Pour illustrer ce que l'on expose.

**Citer des chiffres, des statistiques :**
Pour s'appuyer sur des faits concrets.

Pour apporter une preuve matérielle à la thèse que l'on développe.

**Faire de l'humour :**
Pour intéresser le public.
Pour rendre plus agréable, plus vivant ce que l'on dit.
Pour vérifier les réactions de son public.

**Raconter une anecdote :**
Pour rendre plus vivant ce que l'on expose.
Pour illustrer ce que l'on dit à travers une expérience vraie, vécue.

**À VOUS !**

■ *En vous servant des informations données, présentez Paul Normand. Essayez d'utiliser une citation.*

• « Pourvu que je ne parle en mes écrits ni de l'auto-rité, ni du culte, ni de la politique, ni de la morale, ni des gens en place, ni de l'opéra, ni des autres spec-tacles, ni de personne qui tienne à quelque chose, je puis tout imprimer librement, sous l'inspection de deux ou trois censeurs ».

(Beaumarchais 1732-1799).

• « Plus vous prétendez comprimer [la presse], plus l'explosion sera violente. Il faut donc vous résoudre de vivre avec elle ».

(Chateaubriand 1768-1848)

• « Une erreur peut devenir exacte, selon que celui qui l'a commise s'est trompé ou non ».

(Pierre Dac 1893-1975)

• « La liberté consiste à pouvoir faire tout ce qui ne nuit pas à autrui… »

Article IV de la Déclaration
des droits de l'homme et du citoyen

• « La liberté de la presse ne s'use que quand on ne s'en sert pas ».

(Devise du journal satirique *Le Canard enchaîné*).

Paul Normand, journaliste au Monde, auteur de « La presse peut-elle tout dire ? » Animateur de l'émission TV « Revue de presse » sur FRANCE 3.

Thèmes abordés par Paul Normand dans son livre :

1. Jusqu'où va la liberté de la presse ?
2. Quelques exemples où la presse a exercé son rôle.
3. La presse fabrique-t-elle l'opinion des Français ?
4. La presse et la publicité.
5. La presse subit-elle des pressions ?
6. La presse se trompe-t-elle parfois ?

COMPRÉHENSION

– Le Français typique que l'on caricature si souvent coiffé d'un béret, un journal à la main et une baguette sous le bras, n'existe pas. En France on achète moins d'un million de bérets par an et la consommation de pain n'est plus que de 120 grammes par jour contre 290 grammes en 1960 et 630 en 1920. Ajoutons que le nombre de lecteurs de la presse quotidienne a baissé d'un quart entre 1980 et 1990.

Pour illustrer la diversité de l'esprit français, je citerai le général de Gaulle qui disait de ses concitoyens :

« Comment voulez-vous gouverner un pays où l'on produit plus de 400 sortes de fromages ? »

■ *Écoutez et pour chaque enregistrement :*
- *identifiez le thème abordé,*
- *dites s'il s'agit d'une citation, d'une comparaison, si l'on a donné un exemple, cité des chiffres, des statistiques, si l'on a fait preuve d'humour ou si l'on a raconté une anecdote.*

**1. Thème abordé :**

| enr. | thème abordé |
|------|--------------|
| dial. témoin | **La diversité des Français** |
| 1 | |
| 2 | |
| 3 | |
| 4 | |
| 5 | |

**2. Repérage des éléments utilisés pour développer un sujet :**

| | dial. témoin | dial. 1 | dial. 2 | dial. 3 | dial. 4 | dial. 5 |
|--|--|--|--|--|--|--|
| **Citation** | x | | | | | |
| **Comparaison** | | | | | | |
| **Exemple** | | | | | | |
| **Chiffres, statistiques** | x | | | | | |
| **Humour** | | | | | | |
| **Anecdote** | | | | | | |

À VOUS !

■ *En intégrant les informations obtenues à partir du document suivant (Francoscopie), essayez de développer le sujet traité : l'habitat des Français.*

**La pièce du logement qui a le plus changé est la cuisine.**

La cuisine tend à devenir (ou plutôt redevenir) un lieu de vie, centre de la convivialité familiale. Elle s'est agrandie afin que la famille puisse y prendre facilement ses repas. Elle est de plus en plus souvent « intégrée », avec des éléments suspendus hauts et bas, des plans de travail et des appareils ménagers. 47 % des foyers disposent d'une cuisine équipée : 24 % intégrées, 14 % aménagées, 8 % composées d'éléments en kit.

Les rythmes de vie décalés, les pressions des femmes actives qui recherchent le pratique et ne veulent pas être exclues de la vie familiale pendant la préparation des repas expliquent ces changements. Lorsque sa taille le permet, les repas quotidiens sont pris dans la cuisine, la salle à manger étant réservée aux réceptions. Le téléviseur est souvent présent.

**L'accroissement de la taille et du confort des logements a accru la qualité de vie.**

Des appartements plus grands pour des ménages de taille plus réduite permettent des conditions de vie meilleures. Les enfants sont ainsi plus nombreux à disposer d'une chambre individuelle ; c'est le cas de 73 % des enfants de cadres supérieurs et de 47 % des enfants d'ouvriers. Il est aussi plus facile de séparer les espaces de réception et les espaces privés, à l'exemple des appartements bourgeois du siècle dernier.

**La salle de bains devient aussi un lieu de vie et de plaisir.**

Plus récemment, c'est la salle de bains qui a fait l'objet d'une attention particulière de la part des ménages. Considérée de plus en plus comme une véritable pièce à vivre, elle intègre en plus de la fonction traditionnelle d'hygiène d'autres fonctions plus nouvelles, liées à la forme et au bien-être. Elle est le lieu privilégié dans lequel on peut s'occuper de soi.

**Le bureau à la maison**

Le logement n'est plus seulement un lieu de loisir. On y travaille de plus en plus souvent. Un Français sur quatre rapporte du travail en rentrant le soir ou en fin de semaine. 30 % des cadres supérieurs disposent d'une pièce bureau et beaucoup de ménages ont un coin de leur chambre aménagé en bureau.

Gérard Mermet, *Francoscopie 1995*, © Larousse, 1994.

## POUR COMMUNIQUER : la comparaison

• Pour donner de la force à son discours, pour illustrer son propos, pour rendre plus compréhensible une notion abstraite ou tout simplement pour faire sourire, on peut utiliser une comparaison.

• La comparaison consiste à rapprocher deux mots ou deux idées plus ou moins proches au moyen d'un mot de comparaison. Le plus couramment employé est : « comme », mais on peut utiliser « ressembler à », « on dirait… », « on croirait… », etc.

• Certaines comparaisons se sont imposées comme expressions très courantes :

Henri est fort **comme un Turc** = il est très fort.

Jérôme est fier **comme Artaban** = il est très vaniteux.

Cet enfant est malin **comme un singe** = il est très malin.

Il est bête **comme ses pieds** = il est vraiment stupide.

Roger ? Il est ennuyeux **comme la pluie**.

Il est vraiment tout petit ! **On dirait un nain !**

Regarde ton frère ! **Il ressemble à un clown !**

• D'autres comparaisons sont imagées, pittoresques et amusantes :

John parle français **comme une vache espagnole** = il parle très mal le français.

Tu es bête **comme une valise sans poignée**.

Robert nage **comme un fer à repasser**.

**Exercice 94**

ENTRAÎNEMENT

**la comparaison**

*Choisissez la comparaison qui a le même sens que l'expression en italique et refaites la phrase :*

**1.** En voyant mon gros chien, François a eu peur : *il est parti très vite.*

**2.** La ville n'a plus aucun secret pour moi : *je la connais très bien.*

**3.** À l'idée de partir en vacances, *Antoine est très énervé.*

**4.** J'ai bien dormi et *je suis en pleine forme.*

**5.** *Je suis vraiment très bien* ici.

**6.** Mais non ! *elle n'est pas lourde,* ta valise !

**7.** Je t'assure ! *Ce garçon n'a pas dit un mot* de toute la soirée !

**8.** Tu trouveras Jean-Yves très facilement : *il est célèbre* dans tout le village.

**9.** Grand-père a vieilli : maintenant, *il n'entend plus rien.*

**10.** On ne croirait pas que Josette est allée en vacances au Maroc : *elle a la peau toute blanche !*

**A.** Rester muet(te) comme une carpe.

**B.** Être excité(e) comme une puce.

**C.** Connaître quelque chose comme sa poche.

**D.** Se sentir comme un poisson dans l'eau.

**E.** Être connu(e) comme le loup blanc.

**F.** Être léger/légère comme une plume.

**G.** Être frais (fraîche) comme une rose.

**H.** Détaler comme un lapin.

**I.** Être bronzé(e) comme un cachet d'aspirine.

**J.** Être sourd(e) comme un pot.

ÉCRIT

Sébastien Bourdon,
René Descartes.

Gustave Courbet, Baudelaire.

École française,
d'après M. Quentin de La Tour,
Voltaire.

## La citation

■ *Voici des citations dont certaines sont bien connues des Français…*
*En vous servant du sens, attribuez la citation à son auteur.*

**1.** Prenez intérêt, je vous en conjure, à ces demeures sacrées que l'on désigne du nom expressif de laboratoires. Demandez qu'on les multiplie et qu'on les orne : ce sont les temples de l'avenir, de la richesse, du bien-être.

**2.** Tout ce que je sais, c'est que je ne sais rien.

**3.** Cela est bien, répondit Candide, mais il faut cultiver notre jardin.

**4.** Je pense, donc je suis.

**5.** Je suis jeune, il est vrai, mais aux âmes bien nées
La valeur n'attend pas le nombre des années.

**6.** Lorsque l'enfant paraît, le cercle de famille
Applaudit à grands cris…

**7.** Sous le pont Mirabeau coule la Seine
Et nos amours
Faut-il qu'il m'en souvienne
La joie venait toujours après la peine

**8.** La misère a cela de bon qu'elle supprime la crainte des voleurs.

**9.** La France a perdu une bataille, mais la France n'a pas perdu la guerre.

**10.** Là tout n'est qu'ordre et beauté
Luxe, calme et volupté.

**A.** René Descartes – Philosophe 1596-1650

**B.** Le général de Gaulle Homme politique 1890-1970

**C.** Guillaume Apollinaire Poète 1880-1918

**D.** Socrate – Philosophe grec 470-399 avant J.-C.

**E.** Alphonse Allais Humoriste 1855-1905

**F.** Victor Hugo – Écrivain 1802-1885

**G.** Pierre Corneille - Auteur dramatique 1606-1684

**H.** Louis Pasteur – Savant 1822-1895

**I.** Charles Baudelaire Poète 1821-1867

**J.** Voltaire – Écrivain philosophe 1694-1778

| 1 | 2 | 3 | 4 | 5 | 6 | 7 | 8 | 9 | 10 |
|---|---|---|---|---|---|---|---|---|----|
|   |   |   |   |   |   |   |   |   |    |

**René Magritte,
L'Empire
des lumières,
1954.**

**COMPRÉHENSION**

■ *Écoutez les 3 commentaires de tableaux et dites quel commentaire correspond à quel tableau.*

**Édouard Manet, Le balcon.**

**Claude Monet,
Femmes au jardin.**

**ENTRAÎNEMENT**

**faire une citation**

## Exercice 95

*Choisissez la phrase qui se rapproche le plus du sens de la citation.*

**1.** « Un idiot pauvre est un idiot ; un idiot riche est un riche ». (Paul Laffitte)
❏ L'argent rend les gens stupides.
❏ L'argent est tout puissant.
❏ Les riches sont tous intelligents.

**2.** « Un Tiens vaut mieux que deux Tu l'auras ». (La Fontaine)
❏ Ce qui est à moi est à toi.
❏ Ce qu'on n'a pas aujourd'hui, on l'aura demain.
❏ Il ne faut pas trop se fier aux promesses.

**3.** «Vingt fois sur le métier remettez votre ouvrage ». (Boileau)
❏ Il faut changer souvent de profession.
❏ Pour parfaire un travail, il faut le reprendre plusieurs fois.
❏ Il faut toujours rendre ce qu'on a emprunté.

**4.** « Le savant n'est pas l'homme qui fournit les vraies réponses ; c'est celui qui pose les vraies questions ». (Levi-Strauss)
❏ Pour résoudre les problèmes, il faut savoir les poser.
❏ Le savant doit répondre à toutes les questions.
❏ Il y a des questions auxquelles le savant ne peut pas répondre.

**5.** « Partir, c'est mourir un peu ». (Edmond Haraucourt)
❏ Voyager est dangereux.
❏ En partant, on laisse un peu de soi-même derrière soi.
❏ La mort est semblable à un voyage.

**6.** « Le mieux est l'ennemi du bien ». (Voltaire)
❏ Il faut toujours essayer de faire mieux.
❏ On ne peut pas tout faire.
❏ Vouloir trop bien faire peut détruire ce que l'on fait.

## TEST : Êtes-vous un orateur né ?

■ *Faites le test en entourant la lettre (a, b, c ou d) de chaque rubrique qui correspond à votre choix. Il faut choisir* **une seule** *réponse.*

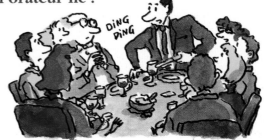

### LE CORBEAU ET LE RENARD

Maître Corbeau, sur un arbre perché,
Tenait en son bec un fromage.
Maître Renard, par l'odeur alléché,
Lui tint à peu près ce langage :
« Hé ! bonjour, Monsieur du Corbeau.
Que vous êtes joli ! que vous me semblez beau !
Sans mentir, si votre langage
Se rapporte à votre plumage,
Vous êtes le phénix des hôtes de ces bois. »
À ces mots le Corbeau ne se sent pas de joie ;
Et pour montrer sa belle voix,
Il ouvre un large bec, et laisse tomber sa proie.
Le Renard s'en saisit, et dit : « Mon bon Monsieur,
Apprenez que tout flatteur
Vit aux dépens de celui qui l'écoute :
Cette leçon vaut bien un fromage, sans doute. »
Le Corbeau, honteux et confus,
Jura, mais un peu tard, qu'on ne l'y prendrait plus.

Jean de La Fontaine, *Fables.*

**1. On vous propose de faire un discours public à l'occasion de l'anniversaire de la personne chez qui vous êtes invité(e).**
a) Vous acceptez sans hésiter.
b) Vous sortez de votre poche le discours que vous aviez déjà préparé avant de venir.
c) Vous invoquez le prétexte d'une méchante angine pour refuser.
d) Vous dites : « Gérard... oui,... lui, là,.... celui qui se cache derrière le gros bouquet de fleurs... eh bien, il parle beaucoup mieux que moi ».

**2. Si vous devez prendre la parole en public :**
a) Vous vous mettez à suer à grosses gouttes.
b) Vous préparez soigneusement votre discours.
c) Vous essayez de vous convaincre que vous vous en sortirez bien.
d) Vous êtes envahi d'une douce euphorie : enfin on va vous écouter !

**3. Pour vous, la rhétorique est :**
a) Une variante orientale du système métrique.
b) Une philosophie des anciens Grecs
c) L'art de parler pour ne rien dire.
d) Une technique oratoire.

**4. Pour vous, une personne qui sait bien parler, c'est :**
a) Un « beau parleur ».
b) Quelqu'un qui sait habilement tromper son monde.
c) Quelqu'un que l'on écoute.
d) Un gagneur devant qui s'ouvrent les portes du succès.

**5. Votre devise :**
a) « Sans paroles »
b) « Les paroles s'envolent, les écrits restent. »
c) « Je n'ai qu'une parole. »
d) « La parole est d'argent et le silence est d'or. »

**6. Dans la fable de La Fontaine :** *Le Corbeau et le Renard,* **vous seriez plutôt :**
a) Le corbeau
b) Le renard
c) L'arbre
d) Le fromage

**7. Lorsque vous parlez en public, vos mains sont :**
a) Dans vos poches.
b) Moites et tremblantes.
c) Sous votre haute surveillance.
d) En train de manipuler vos clefs ou votre stylo.

**8. Vous rencontrez aujourd'hui une personne importante pour votre avenir : l'homme ou la femme de votre vie, un directeur d'entreprise, un(e) président(e) de jury d'examen, etc. Ce qui est pour vous le plus important, c'est :**
a) Votre apparence physique et votre présentation.
b) L'attrait de votre conversation et votre force de conviction.
c) Vos diplômes et votre culture.
d) Votre charme et votre personnalité.

**9. De ces quatre principes, lequel vous correspond le mieux ?**
a) Savoir écouter les autres est plus intéressant et plus important que donner son propre point de vue.
b) L'important, c'est d'avoir le dernier mot.
c) Toutes les opinions se valent et il ne faut pas chercher à imposer la sienne.
d) La compagnie des hommes fait de la conversation une agréable obligation.

■ *Entourez dans chaque colonne,*
*la réponse (a, b ou c) que vous avez*
*choisie.*

| | 1 | 2 | 3 | 4 |
|---|---|---|---|---|
| 1 | b | a | d | c |
| 2 | d | b | c | a |
| 3 | d | b | a | c |
| 4 | d | c | a | b |
| 5 | c | d | b | a |
| 6 | b | a | c | d |
| 7 | c | d | a | b |
| 8 | b | c | d | a |
| 9 | b | d | c | a |
| | **Total colonne 1 :** .......... | **Total colonne 2 :** .......... | **Total colonne 3 :** .......... | **Total colonne 4 :** .......... |

## Êtes-vous un orateur né ?

### RÉSULTATS DU TEST

• **Si c'est dans la colonne 1 que vous avez le plus de réponses :**

Vous êtes quelqu'un qui pourrait se destiner à une carrière de tribun, de politicien, d'avocat. Parler ne vous effraie pas : au contraire, quand vous avez la parole, vous ne la lâchez plus. Vous êtes aussi très à l'aise dans l'art de la conversation. Vous avez le goût des mots et des belles phrases. Vous l'avez même un peu trop… Vous prétendez séduire par de belles paroles et vous vous laissez facilement envoûter par les beaux parleurs . Mais, attentif à la forme, vous négligez parfois le fond, si bien que la musique des mots a pour vous plus de grâces que la rigueur austère du sens. Attention ! cela pourrait vous jouer des tours.

• **Si c'est dans la colonne 2 que vous avez le plus de réponses :**

Vous parlez bien. Vous maniez les mots avec une certaine assurance. Vous savez organiser rapidement quelques idées pour les exposer devant un public. Vous êtes aussi conscient(e) du pouvoir que les mots peuvent vous donner sur autrui. Mais il vous est arrivé de subir de surprenants échecs et de manquer de force de conviction alors que vous pensiez être convaincant(e). Peut-être devriez-vous travailler votre élocution, votre technique d'argumentation, votre style oratoire.

• **Si c'est dans la colonne 3 que vous avez le plus de réponses :**

Vous n'aimez guère être mis(e) en avant dans des circonstances qui vous obligent à « affronter » (c'est le mot) un public. Vous évitez toujours, autant que possible, d'être confronté(e) à l'obligation d'une prise de parole : vous cherchez des prétextes, vous éludez, vous différez. L'efficacité passe pour vous par l'économie du discours et la brièveté. En même temps, vous êtes fasciné(e) par le pouvoir des mots et vous vous défendez d'admirer ceux qui savent utiliser leur force. De temps en temps, vous rêvez que vous êtes un(e) avocat(e) brillant(e), un politicien dont les discours enflamment les foules, une séductrice à la voix subtilement voilée ou un charmeur à la voix de velours. Mais vous vous dites bien vite que tout cela n'est pas sérieux…

• **Si c'est dans la colonne 4 que vous avez le plus de réponses :**

Vous êtes le grand silence, la carpe de service. Vous connaissez le poids des mots et vous vous en méfiez. Vous êtes donc sage et avisé(e). Ce n'est pas vous que l'on verrait se lancer dans une tirade improvisée. Au contraire, vous prenez toujours le temps de « tourner sept fois votre langue dans votre bouche ». De même, vous ne prenez jamais ce qu'on vous dit pour argent comptant. Mais il y une contrepartie : la sécheresse de votre conversation risque de vous faire mal juger d'autrui car on peut prendre votre réserve pour de la froideur ou du mépris.

**COMPRÉHENSION**

– Monsieur, vos chiffres sont faux ! J'ai là une enquête très sérieuse de l'INSEE qui contredit totalement ceux que vous avez cités !

■ *Écoutez les enregistrements, puis dites pour chacun d'eux si la personne qui parle intervient pour :*

|  | enr. |
|---|---|
| poser une question. |  |
| demander une précision par rapport à ce qui a été dit. |  |
| contester partiellement une information donnée par la personne qui parle. |  |
| dire qu'elle n'est pas d'accord avec ce qui a été dit. |  |
| dire qu'elle est d'accord avec ce qui a été dit et pour donner son opinion. |  |
| évoquer un problème, un fait, une information qui contredit ce qui a été dit. |  |

**À VOUS !**

## Intervenir en public

■ *Écoutez l'enregistrement, consultez (éventuellement) les documents et essayez d'intervenir :*

- pour poser une question.

- pour demander une précision par rapport à ce qui a été dit.

- pour contester une information donnée par la personne qui parle.

- pour dire que vous n'êtes pas d'accord avec tout ou partie de ce qui a été dit.

- pour dire que vous êtes d'accord avec tout ou partie de ce qui a été dit.

- pour évoquer un problème, un fait, une information qui contredit ce qui a été dit.

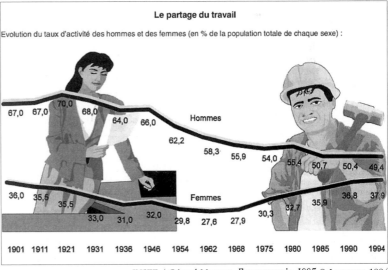

**Le partage du travail**

Evolution du taux d'activité des hommes et des femmes (en % de la population totale de chaque sexe) :

Hommes : 67,0  67,0  70,0  68,0  64,0  66,0  62,2  58,3  55,9  54,0  55,4  50,7  50,4  49,4

Femmes : 36,0  35,5  35,5  33,0  31,0  32,0  29,8  27,6  27,9  30,3  32,7  35,9  36,8  37,9

1901  1911  1921  1931  1936  1946  1954  1962  1968  1975  1980  1985  1990  1994

INSEE / Gérard Mermet, *Francoscopie, 1995* © Larousse 1994

---

**Selon vous, quelles seraient les mesures à mettre en œuvre pour lutter efficacement contre le chômage ?**

- Partager le travail (26 %).
- Créer des emplois, ne plus licencier (15 %).
- Aider les entreprises (14 %).
- Développer et adapter la formation (10 %).
- Lutter contre les doubles emplois et le travail au noir (10 %).

- Limiter le travail des femmes (9 %).
- Mettre des hommes à la place des machines (9 %).
- Réserver les emplois aux Français (8 %).

À VOUS !

■ *En vous servant des documents suivants, présentez la bande dessinée* Astérix le Gaulois :

Né à Paris, René Goscinny a passé son enfance et son adolescence à Buenos Aires. À l'âge de dix-neuf ans, il part pour New York afin de travailler dans la publicité et dans l'illustration d'ouvrages pour enfants. La bande dessinée est en crise. De retour en France, René Goscinny prend la direction de l'agence parisienne d'un groupe de presse belge. Sa véritable carrière de scénariste commence avec la prise en charge, en 1954, du Lucky Luke de Morris.

En 1958, René Goscinny s'associe avec Uderzo pour produire, dans la revue Tintin, les aventures de Oumpah-Pah le Peau-Rouge . Un an plus tard, cette collaboration donne Astérix, dont les débuts se confondent avec ceux d'un journal qui marquera les années soixante : Pilote.

De toutes les séries auxquelles Goscinny a collaboré, Astérix est celle qui aura connu le plus extraordinaire succès. Elle a atteint non seulement toutes les classes d'âge, mais également tous les milieux. À quoi tient ce succès ? À la galerie des personnages pittoresques : Astérix, le héros, dont la taille est inversement proportionnelle à l'intelligence et à la bravoure ; son fidèle Obélix, grand, fort, bête et sympathique, dont le chien Idéfix symbolise l'imagination limitée. On a abondamment glosé sur le nationalisme « gaullien » qui serait à la base de ce succès sans précédent dans la bande dessinée française. Goscinny a le génie de projeter des éléments actuels dans un pseudo-passé qui permet d'inventer des situations d'une fantaisie extrême mais aussi d'une grande efficacité. Le dessin d'Uderzo, très vigoureux, est le support efficace d'un style narratif assez ambigu. Le texte des bulles, les péripéties s'appuient sur l'exploitation des lieux communs. La chaîne des idées et des expressions toutes faites est si serrée que la trame des dialogues apparaît comme le miroir déformant des habitudes linguistiques. D'où la jubilation du lecteur qui retrouve dans une situation faussement originelle les tics hérités de ses ancêtres supposés gaulois.

Thesaurus-Index, © Encyclopaedia Universalis éditeur.

**1er album en 1961 :** Astérix le Gaulois scénario Goscinny, dessin Uderzo (1er tirage : 6000 exemplaires).
**1965 :** + 300 000 exemplaires.
**1967 :** 1er dessin animé.
**1977 :** mort de Goscinny.
**1980 :** 1er album d'Astérix écrit et dessiné par Uderzo seul : *Le grand fossé*
**30 albums en 1996.**
Plus de 240 000 000 d'exemplaires.
Traduit en 46 langues.
6 films produits.
Un parc d'attraction est dédié à Astérix.
1996 : parution de *La galère d'Obélix.*

## LITTÉRATURE

■ *Lamartine aimait beaucoup les chiens. Il écrit dans ses* Mémoires *:*
« Partout où il y a un malheur, Dieu envoie un chien. » *Voici un extrait du
discours qu'il adresse en 1845 à ses collègues du conseil général de Saône-et-
Loire lorsqu'il est question de créer un impôt sur les chiens.*

Où avez-vous vu plus de chiens ? Est-ce dans les salons ou les chaumières ? C'est dans les
demeures du peuple que les chiens se comptent en plus grande masse : c'est sur le peuple
surtout que porterait l'impôt. Comment distingueriez-vous le chien utile, serviable, ou le
chien inutile, parasite ? Cette distinction serait pleine d'erreurs et de réclamations. Est-ce un chien de luxe
que le chien de l'aveugle ou du mendiant, à qui l'on confie tout le jour le pas du vieillard, et qui quête
l'aumône pour lui ? Est-ce un chien de luxe que le chien du Saint-Bernard ou des Pyrénées, qui flaire
l'épaisseur de la neige devant le voyageur pour l'avertir de l'abîme, ou qui va le chercher sous l'ava-
lanche ? [...] Est-ce un chien inutile que le chien de berger, qui remplace, à lui seul, deux ou trois servi-
teurs dans la ferme ? Vous ne trouverez guère, dans les huit ou dix catégories de chiens qui peuplent nos
villes et nos campagnes, que deux catégories de chiens de luxe : les chiens de chasse et les chiens do-
mestiques. Qu'est-ce que cela produira, quand les possesseurs de ce petit nombre d'animaux, menacés
par l'impôt, les auront réduits ou sacrifiés à l'économie ? Déduction faite des frais de perception et des
fraudes, presque rien ! Et encore combien, en frappant les chiens du foyer, les chiens domestiques, dont
le seul service est d'aimer leurs maîtres et d'en être aimés, combien n'aurez-vous pas froissé, blessé,
contristé d'affections, d'habitudes, de sociétés devenues, pour ainsi dire, des intimités ? Que de solitaires,
que de pauvres femmes travaillant en chambre, que de vieillards sans famille et sans amis, repoussés
dans leurs infirmités par tout le monde, excepté par cet animal, qui n'abandonne jamais, le seul peut-être
qui s'attache à l'homme en sens inverse de sa fortune, plus dévoué aux plus misérables, plus assidu
autour des plus abandonnés ! [...]

■ **1.** *Lisez les deux textes.*

■ **2.** *Lequel de ces deux discours vous paraît le plus convaincant ?*

■ **3.** *Sur le modèle du personnage de Flaubert, faites l'éloge d'une personne, d'un objet ou
d'une institution :*

*L'extrait ci-dessous est emprunté au discours que prononce un conseiller général à
l'occasion d'une foire agricole.*

Qui donc pourvoit à nos besoins ? Qui donc fournit à notre subsistance ? N'est-ce pas l'agriculteur ?
L'agriculteur, messieurs, qui, ensemençant d'une main laborieuse les sillons féconds des campagnes, fait
naître le blé, lequel broyé est mis en poudre au moyen d'ingénieux appareils, en sort sous le nom de fa-
rine, et, de là, transporté dans les cités, est bientôt rendu chez le boulanger, qui en confectionne un ali-
ment pour le pauvre comme pour le riche. N'est-ce pas l'agriculteur encore qui engraisse, pour nos vête-
ments, ses abondants troupeaux dans les pâturages ? Car comment nous vêtirions-nous, car comment
nous nourririons-nous sans l'agriculteur ? Et même, messieurs, est-il besoin d'aller si loin chercher des
exemples ? Qui n'a souvent réfléchi à toute l'importance que l'on retire de ce modeste animal, ornement
de nos basses-cours, qui fournit à la fois un oreiller moelleux pour nos couches, sa chair succulente pour
nos tables, et des œufs ? Mais je n'en finirais pas s'il fallait énumérer les uns après les autres les différents
produits que la terre bien cultivée, telle qu'une mère généreuse, prodigue à ses enfants. Ici, c'est la
vigne ; ailleurs ce sont les pommiers à cidre, là, le colza, plus loin, les fromages ; et le lin, messieurs,
n'oublions pas le lin ! qui a pris dans ces dernières années un accroissement considérable et sur lequel
j'appellerai plus particulièrement votre attention. »

Gustave Flaubert, *Madame Bovary.*

## CIVILISATION

# L'HUMOUR

L'humour est une valeur sûre. Avoir le sens de l'humour est généralement perçu comme une qualité. C'est, dit-on, le moyen de séduction le plus efficace. Accepter avec humour un revers de la vie ou un échec est une marque d'élégance. Si les Anglais sont réputés pour leur humour, les Français n'ont rien à leur envier en la matière, car il y a une tradition de « l'esprit français » de Voltaire à Sacha Guitry en passant par Molière, Alphonse Allais et bien d'autres encore.

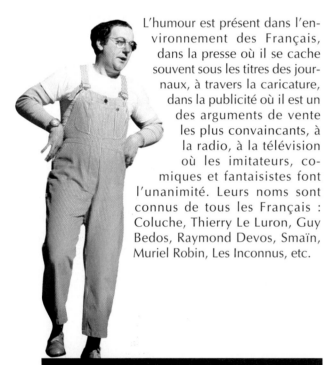

L'humour est présent dans l'environnement des Français, dans la presse où il se cache souvent sous les titres des journaux, à travers la caricature, dans la publicité où il est un des arguments de vente les plus convaincants, à la radio, à la télévision où les imitateurs, comiques et fantaisistes font l'unanimité. Leurs noms sont connus de tous les Français : Coluche, Thierry Le Luron, Guy Bedos, Raymond Devos, Smaïn, Muriel Robin, Les Inconnus, etc.

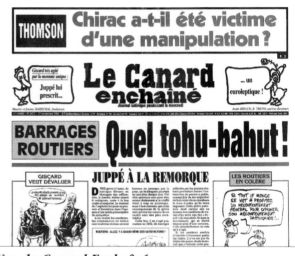

*Une du Canard Enchaîné.*

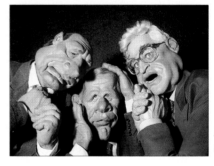

*Les Guignols de l'info.*

L'humour fait aussi partie des rites de la communication au quotidien, lorsqu'on échange, au travail, en famille ou au café, la dernière histoire drôle.

Le monde politique et ses acteurs constituent une cible privilégiée de l'humour et les Français aiment se moquer de ceux qui les dirigent. *Le Canard Enchaîné* est le plus célèbre des journaux satiriques et tire à plus de 500 000 exemplaires. Les « Guignols de l'info », une émission satirique de la chaîne de télévision Canal + où les hommes politiques et les vedettes du sport, de la télévision, du spectacle sont représentés sous forme de marionnettes, remporte le plus vif succès auprès d'un public de tous âges.

Mais les situations de la vie quotidienne donnent parfois lieu à un humour involontaire : c'est l'humour qui fleurit aux comptoirs des cafés, dans les lettres des Français à l'administration. Des auteurs humoristiques ont rassemblé ces traits d'humour volontaires ou involontaires dans des livres qui connaissent le plus vif succès (*Brèves de comptoir, La Fête des perles*).

---

**Extraits de lettres que les Français ont écrites à l'administration, aux instituteurs, aux assureurs, etc.**

« Mon jour de repos va du vendredi soir au mercredi midi… »

« Il faisait un temps superbe mais légèrement pluvieux quand le toit s'est envolé. »

« Le four était tiède comme un frigidaire chaud. »

« Il y avait du fioul plein la cave et j'ai dû passer une bonne partie de la nuit à regarder ma femme éponger tout ça… »

« Quand la chaise a cassé sous mon poids, j'ai malheureusement tiré la nappe en même temps avec tous les gens qui étaient dessus. »

« Je buvais tranquillement mon café au lait quand tout à coup le bol a explosé en plein vol… »

« La preuve que je n'avais pas bu, c'est que mon verre était vide. »

« J'ai toujours laissé ma voiture ouverte et je ne vois vraiment pas comment les voleurs ont pu le savoir… »

« Par la présente, je vous signale que mon fils a cassé un carreau de la fenêtre de l'un de nos voisins, M. X. Celui-ci habite au même étage que nous, mais juste au-dessus. Vous me dites que Melle X. réclame des dommages-intérêts sous prétexte qu'elle a été légèrement défigurée après l'accident. Sans être mauvaise langue, il faut bien avouer que, même avant l'accident, cette malheureuse n'avait jamais éveillé la jalousie de nos concitoyennes. »

« Je sais certainement mieux conduire que tout le monde puisque j'ai mon permis depuis 65 ans. »

« Je m'arrête toujours à ce feu, même quand il est vert. »

« Il est peut-être mort, mais moi j'ai eu un pantalon neuf déchiré. »

« Le sourire que vous m'avez fait quand j'ai signé la police d'assurance était nettement plus large que le montant du chèque que vous venez de m'envoyer. »

« En conséquence de cette lettre, veuillez bien croire, Monsieur, que les sentiments que je vous prie d'accepter ne sont ni distingués, ni cordiaux et surtout pas respectueux. »

« Je m'excuse de vous déranger pendant votre sommeil mais vous n'avez toujours pas répondu à mon courrier d'il y a 2 mois. »

« On me dit que ce n'est pas un accident de travail parce que je suis chômeur, mais je n'ai jamais autant travaillé que depuis que je n'ai plus rien à faire. »

« Dans ma dernière lettre de sept pages, je vous expliquais le problème en deux mots…

« Regardez mon dossier, c'est celui d'un honnête homme qui n'a jamais eu affaire à la justice sauf pour quelques petites années de prison sans importance ! »

« Si j'ai reconnu ma responsabilité sur le champ, c'est que ce monsieur doit mesurer dans les 2 mètres et peser 100 kg. Je n'avais donc aucune chance de lui faire entendre raison malgré mon évidente supériorité intellectuelle. »

« Si Jean-Louis a écrit « beaux vins » au lieu de « bovins » dans la dictée, remarquez d'abord qu'il l'a écrit sans faire de faute, ce qui est normal puisque son oncle est viticulteur dans le Midi. »

Jérôme Duhamel,
*La Fête des Perles* © Albin Michel

---

■ **1.** *De tous ces extraits de lettres, lequel vous fait le plus rire ?*

■ **2.** *Racontez une histoire drôle en français.*

C'est un film français qui détient le record du nombre de spectateurs : *La Grande vadrouille* (de Gérard Oury, avec Louis de Funès) avec plus de 17 000 000 de spectateurs, devant *Il était une fois dans l'Ouest* (Italie, 15 000 000), trois films américains (*Le Livre de la jungle, Les 10 commandements, Ben Hur*) et *Le Pont de la rivière Kwaï* (Grande Bretagne).
En 6e position, on trouve un autre film comique français : *Les Visiteurs* (de Jean-Marie Poiré, avec près de 13 000 000 de spectateurs).

ÉVALUATION

## Compréhension orale (CO)

▨ *Écoutez l'enregistrement (il s'agit d'extraits d'un exposé) et répondez au questionnaire suivant.*

**1.** Thème de l'exposé : ..........

▨ *Que s'est-il passé à chacune des dates suivantes ?*

**2.** 1936
**3.** 1956
**4.** 1969
**5.** 1982

▨ *Dites dans quel extrait :*

**6.** on a présenté le thème de l'exposé.
**7.** on a présenté le plan de l'exposé.
**8.** on a donné des informations historiques.
**9.** on a cité des chiffres, des statistiques.
**10.** on a utilisé une citation.
**11.** on a fait preuve d'humour.

▨ *Est-ce que le conférencier a dit les choses suivantes ?*

|   | oui | non |
|---|---|---|
| **12.** De plus en plus de touristes prennent l'avion. | ❑ | ❑ |
| **13.** La France est le pays du monde le plus visité. | ❑ | ❑ |
| **14.** Les Français partaient plus longtemps en vacances dans les années 70. | ❑ | ❑ |
| **15.** 20 % des Français qui partent en vacances vont dans un pays étranger. | ❑ | ❑ |
| **16.** Ce sont les ouvriers non spécialisés et les agriculteurs qui partent le plus longtemps en vacances. | ❑ | ❑ |
| **17.** La plupart des Français prennent leurs vacances en août. | ❑ | ❑ |
| **18.** Les Français ont plus de jours de vacances que les Allemands. | ❑ | ❑ |

▨ *Citez un des problèmes évoqués par cet exposé :*

**19.** ..........

▨ *Citez un des avantages du tourisme vert :*

**20.** ..........

## Expression orale (EO)

▨ *Présentez dans un bref exposé, et pour le compte du ministère du Tourisme de votre pays, les principaux atouts touristiques de votre région.*

## Compréhension écrite (CE)

▨ *Écoutez les séquences enregistrées (CO) et identifiez le texte correspondant à chaque séquence.*

### Congés payés : la longue marche

Les Français ont entamé leur conquête des vacances en 1936 ; pour la première fois, les salariés disposaient de deux semaines de congés payés par an. Ils n'ont cessé depuis de gagner de nouvelles batailles : une troisième semaine en 1956, une quatrième en 1969, une cinquième en 1982. Beaucoup, par le jeu de l'ancienneté ou de conventions particulièrement avantageuses, disposent en fait d'au moins six semaines de congés annuels. De sorte que la France arrive en seconde position dans le monde pour la durée annuelle des vacances, derrière l'Allemagne.

Correspond à l'extrait n° ...

### La prime aux vacances pas chères

Évolution de quelques types de vacances (en %) :

|   | 1989 | 1990 | 1991 | 1992 | 1993 |
|---|---|---|---|---|---|
| • Part des séjours à l'étranger (hors famille) | 12,0 | 11,8 | 10,0 | 10,1 | 9,5 |
| • Part des circuits | 8,0 | 7,8 | 8,7 | 8,5 | 7,9 |
| • Part des départs en avion | 8,3 | 8,7 | 7,5 | 9,1 | 8,2 |
| • Part des séjours en France | | | | | |
| – à l'hôtel | 7,9 | 7,1 | 7,7 | 7,9 | 7,7 |
| – en hébergement gratuit | 50,0 | 49,4 | 50,2 | 49,3 | 49,9 |
| *\* dont résidence secondaire de parents ou amis* | 10,9 | 10,5 | 11,5 | 12,1 | 12,2 |

Correspond à l'extrait n° ...

46 % des séjours de l'été 1994 se sont déroulés en bord de mer. La grande migration annuelle vers le Sud est sans doute en grande partie instinctive et peut être comparée à celle des espèces animales. Matrice de l'humanité, la mer exerce une attraction symbolique sur des individus qui cherchent à rompre le cours de la vie quotidienne et à retrouver des repères, une communion avec la nature et les origines de l'espèce. Ce sont les zones balnéaires et les lacs qui ont connu le plus fort taux de croissance, avec des croissances respectives de 9 % et 12 %.

Correspond à l'extrait n° ...

## Expression écrite (EE)

▨ *Écoutez à nouveau l'enregistrement et présentez en une vingtaine de lignes les principales caractéristiques du tourisme en France.*

| vos résultats | |
|---|---|
| CO | ... /10 |
| EO | ... /10 |
| CE | ... /10 |
| EE | ... /10 |

## OBJECTIFS

**Savoir-faire linguistiques :**
- Remercier
- Repérer les principaux éléments d'information d'un texte.
- Définir.

**Grammaire / Lexique :**
- Les articulateurs logiques
- La métaphore

**Écrit :**
- Rédiger une carte de vœux.
- Rédiger un message à partir d'une conversation.
- Prendre des notes.
- Résumer un texte.

**Civilisation :**
- Quizz de civilisation portant sur *Tempo 1* et *Tempo 2*

**Littérature :**
- Alphonse Allais, Albert Camus, Marcel Proust, Verlaine, Prévert.

MISE EN ROUTE

**G. ter Borch**, Femme écrivant une lettre.

■ **1.** *Écoutez les dialogues et dites à quel(s) type(s) de production écrite ils font référence.*

■ **2.** *Au cours des six derniers mois, quels types de documents avez-vous rédigés dans votre langue maternelle ou dans une langue étrangère ?*

|  | souvent | rarement | jamais | cité dans le dial. n° |
|---|---|---|---|---|
| **1.** Lettre à vos parents | | | | |
| **2.** Lettre à vos amis | | | | |
| **3.** Lettre à l'administration | | | | |
| **4.** Lettre aux médias (presse, TV) | | | | |
| **5.** Lettre anonyme | | | | |
| **6.** Lettre d'amour | | | | |
| **7.** Mot d'excuse | | | | |
| **8.** Mot d'information | | | | |
| **9.** Journal intime | | | | |
| **10.** Poème | | | | |
| **11.** Carte postale (vacances, voyages) | | | | |
| **12.** Carte de vœux (Noël, fête des Mères…) | | | | |
| **13.** Carte de vœux (mariage, naissance, anniversaire) | | | | |
| **14.** Recettes de cuisine | | | | |
| **15.** Compte rendu de réunion / rapport | | | | |
| **16.** Récit | | | | |
| **17.** Roman | | | | |
| **18.** Transcription de textes de chansons | | | | |
| **19.** Questionnaire | | | | |
| **20.** Pense-bête (choses à ne pas oublier) | | | | |
| **21.** Fax | | | | |
| **22.** Messages sur Internet | | | | |
| **23.** Graffitis | | | | |
| **24.** Liste des courses | | | | |
| **25.** Texte polémique | | | | |
| **26.** Texte produit dans un contexte scolaire | | | | |
| **27.** Écrits professionnels | | | | |
| **28.** Notes durant une conversation téléphonique | | | | |
| **29.** Curriculum vitae | | | | |
| **30.** Autre : ......... | | | | |

COMPRÉHENSION

■ *Identifiez les auteurs des textes produits à partir de l'événement évoqué dans l'enregistrement :*

*Ordre du jour : 1/4 h de gym.*
*Proposition de M. Lebon : 1/4 h*
*de 8h à 8h 1/4*
*M. Lefort : 14h/15h*
*Discussion 8h/8h 1/4 adopté*
*(14h/15h digestion !)*
*Intervention de Mme Lecontre :*
*   1) Liberté individuelle*
*   2) Raisons de sécurité*
*M. Lebon à Mme Lecontre :*
*   écrivez !*
*Vote : adopté 13 pour*
*                        12 contre*

### Compte-rendu du Conseil d'Administration du 25-01-97

Le Conseil d'administration, réuni le 25/01/97 a adopté la décision suivante (par 13 voix contre 12) :
Le quart d'heure quotidien de pause sera dorénavant consacré à des exercices de gymnastique.
La participation à ces séances est obligatoire.
Le directeur, M. Lebon, s'est félicité de l'unanimité qui s'est faite autour de cette proposition et a précisé que l'adage : « Le travail, c'est la santé », prenait enfin, aux Établissements Lebon, son véritable sens.

1, 2, 1, 2, 1, 2 RESPIREZ, SOUFFLEZ !

### Note de service

La pause de 15 minutes accordée à la demande des syndicats, suite à l'interdiction totale de fumer sur les lieux de travail, sera désormais remplacée par une séance de gymnastique, à laquelle devra obligatoirement participer l'ensemble du personnel.

*Chambéry, le 12 mars 1997*

*Monsieur le Directeur,*
*Je tiens à vous dire, par la présente, mon indignation devant la décision du dernier C.A d'instaurer un quart d'heure de gymnastique obligatoire.*
*Il y a là, me semble-t-il, une atteinte inqualifiable aux droits de l'individu. Je travaille dans cette entreprise pour gagner ma vie et non pour me présenter aux prochains Jeux Olympiques.*
*C'est pourquoi, je m'adresserai au Tribunal des Prud'hommes afin de faire invalider cette décision arbitraire.*
*G. Lecontre*

### Une entreprise qui innove encore !

Après avoir été la première en France à adopter la semaine de 35 heures (payées 36), la direction des Éts Lebon innove encore en instaurant pour le bien-être physique de ses employés, le quart d'heure de gymnastique quotidien. Pour cela, elle a engagé un spécialiste de la remise en forme, Paul Lapêche.

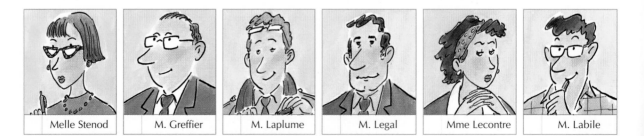

| Melle Stenod | M. Greffier | M. Laplume | M. Legal | Mme Lecontre | M. Labile |

## ÉCRIT

■ **1.** *Choisissez votre carte de vœux. Choisissez votre destinataire.*

■ **2.** *Choisissez votre ton (familial, amical, intime, humoristique).*

■ **3.** *Rédigez votre carte de vœux en vous servant des éléments proposés dans les colonnes « protocole », « thèmes ». Essayez de faire preuve d'imagination.*

■ **4.** *Essayez de respecter la construction grammaticale (voir colonne « le verbe et sa syntaxe »).*

■ **5.** *Comparez les éléments qui appartiennent au folklore de Noël et de la nouvelle année en France, à ceux de votre pays.*

1

2

3

| Le folklore | Le protocole | Le verbe et sa syntaxe | Les thèmes | L'imagination |
|---|---|---|---|---|
| la neige<br>le sapin<br>les étrennes<br>les souliers dans la cheminée<br>le Père Noël<br>le bonhomme de neige | Monsieur le Président,<br>Madame la Directrice,<br>Cher ami,<br>(Ma) chère Pauline,<br>Mon vieux Raoul,<br>Ma/Mon chéri(e),<br>Mon amour,<br>Mon Roudoudou en sucre d'orge,<br>Mon grand fou,<br>etc.<br>Soleil de ma vie,<br>etc. | • souhaiter + nom (souhaiter quelque chose à quelqu'un)<br>• souhaiter que + subjonctif<br>• souhaiter que l'année apporte / voie la réalisation de…<br>• espérer que + indicatif<br>• former des vœux pour (que)<br>• adresser ses vœux à quelqu'un<br>• que (cette année) apporte/voie/soit… | la (bonne) santé<br>le bonheur<br>l'amour<br>la prospérité<br>la joie<br>la réussite<br>le succès<br>la fin des ennuis/ des malheurs<br>un joyeux Noël<br>une bonne année<br>ses meilleurs vœux de…<br>ses vœux (les plus) sincères<br>la réalisation de…<br>l'accomplissement de… | Que tous les parfums les plus doux te caressent les narines !<br>Que cette année soit pour toi un chemin semé de pétales de roses !<br>Que l'année qui s'avance te soit douce comme une brise légère sur les magnolias en fleur ! |

À VOUS !

■ *Décrivez les coutumes de Noël de votre pays ou, si vous faites partie d'un des pays cités, complétez, si nécessaire, la description. Dites comment se déroulaient les fêtes de fin d'année de votre enfance.*

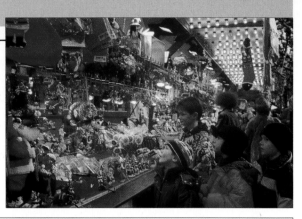

# FÊTES : L'EUROPE DES PETITS RITES ESSENTIELS.

La *Weihnachtsstern*, l'« étoile de Noël », est un cadeau traditionnel en **Allemagne** et en **Autriche**. Cette plante verte est couronnée par une collerette de feuilles rouge vif ou rose, qui évoque une étoile sur le sapin de Noël. Généralement haute de 30 à 50 cm, elle peut cependant atteindre deux mètres. Au jour de l'an, le trèfle en pot est le cadeau porte-bonheur.

En **Écosse**, la nuit du nouvel an, allez frapper à la porte des amis avec une tranche de gâteau, un verre de vin et un morceau de charbon. Vous leur garantirez le manger, le boire et la chaleur pour l'année à venir.

En **Angleterre**, le *Christmas pudding* se prépare parfois un an à l'avance. Sa recette traditionnelle combine des fruits confits et de la graisse de rognon de bœuf. Le résultat est succulent.

L'**Irlande** se contente d'un *Christmas cake* dont la recette paraît bien expéditive comparée à la précédente : elle ne nécessite que de six à douze semaines de préparation.

Au **Danemark**, des petits cochons en pain d'épices porteront chance à vos amis. Selon une tradition résolument animiste, on offre aux enfants des sapins en bois ou en peluche, avec un visage de troll caché dans les branches. Ce lutin incarne l'âme de l'arbre.

La **Suède** entretient la tradition des bougies faites maison, à offrir aux amis : il fait nuit très tôt à Noël, près du cercle polaire. La lumière symbolise l'amitié, la chaleur de l'accueil, la fête. Très chic, des petites lanternes de verre épais, où la lumière tremblante rappelle la fenêtre d'un refuge forestier.

En **Espagne**, la *cesta*, le panier avec du champagne et du turrón (nougat), ouvre les portes le jour de Noël. Le 31 décembre, offrez du raisin. À minuit, chacun se précipite sur sa petite assiette contenant douze grains de raisin. Un par coup de cloche, pour s'assurer le bonheur douze mois durant. Il n'est pas facile d'avaler vite.

Au **Portugal**, dès le 24 décembre, on offre le *bolo dos Reis*, le gâteau des Rois. Cette brioche avec des fruits confits secs et des amandes cache une médaille ou une figurine. Sans prétention culinaire, elle symbolise un souhait de paix sur la maison. Si on la présente à table, les convives ne sont pas tenus d'en manger.

En **Grèce**, ce sont de grands paniers emplis d'alcools et de champagne. Coutume récente, on s'offre des jeux de cartes à Noël et, au jour de l'an, les hommes, et parfois les femmes, passeront la nuit à jouer au poker et au trente et un.

En **Italie**, la coutume veut que l'on commence l'année avec des habits neufs. Son interprétation actuelle est charmante : au 31 décembre,

Italiens et Italiennes offrent de la lingerie rouge (la couleur du neuf) aux intimes…

En **Suisse**, l'odeur du sapin se mêle à celle d'un pain d'épices. Chaque canton a l'exclusivité d'une recette, d'un décor : ours de Berne, château de Thoune…

En **Belgique** wallonne, la pâtisserie festive s'appelle *cougnolle* ou *cougnou*, pain brioché servi au petit déjeuner du 25 décembre. Sa forme, un ovale et deux ronds, doit évoquer un nouveau-né. Au milieu, une médaille en plâtre peint représente un sabot ou une étoile.

En **Islande**, les bougies brûlent dans la maison jusqu'à l'aube de Noël. Si aucune ne s'éteint, la famille sera au complet l'année prochaine. Les gamins sont plus sages tout le mois de décembre car le *Jolasveinn*, le père Noël, peut passer à tout moment entre le 1er et le 24. L'enfant désobéissant trouvera une pomme de terre dans son soulier.

Aux **Pays-Bas**, le gâteau de fête s'appelle la *Boterkraus*, la couronne au beurre : fourrée de pâte d'amande et décorée de cerises confites et de morceaux d'écorce d'orange confite. En décembre, les petits gâteaux secs *Speculaas* à la cannelle prennent l'aspect de saints.

Alexis Nekrassov,
*L'Événement du Jeudi*,
du 7 au 13 décembre 1995.

En 1957, Albert Camus reçoit le prix Nobel de littérature. Il écrit à Monsieur Germain, l'instituteur de son enfance, la lettre ci-contre.

■ Relevez, dans la lettre d'Albert Camus, les éléments qui correspondent aux 5 parties du plan de la fiche « pour communiquer ».

1. Formule d'appel
2. Évocation des circonstances présentes
3. Rappel de ce qui est à l'origine des remerciements
4. Remerciement
5. Salutations/Formule finale

---

19 novembre 1957

Cher Monsieur Germain,

J'ai laissé s'éteindre un peu le bruit qui m'a entouré tous ces jours-ci avant de venir vous parler de tout mon cœur. On vient de me faire un bien trop grand honneur, que je n'ai ni recherché ni sollicité. Mais quand j'en ai appris la nouvelle, ma première pensée, après ma mère, a été pour vous. Sans vous, sans cette main affectueuse que vous avez tendue au petit enfant pauvre que j'étais, sans votre enseignement, et votre exemple, rien de tout cela ne serait arrivé. Je ne me fais pas un monde de cette sorte d'honneur. Mais celui-là est du moins une occasion pour vous dire ce que vous avez été, et êtes toujours pour moi, et pour vous assurer que vos efforts, votre travail et le cœur généreux que vous y mettiez sont toujours vivants chez un de vos petits écoliers qui, malgré l'âge, n'a pas cessé d'être votre reconnaissant élève. Je vous embrasse de toutes mes forces.

Albert Camus

---

## POUR COMMUNIQUER : la lettre de remerciements

On est parfois amené à écrire à quelqu'un pour le remercier. Ce genre de lettre est souvent un peu protocolaire. Elle obéit donc à un plan et utilise un certain nombre d'expressions particulières.

| | Paragraphes | Expressions et exemples |
|---|---|---|
| 1 | Formule d'appel | Chers amis,<br>Monsieur le Professeur,<br>Chers Monsieur et Madame Duchaussoy,<br>Ma chère Annie, |
| 2 | Évocation des circonstances présentes | Me voilà de retour dans mon pays après ce séjour de quatre ans en France.<br>Je suis bien rentré après un voyage assez long mais agréable.<br>Je reçois, ce jour, le/la... que vous m'avez envoyé(e).<br>Je viens d'ouvrir la lettre/le paquet que... |
| 3 | Rappel de ce qui est à l'origine des remerciements | Je n'ai pas oublié (votre accueil chaleureux).<br>J'ai bien reçu le... que je vous avais demandé de m'envoyer.<br>Quel merveilleux cadeau vous m'avez fait !<br>Les renseignements que vous avez bien voulu m'adresser me seront très précieux. |
| 4 | Expression des remerciements | Merci pour + nom / Merci de + infinitif passé<br>Je vous remercie très sincèrement pour.../de...<br>Comment vous remercier de.../pour... ?<br>Je ne saurais assez vous remercier de.../pour...<br>Je vous suis très reconnaissant de...<br>Comment vous dire ma reconnaissance pour... |
| 5 | Salutations | Je vous embrasse / je t'embrasse.<br>Je vous adresse, mes chers amis, mes sincères salutations.<br>Veuillez recevoir, Monsieur/Madame/Monsieur le Professeur/, l'expression de mes sentiments distingués. |

ÉCRIT

■ En utilisant la matrice de la fiche « pour communiquer », écrivez une lettre de remerciement à un professeur d'université qui vous a envoyé la bibliographie d'un écrivain français. (Vous la lui avez demandée parce que vous êtes en train de préparer une thèse).

– Allô ?
– Est-ce que ton papa est là ?
– Non. Il est sorti avec maman.
– Je peux lui laisser un message ?
– Oui.
– Dis-lui que M. Morin a appelé. Ton papa s'est trompé de serviette. Il a pris la mienne et j'ai mes clefs de voiture et celles de la maison dedans. Surtout tu n'oublies pas ! Je suis au bureau.

■ *Écoutez le dialogue 1 et rédigez le message destiné à Jean-Louis Bernard :*

**Message**

A : ................................................................

De : ................................................................

☐ Merci de rappeler          ☐ URGENT !
☐ Vous rappellera

| Date : | Heure : | Tél : |
|--------|---------|-------|

Sujet : . . . . . . . . . . . . . . . . . . . . . . . . . . .
. . . . . . . . . . . . . . . . . . . . . . . . . . . . . . . . . .

■ *Écoutez les dialogues 2 et 3 et prenez les notes concernant le voyage de Monsieur Laurent.*

MISE EN FORME

## Pour communiquer : transmettre un message

En fonction du type d'information à transmettre par écrit, vous utiliserez différents outils linguistiques :
Pour transmettre :

**Une demande**
Infinitif :
   Téléphoner à…

**Une information**
Nom + participe passé :
   Rendez-vous avec M. X annulé.
   Réunion de lundi à Strasbourg reportée.

**Une information spatio-temporelle (objet, lieu, date, heure)**
   Réunion dans le bureau du directeur le 23/10 à 11 heures précises.
   Rendez-vous avec Mme Y, Hôtel Mercure, 18 h 30.

**Un fait, un événement**
Temps du passé :
   M. X est arrivé ce matin.

**Les conséquences (et les causes) d'un événement**
   M. X a raté son avion. Il n'arrivera qu'en fin d'après-midi.

**Des intentions de communication**
   M. X s'excuse de ne pas pouvoir vous recevoir demain à 18 heures. Il est convoqué d'urgence à New-York.
   M. X regrette de…

**Une recommandation, un rappel**
impératif :
   N'oubliez pas de téléphoner à votre femme.

■ **1.** *Écoutez le dialogue et essayez de rédiger un texte expliquant le parcours professionnel de Martine.
(Vous pouvez consulter les notes correspondant à l'interview pour vous guider dans votre rédaction.)*

■ **2.** *Comparez votre texte à celui, réel, dont nous nous sommes inspirés pour concevoir l'interview. (Ce texte figure dans le guide pédagogique de Tempo 2.)*

Bac études courtes sécurité de l'emploi.
Facile (bac scientifique = bonne préparation).
Stages : crèches, écoles, entreprises, hôpital.
Pas facile au début (pas "blindée").
3 ans petits boulots (camps de vacances, intérims) puis fonction publique.
Spécialisation (expérience anesthésie).
Pas vocation. Métier comme un autre.
Souvent dur mais pas ennuyeux.

■ *Essayez de consigner, sous forme de prise de notes, les informations les plus importantes de chacun des textes suivants :*

### Ce que je préfère, ce sont les livres

Je travaille dans cette bibliothèque depuis 1989. Je suis polyvalent. Je renseigne les lecteurs, je participe au choix des ouvrages, je ne rechigne pas à transporter les objets lourds… J'ai toujours été passionné par les livres. Ce que je préfère, c'est informer les lecteurs, répondre à des questions pointues. J'aime bien être en contact avec les gens. Avant, j'ai travaillé à la bibliothèque administrative de l'Hôtel de Ville de Paris pendant quinze ans. Nous étions censés servir les élus du Conseil de Paris et les chercheurs. Le public était plus élitiste et je préfère la bibliothèque où je travaille maintenant. Je suis entré comme vacataire à la Mairie de Paris il y a 22 ans, après avoir étudié pendant trois ans l'anglais à l'université. Dans les deux à trois mois qui ont suivi mon arrivée, j'ai passé un concours de catégorie C pour devenir titulaire. J'ai gravi les échelons. J'ai été adjoint administratif de bibliothèque, puis bibliothécaire adjoint et enfin bibliothécaire adjoint principal. Je regrette aujourd'hui de ne pas utiliser mon anglais dans mon travail. Je gagne 11 700 F net par mois.

François, 43 ans, bibliothécaire.

### VIVRE AU CONTACT DES ENFANTS

J'ai choisi ce métier parce que je souhaitais m'occuper d'enfants. Mais j'ai dû reprendre mes études à 24 ans, car je n'avais que le bac et il fallait une licence pour présenter le concours. Pendant trois ans, j'ai étudié l'histoire à l'université. Maintenant, il existe un cursus de sciences de l'éducation, mais à l'époque, l'histoire était bien vue parce que cette licence donne une bonne culture générale, qui fait davantage défaut à ceux qui ont choisi la psychologie, par exemple. Ce diplôme en poche, je suis rentrée dans un IUFM pour préparer le concours. C'était le tout début de la réforme, on ne savait pas précisément quel serait le contenu des épreuves. Pour plus de sécurité, j'ai donc aussi suivi les cours par correspondance du CNED. J'ai réussi le concours sans difficulté. J'ai d'abord eu une classe d'enfants handicapés, puis des élèves de 8 à 11 ans. Cette année, ils ont entre cinq et six ans. Comme je travaille en milieu rural et qu'il y a peu de demandes, j'ai toujours eu la chance de ne pas avoir des postes trop éloignés de mon domicile. Je gagne 9 000 F net par mois, ce qui est suffisant à la campagne. J'aimerais bien un jour enseigner l'histoire dans un collège ou un lycée. Mais il me faudrait repasser un concours et je serais sans doute mutée ailleurs. Alors, pour l'instant, je préfère rester ici.

Élisabeth, 31 ans, professeur des écoles depuis trois ans.

## MISE EN FORME

### POUR COMMUNIQUER : prendre des notes

Il ne faut pas chercher à tout écrire : ne notez pas des mots mais des idées.

**Dégagez et notez** le plan de l'exposé, c'est-à-dire l'organisation des idées.

**Constituez-vous** un code personnel des abréviations en fonction du sujet traité.

| Exemple | BDL = Baudelaire | rom. = romantisme | symb. = symbolisme |
| | NWT = Newton | att° = attraction | g. = la gravité |

**Utilisez des abréviations** conventionnelles polyvalentes pour écrire vite.

l'hô = l'homme – la fê. = la femme – j.h. = le jeune homme – j.f. = la jeune femme –
hab. = un habitant – gvt = le gouvernement – R.V. = rendez-vous – tps = le temps –
pt. de vue = le point de vue – Xsme = le christianisme – mvt = le mouvement –
ns = nous – vs = vous – pb = un problème, etc.
nveau = nouveau – nvlle = nouvelle – gd = grand – ht = haut – difft = différent – vx = vieux –
nbx/nbse = nombreux/nombreuse – ts = tous – tt = tout – ttes = ttes – qqch = quelque chose –
qqun = quelqu'un – mê = même – bcp = beaucoup – tjrs = toujours – avt = avant –
auj = aujourd'hui – pdt = pendant – pê = peut-être – lgtps = longtemps – qfois = quelquefois –
ens = ensemble – ms = mais – ds = dans – pr = pour – cf = confer, voir – càd = c'est-à-dire –
pcq = parce que, etc.

**Utilisez des graphismes** conventionnels : => : rapport cause/conséquence – ≠ : rapport d'opposition –
le % = le pourcentage

**Simplifiez la fin des mots :** fabricat° = la fabrication – le parlemt = le parlement

**Allez souvent à la ligne**, sautez des lignes, laissez des espaces blancs et des marges larges.

## ÉCRIT

▪ *À partir des notes ci-contre, reconstituez par écrit le discours de l'orateur.*

Pb = les jnes lycéens ont-ils confiance en demain ?

Intro : Auj. période d'inquiétude : crise économique.
　　　　chômage => jnesse en 1re ligne, 1res victimes.
　　　　gdes mutations.
　　　　génération SIDA.

1. Sondage : 79% des jnes ont bon moral.
　　　　　65% se disent « générat° sacrifiée »} => contradiction

2. Le moral :
　　– Moral collectif assez bas.
　　– Inquiétude des pouvoirs publics : tentatives de suicide, fugues,
　　dépressions (enquête INSERM).
　　– Jnes heureux individuellement pcq construisent leur vie au psent
　　ms vision de l'avenir = sombre.

3. Le lycée :
　　– Pr les jnes : lycée = lieu où l'on apprend qqe ch. ms aussi lieu qui
　　ne donne pas de certitude sur l'avenir (emploi).
　　– Lycée = coupé du monde de l'entreprise.
　　– Lycée = « chacun pr soi » => jnes aspirent à + de solidarité, – d'égoïsme.

4. Diplômes et réussite :
　　– Bac dévalué, diplômes ne sont plus garantie contre le chômage
　　=> Pr 51% des jnes, les diplômes n'ont plus de valeur.
　　– Ms 42% pensent que les diplômes st utiles pr trouver un emploi.
　　– Études économiques : le % jnes chômeurs non diplômés = 18%.
　　　　　　　　　　　le % jnes chômeurs à bac + 2 = 8%.

Conclusion : – Jeunes = lucides ms non désespérés. Inquiets, ms motivés
　　　　　pr les études : conscients qu'ils seront mieux armés s'ils
　　　　　sont + formés.
　　　　– Point positif : 85% des jnes pensent qu'on ne perd pas
　　　　son tps au lycée.

## ÉCRIT

■ *Lisez le texte suivant (chronique de Philippe Meyer « Nous vivons une époque moderne » sur France Inter) et écrivez un petit texte résumant les faits sur lesquels P. Meyer a bâti sa chronique.*

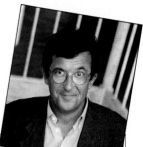

Heureux habitants du territoire de Wallis et Futuna et des départements français, à force de regarder certains feuilletons américains à la télévision, sans doute vous êtes-vous rendu compte que les États-Unis sont devenus un paradis pour les hommes de loi. Dans certains états, les plus riches, l'Américain moyen consulte son avocat à peu près autant de fois dans l'année que le Britannique ouvre son parapluie, et il entame un procès aussi souvent que le Français explique aux Français ce qu'il ferait s'il était à la place de ceux qui font.

Christine et Russell, citoyens des États-Unis, y sont l'un et l'autre avocats. Comme ils s'aimaient d'amour tendre et que donc, selon le poète, ils étaient voués à s'ennuyer au logis à tour de rôle, ils décidèrent de s'épouser devant le ministre de leur religion, ce qu'ils firent en bonne et due forme.

Pourtant, quelques semaines après la cérémonie, Christine et Russell ont cité ledit ministre devant un tribunal et lui réclament 400 000 francs de dommages-intérêts. La cérémonie nuptiale a-t-elle été entachée d'une quelconque irrégularité ? Pas du tout. Le motif de la plainte de Christine et Russell est que le ministre du culte est arrivé en retard. D'après le couple d'avocats, ce retard a été la cause de graves préjudices :

• les invités qui s'ennuyaient, ont bu comme des trous au bar voisin du temple aux frais des avocats fiancés mais pas encore époux ;

• des rumeurs désobligeantes ont circulé avant l'arrivée de l'ecclésiastique, rumeurs selon lesquelles le mariage était à l'eau, et les futurs mariés fâchés ;

• un témoin a dû supporter une attente prolongée dans une pièce totalement inconfortable ;

• le fiancé a éprouvé, sous l'effet de la contrariété des douleurs pénibles dans la région lombaire, douleurs qu'il n'avait plus connues depuis des années ;

• enfin, les futurs époux, énervés par l'attente, ont échangé des noms d'oiseaux, ce qui a gâché le plaisir qu'ils espéraient légitimement tirer de ce jour de fête.

Le tribunal chargé d'examiner cette affaire de malédiction nuptiale a mis son jugement en délibéré. Quant au ministre du culte concerné, après avoir déclaré (je cite) : « Ces enfants gâtés seraient capables d'essayer de tirer du sang à une pierre », il a ajouté qu'il ne marierait plus jamais d'avocats. Voulez-vous parier que l'ordre des avocats va le traîner en justice ?

Je vous souhaite le bonjour !

Nous vivons une époque moderne.

*Nous vivons une époque moderne,* © Éditions du Seuil.

■ *Trouvez d'autres expressions utilisées dans le texte pour désigner : un prêtre, un avocat, un mariage.*

## À VOUS !

■ *Écoutez le dialogue et écrivez un petit texte reprenant les informations entendues, puis comparez le texte que vous avez produit à celui qui est évoqué dans le dialogue*

*Les objets suivants sont extraits du* Catalogue d'objets introuvables *de Carelman.*
*Ils sont accompagnés d'un texte expliquant leur emploi et précisant leurs*
*particularités.*

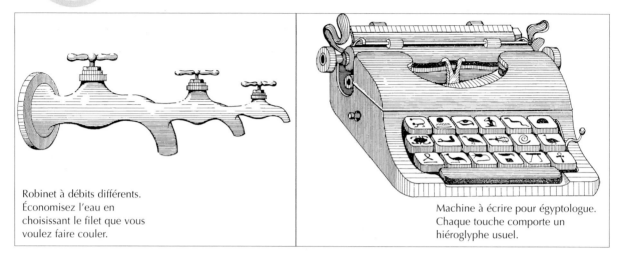

Robinet à débits différents.
Économisez l'eau en
choisissant le filet que vous
voulez faire couler.

Machine à écrire pour égyptologue.
Chaque touche comporte un
hiéroglyphe usuel.

*Rédigez en quelques phrases un texte décrivant chacun des objets introuvables présentés ci-dessous.*
*Exposez leurs caractéristiques, leur fonctionnement, les avantages que procure leur utilisation.*

## POUR COMMUNIQUER : définir

On est souvent conduit à définir un mot pour expliquer sa pensée. En outre, la définition répond à la question la plus fréquemment posée par tout apprenant de français : « Qu'est-ce que c'est ? »
Pour définir un mot, un objet, une personne, une idée, etc. on peut utiliser différents procédés linguistiques.

**On peut définir par la synonymie ou l'équivalence :**
« Localiser », ça veut dire « situer ».             Une « gaffe », c'est une faute, une erreur.

**On peut indiquer le caractère approximatif de la définition en employant :** une sorte de..., un genre de..., une forme de...
Un escabeau, c'est une sorte d'échelle.

**On peut compléter la définition d'un nom par différents mots (adjectif, nom, proposition relative) :**
Un insecticide, c'est un produit toxique de différentes compositions chimiques, qui détruit les insectes.

**On peut définir par la fonction :** servir à / être utilisé pour / avoir pour objet de..., etc.
Une grue sert à soulever de lourdes charges.

**On peut définir par une relation logique :**
• **la cause :** être dû à... / être provoqué par... / être causé par..., etc.
Un éclair est provoqué par une décharge électrique dans l'atmosphère.
• **la conséquence :** provoquer... / entraîner... / avoir pour effet... / être la cause de..., être à l'origine de..., etc.
La concentration des véhicules provoque un embouteillage.
• **l'opposition :**
L'incertitude, c'est le contraire de la certitude.

**On peut se référer à un témoignage d'autorité :** d'après / selon / dire que...
Selon Proudhon, la propriété c'est le vol.

**On peut définir par la classification/catégorisation :**
Il y a trois sortes d'instruments de musique : à vent, à cordes, à percussion.

---

## Exercice 96

ENTRAÎNEMENT
**définir**

*Mettez en relation la définition (numéro) et l'objet, la personne ou la notion définis (lettre).*

| | |
|---|---|
| **1.** Il s'agit d'un appareil très pratique, muni d'un petit moteur, et sur lequel on adapte des lames de taille différente. | **A.** muet |
| **2.** C'est un mouvement intellectuel dont les créateurs et poètes considèrent que l'expression artistique doit utiliser toutes les forces psychiques (automatisme, rêve, folie, inconscient, etc.). | **B.** l'imagination<br>**C.** le surréalisme<br>**D.** l'hélicoptère |
| **3.** Chef gaulois qui entreprit d'unifier les tribus du centre de la Gaule pour lutter contre César. Il fut finalement vaincu en 52 avant Jésus-Christ, à Alésia. | **E.** le diabète<br>**F.** Vercingétorix |
| **4.** Qui ne peut pas parler, silencieux, taciturne. | **G.** un tournevis électrique |
| **5.** C'est une opération qui consiste à faire subir aux peaux différents traitements chimiques et mécaniques pour les transformer en cuirs. | **H.** le tannage |
| **6.** D'après Voltaire, c'est « la folle du logis ». | |
| **7.** Cette maladie peut être provoquée par la consommation excessive de sucre, chez les sujets prédisposés. | |
| **8.** C'est un mode de transport qui se révèle irremplaçable dans de nombreuses situations d'urgence : secours en montagne, évacuation de blessés de la route. | |

LITTÉRATURE

■ *Essayez de jouer la scène suivante. Puis écoutez l'enregistrement.*

# Le monsieur et le quincaillier

| | |
|---|---|
| LE MONSIEUR. | – Bonjour, Monsieur. |
| LE QUINCAILLIER. | – Bonjour, Monsieur. |
| LE MONSIEUR. | – Je désire acquérir un de ces appareils qu'on adapte aux portes et qui font qu'elles se ferment d'elles-mêmes. |
| LE QUINCAILLIER. | – Je vois ce que vous voulez, Monsieur. C'est un appareil pour la fermeture automatique des portes. |
| LE MONSIEUR. | – Parfaitement. Je désirerais un système pas trop cher. |
| LE QUINCAILLIER. | – Oui, Monsieur, un appareil bon marché pour la fermeture automatique des portes. |
| LE MONSIEUR. | – Et pas trop compliqué surtout. |
| LE QUINCAILLIER. | – C'est-à-dire que vous désirez un appareil simple et peu coûteux pour la fermeture automatique des portes. |
| LE MONSIEUR. | – Exactement. Et puis, pas un de ces appareils qui ferment les portes si brusquement… |
| LE QUINCAILLIER. | – …Qu'on dirait un coup de canon. Je vois ce qu'il vous faut : un appareil simple, peu coûteux, pas trop brutal, pour la fermeture automatique des portes. |
| LE MONSIEUR. | – Tout juste. Mais pas non plus de ces appareils qui ferment les portes si lentement. |
| LE QUINCAILLIER. | – …Qu'on croirait mourir ! L'article que vous désirez, en somme, c'est un appareil simple, peu coûteux, ni trop lent, ni trop brutal, pour la fermeture automatique des portes. |
| LE MONSIEUR. | – Vous m'avez compris tout à fait. Ah ! et que mon appareil n'exige pas, comme certains systèmes que je connais, la force d'un taureau pour ouvrir la porte. |
| LE QUINCAILLIER. | – Bien entendu. Résumons-nous. Ce que vous voulez, c'est un appareil simple, peu coûteux, ni trop lent, ni trop brutal, d'un maniement aisé, pour la fermeture automatique des portes. |
| LE MONSIEUR. | – Eh bien, montrez-moi un modèle. |
| LE QUINCAILLIER. | – Je regrette, Monsieur, mais je ne vends aucun système pour la fermeture automatique des portes. |

Alphonse Allais, *Captain Cap.*, in *Œuvres anthumes t. 3*,
Éd. de La Table ronde, 1964.

À VOUS !

■ *En vous inspirant du dialogue entre le monsieur et le quincaillier, imaginez une conversation où vous auriez à demander un des objets suivants, dont vous ignoreriez le nom en français :*

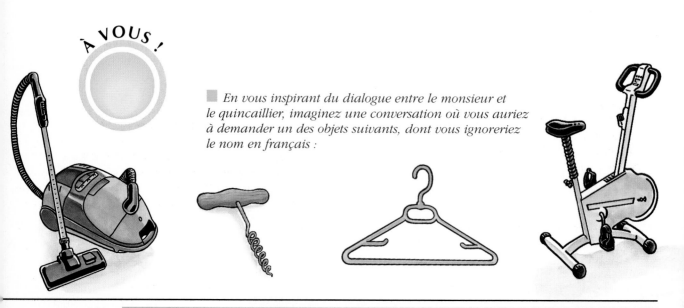

ÉCRIT

■ **1.** *Remettez les 8 paragraphes de ce texte dans le bon ordre chronologique.*

■ **2.** *Relevez dans le texte tous les éléments de comparaison appliqués normalement à un être humain et attribués aux feux de signalisation.*

## CIRCULATION URBAINE
### *Les feux ne sont pas si bêtes*

**1**

Aujourd'hui, le cerveau central s'efface devant l'intelligence individuelle. Ainsi, dans le procédé français Prodyn, chaque carrefour se voit greffer sa propre cervelle électronique. Toutes les cinq secondes, celle-ci détermine le meilleur biorythme tricolore en fonction des informations fournies par les boucles magnétiques situées dans le sol et par les informations venues des carrefours voisins. Cette souplesse conduit à un gain supplémentaire pour l'automobiliste de 10 à 15 %.

**2**

En fait, le véritable feu tricolore, électrique, naquit vers 1918 à New York. Bête et discipliné, il se contentait d'alterner le rouge et le vert à intervalle régulier. À partir des années 30, il commença à tenir compte du rythme de ses voisins. Des embryons d'organe sensoriel se mirent à lui pousser sous forme de capteurs pneumatiques greffés dans la chaussée.

**3**

Cette évolution est appelée à se poursuivre. Grâce à l'Inrets (Institut de recherche sur les transports et leur sécurité), le feu sera bientôt doté de la vue. En l'occurrence une caméra capable de repérer les véhicules accidentés ou arrêtés en double file. Il commence également à communiquer avec d'autres espèces citadines : des mini récepteurs sonores de poche pour les aveugles, ou encore des systèmes de navigation qu'on commence à trouver dans les voitures.

**4**

Dans les années 80, le QI tricolore va encore augmenter. Les plans préétablis laissent la place à du sur mesure : les modifications se font progressivement dans le temps et l'espace. Nouveau gain de 5 à 8 %.

**5**

Le premier membre de la lignée vit le jour en 1868 à Londres. Son apparence était celle d'une colonne de 7 mètres portant une lanterne rouge et verte. A son pied, un agent armé d'une perche la faisait pivoter au gré de sa fantaisie. Ce premier ancêtre explosa au bout de vingt-trois jours...

**6**

Mais notre ver luisant tricolore appartiendra réellement à une espèce supérieure quand il s'intéressera à autre chose qu'au seul transit automobile. Un jour, peut-être saura-t-il mesurer la pollution atmosphérique et réduire en conséquence le trafic. Ou, encore, découvrira-t-il la présence des piétons pour faciliter leur déplacement ! Une expérience de ce type est en cours à Paris.

**7**

On le fixe du regard dix fois par jour, sans le voir. On obéit à ses ordres, sans lui accorder la moindre importance. Pourtant, sous un air primitif, le feu tricolore cache une intelligence supérieure. Mille fois par jour, elle lui fait modifier son biorythme lumineux pour sauver nos artères citadines de l'embolie. Cet animal tricolore, est le fruit d'une évolution de cent trente ans, faite de mutations technologiques et de sélection urbaine.

**8**

Sous la pression du trafic de l'après-guerre, les feux devinrent grégaires. Ils acquirent un système nerveux qui les relia à un cerveau central. Les humains gavèrent sa mémoire de plans de feux préétablis (pointe du matin, pointe du soir, heures creuses, nuit, week-end...) qu'il déroulait au fil de la journée. Ce système acquit de nouveaux capteurs (boucles magnétiques sous la chaussée) qui l'aidèrent à prendre le pouls du trafic. Du coup, il put bien mieux s'adapter aux conditions réelles de circulation. Gain de temps de parcours pour les voitures : 20 % !

Frédéric Lewino, *Le Point* n° 1225, 9 mars 1996.

## POUR COMMUNIQUER : la métaphore

**La comparaison** consiste à rapprocher deux termes au moyen d'un mot de comparaison (voir Unité 8 - Fiche « *pour communiquer* » : la comparaison) pour exprimer une idée, une réalité d'une façon imagée.
**La métaphore** est une forme de comparaison, mais plus subtile : elle consiste à souligner une ressemblance qui unit deux termes, mais sans utiliser de mot de comparaison.

**Comparaison :** Pierre est fort **comme** un lion.
**Métaphore :**  Pierre est un lion.   Pierre a la force du lion.

Plus abstraite que la comparaison, la métaphore est souvent plus poétique. Appréciez ces quelques jolies métaphores extraites du *Journal* de Jules Renard !

Le rêve, c'est le luxe de la pensée.
L'idéal du calme est dans un chat assis.
Des ciseaux de son bec, le corbeau déchire la solide toile de l'air.
Une légère brise du nord me souffle au cœur.

et celle – très célèbre – du poète Apollinaire évoquant la tour Eiffel et les ponts de Paris :

Bergère ô tour Eiffel le troupeau des ponts bêle ce matin

Mais la métaphore est employée dans un grand nombre d'expressions imagées de la langue courante ou même familière :

J'ai un chat dans la gorge (= je suis enroué, j'ai de la peine à parler).
C'est une langue de vipère (= il/elle dit du mal de tout le monde).
Il n'a pas inventé la poudre/le fil à couper le beurre (= il n'est pas très intelligent).
Ce n'est pas la porte à côté (fam.) (= c'est très loin).
Je m'éclate / Je prends mon pied (fam.) (= J'ai beaucoup de plaisir, ça me plaît beaucoup).

**ENTRAÎNEMENT**
**la métaphore**

### Exercice 97

*Choisissez la métaphore qui a le même sens que l'expression en italique et refaites la phrase :*

| | |
|---|---|
| **1.** Tu peux confier ce travail délicat à Claudine : *elle est très habile de ses mains.* | **A.** Avoir le bras long. |
| **2.** On ne voit jamais Gérard : *il est toujours en train de lire et d'étudier.* | **B.** Être le bras droit de quelqu'un. |
| **3.** Quand est-ce qu'on mange ? *J'ai très faim.* | **C.** Pleuvoir des cordes. |
| **4.** Je te présente Gérald Pitard. C'est *l'adjoint* du grand patron. | **D.** Avoir l'estomac dans les talons. |
| **5.** Quelle journée ! *Je suis épuisée !* | **E.** Avoir d'autres chats à fouetter. |
| **6.** Je pense qu'Annie peut t'aider à trouver un travail : elle connaît beaucoup de monde et *elle est très influente.* | **F.** Être un ours mal léché. |
| **7.** Fanny a très bien compris ce que tu voulais dire. Tu sais, *elle est très intelligente.* | **G.** Tirer le diable par la queue. |
| **8.** Le nouveau directeur n'est pas un homme facile. *Il est autoritaire et énergique malgré sa douceur apparente.* | **H.** Être (une) fine mouche. |
| **9.** Mon nouveau voisin est *désagréable et peu sociable.* | **I.** Gouverner avec une main de fer dans un gant de velours. |
| **10.** Je n'ai pas le temps de m'occuper de toi : *j'ai beaucoup d'autres choses à faire !* | **J.** Être un rat de bibliothèque. |
| **11.** Quel sale temps ! Depuis ce matin, *la pluie tombe fort et sans arrêt.* | **K.** Avoir des doigts de fée. |
| **12.** Jérémie ne gagne pas beaucoup d'argent dans son nouveau métier. Sa famille et lui *vivent très pauvrement.* | **L.** Être sur les genoux. |

| 1 | 2 | 3 | 4 | 5 | 6 | 7 | 8 | 9 | 10 | 11 | 12 |
|---|---|---|---|---|---|---|---|---|----|----|----|
|   |   |   |   |   |   |   |   |   |    |    |    |

LITTÉRATURE

■ **1.** *Lisez ce poème de Verlaine.*

■ **2.** *Relevez les expressions métaphoriques.*

## MARINE

L'océan sonore
Palpite sous l'œil
De la lune en deuil
Et palpite encore,

Tandis qu'un éclair
Brutal et sinistre
Fend le ciel de bistre
D'un long zigzag clair,

Et que chaque lame
En bonds convulsifs
Le long des récifs
Va, vient, luit et clame,

Et qu'au firmament,
Où l'ouragan erre,
Rugit le tonnerre
Formidablement

Verlaine

*Horace Vernet,* **Joseph Vernet attaché au mât d'un navire,
étudie les effets de la tempête,** *1822.*

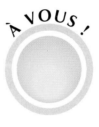

À VOUS !

■ **1.** *Lisez cet extrait d'un poème de Jacques Prévert :*

■ **2.** *Relevez les métaphores.*

**Arbres,
chevaux sauvages et sages
à la crinière verte
au grand galop discret
dans le vent vous piaffez
debout dans le soleil vous dormez et rêvez. [...]**

Jacques Prévert, extrait de *Arbres*
© Éd. Gallimard.

■ **3.** *En utilisant la matrice qui vous est proposée
et sur le modèle du poème de Prévert, composez
un court poème en inventant des métaphores :*

Enfants,
.......... .......... et ..........
à la / au / aux .......... ..........
à la / au / aux .......... .......... ..........
dans le/la/les ..........vous ..........
debout dans/sur .......... vous .......... et ..........

# GRAMMAIRE : les articulateurs logiques

Les articulateurs logiques sont des mots qui indiquent les rapports entre les idées et leur enchaînement, soit à l'intérieur d'un paragraphe, soit d'un paragraphe à l'autre. Ils permettent d'articuler et d'organiser l'expression de sa pensée.

**1. Les amorces**
Ces mots soulignent que ce que l'on dit n'est qu'un moment de la pensée.
*Formules d'introduction*
• commençons par…
• d'abord… / tout d'abord…
• avant tout…/avant toutes choses…
*Premier terme d'une énumération, d'une liste*
• en premier lieu…
• d'une part…
*Préparation d'une opposition*
• certes…
• il se peut que… / il est possible que…
• s'il est vrai que…

**2. Les liaisons**
Elles marquent un lien entre deux idées, entre ce qui précède et ce qui suit.
*Addition*
• et, aussi, ensuite, en outre, puis, également, d'autre part, de plus,
*Insistance*
• même, non seulement…, mais (encore), d'ailleurs, d'autant plus que….
*Cause*
• car (jamais en tête de phrase),
• en effet (explication),
• puisque, parce que, comme, étant donné que, sous prétexte que,

• grâce à + nom, à cause de + nom, du fait de + nom, sous prétexte de + nom/infinitif.
*Conséquence*
• donc, aussi, c'est pourquoi, ainsi, par conséquent, de sorte que, si bien que…
• si + adjectif/adverbe + que…,
• tellement + adjectif/adverbe + que…,
• tant/ tellement de + nom + que…,
• d'où + nom.
*Opposition*
• mais, pourtant, toutefois, cependant, néanmoins, au contraire, en revanche, en fait / en réalité (Correction d'une idée précédente).
• bien que + subjonctif,
• quoique + subjonctif,
• même si,
• alors que, malgré + nom, en dépit de + nom.

**3. Les articulateurs de rappel**
Ils renvoient à ce qui a déjà été exprimé.
• par exemple, ainsi, de même.

**4. Les articulateurs de terminaison**
Ils marquent le terme d'un développement, annoncent la fin d'un énumération, amènent la conclusion.
• donc, • enfin, finalement, • en résumé, • en définitive, •pour conclure, • et tous les articulateurs de la conséquence.

## ENTRAÎNEMENT

**les articulateurs logiques**

## Exercice 98

*Complétez les phrases suivantes en utilisant les articulateurs logiques qui conviennent :*

1. Je ne viendrai pas chez toi jeudi ………. j'ai trop de travail ………., si tu veux, je pourrai venir te voir samedi matin.
2. ………. il ait sans doute raison, personne ne veut l'écouter.
3. Pour commander cet imperméable élégant, pratique, à un prix exceptionnel, il vous suffit de nous téléphoner au 03.81.06.07.07. Vous pouvez ………. commander par Minitel.
4. Mes chers concitoyens, il faut aujourd'hui accorder toute leur importance aux problèmes écologiques : ………. parce que cela concerne l'avenir de nos enfants et de notre pays, ……….

parce que c'est notre santé qui est en jeu, ………. parce que la protection de l'environnement est une réalité économique d'aujourd'hui. ………., mes chers concitoyens, vous trouverez en moi un partisan convaincu de la défense de l'environnement.

5. Claude est vraiment sympa : ………. il m'a prêté de l'argent pour acheter mon billet de train, ………. il m'a conduit à la gare en voiture.
6. Je suis allé à un concert hier soir : il y avait ………. de monde ……… on se faisait écraser les pieds !

## Exercice 99

**ENTRAÎNEMENT**
**les articulateurs logiques**

*Identifiez le rapport logique présent dans les phrases ci-dessous en cochant la case qui convient dans le tableau. (Les articulateurs logiques sont en italiques)*

|    | cause | conséquence | opposition | addition | explication | insistance | conclusion |
|----|-------|-------------|------------|----------|-------------|------------|------------|
| 1  |       |             |            |          |             |            |            |
| 2  |       |             |            |          |             |            |            |
| 3  |       |             |            |          |             |            |            |
| 4  |       |             |            |          |             |            |            |
| 5  |       |             |            |          |             |            |            |
| 6  |       |             |            |          |             |            |            |
| 7  |       |             |            |          |             |            |            |
| 8  |       |             |            |          |             |            |            |
| 9  |       |             |            |          |             |            |            |
| 10 |       |             |            |          |             |            |            |
| 11 |       |             |            |          |             |            |            |
| 12 |       |             |            |          |             |            |            |
| 13 |       |             |            |          |             |            |            |
| 14 |       |             |            |          |             |            |            |
| 15 |       |             |            |          |             |            |            |

**1.** J'ai écrit à Georges il y a quinze jours, *mais* il ne m'a pas répondu.

**2.** *Comme* le métro est en grève, nous irons à notre réunion en voiture.

**3.** Il ne suffit pas de persévérer, il faut *aussi* réussir.

**4.** J'ai manqué mon autobus, *si bien que* je suis venu à pied.

**5.** Tu as perdu ta clé ? Ce n'est pas grave *puisque* tu as un double.

**6.** Tu as vu Marjorie ? Elle s'est *encore* acheté une nouvelle robe !

**7.** *Finalement*, je crois que nous allons rester ici.

**8.** Jean est vraiment gentil : il m'a *même* proposé de me prêter sa voiture pendant les vacances.

**9.** Le menuisier affirme qu'il terminera le chantier dans les délais ; *or* il a à peine commencé les travaux…

**10.** *Bien qu*'il ait tendance à se moquer des gens, Robert est un garçon très sympathique.

**11.** Je vous suis très reconnaissant : *en effet*, vous m'avez rendu un grand service en me prêtant cette somme d'argent.

**12.** Non, je ne trouve pas que Gilbert soit un garçon sympathique : il est vantard, menteur, superficiel. *En outre*, il ne tient pas ses promesses.

**13.** Ce que tu as gagné d'un côté, tu l'as perdu de l'autre ; *donc* jouer au tiercé ne présente aucun intérêt.

**14.** J'ai été très content du travail de cet artisan ; *c'est pourquoi* je l'ai engagé pour réparer ma salle de bain.

**15.** Ce soir, René a un peu de fièvre ; *aussi* avons-nous appelé le médecin.

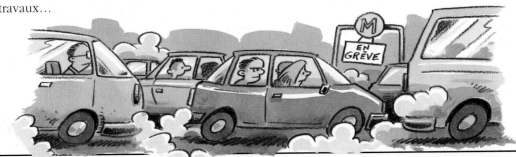

**ÉCRIT**

**Une méthode de résumé :**

**la schématisation du texte**

## ■ 1. Texte exemple (260 mots) :

### CONSOMMATION : des resquilleurs et des balances

Les grandes surfaces, souvent accusées de tuer l'emploi, vont-elles être obligées d'**embaucher pour cause d'incivisme du consommateur** ? La **resquille** a pris de **telles proportions** aux rayons fruits et légumes en libre-service que de plus en plus de distributeurs reviennent à la **pesée assistée**.

Les acheteurs déploient, en effet, des trésors d'imagination pour berner les balances en libre-service. Pour rabioter deux ou trois francs sur le prix d'un kilogramme de tomates, toutes les astuces sont bonnes. Classique : la ménagère, une fois la pesée effectuée, va discrètement glisser **quelques tomates de plus dans le sachet**. Technique plus sophistiquée : soulever légèrement le plastique pour **alléger la charge** au moment d'appuyer sur le bouton de la machine ! Simple : peser des pommes de terre de première qualité et **appuyer sur la touche des patates de premier prix.**

**Cela dit,** les embauches nécessaires ne grèveront guère les excellents résultats des grands distributeurs. **Alors que** la **suppression des postes de vendeuse d'agrumes,** depuis une dizaine d'années, n'avait induit que de **2 à 3 % d'économies** sur les frais de personnel, **les vols,** eux, ont entraîné une **chute de 6 à 7 % du chiffre d'affaires** des rayons fruits et légumes en libre-service.

Pour « positiver » (comme on dirait dans les hypermarchés Carrefour) ce revirement, les professionnels de la grande distribution **assurent qu'il s'agit d'abord de rendre service aux consommateurs et de restaurer la « convivialité »** dans les rayons. **Même si,** d'après une enquête réalisée par les professionnels des fruits et légumes, **90 % des clients estiment que la pesée en libre-service fonctionne bien...** Ils auraient tort de s'en plaindre !

Philippe Baverel, *L'Événement du Jeudi* n° 617.

## ■ 2. Schéma du texte :

| Rapport logique | Idées |
|---|---|
| **Thème principal** | Les grandes surfaces vont-elles embaucher ? |
| **Cause** | pour cause d'incivisme (tricheries, resquille) |
| **Conséquence** | retour à la pesée manuelle |
| **Explication :**<br>**Point 1**<br>**Point 2**<br>**Point 3** | 1. Ajout de marchandises après la pesée.<br>2. Allégement du sac en le soulevant<br>3. Tricherie sur le prix |
| **Opposition** | Cela dit : embaucher n'est pas une charge excessive |
| **Justification sous forme d'opposition** | Suppression de postes de vendeuses = 2 à 3 % des frais de personnel<br>alors que<br>Vols = 6 à 7 % du chiffre d'affaires des fruits et légumes. |
| **Faux argument**<br><br>**Opposition** | volonté de rendre service aux consommateurs<br>même si<br>90 % des clients sont satisfaits de la pesée automatique. |

## ■ 3. Résumé (73 mots) :

Les grands magasins vont probablement devoir recruter des personnels pour revenir à la pesée manuelle des fruits et légumes parce que les consommateurs trichent de différentes manières au moment de la pesée automatique. Cependant, ce recrutement supplémentaire coûtera beaucoup moins cher aux grandes surfaces que les vols de fruits et légumes. Elles présentent ce changement comme une volonté d'amélioration du service alors qu'une énorme majorité de consommateurs se déclare satisfaite du système automatique.

**ÉCRIT**

■ **1.** *Lisez le texte.*

■ **2.***En vous aidant du schéma, rédigez un résumé du texte en 60 mots.*

## MONDIALISATION
### Le cornichon turc moins cher

Qu'on se le dise, le cornichon français est en danger. Notre petite cucurbitacée subit actuellement les affres de la mondialisation et les attaques de producteurs étrangers sans scrupules. Pensez : la Turquie, le Maroc, l'Inde et le Sri Lanka attaquent le marché tricolore avec des méthodes qui laissent pantois nos agriculteurs, actuellement en pleine période de cueillette. La concurrence casserait les prix. Avec succès : les Français consomment 8 500 tonnes de cornichons par an, dont les deux tiers sont importés.

Mais comment distinguer un cornichon d'un beau vert bien de chez nous, d'un cornichon turc ou indien d'un beau vert bien de chez eux ? « La situation devient intenable », résume Jean Laroche, du Syndicat des producteurs de cornichons de l'Yonne, qui redoute la trahison des poids lourds de l'agro-alimentaire comme Maille ou Amora. Jusqu'à maintenant, ils se fournissaient presque exclusivement en cornichons « made in France ». Mais la cucurbitacée exotique est moins chère. Et pour cause : en Inde ou à Ceylan, les cueilleurs sont rémunérés à un peu moins de 5 F de l'heure… Et pire encore : les coûts de transport sont faibles malgré la distance. Les cornichons de Ceylan ou de Turquie arrivent en fûts par bateau, ce qui ne coûte pas cher alors que le cornichon français, lui, obéit à un cahier des charges réputé exigeant.

« Nous allons solliciter les pouvoirs publics pour mettre fin à ces distorsions de concurrence », clame Jean Laroche. On voit mal le gouvernement abandonner les cornichons. Ce serait la fin des haricots…

Frédéric Pons, *L'Événement du Jeudi* n° 617.

**Conventions :**
Les idées principales sont encadrées . Les articulateurs logiques sont entourés .

└──▶ Explication/cause  ══▶ Rapport de conséquence  ≠ Opposition

| | |
|---|---|
| **Problème/Thème** | Le cornichon français est en danger |
| **Explication** | └──▶ – mondialisation |
| **Exemple** | – attaques de producteurs étrangers |
| | └──▶ Turquie, Maroc, Sri Lanka = concurrence |
| **Conséquence 1** | ══▶ Consommation   importation = 2/3 consommation |
| | = 8 500 tonnes/an |
| **Opposition** | (mais) Pas de différence entre un cornichon français et un cornichon importé |
| **Conséquence 2** | |
| **Explication** | ══▶ « Situation intenable » |
| **Problème** | └──▶ Crainte : les poids lourds de l'alimentaire achèteront-ils français ? |
| **Réponse** | (jusqu'à maintenant : oui) |
| **Opposition** | (mais) |
| | cornichon importé = moins cher |
| **Explication** | └──▶ (et pour cause)   1. salaires bas |
| **Ajout d'argument** | (et pire encore)   2. coûts de transport faibles |
| **Explication** | (alors que)   └──▶ transports en fûts = bon marché |
| **Opposition** | ≠ |
| | cahier des charges exigeant pour le cornichon français |
| **Conséquence 3** | ══▶ demande d'intervention des pouvoirs publics pour limiter la concurrence |
| **Conclusion humoristique** | **Le gouvernement ne peut abandonner le cornichon français !** |

## MISE EN FORME

### GRAMMAIRE : comment résumer un texte

Le résumé de texte est une épreuve très courante dans les examens français depuis le baccalauréat jusqu'aux concours d'entrée aux grandes écoles.

**1.** Repérez les **paragraphes** du texte : il y a souvent correspondance entre les grandes étapes du raisonnement de l'auteur et les différents paragraphes. Le changement de paragraphe est marqué par un **alinéa**.

**2.** Repérez les **articulateurs logiques** du texte (*en effet, c'est pourquoi, donc, mais, cependant,* etc.). Ils marquent l'enchaînement des idées, des arguments et des contre-arguments. Repérez aussi les **indicateurs de chronologie :** *hier, aujourd'hui, demain, autrefois,* etc. Ils jouent aussi un rôle d'articulateurs.

**3.** Distinguez les **idées principales** (où l'auteur prend position, énonce un point de vue) et les **idées secondaires** (où l'auteur illustre son point de vue à l'aide d'exemples, reformule différemment un argument).

**4.** Il faut **reformuler le texte** avec ses propres mots et ses propres phrases et non pas juxtaposer des extraits du texte.

**5.** Tenez compte du **nombre de mots** exigé (on demande généralement de résumer au quart).

**6.** Faites un **schéma** du texte pour mettre en relief les articulateurs logiques et l'importance relative des idées.

ÉCRIT

■ **1.** *Lisez le texte suivant :*

# LA BONNE BAGUETTE EST RARE

Le pain à la croûte dorée et craquante, d'où se dégage une douce odeur de farine, a bien failli devenir une denrée rare. Un comble pour la France, fille aînée de la gastronomie et dont le franchouillard portant béret et baguette est l'un des symboles. En effet, la modification des habitudes alimentaires et l'évolution des techniques de fabrication ont conduit le consommateur à bouder son pain quotidien.

Résultat, en un siècle, la consommation de pain s'est effondrée. Alors que les Français en mangeaient 900 g par jour et par personne en 1900, ils n'en prenaient plus que 325 g en 1950, et seulement 160 g en 1993. Parallèlement, 13 000 boulangeries artisanales ont disparu en trente ans. Aujourd'hui, elles ne fabriquent plus que 75 % du pain, le reste de la production étant assuré par les industriels (18 %) et les grandes surfaces (7 %).

À la baisse de consommation s'est ajoutée la désaffection pour un métier réputé difficile. Délaissant leurs fourneaux et le travail de nuit, beaucoup de boulangers ont cédé aux facilités de l'industrialisation, et se sont transformés en simples cuiseurs et revendeurs de pain. Les pâtons surgelés, les farines médiocres, le recours aux machines à pétrir et la réduction des délais de fermentation ont eu raison du pain craquant, parfumé, bien protégé par une croûte robuste. Moins bon, friable, aussi dur qu'un morceau de bois six heures seulement après sa cuisson, le pain est devenu triste et sans saveur. Il est vrai que l'arrivée du pain en grande surface n'a pas contribué à améliorer la qualité de la baguette. En effet, la plupart des grandes surfaces ont recours à la boulangerie industrielle qui utilise des pâtons surgelés ou des pains précuits surgelés. Ces derniers sont façonnés, fermentés, passés au four pour bloquer leur volume, et surgelés. Une fois livrés sur le lieu de vente, il suffit de les cuire 20 mn de plus avant de les proposer aux clients. Les hypers et supermarchés réalisent ainsi un gain de temps considérable au détriment de la qualité du pain. Certaines enseignes ont cependant fait de gros efforts pour améliorer la qualité de leur baguette. Ainsi Auchan et Carrefour ont-ils installé des boulangeries dans chacun de leurs magasins. Un personnel qualifié fabrique et cuit le pain sur place avec des farines rigoureusement sélectionnées. Des spécialités ont même été créées comme la boule bio (18 à 20 F le kilo) chez Carrefour, cuite au four à sole (four traditionnel en briques) et composée de farine biologique, de sel de Guérande et d'eau de source.

Une véritable révolution a eu lieu en décembre 1986, avec la libéralisation du prix du pain. Fixé jusque-là par l'État, le tarif était le même d'une boulangerie à l'autre, quelle que soit la qualité des miches. Ce déblocage des prix a donné des ailes aux boulangers traditionnels, qui commençaient à désespérer : à quoi bon faire un pain de qualité puisqu'il est de toute façon vendu au même prix qu'un

pain industriel ? Aujourd'hui, le prix de la baguette varie d'une boulangerie à l'autre de 2,75 francs à 5 francs, voire 6 francs. En outre, de nouvelles marques ont fait leur apparition, comme Rétrodor, Banette, Poilâne… avec des pains de qualité réalisés par des procédés de fabrication traditionnels.

Il ne faut donc pas hésiter à pousser la porte de plusieurs boutiques avant d'arrêter son choix. Signe encourageant, de plus en plus de gens se disent prêts à changer de trottoir et même de quartier pour trouver du bon pain, et retrouver le plaisir de tremper leur baguette beurrée dans le café du matin.

D'après *Quo* n° 1 - novembre 1996

■ **2.** *Complétez le schéma ci-dessous. Les cadres rectangulaires vides correspondent aux idées principales que vous repérerez dans le texte. Les cadres ovales vides correspondent à des mots d'articulation logique.*

■ **3.** *En vous aidant du schéma complété par vos soins, rédigez un résumé du texte en 200 mots environ :*

Problème/thème

Explication (en effet)
– modification des affaires alimentaires
– évolution des techniques de fabrication → le Français boude son pain.

**1. La modification des habitudes alimentaires, baisse de la consommation :**

Conséquence

Explication/exemple
Opposition (alors que)

| 1900 | ≠ | 1950 | 1953 |
|---|---|---|---|
| 900 g/jour | | 325 g/jour | 160 g/jour |

**2. L'évolution des techniques de fabrication et ses conséquences :**

Ajout d'une idée (Parallèlement)

Explication

| Boulangeries artisanales | Industriels | Grandes surfaces |
|---|---|---|
| 75 % | 18 % | 7 % |

Ajout d'une idée (s'est ajouté)
Conséquence →
Conséquence
Ajout d'une idée (il est vrai que) Pain en grandes surfaces → Qualité de la baguette ↓

Explication/
Répétition d'idée
– Pain surgelé/précuit (boulangerie industrielle)
– Gain de temps = qualité de la baguette ↓

**3. La réaction : le retour à la qualité**

≠

Opposition

Exemple (Ainsi) Auchan, Carrefour = Fabrication sur place, spécialités, tradition

Ajout d'une idée (Décembre 1986) 1
≠
Opposition (Jusque là) 2

Conséquence →

Explication < avant > Pain de qualité et pain industriel vendus au même prix
Prix variable de 2,75 à 6 francs

Ajout d'une idée (en outre) Nouvelles marques

Conclusion (donc)

Utilisez les techniques de résumé présentées dans les activités précédentes pour résumer le texte suivant :

# LES ODEURS

Si tous les goûts sont dans la nature, certains semblent être universellement partagés. L'odeur des violettes par exemple, fédère une majorité d'avis positifs, tandis que celle des excréments est plutôt fuie avec vigueur.

La nature même des substances olfactives émises par la crotte ou la fleur est-elle à l'origine de cette différence d'appréciation ? Autrement dit, existe-t-il des molécules qui déclenchent toujours une réaction de rejet tandis que d'autres flattent invariablement notre odorat ?

Le professeur Mc Leod, directeur du laboratoire de neurobiologie sensorielle de l'École pratique des hautes études à Massy est catégorique : « Il n'y a aucun rapport entre la structure chimique d'un produit et les appréciations qu'elle inspire. » En réalité, notre jugement est la conséquence de conventions olfactives qui nous sont inculquées tout au long de notre éducation. Un bébé est capable de sentir dès les premières heures de sa vie, mais la notion d'agréable ou de désagréable lui est encore étrangère. Ni bonnes, ni mauvaises, pour lui, toutes les odeurs sont équivalentes. Elles sentent, c'est tout. L'explication est d'ordre cérébral.

Si le nez est fonctionnel dès la naissance, la muqueuse nasale est en revanche incapable de jugement de valeur. Si c'est bien le nez qui capte les effluves, l'identification et l'évaluation critique des molécules odorantes s'effectuent dans le cerveau. C'est donc lui qui sent véritablement.

### On distingue bonnes et mauvaises odeurs vers l'âge de huit ans.

À la suite d'expériences menées dans des maternelles et cours préparatoires, Jean-Noël Jaubert, chercheur au CNRS, a constaté que c'est seulement vers sept ou huit ans que les enfants commencent à développer une autonomie dans l'appréciation olfactive. C'est le temps nécessaire à la mémoire pour s'enrichir lors d'explorations odorantes et de trouver, dans le monde familial ou à l'école les références indispensables pour distinguer bonnes et mauvaises odeurs parmi les centaines de millions que l'on perçoit.

Au cours de la croissance, la maturation du système nerveux module les attitudes des enfants envers la nouveauté. Celui-ci passe par des périodes de « goût pour » et « phobie de ». L'enfant rejette alors toute odeur non identifiée pour n'accepter que celle déjà sentie dans des aliments déjà mangés. Ces moments de refus puis d'avidité pour l'expérimentation sensorielle semblent biologiquement déterminées, expliquent France Bellisle et Patrick Even, chercheurs au CNRS. Ils orientent les habitudes alimentaires des enfants ainsi que leur jugement vis-à-vis des odeurs, et les intermèdes servent à fixer et à intégrer ces acquis.

Mais, au-delà de ces comportements liés au développement physiologique, la majorité de goûts et des dégoûts est la conséquence d'un long apprentissage social où les habitudes jouent un rôle essentiel.

L'utilisation répétée d'un aliment suffit à créer une préférence relative pour l'odeur de ce dernier ainsi que pour les produits qui lui ressemblent. C'est ainsi que naissent les caractères des cuisines régionales qui parfument l'ensemble de leurs spécialités d'une saveur typique, telle l'huile d'olive dans les pays méditerranéens : des goûts indigènes qui détournent des odeurs par trop différentes, celle du curry par exemple.

Cette préférence pour les senteurs domestiques est si profondément implantée qu'elle peut engendrer des comportements de rejet. D'ailleurs, le romancier japonais Shusaku Endo ne parle-t-il pas de « l'odeur suffocante de fromage » pour évoquer l'odeur corporelle des Occidentaux ? Aujourd'hui, malgré l'occidentalisation du Japon, *Bata Kusai*, littéralement « pue le beurre », est le terme consacré pour les étrangers et les Japonais qui reviennent d'Occident.

L'imprégnation culturelle de discrimination entre les bonnes et les mauvaises odeurs a commencé à l'aube de l'humanité. Rapidement, les odeurs liées à des objets menaçant notre intégrité (viande avariée, maladie contagieuse, etc.) se sont colorées négativement, pendant que l'arôme de produits appréciés devenait délicieux.

Toute odeur suit cette logique, même lorsqu'elle semble nouvelle. Nous procédons alors de manière inconsciente, grâce à des processus mentaux d'association qui jugent cette odeur inconnue par rapport à d'autres qui ont déjà été cataloguées.

Philippe Marchetti, DR.

Lisez le texte suivant et réagissez sur chacun des parfums évoqués.

# ZOOM SUR LES PARFUMS DE NOTRE QUOTIDIEN

• **Vanille**
Odeur presque universellement aimée, surtout dans les pays occidentaux, car les laits pour nourrissons sont très souvent aromatisés (pour la mère) à la vanille.

• **Café**
Apprécié surtout dans les pays industrialisés. Du fait de sa non-consommation dans les pays pauvres, son odeur n'est pas particulièrement agréable pour les indigènes, en Inde par exemple.

• **Citron**
Cette odeur légère est privilégiée en Europe du Sud dans les parfums, type eau de Cologne. En Europe du Nord, on préfère des senteurs plus lourdes, et la nuance citronnée est assimilée à celle, moins glorieuse, des nettoyants ménagers.

• **Beurre**
Même rance, il est très apprécié au Tibet et en Inde, où on le mélange avec du thé chaud. On l'aime aussi, quand il est frais, dans les pays européens. En revanche, les Japonais trouvent son odeur désagréable.

• **Bébé**
En Europe du Nord, les produits pédiatriques sont parfumés avec des senteurs fleuries plutôt fortes : lilas, rose. En Europe du Sud, on préfère des parfums plus légers comme la fleur d'oranger. Quant aux Américains, leurs produits sont presque exclusivement à base de vanille.

• **Poireau**
Comme ses cousins l'ail et l'oignon, des composés soufrés sont responsables de leurs odeurs peu attirantes.

• **Monoï**
Pour les Occidentaux, cette odeur, à base de noix de coco et de fleur de tiaré, évoque les vacances.

• **Chien mouillé**
Son odeur est produite par des acides gras soufrés volatils, produits par la dégradation bactérienne des céramides lustrant les poils.

• **Menthe et eucalyptus**
En Allemagne, le goût pour l'écologie fait apprécier ces odeurs dans les parfums, alors qu'en France on les associe surtout à l'hygiène et au domaine médical.

• **Gazon**
Une odeur appréciée presque partout dans le monde. Mais si les Européens et les Américains l'aiment particulièrement quand elle est forte, les Japonais ne la supportent que si elle très légère.

• **Géranium**
Son odeur est produite par l'eugénol, substance qui, plus concentrée, donne l'odeur du clou de girofle et, plus diluée, évoque celle de la rose.

• **Cannelle**
Les Américains et les pays d'Europe du Nord aiment cette odeur, même très forte. A l'inverse, en Europe du Sud, on la trouve trop « lourde ».

• **Clou de girofle**
Les Américains et l'Europe du Nord l'utilisent partout, y compris dans des chewing-gums. En France, on ne l'utilise que dans quelques plats cuisinés, car son odeur rappelle celle du dentiste.

• **Lavande**
Sa célébrité en France est due à sa culture traditionnelle qui l'a diffusée dans tout le pays. Elle est quasi inconnue aux États-Unis et dans les pays d'Europe du Nord, qui préfèrent l'odeur du pin pour les produits ménagers.

• **Goudron**
Les Français n'aiment pas particulièrement cette odeur, mais, par sa nature âcre, elle est assimilée, dans les shampooings par exemple, à un facteur d'efficacité.

• **Coca-Cola**
Une des odeurs préférées des petits garçons entre quatre et six ans. Au même âge, les petites filles préfèrent celle de la fraise.

• **Ammoniaque**
Elle n'a pas d'odeur ! La sensation piquante est uniquement une réaction du nerf trijumeau face à une agression corrosive.

Philippe Marchetti, DR.

## La madeleine de Proust
*UN UNIVERS DANS UNE TASSE DE THÉ*

Il y avait déjà bien des années que, de Combray, tout ce qui n'était pas le théâtre et le drame de mon coucher n'existait plus pour moi, quand un jour d'hiver, comme je rentrais à la maison, ma mère, voyant que j'avais froid, me proposa de me faire prendre, contre mon habitude, un peu de thé. Je refusai d'abord et, je ne sais pourquoi, me ravisai. Elle envoya chercher un de ces gâteaux courts et dodus appelés Petites Madeleines qui semblent avoir été moulés dans la valve rainurée d'une coquille de Saint-Jacques. Et bientôt, machinalement, accablé par la morne journée et la perspective d'un triste lendemain, je portai à mes lèvres une cuillerée du thé où j'avais laissé s'amollir un morceau de madeleine. Mais à l'instant même où la gorgée mêlée des miettes du gâteau toucha mon palais, je tressaillis, attentif à ce qui se passait d'extraordinaire en moi. Un plaisir délicieux m'avait envahi, isolé, sans la notion de sa cause. Il m'avait aussitôt rendu les vicissitudes de la vie indifférentes, ses désastres inoffensifs, sa brièveté illusoire, de la même façon qu'opère l'amour, en me remplissant d'une essence précieuse : ou plutôt cette essence n'était pas en moi, elle était moi. J'avais cessé de me sentir médiocre, contingent, mortel. D'où avait pu me venir cette puissante joie ? Je sentais qu'elle était liée au goût du thé et du gâteau, mais qu'elle le dépassait infiniment, ne devait pas être de même nature. D'où venait-elle ? Que signifiait-elle ? Où l'appréhender ? Je bois une seconde gorgée où je ne trouve rien de plus que dans la première, une troisième qui m'apporte un peu moins que la seconde.
[...]
Et tout d'un coup le souvenir m'est apparu. Ce goût, c'était celui du petit morceau de madeleine que le dimanche matin à Combray (parce que ce jour-là je ne sortais pas avant l'heure de la messe), quand j'allais lui dire bonjour dans sa chambre, ma tante Léonie m'offrait après l'avoir trempé dans son infusion de thé ou de tilleul.
[...]
Et dès que j'eus reconnu le goût du morceau de madeleine trempé dans le tilleul que me donnait ma tante [...], aussitôt la vieille maison grise sur la rue, où était sa chambre, vint comme un décor de théâtre s'appliquer au petit pavillon donnant sur le jardin, qu'on avait construit pour mes parents sur ses derrières [...] ; et avec la maison, la ville, depuis le matin jusqu'au soir et par tous les temps, la Place où on m'envoyait avant déjeuner, les rues où j'allais faire des courses, les chemins qu'on prenait si le temps était beau. Et comme dans ce jeu où les Japonais s'amusent à tremper dans un bol de porcelaine rempli d'eau, de petits morceaux de papier jusque-là indistincts qui, à peine y sont-ils plongés, s'étirent, se contournent, se colorent, se différencient, deviennent des fleurs, des maisons, des personnages consistants et reconnaissables, de même maintenant toutes les fleurs de notre jardin et celles du parc de M. Swann, et les nymphéas de la Vivonne, et les bonnes gens du village et leurs petits logis et l'église et tout Combray et ses environs, tout cela qui prend forme et solidité, est sorti, ville et jardins, de ma tasse de thé.

Marcel Proust, *Du coté de chez Swann.*

■ 1. *Citez 2 ou 3 exemples montrant la différence culturelle de la perception des odeurs.*

■ 2. *Donnez un exemple personnel d'odeur que vous aimez ou n'aimez pas ou qui vous rappelle un moment particulier de votre vie, ou encore qui serait caractéristique d'un lieu ou d'un pays que vous connaissez.*

■ 3. *Une expérience telle que celle que narre Marcel Proust vous est-elle arrivée personnellement ?*

## CIVILISATION

## SUPER QUIZZ

### *Quelques-unes des choses que vous avez apprises dans Tempo 1 et 2*

■ *Répondez aux questions de ce test pour évaluer votre connaissance de la France :*

**1.** Ceci est :

❏ une carte d'identité
❏ un passeport
❏ un permis de conduire

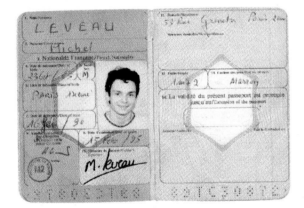

**2.** L'auteur de *La Fée Carabine* est :

❏ Albert Camus
❏ Daniel Pennac
❏ Le Clèzio

**3.** Une seule de ces personnes est une actrice :

❏ Isabelle Adjani
❏ Patricia Kaas
❏ Barbara

**4.** La France comporte :

❏ 100 départements et 26 régions
❏ 96 départements et 25 régions
❏ 112 départements et 19 régions

**5.** Lequel de ces plats est typiquement français ?

❏ la pizza
❏ le couscous
❏ le cassoulet

**6.** Lequel de ces journaux n'est pas un hebdomadaire ?

❏ *Elle*
❏ *L'Express*
❏ *Ouest France*

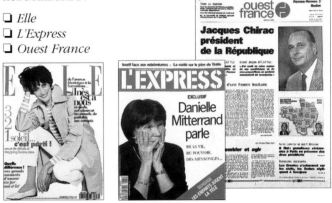

**7.** Lorsqu'on vous présente quelqu'un, devez-vous vous lever si vous êtes assis(e) ?

❏ non, si vous êtes une femme.
❏ oui, en toute circonstance.
❏ non, si la personne qu'on vous présente est plus jeune.

**8.** Associez les trois photos suivantes aux trois régions :

❏ La Bretagne
❏ La Franche-Comté
❏ Les Alpes

**9.** Dites quel véhicule produit ce bruit :

❏ un véhicule de pompier
❏ une voiture de police
❏ une ambulance

**10**. Quelle ville française cette chanson évoque-t-elle ?

> Qu'il est loin mon pays, qu'il est loin
> Parfois au fond de moi se raniment
> L'eau verte du canal du Midi
> Et la brique rouge des Minimes
> Ô mon païs, ô Toulouse...
>
> Je reprends l'avenue vers l'école
> Mon cartable est bourré de coups de poing
> Ici, si tu cognes tu gagnes
> Ici, même les mémés aiment la castagne
> Ô mon païs, ô Toulouse...

**11.** Qui sont-ils ?

❏ le pompier
❏ le facteur
❏ l'agent de police

**12.** Bernard Pivot est :

❏ un animateur de la télévision
❏ un homme politique
❏ un acteur connu

**13.** Cartier, c'est une marque de :

❏ vêtements
❏ montres
❏ conserves

**14.** Dans la bouillabaisse, il y a :

❏ des escargots
❏ du poisson
❏ des haricots

**15.** Une de ces régions n'est pas une région viticole réputée :

❏ la Bourgogne
❏ le Bordelais
❏ l'Auvergne

**16.** Cherchez l'intrus :

❏ une bouteille de Bordeaux
❏ un hamburger
❏ un fromage
❏ une baguette

**17.** La pâte brisée c'est :

❏ une recette de cuisine
❏ une histoire d'amour malheureuse
❏ un accident

**18.** Identifiez le drapeau français :

**19.** Laquelle de ces expressions est en verlan :

❏ Laisse béton.
❏ une bagnole
❏ le boulot

**20.** Laquelle de ces îles n'est pas un Département d'Outre Mer (D.O.M.) ?

❑ La Martinique
❑ La Guadeloupe
❑ La Corse

**21.** Quel est le point commun entre ces trois silhouettes ?

a     b     c

**22.** Que vous rappellent ces formes ?

1     2     3

**23.** Qui sont-ils ?

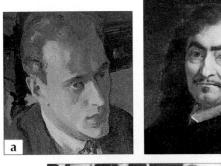

a     b

c

**24.** Lequel de ces peintres est contemporain ?

❑ Courbet
❑ Combas
❑ Manet

**25.** Attribuez ces tableaux à l'artiste qui les a peints :

a

b

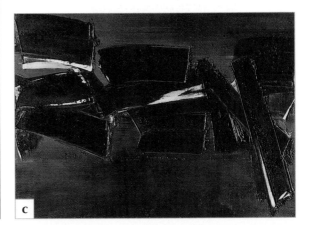

c

**26.** Ils sont français :

❏ Michel Piccoli
❏ Platini
❏ le groupe Kassav
❏ Isabelle Adjani

**27.** Lequel de ces pays ne fait pas partie de l'Union européenne ?

❏ Portugal
❏ Grèce
❏ Suisse
❏ Danemark

**28.** Identifiez les personnages figurant sur les billets de banque suivants :

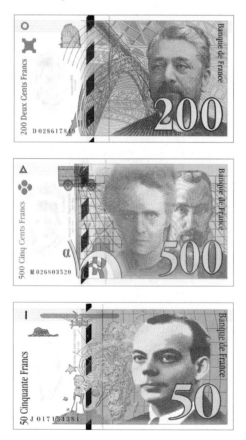

**29.** La courtoisie exige que l'on présente toujours d'abord un homme à une femme et non l'inverse.

❏ vrai   ❏ faux

**30.** Le savoir-vivre exige qu'on coupe la salade avec son couteau.

❏ vrai   ❏ faux

**31.** Les Françaises provoquent plus d'accidents graves que les Français.

❏ vrai   ❏ faux

**32.** Quel est l'animal favori des français ?

❏ le chat
❏ le chien
❏ l'oiseau

**33.** Attribuez ces citations à leur auteur :

1. « Sous le pont Mirabeau coule la Seine
   Et nos amours »

2. « Je pense, donc je suis. »

3. « Rien ne sert de courir
   Il faut partir à point. »

Jean de la Fontaine : ..........
Guillaume Apollinaire : ..........
René Descartes : ..........

**34.** Lesquels de ces vers appartiennent à la Marseillaise ?

❏ « Douce France
   Cher pays de mon enfance »

❏ « Le jour de gloire est arrivé »

❏ « N'oublie pas mon petit soulier »

**35.** Associez les jours de fêtes aux images ci-dessous :

❏ 14 juillet : ..........
❏ Fête de la Musique : ......
❏ 1er Mai : ..........

Préparation au DELF-A4

## A4 Oral

**1.** *Cochez la phrase entendue :*

1. ❑ Il est pas fier, Pierre.
   ❑ Il est peu fier Pierre.

2. ❑ Le Palais des Toges.
   ❑ Le Palais des Doges.

3. ❑ C'est bougé.
   ❑ C'est bouché.

4. ❑ C'est un ami.
   ❑ C'est une amie.

5. ❑ Tout droit.
   ❑ Tous les trois.

6. ❑ Assis !
   ❑ Assez !

7. ❑ Il a deux amis à Paris.
   ❑ Il a des amis à Paris.

8. ❑ J'ai faim.
   ❑ Je feins.

9. ❑ Je n'aime pas cette teinte.
   ❑ Je n'aime pas cette tente.

10. ❑ Quel dessert !
    ❑ Quel désert !

**2.** *Écoutez l'enregistrement puis répondez aux questions :*

1. Cette chronique passe :
   ❑ chaque jour.
   ❑ chaque mois.
   ❑ chaque semaine.

2. Elle parle de :
   ❑ sites connus.
   ❑ sites peu connus.
   ❑ monuments.

3. Perahora est :
   ❑ au bord de la mer.
   ❑ dans la montagne.

4. Il y a :
   ❑ un port.
   ❑ un temple.
   ❑ les restes d'un temple.

5. Héra était :
   ❑ la sœur de Zeus.
   ❑ la fille de Zeus.
   ❑ l'épouse de Zeus.

6. Son culte était pratiqué :
   ❑ au 5e siècle avant Jésus-Christ.
   ❑ au 5e siècle après Jésus-Christ.
   ❑ au 15e siècle.

7. On peut visiter le site, mais aussi :
   ❑ manger.
   ❑ acheter du poisson.
   ❑ se baigner.

**3.** *Écoutez les enregistrements et dites, pour chacun d'eux, quelle attitude ou quel sentiment est exprimé.*

| | enr. n° |
|---|---|
| admiration | |
| désespoir | |
| colère | |
| surprise | |
| doute | |
| ordre | |
| menace | |

## A4 Écrit

**1.** *Répondez à l'une des petites annonces suivantes en vous présentant :*

**1**

Société import-export cherche jeune cadre commercial. Expérience. Maîtrise anglais et espagnol. Envoyez lettre de motivation et curriculum à Big Export, 8, rue de Grenelle 75007 Paris.

**2**

Bureau architecte cherche secrétaire de direction. Excellente présentation. Expérience. Disponibilité. Bon salaire. Écrire à Brec'art, 25, rue de la République 25000 Besançon.

**3**

Entreprise bâtiment cherche informaticien pour gestion système informatique. Niveau ingénieur. Expérience souhaitable, non indispensable. Disponibilité. Écrire à Construction Sud, 13, rue de la gare, Marseille.

**2.** *Vous êtes Pierre ou Mireille. Vous écrivez à un(e) ami(e) et évoquez cette conversation.*

| Pierre | – Tu vas partir à Paris ? |
| Mireille | – Oui, dans huit jours. |
| Pierre | – Encore, tu y es allée il y a 8 jours. Tu t'ennuies ici ? |
| Mireille | – Oui, c'est vrai, il n'y a pas grand chose à faire à Blois, et toi, tu travailles tout le temps. |
| Pierre | – Tu sais que c'est un moment difficile au bureau et que je dois être présent durant cette restructuration. |
| Mireille | – Oui, je le sais, mais à Paris, j'ai des amis, je sors. Ici, j'ai l'impression de m'enterrer. |
| Pierre | – Bon, d'accord, mais dans un mois nous prendrons quelques jours de vacances. |

**3.** *Rédigez une lettre à la place de ce télégramme adressé à Monique Bart.*

Impossible aller Nantes samedi. Problème signature contrat. Reste Paris jusqu'au 22. Annule week-end mer. T'embrasse.         Jacques.

**4.** *Rédigez un mode d'emploi (à l'infinitif) à partir de ces explications.*

Vous branchez l'écran sur l'ordinateur, puis le clavier. Vous branchez la souris. Vous mettez l'ensemble sous tension. Vous allumez l'ordinateur et introduisez le mot de passe. Vous choisissez le programme que vous désirez exécuter.

**5.** *À partir de ces notes, écrivez un récit de 10 lignes.*

Pierre et moi, nous avons fait une croisière en Méditerranée l'été dernier…

Lundi 10 juillet : départ de Barcelone pour Naples. Euphorie des départs. Prise de contact avec les autres passagers. Deux Anglais très sympathiques.

Mardi 12 juillet
Visite de Naples. Ville pleine de charme et pittoresque.
Soirée très agréable. Bal.

Mercredi 13 juillet. Départ pour Tunis.
Jeudi 14 juillet. Arrêt de 2 jours à Tunis. Visite. Excursion vers le sud. Très séduite par les paysages du sud. Chaleur. Heureuse de retrouver la mer.

Dimanche 17 juillet
Départ pour Le Caire que nous visiterons demain. Excursion avec nos deux amis anglais John et Peter aux Pyramides. Excellente journée.

Mardi 19 juillet
Retour vers Barcelone. Triste que ça soit déjà terminé. Grande fête à bord. Nous reverrons John et Peter à Paris.

**6.** *Imaginez un court article à partir de ces titres de journaux :*

**1**

Accident d'avion en Inde : 2 avions se heurtent en plein ciel. 250 morts. Origine de l'accident : problème de communication entre un pilote et la tour de contrôle.

**2**

Élections aux États-Unis. Campagne harassante pour Bill Clinton. Victoire sans surprise. Rien ne va changer.

**3**

Un ours dans un village des Pyrénées. Panique à Sainte-Croix. Ours perdu dans le village. Pas d'explication pour savoir ce qui a poussé l'ours à entrer dans le village.

**4**

Tremblement de terre en Algérie. Panique à Oran. Nombreux immeubles détruits. Pas de victimes.

**5**

Révolte des lycéens en Guyane. 3 jours d'émeutes. Revendication des professeurs : des salles, des moyens de travail.

## 100. L'opposition

*Écoutez et dites quelle est l'information principale (l'événement qui s'est finalement réalisé) :*

1. ❏ Patrick a eu un 3 en maths.
   ❏ Patrick a réussi son bac.

2. ❏ Je dois passer la nuit à terminer mon rapport.
   ❏ Mon rapport sera prêt demain.

3. ❏ Il m'a reçu.
   ❏ Il a un emploi du temps très chargé.

4. ❏ Il a fait des bêtises.
   ❏ J'ai confiance en lui.

5. ❏ Le concours n'était pas facile.
   ❏ Il a réussi le concours.

6. ❏ Il y a eu une tempête de neige.
   ❏ Il a fait le trajet en moins de deux heures.

## 101. Opposition/cause/conséquence

*Écoutez et dites quel est le résultat final (ce qui s'est réalisé) :*

1. ❏ J'ai terminé.
   ❏ Quelqu'un m'a aidé.
   ❏ Je n'ai pas terminé.
   ❏ Personne ne m'a aidé.

2. ❏ Ils sont très pauvres.
   ❏ Ils ont eu beaucoup de difficulté.
   ❏ Ils ont élevé leurs six enfants sans difficulté.
   ❏ Ils ont élevé leurs six enfants.

3. ❏ Ils ont terminé ce travail.
   ❏ Tout est à refaire.
   ❏ Il n'ont pas écouté mes conseils.
   ❏ Ils ont écouté mes conseils.

4. ❏ Je fais et dis n'importe quoi.
   ❏ Il n'est pas content.
   ❏ Il est très content.

5. ❏ Ils ont perdu le match.
   ❏ Ils n'ont pas très bien joué.
   ❏ Ils ont gagné le match.
   ❏ Le match était très intéressant.

## 102. L'opposition

*Reliez les éléments de la 1re colonne à ceux de la deuxième colonne en utilisant l'expression proposée. Reformulez les éléments de la deuxième colonne, si nécessaire.*

|   | Événement qui s'est finalement réalisé | Problèmes, obstacles | Expression à utiliser |
|---|---|---|---|
| 1 | Le départ du Grand Prix de Monaco a été donné à 14 h. | il pleuvait et les conditions climatiques étaient effroyables | en dépit |
| 2 | Je suis allé travailler. | une forte grippe | pourtant |
| 3 | Il est toujours très actif. | il est très âgé | malgré |
| 4 | Appelle-moi dès que tu arrives. | heure tardive | même si |
| 5 | Elle a obtenu un emploi dans un secrétariat. | elle n'a aucune expérience en informatique | bien que |
| 6 | Elle est arrivée à l'heure. | il y avait des embouteillages | malgré |
| 7 | Il a réussi son baccalauréat. | il est nul en maths | pourtant |
| 8 | Il parle très bien français. | il a un léger accent | en dépit |

## 103. Opposition/cause/conséquence

*Reliez les informations suivantes en utilisant l'expression logique qui convient (en reformulant, si nécessaire).*

**1.** Il a fait du bon travail / Elle est contente
❏ parce que
❏ malgré
❏ à cause

**2.** Il a bien travaillé / Elle n'est pas contente
❏ bien que
❏ grâce
❏ car

**3.** Nous avons passé un excellent week-end / Il pleuvait
❏ malgré
❏ grâce
❏ car

**4.** Il parle très bien le français / Il a un léger accent
❏ parce que
❏ malgré
❏ à cause

**5.** Il a été licencié / Il a obtenu de bons résultats.
❏ grâce
❏ en dépit de
❏ en effet

**6.** C'est un excellent film / L'histoire n'est pas très originale
❏ parce que
❏ même si
❏ car

## 104. Les pronoms relatifs

*Complétez en utilisant qui, que ou dont, auquel, à laquelle, auxquelles :*

**1.** Il y a un monsieur, .......... j'ignore le nom, qui veut absolument vous parler.
**2.** Le taxi .......... vous avez demandé est arrivé.
**3.** Est-ce qu'il y a encore des lettres .......... je n'ai pas répondu ?
**4.** C'est quelqu'un .......... je me méfie beaucoup.
**5.** C'est un problème .......... me préoccupe beaucoup.
**6.** L'association .......... je m'occupe va organiser une vente aux enchères.
**7.** C'est une idée .......... je n'avais jamais pensé.
**8.** C'est un garçon .......... je pense le plus grand bien.
**9.** La seule chose .......... je me souvienne, c'est de son prénom.
**10.** Les solutions .......... je pense sont les suivantes.

## 105. Les pronoms relatifs

*Complétez en utilisant le verbe qui convient.*

**1.** La seule chose dont .......... c'est d'une bonne douche.
❏ j'ai envie
❏ je veux
❏ j'aimerais

**2.** Nous nous trouvons dans une situation à laquelle ..........
❏ nous avions envie.
❏ nous ne nous attendions pas.
❏ nous ne voulions pas.

**3.** Le métier dont .......... quand j'étais enfant, c'était pilote de ligne.
❏ je pensais
❏ j'espérais
❏ je rêvais

**4.** La seule chose dont .........., c'est qu'il faut continuer à se battre.
❏ je crois
❏ je pense
❏ je suis convaincu

**5.** Les obstacles auxquels .......... sont nombreux.
❏ nous devrons affronter
❏ nous devrons faire face
❏ devrons surmonter

**6.** L'histoire que .......... est authentique.
❏ je vais vous raconter
❏ je vais vous parler
❏ je me souviens

**7.** Le groupe dont .......... a doublé ses bénéfices en moins de 4 ans.
❏ j'appartiens
❏ j'ai fait allusion
❏ je fais partie

**8.** Les rumeurs auxquelles .......... sont totalement fausses.
❏ vous avez fait allusion
❏ vous avez évoqué
❏ vous avez parlé

**9.** Toutes les personnes que .......... doivent se rendre dans la salle numéro 3.
❏ j'ai cité le nom
❏ j'ai citées
❏ j'ai demander de sortir

**10.** Les conférences auxquelles .......... étaient très intéressantes.
❏ j'ai suivi
❏ j'ai écouté
❏ j'ai assisté

## 106. Faire une comparaison : les animaux

*Choisissez l'animal ou le qualificatif qui convient et précisez le sens exact de l'expression obtenue :*

**1.** Il a détalé comme ..........
- ❑ un lapin
- ❑ une tortue
- ❑ un rat

**Cette expression signifie :**
- ❑ Il est parti en courant.
- ❑ Il a eu peur.
- ❑ Il n'était pas pressé.

**2.** Elle a un appétit ..........
- ❑ de canard
- ❑ d'oiseau
- ❑ d'éléphant

**Cette expression signifie :**
- ❑ Elle mange beaucoup.
- ❑ Elle est gourmande.
- ❑ Elle ne mange pas beaucoup.

**3.** Il est rusé comme ..........
- ❑ une poule
- ❑ un renard
- ❑ une pie

**Cette expression signifie :**
- ❑ Il est très malin.
- ❑ Il n'est pas très malin.
- ❑ Il est curieux.

**4.** Il est .......... comme une pie.
- ❑ muet
- ❑ bavard
- ❑ rusé

**Cette expression signifie :**
- ❑ Il parle beaucoup.
- ❑ Il est timide.
- ❑ Il est malin.

**5.** Il est doux comme ..........
- ❑ un agneau.
- ❑ une vache.
- ❑ un tigre.

**Cette expression signifie :**
- ❑ Il est très gentil.
- ❑ Il est très timide.
- ❑ Il est méchant.

**6.** Il est gai comme un ..........
- ❑ un corbeau.
- ❑ un pinson.
- ❑ une souris.

**Cette expression signifie :**
- ❑ Il est triste.
- ❑ Il est en colère.
- ❑ Il est de bonne humeur.

**7.** Il est têtu comme ..........
- ❑ un âne.
- ❑ un cheval.
- ❑ un éléphant.

**Cette expression signifie :**
- ❑ Il est obstiné.
- ❑ Il change souvent d'avis.
- ❑ Il ne sait pas ce qu'il veut.

**8.** Il est .......... comme un bœuf
- ❑ doux
- ❑ fort
- ❑ intelligent

**Cette expression signifie :**
- ❑ Il a beaucoup de force.
- ❑ Il est gentil.
- ❑ Il est bête.

**9.** Elle est myope comme ..........
- ❑ un aigle
- ❑ une taupe
- ❑ une chouette

**Cette expression signifie :**
- ❑ Elle voit tout.
- ❑ Elle n'a pas une bonne vue.
- ❑ Elle est sourde.

**10.** Elle est discrète comme ..........
- ❑ un rat.
- ❑ une souris.
- ❑ un chat.

**Cette expression signifie :**
- ❑ Elle se fait remarquer.
- ❑ Elle ne se fait pas remarquer.
- ❑ Elle se prend pour une vedette.

## 107. La nominalisation

*Complétez en utilisant une forme nominale, représentant l'action évoquée par le verbe en caractère gras :*

**1.** – Tu **as enregistré** la conférence de Raoul Fournier ?
– Oui, mais l'.......... n'est pas très bon.

**2.** – C'est toi qui **as signé** ça ?
– Non, ce n'est pas ma ..........

**3.** – Quelles sont les heures d'.......... et de ..........
du magasin ?
– Nous **ouvrons** à 8 heures et nous **fermons**
à 19 heures.

**4.** – Je vais me faire **construire** une maison.
– Et ça va durer combien de temps la .......... ?

**5.** – J'ai loué un camion de ..........
– Ah bon ! Tu **déménages ?**

**6.** – Tu as acheté une machine à **coudre ?**
– Oui, je vais me lancer dans la haute ..........

**7.** – Nous avons décidé de **diversifier** notre production.
– Est-ce que cette .......... va créer des emplois ?

**8.** – J'**ai décidé** de partir à l'étranger.
– Quand est-ce que tu as pris cette .......... ?

## 108. La nominalisation

*Complétez en utilisant le verbe représentant l'action évoquée par le nom en caractère gras :*

**1.** – Quand allez-vous .......... les travaux ?
– La **reprise** des travaux est prévue pour le 15 mars.

**2.** – Pour quelles raisons avez-vous décidé de .......... ce bâtiment ?
– Cette **destruction** était nécessaire pour des raisons de sécurité.

**3.** – Allez-vous .......... le franc ?
– Nous n'avons aucune raison de procéder à une **dévaluation**.

**4.** – Allez-vous .......... ou .......... la réforme de l'Éducation Nationale ?
– L'**arrêt** ou la **poursuite** de cette réforme sera décidé au prochain Conseil des ministres.

**5.** – Pourquoi avez-vous arrêté de .......... ?
– Je n'ai jamais arrêté la **peinture**.

**6.** – Pourrions-nous .......... la séance ?
– Je vous accorde une **interruption** de 10 minutes, mais pas plus.

**7.** – Je voudrais m'.............. au cours de cuisine.
– Je vais vous donner une fiche d'**inscription**.

**8.** – Ensuite vous le faites .......... à feu doux.
– Combien de temps, la **cuisson ?**

**9.** – Nous prévoyons d'.......... totalement la circulation au centre-ville.
– Est-ce que les commerçants sont d'accord avec cette **interdiction ?**

## 109. Préfixation

*Reformulez les phrases en utilisant le préfixe « re » ou « in ».*
Exemples :
J'ai vu Pierre une nouvelle fois. → J'ai revu Pierre.
Ce gâteau n'est pas mangeable. → Ce gâteau est immangeable.

**1.** J'ai pris du gâteau plusieurs fois.

**2.** Cette région n'est pas hospitalière.

**3.** J'ai commencé mon travail une nouvelle fois.

**4.** J'ai chauffé le rôti une deuxième fois.

**5.** Il n'a pas validé le vote

**6.** Cette maison n'est pas habitée.

**7.** Ce travail n'est pas humain.

**8.** Ce garçon n'est pas sensible.

**9.** Il est parti une autre fois à Paris.

**10.** Il a de nouveau bâti la maison.

**11.** Ce n'est pas juste.

**12.** Ce n'est pas possible.

## 110. Préfixation en « re »

*Dites pour chaque verbe si le préfixe « re » signifie une répétition ou non.*

| | Oui | Non |
|---|---|---|
| **1.** Je vous remercie beaucoup. | ❏ | ❏ |
| **2.** Je reviens demain. | ❏ | ❏ |
| **3.** Je reprends le travail mardi. | ❏ | ❏ |
| **4.** Je recherche du travail. | ❏ | ❏ |
| **5.** Je relis mon rapport. | ❏ | ❏ |
| **6.** J'ai un message à vous remettre. | ❏ | ❏ |
| **7.** Ma montre retarde. | ❏ | ❏ |
| **8.** Il n'a pas retenu mes conseils. | ❏ | ❏ |
| **9.** Elle m'a reparlé de toi. | ❏ | ❏ |
| **10.** On ne s'est jamais revus. | ❏ | ❏ |
| **11.** Je retourne chez moi. | ❏ | ❏ |
| **12.** Il a reposé sa question. | ❏ | ❏ |

## 111. Préfixation en « in »

*Dites pour chaque adjectif commençant par « in » (ou « im ») s'il est le contraire d'un autre adjectif. (« inhabituel » est le contraire de « habituel » mais le préfixe « in » est absent de « interdit »).*
*Si l'adjectif a un contraire, cochez la colonne « oui » et écrivez cet adjectif.*

| | Oui | Non |
|---|---|---|
| **1.** Le questionnaire est incomplet. | ❏ | ❏ |
| **2.** C'est très intéressant. | ❏ | ❏ |
| **3.** Ce n'est pas important. | ❏ | ❏ |
| **4.** Ils sont inconnus. | ❏ | ❏ |
| **5.** Le résultat est incertain. | ❏ | ❏ |
| **6.** Le travail est inachevé. | ❏ | ❏ |
| **7.** C'est très indiscret. | ❏ | ❏ |
| **8.** Il est ingénieux. | ❏ | ❏ |
| **9.** C'est inquiétant | ❏ | ❏ |
| **10.** C'est inutile. | ❏ | ❏ |
| **11.** Il est très intelligent. | ❏ | ❏ |
| **12.** C'est improbable. | ❏ | ❏ |

## 112. Préfixation en « in »

*Dites pour chaque adjectif s'il a un contraire négatif en « in » ou « im » ou non. Si l'adjectif a un contraire, cochez la colonne « oui » et écrivez cet adjectif.*

|  | Oui | Non |
|---|---|---|
| 1. Il est très populaire. | ❑ | ❑ |
| 2. Elle est gentille. | ❑ | ❑ |
| 3. C'est explicable. | ❑ | ❑ |
| 4. C'est tout à fait vraisemblable. | ❑ | ❑ |
| 5. Il est mobile. | ❑ | ❑ |
| 6. C'est possible. | ❑ | ❑ |
| 7. C'est très confortable. | ❑ | ❑ |
| 8. Il est dangereux. | ❑ | ❑ |
| 9. Je suis libre. | ❑ | ❑ |
| 10. C'est parfait. | ❑ | ❑ |
| 11. C'est cher. | ❑ | ❑ |
| 12. C'est tolérable. | ❑ | ❑ |
| 13. C'est buvable. | ❑ | ❑ |
| 14. Il est calme. | ❑ | ❑ |

## 113. Comparaison : expressions imagées

*Choisissez la comparaison qui a le même sens que l'expression en italique et refaites la phrase.*

1. Il est à peine 9 h et demie : *tu vas au lit vraiment tôt.*
2. Gérard n'avait rien écouté et *il est intervenu mal à propos.*
3. Mais arrête de *crier si fort !* On ne s'entend plus !
4. Mes deux frères *sont très liés et très proches l'un de l'autre.*
5. Julien et Françoise *se disputent sans arrêt.*
6. Depuis qu'il est malade, *Maurice mène une vie très régulière et ne fait pas d'excès.*
7. Nos amis nous ont écrit qu'*ils souffrent beaucoup.*
8. Pour ce match, le stade *est vraiment rempli :* il n'y a plus une seule place.
9. Le menuisier a mal travaillé : il a fait ce meuble *n'importe comment.*
10. À la gare, tu reconnaîtras très facilement mon oncle : *il est très maigre et très grand.*

A. Arriver comme un cheveu sur la soupe.
B. Hurler comme un(e) sourd(e).
C. Vivre comme un moine.
D. Être sec/sèche comme un échalas.
E. Être uni(e)s comme les (5) doigts de la main.
F. À la va comme je te pousse.
G. Se coucher comme les poules.
H. S'entendre comme chien et chat.
I. Être plein(e) comme un œuf.
J. Être malheureux(se) comme les pierres.

## 114. Faire une comparaison :

*Complétez les comparaisons suivantes et précisez le sens exact de l'expression obtenue :*

1. J'aime bien René : il est franc comme .........
   ❑ l'acier
   ❑ l'argent
   ❑ l'or
   **Cette expression signifie :**
   ❑ ses deux parents sont français
   ❑ c'est un garçon brillant
   ❑ il ne ment jamais

2. Le nouveau directeur ? Il est sympa comme
   .........
   ❑ un couloir de métro
   ❑ une porte de prison
   ❑ un hall de gare
   **Cette expression signifie :**
   ❑ il est souriant
   ❑ il a beaucoup de conversation
   ❑ il est très antipathique

3. Je ne sais pas ce que j'ai eu cette nuit : ......... comme une bête.
   ❑ j'ai dormi
   ❑ j'ai rêvé
   ❑ j'ai été malade
   **Cette expression signifie :**
   ❑ j'ai été très malade
   ❑ j'étais en pleine forme
   ❑ j'étais très fatigué

4. Sa sœur ? Elle est jolie comme .........
   ❑ un foie
   ❑ un œil
   ❑ un cœur
   **Cette expression signifie :**
   ❑ elle est mal habillée
   ❑ elle est très laide
   ❑ elle est très belle

5. Ça ne va pas ? Tu es ......... comme un linge !
   ❑ bleu
   ❑ blanc
   ❑ rouge
   **Cette expression signifie :**
   ❑ tu as l'air en forme
   ❑ tu es tout pâle
   ❑ tu as froid

6. Méfie-toi de lui : il est ......... comme un âne qui recule !
   ❑ têtu
   ❑ franc
   ❑ gentil
   **Cette expression signifie :**
   ❑ c'est un hypocrite
   ❑ il dit toujours la vérité
   ❑ il a toujours raison

## UNITÉ 1

### Page 7 - Dialogue témoin

– Vous avez passé de bonnes vacances ?
– Non, il a plu pendant quinze jours.

– Vous avez passé de bonnes vacances ?
– Nos vacances ? Fantastiques ! C'est beau les Caraïbes !

### Page 7 - Compréhension

1. – Tu es allé au ciné, ces derniers temps ?
   – Oh, en ce moment, il n'y a pas grand-chose.
   – Moi, j'ai vu *Le bonheur est dans le pré*. C'est le dernier Chatiliez. Tu sais, c'est lui qui a fait *La vie est un long fleuve tranquille*.
   – Ah oui, je vois.
   – *Le bonheur est dans le pré,* c'est vraiment drôle. Serrault est excellent, comme d'habitude. Et Eddy Mitchell fait un numéro d'acteur extraordinaire.
2. – Hier, on est allé manger au *Fin gourmet.*
   – Ah oui, je connais. Ce n'est pas terrible. C'est de la nouvelle cuisine. C'est beau, c'est plein de couleurs, mais il n'y a rien dans ton assiette. Et en plus, ce n'est pas donné !
3. – Qui c'est, la fille en jaune ?
   – C'est la copine d'Alain.
   – Je ne sais pas ce qu'il lui trouve : elle n'est pas terrible. En plus, elle a l'air sympa comme une porte de prison.
   – Oui, je l'ai rencontrée une fois chez les Léonard. Elle n'a pas décroché trois mots de toute la soirée.
4. – Tu as vu le France-Angleterre du Tournoi des Cinq Nations ?
   – Oui, super ! Les Français ont très bien joué.
   – Mais ils ont perdu ! Qu'est-ce que tu veux, les Anglais, c'est les rois du rugby. Et puis ils jouaient sur leur terrain, devant leur public. Ça aide !
5. – Alors, ce réveillon ? Ça s'est passé comment ?
   – C'était très sympa. On a fait ça chez Hamid. Il avait trouvé du caviar iranien…
   – Vous étiez nombreux ?
   – Une douzaine. Que des gens sympas. On s'est bien amusé(s).
6. – Tu connais André ?
   – Le grand un peu chauve ?
   – Oui, il travaille à la mairie.
   – Je ne le supporte pas, ce type. Il est prétentieux. Et en plus, il n'a pas inventé l'eau chaude.
7. – C'est beau, c'est coloré, c'est plein de petites ruelles. Le soir, tu te balades le long du port. C'est très animé. Les gens sont ouverts, accueillants.
8. – Qu'est-ce que tu lis ?
   – « Le Nom de la Rose ».
   – C'est bien ?
   – Passionnant ! C'est une enquête policière dans un monastère du XIVe siècle.
   – Ah oui ! J'ai vu le film.

### Page 8 – Dialogue témoin

– C'était fantastique !
– J'ai beaucoup aimé !

– C'était nul !
– C'est pas mal !
– Bof !
– Super !
– Extraordinaire !

### Page 8 – Compréhension

1. – J'ai passé une soirée fantastique !
2. – Le prof, il est nul !
3. – « Un monde parfait » ? Pas terrible !
4. – Vous avez été extrêmement brillant.
5. – Félicitations ! C'était parfait !
6. – Qu'est-ce que c'était triste !
7. – Il est bien, le fiancé de Pauline.
8. – Le retour, c'était vraiment pénible.
9. – Chic du poisson !
10. – Je voudrais encore du poisson.
11. – Bis ! Bis ! Bis ! Bis !
12. – Dehors l'arbitre !
13. – Ce film : j'ai adoré !
14. – C'était très sympa.
15. – C'était vraiment mauvais.
16. – Il n'est pas mal, ce petit vin.

### Page 10 – Bruitages

### Page 11 – Dialogue témoin

– Tu as vu l'expo Soulages ?
– Oui, c'était très bien. Mais il y avait trop de monde. J'ai fait la queue pendant une heure. Mais ça ne fait rien, il faut absolument y aller parce que c'est vraiment exceptionnel.

### Page 11 – Compréhension

1. – Madame Perrin, vous avez 15 secondes pour nous dire pourquoi vous aimez le ski.
   – Eh bien, parce que c'est un sport de plein air, que c'est bon pour la santé, parce qu'on oublie ses soucis quotidiens.
   – Mais vous aimez le froid ?
   – Ah non, le froid, c'est désagréable.
   – Vous avez d'autres arguments ?
   – J'habite à Lille, alors pour faire du ski, c'est loin et puis c'est cher.
2. – Alors, ces vacances en Espagne ?
   – C'était bien, c'était calme, et au printemps la chaleur est agréable. J'étais avec une bande de copains sympas, et puis, cette petite pension c'était pas cher du tout.
3. – Je reviens d'Istanbul. Quelle ville !
   – Alors, tu as bien aimé ?
   – Ah oui ! C'est une ville très animée. Il y a vraiment beaucoup de choses à voir. J'ai mangé dans le quartier de Galata : c'est vivant, c'est coloré, et puis la vie n'est pas chère.

### Page 12 – dialogue

– Écoute, je ne sais vraiment pas quoi faire. Le patron me demande de choisir entre Pierre et Paul pour le poste de directeur commercial. Tu comprends, ils sont aussi sympas l'un que l'autre.
– Ah non ! Paul a beaucoup moins d'humour que Pierre. Je trouve aussi que Paul est plus efficace. Il est capable de vendre un peigne à un chauve !
– Oui, mais il est moins organisé.

– Bon d'accord, c'est vrai, mais Pierre a un meilleur carnet d'adresses. Et puis il a plus d'expérience.
– Oui, Paul est plus jeune, c'est vrai, mais d'une certaine façon, c'est mieux : il est plus dynamique.
– Non, je ne suis pas d'accord. Pour moi, le plus motivé des deux, c'est Pierre.
– Ah non ! Je ne suis pas d'accord. Qui a fait le moins bon chiffre de vente l'année dernière ? C'est Pierre.
– Allô ? Mademoiselle Lambert ?
– Oui monsieur le directeur.
– Ne cherchez plus ! Je viens de trouver notre nouveau directeur commercial. C'est mon neveu, Henri.

### Page 12 – Phonétique

1. – J'ai cassé la voiture.
   – Bravo !
2. – J'ai réussi mon examen.
   – Bravo !
3. – J'ai gagné au loto.
   – Ce n'est pas vrai !
4. – Je suis nommé à New York.
   – C'est super !
5. – J'ai encore raté mon permis de conduire.
   – Ce n'est pas vrai.
6. – Ma mère vient à la maison ce soir.
   – C'est super.
7. – Je me marie la semaine prochaine.
   – Félicitations !
8. – Je me suis encore fait arrêter pour excès de vitesse.
   – Félicitations !

### Page 14 – Dialogue témoin

– Éric a fait un meilleur score que Jean-Louis.
– Éric ? C'est le plus fort au tennis.

### Page 16 – Dialogues

1. a. – Tu peux pas regarder devant toi, imbécile ? Il est cinglé, ce mec.
   b. – Désolé, madame ; je n'ai pas vu le feu. Tout est de ma faute.
2. a. – Alors, ça nous fait un repas à 90 francs, plus un demi-bordeaux à 35 francs, plus un fromage à 18 francs. Ça fait 113 francs.
   – Voilà 115 francs. Gardez la monnaie.
   b. – Quarante-sept et trois, cinquante, cinquante et cinquante qui font cent, et cent qui font deux cents.
   – Vous vous êtes trompée, je vous ai donné un billet de cent francs.
   – Oh merci !
3. a. – La situation actuelle est très préoccupante. Le chômage augmente, l'inflation n'est pas maîtrisée. Nous serons obligés d'augmenter les impôts.
   b. – La situation économique du pays est excellente. Le chômage diminue. Nos exportations augmentent régulièrement et je promets une réduction des impôts ainsi qu'une augmentation des salaires.
4. a. – C'est la galère. J'ai perdu mon boulot et je ne peux pas payer mon loyer. Ma femme est partie avec mon meilleur ami. J'ai cassé ma voiture.
   b. – J'ai gagné 2 millions de francs au loto

et en plus j'ai rencontré la femme de ma vie. On va voyager, acheter une petite maison….

5. a. – J'adore les grandes promenades en forêt quand le soleil se couche, les soirées au coin du feu. Je suis plutôt rêveuse, j'aime laisser courir mon imagination…

b. – Dans la vie, il n'y a que la réussite qui compte. Sans argent tu ne peux rien faire et tant pis si pour réussir tu dois écraser les autres.

6. a. – La culture, c'est comme la confiture, moins on en a, plus on l'étale.

b. – Nous allons commencer la visite du musée…

– Poil au nez !

– À gauche, quelques œuvres du peintre impressionniste Degas…

– Poil au bras !

7. a. – Tu introduis la disquette dans l'ordinateur, tu cliques sur l'option « installer » et tu suis les instructions. Ce n'est pas plus difficile que ça !

b. – Tu mets le truc dans le machin, ensuite tu appuies sur le bitogno, ça devrait marcher.

8. a. – Je m'excuse, mais je suis en retard. Je ne me suis pas réveillé ce matin.

– Et votre rapport est prêt ?

– Quel rapport ?

b. – Il est 9 heures précises. Notre réunion peut commencer. Je vous distribue mon rapport ainsi qu'une analyse de la situation financière de notre entreprise.

## Page 18 – Dialogue témoin

– Bonjour, monsieur.

– Qu'est-ce que vous voulez ?

– C'est pour un renseignement…

– Vous ne voyez pas que je suis occupé ?

– Incroyable !

– C'est scandaleux !

– Il se moque de nous !

– Quelle époque !

## Page 18 – Dialogues

1. – Excusez-moi, monsieur, vous pouvez me dire où se trouve la gare ?

– Bien sûr. C'est à deux pas d'ici. Attendez, je vous accompagne. Donnez-moi votre valise : elle a l'air lourde.

2. – C'est tout petit. Et il y a toujours autant de bruit dans la chambre qui donne sur la rue ?

– Il suffit de fermer les fenêtres.

– Et ça, c'est un placard ?

– Non, c'est la salle de bains.

– Et le loyer ?

– 4 000 francs, plus les charges.

3. – Alors, je vous recommande le menu à 55 francs : melon au porto, accompagné de jambon de montagne, suivi d'un éminé de poulet au curry, fromage, dessert. Le vin est compris.

4. – Prendre une belle entrecôte. L'enduire de moutarde et de confiture de fraise des bois. Faire revenir dans une poêle. Lorsque la viande est saisie, ajouter deux cuillères de sirop de menthe et portez à ébullition.

5. – À droite, vous avez la salle de séjour.

C'est clair et spacieux : il y a deux grandes baies vitrées. Là, le couloir donne sur trois belles chambres. Celle-ci est idéale comme chambre d'amis. Regardez ! Là, vous avez la cuisine entièrement équipée : micro-ondes, four électrique, lave-vaisselle.

– Et le loyer, c'est combien ?

– 3 500 francs. C'est tout à fait raisonnable pour un appartement de cette classe.

6. – Pardon, monsieur, vous avez la monnaie de 100 francs. C'est pour le parcmètre.

– Je ne suis pas un distributeur automatique.

– Merci quand même !

## Page 19 – Phonétique

Exemple :

– Il est fabuleux ce spectacle. Tu ne trouves pas ?

– Tu as raison c'est FA-BU-LEUX !

1. – Incroyable, cette histoire ! N'est-ce pas ?

– Tu as raison, c'est IN-CROY-ABLE !

2. – Magnifique ce coucher de soleil ! Tu ne crois pas ?

– Tu as raison, c'est MA-GNI-FIQUE !

3. – Ils sont délicieux, ces gâteaux !

– Tu as raison, ils sont DÉ-LI-CIEUX !

4. – C'est une soirée inoubliable ! Pas vrai ?

– Tu as raison, c'est I-NOU-BLI-ABLE !

5. – C'est inouï, ce qui lui est arrivé !

– Tu as raison, c'est I-NOU-Ï !

6. – Je crois que c'est une excellente idée.

– Tu as raison, c'est une idée EX-CEL-LENTE !

7. – C'est un roman passionnant ! Tu es d'accord ?

– Tu as raison, c'est PA-SSION-NANT !

8. – C'est un garçon adorable, tu ne trouves pas ?

– Tu as raison, il est A-DO-RABLE !

9. – Le téléphone, c'est une invention fantastique !

– Tu as raison, c'est FAN-TAS-TIQUE !

10. – Les vacances, c'est merveilleux !

– Tu as raison, c'est MER-VEIL-LEUX !

## Page 21 – Extraits musicaux

## Page 23 – Dialogues

1. J'ai un petit problème.
2. J'ai passé une mauvaise journée.
3. J'adore les fromages forts.
4. J'aime beaucoup la langue française.
5. Il a toujours de bonnes idées.
6. Je crois que j'ai fait une légère erreur de jugement.
7. Je préfère Picasso dans sa période bleue.
8. J'ai organisé une table ronde sur le chômage.
9. C'est un garçon sympathique.
10. Je n'aime pas les grandes villes.
11. Je regrette mon ancienne maison.
12. Non à la vie chère !
13. Tu connais la grosse dame à lunettes ?
14. Je cherche un appartement dans les vieux quartiers de Paris.
15. C'est un pauvre type.

16. Merci pour cette magnifique soirée !
17. Je vous remercie pour cette sympathique soirée.
18. Il est champion du monde des poids légers.
19. Elle est à qui cette belle voiture ?
20. Il a une forte fièvre.
21. La rue est en sens interdit.
22. New York, c'est une ville magnifique !
23. Il faut aider les pays pauvres.
24. Il a eu une chance extraordinaire !
25. Il habite une maison ancienne.
26. Chers amis ! Bonjour !
27. Il va nous raconter l'extraordinaire aventure qui lui est arrivée dans la jungle d'Amazonie.

## Page 23 – Phonétique

Exemple :

Ce film, je le trouve totalement nul.

Ce film ? To-tale-ment nul !

1. – Cette histoire, je la trouve parfaitement abracadabrante.

– Cette histoire ? Parfaitement abracadabrante !

2. – Je trouve que son dernier roman est totalement raté.

– Son dernier roman ? Totalement raté !

3. – Je crois que ce garçon est tout à fait incompétent.

– Ce garçon ? Tout à fait incompétent !

4. – J'estime que votre bilan est tout à fait catastrophique.

– Votre bilan ? Tout à fait catastrophique !

5. – À mon avis, ce projet est absolument sans intérêt.

– Ce projet ? Absolument sans intérêt !

6. – Je trouve que cette soirée était absolument épouvantable.

– Cette soirée ? Absolument épouvantable !

7. – Je trouve votre proposition complètement ignoble.

– Votre proposition ? Complètement ignoble !

8. – Je pense que sa politique est totalement inefficace.

– Sa politique ? Totalement inefficace !

9. – D'après moi, cette fille est parfaitement idiote.

– Cette fille ? Parfaitement idiote !

10. – Je trouve cette idée tout à fait absurde.

– Cette idée ? Tout à fait absurde !

## UNITÉ 2

## Page 29 – Dialogue témoin

– Le commandant de bord, Claude Loiseau, et tout son équipage vous souhaitent la bienvenue à bord de cet Airbus A 300.

## Page 29 – Dialogues

1. – Prenez garde à la chute éventuelle d'objets lors de l'ouverture des coffres à bagages.

2. – Un gilet de sauvetage se trouve sous votre siège. Enfilez-le et gonflez-le uniquement sur ordre de l'équipage.

3. – Nous vous rappelons qu'il est interdit de fumer durant les phases de décollage et d'atterrissage, durant vos déplacements en cabine, ainsi que dans les toilettes.

4. – Pour des raisons de sécurité, l'usage d'appareils électroniques, tels que téléphones portables, ordinateurs, magnétophones, baladeurs est interdit. Les fréquences émises par ces appareils peuvent interférer avec les instruments de bord.

5. – Veuillez attacher votre ceinture, mettre votre siège en position verticale et relever votre tablette.

## Page 30 – Dialogue

– Alors tu vois, tu coupes le beurre en morceaux et tu mélanges avec la farine et le sel. Tu verses de l'eau et tu pétris jusqu'à ce que tu obtiennes une pâte qui ne colle pas aux mains.
– Tu ne mets pas des œufs ?
– Non, pas pour la pâte brisée.
– Et après, comment tu fais ?
– Tu étends la pâte avec un rouleau à pâtisserie. Tu mets un peu de farine sur la table, sinon ça colle. Tu mets la pâte dans le moule à tarte. Mais il faut le beurrer avant. Quand ta pâte est étendue, tu mets tes pommes coupées en tranches et tu cuis trente-cinq à quarante minutes à feu doux.
– D'accord. Finalement, c'est facile !

## Page 31 – Exercice 8

1. Vous ! Sortez d'ici !
2. Mais dépêchez-vous !
3. Surtout, ne vous inquiétez pas !
4. Pour vous, entrée gratuite !
5. Conduisez-moi à la gare de Lyon !
6. Dites-nous la vérité !
7. Allons-y ! C'est l'heure !
8. Vous ! Taisez-vous !
9. Ne vous fâchez pas ! Ce n'est pas grave !
10. Vous conduisez vite !
11. Pouvez-vous patienter quelques instants ?
12. Patience…

## Page 31 – Exercice 9

1. Faites vite !
2. Dépêchez-vous !
3. Ouvrir la boîte avec précaution.
4. La solution ? Travailler, encore travailler.
5. Dites-moi tout !
6. N'oubliez pas mes conseils !
7. Suivez-moi…
8. Boire ou conduire, il faut choisir.
9. Mon rêve ? Habiter à la campagne.
10. Signez ici, madame !
11. Voter pour lui ? Jamais !
12. S'il vous plaît, écoutez-moi !

## Page 32 – Dialogues

1. – Vous voyez, c'est un modèle très simple. Tout est expliqué dans la notice. Vous ne pouvez pas vous tromper.
– Et pour enregistrer mon message, comment est-ce que je fais ?
– Vous insérez la microcassette dans le logement, là. Vous appuyez sur cette touche et vous parlez, près du petit micro qui est là.
– C'est tout ?
– Oui. Quand vous avez fini, vous appuyez une nouvelle fois sur la touche et vous rembobinez votre cassette en appuyant sur cette autre touche.

2. – Comment je fais pour le brancher ?
– Attends, je regarde la notice. Voilà, tu branches l'adaptateur à l'arrière du répondeur.
– Voilà, c'est fait.
– L'adaptateur, tu le branches sur le secteur.
– D'accord.
– Maintenant, tu relies le répondeur à la prise téléphonique, avec l'autre fil. Ça y est ?
– Oui.
– Alors c'est branché.

3. – L'objet que vous pouvez acquérir aujourd'hui est un répondeur téléphonique. Vous êtes au travail et vous voulez savoir si, chez vous, on vous a laissé un message… C'est très simple, car c'est un modèle doté de la possibilité d'interrogation à distance. Vous composez le numéro de votre domicile. Vous appuyez sur la touche « étoile » et vous composez ensuite votre code d'accès. Bien entendu, il faut programmer ce code d'accès sur le répondeur, mais, là aussi, c'est très simple. Vous pensez sans doute que cette petite merveille de technologie va vous coûter très cher ! Eh bien non, détrompez-vous, elle vous est presque offerte pour la modique somme de 450 francs. Je dis bien : 450 francs. Alors, n'hésitez pas et dès à présent, passez votre commande au 3615 TÉLÉBOUTIQUE !

## Page 33 – Phonétique

Exemple :
– Je veux voir le directeur.
– Il n'est pas là.
– Je veux le voir.
– Je vous dis qu'il n'est pas là !
1. – Vous dansez, mademoiselle ?
– Non, je suis fatiguée.
– Allez, juste une danse. Un slow, ce n'est pas fatigant.
– Je vous dis que je suis fatiguée !
2. – Mademoiselle ! Mademoiselle !
– Je n'ai pas le temps.
– S'il vous plaît, Mademoiselle.
– Je vous dis que je n'ai pas le temps !
3. – Il est où René ?
– Je ne sais pas.
– Allez ! Dis-moi où il est !
– Je te dis que je ne sais pas !
4. – Tu viens ?
– Je ne peux pas !
– Allez, tu viens ?
– Je te dis que je ne peux pas !
5. – Tu peux me prêter 100 francs ?
– Je n'ai pas d'argent.
– Ce n'est pas beaucoup, 100 francs.
– Je te dis que je n'ai pas d'argent !
6. – Un peu de fromage, Karen ?
– Je n'aime pas le fromage.
– Goûte ce munster. Il est délicieux.

– Je te dis que je n'aime pas le fromage !
7. – Allez debout ! Il est midi !
– Je suis malade.
– Lève-toi.
– Je te dis que je suis malade !
8. – J'ai deux billets pour la finale.
– Je déteste le foot.
– Mais c'est la finale !
– Je te dis que je déteste le foot !
9. – Allez, reste encore un peu !
– Non, je m'en vais.
– Mais il n'est pas tard.
– Je te dis que je m'en vais !
10. – Un pastis ?
– Je ne bois jamais d'alcool.
– Alors une bière ?
– Je te dis que je ne bois jamais d'alcool !

## Page 34 – Dialogue

– Tu sais qu'on peut faire entrer un œuf dans une bouteille ?
– Comment ça ? Ce n'est pas possible !
– Si. Il y a un truc.
– Comment tu fais ?
– D'abord tu fais cuire l'œuf. Tu le laisses dix minutes dans l'eau bouillante. Il faut qu'il soit dur. Ensuite, tu l'épluches en faisant attention de ne pas l'abîmer.
– Et après ?
– Tu mets dans la bouteille un morceau de coton imbibé d'un peu d'alcool. Tu jettes une allumette dans la bouteille. Tout de suite, tu poses ton œuf sur la bouteille… et ton œuf descend.
– Oh ?

## Page 36 – Dialogue

– De 9 heures à 10 heures, je laisse la place à Jean-Marc Futé et son émission quotidienne, « Trucs et astuces », dont le principe est très simple : les auditeurs répondent à d'autres auditeurs pour résoudre des problèmes de la vie quotidienne. Nous attendons vos appels, exposez-nous vos problèmes !
– Eh bien nous commençons sans attendre avec un premier appel de Madame Bougnette, à Marseille. Nous écoutons votre question Madame Bougnette…
– Eh bien, j'ai une tache de cambouis sur un joli tailleur. Malgré plusieurs lavages, je n'ai pas réussi à la faire partir.
– D'accord. Si l'un de nos auditeurs a une solution à proposer, qu'il nous appelle au 01 45 92 27 27… Nous avons un autre appel, de Mademoiselle Dutoc, à Courbevoie. Mademoiselle Dutoc ?
– Voilà. Mon fiancé m'a offert une montre Cartier pour mon anniversaire. Comment faire pour savoir si c'est une vraie ou une fausse ?
– Vrai ou fausse Cartier ? Vos appels au 01 45 92 27 27.
– Allô ? (hips !) ? J'ai très souvent (hips !) le hoquet. J'ai tout essayé (hips !), de la clé à molette dans le dos (hips !) au verre d'eau (hips !) avalé sans respirer. Rien ne marche (hips !)
– D'accord. SOS hoquet, un seul numéro (hips !) le 01 45 92 27 27. OK ?

# Transcriptions

## Page 37 – Dialogue témoin

– Essayez d'aller à votre travail à pied et faites des repas un peu moins copieux et plus équilibrés.

## Page 37 – Dialogues

1. – Ça va Maurice ?
   – La santé ça va, mais pas les finances, je n'ai plus un sou et je dois payer mes impôts avant lundi.
   – Je serais toi, je revendrais ma grosse Mercedes, tu ne l'utilises presque jamais, et j'achèterais une petite cylindrée à crédit.
2. – Tu n'as pas l'air en forme Martine…
   – Non, en ce moment j'ai du boulot par dessus la tête. Je suis complètement crevée.
   – Tu devrais voir Denise Médecin, elle organise des week-ends de remise en forme. J'en ai suivi un il y a un mois. C'est très efficace.
3. – Alors Marc, ça va les études ?
   – Mon père est furax. Je suis nul en maths, le français c'est pas mieux, il n'y a qu'en gym que ça marche et dans deux mois, c'est le bac.
   – Ben, il a raison ton père. Tu passes des heures devant la télé. Tu n'ouvres jamais un bouquin. Tu devrais te mettre sérieusement au boulot. En deux mois tu peux rattraper ton retard !
4. – Je ne m'entends plus avec René. On se dispute sans arrêt.
   – Marie, c'est des choses qui arrivent dans un couple. Parle-lui, prenez un peu le temps de vivre, faites un petit voyage, ça devrait s'arranger, vous n'allez pas divorcer !
5. – Qu'est-ce qui t'arrive Josiane ? Tu as changé de coiffure ?
   – Non.
   – Tu as changé pourtant.
   – Ben, écoute. J'ai pris un peu de poids pendant les vacances.
   – Il ne faut pas te laisser aller. Régime, ma vieille. Bouge-toi un peu, fais du jogging.
6. – Alors Pierre, il paraît que tu sors avec Lucie ?
   – Non. Qui est-ce qui t'a dit ça ? Remarque, moi, je voudrais bien. Mais elle ne me regarde même pas.
   – Tu sais, les filles, il faut les faire rire, sinon, elles t'ignorent. Je ne sais pas moi, offre-lui des fleurs, invite-la au restau, fais-lui des petits cadeaux.

## Page 40 – Dialogue témoin

– Parlez-moi de vous.
– Vous allez parler !
– Vous avez la parole !

## Page 40 – Dialogues

1. a. Les mains en l'air. Que personne ne bouge !
   b. Levez la main droite et dites « je le jure ».
   c. Que ceux qui sont pour la grève lèvent la main.
2. a. Est-ce que je peux vous emprunter votre journal ?
   b. Passe-moi le journal, que je regarde ce qu'il y a au ciné ce soir !
   c. *Libération*, s'il vous plaît !
3. a. Tu n'as pas une pièce de 1 franc, il faut que je téléphone au bureau.
   b. Excusez-moi Monsieur… Vous n'auriez pas une petite pièce de 1 franc ?
   c. Vous pourriez me faire de la monnaie de 500 francs ?
4. a. Aide-moi à porter ça ! C'est lourd !
   b. Est-ce que vous pourriez m'aider, jeune homme ?
   c. À l'aide ! Au secours !
5. a. Vous pourriez me dire où se trouve la gare, s'il vous plaît ?
   b. Je peux te demander un service ? Tu peux m'emmener à la gare ?
   c. Gare de l'Est, s'il vous plaît !

## Page 43 – Dialogue témoin

– Passez-moi le pain.
– Vous pouvez me passer le pain, Madame ?

## Page 43 – Dialogues

1. a. – Attention ! Le chien ! Freine ! Freine !
   b. – Attention ! Le chien ! Tu devrais freiner !
2. a. – Auriez-vous l'amabilité de me donner un paquet de spaghettis et une boîte de sauce tomate, s'il vous plaît ?
   b. – Donnez-moi un paquet de spaghettis et une boîte de sauce tomate.
3. a. – Je vais vous examiner. Déshabillez-vous immédiatement.
   b. – Je vais vous examiner. Voulez-vous vous déshabiller ?
4. a. – Signez ces documents, Monsieur le Directeur.
   b. – Pouvez-vous signer ces documents, Monsieur le Directeur ?
5. a. – Antoine ! Tu devrais poser cette paire de ciseaux : tu vas blesser ta sœur.
   b. – Antoine ! Pose cette paire de ciseaux : tu vas blesser ta sœur !
6. a. – Claude ! Quelle bonne surprise ! Entre !
   b. – Claude ! Quelle bonne surprise ! Tu peux entrer ?
7. a. – Pour la sortie de dimanche, j'exige une réponse avant samedi !
   b. – Pour la sortie de dimanche, donnez-moi une réponse avant samedi.
8. a. – En cas de problème, vous êtes prié de sonner.
   b. – En cas de problème, appuyez sur la sonnette.

## Page 45 – Dialogues

1. Vous êtes bien chez Pierre Lafuite, plombier, je suis actuellement absent, veuillez laisser votre message après le bip sonore.
2. Ici *Pizza Express*. Nous sommes actuellement en livraison. Laissez votre commande après le bip sonore. Vous serez livré dans la demi-heure qui suit.
3. Ici le cabinet du Docteur Boniface. Je suis actuellement en consultation à l'extérieur, mais laissez-moi votre message et vos coordonnées. Je passerai à votre domicile dès que possible.

## Page 59 – Dialogue

– Alors Monsieur Merle, vous êtes passé à deux doigts de la fortune ?
– Eh bien oui, mercredi dernier, à 6 heures, comme toujours depuis 10 ans, j'ai rempli ma grille de loto. Je joue toujours les mêmes numéros : mon numéro de téléphone et ma date de naissance. Comme j'allais sortir pour aller valider mon billet au bar tabac, *Le Stendhal*, le téléphone a sonné. C'était une enquêtrice de la SOFRES qui m'a posé des questions sur la chance et les jeux de hasard. Comme elle avait l'air très gentille, je lui ai répondu. Elle voulait savoir si je jouais aux jeux de hasard, si j'avais de la chance et si j'avais déjà gagné. Ensuite, je suis parti. Il était environ 6 heures et quart. Dans l'escalier, j'ai rencontré ma voisine tout affolée, à cause d'une fuite dans sa salle de bains. Vous comprenez, je suis plombier. J'ai coupé l'eau et je lui ai dit que je repasserais après 19 heures. Ensuite, j'arrive dans la rue. Une dame que je ne connaissais pas m'accoste et me demande si je ne peux pas tenir deux minutes son chien, juste le temps de faire une petite course dans le magasin d'en face, où les chiens ne sont pas acceptés. Dix minutes plus tard, j'étais encore là, avec le chien ! Elle a fini par revenir et m'a annoncé que j'avais été filmé pour la caméra invisible : c'était un gag !
J'ai regardé ma montre : il était 18 h 45. Comme il était tard, j'ai décidé de prendre ma voiture pour arriver plus vite. Je fais 100 mètres. Je m'arrête au feu parce qu'il était rouge… mais pas la voiture qui était derrière moi. Résultat : un peu de tôle froissée. Ce n'était pas grave, mais il a fallu faire un constat. Bref, quand je suis arrivé au *Stendhal*, et que j'ai présenté mon billet, on m'a dit : « Désolé monsieur, il est trop tard, il est 19 h 01 ».
Le soir, quand j'ai regardé le tirage du loto à la télé, c'était *mes* numéros : le 6, le 10, le 21, le 23, le 48 et le 49. Oui monsieur, c'est dix millions de francs que j'ai perdus !

## Page 60 – Dialogue

– Tiens, l'autre jour, j'écoutais la radio, j'ai entendu une histoire vraiment incroyable. C'est un type qui a écrit un livre. Le titre, je crois que c'est « Monsieur Catastrophe ». Parce que, depuis qu'il est né, il ne lui est arrivé que des catastrophes.
– Quoi ? Par exemple ?
– Eh bien, à l'âge de deux ans, il s'est cassé les deux jambes. Ensuite, son frère l'a brûlé accidentellement avec une casserole d'eau bouillante. Plus tard, à l'école, en jouant au foot, il s'est cassé le poignet.
Bref, pendant son enfance, il a eu tous les malheurs, il a attrapé toutes les maladies possibles. Sa première voiture, il l'a eue à 20 ans. Oh, elle n'a pas duré longtemps. Deux jours après l'avoir achetée, un camion lui est rentré dedans. Depuis, il s'est fait démolir 17 voitures ! Les assurances ne

veulent plus de lui. Et pourtant, ce n'est jamais lui qui est responsable des accidents. Figure-toi qu'à 40 ans, il s'est acheté une maison de campagne. Eh bien, en entrant dedans, il est passé à travers le plancher pourri : six mois d'hôpital, trois côtes cassées, le pied dans le plâtre…

Sa maison a tout connu en dix ans : une mini-tornade, une inondation, l'effondrement de son garage. Il en est aujourd'hui à sa 52ᵉ déclaration de sinistre. Mais jamais de sa faute !

– Arrête de me faire rire ! Je ne peux plus conduire. On va avoir un accident. Attends, je m'arrête !

## Page 60 – Phonétique

Exemple :
– Pierre est parti !
– Avec qui ?
– Avec Lili !
– Parti ? Avec Lili ?
1. – Roger s'est battu !
   – Avec qui ?
   – Avec André.
   – Battu ? Avec André ?
2. – Marie a gagné !
   – À quoi ?
   – Au tiercé.
   – Gagné ? Au tiercé ?
3. – Jean-Louis s'est marié !
   – Avec qui ?
   – Avec Simone.
   – Marié ? Avec Simone ?
4. – Maurice a été opéré !
   – De quoi ?
   – De l'appendicite.
   – Opéré ? De l'appendicite ?
5. – Mon père a été décoré !
   – De quoi ?
   – De la Légion d'honneur.
   – Décoré ? De la Légion d'honneur ?
6. – Mon frère a été arrêté.
   – Par qui ?
   – Par la police.
   – Arrêté ? Par la police ?
7. – Jean est rentré chez lui !
   – Comment ?
   – À pied.
   – Rentré chez lui ? À pied ?
8. – Son fils a disparu !
   – Depuis quand ?
   – Depuis un mois.
   – Disparu ? Depuis un mois ?

## Page 61 – Dialogue

J'étais en Grèce dans un camping. J'ai rencontré un drôle de bonhomme. Il s'appelait Gérald et il était membre du Gold Wing Club de France. C'est une association de motards (avec de grosses motos) qui organise chaque année un grand voyage. Cette année-là, c'était la Grèce et c'est Gérald qui était l'organisateur et le responsable du voyage. Il avait donné un nom à la randonnée à moto : « La route des oliviers ». Oui, drôle de bonhomme, Gérald : il a 65 ans et il voyage avec sa femme Marcelle. Gérald et Marcelle, ils sont inséparables. D'ailleurs, sur le réservoir de la 1500 cm³ Gold Wing, il y a une petite plaque métal-lique : « Gérald + Marcelle ». Ils ne se quittent jamais. Ils ne se sont jamais quittés. Ils sont à la retraite depuis cinq ans et ils ont toujours travaillé ensemble. Ils tenaient une boucherie, car Gérald est boucher, à Annemasse. Comme il m'a dit, Gérald : « Marcelle et moi, on a ouvert le magasin tous les matins, trois cent trente-cinq jours par an, pendant près de quarante ans. Pas de dimanches, pas de fêtes. »

Les trente jours par an où ils n'ouvraient pas le magasin, c'est parce qu'ils étaient en vacances. Et là, c'est la moto et les randonnées dans toutes sortes de pays : ils ont voyagé, comme ça, dans toute l'Europe et puis au Maroc, en Égypte, en Turquie. Toujours et partout, « Gérald + Marcelle », et la Gold Wing 1500 avec la remorque pour mettre la tente, le camping gaz et la boîte à pharmacie, en cas de coup dur.

La vie n'a pas été facile, pour Gérald. Il a perdu ses parents très jeune, pendant la guerre de 39-45. Alors, il est allé à Lyon, et il a pris le premier travail qui s'est présenté : apprenti boucher. Et puis les années ont passé. Le mariage avec Marcelle, les enfants (leur fils, bien sûr, est un motard et Gérald lui a acheté une moto dès que le garçon a eu ses dix-huit ans.)

À force de travail, Gérald et Marcelle ont fini par acheter leur propre boucherie.

« Avec la guerre, me dit Gérald, je n'ai pas eu le temps d'aller à l'école, mais ça ne m'a pas empêché d'être patron ».

Allez, bonne route, Gérald !

## Page 62 – Dialogues

1. – Allô, la gendarmerie de Montpellier ?
   – Oui.
   – Ici le docteur Lefol, de l'hôpital psychiatrique. Je vous appelle parce qu'il y a une Renault ESPACE noire, immatriculée dans la Marne, qui est stationnée sur le parking de l'hôpital depuis plus d'une semaine. Elle n'appartient à aucun membre du personnel, ni à aucun malade.
   – Ah ! Écoutez, c'est intéressant parce que nous avons justement reçu un avis de recherche concernant un véhicule de ce type. Vous pouvez m'indiquer précisément le numéro d'immatriculation du véhicule ?
   – 6331 RZ 51.
   – C'est bien ça. La plainte vient d'un monsieur Stéphane Pradel, à Reims.

2. – Vous êtes bien en ligne avec le secrétariat de Monsieur Pradel, animateur de l'émission *Perdu de vue*. Vous recherchez un être cher ? Une personne de votre entourage a disparu ? Nous mettrons tout en œuvre pour vous venir en aide. Et nous vous rappelons que les recherches que nous effectuons sont gratuites. Veuillez patienter quelques instants. Nous allons traiter votre appel.
   – Allô ! Jacques Pradel, à l'appareil.
   – Bonjour, Monsieur Pradel. Voilà, je m'appelle Julien Bienarmé. Je suis gendarme à Reims. Je recherche mon frère Stéphane, disparu depuis quatre mois et demi.
   – Oui… Il a quel âge ?
   – 27 ans.
   – Il exerce une profession ?
   – Oui, il est commandant de vaisseau dans la marine marchande.
   – Vous pouvez me préciser dans quelles circonstances il a disparu ?
   – Eh bien, il est parti en voiture pour rejoindre le port de Brest et il n'est jamais arrivé…

3. – Allô ! Gendarmerie nationale, bonjour.
   – Bonjour monsieur. Je vous appelle pour savoir si vous n'auriez pas repéré mon véhicule.
   – Vous avez le numéro d'immatriculation ?
   – Eh bien, non.
   – Vous pouvez me donner la marque et la couleur du véhicule ?
   – Il est noir. La marque… Je ne sais pas.
   – Comment, vous ne savez pas ?
   – Ben… Ce n'est pas une voiture, c'est un vaisseau spatial.
   – C'est ça, oui. Et moi je suis la reine d'Angleterre.

## Page 62 – Phonétique

Exemple :
– Fernand s'est coupé les cheveux !
– Ça m'étonnerait !
– Mais si, je t'assure ! Il s'est coupé les cheveux !
1. – J'ai perdu dix kilos en une semaine !
   – Tu plaisantes !
   – Mais si, je t'assure ! J'ai perdu dix kilos en une semaine !
2. – Nadine attend des jumeaux !
   – Je ne te crois pas !
   – Mais si, je t'assure ! Elle attend des jumeaux !
3. – Georges a acheté une Cadillac !
   – Cela m'étonnerait ! Il n'a pas un sou !
   – Mais si, je t'assure ! Il a acheté une Cadillac !
4. – Henri a offert un cheval à son fils !
   – Et il va le mettre où ? Dans sa salle de bains ?
   – Mais si, je t'assure ! Il a offert un cheval à son fils !
5. – L'essence va augmenter !
   – Pas possible ! Elle vient déjà d'augmenter de 20 centimes.
   – Mais si, je t'assure ! Elle va augmenter !
6. – Ma voiture ? Je l'ai payée 25 000 F !
   – Tu te moques de moi. Elle a l'air toute neuve !
   – Mais si, je t'assure ! Je l'ai payée 25 000 F !
7. – J'ai arrêté de fumer !
   – Mon œil !
   – Mais si, je t'assure ! J'ai arrêté de fumer !
8. – J'ai réparé ma télé moi-même !
   – Sans blague !
   – Mais si, je t'assure ! Je l'ai réparée moi-même !
9. – Je ne sais pas nager !
   – Tu m'étonnes !
   – Mais si, je t'assure ! Je ne sais pas nager !
10. – J'adore le travail !
    – Je ne m'en étais jamais aperçu !
    – Mais si, je t'assure ! J'adore le travail !

## Page 63 – Dialogues

1. Nous arrivons maintenant à la fin de notre émission.
2. En premier lieu, je tiens à féliciter tout le monde pour l'excellent travail accompli cette année.
3. Et pour terminer : Hip ! Hip ! Hip ! Hourah !
4. Nous poursuivons l'émission avec un reportage en direct de la Guadeloupe.
5. Et je laisserai le mot de la fin à Monsieur Girod, notre président.
6. Tout d'abord, je tiens à m'excuser pour les petits problèmes que vous avez rencontrés à votre arrivée…
7. Ensuite, ce sera le tour de Jules Chapelle, qui vous interprétera son plus grand succès « L'amour, toujours l'amour ».
8. Enfin, nous terminerons par un reportage sur la région Nord-Pas-de-Calais.
9. Et quelle est votre conclusion ?
10. Nous arrivons à la dernière séquence de cette émission : comment lutter contre le stress de la vie moderne ?
11. Tout d'abord, je tiens à remercier la compagnie Air France pour l'aide qu'elle nous a apportée à la réalisation de ce film.
12. Après le groupe Kassav de Martinique, nous continuons avec Malavoi et ses violons.
13. Et pour conclure : la météo.
14. La deuxième partie de notre émission sera consacrée au malaise des banlieues.
15. Le match vient de débuter par un magnifique but de Denis Papon !

## Page 66 – Dialogues

1. En 1980, alors qu'il poursuivait des études de droit, Paul Carnot rencontra Chantal Tournoux qu'il épousera un an plus tard.
2. Moi, j'ai connu André Lamour à ses débuts, quand il chantait dans le métro, dans les années quatre-vingt. Maintenant, c'est un grand artiste, il a fait du chemin.
3. Écoute, pendant des années, Paul et moi, on s'est croisé(s) dans l'ascenseur. On se disait « bonjour », « bonsoir », tu vois ; mais c'est tout. Et puis il a fallu cette grève pour qu'on discute vraiment et qu'on fasse des choses ensemble.
4. Jean-François ? Je l'ai vu deux fois, en 1988 et en 1989. Mais, depuis, je n'ai pas de nouvelles de lui.
5. Avant de se marier, Claude était toujours en jeans. Mais maintenant, c'est le genre costume-cravate, toujours sur son trente et un.
6. Au moment où il terminait son doctorat, Michel a dû partir au service militaire, si bien qu'il a passé sa thèse deux ans plus tard.
7. Avant de prendre son poste de directeur commercial, M. Lefort a fait un stage de six mois dans une entreprise suisse qui fabrique des composants électroniques.
8. Julie partira à l'étranger quand elle aura terminé ses études. Pour le moment, elle prépare le concours d'entrée à H.E.C.
9. Anne-Marie était venue plusieurs fois en vacances dans cette région. Il y a deux ans, elle a rencontré Pascal et ils se sont mariés il y a un mois.
10. Claudio et Amélie étaient au Mexique en 1996. Mais, peu de temps avant, alors qu'ils voyageaient en Colombie, ils ont séjourné quelque temps à San Andrès.

## Page 66 – Dialogue

– Vous avez 53 ans, je crois ?
– Oui, je suis né le 25 décembre 1943, le jour de Noël.
– Comment s'est passée votre enfance ?
– Mon père était receveur des postes dans un petit village de l'Ariège. J'ai donc eu une enfance rurale.
– Comment vous est venu votre goût pour le cinéma ?
– Ma grand-mère m'y emmenait tous les jeudis, à Foix, et j'ai vu comme ça tous les grands classiques du cinéma : Renoir, Carné, Duvivier et puis John Ford, Cukor, Samuel Fuller.
– En 66, vous passez de l'autre côté de l'écran et tournez votre premier film : « Le Grand Défi », qui connut le succès que l'on sait.
– Oui, j'avais un tout petit budget, des acteurs alors totalement inconnus.
– Et qui sont devenus des stars depuis. Mais si vous êtes là aujourd'hui, c'est pour nous parler de votre dernier film : « Coulisses ». Ce qui nous ramène au « Grand Défi », puisqu'il raconte l'histoire d'un metteur en scène, je crois…
– Effectivement, puisque c'est la chronique d'un tournage : les gens qui sont là, les acteurs, les techniciens, se rencontrent, s'opposent, se jalousent, s'aiment, se déchirent, se quittent, se retrouvent. J'ai voulu montrer que ces moments-là étaient un condensé de la vie.
– En somme, « le cinéma, c'est la vie » ?
– Oui. C'est en tout cas la philosophie du réalisateur que je suis.

## Page 69 – Dialogues

1. – Au début, ça me plaisait bien. Il faisait chaud, alors forcément ça me changeait de la France. Mais après, je suis tombé malade : quelque chose que j'ai attrapé dans la nourriture. Alors, finalement, j'ai raccourci mon séjour.
2. – Nous commencerons la séance par quelques exercices d'échauffement, suivis d'un petit footing d'une demi-heure et nous terminerons par un match d'entraînement.
3. – En janvier, il est parti au Canada pour travailler, mais avant de partir il a dû vendre sa maison qu'il avait achetée il y a vingt ans.
4. – Introduisez la cassette dans son logement, puis appuyez sur la touche de gauche, mais avant toutes choses, vérifiez que l'appareil est correctement branché.
5. – Brillamment reçu au concours de l'ENA, il a d'abord été nommé sous-préfet de Corrèze, pour être finalement nommé au cabinet du Premier ministre.
6. – Je suis ici à Londres depuis deux ans. Avant, j'étais en France, mais j'ai commencé ma carrière dans les années 60 à Rome.

## Page 74 – Dialogues

– Votre entreprise vient d'être distinguée comme la meilleure exportatrice de la région. Pourtant, lorsque vous l'avez reprise en 90, elle était en difficulté et au bord de la faillite. En cinq ans, vous avez créé 200 emplois, quadruplé le chiffre d'affaires. Mais c'est de l'homme que je voudrais parler. Qui êtes-vous réellement, Monsieur Moreau ?
– Moi, quelqu'un de tout à fait ordinaire…
– Vous ne pouvez pas dire ça. Toute l'histoire de votre vie prouve le contraire. Si je consulte votre biographie, je constate que rien ne vous destinait à la puissance et à la gloire. Fils d'un modeste artisan boulanger, d'une petite ville de province, vous abandonnez vos études secondaires à l'âge de 16 ans…
– C'est vrai, je n'ai pas mon bac…
– On vous retrouve à 20 ans, lorsqu'en 77, vous battez le record de la traversée de l'Atlantique en solitaire. On peut alors penser que c'est une carrière de marin qui vous attend…
– J'adore les défis….
– Trois ans plus tard, vous entamez une carrière de chanteur et prenez la tête du hit-parade avec « J'ai la rage », qui sera le tube du début des années 80.
– Je n'aime pas être catalogué dans une catégorie. J'ai été marin, chanteur, j'aime ce qui change, ce qui bouge. Un jour, peut-être que je ferai du cinéma.
– Et puis quelques années plus tard, en 85, si ma mémoire est bonne, vous abandonnez en pleine gloire votre carrière de chanteur et rachetez pour une bouchée de pain, une petite entreprise en difficulté, dont moi-même, j'ignorais l'existence : les chaussures « Labotte ». Comment êtes-vous passé de la compétition puis de la scène aux charentaises ? C'est quand même extraordinaire !
– J'avais envie de connaître ce qu'est le monde du travail, de l'économie, d'avoir des responsabilités.
– Et quatre ans plus tard, « Labotte » est devenue une marque mondialement connue, que tous les adolescents rêvent d'avoir aux pieds.

### UNITÉ 4

## Page 91 – Dialogue témoin

– Voilà, j'effectue un sondage sur les habitudes alimentaires des Français. J'aimerais vous poser quelques questions. Ce ne sera pas long.
– Je n'ai pas le temps et en plus, je ne crois pas aux sondages.

## Page 91 – Dialogues

1. – On pourrait passer chez moi, boire un

verre. J'aimerais vous montrer ma collection d'objets d'art africain. Vous qui êtes artiste, ça devrait vous plaire.

– Désolée, mais je dois rentrer. Vous pouvez m'appeler un taxi ?

2. – Je te propose d'aller boire un verre ailleurs. Ici, c'est bruyant, il y a trop de fumée. On ne s'entend même pas parler. Il y a un petit bar sympa juste à côté où on peut manger des tapas.

– Excellente idée. Garçon ! L'addition !

3. – Je vois que vous avez une famille nombreuse. J'ai une magnifique encyclopédie en couleurs, en 12 volumes. Pour vos enfants c'est absolument indispensable. Vous verrez que ça les aidera à faire des progrès à l'école. Payable en 12 mensualités. Cela vous fait la modique somme de 800 francs par mois.

– J'ai déjà du mal à payer mon loyer !

4. – J'ai un petit ensemble de chez Dior en solde. Vous voyez, c'est le rose qui est en vitrine. C'est exactement votre taille. Cela fait très jeune, très dynamique. Cela vous irait très bien.

– Vous croyez ? Je peux l'essayer ?

5. – Je vous conseille plutôt ce modèle. C'est un petit peu plus cher, mais les options sont intéressantes : autoradio, vitres électriques, allume-cigares, sièges en cuir, volant sport.

– Je vous ai dit que je voulais la rouge. Si vous insistez encore, je vais chez Renault.

## Page 92 – Dialogue témoin

– Si vous voulez, je peux passer vous prendre à 8 heures, ici, à votre hôtel…

– C'est très gentil de votre part. Je vous attendrai dans le hall.

## Page 92 – Dialogues

1. Ça te dirait d'aller passer quelques jours à Venise ?
2. Tiens, si on faisait du poisson ? C'est vendredi.
3. Ça te ferait plaisir un petit repas en amoureux ? Je connais une petite auberge très romantique.
4. Tiens, ce soir, on pourrait inviter les Delarue, il y a longtemps que je ne les ai pas vus.
5. Tu n'as pas envie d'aller pique-niquer au bord de l'eau ? Il fait un temps splendide !
6. Ça t'intéresse un ordinateur pas cher ? Je vends le mien.
7. Si tu n'aimes pas le poisson, je peux te faire un steak-frites.
8. Si tu veux, on rentre, tu as l'air fatiguée.
9. Tu n'as pas l'air réveillée ! Tu n'aurais pas envie d'un petit café ?
10. Ça te plairait de visiter le Futuroscope de Poitiers. C'est génial !

## Page 93 – Dialogue témoin

– Écoute, je viens de signer un gros contrat pour des lunettes avec la Corée. Je sais que tu as vécu là-bas pendant quatre ans. Ça te dirait de m'accompagner ?

## Page 93 – Dialogues

1. – Tiens, j'ai un ami qui me prête un petit chalet aux Arcs pendant les vacances de Noël. Qu'est-ce que tu fais à Noël ?

– Rien de spécial.

– Ça te dirait de faire un peu de ski ?

– Tu sais le ski, ça fait au moins dix ans que je n'en ai pas fait.

– On s'y remet vite !

2. – Tu fais quoi, samedi soir ?

– Rien. Pourquoi ?

– Je te propose d'aller au concert de Souchon. J'ai deux places gratuites.

– Génial ! Ça m'intéresse !

– OK. Je passe te prendre à huit heures.

3. – Vous êtes libre(s) demain soir ?

– Oui.

– Si vous voulez, passez prendre l'apéro à la maison.

– Avec plaisir.

4. – Ça va en ce moment ?

– Je suis crevée. Le boulot, ça n'arrête pas.

– Il faut te changer les idées ! Tiens ! Si on faisait un petit repas à la maison avec les copains ? Je pourrais inviter Pierre et Mireille et puis les Thibaut.

– Oh oui ! Ce serait sympa ! Ça fait longtemps que je ne les ai pas vus.

– On fait ça vendredi ?

– Parfait. Je viens à quelle heure ?

– Vers sept huit heures.

– Bon. À vendredi.

5. – Tiens, je vends ma voiture. Ça t'intéresse ?

– Pourquoi pas ? Je cherche une voiture d'occasion. Tu la vends combien ?

– 25 000. Elle est vraiment en bon état.

– Ah non, alors ! 25 000, je ne peux pas. Ce mois-ci, il y a les impôts à payer.

– Ce n'est pas grave. On peut s'arranger. Tu me paieras en plusieurs fois.

– Écoute. Je vais réfléchir, et je te rappelle.

## Page 93 – Dialogue témoin

– Non, merci, jamais pendant le service.

## Page 93 – Dialogues

1. – Avec cette chaleur ! Non, je préfère rester au frais avec un bon livre.

2. – Le 15 août, moi je préfère rester à Paris. Je n'ai pas envie de passer des heures dans les embouteillages pour quelques heures passées sur une plage surpeuplée !

3. – Non, je te remercie mais je dois conduire.

4. – Désolée, mais j'ai des chaussures neuves et j'ai très mal aux pieds.

5. – Non, ce n'est pas la peine, je vais prendre le métro.

## Page 94 – Dialogues

1. – Eh bien, Messieurs, quelles sont vos suggestions pour la couverture de ce premier numéro de notre revue ? Monsieur Lenoir, vous avez une idée ?

– Pour le titre : « La vie secrète de la princesse Aurélie » et pour la photo, celle où on la voit en train d'embrasser son jardinier.

– Mais c'était à l'occasion de son anniversaire !

– Oui. Et après ?

– Ah bon.

2. – Et vous, Monsieur Renard ?

– Moi, je vois bien, comme photo, celle où on voit l'acteur Philippe Joinville entre deux gendarmes. On pourrait titrer : « Le scandale Joinville ».

– Mais c'est une scène de son dernier film !

– On n'est pas censé(s) le savoir.

3. – Moi, euh, je verrais très bien une photo de Alain Delarge sur son lit d'hôpital, celle que j'ai prise déguisé en infirmière.

– Mais, Monsieur Lefol, c'était une simple opération de l'appendicite !

– Ça reste à prouver.

4. – Et si on faisait notre couverture sur la récente adoption d'une petite fille handicapée par l'actrice Claire Delune ?

– Non, Madame Lajoie, vous n'êtes pas dans le ton de « SENSATION ».

5. – Bon, on va faire la « une » avec la photo de l'acteur Pierre Lambert et de Jeanne Latuile portant un bébé dans ses bras. Pour le titre, vous mettrez : « Le fils caché de Pierre Lambert ».

– Mais, ce n'est pas une pub pour des couches culottes ?

– Taisez-vous, Madame Lajoie. Vous passerez me voir à mon bureau tout à l'heure.

## Page 97 – Dialogue

– Allô ? Restaurant « Comme chez vous ». Je vous écoute…

– Je voudrais organiser un repas pour le départ à la retraite d'un de nos collègues…

– Pour combien de personnes ?

– Je ne sais pas encore, mais entre vingt et quarante personnes.

– J'ai un menu gastronomique à 100 francs avec fromage ou dessert, boissons non comprises et un autre à 140 avec fromage et dessert, boissons comprises, mais si vous êtes quarante, je peux vous faire un tarif, à disons… 125 francs par personne, tout compris. Ce serait pour quand ?

– Dans une semaine, le vendredi soir de préférence.

– Alors, nous sommes le jeudi 15 mars, ce sera donc pour le 23.

– Est-ce qu'on pourra danser ?

– Je peux même vous proposer un petit orchestre ; mais cela fera un supplément de 30 francs par personne si vous êtes une vingtaine et de 20 francs si vous êtes plus de 30.

– Vous pourriez m'envoyer une proposition écrite ?

– Bien sûr ! Vous avez un fax ?

– Oui, c'est le 01 91 91 32 53. Je suis Monsieur Baron, chef du personnel de l'entreprise Legros.

– Eh bien je vais faire ça tout de suite. Monsieur Legros est un de mes meilleurs clients. Transmettez-lui mes amitiés.

## Page 98 – Exercice 49

1. Vous ne pouvez pas vous arrêter.
2. Si vous ne mangez pas, j'éteins la télé.
3. Vous ne pourriez pas prendre un peu de repos ?

4. Si vous mangiez ? Ça va être froid.
5. Ça vous dirait une bonne douche ?
6. Vous n'avez envie de rien ?
7. Vous n'aimez pas lire ?
8. Vous n'aimeriez pas faire ce que je fais.
9. Vous n'aimeriez pas prendre un peu l'air ?
10. On dirait Pierre. Il lui ressemble.

## Page 98 – Phonétique

1. Je ne dis pas non…
2. Bof…
3. Pourquoi pas ?
4. Ça ne va pas la tête !
5. Je ne sais pas trop…
6. Tu es fou !
7. Peut-être bien que oui, peut-être bien que non…
8. Il faut voir.
9. Hmm… Attends voir…
10. Ah ça oui !
11. Merci bien !
12. Non, non, non, non, non !

## Page 103 – Dialogue témoin

– Vous dansez Mademoiselle ?
– Oui, j'adore la salsa.
– Si on dansait un peu ?
– Je voudrais bien, mais j'ai une migraine terrible…

## Page 103 – Dialogues

1. – Avant de te ramener chez toi, on pourrait passer chez moi boire un verre ?
   – Je suis fatiguée et puis demain je dois me lever tôt. Je dois rencontrer le P.-D.G. de Frigolux pour une campagne publicitaire. J'ai intérêt à être en forme !
2. – Voilà, comme c'est bientôt la fin de l'année, j'ai pensé que nous pourrions fêter ça autour d'une bonne table. J'ai un copain de lycée qui vient d'ouvrir un restaurant, sur la place du marché. Je pourrais lui demander de nous réserver la salle. En plus, je suis sûr qu'il nous fera un prix d'ami. Qu'est-ce que vous en pensez ?
   – Qu'est-ce qu'on ferait sans toi, Jacques. Alors, on y va quand ?
3. – Tiens, il y a une petite annonce intéressante. Une maison à vendre, entièrement rénovée, avec jardin, à moins de 20 kilomètres d'ici. On pourrait aller la visiter ?
   – Pourquoi pas ? Mais il faudrait demander si c'est une maison ancienne ou récente, s'il y a un garage. Ils ne disent pas le prix dans l'annonce ?
4. – Je suis invité au mariage de Roger Caron. Je n'ai pas de cavalière. Accepterais-tu d'être ma cavalière ? C'est dans quinze jours.
   – Il se marie avec qui ?
   – Christiane Dumont.
   – Avec Christiane Dumont ! Ah, je suis désolée de te décevoir, mais Christiane et moi on est fâché(es) depuis des années. C'est une fille que je ne supporte pas. Il va falloir te trouver une autre cavalière.
5. – Tu sais que je vais bientôt lancer un nouveau magazine. Il va s'appeler « L'air du temps ». J'aimerais que ce soit toi qui te charges de la campagne publicitaire.

– C'est gentil de ta part de penser à moi, mais en ce moment, je suis débordé de travail. Tu me donnes quelques jours pour réfléchir et je te donne ma réponse.
6. – Je recherche un guitariste pour monter un groupe de rock. Ça vous intéresse ? Vous ne vous défendez pas trop mal à la guitare.
   – C'est gentil de penser à moi, mais je suis vraiment désolé, je pars pour une tournée de deux mois au Japon.
7. – On pourrait se voir demain, entre 11 heures et midi ?
   – D'accord.
8. – Si on faisait une pause café ?
   – J'allais vous le proposer
9. – J'ai réussi à t'obtenir deux places pour le concert de Souchon.
   – Merci. C'est super ! Tu ne peux pas savoir comme je suis contente ! Je ne l'ai encore jamais vu en concert.
10. – Je sais que tu cherches une voiture. Je vends la mienne. Si tu veux, on peut l'essayer ?
    – Je ne sais pas trop quoi te dire. D'un côté, la mienne ne marche pas trop mal et de l'autre, j'aimerais avoir quelque chose d'un peu plus puissant.

## Page 106 – Dialogues

1. – Aïe !
   – Oh ! Excusez-moi, je vous ai encore marché sur les pieds !
   – Aïe !
   – Décidément, je suis une très mauvaise danseuse.
   – Aïe !
2. – Ah ! Je suis contente de te voir ! Je cherchais justement quelqu'un pour m'aider. J'ai acheté une énorme armoire à la salle des ventes. Comme j'habite au 6e étage et que l'ascenseur est en panne, je ne vois pas comment je vais faire ça toute seule !
3. – Dis donc, tu n'as pas l'air très en forme en ce moment. Tu es tout pâle, et puis tu as vraiment grossi. J'ai failli ne pas te reconnaître quand tu m'as appelée.
4. – Ne t'occupe pas de moi. J'ai deux ou trois coups de fil à passer sur mon portable.
5. – Tu ne connais pas Ferdinand ? Ferdinand ! Il faut absolument que je te présente André. Il adore le théâtre.
   – Salut !
   – Bon, je vous laisse.
6. – Il est quelle heure ?
   – Sept heures moins le quart.
   – Sept heures moins le quart ! Oh la la ! Je dois passer à la poste de toute urgence. Ça ferme à 7 heures !
7. – Je peux te demander un service ? Tu peux faire la queue à ma place, j'ai un coup de fil à passer. J'espère que j'aurai fini avant le début du film.
8. – Bon, j'ai encore deux ou trois choses à faire. Si tu es encore là quand je reviens, on boit un pot ensemble. D'accord ?
9. – Excuse-moi si je ne t'embrasse pas, mais je ne veux pas te refiler mes microbes. Tu as vu dans le journal ? L'épidémie de grippe a déjà fait une dizaine de morts.

10. – Mais c'est Sylvie, là-bas ! Sylvie ! Excuse-moi de te laisser, mais ça fait au moins deux ans qu'on ne s'est pas vu(es).

## Page 109 – Dialogue

– Monsieur… S'il vous plaît… Je suis perdue… Je voulais aller… au Panthéon.
– Vous voulez aller au Panthéon ?
– Oui.
– Eh bien, voilà… Vous prenez le premier pont à droite, vous traversez la Cité en passant devant le Palais de Justice…
– Pardon. Vous parlez très vite. Je ne comprends pas. (…)
– *(lentement)* Vous prenez le premier pont à droite, vous traversez la Cité en passant devant le Palais de Justice… Vous avez compris ?
– Oui… C'est grand, Paris.
– Je peux vous accompagner.
– Accompagner ?
– Oui… Aller avec vous, au Panthéone.
– Vous pouvez ?… Non. Je vous… disturb… dérange. Dérange ?
– Oui, c'est ça, dérange. Vous ne me dérangez pas du tout.
– Pas du tout ?
– Au contraire. J'ai tout mon temps. Je me promène.
– Vous êtes très gentil. Si. Si. Très.
– Venez !
– C'est très bien, de marcher pas vite. J'ai marché toute la journée. Paris est très beau, mais très grand pour mes jambes. Vous êtes gentil d'ac… de m'ac… Comment ?
– De m'accompagner.
– De m'accompagner. De m'accompagner. Il faut que je me souviens. Comment trouvez-vous mon français ?
– Quel Français ?
– Le mien. Le français que je parle.
– Excusez-moi, mademoiselle. J'avais compris « mon Français ». Un homme.
– Vous avez le sens de l'humour, monsieur. « Mon Français », c'est très drôle.
– Vous croyez ?

**UNITÉ 5**

## Page 113 – Dialogues

1. – Tiens, il y a une carte postale de Jean.
   – Qu'est-ce qu'il dit ?
   – Il dit qu'il passe de bonnes vacances à Nice, qu'il est en pleine forme. Il nous propose d'aller le voir un week-end… Il demande si nous allons bien. Ah ! Il nous demande aussi de lui renvoyer son courrier à son hôtel.
2. – J'ai envoyé une lettre à la famille qui a accueilli ma fille Marie pendant le séjour linguistique qu'elle a fait en Espagne.
   – Pourquoi ? Ça s'est mal passé ?
   – Non, au contraire. Marie est revenue enchantée. Je les ai remerciés pour l'accueil qu'ils lui ont offert. Je les ai invités à venir nous voir en France. Je leur ai aussi demandé de m'envoyer la recette du gaspacho. Marie a trouvé cela délicieux. Je leur ai aussi demandé s'ils voulaient, qu'en

échange, je leur envoie quelques recettes françaises.

3. – Tu sais, je viens de recevoir le bulletin trimestriel d'Hervé.

– Ah bon ? Et alors ? Qu'est-ce que ça donne ?

– Ce n'est pas mal du tout. Le prof de français dit qu'Hervé a fait un bon trimestre et qu'il travaille sérieusement. Le prof de maths lui reproche de ne pas parler suffisamment en classe, mais il estime que les résultats à l'écrit sont satisfaisants. La prof d'anglais lui demande de faire des efforts. En sciences physiques, on remarque qu'il a fait des progrès mais la prof espère qu'il va continuer.

– Et que dit son prof d'allemand ?

– Il lui recommande de mieux apprendre ses leçons.

4. – Tu as pensé à faire un mot à Jean-Louis ?

– Oui, j'ai posté la lettre tout à l'heure en allant faire les courses.

– Qu'est-ce que tu lui as dit ?

– Je lui ai proposé d'aller le voir samedi. Je lui ai dit que tu viendrais aussi. Je lui ai dit qu'on avait appris son accident par Élise. Quoi encore ? Ah oui, je lui ai demandé s'il avait besoin de quelque chose. Et puis, j'ai mis un mot pour lui remonter le moral.

– Tu lui as demandé si ça ne le dérangeait pas qu'on vienne samedi ?

– Oui, bien sûr.

## Page 114 – Dialogues

1. – Bravo, vous avez fait du bon travail.
2. – Si vous ne terminez pas ce rapport avant demain, vous êtes viré !
3. – Je suis absolument désolée mais je ne peux rien faire pour vous en ce moment.
4. – Je suis certaine que la situation économique va s'améliorer dans les mois qui viennent.
5. – Si vous voulez, je peux vous conduire à la gare. Ma voiture est en bas.
6. – Tu ne devrais pas rouler si vite.
7. – Il faut absolument que vous soyez à Lyon demain matin. C'est une affaire très importante.
8. – Il n'est pas question d'attendre plus longtemps. Ce garçon se moque de nous !
9. – À mon avis, ce travail ne devrait pas poser de problème.
10. – C'est un insupportable navet. Quand on pense au prix que ce film a coûté !

## Page 115 – Exercice 54

1. – J'arrive ce soir par le train de 17 h 43.
2. – Ça y est : la panne est réparée.
3. – Un instant : je termine tout de suite.
4. – Je vous attends la semaine prochaine.
5. – Je travaille vraiment beaucoup en ce moment.
6. – J'ai passé de bonnes vacances.
7. – Jean, vous viendrez à notre petite fête ?
8. – Ça va. Je me sens beaucoup mieux.
9. – J'ai eu vraiment beaucoup de chance.
10. – Je pars la semaine prochaine.

## Page 117 – Dialogue témoin

– Qu'est-ce que vous faites en ce moment ?
– Je suis au chômage.
– Ah ! J'ai peut-être quelque chose pour vous. Je cherche un chauffeur. Ça vous intéresserait ?
– Alors tu as vu M. Caron ?
– Oui, il m'a proposé du travail.

## Page 117 – Dialogues

1. – Salut Jean-Claude !
– Salut Marc !
– Tiens, je voulais te demander… tu n'as pas vu Jean ces temps-ci ?
– Oui. Il est passé me voir ce week-end.
– Qu'est-ce qu'il devient ?
– Ben, il va bien. Il est rentré d'Italie.
– Il a de la chance. Toujours en voyage ! Si tu le vois, salue-le de ma part et dis-lui qu'il pourrait me passer un petit coup de fil de temps en temps.

2. – Ça va Marine ? Alors ? Ce déménagement ? Tout est prêt ?
– Oui, nous avons travaillé tout le week-end. Roger et Maryline sont venus nous aider. Enfin, tout est fini : le camion de déménagement vient demain matin.
– Dès que tu es installée, tu me téléphones ?
– Oui, bien sûr.

3. – Gérald, je t'ai déjà dit cent fois de ne pas t'approcher du chien des voisins. Il est méchant. Il peut te mordre.
– Mais non, maman. C'est une bonne bête. Et puis, de toutes façons, il est attaché.
– On ne sait jamais…

4. – Vous connaissez bien les Pochard ?
– Oui, ce sont de braves gens. Nous sommes amis depuis trois ans. Josette est vraiment une fille très sympa et son mari nous a rendu de nombreux services.
– Oh oui, ce sont des gens sur qui on peut compter.

5. – Maria, ça fait longtemps que tu étudies le français ?
– Ça fera deux ans le 1er juin prochain.
– Ah oui ? Dis donc, tu te débrouilles bien.
– Tu trouves ?
– Ah oui, vraiment.
– Merci.

## Page 120 – Dialogues

### Conversation 1

– Tu as eu Brigitte au téléphone ?
– Oui.
– Alors, on va au cinéma tous les trois, ce soir ?
– Elle m'a dit qu'elle avait un boulot à terminer.
– Alors comment on fait ?
– Elle va me rappeler à 8 heures.

1. – Allô Brigitte. C'est Pierre. J'ai deux places pour le dernier film de Lelouch. Ça t'intéresse ?
– Pas de chance ! J'ai un boulot à terminer avant 8 heures.
– Bon. Tant pis. On se retéléphone ?
– D'accord. Je te passe un coup de fil dès que j'ai un instant de libre.

2. – Allô Brigitte ? C'est Pierre. Josette suggère que nous allions au cinéma ensemble ce soir.
– Ça me ferait plaisir, mais je dois finir un article pour mon journal et je n'en ai pas encore écrit la moitié.
– C'est dommage. Enfin, ce sera pour une autre fois.
– Écoute, je te téléphone vers 8 heures pour te dire si j'ai fini.

### Conversation 2

– Alors, finalement, tu as déménagé ?
– Non. Pas encore. J'ai contacté une agence. Ils m'ont dit que je ne gagnais pas assez pour louer l'appartement que je veux.
– Mais tu n'as pas insisté ?
– Si, mais ils m'ont expliqué qu'il fallait que je trouve une caution. Je vais demander à mes parents. J'ai intérêt à faire vite.

1. – Vous gagnez combien ?
– 6 000 francs par mois.
– Ça, ça pose un problème. Le loyer est de 3 500 francs.
– Oui mais je devrais passer à 8 000 francs par mois dans deux ou trois mois.
– Dans ce cas il faudrait que quelqu'un se porte garant de vous. Vos parents, par exemple.
– Mon père est médecin. Je vais voir ça avec lui et je vous rappelle.
– D'accord, mais ne tardez pas trop.

2. – Vous gagnez combien ?
– 8 000 francs par mois.
– Ça ne devrait pas poser de problème.
– Je peux demander à mes parents de se porter caution. Mon père est médecin.
– Ce n'est pas nécessaire. Il va falloir faire vite. Vous pouvez passer à notre agence vers 14 heures ?
– D'accord. À cet après-midi.

### Conversation 3

– Et ces vacances ?
– J'ai reçu un coup de fil cette semaine pour un petit appartement à Calvi.
– C'est bien ?
– Oui, ils me disent que c'est au bord de la mer, à dix minutes du centre-ville. Très calme et tout confort. L'idéal pour terminer ma thèse.
– Tu vas le prendre ?
– Le problème, c'est qu'ils m'ont averti que ça ne serait pas libre avant le 15 août.

1. – J'ai lu votre petite annonce. J'ai un petit appartement à Calvi, en bord de mer, qui vous conviendrait parfaitement. Nous venons de le rénover. Je vous garantis le confort et la tranquillité.
– Superbe. J'ai besoin de repos. Il est libre tout l'été ?
– Pour l'instant, oui. J'avais un client, mais il ne pourra pas venir avant le 15 août.

2. – Allô, je vous téléphone pour l'appartement de Calvi.
– Oui, mais je dois vous prévenir qu'il ne sera pas libre avant la mi-août.
– J'ai besoin de 5 à 6 semaines dans un lieu agréable et tranquille. Je prépare une thèse sur l'histoire de la Corse.

# Transcriptions

– C'est exactement ce qu'il vous faut. En plus, c'est très confortable.
– Bon, je vais réfléchir.

## Page 120 – Phonétique

Exemple :
– Je voudrais un aller-retour Paris-Bruxelles.
– Le guichet est fermé !
– Mais mon train va partir !
– Je viens de vous dire que le guichet était fermé !
1. – Papa, je peux regarder la télé ?
– Non, il faut aller au lit !
– Oh ! Papa, juste cinq minutes…
– Je viens de te dire qu'il fallait aller au lit !
2. – Chéri, tu m'accompagnes chez le coiffeur ?
– Non, j'ai du travail.
– Allons, chéri, sois gentil !
– Je viens de te dire que j'avais du travail !
3. – Tu pourrais dire à Jacques de passer à la maison ?
– Je vais le voir ce soir.
– Tu ne pourrais pas lui téléphoner tout de suite ?
– Je viens de te dire que j'allais le voir ce soir !
4. – Mange ta soupe !
– Je n'ai pas faim.
– Allez, une cuillère pour papa, une cuillère pour maman…
– Je viens de te dire que je n'avais pas faim !

## Page 123 – Dialogue

– C'est plus qu'une collaboratrice qui nous quitte aujourd'hui pour une retraite bien méritée. En effet, Jeanne est, pour beaucoup d'entre nous, une véritable amie. Au cours de ces trente années passées dans notre entreprise, les qualités de Jeanne lui ont fait gagner l'affection de tous. C'est une femme souriante, toujours prête à rendre service. Travailleuse, remarquablement consciencieuse et efficace, Jeanne achève aujourd'hui une carrière professionnelle exemplaire. Certes, elle va nous manquer, surtout dans le service marketing qu'elle dirigeait. Ce sera très difficile pour moi de lui succéder.
C'est très sincèrement que je lui souhaite une longue et agréable retraite.
– Merci, Agnès, c'est très gentil ce que tu viens de dire.

## Page 123 – Écrit

### Dialogue

– Qu'est-ce que tu fais ?
– J'écris une lettre à Monique, pour la remercier de s'être occupée de Phillipe quand il est allé à Paris pour passer son concours d'entrée à l'école de journalisme, mais à part ça, je ne sais pas trop quoi lui dire…
– Ben, dis-lui que nous allons déménager. Demande-lui si elle a fini d'écrire son bouquin…
– Il ne faut pas que j'oublie de lui donner notre nouvelle adresse et notre nouveau numéro de téléphone.

– Tu pourrais lui dire de nous téléphoner de temps en temps ou de nous envoyer un petit mot. On n'a pas souvent de ses nouvelles.
– Je pourrais peut-être lui proposer d'organiser une séance de signature à la librairie « À la page », dès qu'elle aura publié son bouquin.
– Et après on pourrait organiser une petite soirée.
– Bonne idée ! Comme ça, ça l'obligera à venir nous voir. OK. Je lui demande des nouvelles de sa petite famille, je lui souhaite beaucoup de succès pour son livre, je l'embrasse bien fort. Voilà. Tu veux ajouter un petit mot ?
– Oui…
– Fais voir ? Oh là là, c'est très poétique. Toi aussi, tu devrais écrire un livre.

## Page 126 – Dialogue

– Raoul ! Un discours ! Raoul ! Un discours !
– Ah !…
– Vous savez que je ne suis pas doué pour les discours. Je vais quand même essayer. C'est donc pour célébrer votre union que nous sommes aujourd'hui réunis, mon vieux Robert. Et c'est à toi, ma chère Annie, que nous confions notre vieux copain. Prends-en soin, s'il te plaît, car c'est un être fragile et délicat, malgré son mètre quatre-vingt-dix et sa place d'arrière gauche dans notre équipe de rugby. Nous savons tous que c'est un incorrigible bavard, mais je suis sûr, Annie, que tu sauras avoir le dernier mot. Je vous souhaite à tous deux beaucoup de bonheur.
– Bravo Raoul !

## Page 128 – Dialogue témoin

C'était interminable. Il a mis plus d'une heure pour définir ce qu'était ou n'était pas le multimédia. Aucun humour. Rien que des banalités. Et on appelle ça un spécialiste !

### Dialogues

1. – On se serait cru à l'école. Il nous a demandé de prendre des notes. Quand j'ai voulu poser une question, il n'a pas voulu répondre. Pour lui, le multimédia, c'est l'avenir de la connaissance. Il n'a pas tort, mais il pourrait présenter ça d'une façon plus vivante.
2. – Il a fait un véritable réquisitoire contre les nouvelles technologies. D'après lui, cela va nous transformer en robot. Il a critiqué violemment le manque de convivialité du multimédia. Aucune nuance, beaucoup de mauvaise foi. On se serait cru à un procès.
3. – C'était très technique. Il nous a fait une démonstration par « a plus b » de l'avenir du multimédia. Il a évoqué les recherches en cours et fait des prévisions étonnantes sur ce que sera la communication au début du troisième millénaire. C'était difficile à suivre, mais passionnant et surtout très convaincant.
4. – Ce type, c'est un vrai camelot. Il est capable de vendre des patins à glace en plein Sahara. C'était le plus drôle de tous

les conférenciers. En sortant de sa conférence, j'étais prête à m'équiper de tous les gadgets possibles et imaginables.
5. – Alors ? Comment ça s'est passé ta discussion avec Marc Morin ?
– Très bien. C'est quelqu'un qui a de grandes qualités. Il m'a tout de suite mise à l'aise. Je lui ai expliqué mon projet, qu'il a trouvé très intéressant. Il m'a dit que c'était l'idée la plus originale qu'on lui avait proposée jusqu'ici. On s'est mis d'accord sur un plan de travail et on se revoit dans quinze jours pour faire le point.
6. – J'ai suivi tes conseils et je suis allé voir Durand. Je lui ai dit tout ce que je pensais de lui.
– Et alors ?
– Il l'a très mal pris. Et puis tu me connais, je ne suis pas très diplomate. Je l'ai traité d'imbécile et d'incapable. On a failli en venir aux mains. Il s'est mis en colère et m'a insulté.
– Et comment ça s'est terminé ?
– Eh bien, il m'a mis à la porte. Merci pour tes conseils !
7. – Alors tu as vu Marie-Ange ?
– Marie-Ange, elle porte mal son nom celle-là. Elle n'a pas arrêté de dire du mal de tout le monde. De toi, en particulier. D'après elle, tu es nulle et hypocrite.
– Ah bon ?
– Elle a critiqué ton projet en disant qu'il était totalement farfelu. J'ai essayé de prendre ta défense, mais elle ne m'a pas laissé en placer une !
8. – Alors qu'est-ce que tu penses de Christiane ?
– C'est une fille très sympa. Elle m'a fait quelques confidences. Elle m'a dit que je devais me méfier de Paul, que c'était un vrai macho. Elle pense qu'il va essayer de m'empêcher de reprendre en main le service export. Elle m'a dit qu'à part Paul, je pouvais avoir confiance dans toute l'équipe. C'est bien de savoir ça avant la réunion de lundi.

## Page 129 – dialogues

1. – Je suis heureux de vous accueillir dans notre belle ville de Lyon. Vous venez des quatre coins du monde et, pendant un mois, vous pourrez découvrir l'hospitalité naturelle des habitants de notre région. Nul doute que vous allez mettre à profit votre séjour à Lyon pour en découvrir ce qui fait sa réputation : la gastronomie. En effet, si Lyon n'est par sa taille que la deuxième ville de France, elle en est la capitale de la bonne table. Je vous recommande la fréquentation des « bouchons », non pas ceux que Lyon connaît lors des départs en vacances, quand des millions de Français se ruent tous en même temps vers le Sud, non, le bouchon lyonnais que j'évoque, c'est un petit bistrot où l'on peut manger des tripes et bien sûr, le saucisson de Lyon, la fameuse rosette.
2. – Je vous propose de constituer trois groupes de travail : le premier pourrait réfléchir sur les grandes orientations de notre entreprise pour l'année à venir ; un

# Transcriptions

deuxième groupe examinerait les possibilités de développement de nos activités à l'étranger ; un troisième groupe se consacrerait aux conditions d'implantation d'une filiale aux États-Unis. C'est là un point qui préoccupe particulièrement notre Président-Directeur Général. Des remarques ? Des suggestions ?

– Est-ce qu'on ne pourrait pas constituer un quatrième groupe chargé de faire des propositions sur la politique sociale de l'entreprise ?

– Je suis désolée : cette question n'est pas à l'ordre du jour.

3. – Si je suis élu, je proposerai au gouvernement un certain nombre de mesures en faveur des petits commerçants et artisans dont les revenus – vous ne l'ignorez pas – ont fortement baissé au cours des cinq dernières années.

– Et qu'est-ce que vous proposez pour les producteurs de fruits et de légumes de la région ?

– Vous savez à quel point leur situation me préoccupe. Eh bien, j'ai prévu toute une série de mesures visant à leur ouvrir plus largement les portes du marché de la Communauté Économique Européenne.

4. – Allô ! Pierre ? C'est Marie !

– Marie ! Quelle surprise ! Cela fait longtemps qu'on ne s'est pas parlé. Qu'est-ce que tu deviens ?

– En ce moment, j'ai beaucoup de travail. Et puis nous avons déménagé. J'ai acheté une petite maison dans la banlieue de Lyon et il a fallu refaire les peintures, changer les tapisseries, poser la moquette. Mais maintenant c'est fini. Tu pourrais venir nous voir pendant les vacances de Pâques. Tu inaugureras la chambre d'amis.

– À Pâques, je ne sais pas si j'aurai le temps !

– Oh si, ça nous ferait tellement plaisir de te voir. Et puis tu sais, j'attends un bébé. Si c'est un garçon, je l'appellerai Pierre.

– Dans ce cas, je pense que je ne peux pas dire non ! Jean-Louis va bien ?

– Il est en pleine forme.

– Bon, je te rappelle pour te dire quand j'arriverai.

– Allez, à bientôt ! Embrasse ta mère de ma part !

## UNITÉ 6

### Page 137 – Dialogues

1. Comme j'étais pressé, je n'ai pas pu lui dire au revoir.
2. J'ai raté mon train, alors je suis venu en voiture.
3. – Pourquoi est-ce que tu ne m'as pas demandé de t'aider à déménager ?
   – Parce que je ne voulais pas te déranger.
4. L'explosion a provoqué un début de panique dans la foule.
5. La vague de froid actuelle est due à un anticyclone installé sur la France.
6. Jean Alesi a dû abandonner la course, à deux tours de la fin, à cause d'une crevaison.

7. Puisque je vois que tout le monde a faim, nous allons passer à table !
8. Il y avait des embouteillages sur l'autoroute, si bien que nous avons manqué notre avion.
9. Il n'y a eu aucune victime grâce à l'intervention rapide des pompiers.
10. Les excellents résultats de ce trimestre sont dus à l'excellent travail que vous avez tous accompli.

### Page 139 – Dialogue témoin

– Madame Renée, comment êtes-vous devenue actrice ?

– Je n'avais pas de parents, si bien que j'ai été obligée de me débrouiller toute seule. J'ai fait toutes sortes de petits métiers : standardiste, femme de ménage, veilleuse de nuit. J'ai eu un petit rôle dans le premier film de Klapisch. Comme j'aime beaucoup les chats – j'en ai 15 à la maison – j'étais le personnage qui convenait pour jouer le rôle de la vieille dame de « Chacun cherche son chat ».

### Page 139 – Dialogues

1. – Vous avez été correspondant de presse à New York. Vous voilà directeur des programmes d'une radio nationale. Vous pouvez m'expliquer votre parcours ?
   – C'est un parcours tout à fait naturel pour un journaliste passionné par son métier ! Je suis parti aux États-Unis parce que ce pays, à mon avis, vit avec 20 ans d'avance les grandes mutations de notre temps. Et puis, j'en suis revenu pour une raison très simple : à cause d'une femme, qui est devenue la mienne en 1994.
2. – Comment vous êtes-vous retrouvée en Afrique ?
   – À trente-cinq ans, j'ai perdu mon emploi d'architecte. Comme je me suis toujours beaucoup intéressée à l'art africain, j'ai saisi l'occasion pour prendre un congé d'un an. Il faut dire que j'ai un très bon ami qui habite à Abidjan. Vous voyez, ça s'est fait tout simplement !
3. – Pour quelles raisons avez-vous choisi Montfort pour installer votre entreprise ?
   – C'est une commune dynamique qui a fait de gros investissements pour son développement industriel. Grâce à la proximité des frontières suisse, allemande et italienne, nous avons des débouchés intéressants sur le plan européen.
4. – Pourquoi avez-vous quitté votre poste de Président-Directeur Général pour partir sur un voilier ?
   – Pour diverses raisons : parce que j'en avais assez de la routine. Un jour, j'ai fait un petit héritage, si bien que j'ai acheté mon voilier. J'ai toujours été attiré par la mer et c'est donc un vieux rêve que j'ai réalisé.
5. – Comment êtes-vous devenu acteur ?
   – C'était juste après la guerre. Comme je n'avais pas d'argent, j'ai accepté de faire de la figuration. C'est comme ça qu'un jour où un des acteurs principaux était malade, on m'a demandé de le remplacer. S'il n'avait jamais été malade, je serais devenu notaire, comme mon père.

### Page 142 – Dialogue

– Ici Patrick…, pour notre rendez-vous hebdomadaire « Réponse à tout ! ». Vous voulez savoir pourquoi la Terre est ronde, pourquoi les poules n'ont pas de dents, vous voulez connaître les raisons pour lesquelles les dinosaures ont disparu, c'est possible ! Car nous avons ré-ponse-à-tout ! Autour de moi, des spécialistes de tous les domaines préparent leurs fiches, notre super-ordinateur Géo Trouvetout est prêt à sonder tous les réseaux de la planète. Je vous rappelle que tout auditeur qui réussirait à nous « coller », gagnera un chèque de 2 000 francs.
Nous prenons un premier appel. J'écoute votre question !

– Voilà, je voudrais savoir pourquoi on raconte aux enfants que ce sont les cigognes qui apportent les bébés.

– Nous notons votre question et en attendant que quelqu'un nous fournisse la réponse, nous prenons un autre appel.

– Allô ! Ma question est la suivante. Pourquoi bâille-t-on quand on voit quelqu'un bâiller, même si on n'a pas sommeil ?

– En tout cas, ce n'est pas parce que l'on meurt d'ennui en écoutant « Réponse à tout ! » si j'en juge par le nombre d'appels qui arrivent à notre standard. Je prends un troisième appel car on me signale que nous avons déjà une réponse concernant le mystère des cigognes.

– Pourquoi n'y a-t-il pas de table numéro 13 dans les restaurants ?

– Voilà une question intéressante. Une autre question, avant d'élucider le mystère des cigognes. Vous êtes à l'antenne, madame.

– J'aimerais savoir à quoi servent les accents circonflexes qu'on utilise en français.

– Les accents circonflexes ? Je suis perplexe…

### Page 148 – Dialogues

1. En cas de pluie, le concert sera annulé.
2. En fonction du temps, le concert aura lieu en plein air ou à la salle des fêtes.
3. De deux choses l'une, ou bien je ne suis pas libre dimanche et on se voit lundi, ou bien je suis libre, et dans ce cas, je passe te chercher vers 8 heures.
4. Au cas où il y aurait un problème, je te téléphone, sinon, on se retrouve chez toi, comme prévu.
5. Il se peut que je ne sois pas là avant midi, dans ce cas, tu annules tous mes rendez-vous.
6. En principe, nous aurons fini les travaux d'ici vendredi. Dans le cas contraire, nous devrons travailler ce week-end.
7. Dans l'éventualité où je serais en retard, ne m'attendez pas, commencez sans moi.
8. Il est possible que Pierre cherche à me joindre. Dans ce cas, donnez-lui mes coordonnées.

### Page 159 – Exercices complémentaires

#### 67. Accepter/refuser

1. Ça va pas la tête !

2. Tu te moques de moi !

3. C'est une excellente idée.

4. En ce moment, je suis occupé !

5. Franchement, ça ne m'enthousiasme pas beaucoup…

6. Pourquoi pas ?

7. Cela me ferait très plaisir.

8. C'est comme tu veux.

9. J'allais te proposer la même chose !

10. Merci ! Mais c'est hors de question !

## 68. Accord /refus /hésitation

1. Bof… Je ne sais pas trop…

2. Une autre fois si tu veux bien.

3. Peut-être bien que oui, peut-être bien que non…

4. C'est selon…

5. Et comment !

6. Tu crois ?

7. Je n'ai vraiment pas du tout envie de bouger.

8. Merci bien ! Passer deux heures dans les embouteillages !

9. Je vais voir…

10. Quand tu veux !

11. Cela ne me dit rien…

12. Il faut que j'y réfléchisse.

## 69. Exprimer son accord

1. D'accord. Pas de problème.

2. En principe oui, mais je ne suis pas sûr d'être libre samedi.

3. C'est incroyable comme on partage les mêmes goûts, toi et moi !

4. Ça demande réflexion…

5. Ah oui alors ! C'est très sympa !

6. Les grands esprits se rencontrent !

7. Oui, mais il faudrait vérifier s'il y a encore des hôtels libres.

8. Ça me fait très plaisir. Comment est-ce que tu as pu deviner que j'adorais le théâtre ?

9. J'aimerais bien, mais il faut que je demande une autorisation d'absence.

10. Pourquoi pas ? On se téléphone ?

11. Ça peut se faire. On verra ça plus tard.

12. J'allais te le proposer !

## 82. Rapporter le discours de quelqu'un

Ce n'est pas sans une certaine émotion que je quitte aujourd'hui ces locaux où j'ai travaillé pendant plus de trente-cinq ans. J'arrive au seuil de la retraite, après avoir passé tout ce temps comme mécanicien de notre aéro-club et, même si je suis heureux de ce repos bien mérité, j'ai quelques regrets à vous quitter. Certes, la tâche n'a pas toujours été facile. J'ai souvent affronté des moteurs d'avion récalcitrants. Je me suis parfois aussi heurté à ceux qui les pilotaient. Et je ne saurais dire qui, des écrous ou des humains, étaient le plus souvent bloqués… Cependant, je garde de toutes ces années le souvenir d'une amitié franche, de la camaraderie et de la fraternité nées du partage d'une passion commune. Et je remercie l'ensemble des membres de notre aéro-club pour la confiance qu'ils m'ont toujours témoignée et pour les bons moments qu'il m'ont fait partager.

## 83. Rapporter le discours de quelqu'un

Je tiens à remercier tout particulièrement toute l'équipe qui a permis le succès de cette Fête du Livre, dans cette charmante ville de Villeneuve. Bravo à Madame Geoffroy qui s'est chargée de la sélection des ouvrages avec son bon goût habituel. Bravo aussi à Monsieur Girardot qui l'a secondée et qui nous a apporté le secours de sa grande culture littéraire.

Pourtant, la tâche a été difficile. Certains n'ont pas cru au succès de notre entreprise et c'est dommage que d'autres nous aient abandonnés en cours de route. Je pense tout particulièrement à la municipalité de Villeneuve qui a refusé de mettre à notre disposition la salle des Fêtes. Sans doute Monsieur le Maire est-il plus préoccupé par les scandales immobiliers qui ont éclaté cette année que par la promotion de la culture.

## UNITÉ 7

## Page 165 – Dialogue

– J'aime bien le couloir : le papier peint est joli et les couleurs sont gaies.

– Oui, mais il est un peu étroit.

– Ah ! Voilà la salle de séjour…

– Oh ! mais c'est grand ! Tiens, regarde, on pourrait mettre le canapé et la télé ici. Qu'est-ce que tu en dis ?

– Oui… Moi, ce que j'aime bien, c'est la vue qu'on a : l'avenue Carnot à droite, là, et puis le parc en face. Tu as vu ? L'arrêt de bus est juste en bas.

– Oui, c'est pratique, mais ça risque d'être bruyant avec les bus qui s'arrêtent et démarrent toute la journée.

– L'école de Frédéric est juste à côté. Il pourra y aller à pied.

– Je vous montre la cuisine ?

– Oui.

– C'est ici.

– Elle est aménagée ? Ah oui… Oh ! une cuisinière encastrée, c'est bien.

– Les couleurs sont gaies et puis c'est ensoleillé. Bien, la cuisine.

– Tu ne crois pas que c'est un peu petit ?

– Tu crois ? De toutes façons, nous ne sommes que trois. Et on n'organise pas de banquets !

– Si je peux me permettre… Vous pouvez mettre une grande table dans la salle de séjour, et si vous recevez des amis.

– Oui, c'est vrai, mais j'aime bien travailler au large dans ma cuisine…

– Les deux chambres sont par ici. Suivez-moi.

– Elles donnent sur le parc ?

– Oui, comme ça, c'est plus tranquille.

– Une grande et une plus petite… Ça nous convient : on peut faire la chambre d'enfant dans la plus petite des deux.

– J'aime bien la décoration de celle-ci. C'est amusant, ces petits ours sur les murs. Je suis sûre que Frédéric aimera.

– Nous, on prendra la grande chambre, hein ?

– Oui, bien sûr, on peut mettre l'armoire normande dans le coin. Il y a de la place.

– Je n'aime pas la couleur des murs. Je trouve que ce n'est pas reposant.

– Oui, c'est vrai, c'est un peu agressif. Mais ce n'est rien de refaire une peinture.

– Écoutez, je crois que c'est l'appartement qu'il nous faut. Qu'est-ce que tu en dis, Josette ?

– Oui, moi j'aime bien… Je crois que c'est bien.

– Écoutez, je vous laisse le week-end pour réfléchir et vous me rappelez lundi matin. Mais ne tardez pas trop parce qu'il y a beaucoup de demandes.

## Page 166 – Dialogue témoin

– La vie à la campagne, c'est merveilleux ! Le temps de vivre, l'air pur, le calme… Plus jamais je ne revivrai en ville.

– Oui, mais tu perds tout ce que t'offre la ville, les contacts faciles, la culture.

– D'accord, mais est-ce que tu connais tes voisins ?

– Non, pas très bien.

– Moi si, et mes copains, je les vois tous les week-ends.

## Page 166 – Dialogues

1. – Si on continue comme ça, on va faire sauter la planète !
   – Oui, mais c'est le prix de l'indépendance nationale. Moi, je suis pour.

2. – Mais c'est l'avenir ! Pourquoi ne pas revenir à l'économie du village pendant que tu y es !
   – Mais tu ne crois pas que chaque pays risque de perdre son identité dans cette affaire ?

3. – Tu ne m'enlèveras pas de l'idée que ça impressionne les enfants.
   – Si c'était vrai, on se massacrerait à tous les coins de rues. Ce n'est pas le cas.

4. – Ça devrait être interdit ! C'est tellement dangereux ! Tu as vu le nombre d'enfants qui se sont retrouvés à l'hôpital !
   – Oui, mais c'est la faute du maître. J'ai un copain qui en a un : c'est un vrai caniche.

5. – En Allemagne, il n'y en a pas. Et il n'y a pas plus de morts qu'en France.
   – Oui, mais en Allemagne, ils n'ont que des autoroutes.

6. – Moi, c'est là-bas que j'ai passé mon permis poids-lourds. Et après, j'ai trouvé un bon boulot.
   – Moi, j'ai perdu mon temps pendant un an !

7. – C'est fabuleux Internet. Tu te rends compte ! Tu peux te connecter avec le monde entier. En ce moment, je participe à un débat sur la ville avec un groupe de Japonais et un groupe d'Américains.
   – Oui, mais moi, je préfère discuter avec mon voisin d'en face, ou l'épicier du coin. C'est ça aussi, la ville.

8. – C'est nul, il n'y a pas d'intrigue, les personnages se ressemblent tous.
   – Moi, j'aime bien, c'est distrayant, il n'y a pas de violence.

## Page 167 – Dialogues

1. J'aime bien la coupe de ce modèle. Par contre, la couleur me semble un peu terne pour une robe d'été.

2. Nous apprécions votre expérience. Néan-

moins, vos exigences en matière de salaire nous paraissent quelque peu exagérées.

3. J'ai beaucoup apprécié la conférence d'Henri Leduc sur les nouveaux philosophes. C'était très intéressant. Par contre, je trouve qu'il manque un peu d'humour.

4. C'est un garçon charmant, mais je trouve qu'il manque d'ambition.

5. Je suis allé au concert d'Alain Maurice. Il a une très belle voix ! En revanche, ses musiciens ne sont pas terribles.

6. Pour une comédie, c'est un petit peu raté. On ne rit pas beaucoup. Néanmoins, il y a quelques scènes assez réussies.

7. Le temps sera très ensoleillé sur la majeure partie de la France. Cependant, il faut s'attendre à quelques orages sur les reliefs en fin de soirée.

8. C'est un excellent restaurant que nous vous recommandons, toutefois, le service est un peu lent.

9. Claudia parle très bien français. En revanche, elle a encore quelques problèmes à l'écrit, notamment au niveau de l'orthographe.

10. Sur le plan professionnel, je n'ai rien à reprocher à Gilberte. Par contre, je ne supporte pas du tout son humour.

## Page 169 – Dialogues

1. J'imaginais Lille comme une ville triste et grise. En réalité, c'est une ville très animée, et les gens sont très chaleureux.

2. Je pensais rencontrer un homme différent des autres. En fait, Georges, c'est un vrai macho.

3. Alors que tout le monde pensait qu'à 31 ans sa carrière de coureur cycliste était terminée, il a gagné le tour de France en écrasant tous ses adversaires.

4. Géraldine a fait une grande carrière dans la haute finance, tandis que son frère est toujours au chômage.

5. On croit que les Français se ressemblent tous. En réalité, chaque individu est différent, particulier, unique.

6. Il pensait avoir totalement raté son examen, alors qu'au contraire, il a été reçu avec la mention très bien.

7. À l'inverse de son mari, Françoise a fait des études littéraires.

8. Alors que tous les chiffres montrent une augmentation continuelle du chômage, vous, Monsieur le Premier ministre, vous continuez à dire depuis plus d'un an, que tout va bien et que le plus dur est derrière nous.

## Page 172 – Dialogues

1. La récolte a été plutôt bonne malgré la sécheresse.

2. C'est un pays attachant, bien que la vie y soit un peu chère.

3. Bien qu'il ait eu un début de match difficile, Boris Becker a réussi à s'imposer au cinquième set en gagnant le jeu décisif.

4. L'opposition devrait facilement remporter la majorité aux élections législatives, même si les sondages font apparaître une légère baisse des intentions de vote.

5. Gisèle a réussi à créer une entreprise, et pourtant elle n'avait pas un sou au départ.

6. En dépit de son accent, Paula parle un excellent français.

7. Même s'ils perdent leur dernier match, les Français sont assurés de participer à la Coupe du Monde de football.

8. En dépit de quelques bonnes actions en fin de deuxième mi-temps, nous avons assisté, hier soir, au Parc des Princes, à un match plutôt décevant.

9. Bien qu'il ait toujours refusé toute interview, il a accepté, par amitié, de répondre aux questions d'Anne Leclerc.

## Page 176 – Dialogues

1. L'hôtel Stella, au 20 avenue Carnot, c'est un hôtel qui possède 36 chambres. Chaque étage est meublé différemment. Le confort de l'hôtel, c'est la proximité des Champs-Élysées, de l'Arc de Triomphe, le R.E.R. en bas de l'hôtel, un parking de 300 places, juste en face dans l'avenue Carnot, certainement la rue la plus calme du quartier de l'Étoile. Le touriste constitue 40 % de notre clientèle.

2. L'hôtel Le Pavillon de la Reine est situé place des Vosges, l'une des plus belles places de Paris. Il fait partie des hôtels de charme et dispose d'une trentaine de chambres et d'une vingtaine de suites. Toutes sont décorées avec raffinement. Le mobilier Louis XIII et Louis XIV est authentique. La plupart des chambres et suites donnent sur un jardin fleuri. Le Pavillon de la Reine se veut plus comme une maison particulière recevant des hôtes, que comme un hôtel. Il est très apprécié par une clientèle européenne aimant le calme et la discrétion.

3. Sans aucun doute, c'est la formule hôtelière la plus économique. Des hôtels construits dans les banlieues des grandes villes. Une architecture uniforme, un aménagement intérieur et une décoration standardisés : toutes les chambres de tous les hôtels FORMULE 1 sont identiques. Mais tout est étudié de façon rationnelle pour le confort du client. Votre chambre comporte un lit de deux personnes et un lit d'une personne, une télévision couleur gratuite, un réveil automatique, un lavabo isolé. Proches de votre chambre, vous trouverez des douches et des WC équipés d'un système autonettoyant. Le petit déjeuner est en libre-service et à volonté. La formule conjugue prix bas et bien-être : que demander de plus ?

4. Eh bien, je vais vous présenter le Chartier. Cet établissement, qui a été fondé en 1896, est connu pour être le premier restaurant populaire de Paris. Tel que vous pouvez le voir aujourd'hui, il est en l'état, classé monument historique et il a toujours cette fonction essentielle d'offrir le plus grand choix possible à nos clients, de leur offrir un service courtois mais rapide, et surtout d'avoir toujours un tarif très compétitif. Vous y trouverez, comme il y a cent ans, le pot-au-feu, la tête de veau, le bœuf bourguignon, tous les plats de la cuisine traditionnelle française, tous les plats de la cuisine bourgeoise. Je pense que ce qui fait aujourd'hui encore son grand charme, c'est que cette tradition ne s'est pas interrompue et que je n'espère pas l'interrompre avant encore bien longtemps.

5. Un grand restaurant a besoin de... il a besoin d'une salle... euh... spacieuse... des tables bien éloignées les unes des autres... un très bon service, un très bel accueil, une très belle cuisine. Alors, si vous me parlez du toit ouvrant, là c'est un luxe extraordinaire... Lasserre... euh... représente le classicisme dans l'art de la table.

6. Nous présentons une nourriture, bien entendu, qui est un mélange de spécialités « tandoori ». À part les spécialités « tandoori », on vous propose également des mets à base de sauces, ce qu'on appelle les « carry ». Il y a des spécialités du nord de l'Inde, du Bengale, de Goa, du sud de l'Inde. Et, bien entendu, nous avons également des spécialités végétariennes. Il faut comprendre que la meilleure cuisine végétarienne au monde existe en Inde.

## Page 182 – Dialogues

1. – Qu'est-ce que c'est ce truc que tu portes autour du cou ?

– Ça, c'est ma Pierre des Druides. C'est un porte-bonheur.

– Ah bon ? Et ça marche ?

– Pour l'instant pas trop. Je viens de perdre mon travail. Ma jambe, je me la suis cassée en tombant dans l'escalier le jour où le facteur me l'a apportée et hier, ma petite amie m'a quitté.

2. – Ta télé ne marche toujours pas ?

– Non...

– Et tu n'as rien fait ?

– Oh si ! J'ai téléphoné au magasin qui me l'a vendue. Ils m'ont dit de m'adresser au fabricant.

– Et alors ?

– Alors le fabricant m'a dit qu'il m'enverrait un technicien, mais je l'attends toujours. Au bout de quelques jours, je leur ai envoyé une première lettre de réclamation, puis une deuxième, recommandée. Mais ils ne m'ont toujours pas répondu.

– Qu'est-ce que tu vas faire ?

– Je ne sais pas. Je vais leur téléphoner et demander à parler au directeur en personne.

– Adresse-toi plutôt à une association de consommateurs, en général, ils sont très efficaces.

## Page 185 – Bruitages

### UNITÉ 8

## Page 193 – Dialogue témoin

– Aujourd'hui, nous allons commencer l'étude de la géographie des pays qui constituent l'Europe. Voyons, François, est-ce que tu peux me donner la liste de ces pays ?

# Transcriptions

## Page 193 – Dialogues

1. – Je laisse maintenant la parole à Monsieur le ministre de la Culture.

– Mesdames, Messieurs, il m'est très agréable d'être aujourd'hui parmi vous à l'occasion de l'inauguration du nouveau musée de Clairefontaine. Après la récente et fructueuse campagne de fouilles que nous avons menée durant cinq années, la construction d'un lieu qui permettrait au public d'admirer les trésors du passé s'imposait à Clairefontaine. C'est chose faite, mes chers amis, et je m'en réjouis avec vous tous.

2. – Vous allez être pendant près de trois semaines les hôtes de notre bonne ville de Nancy, à l'occasion de ce quinzième congrès national des médecins vétérinaires. Au nom de la municipalité et de la population, je vous souhaite la bienvenue. Soyez sûrs que tous les Nancéiens auront à cœur de rendre votre séjour le plus agréable possible. En effet, l'hospitalité est une tradition de notre région de Lorraine.

3. – Est-il besoin de présenter Fernande Borel, spécialiste internationalement connue de l'art gothique ? Brillante conférencière, comme vous aurez le plaisir de le constater dans quelques instants, Fernande Borel est aussi un écrivain de grand talent, auteur d'ouvrages historiques dont l'importance est unanimement reconnue.

4. – Après la visite de la salle du Trône… faites attention, monsieur, il y a une marche !… nous arrivons maintenant à la chapelle attenante à cette salle du Trône. Elle a été édifiée au XVIᵉ siècle et réaménagée vers la fin du XVIIᵉ. Le souverain pouvait donc, à tout moment de la journée, se retirer un instant dans ce lieu pour prier. Malheureusement, comme vous pouvez le constater, certaines statues ont été endommagées pendant la Révolution.

5. – Voilà comment va se dérouler cette journée de stage. Demain matin, à partir de 10 heures, vous pourrez rencontrer les différents animateurs et leur poser toutes les questions que vous souhaitez. C'est à ce moment-là que vous devez vous inscrire dans les groupes. De 11 h 30 à 13 h 30, pause déjeuner : vous pouvez prendre votre repas au restaurant universitaire. Les cours de l'après-midi commenceront à 13 h 30 et dureront jusqu'à 17 h 30. Voilà, je crois avoir tout dit. Est-ce que vous avez des questions ?

6. – Mesdames, je vais vous présenter toute la gamme de nos produits : crèmes de jour, crèmes de nuit, produits de maquillage, rouges à lèvres – nous avons une nouvelle gamme de coloris – mascaras, fards à paupières. Vous connaissez notre marque. Je n'ai donc pas besoin de vous vanter la qualité de nos produits. En revanche, je vous rappelle que vous pouvez bénéficier, durant les quinze jours qui viennent, de prix particulièrement avantageux, du fait d'une campagne de promotion…

## Page 194 – Dialogues

1. a. Cette petite 5 CV qui a reçu le titre de voiture de l'année 1997, très économique puisqu'elle ne consomme que 5 litres aux cent kilomètres, ne vous coûtera que 85 000 francs, bien qu'elle soit livrée avec toutes les options (vitres électriques, verrouillage centralisé des portières, climatisation).

1. b. Le titre de voiture de l'année 1997 a été décerné à cette petite 5 CV pour son prix (85 000 F), son confort et sa faible consommation (5 litres aux cent).

1. c. Petite mais confortable, économique grâce à sa faible consommation d'essence (5 litres aux cent) et à son prix de 85 000 F, options comprises, cette 5 CV fiscaux a bien mérité son titre de voiture de l'année 1997.

2. a. Petite cité de 5 000 habitants, située au cœur d'un vignoble prestigieux qui porte son nom, Arbois accueillera en juillet et ceci pour la dixième fois consécutive, un festival de danses folkloriques dont le succès est allé croissant au fil des années.

2. b. Le dixième festival de danses folkloriques aura lieu en juillet dans la petite ville d'Arbois, connue pour ses vins prestigieux.

2. c. La onzième édition du festival de danses folkloriques d'Arbois, dont le succès a crû d'année en année, aura lieu en juillet..

3. a. Le physicien Jean Durand a reçu le prix Nobel de Physique pour ses travaux sur la structure atomique de la matière.

3. b. Le prix Nobel de Physique vient de couronner les 20 ans de recherche sur la structure des atomes d'un inconnu du grand public, le physicien Jean Durand.

3. c. Une dépêche de l'A.F.P. nous apprend à l'instant que le prix Nobel de Physique a été décerné à Jean Durand.

4. a. C'est la générosité des donateurs et le bénévolat qui ont permis à *Enfants du Monde* de lutter avec efficacité en faveur de l'enfance.

4. b. Parmi toutes les organisations humanitaires qui luttent en faveur de l'enfance, *Enfants du Monde*, dont la création remonte à 10 ans, est l'une des plus efficaces.

4. c. Grâce à l'action de centaines de bénévoles et aux dizaines de milliers de dons de nos compatriotes, *Enfants du Monde* est devenue en 10 ans la plus efficace des organisations humanitaires luttant en faveur de l'enfance.

## Page 197 – Dialogues

1. – 12 enfants ! Madame Duperrier, en cette fin des années 90, cela ne vous paraît pas excessif ?

– Non.

– À quel âge avez-vous été mère pour la première fois ?

– À 18 ans et demi. À l'époque, je sortais du lycée. Je venais de rater mon bac.

– Et qu'est-ce que vous avez fait ?

– J'ai trouvé un emploi de vendeuse dans un magasin de vêtements.

– Et vous avez toujours travaillé ?

– Jusqu'à la naissance de mon sixième enfant. Là, j'ai arrêté. Heureusement, mon mari est fonctionnaire. Il travaille à la poste, au tri postal.

– Et vous vous en sortez facilement, avec vos 12 enfants ?

– Oui, mais il faut s'organiser. Le plus difficile, c'est de retenir toutes les dates de naissance pour les anniversaires. Il ne faut pas faire de jaloux !

– Vous souhaitez d'autres enfants ?

– Non ! Non ! Je suis superstitieuse. Alors vous pensez, un treizième…

2. – Voilà, dans un instant, je vais devoir vous présenter au public. J'aimerais voir avec vous ce que je vais dire. Gilles Royer, c'est votre vrai nom ou votre nom d'artiste ?

– Mon vrai nom.

– Vous êtes né au Maroc, je crois ?

– Oui, mon père y a travaillé pendant six ans comme professeur.

– Et ensuite, toujours avec vos parents, on vous retrouve au Canada, puis aux États-Unis, en Colombie. C'est cela ?

– Oui et aussi au Sénégal.

– Est-ce qu'on peut dire que ces voyages ont influencé votre musique et qu'on en retrouve la trace dans le texte de vos chansons ?

– Je crois.

– Et comment passe-t-on de la chanson à la littérature ?

– J'ai toujours mis beaucoup de soin dans l'écriture des textes de mes chansons. À partir de là, il n'y a qu'un petit pas à franchir vers l'écriture romanesque.

– J'ai entendu dire que vous aviez tourné dans un film.

– C'est vrai, mais c'était un petit rôle sans importance. Cela ne mérite vraiment pas d'en parler.

– Le titre de votre roman, « La fin du voyage », signifie-t-il que vous êtes fatigué des voyages ?

– Il y a un peu de ça. Disons qu'il s'agit plutôt d'une pause. Le temps de retrouver mes racines, ma culture, ma terre.

– Vous vivez dans la Lozère, c'est bien ça ?

– Oui, c'est là que j'écris, entre deux tournées, car je continue à chanter.

– Merci.

## Page 200 – Dialogues

1. – Dans cette conférence, je vais vous dire ce qu'est la régionalisation. En France, il y a 26 régions. Toutes les régions ont un Conseil régional. Les conseillers régionaux sont élus. C'est les habitants de la région qui élisent les conseillers régionaux. Après, le Conseil régional élit un président. Le président, c'est un des conseillers régionaux. La région s'occupe des lycées. Elle s'occupe aussi des routes et des transports régionaux. La région s'occupe de bien d'autres choses encore. C'est le département qui s'occupe des collèges. C'est la commune qui s'occupe des écoles primaires. En France, dans une région, il y a des choses qui dépendent de la région, d'autres qui dépendent du département.

En France, il y a 90 départements. Il y a aussi des choses qui dépendent de la commune. Une commune, c'est une ville, ou un village. Ah, j'oubliais, le Conseil régional est élu pour 6 ans, ça se fait depuis 1986.

2. – Tous les 6 ans, et ceci depuis 1986, dans les 26 régions que compte la France, a lieu l'élection du Conseil régional qui élit parmi ses membres celui ou celle qui va être son président. Parmi les nombreuses tâches dont se chargent les Conseils régionaux, je citerai l'enseignement secondaire (les lycées), auquel il faut ajouter les routes et les transports régionaux. Par contre, ce sont les communes qui ont en charge l'enseignement primaire et les départements qui, comme vous le savez, sont au nombre de 90 en France métropolitaine, qui gèrent les collèges.

3. La France est composée de 26 régions, de 100 départements, dont 90 en France métropolitaine, et de 36 000 communes. Chaque administration, régionale, départementale ou communale assure des tâches bien précises. C'est par exemple la Région qui gère le deuxième cycle de l'enseignement secondaire, c'est-à-dire les lycées. C'est le département qui se charge du premier cycle (donc les collèges) et les communes de l'enseignement primaire. Au niveau des transports, il en va de même, la région se chargeant des liaisons régionales (routes nationales, autoroutes), le département des transports scolaires et des routes départementales et enfin les communes qui se chargent des transports urbains. Des élections ont lieu à tous les niveaux. Ce n'est que depuis 1986 que les Conseils régionaux sont élus. Ces élections ont lieu tous les 6 ans. Chaque Conseil régional choisit parmi ses membres celui ou celle qui sera son président.

## Page 201 – Dialogues

1. – Vous qui avez fait des centaines de conférences aux quatre coins du monde, est-ce que vous auriez quelques conseils à donner à un conférencier inexpérimenté ?
– Il faut faire rire le public. Au début de la conférence, cela crée une complicité avec l'auditoire. À la fin aussi, pour conclure dans la bonne humeur. Et puis au cours de la conférence, pour vérifier ou raviver l'attention de ceux qui vous écoutent.

2. – Il faut bien préparer ce que l'on va dire, faire un plan, noter quelques phrases que vous devez absolument placer. Il ne faut surtout pas écrire le texte de votre conférence, car il ne faut pas lire, il faut parler, normalement. Vos notes sont là pour vous sécuriser. Quand on a l'habitude, on ne s'en sert plus.

3. – Moi, je répète toujours ma conférence devant ma femme. Quand elle n'est pas là, je fais ça devant le miroir ou je m'enregistre au magnétophone.

4. – Il faut faire attention à sa voix, trouver le ton, parler le plus normalement possible, se faire entendre de tous sans crier.

5. – Moi, je vais faire pipi avant de commencer. Et j'en profite pour vérifier que je n'ai pas un bouton de chemise ou de braguette débouttonné.

6. – Il faut être à l'aise dans ses vêtements. Il ne faut pas être trop chaudement vêtu. Rien n'est plus terrible que d'avoir la sueur qui coule de son front pendant la conférence.

7. – Ne pas oublier de manger un petit peu avant, mais pas trop, à cause de la digestion.

8. – Moi, je vide toujours mes poches.

9. – Il faut être clair, utiliser des mots que tout le monde comprend, éviter de se lancer dans des phrases interminables.

10. – Moi, je préfère parler debout plutôt qu'assis. J'aime bien être mobile, bouger.

11. – Le pire, c'est le trou de mémoire. Là, il faut se calmer, reprendre ce qu'on vient de dire, se servir de ses notes et surtout ne pas paniquer.

12. – Comme j'ai fait un peu de yoga, je fais quelques exercices de respiration, 5 minutes avant de commencer.

## Page 202 – Dialogues

1. – Eh bien, oui, c'est donc sur un score de 3 à 1 que s'achève ce match Nantes-Bordeaux, 3 à 1 en faveur du club bordelais, qui ouvre ainsi brillamment la nouvelle saison de football. On peut dire, Jean-Michel, que ça a été une belle rencontre, malgré un début de match difficile qui a vu la blessure d'un avant-centre nantais à la suite d'un choc frontal entre deux joueurs. Cette victoire du club bordelais l'installe en tête du championnat, ce qui nous promet de belles confrontations dans les semaines qui viennent.

2. – Nous arrivons maintenant au terme de la visite. Notre parcours vous a permis de visiter les deux ailes principales du palais. La partie centrale n'est pas accessible en ce moment pour cause de travaux de restauration. Pour sortir, vous pouvez passer par les jardins, à côté de la cour occidentale. J'espère que la visite vous a intéressés. Je vous souhaite une bonne journée et je vous dis au revoir.

3. – J'en viens maintenant à la deuxième partie de mon exposé. Après avoir évoqué le Victor Hugo poète et romancier, je voudrais aborder l'œuvre théâtrale du grand écrivain romantique. En effet, Victor Hugo a écrit une dizaine de drames, dont deux chefs-d'œuvre, « Hernani » et « Ruy Blas ».

4. – Au cours de cette conférence sur le surréalisme, j'aborderai les points suivants : une première partie évoquera les recherches qui ont marqué la révolution – entre guillemets – surréaliste de 1920 à 1930. Dans une deuxième partie, je vous présenterai les principaux artistes qui ont participé à ce mouvement. Enfin, je conclurai en essayant de vous montrer quels ont été les apports du surréalisme à l'art de notre siècle.

5. – La génétique est donc une science éminemment prometteuse qui débouche d'ores et déjà sur des applications quotidiennes dans tous les domaines, de la médecine à l'industrie agro-alimentaire. Mais il faut s'attendre, dans la décennie à venir, à une évolution très rapide de nos connaissances dans ce domaine. Cette révolution génétique posera des problèmes moraux, que j'ai d'ailleurs évoqués dans mon exposé. L'avenir dira si nous saurons les résoudre.

6. – C'est pour moi le moment d'aborder maintenant le point qui a été soulevé par mon contradicteur : la question du financement de la nouvelle zone industrielle, qui constitue l'un des points forts de mon programme électoral. Eh bien, mes chers administrés, je vais vous présenter dans tous ses détails le plan de financement. Croyez-moi : je l'ai étudié à fond.

7. – Mais la photographie n'a pas pour seule fonction de représenter la réalité d'une façon aussi réaliste que possible. Elle est également un art dans lequel peut s'exprimer le talent et la personnalité du photographe. C'est ce que vous allez constater dans cette deuxième salle où sont exposées une soixantaine d'œuvres prestigieuses.

8. – Je suis heureux de constater que nos campagnes d'information portent leurs fruits : la population commence à respecter la nature. On voit de moins en moins de papiers gras et de boîtes de bière vides dans nos forêts. Les pouvoirs publics se préoccupent dorénavant de la qualité de l'air. Les constructeurs automobiles équipent les véhicules de pots catalytiques. Bref, mes chers amis, les idées écologistes – nos idées – ont fait leur chemin. Il faut espérer que ce mouvement s'amplifiera et que le vingt et unième siècle sera un siècle « vert ».

9. – La publicité influence nos achats. Elle envahit notre vie, à travers le petit écran, la radio, les affiches, les journaux et magazines. Elle est devenue une réalité quasiment inévitable de notre temps. C'est pourquoi je me propose d'étudier rapidement, avec vous, les différentes facettes de la publicité et la façon dont elle agit sur nos consciences.

10. – Après vous avoir présenté ces statistiques effrayantes sur les accidents de la route – je vous rappelle que l'automobile tue en France 25 personnes par jour – je vais vous présenter les nouvelles mesures prises par le gouvernement en matière de sécurité routière.

## Page 205 – Dialogue témoin

– Ma conférence sur la francophonie comportera trois parties : une première partie où je tenterai de définir la francophonie, dont la diversité représente à mes yeux une richesse plutôt qu'un obstacle. Je présenterai ensuite les principales institutions qui fédèrent le monde francophone. Enfin, pour terminer, j'essaierai de dégager l'avenir du concept de francophonie à l'aube du XXIe siècle.

# Transcriptions

## Page 205 – Dialogues

1. – Tout d'abord, je voudrais vous remercier d'être venus aussi nombreux à cette conférence qui a pour but de vous faire découvrir l'immense richesse que représente la chanson française. Le temps que nous allons passer ensemble ne me permettra pas de faire un panorama complet du sujet. Je vais donc me contenter de définir l'importance que représente la chanson française pour comprendre un aspect de la culture des Français.

2. – Nous procéderons en deux temps. Dans un premier temps nous ferons l'inventaire de toutes les tentatives mises en œuvre au cours des dix dernières années pour lutter contre le chômage, d'une part en France, d'autre part dans les principaux pays industrialisés. Nous essaierons de comprendre pourquoi certaines ont échoué, alors que d'autres ont connu un succès relatif. Après avoir réalisé ce tour d'horizon de ce qui constitue le problème majeur de la société et de l'économie françaises, nous explorerons les pistes qui s'offrent aux politiciens et aux économistes pour tenter de renverser la vapeur dans ce domaine. Je cite, dans le désordre, la réduction du temps de travail, le développement de nouveaux services, la réduction des charges des entreprises, la lutte contre le travail clandestin, sans oublier bien sûr l'élément clef que représente à mes yeux la formation des jeunes.

3. – C'est à l'invitation de mon excellent ami le président Baroni que j'ai accepté de présenter, à travers une conférence agrémentée d'un film, mon récent séjour dans ce pays à la fois mystérieux et séduisant : l'Iran. Je suis très honoré de m'adresser ce soir à l'auditoire averti que constitue la Société Savante des Amis de la Géographie présidée par Raymond Baroni, ici présent, et je le remercie de son invitation. Comme l'a dit Montaigne, ce voyageur si enclin à tirer un enseignement de toutes choses : « Les voyages donnent une très grande étendue à l'esprit : on sort du cercle des préjugés de son pays ». Je vous invite donc à me suivre ce soir dans ce pays si différent du nôtre, à découvrir un peuple hospitalier et attachant, bref, à « donner à votre esprit une grande étendue ». Le plan de mon exposé suivra la géographie de mon parcours : je vous présenterai d'abord la partie nord de l'Iran, autour de sa capitale régionale, Tabriz. Puis nous gagnerons la capitale du pays, Téhéran. Nous poursuivrons notre voyage vers la ville sainte de Qom et vers Ispahan, célébrée pour ses roses. Enfin, nous gagnerons la région sud et nous nous arrêterons à Shiraz, réputée pour ses tapis.

4. – J'ai choisi de vous présenter aujourd'hui l'œuvre de deux complices en littérature : Dan Franck et Jean Vautrin. Leur héros, Boro, est un jeune reporter photographe que nos deux auteurs font voyager dans l'Europe de l'avant-guerre, entre 1931 et 1937. Y a-t-il moyen plus sûr pour vous inciter à lire, vous, jeunes lecteurs, que de vous proposer la lecture des aventures palpitantes de Boro ? Par son audace, par la variété des rencontres et des pays traversés, ce personnage fait songer à des héros que vous connaissez tous, les héros de bandes dessinées, comme le célèbre Tintin, par exemple, qui lui aussi est reporter. J'articulerai mon exposé en trois parties, correspondant aux trois livres de cette trilogie. Je parlerai d'abord du premier roman, « La dame de Berlin », qui se passe dans le Berlin du début des années trente. Je vous présenterai ensuite le deuxième volume, « Le temps des cerises », dont l'action se déroule dans le Paris de 1936. Je conclurai mon exposé sur le dernier de ces trois romans, « Les noces de Guernica », qui a pour cadre l'Espagne de la guerre civile, entre 1936 et 1937. J'espère, jeunes et chers auditeurs, qu'après mon rapide exposé, vous n'aurez qu'une envie : dévorer les trois ouvrages de ces deux auteurs pleins de talent.

5. – Qui fut véritablement l'empereur Néron ? Tel est le sujet de ma causerie d'aujourd'hui. Caractère aux multiples facettes, souvent condamné devant le tribunal de l'histoire, l'empereur mégalomane est un personnage complexe et controversé. J'évoquerai d'abord la famille dont est issu le futur empereur. Je consacrerai une deuxième partie à la période de la jeunesse et de la formation, sous la direction du philosophe Sénèque. Dans un troisième temps, je parlerai de l'accession au pouvoir et de la maturité. Enfin, une quatrième partie essaiera de dresser un bilan de l'œuvre de Néron homme d'état.

## Page 207 – Dialogue témoin

– Le Français typique que l'on caricature si souvent coiffé d'un béret, un journal à la main et une baguette sous le bras, n'existe pas. En France, on achète moins d'un million de bérets par an et la consommation de pain n'est plus que de 120 grammes par jour contre 290 grammes en 1960 et 630 en 1920. Ajoutons que le nombre de lecteurs de la presse quotidienne a baissé d'un quart entre 1980 et 1990. Pour illustrer la diversité de l'esprit français, je citerai le général de Gaulle qui disait de ces concitoyens : « Comment voulez-vous gouverner un pays où l'on produit plus de 400 sortes de fromages ? »

## Page 207 – Dialogues

1. Je citerai Théodore Zeldin, un universitaire anglais qui a su avec beaucoup d'humour et de tendresse décrire les Français, dans un livre que je recommande à tous, « Les Français », paru aux Éditions du Seuil dans la collection Points Actuels : « Le Français typique, dit Zeldin, c'est une plaisanterie, et pour moi les plaisanteries sont une part importante de la vie. »

2. La chanson est comme un miroir de la société, mais à la différence du miroir, elle ne renvoie pas une copie conforme de l'original.

3. Je voudrais, avant de commencer, vous raconter une petite anecdote qui illustre très bien le fait que le choix des mots dépend de la situation de communication dans laquelle on se trouve. Kate, une jeune Australienne, m'a raconté qu'elle avait été invitée à une réception donnée par l'ambassadeur de France, à Sydney, je crois. À la fin du repas, excellent comme il se doit, elle veut remercier Monsieur l'Ambassadeur de lui avoir fait connaître les délices de la gastronomie française. Elle prononce alors les paroles suivantes, dans un français qu'elle croyait impeccable, malgré le léger accent dont elle n'a jamais réussi à se débarrasser : « Je remercie Monsieur l'Ambassadeur pour ce repas. Grâce à vous, j'ai bouffé des choses délicieuses ». Elle s'est alors aperçue que ses déclarations, bien que nées d'un bon sentiment, provoquaient une légère stupeur dans l'assistance, voire une hilarité contenue chez certains. Elle avait pourtant toujours entendu ses copains français dire : « On bouffe où, ce soir ? », sans que cela n'ait jamais choqué personne. Il s'agissait pourtant de jeunes gens de bonne famille.

4. L'image du couple où l'homme tient le rôle du chef de famille et la femme celui de mère et d'épouse évolue actuellement vers une plus grande égalité des deux partenaires, mais, bien que les couples où l'homme et la femme exercent respectivement une activité professionnelle soient désormais majoritaires, cette évolution reste très lente. Ainsi, de 1975 à 1986 (je n'ai malheureusement pas de données plus récentes), le temps consacré chaque jour aux tâches domestiques n'a augmenté que de 11 minutes pour l'homme tandis qu'il diminuait de 4 minutes pour les femmes.

5. Nous allons maintenant essayer de voir ensemble quels sont les atouts de la France face à la mondialisation de l'économie. Si je me réfère au livre de Gérard Mermet, *Francoscopie*, au chapitre « Records », je constate que la France et les Français détiennent la première place en Europe ou dans le monde dans un certain nombre de domaines : le plus grand nombre d'achats de pantoufles (une paire par an et par habitant). Il s'agit là d'un record mondial. La plus grande consommation de vin (64 litres par habitant et par an), record européen, ce qui explique peut-être que ce soit un Français, Michel Bader, qui détienne le record mondial du temps le plus long passé sous l'eau sans respirer (6 min 40 secondes). Ajoutons également pour poursuivre l'examen des domaines dans lesquels la France est compétitive, celui de la production d'asperge (1,22 m de long), de haricot (87 cm de long), d'andouillette (49 m, 50 kg), du jet de noyaux d'abricot (15,50 m) et de grains de raisins (4,25 m), je cite là le livre des records. Comme vous le devinez certainement, ce n'est pas avec ce genre de performances que nous gagnerons la bataille industrielle et économique dans laquelle nous sommes engagés actuellement.

# Transcriptions

## Page 210 – Dialogues

1. « L'Empire des lumières » (1954) est une des œuvres les plus connues de Magritte. Derrière la ligne de force verticale d'un arbre planté au deuxième plan, une bâtisse encadrée de tours carrées, masquée dans sa partie droite par le feuillage, révèle deux hautes fenêtres éclairées. La lumière émane également d'un réverbère au charme désuet. Fenêtres et réverbère sont reflétés dans un plan d'eau qui s'étend devant la maison. Le paysage est surmonté d'un ciel nuageux dont la luminosité subtilement atténuée fait mieux ressortir l'obscurité du décor terrestre en un contre – jour paisible. De ce tableau, émane un charme né de sa construction en oppositions : le noir du tronc de l'arbre pousse le feuillage vers la lumière ; le décor joue du contraste entre l'ombre de la terre et la lumière du ciel, en ménageant une zone claire – obscure dans la partie inférieure gauche du tableau. Le peintre utilise le jeu de miroir entre la maison et son reflet. L'opposition entre les fenêtres ouvertes et les persiennes fermées, déconcerte. Enfin, cette composition met en scène les quatre éléments : l'air du ciel, le feu des lumières, l'eau paisible, la terre obscure. L'ensemble dégage une impression de paix en même temps que de tension, d'attente. « L'Empire des lumières » dit l'incertitude des choses, l'indétermination et la confusion des moments : s'agit-il du crépuscule du soir ou du matin ? On ne le sait pas, mais le peintre a su rendre l'instant fugace et magique où le monde bascule de l'obscurité dans la lumière ou de la lumière dans l'obscurité.

2. En reprenant la composition de « Manolas au balcon » de Goya, Manet plante une scène de la vie parisienne élégante. Encadrés par les persiennes vertes, se détachant sur un fond noir, des personnages représentent le paysagiste Antoine Guillemet et la violoniste Fanny Clausse. La jeune femme au regard mélancolique, assise sur un tabouret avec nonchalance, est Berthe Morisot. Dans la pénombre, on aperçoit le jeune Léon Koëlla – Lenhoff portant un plateau. Le cadrage est serré et le travail des formes, en à-plats ramenés en surface, accentue la proximité des personnages. Ils restent, cependant, inaccessibles, car chacun semble absorbé dans son monde. Aucun regard, par exemple, ne se croise. La modernité du sujet, son effet d'instantané photographique, l'utilisation du bleu et du vert, contrastant violemment avec le fond, provoquèrent un scandale.

3. Par son format important, « Femmes au jardin » rejoint les peintures d'histoire. Monet a voulu et réussi une expérience : peindre une grande composition en extérieur, n'employant donc que la lumière naturelle. Pour cela, Monet a construit une tranchée dans son jardin de Ville-d'Avray pour faire descendre le tableau au moyen d'une poulie. Le peintre l'actionnait lorsqu'il voulait peindre la partie supérieure. Sa femme, Camille Monet, a servi de modèle pour toutes les figures. Le tableau représente en effet quatre femmes en robe d'été, groupées de façon asymétrique dans un mouvement tournant autour d'un arbre. Le dynamisme est créé par le jeu intense de la lumière et de l'ombre sur les robes blanches et le paysage. Les personnages semblent animés et en même temps suspendus dans le mouvement. Le rendu des plis des robes, grâce aux taches lumineuses, produites par de vigoureux coups de pinceau, témoigne d'une grande liberté de facture. La modernité picturale de ce tableau, refusé par le jury du Salon de 1867, n'a pas été comprise et admise par ses contemporains. Blessé, Monet s'est contenté de l'exposer dans la vitrine d'un marchand de tableaux, puis l'a vendu à son ami Bazille.

## Page 213 – Dialogue témoin

– Monsieur, vos chiffres sont faux ! J'ai là une enquête très sérieuse de l'INSEE qui contredit totalement ceux que vous avez cités !

## Page 213 – Dialogues

1. – Votre explication de la crise économique est, certes, brillante et je dirais même convaincante. Cependant, vous me paraissez négliger un point essentiel : l'expansion continue du fléau du chômage !

2. – Excusez-moi, mais je ne suis pas d'accord avec votre interprétation des résultats électoraux. Il me semble à moi, que ce fort pourcentage d'abstentions traduit, de la part des électeurs, un rejet global de la politique du gouvernement.

3. – Je vous suis très reconnaissant d'avoir su nous présenter, ce soir, l'œuvre de ce grand écrivain qu'est Céline. Mais pourriez-vous en quelques mots nous dire s'il a un héritier parmi les écrivains actuels ?

4. – Je suis d'accord avec vous pour dire que, globalement, l'alimentation s'est améliorée et ce qu'on nous sert dans notre assiette est soumis à des contrôles sérieux. Mais il me semble que les conditions actuelles de la production alimentaire engendrent des risques et même des dangers, ignorés il y a 50 ans.

5. – Pardon… Je voulais vous demander… Est-ce qu'on peut se procurer un polycopié de votre cours ?

6. – J'approuve chaleureusement ce qu'a dit mon collègue Benoît Pernod et je le félicite pour ses prises de position courageuses dans le domaine de la santé publique.

## Page 213 – Dialogue

– Notre société est confrontée à un problème véritablement explosif, celui du chômage. La solution de ce problème conditionne la survie même de notre organisation sociale car nous ne pourrons indéfiniment n'avoir à proposer à la jeunesse, aux générations montantes, que des perspectives limitées à l'assistanat, au désœuvrement, voire à la misère. Je pense donc qu'il existe une excellente façon de résoudre le problème du chômage. Celle-ci consisterait tout simplement à favoriser le retour de la femme au foyer, ce qui libérerait un nombre incalculable d'emplois.

## UNITÉ 9

## Page 219 – Dialogues

1. – C'est pour une enquête. J'aimerais savoir s'il vous arrive d'écrire, dans votre vie quotidienne, et si oui, quel est le type de texte que vous rédigez.
   – Moi, je n'écris jamais. Ah si, pour faire la liste des courses.
2. – J'écris tous les jours. C'est mon métier. Je suis journaliste !
3. – J'aime bien écrire des poèmes. Mais je ne suis pas Baudelaire.
4. – En ce moment, je cherche du travail. Alors je n'arrête pas d'envoyer des curriculum vitae.
5. – À vrai dire, je n'écris pas très souvent. Si, à Noël, j'envoie toujours une lettre de vœux à mes parents.
6. – Moi, comme je n'ai pas beaucoup de mémoire, j'écris tout sur des petits papiers, ce que je dois faire, ce que je ne dois pas oublier. Mais j'oublie souvent où j'ai mis mes petits papiers.
7. – J'écris un journal intime. Je raconte mes rêves, mes pensées, je parle des gens que j'aime bien, de mes amours aussi.
8. – Tous les mois, je dois faire un rapport pour mon patron. J'ai horreur de ça.
9. – J'aime écrire. J'écris à mes amis, et au bureau, j'envoie au moins dix fax par jour. Ah oui, dernièrement j'ai écrit au courrier des lecteurs du *Figaro*, mais ils n'ont pas publié ma lettre.
10. – Moi, je suis lycéenne. Alors, vous savez, les profs, ils nous font écrire toute la journée !

## Page 220 – Dialogue

– Mademoiselle Stenod, vous donnerez vos notes à M. Greffier pour qu'il nous fasse le compte rendu de la réunion.
M. Laplume, si vous avez besoin de plus d'informations pour rédiger votre article, je suis à votre disposition.
M. Legal, j'aimerais que dans les plus brefs délais vous communiquiez à l'ensemble du personnel les décisions que nous venons de prendre.
Si vous n'êtes pas d'accord, Mme Lecontre, rien ne vous empêche de nous communiquer par écrit vos remarques.
Quant à vous, M. Labile, je vous préviens, si vous continuez à coller sur tous les murs vos méchants petits dessins, vous êtes viré !

## Page 224 – Dialogue témoin

– Allô ?
– Est-ce que ton papa est là ?
– Non. Il est sorti avec maman.
– Je peux lui laisser un message ?
– Oui.
– Dis-lui que M. Morin a appelé. Ton papa s'est trompé de serviette. Il a pris la mienne

# Transcriptions

et j'ai mes clefs de voiture et celles de la maison dedans. Surtout, tu n'oublies pas ! Je suis au bureau.

## Page 224 – Dialogues

1. – Bonjour ! Je voudrais parler à Jean-Louis Bernard.
   – Il n'est pas là pour l'instant, mais vous pouvez lui laisser un message.
   – Voilà. C'est de la part de Myriam Michel. Il faudrait qu'il me téléphone rapidement pour qu'il me dise s'il accepte de passer à mon émission de janvier sur les nouvelles tendances de la mode. S'il est d'accord, j'aurais besoin de le rencontrer pour préparer l'émission. Il peut me joindre à tout moment sur mon portable. Il a mon numéro.
   – C'est noté.
   – Je vous remercie mademoiselle. Au revoir.

2. – Allô ? Air France ? Je voudrais faire une réservation au nom de Pascal Laurent sur le vol Paris-Francfort du 12 septembre, avec retour le 15 de préférence le matin.
   – À l'aller, celui de 11 h 45 ou celui de 14 h 50 ?
   – Celui de 11 h 45.
   – Classe touriste ou classe affaires ?
   – Affaires. Il arrive à quelle heure ?
   – 12 h 30. L'enregistrement commence à 11 h et se termine à 11 h 30.
   – Et pour le retour ?
   – Il y a un vol à 7 h 10. Arrivée 8 h à Paris.
   – C'est parfait.
   – Voilà, c'est enregistré.
   – Je passerai régler tout ça à l'agence. Je vous remercie.

3. – Allô ? L'hôtel Continental ? Pourriez-vous réserver une chambre simple pour M. Pascal Laurent pour le 12 septembre ?
   – Pour combien de nuits ?
   – 3 nuits.
   – Pas de problème. C'est noté. Je lui ai réservé la chambre 205.

## Page 225 – Dialogue

– Pourquoi avez-vous choisi le métier d'infirmière ?
– Après mon bac, je voulais faire des études courtes et être sûre d'avoir un emploi.
– Le concours était difficile ?
– Pour moi, non, car mon bac scientifique m'y avait bien préparée.
– Et qu'est-ce que vous avez fait à l'école d'infirmière ?
– Ben, des stages dans des crèches, des écoles, des entreprises, des hôpitaux…
– C'était intéressant ?
– Au début, ce n'est pas facile. On est jeune, pas encore « blindé ».
– Et ensuite vous avez travaillé ?
– Non, pas tout de suite. J'avais besoin d'un peu de liberté. J'ai fait des petits boulots, des camps de vacances, des intérims…
– Ça a duré longtemps ?
– Non, 3 ans et après je suis rentrée dans la fonction publique. J'ai demandé à me spécialiser. J'avais beaucoup travaillé en bloc opératoire, je voulais devenir infirmière anesthésiste. J'ai eu droit à un stage de 2 ans, salaire payé. Je gagne 10 500 F net par mois
– Pour vous c'est une vocation ?
– Non, c'est un métier comme un autre. C'est vrai il faut beaucoup de technicité pour faire ça. Et souvent, les médecins vous donnent plus de responsabilités que vous n'en avez normalement. Mais en 10 ans je ne me suis jamais ennuyée, même si quelquefois, c'est très dur nerveusement.

## Page 227 – Dialogue

– Tiens, dans *l'Express*, il y a un article amusant. Ils disent que des scientifiques américains de Harvard donnent des sortes de prix Nobel. Ils appellent ça les Ignobels.
– Ignobels ?
– Oui comme ignoble…
– Ah bon !
– Ils donnent ça à des scientifiques qui ont fait une recherche complètement farfelue. Il y a un Anglais qui a fait une théorie sur la chute de la tartine beurrée !
– C'est pas vrai !
– Lui, ils lui ont donné le prix Ignobel de physique. Et puis il y a deux Norvégiens qui ont fait des études sur les sangsues.
– J'aime pas ces petites bêtes.
– Il leur ont fait boire de la bière, de l'ail et de la crème fraîche pour étudier leurs habitudes alimentaires. Eux, ils ont eu le prix de biologie.
– On n'arrête plus le progrès.

## Page 230

Texte d'Alphonse Allais

## Page 244 – Bruitage

## Page 249 – Exercices complémentaires

### Exercice 100 – L'opposition

1. Patrick a réussi son bac malgré un 3 en maths.
2. Mon rapport sera prêt pour demain, même si je dois y passer la nuit.
3. Il a accepté de me recevoir malgré un emploi du temps très chargé.
4. Quoi qu'il ait pu faire comme bêtise, j'ai toujours confiance en lui.
5. Il a réussi son concours d'entrée à l'ENA, et pourtant ce n'était pas facile.
6. Il a mis moins de deux heures pour faire le trajet en dépit de la tempête de neige.

### Exercice 101 – Opposition/cause/conséquence

1. J'ai terminé dans les délais, bien que personne ne m'ait aidé
2. Quoique très pauvres, il ont réussi, malgré les difficultés, à élever leurs six enfants.
3. Ils ont fait ce travail en dépit de tous mes conseils, si bien que tout est à refaire
4. Quoi que je dise, quoi que je fasse, il est toujours mécontent.
5. Même si on n'a pas assisté à un grand match, l'important c'était de gagner.

Imprimé en France par Mame Imprimeurs à Tours
Dépôt légal : avril 2001 – 4427/08
(N° 01042055)